U0042394

# 共構記憶

Co-Memory：臺府展中的臺灣美術史建構

The Construction of Taiwan Art History in Taiten and Futen

國立台灣美術館 策劃　　藝術家 出版社 執行

# 目　錄

# 館 長 序

歷史的研究與書寫反映時代與社會的文化需求，呈現一代人的心靈景觀。觀察、研究、書寫及出版作為文化能量累積的循環過程，透過世代不斷的重複運作，在議題細節上持續深化，複疊出多元而豐厚的層次觀點與成果面貌。

1970 年代以來，臺灣社會就已積極從自己立足的土地找尋生命的意義與價值。1987 年解除戒嚴以後，思想自由逐漸蓬勃，臺灣的歷史研究逐漸發達，甚至成為顯學，而臺灣藝術史也日益受到重視。1990 年代後加入社會學、詮釋學、符號學等研究內容，每一階段的研究者藉由文化觀察的投入，在既有成果基礎上尋思關徑，或將議題重啟、賦予世代新解，或是根據社會互動來開創嶄新的研究方向，不論在研究方法或主題探索上，臺灣的藝術史研究構築出了一個寬廣、多元的理解脈絡。2017 年以後，政府推動「重建臺灣藝術史計畫」，立意深遠，迄今確實也成果豐富。

國立臺灣美術館長期致力於臺灣藝術史的研究與推廣，2022
年度配合文化部「重建臺灣藝術史計畫」，規畫「臺灣藝術
論叢」出版計畫，推出臺灣藝術研究圖書兩冊：《共構記憶：
臺府展中的臺灣美術史建構》、《前沿與邊緣：1980 年代臺
灣藝術當代性探討》。在前輩學者的研究沃土上思考藝術研
究的未來走向，結合學術單位，出版機構及相關領域專家學
者一起推動，以更具深度的新視角審視臺灣藝術面貌，持續
臺灣藝術史研究的突破性思考與文化傳承，對臺灣藝術發展
與推廣能夠有更為深刻而全面的理解。

「重建臺灣藝術史計畫」是一個世代接棒的文化工程，每一
代的努力，都能為下一代做出貢獻。

國立臺灣美術館館長

# 編輯筆記

本書是國立臺灣美術館 2021 年度舉辦的「共構記憶：臺府展學術研討會」論文選錄編輯而成的專書，總計收入十一篇國內外藝術史學者的專文，透過臺府展歷史的研究，針對臺灣藝術史進行多元藝術觀點的詮釋與建構。

1895 年臺灣被清廷割讓給日本，開啟日人治臺五十一年的歷史。賴明珠的文章〈日治時期官民共構的「新美術」〉聚焦在這段時期臺府展中的西洋畫與東洋畫，以及未被納入殖民官展的雕塑和攝影，研究這四種新媒材形式語彙的傳承接收、風格抉擇，以及在社會擾動下激發的主體定位、新價值觀等議題，並探索日治時期臺灣美術現代化的歷程。日本殖民政府藉由引入新式圖畫教育，推動新形態的展覽機制，強調觀察、客觀精神的「寫生」技巧，並提倡「地方色彩」策略，呼籲臺灣的美術家「再現」南國亞熱帶花鳥、人物、風景等主題，創作獨具地域特色的「新美術」作品。殖民官方以臺府展為框架，運用東、西洋兩種新畫類競賽的途徑，解構了漢人傳統藝術固有的文化脈絡。新美術不但取代傳統文人畫及民間工藝的地位，同時也成為官方認可的現代美術。除了官方機制之外，隨著日籍美術家、美術資訊的移入與流動，以及新美術知識的湧入，臺灣社會亦逐步改變對現代「新美術」的行動和認知。

日治時期，先有臺灣教育會主辦的十屆臺灣美術展覽會（1927-1936），後有臺灣總督府辦理的六屆總督府美術展覽會（1938-1943），這兩個由日本官方在臺灣舉辦的美術展覽會奠定了近

代臺灣美術的發展，並對日後的臺灣畫壇產生關鍵的影響。因此，臺展與府展的作品儼然成為建構臺灣美術史的重要「經典」。然而，這些被視為「經典」的作品成為經典的原因究竟為何？邱琳婷的〈何以「經典」？臺、府展作品中的重層跨域〉帶我們重返 1927 年，逐一從東洋畫、西洋畫，甚至畫題與風格等方向，探索臺、府展作品成為經典的原因，並透過其分析討論，發現臺、府展作品中涉及的跨文化（西方、中國、日本、臺灣）與跨學科（文化史、自然史）的交疊是其成為經典的重要特徵。

日本殖民政府藉由臺展推展地方色彩的理念，鼓勵畫家發展臺灣特色，畫家也附和響應，臺展由此出現了許多以現代寫生手法描繪臺灣本土風物的作品，蔚為風潮。面對東西洋畫的挑戰與課題不同，謝世英在〈日治臺灣美術地方色彩與東洋文化主體性〉一文探討西洋畫家採用東洋藝術的元素與手法，並關注東洋膠彩畫必須現代化但不失去傳統特色與東洋精神的挑戰，透過文本、公共論述與歷史文獻的鋪陳，經由評論家對歷屆臺展的論述，輔以分析結城素明、小澤秋成、石川欽一郎，以及林玉山、潘春源、朱芾亭、徐清蓮等畫家之作品，試圖理解地方色彩、南畫風格及臺灣文化認同之意涵，勾勒出日治時期臺灣美術追尋文化主體性的過程與面貌。

陳敬輝（1911-1968）是第一位在京都接受完整的日本膠彩畫學院教育的臺籍畫家，他創造出一個運用寫實筆法描繪現代女性

的繪畫風格，成為臺灣現代婦女畫的先驅畫家。施慧明在〈陳敬輝的臺灣婦女畫作風格初探〉一文簡述陳敬輝的生命史，進而論及他的藝術創作與風格演變，以文獻蒐集陳敬輝的作品資料，並訪談其學生黃光男、林玉珠、李乾朗等人，針對陳敬輝的為人、美感觀念等做一深入了解，試圖逐步拼貼出陳敬輝筆下臺灣女性的當代風貌，也比對其臺展、府展與省展時期的作品，從構圖、筆墨線條的運用，推敲出陳敬輝描繪臺灣女性過程中風格的轉變。

1927 年臺展開辦第一回的東洋畫部出現了「臺展三少年」，引起落選傳統水墨畫家們的爭議，日後更引申出何謂臺灣「地方色彩」的討論核心。孫淳美撰寫〈誰的主體性？臺府展（1927-1943）「地方色彩」的隱喻與誤讀〉一文，透過藝術史方法學探討臺府展作品的圖像脈絡，一方面討論評審的言說對參展作品可能產生引（誤）導的風格趨勢，另一方面探討藝術家如郭雪湖等如何巧妙回應（迴避）評審的主觀（矛盾），以及評審之間各自主觀的看法，如東洋畫評審下指導棋時的期待、石川欽一郎以日本景觀比較臺灣風景、藤島武二眼中的「地方色彩」如何充滿了異國情調等，提醒「地方色彩」呈現出日治時期官展的權力不對等機制，並代表著殖民時代展覽會的新聞話題，而這些作品的討論在民主化以後的臺灣應回歸其藝術表現，不宜誤讀「地方色彩」為「本土認同」。

自 1927 年的第一回臺展至最終 1936 年的第十回臺展，甚至接續臺展之後，1938 年第一回府展乃至 1943 年因戰事緊張而不得不畫下句點的最終第六回府展，李石樵無役不與，為臺展府展時期的指標人物。李石樵以其前瞻視野為自己建立基金會及美術館，完整保留一生豐碩精彩的作品，卻鮮少留下文書手稿對

創作理念或作品進行說明或詮釋，導致李石樵研究的進行無法仰賴文字，必須回歸到作品本身。徐婉禎的〈李石樵藝術觀之轉向：以戰前、戰後初期參展人像畫為考察對象〉，將李石樵視為日本時代官展的代表藝術家，以李石樵1927至1943年之臺展府展作品進行考察，再對同時期之帝展／新文展作品進行共時性創作的異同比較、對戰後的省展作品進行歷時性創作的異同比較，試圖探詢李石樵藝術觀的轉折。

高美琳（Magdalena Kolodziej）的文章〈從日本美術史的觀點出發：在日本殖民時代的韓國和臺灣所展示的日本繪畫「參考作品」之研究（1922-1945）〉檢視日本美術在殖民時期的朝鮮與臺灣較少被提及的展出歷史，提供日本帝國美術界與殖民地關係的重要洞見。放眼過去三十年，韓國與臺灣的美術史學者充實了我們對日本帝國擴張如何影響韓國和臺灣美術的認識，尤其是美術史學家對官方美展的體制史及地方色彩或鄉土色彩等議題的探討，更增進了美術界對這方面的理解。高美琳重新探討日本美術界在1920、1930年代的作品，聚焦於所謂的「參考作品」，包括當時朝鮮美術展覽會和臺灣美術展覽會展出的日本畫和西洋畫，以及在朝鮮京城府（今首爾）德壽宮扮演同樣角色的參考作品。「參考作品」顯露出日本藝術家與政府官員對現代美術的認知，其藝術承襲了日本畫與西洋畫的繪畫主題與技法，在各大美術展覽會上多次展出。然而日本美術假定的優越性並不穩固，須透過藝術與官方的論述、印刷媒體和各種展示持續強調和推動，這樣的過程可稱為「殖民主義的實踐」。

若比較日本本土、朝鮮、臺灣、滿洲國的官展構成狀況，雖然第一部日本畫（東洋畫）、第二部西洋畫是共同的，但在雕塑、工藝、書法方面，各地情況皆異，其比重也比繪畫小得多。盧

盧妮雅（Junia Roh）所撰的〈官展工藝部開設相關討論與背景之比較研究〉即是關注「工藝」在美術展覽會的制度裡，相較於其他美術類型，較晚才獲編入，甚至根本未被編入。原本在朝鮮，「美術工藝」指的是古代美術或古董，工藝家身兼創作者的概念並不存在。然而，隨著展覽會制度的籌設，創作並發表各種作品、意圖藉此反映自身個性與表現慾的各方工藝創作家也接連登場。盧妮雅企圖細察各國圍繞在開設工藝部上所出現的討論及其背景。考量到臺灣美術展覽會未曾開設工藝部，以及滿洲國美術展覽會目前僅有第一至三屆的圖錄流傳下來的現實限制，本文討論範圍僅以日本和朝鮮為主。作者先整理了日本與朝鮮工藝部開設過程曾經出現的各種討論，進而將視野拓展到民藝運動、古蹟調查和博物館，考察開設工藝部的時代背景。

兒島薰在〈臺展、府展時代日本官展中的日本畫新趨勢：從「故鄉」觀點進行考察〉一文中，探討 1930 年代現代主義滲透日本都市生活，同時日本也開始走上戰爭之路，而始於這個時代的臺灣美術展覽會中，臺灣畫家如何形成其「臺灣美術」認同。近年來邱函妮在此議題加入了「故鄉」觀點加以分析。這種「故鄉」概念乃基於成田龍一的討論。成田龍一認為，在現代化過程中，人們開始離鄉背井遷徙到都市，也因此開始意識到自己生長的土地為「故鄉」。兒島薰在此文中，著眼於幾位和官展關係深厚的日本畫家，運用「故鄉」這個概念，試圖解讀在臺灣畫家追求認同的同一時代，日本畫家如何意識到自己的認同，而這又如何成為「國家」層級的問題。

從 1922 年的朝鮮美術展覽會開始，1927 年的臺灣美術展覽會、1938 年的滿洲國美術展覽會接連舉辦，東北亞官展的時代就此

展開。金正善的〈朝鮮美術展覽會書部之開設與殖民地「美術」的整編〉一文，關注書藝做為美術的動向與日本進軍亞洲同軌這一點，從當時的政治脈絡重新思考書部的開設，企圖闡明在殖民地官展的特殊空間下，這類外部因素是書藝得以列入美術範圍的主要條件。這類殖民地官展的設置，是將各國美術整編納入帝國內部，將之改造為順應殖民統治的制度性工具。在這個過程中，特別受到矚目的是「書藝」（書法）的動向。從1922年舉辦的朝鮮美展將書藝開設為第三部，直到1932年新設工藝部，十年之間，書藝持續以美術的形式存在著。後來，書藝再度出現在官方場所，則是在軍國主義色彩濃厚的1930年代後期。自從滿洲國美術展覽會起，書藝成為「東洋思想振興與大東亞共榮圈」的象徵，開始受到關注。

鈴木惠可的論文〈「帝國」內的近代雕塑：戰前日本官展雕塑部與臺日雕塑家〉，探討戰前入選日本官方展覽會雕塑部的臺日近代雕塑家，論述日本官展雕塑部對同時期東亞地域近代雕塑家及雕塑史的影響和意義。鈴木惠可的研究視角從日本官方展覽會雕塑部切入，思考入選日本官展對當時東亞青年雕塑家的意義，以及對他們在日本和出生地之間的美術學習和創作活動的影響。雖然隨著時間推移，官展聲望有所下降，但入選官展在日本近代雕塑中深具意義，對從殖民地來的雕塑家有所影響，再加上入選展覽的雕塑家有的往返於日本和東亞之間，可以說「官展」是近代東亞雕塑家的交匯地，故成為其聚焦討論之主題。

透過十一篇專題式的研究整理，本書以豐富的面貌呈現臺府展的發展與碰撞，既有微觀的藝術家聚焦，也有宏觀的時代性探討，為臺灣美術史梳理出一道道清晰而多彩的脈絡。

# 日治時期官民共構的「新美術」

文／賴明珠 [*]

## 摘要

1895 年臺灣被清廷割讓給日本，開啟日人治臺五十一年的歷史。臺灣原有的傳統藝術，包括文人畫和民間工藝兩大類，乃在殖民文化機制下退縮為社會次要的藝術活動。姜苦樂研究歷經殖民的亞洲國家「現代藝術」之發展，多數是在殖民母國「施加新的科技、媒介、形式和主題」，並「通過解構」及「重新定位習慣風格」，最終「以折衷方式」創造「新的藝術作品」。這樣的定義，亦適合用來詮釋 20 世紀前半葉臺灣美術的境遇。日本殖民政府藉由引入新式圖畫教育，推動新形態的展覽機制，強調觀察、客觀精神的「寫生」技巧，並提倡「地方色彩」策略，呼籲臺灣的美術家「再現」南國亞熱帶花鳥、人物、風景等主題，創作獨具地域特色的「新美術」作品。殖民官方以臺、府展為框架，運用東、西洋兩種新畫類競賽的途徑，解構了漢人傳統藝術固有的文化脈絡。新美術不但取代傳統文人畫及民間工藝的地位，同時也成為官方認可的現代美術。

西洋畫乃臺灣社會全然陌生的畫種，日本人將基礎圖畫教育納入學校的常規課程，現代性圖畫的啟蒙，讓想要深造新美術的臺灣青年紛紛選擇前往

---

\* 文化部古物審議會委員及臺灣藝術史學會理事。

日本、中國或西歐學習西洋繪畫，或進而從事教學工作。生活領域的擴大，使他／她們接觸到多重文化的薰陶，作品展現出寬闊的藝術視野，並對故鄉母土文化產生更強烈的認同感。

殖民圖畫教育並未將東洋畫列入，因此想要深入探究者，只能選擇赴日或到中國學習。受過現代美術訓練的東洋畫家，最終並非回到「墨分五色」的傳統文人畫，而是將西方現代寫生觀與東洋獨特的線條和色彩融合，強調生活與現實的意涵，實踐以地域性為主體的臺灣美術之發明。

除了官方機制之外，隨著日籍美術家、美術資訊的移入與流動，以及新美術知識的湧入，臺灣社會亦逐步改變對現代新美術的認知和行動。以雕塑為例，傳統木雕、石雕、泥塑、剪黏及交趾陶等，業已無法滿足歷經現代洗禮的青年，因而選擇赴日學習現代雕塑乃是必經歷程。他們跳脫傳統雕塑一成不變的窠臼，以學習自學院或工作室的現代寫實造形語彙，實踐觀照臺灣風土與人文的美感表現，開闢邁向創造自我特質的現代雕塑之路。

攝影這項新媒介，早在清末即已進入臺灣，當時是外來者記錄臺灣的新技術與新媒介。領臺初期，殖民官方亦大量運用寫真（攝影）為工具，以俾記錄、調查、宣傳及行銷臺灣。1920 年代晚期，臺灣青年開始赴日學習攝影新技術。1930 年代，幾位重要攝影家受到「新興寫實」思潮的影響，轉而以直覺、平實手法記錄日常生活，由此奠定戰後臺灣紀實攝影的根基。

本文主要以臺、府展中的西洋畫與東洋畫，以及未被納入殖民官展的雕塑及攝影，就這四種新媒材形式語彙的傳承接收、風格抉擇，以及在社會擾動下激發的主體定位、新價值觀等議題，探究日治時期臺灣美術現代化的歷程。

**關鍵字**：地方色彩、新美術、解構、現代化、主體認同

# 一、前言

謝里法（1938-）是最早以「新美術」一詞指稱日治時期美術的學者。他於
1976 年 6 月開始在《藝術家》雜誌撰寫「日據時代臺灣美術運動史」專欄
時，即以「新美術的黎明時代」來命名日本統治後，在社會、文化結構改
變下「走上新的命運」的臺灣美術型態。[1] 有新美術，相對一定存在著「舊
美術」。依照謝氏的分析，割臺之前「臺灣的社會型態和文化的本質均屬
中國之邊疆和移民的特殊性格」，[2] 屬於閩粵移墾農業社會的臺灣，舊有的
藝術乃是以實用的民間工藝為主，流傳在少數流寓官宦之間的文人畫為輔。

日人領臺後，殖民政府建構起現代化的圖畫教育及美術展覽會機制，是擾
動臺灣固有美術型態的主要因素。本文即是要探討在殖民官方架構的結構
內、外，臺灣美術家如何實踐依循、抗衡、折衷與創新等多元路徑，共構
出蘊含著現代意涵的「新美術」；而這個新型態美術所呈現的特質，除了
表象的西化、現代化之挪用以外，是否還包括更高層次的新知識、新認知
的空間，[3] 以及自我族群認同的建構行動。這些議題乃是我們探討 20 世紀
前葉臺灣美術家在殖民框架中演繹現代化的重要參考因素。

# 二、殖民結構內的美術「現代化」

美國哲學家馬歇爾・柏曼（Marshall Howard Berman, 1940-2013）曾說：

> 現代性（modernity）做為一種分析性的概念和規範性的理想，它
> 與哲學和美學的現代主義價值觀，與啟蒙運動等密切相關。……現

---

1　謝里法，《日據時代臺灣美術運動史》（臺北：藝術家出版社，1978），頁 27-33。

2　謝里法，《日據時代臺灣美術運動史》，頁 27。

3　Yuko Kikuchi, ed., *Refracted Modernity: Visual Culture and Identity in Colonial Taiwan* (Honolulu: University of Hawai'i Press, 2007), p. 7.

代性還包括與資本主義興起相關的社會關係，以及與世俗化和後工業生活相關的轉變態度。[4]

據此，所謂「現代化」（modernization），乃是指一種價值觀與社會變遷的現象，是從傳統或前現代社會（pre-modern society）轉化為現代社會（modern society）的歷程。在此過程中，新觀念、新科技、人口變遷或社會極端不平等，都會助長社會的質變。

澳洲藝術史學者姜苦樂（John Clark）於《現代亞洲藝術》（*Modern Asian Art*）一書中主張，亞洲地區歷經殖民的國家，其藝術的現代性乃是：

> 透過施加轉換過的新的技術、媒材、形式和主題，將傳統風格相對化為「舊的」，……解構並最終重新定位習慣風格，以折衷方式創造出一個新的藝術作品。[5]

一般來說，美術的現代化乃是隨著社會的資本化、工業化、城市化、世俗化及民主化等因素而向前邁進，在社會、文化的變遷中，美術家運用新的形式語彙、與時並進的內容，創造出兼融傳統與時代的新美術。但遭逢殖民的國家，其美術之現代化就必須納入殖民統治與機制等更複雜的結構因素。

1894 年甲午戰爭後，戰敗的滿清朝廷與日本簽訂馬關條約，決定了臺灣成為日本海外第一個殖民地的命運。而 1895 至 1945 年，臺灣現代化的進程，即面臨殖民與現代的雙重框限架構。政治思想史學者吳叡人（1962-）

---

4    Marshall Berman, *All That Is Solid Melts into Air: The Experience of Modernity* (London and Brooklyn: Verso, 2010), pp.15-36.

5    John Clark, *Modern Asian Art* (Hawaii: University of Hawaii Press, 1998), p. 29.

指出：「戰前日本受困於西方現代性論述」，而身為「日本殖民統治臣民的臺灣人」，則是「雙重的受困者」。[6] 20 世紀前葉處於世界體系結構「雙重邊陲」的臺灣，[7] 其美術的現代化若要突破殖民帝國所構築的知識與道德論述陷阱，我們勢必得從批判角度解讀日治時期大量的視覺藝術文本，探討陷於現代、殖民兩種價值衝突下的臺灣美術家，如何在養成環境、創作媒材、美術機制及自我定位的條件下，踏出艱鉅的臺灣美術現代化的步履。1895 年日人領臺後，逐步推行初等、中等、實業及師範教育，並於 1902 至 1912 年間在現代化教育學科中設立圖畫、手工勞作等相關課程，訓練初具「描繪形體能力及美感養成」的殖民地青少年，並培育具有「構思能力，養成喜愛清潔及崇尚周密的習慣」之國民。[8] 當時圖畫教育使用的媒材包括毛筆、鉛筆、水彩及蠟筆等，除毛筆之外，乃是以明治維新後日本所引入的西方繪畫工具及技法為主要內容。然而，殖民地圖畫教育設定的目標，旨在養成「規訓」（discipline）「有用的」[9] 的國民，而非專業畫家。臺灣總督府基本上是運用「差別」、「同化」等原則，推行殖民現代化的基礎教育。因此，臺灣青年唯有遠赴日本內地或海外，方能接觸到專門的現代美術教育。

1927 至 1936 年臺灣教育會主辦的「臺灣美術展覽會」（以下內文簡稱臺

---

6 　吳叡人，〈導讀——立法者之書〉，收於吳豪人，《殖民地的法學者——「現代」樂園的漫遊者群像》（臺北：國立臺灣大學出版中心，2017），頁 xxv-xli。

7 　同前註。

8 　渡邊節治編，《提要對照——臺灣小公學校關係法規》（臺北：臺灣子供世界社，1928），頁 343-345；引自賴明珠，〈臺灣總督府教育機制下的殖民美術〉，收於李賢文、石守謙、顏娟英等人編輯顧問，《何謂臺灣？近代臺灣美術與文化認同論文集》（臺北：行政院文化建設委員會，1997），頁 203。

9 　費德希克‧格雷（Frédéric Gros）說：「對傅柯（Michel Foucault）而言，規訓首先就是一種對身體的政治技術……是一種對身體分配、格狀化（quadriller）的努力。……規訓如同一種新的政治解剖學而被理解：個體在空間中的分配藝術（每個個體都應根據其等級、力量、功能等各就其位），活動的控制，起源的組織化，力量的複合……所有這些技術製造出馴服與屈服的身體，有用的身體。」參見傅柯，《規訓與懲罰》（Discipline and Punish），頁 137-171；引自費德希克‧格雷著，何乏筆、楊凱麟、龔卓軍譯，《傅柯考》（臺北：麥田出版，2006），頁 109-110。

展），以及 1938 至 1943 年臺灣總督府文教局策劃的「臺灣總督府美術展覽會」（以下內文簡稱府展），前後共舉辦十六次。這十六屆官展極具指標性意義，既是啟動臺灣現代美術的輪軸，也是殖民政治與意識貫徹落實的機制。1927 年臺展開辦時，臺灣總督上山滿之進（1869-1938）致辭說：

> 夫美術為文明之精華，其榮瘁足證國運隆替。……今也甫見美術萌芽，宜培之灌之，期他日花實俱秀，放帝國一異彩也。[10]

從殖民統治者的角度來看，掖助現代化殖民地美術展覽，乃是帝國文明進化、國運興隆的表徵，其政治意圖遠超過文化的取向。

臺展實施後，「地方色彩」（ローカルカラー）則是官方定調的美術創作規範。1927 年 5 月，臺展開辦前五個月，總督府文教局長石黑英彥（1884-1945）撰文宣導，參展者應將「臺灣特色」如人情、風俗、風景、人物等納為題材，以突顯殖民地「灣展」與中央「帝展」[11]、「院展」[12]、「二科展」[13]

---

10　上山滿之進，〈上山總督祝辭〉，《臺灣時報》（1927.11），頁 13。

11　「帝展」乃「帝國美術展覽會」之簡稱，延襲 1907 年開辦的「文部省美術展覽會」，於 1919 年改制為「帝國美術展覽會」，持續以「提高日本的美術水準」為追求的目標。參見公益社団法人日展，〈日展の歷史と現在〉，《日展について》，網址：<https://nitten.or.jp/history>（2021.01.19 瀏覽）。

12　「院展」乃是指日本美術院籌辦的日本畫公募展覽。1898 年 8 月，東京美術學校退休校長岡倉天心，與同校離職老師橫山大觀、橋本雅邦、菱田春草、下村觀山等人創立「日本美術院研究所」。同年 10 月，該院開辦第一回「日本美術院展覽會」（簡稱院展）。1913 年岡倉天心過世，隔年 9 月日本美術院舉行再興開院式，10 月舉行「日本美術院再興紀念展覽會」（仍簡稱院展）。院展畫家在岡倉天心的指導下探索新日本畫，他們摒棄線條，用色彩的濃淡變化表現空氣和光線，此種新畫法被稱為「朦朧體」。參見公益社団法人日展，〈日本美術院沿革概要〉，《日本美術院について》，網址：<http://nihonbijutsuin.or.jp/about_us/index.html>（2021.01.19 瀏覽）。

13　19 世紀晚期是日本西洋畫壇的黎明期，留學法國返國的新進藝術家在文展中因與舊派藝術家價值觀差異甚大，因此建議政府將新派、舊派分為一科與二科，但未被採納。直至 1914 年，為了對抗文展洋畫部，新進藝術家乃組成在野美術團體「二科會」。他們標榜建立新的美術，並以「不管流派如何，絕對尊重新的價值，並擁護創造者在藝術製作上的自由」為創會宗旨。同年，第一回「二科美術展覽會」開辦，簡稱「二科展」。參見公益社団法人二科會，〈二科会について〉，《二科会｜概要，趣旨，沿革》，網址：<https://www.nika.or.jp/home/history.html>（2021.01.19 瀏覽）。

的差異（difference）。[14] 臺展實施第三年，雖有東京來的美術家在觀展後撰文提醒，與其談論「地方色彩」，不如「探索繪畫的本質及其普遍性等問題」[15]，但多數殖民官員、審查委員、評論家或藝文記者，還是認同此項（地方色彩）帶有威權規訓意涵的指導方針。1938 年進入軍事擴張期，臺展改制為府展，當局即諭示參展者，作品應呈現「時局色彩」，或表現「聖戰美術」的內容。[16] 在戰時體制下，臺灣美術家也被納入國民總動員的一環，在國家霸權壓力下，創作者的自主與自我空間更加受到壓縮。

透過日治時期的學校圖畫教育及美展機制，臺灣總督府逐步疊構出殖民現代化的美術框架。另一方面，在非官方的空間，隨著日籍美術家的移入與流動，新美術知識亦不斷被引入臺灣，促使臺灣傳統社會對現代美術的認知逐步轉變。易言之，20 世紀前半葉臺灣新美術的進展，有屬於結構內的機制運作、人才培育、獎賞規則、藝術典範等系脈的開展，但也有脫逸出結構外，探索創作本質、普遍性、主體性與理想性等的游離空間。而20 世紀前半葉的臺灣美術，即是在結構內外、殖民官方與臺灣民間的層疊、分流時空中，建構起嶄新的藝術型態。

下文將分別討論臺、府展中的西洋畫與東洋畫，以及未被納入官展的雕塑及攝影，就這四種新媒材形式語彙的傳承與接收、風格的抉擇，以及因社會擾動而激發的主體定位、新價值觀等議題，探究日治時期臺灣美術現代化的歷程。

---

14　石黑英彥，〈臺灣美術展覽會に就いて〉，《臺灣時報》（1927.05），頁 5-6。

15　東京一美術家，〈臺展の洋畫を觀て、その進步は寧ろ意外〉，《臺灣日日新報》（1929.11.26），版 5。

16　黃琪惠，〈戰爭與美術──以在臺日籍畫家的表現為例〉，收於李賢文、石守謙、顏娟英等人編輯顧問，《何謂臺灣？近代臺灣美術與文化認同論文集》，頁 266。

## 三、追求主體精神的西洋畫

「西洋畫」（Seiyōga）一詞的通用乃開始於臺展。1927 年臺展開辦時，分成西洋畫及東洋畫兩部類，兩位日籍西洋畫家石川欽一郎（1871-1964）及鹽月桃甫（1886-1954）受聘為審查委員，成為影響臺灣西洋畫發展成多支系脈的先驅。

石川欽一郎前後任教於臺北國語學校及臺北師範學校，門下優秀臺籍弟子眾多，包括倪蔣懷（1894-1943）、陳澄波（1895-1947）、陳植棋（1906-1931）、李澤藩（1907-1989）、李石樵（1908-1995）、鄭世璠（1915-2006）等人。上述諸人，除倪蔣懷、李澤藩及鄭世璠之外，其他人相繼於 1910 年代晚期至 1930 年代考入東京美術學校研習油畫。因此，他們的繪畫技巧、形式與風格不再侷限於石川式色調明亮、構圖嚴謹、注重渲染的水彩畫風，轉而追求盛行於日本學院、帝展、二科展的外光派、寫實派或野獸派等多元畫風的表現。

石川除任教於學校，也熱中於畫會的籌組，或從事校外水彩教學推廣的工作。早期他成立的「紫瀾會」、「臺北洋畫研究會」及「番茶會」，都徵集日籍美術家、藝術愛好者為成員；[17] 1924 年他二度來臺後成立的「亞細亞畫會」及「臺灣水彩畫會」，才開始廣納傑出的臺籍學生，如倪蔣懷、藍蔭鼎（1903-1979）及李澤藩等人。[18] 而張萬傳（1909-2003）、陳德旺（1910-1984）、洪瑞麟（1912-1996）三人，則是在他擔任講師、倪蔣

17  白適銘，《臺灣美術團體發展史料彙編 1——日治時期美術團體（1895-1945）》（臺北：藝術家出版社，2019），頁 28、32、33。

18  白適銘，《臺灣美術團體發展史料彙編 1——日治時期美術團體（1895-1945）》，頁 90、116。

懷出資贊助的「臺灣洋畫研究會」學畫。[19] 在石川培育的這幾位臺籍學生中，早期的倪蔣懷投身礦業經營，同時大力挹注臺灣美術的發展；藍蔭鼎則是石川畫風的發揚者。晚期的張萬傳、陳德旺、洪瑞麟三人於 1930 年代赴日習藝，畫風主要受在野二科會影響，追求野獸主義、表現主義等新派的繪畫風格。返臺後，三人先加入李梅樹（1902-1983）、陳澄波、廖繼春、楊三郎、李石樵等人於 1934 年成立的「臺陽美術協會」（以下內文簡稱臺陽美協）。但因藝術理念不合，三人集體退出臺陽美協，並於 1937 年 9 月 1 日和陳春德、呂基正組成標榜「年輕、熱情、明朗」的「ム ーヴ（Mouve）洋畫集團」[20]，儼然和位居主流的臺陽美協形成抗衡之姿。

鹽月桃甫執教於臺北第一中學校及臺北高等學校，這兩所學校臺籍學生較少，受其啟發者則有陳德旺、許武勇（1920-2016）及蕭如松（1922-1992）等人。而 1922 年畢業自臺北師範，日後以寫實人物畫著稱的李梅樹（圖 1）在 1936 年評論鹽月個展的文章中，則表露甚為推崇鹽月「以嚴肅的態度從事繪畫創作」及深厚的美術涵養。[21] 鹽月桃甫認為「墮於技術」、缺乏「情緒交流，生命表現」，將無法創造出具有「時代性」與「地域性」的作品。[22] 他批判地方色彩策略流於狹隘，是「固執於井底之蛙的見解」，並期待創作者能「從地方自然地發展出藝術與榮耀」。[23] 鹽月的畫風趨向前衛的野獸派及立體派，對學生的影響，精神層面勝過形式語彙，故陳德旺、許武勇及蕭如松等人的創作都各具獨特表現風格。

---

19　倪蔣懷於 1929 年 7 月 1 日於臺北大稻埕蓬萊閣對面創立「洋畫自由研究所」，1930 年更名為「臺灣繪畫研究會」，主要聘請石川欽一郎、陳植棋、楊三郎及藍蔭鼎等人指導繪畫。據洪瑞麟的回憶，當時他在「臺北洋畫研究所」學畫時，陳植棋如兄長般的照應，讓他感受到比石川老師「更有親密情感」。參見《臺灣日日新報》（1929.06.12），夕刊版 2；葉思芬，〈英雄出少年——天才畫家陳植棋〉，收於葉思芬，《臺灣美術全集 14 ——陳植棋》（臺北：藝術家出版社，1995），頁 37-38。

20　白適銘，《臺灣美術團體發展史料彙編 1 ——日治時期美術團體（1895-1945）》，頁 236。

21　李梅樹，〈豐麗的色彩——鹽月桃甫氏的個展を見る〉，《臺灣日日新報》（1936.04.06），版 6。

22　鹽月桃甫，〈臺展洋畫概評〉，《臺灣時報》（1927.11），頁 21。

23　鹽月桃甫，〈臺展と透明化〉，《臺灣日日新報》（1935.07.25），版 3。

圖1　李梅樹，〈紅衣〉，1939，油彩、畫布，116.5×91cm，李梅樹美術館典藏，圖片來源：李梅樹美術館提供。

圖 2　陳植棋，〈夫人像〉，1927，油彩、畫布，90×65cm，私人收藏，圖片來源：陳子智提供。

圖 3　陳澄波，〈我的家庭〉，1931，油彩、畫布，91×116cm，私人收藏，圖片來源：財團法人陳澄波文化基金會提供。

日本領臺五十一年期間，不曾考慮在殖民地設置專門美術學校，西洋繪畫在臺灣堪稱是全然陌生的新畫種。熱愛美術的年輕人唯有前往日本或西歐國家，方得以學習西方美術技術與知識。遠離家鄉的域外求學，讓他／她們能接觸到多重的文化，開拓寬闊的藝術視野，同時對故鄉母土文化也產生更強烈的認同感。例如，1920 年代初期參與學潮與臺灣文化協會活動的陳植棋（圖 2），留日後的作品蘊藏濃厚的鄉土（臺灣）意識。他擅長用大膽的線條筆觸、特殊的東方色調表現臺灣人的內在精神生活，並回歸藝術本質的探求。[24] 歷經東京求學、上海教

24　賴明珠，〈陳植棋「鄉土殉情」意識溯源〉，收於賴明珠，《鄉土凝視──20 世紀臺灣美術家的風土觀》（臺北：藝術家出版社，2019），頁 14-39。

圖 4　顏水龍，〈從農業社會到工業社會〉，1969，馬賽克鑲嵌壁畫，400×10000cm，臺北市劍潭公園中山北路牆面公共藝術作品，圖片來源：賴明珠提供，攝於 2021 年 1 月 20 日。

書等歷練的陳澄波，作品融合西洋、中國及個人強烈的特質（圖 3）。他意識到「東洋畫風」之精髓為筆觸與線條，[25] 並以此做為主體認同的表徵。早年畢業自臺南州教員養成所的顏水龍（1903-1997）先後在東京及巴黎接受西洋美術教育，返鄉後除了美術創作之外，也鑽研原住民及漢人傳統民藝的調查研究，並推動臺灣手工藝設計與推廣的工作。[26] 由於顏水龍對臺灣原、漢傳統文化體認甚深，故常以原住民生活、臺灣自然及人文地景等題材入畫（圖 4），作品蘊藏高度的本土人文精神意涵。

---

25　陳澄波，〈臺陽畫家談臺灣美術〉，《臺灣文藝》（1935.07）；轉引顏娟英，《風景心境——臺灣近代美術文獻導讀》（以下簡稱《風景心境》）（臺北：雄獅圖書股份有限公司，2001），頁 161。

26　莊素娥，〈純藝術的反叛者——顏水龍〉，收於莊素娥，《臺灣美術全集 6 ——顏水龍》（臺北：藝術家出版社，1992），頁 17-43。

對於從外域傳入臺灣的西洋畫，臺灣美術家藉由殖民圖畫教育、專門美術教育以及殖民展覽機制，學習、磨練學院派和在野派各種系脈的技法與風格。在規訓化的殖民體制中，他們機動地游移於機制內外，選擇自己執著的藝術語彙，並以新媒介與技術熔鍛出蘊含地域性與自我主體性的現代美術作品。

## 四、東洋畫的再發明

臺灣「東洋畫」（Tōyōga）一詞的使用，亦開始於 1927 年的臺展。兩位日籍東洋畫部審查委員鄉原古統（1887-1965）及木下靜涯（1889-1988），對臺灣東洋畫發展具有一定影響力。臺展中東洋畫的定義，原本是和西洋畫相對應，泛指包括日本、中國、朝鮮、東南亞及印度等國家，[27] 以筆墨、色料等東方媒材所繪製的繪畫，區別於運用油彩、水彩等之西洋畫。1927年臺展開幕後，筆名鷗亭生的評論家大澤貞吉（1886-?）為文批評，東洋畫應該涵蓋「四君子」、「南北宗繪畫」和「日本畫」，而非偏重在描繪細密、用色濃烈、裝飾意味強的日本畫。[28] 雖然其後日、臺評論家及畫家不斷發言鼓吹追求東洋畫精神所在之「南畫」（Nanga）畫風，[29] 但強調筆墨特質的傳統文人畫，在臺、府展中始終位居強調寫生的現代日本畫之下。

---

27　明治維新以後，在「脫亞」、「西化」運動中，日本引入以歐洲為視點的亞洲、東方之概念。東方被翻譯成「東洋」，以做為「西洋」（歐洲）的反義詞，用以指稱整個亞洲。參見〈東洋──日本における東洋：明治時代〉，《Weblio 辞書》，網址：<https://www.weblio.jp/wkpja/content/ 東洋 _ 東洋の概要 #>（2021.02.03 瀏覽）。

28　鷗亭生，〈第一回臺展評〉，《臺灣日日新報》（1927.10.30-11.02）；轉引顏娟英，《風景心境》，頁188-191。

29　除了大澤貞吉之外，同在《臺灣日日新報》工作的魏清德及尾崎秀真，也都主張東洋畫應該以注重水墨的南畫為創作目標。參見謝世英，〈日治臺展新南畫與地方色彩──大東亞框架下的臺灣文化認同〉，《藝術學研究》10 期（2012.05），頁 137-138。

先後任教於臺北第三高女及私立臺北女子高等學院的鄉原古統，因學校圖畫課程是以西洋媒材為主，僅能利用課餘指導女學生東洋畫技法。其門下兩位傑出弟子為第三高女畢業的陳進（1907-1998），以及校外指導的郭雪湖（1908-2012）。鄉原古統的繪畫大體根基於現代日本畫的寫生準則，以寫實兼狩野派（Kano School）的華麗畫風，[30] 描繪南國充滿光與熱的花鳥，或以寫實的強勁筆墨表現臺灣氣勢磅礡的山岳、海洋及峽谷風景。郭雪湖在臺展連續獲獎的作品，如〈圓山附近〉、〈春〉、〈南街殷賑〉及〈新霽〉等，即紹繼鄉原華麗寫實的畫風，以青、綠為主色，表現臺灣亞熱帶郊野、庭院、街廓及史蹟等南國獨特的自然與人文景觀。

畫風屬於寫生「四條派」（Shijō School）及竹內栖鳳（1864-1942）「朦朧體」風格的木下靜涯，[31] 來臺後以專業畫家身分定居淡水。雖未曾執教鞭於杏壇，但因長期擔任臺、府展審查委員，私下又與臺灣年輕輩東洋畫家酬唱互動，故對本地東洋畫亦深具影響力。木下的花鳥畫作，描繪細膩寫實，色彩明亮；風景畫則融合四條派寫意與寫生風格，運用水墨暈染技法，表現自然氛圍與胸中意境合一的意象。

由於殖民圖畫教育機制不曾將東洋畫列入，因此想深入探究東洋畫者，多選擇赴日或到中國學習。陳進於 1925 年考進東京女子美術專門學校日本畫師範科，堪稱是臺灣首位留日的傑出女畫家。畢業後，她繼續跟隨日本現代美人畫大師鏑木清方（1878-1972）習藝。其美人畫（圖 5）結合現代寫生觀與東方線條、色彩之特質，描繪溫婉沉靜的傳統女性，或摩登活潑的現代婦女，傳遞出鄉土性與時代性兼容的特質。[32] 林玉山（1907-

---

30　廖瑾瑗，〈畫家鄉原古統──臺展時期古統的繪畫活動〉，《藝術家》297 期（2002.02），頁 467。

31　廖瑾瑗，〈鄉原古統與木下靜涯〉，收於臺北市立美術館展覽組，《臺灣東洋畫探源》（臺北：臺北市立美術館，2000），頁 36-37。

32　賴明珠，〈風俗與摩登──陳進美人畫中的鄉土性與時代性〉，收於賴明珠，《鄉土凝視──20 世紀臺灣美術家的風土觀》，頁 92-121。

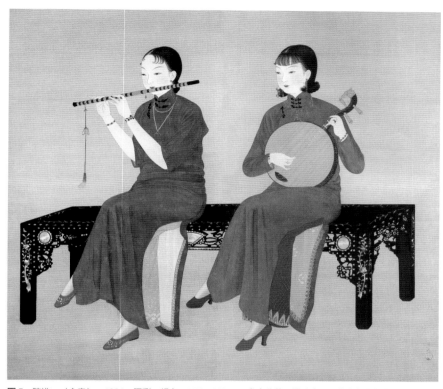

圖 5　陳進，〈合奏〉，1934，膠彩、絹布，177×220cm，私人收藏，圖片來源：畫家家屬提供。

2004）自幼受傳統水墨畫薰陶，1926 年及 1935 年兩度赴日習藝。其作品極強調觀察與寫生，無論風景、動物、人物或花鳥畫，皆能融合傳統水墨與現代寫生技法，畫作飽含東方人文之意趣與精神。來自淡水馬偕博士家族的陳敬輝（1911-1968），四歲時被送至京都寄養，[33] 之後在京都美術工藝學校（1924-1929）及京都市立繪畫專門學校（以下內文簡稱京都繪

---

33　施慧明，《嫻嫻・清音・陳敬輝》（臺中：國立臺灣美術館，2019），頁 19。

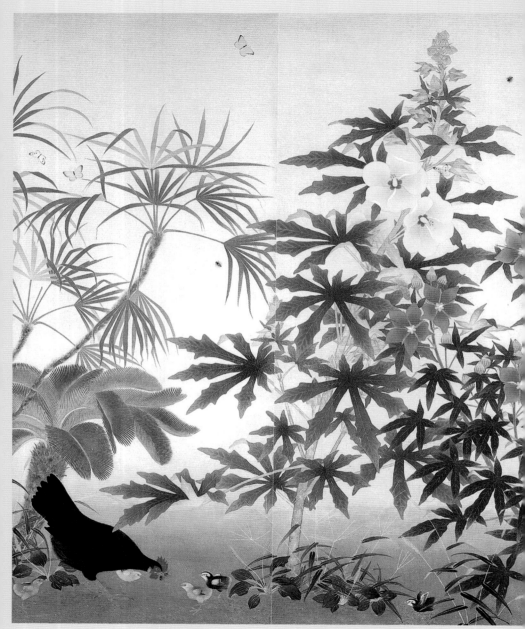

圖6　呂鐵州，〈蜀葵與雞〉，1931，膠彩、絹布，213×87cm，臺北市立美術館典藏，圖片來源：畫家家屬提供。

專）（1929-1932）長期接受學院現代藝術的鍛鍊，[34]其作品以人物畫為主，運用流暢線條、典雅色調，表現臺灣人日常及非常時期的生活，傳達餘音繚繞的雋永意味。呂鐵州（1899-1942）早年自學傳統文人山水畫及民俗人物、花鳥畫，兩度臺展落選後，於 1928 年赴日跟隨京都繪專花鳥畫名家福田平八郎（1892-1974）習藝，轉而學習注重觀察與寫生的現代花鳥畫作（圖6）。呂氏以畫鬥雞揚名，作品融合優美生動與磅礴氣魄，[35]精湛的技藝與完美的畫風，讓他博得「臺展泰斗」的美譽。[36]林之助（1917-2008）1928 年赴日求學，1939 年自東京帝國美術學校日本畫科畢業，歷經五年嚴謹寫生與東方古典畫藝的訓練。戰前他獲獎的人物畫技法洗鍊，並散發獨具的「東方式寂靜」與「詩意」。[37]

然而，上述受過現代美術訓練的臺灣東洋畫家，並非回到「墨分五色」的傳統文人畫，而是將西方現代寫生觀與東洋獨特線條和色彩折衷融匯，聚焦於生活與現實意義的探索，闡揚以地域、個人文化根源的東方繪畫之發掘。他／她們從臺灣母土的特殊性中尋找在地價值，並將這些重新發現、重新詮釋的「地域性傳統」（regional tradition）轉化為「發明的傳統」（inventing traditions）。[38]而這種融合現代性的新傳統，正是日治時期臺灣美術家歷經不斷的藝術實踐所再發明的。

---

34　賴明珠，〈近代日本關西畫壇與臺灣美術家——一九一〇至四〇年代〉，《藝術家》313 期（2001.06），頁 358-359。

35　賴明珠，《靈動・淬鍊・呂鐵州》（臺中：國立臺灣美術館，2013），頁 36-90。

36　平井一郎，〈臺展を觀る（下）——臺灣畫壇天才の出現を待つ！〉，《新高新報》（1932.11.11），版 3。

37　白適銘，〈自由、平等與愛的自然寓言——談林之助戰後花鳥畫主題的形成問題〉，收於白適銘，《明日之風——林之助百歲紀念展》（臺中：國立臺灣美術館，2016），頁 10。

38　「發明的傳統」（inventing traditions）理論，是由倫敦大學經濟社會史教授艾瑞克・霍布斯邦（Eric Hobsbawm, 1917-2012）與牛津大學教授特倫斯・蘭格（Terence Ranger, 1929-2015）於 1983 年所共同提出。霍布斯邦認為，「傳統的出現或聲稱是舊的，但它卻經常是起源於最近，或有時是被發明的」，而「被發明的傳統」（invented tradition）則是指「一系列的實踐，一般是由公開的、默許的規則所控制的，以及一整套的儀式與符號的本質」。被發明的傳統之特質為「一再重複地尋求某些價值及行為的準則，它自動地暗示與過去的延續性」。參見 Eric Hobsbawm & Terence Ranger, ed., *The Invention of Tradition* (Cambridge: Cambridge University Press, 1983), p. 1.

## 五、現代雕塑的轉向

殖民地教育及美展機制並無雕刻塑造藝術的設置，而臺灣傳統木雕、石雕、泥塑、剪黏及交趾陶等，此時已無法滿足歷經現代化洗禮的青年學子，赴日學習現代雕塑遂成為唯一的選擇。第一位赴日學習雕塑的黃土水（1895-1930），1915 年入東京美術學校雕刻科木雕部，追隨「日本近代木雕之父」高村光雲（1852-1934）學習傳統木雕及西方寫實雕塑技術。[39] 1919 年，他在校外觀察義大利人的工作坊，並默記大理石雕刻技法。[40] 隔年，黃土水首度以〈蕃童〉入選第二屆帝展，[41] 之後又兩度以裸女為題材（〈甘露水〉和〈擺姿勢的女人〉）入選帝展，傑出的表現連學校老師都對他刮目相看。1924 年，黃土水以水牛為主題的〈郊外〉入選帝展，從此展開一系列以臺灣本土牛隻為主題的創作。[42] 1930 年遺作〈水牛群像〉結合西方寫實及東方浮雕的技法，表現飽含故鄉自然與人文氣息，創造出獨具的個人風格。

其他幾位遲至1930 年代才赴日學習的雕塑家，例如蒲添生（1912-1996）於1931 年赴日，隔年考入帝國美術學校日本畫科，之後轉考雕塑科。[43] 1934

---

39　王秀雄，〈臺灣第一位近代雕塑家──黃土水的生涯與藝術〉，收於王秀雄，《臺灣美術全集 19──黃土水》（臺北：藝術家出版社，1996），頁 29-30。

40　王秀雄，〈臺灣第一位近代雕塑家──黃土水的生涯與藝術〉，收於王秀雄，《臺灣美術全集 19──黃土水》，頁 32-33。

41　帝展成立於 1919 年，前身為「文部省美術展覽會」（簡稱文展），共設有日本畫部、西洋畫部及雕塑部。臺灣雕塑家因為臺、府展未設雕塑部，故黃土水、蒲添生、陳夏雨、黃清埕主要都是參加日本境內的帝展及新文展等比賽。而臺灣西洋畫家及東洋畫家，如陳澄波、陳植棋、陳進、廖繼春、李石樵、李梅樹、林之助等人，除了臺、府展之外，亦入選過帝展與新文展。

42　王秀雄，〈臺灣第一位近代雕塑家──黃土水的生涯與藝術〉，收於王秀雄，《臺灣美術全集 19──黃土水》，頁 38-40。

43　蒲宜君，《蒲添生「運動系列」人體雕塑研究》（臺北：臺北市立師範學院視覺藝術研究所碩士論文，2005），頁 29-34。

年，他進入「忠實於客觀自然」的朝倉文夫（1883-1964）[44] 的工作室，並於 1940 年以自然主義寫實風格〈海民〉一作，入選日本「紀元二千六百年奉祝美術展」。[45]

年少時熱愛攝影的陳夏雨（1917-2000）於 1935 年赴日，先進入以創作肖像聞名的水谷鐵也（1876-1943）工作室學習，1936 年轉入強調「內在精神」的帝國藝術院會員藤井浩祐（1882-1958）門下學習雕塑。[46] 1938 年他首度以〈裸婦〉入選新文展，[47] 之後又以〈髮〉及〈浴後〉兩度入選新文展。此時期，其作品亦受到法國現代雕塑家羅丹（Auguste Rodin, 1840-1917）以及麥約（Aristide Maillol, 1861-1944）的影響，大都以簡約造型來表現動感與內在生命力。1941 年，陳夏雨獲得新文展無鑑查資格；同年入選日本「雕塑家協會展」，並獲得「協會賞」及被推薦為會員。[48]

年少即展露繪畫天分的黃清埕（1912-1943），繼黃土水之後，於 1936 年考入東京美術學校雕塑科。他於 1939 年以〈男立像〉入選新文展，1940

44　蒲宜君，《蒲添生「運動系列」人體雕塑研究》，頁 39。

45　蒲宜君，《蒲添生「運動系列」人體雕塑研究》，頁 49。按昭和 15 年（1940）日本為紀念神武天皇即位二千六百年，乃舉行各項慶典紀念活動。該年新文展停辦一屆，改為公募的「紀元二千六百年奉祝美術展」。

46　王秋香，〈蟄居的雕刻家──陳夏雨〉，收於雄獅美術編，《陳夏雨雕塑集》（臺北：雄獅圖書股份有限公司，1979），頁 61；薛燕玲，〈臺灣近代雕塑發展中的現代意識〉，《臺灣美術》69 期（2007.07），頁 66。

47　文展於 1907 年創立後，一度於 1919 年改稱帝展。1935 年文部大臣松田源治規畫將在野團體實力派藝術家加入帝展審查委員中，以強化國家對美術的管制；並於 1937 年將帝展改由文部省主辦，即所謂「新文展」。1940 年新文展舉行「紀元二千六百年奉祝展」，1944 年開辦「戰時特別文展」，直至 1946 年新文展又改稱為「日本美術展覽會」（日展），重新出發。參見〈Artwords（アートワード）：文展‧帝展〉，《DNP Museum Information Japan, Artscape》，網址：<https://artscape.jp/artword/index.php/%E6%96%87%E5%B1%95%E3%83%BB%E5%B8%9D%E5%B1%95>（2021.08.06 瀏覽）。

48　薛燕玲，〈臺灣近代雕塑發展中的現代意識〉，頁 66。

年以〈裸女〉入選雕塑家協會展，隔年獲推為該協會會友，[49] 顯示其雕塑才華當時已備受肯定。黃清埕 1938 年加入前一年成立的前衛美術團體「ムーヴ洋畫集團」，並以〈面〉等作品參加在臺北教育會館舉行的第一屆ムーヴ美術協會展覽。[50] ムーヴ美術協會在第一屆ムーヴ展邀請卡上印製宣言，表達成員的共同認知，表示他們立足於「複雜多樣的新時代」，藝術是未來的「抱負」，並強調「造型藝術」是他們生命唯一的目標。[51] 黃清埕是這個前衛藝術團體中唯一的雕塑家，同樣也展現強烈的創作意欲，並以開創明日的新美術為使命。可惜 1943 年他和妻子搭乘「高千穗丸」返臺時，渡輪在基隆外海遭盟軍魚雷擊沉，兩人不幸罹難。[52]

明治維新後，日本歷經西方文化衝擊，走過吸納、返回傳統、傳統創新等歷程。1910 年代，雕塑領域前後湧現一股羅丹風潮，[53] 之後才回歸以傳統雕刻為核心思想進行「發明的傳統」之轉化過程。臺灣在雕塑現代化進程中，黃土水、蒲添生、陳夏雨、黃清埕等人以習自日本學院的現代寫實造型與技法，跳脫漢人傳統雕塑的窠臼，進而走向觀照臺灣風土與人文的美學實踐，創造出蘊含地域性或個人主體思維的現代雕塑作品。

---

49　蕭彩華，〈黃清呈〉，《臺灣大百科全書》，網址：<https://nrch.culture.tw/twpedia.aspx?id=9728>（2021.01.27 瀏覽）。

50　「ムーヴ洋畫集團」於 1938 年 3 月 19 日在臺北教育會館舉行第一屆ムーヴ展，新增雕塑家黃清埕為會員，會名除保留ムーヴ之外，尚加註英文會名為「MOUVE ARTISTS' SOCIETY」（行動美術協會）。參見白適銘，《臺灣美術團體發展史料彙編 1——日治時期美術團體（1895-1945）》，頁 236-238。

51　昭和 13 年 3 月 19 日至 21 日「MOUVE ARTISTS' SOCIETY」在臺北教育會館舉辦第一屆ムーヴ展邀請卡上的宣言。參見白適銘，《臺灣美術團體發展史料彙編 1——日治時期美術團體（1895-1945）》，頁 238。

52　蕭彩華，〈黃清呈〉，《臺灣大百科全書》，網址：<https://nrch.culture.tw/twpedia.aspx?id=9728>（2021.01.27 瀏覽）。

53　王秀雄，《日本美術史（下冊）》（臺北：國立歷史博物館，2000），頁 79-81。

## 六、紀錄、肖像與紀實的攝影新媒材

大約是 1850 至 1870 年代初期，西方的外交官、動植物學家、外商或傳教士，如郇和（Robert Swinhoe, 1836-1877，或譯為史溫侯）[54]、李仙得（Charles. W. Le Gendre, 1830-1899）[55]、約翰‧湯姆生（John Thomson, 1837- 1921）、亞瑟‧柯勒（Arthur Corner）[56]、馬偕博士（George Leslie Mackay, 1844-1901）等人相繼來臺，[57] 並借助新發明的攝影技術，記錄下臺灣的自然風景、種族特徵與民情風俗。領臺初期，殖民官方及日本人類學者，如鳥居龍藏（1870-1953）[58]、森丑之助（1877-1926）[59] 等人，也大量運用寫真（攝影）為媒介進行戰爭紀錄、學術調查、政績宣導、人

---

54  郇和是英國的自然學者，他於 1860 年被任命為英國駐臺第一位領事。1861 年 7 月抵達臺灣府（今臺南）之後，接連在淡水、打狗（今高雄）設立領事館。郇和在臺灣前後住了五、六年，滯臺期間以敏銳觀察力記錄臺灣的鳥類和植物等自然物種，並發表了不少相關重要文獻。1862 年的國際博覽會上，他因報導在臺灣所記錄的特有物種獲得獎項。參見龔飛濤譯，〈史溫侯素描臺灣〉，《鳳髻山前》，網址：<https://ting-tau.blogspot.com/2018/12/blog-post_30.html>（2021.02.08 瀏覽）。

55  李仙得於 1866-1872 年擔任美國駐廈門領事。1867 年因訪查「羅發號」船難事件，首度抵達臺灣南部。其未刊稿《臺灣紀行》（Notes of Travel in Formosa）中的照片，則是委由攝影師朱利安‧愛德華茲（St. Julian Hugh Edwards, 1838-1903）等人所拍攝。參見蘇約翰（John Shufelt）著、林淑琴譯，〈李仙得略傳〉，《歷史臺灣——國立臺灣歷史博物館館刊》6 期（2013.11），頁 60-61。

56  亞瑟‧柯勒為 19 世紀晚期在南臺灣經商的英國人，曾將其從臺南出發，經集集、日月潭至淡水途中所見之平埔族、邵族、泰雅族生活習俗，撰寫成〈福爾摩沙紀行〉一文。參見陳芷凡，〈異己再現的系譜——19 世紀來臺西人的民族學觀察〉，收於林淑慧主編，《時空流轉——文學景觀、文化翻譯與語言接觸（第八屆臺灣文化國際學術研討會論文集）》（臺北：萬卷樓，2014），頁 121。

57  簡永彬，〈臺灣攝影史意識的荒蕪和覺醒〉，《二十一世紀雙月刊》159 期（2017.02），頁 111；姜麗華，《臺灣近代攝影藝術史概論——1850 年代至 2018 年》（新北：國立臺灣藝術大學，2019），頁 20-21。

58  1896 至 1900 年，東京帝國大學曾四度派遣人類學家鳥居龍藏來臺進行調查。據記載，他生前拍攝的一千八百九十五張乾版底片中，有關臺灣原住民族的面貌、衣飾和生活者計有八百三十四張。這一百年前的影像作品，被研究者譽為「臺灣歷史地層的影像玉石」。參見黃翰荻，《臺灣攝影隅照》（臺北：元尊文化，1998），頁 15-16。

59  1895 年以陸軍通譯身分來到臺灣的森丑之助，因極具語言天分，擅長山地事務，故有「生蕃通」之稱呼。森丑於 1900 年開始協助鳥居龍藏進入原住民族部落調查，在那九個月期間，是鳥居所倚重的重要弟子，並因此學會了人類學調查與攝影的技術。1915 年他編撰出版的《臺灣蕃族圖譜》兩卷，附錄的原住民生活、慣習之照片，乃是他多次探勘部落時所拍攝。研究者認為，他具有視覺的「獨特敏感力」，作品表現為「跨越乎枯槁紀錄的豐美圖像」。參見黃翰荻，《臺灣攝影隅照》，頁 18-120。

物紀念等工作。[60] 大正時期（1912-1926），隨著寫真術的普及化，臺灣的報章雜誌、繪葉書（ehagaki）、商業廣告、風景紀勝、肖像寫真等商業消費與行銷活動，也都廣泛地運用日益蓬勃的攝影新技術。[61]

臺灣人早期多數是跟隨在臺經營寫真館的日本人學攝影，或至香港等地吸收攝影科技新知。[62] 1920 年代晚期，赴日留學的風潮也吹到熱中攝影的臺灣青年身上。例如，1928 年考入「東京寫真專門學校」研習攝影的彭瑞麟（1904-1984）是臺灣第一位攝影學士，他於 1931 年學成返臺，於臺北太平町創設「アポロ寫場」。彭瑞麟於 1937 年二度赴日，跟隨結城林藏學習「漆金寫真」，隔年以〈太魯閣之女〉入選「日本寫真美術展」。此外，他也嘗試以「三色碳膜轉染天然寫真法」（Carbon process）、「明膠重酪酸鹽印相法」（Gum print process）等新技法，[63] 創作出許多深具藝術性的作品。

林壽（1916-2011）十四歲時入「徐淇淵寫真館」當學徒，十八歲（1934）考進東京「日之出寫真株式會社」工作，跟隨技術主任竹田矢日學習電燈泡打光等新知識。1936 年返臺後，他在桃園設立「林寫真館」，擅長以「雙重曝光」、「三重曝光」、「剪影效果」、「人工著色」等技法，[64] 創作商業肖像或饒具創意的作品。

---

60　王雅倫，《法國珍藏早期臺灣影像──攝影與歷史的對話》（臺北：雄獅美術，1997），頁 16-23；王冠婷，《寫實攝影的觀看與流通──從殖民攝影到報導攝影》（臺中：東海大學社會學系碩士論文，2012），頁 24、27-28。

61　王世倫，〈臺灣「風景」的寫真建構──一個日治時代攝影的歷史初探〉，《現代美術學報》33 期（2017），頁 121-150。

62　例如臺中「林寫真館」的林草（1881-1953），是跟開設寫真館的森本及「荻野寫真館」的荻野學習攝影技術；鹿港「二我寫真館」的施強（1876-1943），則是跟隨同鄉陳懷澄（1877-1940）到香港學習攝影。參見簡永彬，〈日治時期的臺灣攝影〉，收於簡永彬、高至尊、凌宗魁等，《凝視時代──日治時期臺灣的寫真館》（臺北：左岸文化，2019），頁 44、48。

63　簡永彬，〈日治時期的臺灣攝影〉，頁 54。

64　簡永彬，〈日治時期的臺灣攝影〉，頁 74。

在稱為「攝影三劍客」的鄧南光（1907-1971）、張才（1916-1994）和李鳴鵰（1922-2013）三人中，[65] 前兩位赴日研習攝影，後一位則是從大溪到臺北學習。鄧南光是在 1929 至 1935 年就讀東京法政大學經濟學部時，因參與學校攝影社團而接觸德、法「新興寫實」思潮，開啟「紀實美學」的前衛攝影觀念。[66] 張才於 1935 年進東洋寫真學校，以及新興攝影運動推手木村專一的武藏野寫真學校就讀，啟發他社會紀實的「新興寫實」創作觀念。[67] 1940 年代他在上海拍攝的影像，包括〈告地狀〉、〈黃浦江上的乞婦〉、〈貧富對照〉等作品，以敏銳的視角捕捉變動社會中庶民百姓的滄桑生命意象，堪稱是他早期最具代表性的攝影作品。李鳴鵰自大溪公學校肄業後，1935 年進入叔叔廖良福的大溪寫場當學徒，[68] 隔年又到臺北洪汝修的富士寫真館學習底片整修技術。[69] 1940 年隨著戰局的升溫，李鳴鵰選擇到廣州發展，之後入嶺南美術學塾學習繪畫，[70] 這對他重視構圖與剪裁的攝影創作影響頗大。早期代表作品如〈煙販〉、〈牧羊童〉等，強調構圖與光影的效果，被視為是「鄉土沙龍」之創始者，影像表現和張才、鄧南光的寫實、紀實取徑並不相同。[71]

而經常跟隨鄧南光、張才外拍的李火增（1912-1975），以及被稱為「孤島般時代載具」的吳金淼（1915-1984）[72] 等人，雖然未曾赴日或到域外學

---

65 1948 年，臺灣新生報社舉行三週年攝影比賽，張才、鄧南光、李鳴鵰三人分別獲得第一名至第三名，從此被冠予「三劍客」的稱號。但據李鳴鵰的說法，比賽結果是由張才奪得冠軍，他和鄧南光並列為亞軍。參見古少騏，〈生趣人生·影如其人——鄧南光的微笑快門〉，收於古少騏，《看見北埔·鄧南光》（苗栗：客家委員會客家文化發展中心，2012），頁 16-17；蕭永盛，《時光·點描·李鳴鵰》（臺北：雄獅美術，2005），頁 7。

66 古少騏，〈生趣人生·影如其人——鄧南光的微笑快門〉，頁 10-11。

67 簡永彬，〈日治時期的臺灣攝影〉，頁 64。

68 蕭永盛，《時光·點描·李鳴鵰》，頁 19-20。

69 蕭永盛，《時光·點描·李鳴鵰》，頁 22-24。

70 蕭永盛，《時光·點描·李鳴鵰》，頁 51。

71 蕭永盛，《時光·點描·李鳴鵰》，頁 110、118。

72 黃翰荻，《臺灣攝影隅照》，頁 65；梁國龍、曾年有編，《回首楊梅壢——吳金淼、吳金榮攝影集》（桃園：楊梅文化促進會，1995）。

藝，但在「新興寫實」思潮影響下，也都揚棄了唯美的沙龍風格，以「即興捕捉」、「自由速寫」的觀念，[73] 記錄大眾日常生活影像，奠定戰後臺灣紀實攝影的根基。

# 七、結語

從世界文化體系來看，臺灣社會從 17 世紀以來便受到中國、荷蘭及西班牙等層疊文化的薰染。1895 年改隸後，西化（歐化）的日本文化隨著殖民者的統治一波波輸入，是臺灣現代化的重要契機。20 世紀前半葉，臺灣遭逢殖民與現代化的雙重束縛，但也是從傳統轉型為現代化社會的關鍵期。在美術的發展層面，臺灣美術家面對殖民當局所建構的圖畫教育與官展機制，無論是在本島殖民機制內的西洋畫或東洋畫，或在機制外的雕塑或攝影新美術的實踐，他／她們大抵都能依循機制，接受美術教育和參與美術展覽競賽，以獲得「文化資本」與「象徵資本」。[74] 民族意識較強者，有西洋畫家陳植棋、陳澄波等人；反抗主流意識較高者，如張萬傳、洪瑞麟、陳德旺、黃清埕等人，則在身體行動（如組織前衛團體）或藝術實踐歷程中，體現對固有體制的抗衡。臺灣美術家，無論是以機制內的西洋畫或東洋畫，或機制外的雕塑或攝影為創作媒材，他／她們都運用新穎的媒材、形式和主題，或者解構傳統的視覺、造型語彙，或者模塑出嶄新的美術風格，最終以折衷或再發明的方式，創造了 20 世紀前半葉的臺灣新美術。

---

73　張照堂，《鄉愁・記憶・鄧南光》（臺北：雄獅美術，2002），頁 26。

74　「文化資本」（cultural capital）與「象徵資本」（symbolic capital）乃布爾迪厄（Pierre Bourdieu）所提出的文化論述理論。「文化資本」是指藝術創作者在知識、能力和美感傾向的累積；而「象徵資本」則是指其個人博得的名次、聲望等象徵權能。參見許嘉猷，〈布爾迪厄論西方純美學與藝術場域的自主化——藝術社會學之凝視〉，《歐美研究》34 卷 3 期（2004.09），頁 362-363。

日治時期，現代化指標畫種西洋畫的引入、現代化東洋畫的傳入、源自歐洲的雕塑與攝影藝術的引進，在在成為催化、孕育臺灣現代美術的動力。臺灣美術的現代化，固然是在中國、日本、西方多重邊陲的歷程中逐步淬煉，但臺灣美術家面對這些新型態美術體現的形式內涵，除了挪用現代化技術、媒材、題材的表象之外，對更高層次的新知識、新認知世界，以及自我族群意識和主體認同，亦隨著現代化所強調的理性、自我等核心價值而彰顯。臺灣美術家機動地游離、穿梭於官方與民間、結構內外的縫隙間，共構出獨特的現代美術。

# 參考資料

## 中文專書

- 費德希克・格雷（Frédéric Gros）著，何乏筆、楊凱麟、龔卓軍譯，《傅柯考》，臺北：麥田出版，2006。
- 王秀雄，《臺灣美術全集 19——黃土水》，臺北：藝術家出版社，1996。
- 王秀雄，《日本美術史（下冊）》，臺北：國立歷史博物館，2000。
- 王冠婷，《寫實攝影的觀看與流通——從殖民攝影到報導攝影》，臺中：東海大學社會學系碩士論文，2012。
- 王雅倫，《法國珍藏早期臺灣影像——攝影與歷史的對話》，臺北：雄獅美術，1997。
- 白適銘，《明日之風——林之助百歲紀念展》，臺中：國立臺灣美術館，2016。
- 白適銘，《臺灣美術團體發展史料彙編 1——日治時期美術團體（1895-1945）》，臺北：藝術家出版社，2019。
- 古少騏，《看見北埔・鄧南光》，苗栗：客家委員會客家文化發展中心，2012。
- 吳豪人，《殖民地的法學者——「現代」樂園的漫遊者群像》，臺北：國立臺灣大學出版中心，2017。
- 李賢文、石守謙、顏娟英等人編輯顧問，《何謂臺灣？近代臺灣美術與文化認同論文集》，臺北：行政院文化建設委員會，1997。
- 林淑慧主編，《時空流轉——文學景觀、文化翻譯與語言接觸（第八屆臺灣文化國際學術研討會論文集）》，臺北：萬卷樓，2014。
- 施慧明，《娟娟・清音・陳敬輝》，臺中：國立臺灣美術館，2019。
- 姜麗華，《臺灣近代攝影藝術史概論——1850 年代至 2018 年》，新北：國立臺灣藝術大學，2019。
- 梁國龍、曾年有編，《回首楊梅壢——吳金淼、吳金榮攝影集》，桃園：楊梅文化促進會，1995。
- 渡邊節治編，《提要對照——臺灣小公學校關係法規》，臺北：臺灣子供世界社，1928。
- 莊素娥，《臺灣美術全集 6——顏水龍》，臺北：藝術家出版社，1992。
- 張照堂，《鄉愁・記憶・鄧南光》，臺北：雄獅美術，2002。
- 雄獅美術編，《陳夏雨雕塑集》，臺北：雄獅圖書股份有限公司，1979。
- 葉思芬，《臺灣美術全集 14——陳植棋》，臺北：藝術家出版社，1995。
- 黃翰荻，《臺灣攝影隅照》，臺北：元尊文化，1998。
- 蒲宜君，《蒲添生「運動系列」人體雕塑研究》，臺北：臺北市立師範學院視覺藝術研究所碩士論文，2005。
- 臺北市立美術館展覽組，《臺灣東洋畫探源》，臺北：臺北市立美術館，2000。
- 賴明珠，《靈動・淬鍊・呂鐵州》，臺中：國立臺灣美術館，2013。
- 賴明珠，《鄉土凝視——20 世紀臺灣美術家的風土觀》，臺北：藝術家出版社，2019。
- 蕭永盛，《時光・點描・李鳴鵰》，臺北：雄獅美術，2005。
- 簡永彬、高志尊、林壽鎰、徐佑驊、吳奇浩、連克、郭立婷、郭怡棻、賴品蓉、凌宗魁，《凝視時代——日治時期臺灣的寫真館》，臺北：左岸文化，2019。
- 謝里法，《日據時代臺灣美術運動史》，臺北市：藝術家出版社，1978。
- 顏娟英，《風景心境——臺灣近代美術文獻導讀》，臺北：雄獅圖書股份有限公司，2001。

## 中文期刊

- 蘇約翰（John Shufelt）著、林淑琴譯，〈李仙得略傳〉，《歷史臺灣——國立臺灣歷史博物館館刊》6（2013.11），頁 49-108。
- 王世倫，〈臺灣「風景」的寫真建構——一個日治時代攝影的歷史初探〉，《現代美術學報》33（2017），頁 121-150。
- 許嘉猷，〈布爾迪厄論西方純美學與藝術場域的自主化——藝術社會學之凝視〉，《歐美研究》34.3（2004.09），頁 357-429。
- 廖瑾瑗，〈畫家鄉原古統——畫展時期古統的繪畫活動〉，《藝術家》297（2002.02），頁 458-469。
- 賴明珠，〈近代日本關西畫壇與臺灣美術家——一九一○至四○年代〉，《藝術家》313（2001.06），頁 272-385。
- 薛燕玲，〈臺灣近代雕塑發展中的現代意識〉，《臺灣美術》69（2007.07），頁 60-71。
- 簡永彬，〈臺灣攝影史意識的荒蕪和覺醒〉，《二十一世紀雙月刊》159（2017.02），頁 110-124。

• 謝世英，〈日治臺展新南畫與地方色彩——大東亞框架下的臺灣文化認同〉，《藝術學研究》10（2012.05），頁 133-208。

## 西文專書

• Eric Hobsbawm & Terence Ranger. *The Invention of Tradition*. Cambridge: Cambridge University Press, 1983.
• Marshall Berman. *All That Is Solid Melts into Air: The Experience of Modernity*. London and Brooklyn: Verso, 2010.
• Yuko Kikuchi. *Refracted Modernity: Visual Culture and Identity in Colonial Taiwan*. Honolulu: University of Hawai'i Press, 2007.

## 報紙資料

• 上山滿之進，〈上山總督祝辭〉，《臺灣時報》，1927.11，頁 13。
• 石黑英彥，〈臺灣美術展覽會に就いて〉，《臺灣時報》，1927.05，頁 5-6。
• 李梅樹，〈豐麗な色彩——鹽月桃甫氏の個展を見る〉，《臺灣日日新報》，1936.04.06，版 6。
• 東京一美術家，〈臺展の洋畫を觀て、その進步は寧ろ意外〉，《臺灣日日新報》，1929.11.26，版 5。
• 鹽月桃甫，〈臺展洋畫概評〉，《臺灣時報》，1927.11，頁 21。
• 鹽月桃甫，〈臺展と透明化〉，《臺灣日日新報》，1935.07.25，版 3。
• 平井一郎，〈臺展を觀る（下）——臺灣畫壇天才の出現を待つ!〉，《新高新報》，1932.11.11，版 3。
• 《臺灣日日新報》，1929.06.12，夕刊版 2。

## 網頁資料

• 公益社団法人日展，〈日展の歷史と現在〉，《日展について》，網址：<https://nitten.or.jp/history>（2021.01.19 瀏覽）。
• 公益社団法人二科会，〈二科会について〉，《二科会｜概要，趣旨，沿革》，網址：<https://www.nika.or.jp/home/history.html>（2021.01.19 瀏覽）。
• 〈東洋——日本における東洋：明治時代〉，《Weblio 辞書》，網址：<https://www.weblio.jp/wkpja/content/ 東洋 _ 東洋の概要 #>（2021.02.03 瀏覽）。
• 〈Artwords（アートワード）：文展・帝展〉，《DNP Museum Information Japan、Artscape》，網址：<https://artscape.jp/artword/index.php/%E6%96%87%E5%B1%95%E3%83%BB%E5%B8%9D%E5%B1%95>（2021.08.06 瀏覽）。
• 蕭彩華，〈黃清呈〉，《臺灣大百科全書》，網址：<https://nrch.culture.tw/twpedia.aspx?id=9728>（2021.01.27 瀏覽）。
• 龔飛濤譯，〈史溫侯素描臺灣〉，《鳳髻山前》，網址：<https://ting-tau.blogspot.com/2018/12/blog-post_30.html>（2021.02.08 瀏覽）。

# 何以「經典」？
# 臺、府展作品中的重層跨域

文／邱琳婷 *

## 摘要

日治時期，先有臺灣教育會主辦的十屆臺灣美術展覽會（1927-1936），後有臺灣總督府辦理的六屆總督府美術展覽會（1938-1943），這兩個由日本官方在臺灣舉辦的美術展覽會，奠定了近代臺灣美術的發展，並對日後的臺灣畫壇產生關鍵的影響。因此，臺展與府展的作品，儼然成為建構臺灣美術史的重要「經典」。然而，這些被視為「經典」的作品，其成為經典的原因究竟為何呢？是作品的選題？風格？創意？抑或是某種時空氛圍的再現？還是多重因素的交互作用與轉譯？為了回答這些疑問，本文將重返 1927 年，逐一從東洋畫、西洋畫，甚至畫題與風格等方向，探索臺、府展作品成為經典的原因。透過本文的討論，我們將發現，臺、府展作品中涉及的跨文化（西方、中國、日本、臺灣）與跨學科（文化史、自然史）的交疊，正是其成為經典的重要特徵。

**關鍵字**：經典、跨域、傳統、寫生、西方思潮、機械文明、自然史、標本、日蝕

---

* 　輔仁大學藝術與文化創意學士學位學程兼任助理教授。

# 一、重返 1927 年：一個熱鬧繽紛的年代

20 世紀初葉，日本在其殖民地朝鮮與臺灣，分別於 1922 年設置了「朝鮮美術展覽會」（以下內文簡稱鮮展）、1927 年設置了「臺灣美術展覽會」（以下內文簡稱臺展）。有關 1927 年臺展籌畫的脈絡與情境，我們可以從《臺灣日日新報》的相關報導中，勾勒出一個較為清晰的樣貌。[1] 例如，身為臺展審查員且對臺灣美術教育影響深遠的石川欽一郎，以「欽一廬」為筆名搭配俳句創作的〈福州小觀〉、〈北支那的回想〉、〈倫敦的回想〉、〈臺灣風光〉等系列寫生小品，即連載於《臺灣日日新報》。此外，該報也可見「有條件」的全民票選臺灣八景之活動。[2] 此活動民眾參與的熱絡，可從投票踴躍的情形得知；因為，從 1927 年 8 月 1 日的報導可知，當時的總投票次竟高達三億五千多萬票。[3] 投票期間，從《臺灣日日新報》的廣告欄中，也可看到候選地的旅館與商家積極參與宣傳。[4] 畢竟若能入選，透過觀光所帶來的經濟效應亦十分可觀。所以八景的票選，實與民生產生緊密的關聯。而在臺、府展的作品中，以八景為題材的創作，也屢見不鮮。

為了迎接第一屆臺展的到來，《臺灣日日新報》以「日本（內地展）畫室巡禮」的單元，介紹院展、二科展、帝展等日本內地展覽會的參展畫家及作品，甚至在 1927 年 10 月 28 日臺展開辦的一個多月前，刊載「臺展畫

---

1　參見邱琳婷，《1927 年「臺展」研究──以《臺灣日日新報》前後資料為主》（臺北縣：國立藝術學院碩士論文，1997）。

2　依據當時「臺灣八景審查規定」可知，候選地的條件有以下五點：一、足以代表臺灣風景的特色；二、須具有相當的知名度；三、交通便利或將來可發展相關設施之建設；四、當地的史跡及天然記念物應列入考量；五、應以全島地理的分布，考量八景的設置。最後選出的八景為基隆旭岡、淡水、八仙山、日月潭、阿里山、壽山、鵝鑾鼻、太魯閣峽。參見邱琳婷，〈臺灣八景的觀看方式〉，收於邱琳婷，《圖象臺灣──多元文化視野下的臺灣》（臺北：藝術家出版社，2011），頁 30。

3　邱琳婷，〈1927 年「臺展」研究──以《臺灣日日新報》前後資料為主〉，頁 88。

4　邱琳婷，〈臺灣八景的觀看方式〉，收於邱琳婷，《圖象臺灣──多元文化視野下的臺灣》，頁 30。

室巡禮」單元,為這個臺灣史上第一個官方美展,隆重拉開序幕。1927年9月6日第一篇「臺展畫室巡禮」的文章如此寫道:

在臺灣,好像早應出現卻始終未見的「臺灣美術展」,即將在十月二十八日起開鑼了(展期十日)。對握著彩筆的畫家而言,像是在黑暗中乍見一道曙光般的喜悅。雖然這只是本島美術史上的黎明期,但總而言之,也可說本島的美術之秋已到來了。而且,許多畫家在殘暑的畫室中不辭辛苦,仍舊揮動著畫筆創作。為了一窺他們創作的究竟,我們製作了「畫室巡禮」的單元。[5]

綜觀這個在《臺灣日日新報》連載一個月的「臺展畫室巡禮」單元,一共訪問了二十七位日籍畫家與五位臺籍畫家,其中準備送件東洋畫部者有十五位,西洋畫部者有十七位。[6]其內容不僅有畫家們的創作自述及記者對原畫的觀察紀錄,透過記者之筆,畫家們畫室的擺設與陳列也一一呈現在讀者眼前。例如,臺展西洋畫審查員鹽月善吉(鹽月桃甫)的畫室:「幾個窗戶配上茶色的窗簾,牆壁上掛著兩、三幅素描裸體畫和山地婦人的半身畫作。……床旁邊擺著山地人使用的木臼,圓桌上放有德文版與藝術有關的山地人傳說集等書籍。小茶桌上則放著咖啡杯和キングオブキングス(king of kings)的酒瓶。」[7]又如對於描繪太魯閣峽神祕奇景的加藤紫軒,則是如此記錄:「當我們看到靜寂山中的河底奇岩或峽溪旁的絕壁等奇景時,自然會發出或詠或歌的讚嘆……若以南畫或南畫地的水墨來描

---

5　〈高砂の島根に美術の秋が訪つれた灣展　アトリエ巡り(一)〉,《臺灣日日新報》(1927.09.06);中譯稿參見邱琳婷,〈一九二七年《臺灣日日新報》「臺展畫室巡禮」資料(稿)〉,《藝術學》19期(1998.03),頁141。

6　邱琳婷,〈一九二七年《臺灣日日新報》「臺展畫室巡禮」資料(稿)〉,頁139。

7　〈臺展アトリエ巡り(四)　狹霧たつ高山の至純な乙女を描く洋畫＝鹽月善吉氏〉,《臺灣日日新報》(1927.09.06);中譯稿參見邱琳婷,〈一九二七年《臺灣日日新報》「臺展畫室巡禮」資料(稿)〉,頁144。

繪，應該更能表現出這樣的氣氛。」[8]

其實，此種看似隨筆式報導的「臺展畫室巡禮」單元透露了許多近代臺灣美術發展的重要訊息，甚至啟發我們進一步思索美術近代化的過程中可能面臨的諸多挑戰。尤其是，原本在各自脈絡中發展的繪畫傳統及概念，在脫離原來的時空脈絡而重新相遇時，會產生何種樣態與意義？而此種樣態與意義，是否也透過官方美展（「臺展」和「府展」）的機制，而逐漸形塑其「經典」的地位？此處所言的「經典」，實具有「普遍性」與「規範性」的特質。其中的「普遍性」正如伽達默（Hans-Georg Gadamer）所指出「傳統並不是外在於我們的死的過去，而是與我們現在緊密相聯的。事實上，現在正是從過去當中產生，現在也就是傳統在目前的存在。」[9]此外，「經典」所具有的「規範性」，則著眼於其教化及價值的影響層面。[10]而官方美展的機制及影響，便具有此種規範的特性。

以下將以臺、府展作品為例，分別從東洋畫與西洋畫兩個方向，探討其中的相關問題。

## 二、東洋畫中的「傳統」與「寫生」：宋元繪畫、日本南畫、 臺灣實景

臺展東洋畫日籍審查員木下靜涯曾直接指出，「臺灣的日本畫實在是靠臺展誕生出來的」，他如此說：

---

8　〈臺展アトリエ巡り（八）　神秘の奇勝　タロコ峽を描く　日本畫＝加藤紫軒氏〉，《臺灣日日新報》（1927.09）；中譯稿參見邱琳婷，〈一九二七年《臺灣日日新報》「臺展畫室巡禮」資料（稿）〉，頁147。

9　參見張隆溪，〈經典在闡釋學上的意義〉，《中國文哲研究通訊》9 卷 3 期（1999.09），頁 60。

10　林啟屏，《從古典到正典——中國古代儒學意識之形成》（臺北：國立臺灣大學出版中心，2007），頁384。

臺灣原來並沒有畫家，日本治領臺灣以前有從中國來的，後來又有從日本來的遊歷畫家，偶爾停留此地，本地的畫家只有裱畫師，或者是照本臨摹的作品或文人餘技。……相對於日本多思想性的作品，臺灣則明顯地以寫實作品為主。我們勸臺灣的初學者，盡量寫生，首先要寫生，其次也要寫生，強調最初的基礎工夫。因此出現了很多精細的寫生畫，臺展的日本畫部分看來宛如植物園的圖錄。有很多人懷疑指導者的方針到底是不是有問題？不過，很專心地將此特殊地方的珍奇植物寫生下來，也是非常難得的。東京來的審查員也是個個都很讚賞。……在臺的畫家雖然為看不到古代名作的參考品或顏料難以取得而苦惱，但更關鍵的是，看不到中央畫壇的作品。[11]

另一位臺展東洋畫的日籍審查員鄉原古統，也在回顧臺展十週年時發出以下的感嘆：

現在回顧過去，十年前的臺灣畫壇實在是似有若無，極為貧弱。不論東洋畫或西洋畫，頂多是有一些日本人，以業餘興趣組成一、兩個遊戲彩筆的集會罷了，本島人只有一些能畫四君子程度的畫人，至於以創作為志趣的專門畫家可以說一位也沒有，因此幾乎沒有取自臺灣題材的創作，令人憂心。……原來在第一回臺展開辦時，有些作家已表示希望「從日本聘請一流名家擔任審查員，尤其是東洋畫方面，希望邀請南畫家」，當局在第二回開辦時也非常費心，委託當時東京畫壇的大師、文展審查員、南畫家松林桂月擔任審查工作。[12]

11 木下靜涯，〈臺展日本畫的沿革〉，《東方美術》（1939.10），收於顏娟英，《風景心境——臺灣近代美術文獻導讀》（以下簡稱《風景心境》）（臺北：雄獅圖書股份有限公司，2001），頁 274-275。
12 鄉原古統，〈臺灣美術展十週年所感〉，《臺灣時報》（1936.10），收於顏娟英，《風景心境》，頁 528-530。

這些日籍審查員的感慨，反映出他們對臺展東洋畫部作品風格走向的看法。這些看法，多是從藝術風格發展的外在因素考量，即日本如何透過「官展」實踐其內地延長主義的文化政策。然而，若仔細探究其中一些作品，卻可發現某些與風格發展息息相關的內在因素，更值得我們進一步探索。例如，我們可以在東洋畫的入選作品中，一方面看到中國傳統繪畫主題與技法的延續；另一方面，相同的主題，亦可見到有別於傳統的表現方式。

如以「葡萄」這個主題為例，講究寫實的宋畫傳統中，即可見到南宋〈林椿葡萄草蟲圖頁〉。此作繪有結實累累的葡萄，其旁尚可見蜻蜓、螳螂、蟈蟈、蜷象等昆蟲蟄伏，呈現出生氣盎然的田園小景；而細膩的畫技如「葡萄藤的藤尖點染紅色以示其新生初發之嫩，葉子的邊緣略以褐色渲染，表明葉片飽經濃霜重露之貌」，具有宋代院體工筆畫的特徵。[13]

身為臺展東洋畫審查員、同時也是日本南畫家的松林桂月，也在第八屆臺展出品了〈葡萄〉一作。此作以長軸的形式，描繪幾株由上而下線條明快的葡萄藤，垂掛著數串飽滿的果實，並搭配濃淡不一的葉子，頗能表現出墨繪葡萄的韻味。松林桂月的〈葡萄〉，反映出日本南畫對筆墨氣韻的追求。曾在 1919 年出版《日本南畫史》的梅澤精一，曾收藏一幅天龍道人（1718-1810）所繪的〈葡萄圖〉，從這件與松林桂月同名之作，實可看出日本南畫史講究「清韻」的傳承脈絡。[14]

然而，臺展東洋畫入選的同名之作，似乎反映出更多接近南宋院體的寫實風格。如蘇氏花子入選第二回臺展東洋畫部的〈葡萄〉一作，中間部分描繪著結實累累、立體飽滿的葡萄串，其旁圍繞著枝條及主蔓，有突顯此

13  李湜，〈林椿葡萄草蟲圖頁〉，《故宮博物院》，網址：<https://www.dpm.org.cn/collection/paint/229983.html>（2021.02.15 瀏覽）。
14  梅澤精一，《日本南畫史》（東京：南陽堂，1919），頁 1011。

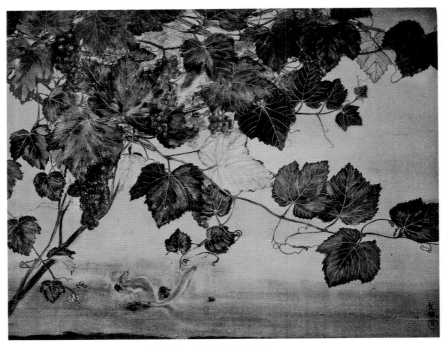

圖1 蔡媽達，〈葡萄〉，1932，圖片來源：藝術家出版社提供。

處為視覺焦點的用意。四周再以大小及濃淡不一的葉子烘托。此種宛如寫
生的描繪手法，亦可見於蔡媽達的〈葡萄〉（臺6）、松島蔦子〈葡萄〉（臺
7）、郭雪湖〈葡萄〉（府3）等作。前兩者主要描寫結實累累的茂盛之
景，郭雪湖之作則描繪兩串淺色的葡萄，搭配著四、五片色調較濃且勾勒
著葉脈的葉子、一隻蜘蛛正在結網的有趣情景。此外，蔡媽達的〈葡萄〉
一作（圖1），也加入松鼠在葡萄藤下偷吃葡萄的有趣畫面。值得注意的
是，葡萄松鼠的組合，亦可見於南宋末畫家錢選所繪的〈葡萄松鼠圖〉（圖
2），但不同於錢選的松鼠乃是站在葡萄枝蔓上，蔡媽達的松鼠則是躲在
果樹的綠蔭底下。此種安置果樹與小動物並強調畫中有趣情景的畫風，在
臺展作品中時有所見，林玉山的〈朱欒〉一作亦是如此。而此種有別於南
宋院體工筆畫與日本南畫的風格，可視為是臺、府展作品中的重要特徵之
一。

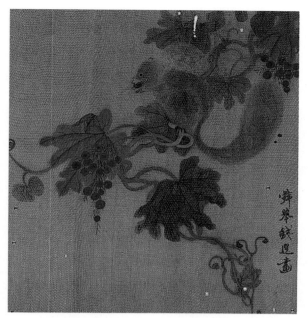

**圖 2** 錢選，〈葡萄松鼠圖〉，宋，絹本設色，29.7×27.3cm，國立故
宮博物院典藏，圖片來源：國立故宮博物院提供。

林玉山的〈蓮池〉（臺4）（圖3）一作，可追溯至南宋馮大有的〈太液
荷風圖〉。林柏亭指出，〈太液荷風圖〉一作構景具有北宋畫意，筆墨則
有南宋畫院典雅富麗之風。[15] 至於此作的創作脈絡，可從林玉山的自述一
窺究竟。他回憶：

> 為了畫巨幅的〈蓮池〉，開始尋找寫生的對象，後來在鄉下牛斗山
> 找到一池大蓮塘，池裡開了很多荷花。……荷花通常都在早晨綻
> 開，傍晚合起來，早晨是荷花最美的時刻，……夏日之晨，幽靜清
> 涼，微霧中的蓮池，真有說不出的美。荷花朵朵慢慢地開放，幽靜

---

15　林柏亭，《宋代畫畫冊頁名品特展》（臺北：國立故宮博物院，1995），頁 287-288。

圖 3　林玉山，〈蓮池〉，1930，膠彩、絹本，146.4×215.2cm，國立臺灣美術館典藏。

的天地間，甚至可以聽到花苞張開的聲音，似窺見了荷花生命的奧妙。我又繼續欣賞觀察了幾次清晨和傍晚的不同荷花風貌後，以其寫生資料配合構想下筆作畫。[16]

若比較南宋馮大有的〈太液荷風圖〉與林玉山的〈蓮池〉，可知林玉山以「纖細的水草取代浮萍，以鷺鳥取代水鴨，並在蓮葉上畫了水珠」以暗示此畫為雨後的寫生之作。[17]再者，馮大有〈太液荷風圖〉以「畫中游鴨、蝴蝶，皆成雙成對，隱含祥瑞之意，宜與榮荷為配」的寓意，[18]也不見於林玉山〈蓮池〉一作之中。再者，根據林玉山的自述，此作乃是他「欣賞觀察了幾次清晨和傍晚的不同荷花風貌，以其寫生資料配合構想下筆作畫」。[19]由此可知，林玉山雖以南宋題材入畫，實為描繪臺灣實景的作法，反映出日治時期臺灣美術所具有的多層性「文化流動」的特質。[20]相較於林玉山的同名之作，日籍畫家野田民也的〈蓮池〉（臺9）與伊藤谿水的〈蓮花〉（府2）兩作，則以蓮花與蓮葉相互映照與浮萍點點為描繪重點。

## 三、西洋畫中的「外來思潮」與「臺灣景物」：自然史與
　　天文現象

有關臺展西洋畫作品的討論，以往多著眼於明治維新時期日本畫家如何學習西方印象主義，進而透過學校美術教育與官方展覽會，得到進一步的發

---

16　林玉山，〈花鳥畫經驗談〉，《書畫家》（1983.04），頁 17；轉引王耀庭，〈林玉山的生平與藝事〉，收於王耀庭，《臺灣美術全集 3──林玉山》（臺北：藝術家出版社，1992），頁 34。

17　邱琳婷，《臺灣美術史》（臺北：五南出版社，2015），頁 277。

18　林柏亭，《宋代畫畫冊頁名品特展》，頁 287-288。

19　林玉山，〈花鳥畫經驗談〉，《書畫家》（1983.04），頁 17。

20　邱琳婷，〈文化流動──不同時期臺灣水墨畫的風格與意涵〉，收於吳家瑀主編，《風土與流轉──臺灣美術的建構》（臺南：臺南市美術館，2019），頁 120。

展與影響。[21] 如此的論述，雖然從藝術史如畫風的師承與傳播等角度，闡釋了臺展西洋畫中諸如日本、法國等外來思潮的特徵，卻忽略了畫題的選擇可能蘊藏著從文化史的角度思考外來思潮的介入與作用。

事實上，20 世紀初的文化史，關於中學與西學的激盪與討論，不僅在當時書籍的編輯與出版方面引起廣泛回應；我認為更重要的是，西方的外來思潮對當時東方人的「識物觀念」究竟產生了何種影響？尤其是西方自然史（natural history）知識的傳入，改變了我們對「物」的理解方式。例如，20 世紀初在上海出版的《國粹學報》，其中由蔡守主筆的「博物圖畫」專欄，便可看到在西方博物學影響下，繪畫創作態度產生之轉變。[22]

值得注意的是，臺、府展作品中，也可見到與自然史有關的選題作品。如第五屆臺展南風原朝保的〈檢查室〉（1931）、第六屆臺展南風原朝光的〈蝶の標本〉（1932）、第十屆臺展中條正夫的〈剝製の鳥類〉（1936）及第五屆府展堀江一郎的〈剝製其他〉（1942）等作。南風原朝保本身是一名在臺開業的醫生，也是南風原朝光的哥哥。1919 年南風原朝光隨其兄來臺，經常往來於臺日兩地。1926 年南風原朝光考入日本美術學校，1929 年畢業。[23] 兩年後的 1931 年，身為醫生的南風原朝保以描繪顯微鏡等觀察量測物件的〈檢查室〉一作，入選第五屆臺展。隔年，南風原朝光則以〈蝶の標本〉獲得第六屆臺展的特選。審查員在評論此作時，僅對南風原朝光此作的畫技多有讚賞，而未針對其描繪的蝴蝶種類有所討論。[24]

其實，臺灣與自然史的關係，早在日治時期之前即已展開。18 世紀起，

21　北澤憲昭，《境界の美術史──「美術」形成史ノート》（東京：株式会社ブリュッケ，2000），頁 307。
22　邱琳婷，〈近代中國「識物」觀念的轉變──以《國粹學報》〈博物圖畫〉為討論對象〉，《藝術學》24 期（2008.01），頁 105-131。
23　南風原朝光，《南風原朝光遺作畫集》（那霸：南風原朝光遺作畫集刊行會，1968），頁 90。
24　《臺灣日日新報》（1932.10.27），版 7。

陸續有西歐人到臺灣採集和從事博物學研究，但未留下太多記載；直到1862 年，兼具外交官及博物學者的史溫侯（R. Swinhoe）來臺，才對臺灣動植物進行標本採集及研究發表，甚至也在 1862 年法國巴黎的萬國博覽會協助展出並介紹臺灣的物產，或將其採集品寄給大英博物館，提供其他專家研究。其中蝶、蛾類標本多交給華萊士（Alfred R. Wallace，1823-1913），華氏甚至於 1866 年發表有關臺灣產昆蟲的首篇科學性報告。[25]此外，與博物學相關的博物繪圖也應運而生。[26]

1899 年臺灣總督府民政部殖產局設置了以展示工、商產品為主的商品陳列館。1906 年，後藤新平建議籌建博物館紀念臺灣總督兒玉源太郎的政績，1908 年 10 月，殖產局附屬博物館借用彩票局舊址對外開館，當時十一個部門的藏品中，即有植物類三千九百九十八件、動物類三千七百二十二件，1915 年博物館搬遷至公園裡的現址。早期總督府博物館的收藏以「自然類標本」與「產業類標本」為主，並強調「臺灣自然資源的獨特與珍貴」及「自然資源可被人類馴化的潛力」。[27]首任館長為川上瀧彌（1871-1915），他對臺灣的蝶類十分有興趣，並發表多篇臺灣高山蝶的文章。[28]

另一位東京帝大出身的昆蟲學者三宅恆方（1880-1921）曾在 1906 年蝶類目錄中，列舉出一百一十八種臺灣的蝶類。這個數目在三、四年之後，即被另一位英國外交官威爾曼（A. E. Wileman，1860-1929）列舉的兩百一十七種蝴蝶所取代。[29]鹿野忠雄 1925 年就讀於臺北高等學校時，便經常到臺灣各地及山區旅行採集。他在 1928 年 8 月攀登南湖大山的遊記〈埤亞南越嶺之旅〉中如此說道：

25  朱耀沂，《臺灣昆蟲學史話 1684-1945》（臺北：國立臺灣大學出版中心，2013），頁 39-42。
26  相關圖繪可參見胡哲明等，《繪自然——博物畫裡的臺灣》（臺北：國立臺灣博物館，2019）。
27  李子寧，《百年物語——臺灣博物館一世紀來典藏品特別號》（臺北：國立臺灣博物館，2009），頁 18。
28  朱耀沂，《臺灣昆蟲學史話 1684-1945》，頁 262-264。
29  朱耀沂，《臺灣昆蟲學史話 1684-1945》，頁 243-244。

在這一萬兩千尺高的山頂維生的動物，實在特別值得憐愛。由於溫暖的陽光普照，白尾黑蔭蝶活潑地揮動牠敏捷的翅膀，飛舞於山頂。……回程時一路下坡，隨著太陽升高，蝶兒的姿影也增多起來。看見了曙鳳蝶揮舞著夢幻般的翅膀，綠豹斑蝶也在高山芒草上飛舞著，勾起了陣陣秋意。黃紋粉蝶也像淘氣的小女孩般四處飛奔。[30]

1930 至 1931 年，鹿野忠雄曾在《Zephyrus》（蝶類同好會機關雜誌）連載〈臺灣產高山蝶〉，其中介紹了十二種蝶類。[31] 1932 年 6 月，《Zephyrus》也有四篇文章討論臺灣的蝶類，分別是鹿野忠雄的〈臺灣產高山蝶（六）〉、野材健一的〈臺灣產蝶類の一異常型及び雌雄型の一例〉、江崎悌三的〈臺灣產蝶類數種の學名に就いて〉及〈臺灣產蝶類三種〉等；此外，也有朝鮮、日本、滿洲國等地的蝶類採集寫真。[32]《Zephyrus》這份雜誌的編輯兼發行人為福岡市外九州帝國大學農學部的江崎悌三，蝶類同好會的發起人為內田清之助，該會會員也將其於各地旅行採集所見投稿至該刊。值得注意的是，該會會員雖多為日籍人士，但其投稿的採集地點包括了日本及其殖民地，其中採集自臺灣者數量最多。此也說明了臺灣蝴蝶種類及數量的多樣與豐富。

從南風原朝光〈蝶の標本〉（臺 6）現存的黑白圖版中，較難清晰看出其所繪蝴蝶標本的特色。隱約可見有通體較深且體型較小的蝶類、鳳尾蝶，甚至左右紋樣不對稱的蝶類。徐埔峰教授參考黑白圖版後猜測，其中描繪的蝴蝶可能有橙端粉蝶（第二行第二隻）與寬帶青鳳蝶（第三行第三隻）。[33] 此作將蝴蝶標本置於木框裡，又在框下放置一片似葉子的淺色物

---

30 吳永華，《宜蘭蝴蝶發現史》（臺中：白象文化，2012），頁 34。

31 同前註。

32 參見《Zephyrus》4 卷 1 號（1932.06）。

33 感謝國立臺灣大學生態學與演化生物學研究所胡哲明教授與國立臺灣師範大學生命科學系徐埔峰教授兩位教授，協助辨識。

件。雖然目前的條件無法清楚得知南風原朝光此作中的蝶類是否皆為臺灣所產，但仍間接反映了日治時期採集及觀察蝶類的風氣。

其他兩件描繪標本的畫作，尚有中條正夫〈剝製の鳥類〉（臺10）與堀江一郎〈剝製其の他〉（府5）兩作。中條正夫〈剝製の鳥類〉以五種鳥類的標本入畫，依胡哲明與丁宗蘇兩位教授的推測，從右至左可能是小白鷺、紅嘴藍鵲、黃嘴角鴞、蒼鷺、魚狗；另一張同樣以鳥類標本為題的堀江一郎〈剝製其の他〉（府5），依胡哲明與丁宗蘇的猜測，右上所繪可能是屬於猛禽的大冠鷲，左下所繪有長尾的鳥禽，可能是雉科鳥類中的環頸雉。[34] 堀江此作以「標本與其他」命名，因此除了描繪鳥類標本之外，前景所繪戴帽男子的相片和菸斗，似乎也是為了回應畫名。那麼，有沒有可能，照片中打扮像採集者的男子是發現畫中鳥類標本的人呢？因為帽子與菸斗頗能令人聯想到野外活動和知識份子。

其實，從第一屆「臺展畫室巡禮」的系列報導中，便已可見參加臺展的東洋畫部畫家對鳥類觀察與寫生的紀錄。如野間口墨華在該屆臺展東洋畫的作品〈白翎鷺巢〉（圖4）即是一例。為了畫鷺，畫家不僅先至博物館觀察鷺的標本，參考了百科辭書的紀錄，甚至在對辭書內

**圖4**　野間口墨華，〈白翎鷺巢〉，1927，
圖片來源：藝術家出版社提供。

34　國立臺灣大學生態學與演化生物學研究所胡哲明教授與國立臺灣大學森林系丁宗蘇教授僅能參考模糊的黑白圖版，協助筆者辨識畫中的鳥類，對於兩位教授的熱心協助，特此致謝。

容有了疑義時，決定親自到鷺山觀察寫生，一探究竟。該篇報導如下：

> 鷺山中千姿萬態的鷺，我想任誰描繪都會畫出非常精采的作品。這次的展覽會，正是一個可以欣賞這類作品的好機會。位於大正町九條通一間安靜的畫室中，野間口墨華正努力地在作畫。一幅已完成五成的寬三尺、長七尺的畫紙上，畫有鷺或展翅於池畔綠濃的相思樹間，或棲憩於枝上。從畫中鷺的姿態可看出，野間口墨華對鷺的研究相當用心。他（對藝術）的熱誠，令人不得不對他產生敬佩之心。野間口墨華停下畫筆，以嚴肅的口吻說，決定畫鷺之後，他首先到博物館觀察鷺的足、嘴及毛的顏色等等，他看到鷺的頭上有一根長毛，猜想應是冬毛；但在芳賀先生的百科辭書中卻記載其為夏毛。因此，他決定親自前往鷺山一窺究竟。他故意不走大路，而是沿著畔道，以望遠鏡仔細觀察，並在目的地鷺山山麓粗糠崎的池畔寫生。他說是在當地古老傳說也證實了鷺頭上的長毛是冬毛後才執筆。又由於是利用閒暇作畫，故遲遲還未完成此作。……他說畫的是鷺和白翎鷺巢，所以畫名就取作「白翎鷺巢」！ [35]

簡言之，若我們能從以往較少被討論的視角，如西方博物學（自然史）對臺灣美術的影響，來重新檢視臺、府展的作品，不難發現以前從藝術教育的寫生角度探討臺、府展作品的論述，將因「視角轉向」的博物學，而使這些作品的意義和價值得以從寫生所代表的「藝術史範疇」，延伸至博物學的「自然史領域」。當然，藝術史對主觀風格的強調與自然史對客觀紀錄的重視有別，但這並不阻礙我們從「跨域」的角度探討臺、府展的作品。相反地，此種「跨域」的闡釋，反而讓我們得以窺見形塑畫家藝術心靈的多層面向。而也正是此種看似在不同範疇之間的思索與抉擇，即如何在異

---

35　〈臺展アトリエ巡リ（十一）　水溫む池畔の群鷺を描く　日本畫＝野間口墨華氏〉，《臺灣日日新報》（1927.09.17）；中譯稿參見邱琳婷，〈一九二七年《臺灣日日新報》「臺展畫室巡禮」資料（稿）〉，頁150。

質的思維中尋求溝通與共識，使得臺、府展作品得以走向通往經典的途中。再者，府展中有關天文現象的描繪，也值得我們注意。1941 年 9 月 21 日臺灣的日蝕（黑太陽）觀測，《臺灣日日新報》經常可見相關的報導。從報導可知，此次日蝕的天文現象，吸引了日本東京天文臺、中央天文臺或其他支臺、東亞天文協會、臺北氣象臺、臺北博物館、臺北帝大等專家學者技師紛紛組隊，前往臺灣北部如富貴角等地進行觀測。

有趣的是，該年的府展入選作品，即有兩件以這個天文現象為題的畫作。如吉見庄助的〈日食觀測〉（府 4）描繪兩位戴著帽子的觀測者，正站在專業日蝕觀測望遠鏡（／分光儀？）等設備後面觀察（拍攝？記錄？）日全蝕現象。吉見庄助此作中，不論是日蝕、觀測者與觀測設備，甚至場景，都頗能與當時《臺灣日日新報》刊載的一張照片相互呼應。該張照片拍攝的是 1941 年 9 月 21 日於臺灣北部富貴角燈塔下進行觀測的情景。[36]

圖 5　福山進，〈日蝕〉，1941，圖片來源：藝術家出版社提供。

福山進的〈日蝕〉（府 4）（圖 5），描繪的則是一名穿著時髦的女子，以簡單的方式進行日蝕觀測。畫中女子左手拿著一塊深色玻璃仰頭觀看，旁邊有個裝滿深色水的容器或池子。這種以裝

36　參見《臺灣日日新報》（1941.09.23），夕刊版 2 附圖。

著深色水的容器，以倒影（投影）的方式觀測日蝕，也是 1936 年東京天文臺的戶田光潤建議沒有專業觀測配備者的觀測法之一。[37]

1941 年的日蝕熱潮，不僅在《臺灣日日新報》上引起諸多對日蝕相關現象的討論，如日蝕與氣候溫度的變化、日蝕對我們身旁動植物的影響、日蝕與雲、雨的關聯等；同時，戰爭的氛圍也透過此次臺灣日蝕的熱潮，令當時的天文學染上「時局」的色彩。例如，在相關報導中便指出，天文學中新發現的元素、對待日蝕的科學心態等，皆有助於日本軍事技術的提升，進而可以預想未來戰爭的勝利。[38]

當然，不論藝術或科學的發展，皆可能對現實局勢做不同程度的回應。因此，從戰爭與美術、戰爭與天文的角度，闡釋當時的相關創作及發現，亦具有相當程度的說服力。然而，此種從外緣因素對藝術發展的解釋，雖指出了特定的時空氛圍對藝術創作的框限作用，卻無法進一步挖掘不同創作者如何接受或拒絕此種漩渦般效應的時空制約。換句話說，時局色或許可以為我們勾勒出當時藝術氛圍受到局勢影響的一個輪廓，但要探求藝術作品的意義與價值時，藝術發展的內緣因素，更值得我們觀察與討論。

## 四、「景物」的多重寓意：時局色？形式美？

1920 年代，日本畫壇對工業時代出現的機械器物與美術之間的關係，已多有討論。其中不乏以「新形式之美」、「機械之美」、「運動之美」等觀點，肯定「美」與「實用」之間的緊密關連。這股新興的美術運動思潮，使得人們重新思索「美」的範疇，並非只能侷限在古典之內。因此，具有

---

37　〈素人日食觀測法　燻し硝子、盥類の水かがみ等　東京天文臺戶田光潤氏談〉，《臺灣日日新報》（1936.06.19），版 4。

38　〈戰爭と天文學〉，《臺灣日日新報》（1941.09.09），版 2。

現代工業技術的產物，如火車、軍艦、輪船、汽車、飛機、鐵路橋樑、起重機，或如大型建築工廠、倉庫、高層建物、熔煉爐、發電機、輪轉機等，也向我們展現某種具有現代性的本質之美。[39] 臺展中的此類作品，即有李石樵〈臺北橋〉（臺1）、井上鐵男〈加油站〉（臺7）、穎川志青〈加油站〉（臺9）、川村幸一〈起重機〉（臺9）、竹內軍平〈材料〉（臺9）、陳永森〈清澄〉（臺9）等作。

隨著戰爭局勢的升溫，府展作品中以戰爭相關的畫題也大量出現，如桑田喜好〈占據地帶〉（府1）、飯田實雄〈建設〉（府1）、邱潤銀〈黃昏の廢墟〉（府1）、久保田明之〈廢屋〉（府2）、齊藤岩太〈廢屋〉（府3）、山下武夫〈孤獨の崩壞〉（府1）、翁崑德〈車站〉（府1）、劉文發〈赤誠女學生の千人針〉（府1）、院田繁〈飛行機バンザイ〉（府1）、林玉山〈待機〉（府2）、高森雲巖〈ヒンクボ〉（府6）、葉火城（早坂吉弘）〈早晨〉（府6）等作。這些描繪戰時情景、戰後崩壞實景，或是有軍犬、飛機等的畫作，不僅是「時局色」的表現，我認為其中一些以特別的造形描繪景物的畫作，也可視為是延續日本大正時期對「新形式之美」、「機械之美」、「運動之美」等新興美術觀點的再詮釋。[40]

然而，對機械器具的歌詠，是藉由強調機械的實用功能回應戰爭的情境？或者是反映對視覺形式美的追求？抑或在這個模稜兩可中，創作既可以一方面回應現實政治的現況，另一方面表現純粹的藝術性？即使是畫過許多臺灣原住民的臺展西洋畫審查員鹽月桃甫，也曾在1931年第五回臺展時，出品三件以「ゴムポジシヨン」（composition，構成）命名的作品。這三件作品中，有對牛、少女等具象人物的描繪，也有以幾何柱體的形象，組構出如同房舍、大型煙囪等現代化的景觀。而作品的命名，也令人聯想起

---

39　五十殿利治，《大正期新興美術運動の研究》（東京：株式会社スカイドア，1995），頁818。

40　同前註。

康丁斯基（Wassily Kandinsky, 1866-1944）的畫作與風格。

三年後，鹽月桃甫也提及機械文明對繪畫風格的影響，並提醒臺展應具有獨特性，他如此道：

> 當然，臺展不屬於帝展或二科等其他內地的展覽會，而是具有自我方向的獨立展覽會。臺展的抱負是立足於世界，並散發出令人矚目的光輝。我經常聽到對臺展的批評，有人說臺展的繪畫漸漸失去了臺灣色（地方色彩）。只要描寫臺灣的風物，便具備了臺灣色，想起來真有些奇怪吧！……特別是年輕作家們，其訓練既以古今中西的畫風為研究基礎，他們的創作表現絕不可能侷限於與內地展覽會相異的臺灣特殊畫風。……今日被認為是西洋畫的傾向，卻與東洋畫論裡所說的不寫形貌、氣韻生動似乎是一致的。這可以說正是從客觀的描寫明顯地進步到主觀的創造。機械文明發達後，繪畫反而接受野蠻人或原始人純樸拙稚作品的影響。……所謂東洋畫、西洋畫的名稱，今日已不能按照字面意義來解釋了！……在東洋畫中，也有人積極地運用寫實技法，創作出幾乎可被視作洋畫的作品，而西洋畫家中，也有人發表被認為像是古代線描畫般的作品。[41]

其實，不僅是鹽月桃甫有著「臺展的抱負是立足於世界，並散發出令人矚目的光輝」之期許，我們也可在臺展作品中，看到許多具有實驗及新興美術趣味的表現手法，如夏秋克己〈過渡期の感覺〉（臺5）、中村忠夫〈ヤメントタンク〉（水泥油槽，臺7）、村上無羅〈林泉廟丘〉（臺6）等作。此外，鹽月桃甫也提到西洋畫的發展，已「從客觀的描寫明顯地進步到主觀的創造」。這個看法，也與陳師曾在1920年代提倡的文人畫價值相互

---

41　鹽月善吉，〈第八回臺展前夕〉，《臺灣教育》（1934.11），收於顏娟英，《風景心境》，頁234-236。

呼應，亦能在其他臺展西洋畫家的藝術觀與畫作中，得到印證。[42]

因此，臺展雖然只是日本殖民地的一個官方美展，但臺展的作品，卻也可視為是 20 世紀東西繪畫思潮相互牽引的縮影。故在臺展西洋畫作品中，除了可見近代西方繪畫對抽象形體的表現，也可見到宛如東方繪畫對氣韻生動的詮釋。例如，不同於藤島武二〈波濤〉（臺 9）以岩石及海浪的搭配，著眼於海邊浪潮的洶湧與氣勢，或如中原正幸〈突堤のある海岸〉（臺 7）描繪的方折險峻的海岸，陳澄波的〈濤聲〉（府 2）在渦旋流轉的海岸形象與岸邊靜止的樹木兩相對照下，生動地暗示出因地形的改變而產生海濤的聲音。此作中，客觀的風景也因畫家主觀的畫面經營如抽象的形式語彙等，傳達波濤的聲響，此種對藝術形式美的追求，使得畫作主題更加令人印象深刻。

陳澄波曾多次提到藝術創作貴在純真與自我表現，而此種強調主觀的創作觀，實與畫家重新回到藝術創作源頭為何的初衷有關。從陳澄波留下的哲學課堂筆記（講師武田信一）、中日文學、當代讀本等各式文章的摘錄可知，他對知識的吸收汲取相當用心，而這些也成為他創作的靈感來源。因此，他的作品雖有著素樸藝術般的純真，但更重要的是，這個不以「欺騙眼睛」（即逼真寫實的描繪）而以畫家個人對描繪對象的主觀感受為前提的創作，實蘊含了陳澄波從哲學與藝術史的層次對藝術本質的思索。因此，面對陳澄波的畫作，便不得不從藝術表現的形式美觀之。

此外，值得注意的是，20 世紀前半葉東方藝術家對東西繪畫創作觀「共相」的詮釋，也是我們在討論此時期畫作不容忽視的重要課題。陳澄波的〈濤聲〉雖是一件油畫，但其對前景樹叢的仔細刻畫，宛如謝赫「六法」

---

42　邱琳婷，〈陳澄波的文人畫觀〉，收於國立歷史博物館編輯委員會編，《線條到網絡——陳澄波與他的畫畫收藏》（臺北：國立歷史博物館，2019），頁 30-41。

提到的「應物象形」之態度，而中景以生動流轉的形象表現海浪的聲響，又突顯出畫家對「氣韻生動」的闡釋。簡言之，陳澄波看似強調純真主觀的畫風，實是回應東西繪畫創作探求藝術形式美的最佳例證之一。

相較於鹽月桃甫從西洋畫的角度，評論臺展西洋畫作品的東方畫風傾向；1933 年，鷗汀生也提到臺展東洋畫作的轉向及西畫化。他如此評論第七回臺展的作品：

> 鄉原古統君的〈端山之夏〉和去年的大作〈玉峰秀色〉同樣敗在山骨皴法上，真是九仞之功，虧於一簣。期待這位描繪山嶽頗具信心的畫家，能夠發展出更適切的新皴法。不斷力爭上游的努力之作，就屬林玉山的〈夕照〉為首。林君以鳥瞰圖式認真處理寬廣的場景，其辛勤用功可想而知！然而，完成的作品感覺像是以膠彩顏料畫成的西畫。……像他這樣努力地累積功力，寫生的階段也是必經之過程。就此而言，〈夕照〉仍不失為珍貴的作品。……臺展東洋畫部南畫的新芽快速成長，令人欣慰。臺灣的臺展，在這方面可謂具有刺激內地日本畫壇的氣勢。[43]

此文中，藉由評論鄉原古統的畫作，間接地提及了傳統繪畫對皴法的重視。但除了皴法之外，傳統水墨也強調意境的營造。此回臺展郭雪湖的〈寂境〉，即以有折痕的用紙，營造出有著瀑布流水、小橋路徑、寒林遠山及一輪明月的詩意畫境。相較於鄉原古統的新皴法，郭雪湖的〈寂境〉（圖6）更能表現出一股文人的新氣息。至於此回獲得特選與臺展賞的林玉山〈夕照〉，則可視為是從寫生出發而獨樹一格的作品。

---

43　鷗汀生／永山生，〈今年第七回的臺展〉，《臺日報》（1933.10.29），收於顏娟英，《風景心境》，頁222-224。

**圖 6**　郭雪湖，〈寂境〉，1933，水墨、紙本，151.5×234.5cm，國立臺灣美術館典藏。

其實，以類似構圖描繪臺灣實景的畫作，另有村上無羅的〈南隆の朝〉（臺5）及加藤紫軒的〈草山所見〉（臺9）等作。村上無羅〈南隆の朝〉一作，前景以大片水田展開，田中間有著如同「人偶」般行進的人群與牛隻。中景以一排由大至小的樹木暗示景深，遠景則描繪規整層疊的三角形山脈。加藤紫軒〈草山所見〉一作，前景以開滿各式植物的坡地為始，中景描繪層層疊疊的梯田，接著有座可見梯田的山脈，遠景則僅描寫模糊的田野和遠山的輪廓。至於林玉山的〈夕照〉，前景以一家人與牛隻展開日落賦歸的畫意，接著以圓弧形勾勒出梯田延伸的景象，開闊的田地之間，未見勞動的人們；中景樹叢的隱密處，可見屋舍座落其間；遠處的山脈則以較為寫實的方式表現。相較於村上無羅〈南隆の朝〉的形式化或加藤紫軒〈草山所見〉的傳統筆法，林玉山的〈夕照〉在寫生與造形的相互烘托之中，賦予臺灣農村的日常生活作息一抹清新的氣象。

# 五、小結

臺、府展的作品，不可否認受到殖民與戰爭氛圍的作用，而在發展的方向上受到相當的制約與限制。因此如同前文所述，在許多題材的選擇上，藝術創作與政治發展、時局事件確實是息息相關，相互映照。然而，除了從政治與時局的視角，提出當時的藝術創作係在時空框架裡，被動地回應外在諸多因素，藝術與外緣因素的關係，真的僅是一種被動的題材選擇問題嗎？更進一步地說，外緣因素影響有無觸發藝術內在發展的積極性之可能？這恐是更值得我們深刻思考的問題。事實上，本文即是希望透過討論，提供一個不同的思考進路，呈現藝術創作的形式美在特定的外緣因素中，有時反而會有聚焦的作用，並因而引導藝術創作回歸藝術形式的美感追求。職是之故，本文認為外緣因素對藝術創作的影響，除了上述的題材選擇觀點，對藝術發展內在理路的可能影響，亦是不可忽視的重要面向。當然，正如本文的分析所見，我們看到了這種可能性。

## 參考資料

### 中文專書

- 王耀庭，《臺灣美術全集 3 ——林玉山》，臺北：藝術家出版，1992。
- 朱耀沂，《臺灣昆蟲學史話 1684-1945》，臺北：國立臺灣大學出版中心，2013。
- 吳永華，《宜蘭蝴蝶發現史》，臺中：白象文化，2012。
- 李子寧，《百年物語——臺灣博物館一世紀來典藏品特別號》，臺北：國立臺灣博物館，2009。
- 林柏亭，《宋代畫畫冊頁名品特展》，臺北：國立故宮博物院，1995。
- 林啟屏，《從古典到正典——中國古代儒學意識之形成》，臺北：國立臺灣大學出版中心，2007。
- 邱琳婷，《1927 年　臺展》研究——以《臺灣日日新報》前後資料為主》，臺北縣：國立藝術學院碩士論文，1997。
- 邱琳婷，《圖象臺灣——多元文化視野下的臺灣》，臺北：藝術家出版社，2011。
- 邱琳婷，《臺灣美術史》，臺北：五南出版社，2015。
- 胡哲明等著，《繪自然——博物畫裡的臺灣》，臺北：國立臺灣博物館，2019。
- 國立歷史博物館編輯委員會編，《線條到網絡——陳澄波與他的畫畫收藏》，臺北：國立歷史博物館，2019。
- 潘襎總編輯，《風土與流轉——臺灣美術的建構》，臺南：臺南市美術館，2019。
- 顏娟英著，《風景心境——臺灣近代美術文獻導讀》，臺北：雄獅圖書股份有限公司，2001。

### 中文期刊

- 林玉山，〈花鳥畫經驗談〉，《書畫家》（1983.04），頁 17。
- 邱琳婷，〈一九二七年《臺灣日日新報》「臺展畫室巡禮」資料（稿）〉，《藝術學》19（1998.03），頁 139-185。
- 邱琳婷，〈近代中國「識物」觀念的轉變——以《國粹學報》〈博物圖畫〉為討論對象〉，《藝術學》24（2008.01），頁 105-131。
- 張隆溪，〈經典在闡釋學上的意義〉，《中國文哲研究通訊》9.3（1999.09），頁 59-67。

### 報紙資料

- 《臺灣日日新報》，1932.10.27，版 7。
- 〈素人日食觀測法　燻し硝子、鹽類の水かがみ等　東京天文臺戶田光潤氏談〉，《臺灣日日新報》，1936.06.19，版 4。
- 〈戰爭と天文學〉，《臺灣日日新報》，1941.09.09，版 2。

### 日文專書

- 鳥類同好會，《Zephyrus》4.1，福岡：鳥類同好會，1932.06。
- 五十殿利治，《大正期新興美術運動の研究》，東京：株式会社スカイドア，1995。
- 北澤憲昭，《境界の美術史：「美術」形成史ノート》，東京：株式会社ブリュッケ，2000。
- 南風原朝光，《南風原朝光遺作畫集》，那霸：南風原朝光遺作畫集刊行會，1968。
- 梅澤精一，《日本南畫史》，東京：南陽堂，1919。

### 網站資料

- 李湜，〈林椿葡萄草蟲圖頁〉，《故宮博物院》，網址：<https://www.dpm.org.cn/collection/paint/229983.html>（2021.02.15 瀏覽）。

# 日治臺灣美術地方色彩
# 與東洋文化主體性 *

文／謝世英 **

## 摘要

日本殖民政府藉由臺灣美術展覽會（以下內文簡稱臺展）推展地方色彩的理念，鼓勵畫家發展臺灣特色。畫家附和響應，臺展由此出現了許多以現代寫生手法描繪臺灣本土風物的作品，蔚為風潮。「只要描寫臺灣的風物，便具備了臺灣色，想起來真有些奇怪吧！」日本西洋畫家鹽月桃甫在第八回臺展（1934）時，對於僅是「臺灣主題」就等同於「地方色彩」表現的論述產生質疑。日本南畫家松林桂月意識到文化歸屬性的議題，在第三回臺展（1929）時評論，認為臺灣在政治上歸屬為日本殖民地，但若以文化傳承來說，臺灣屬於中國南宗繪畫系統，屬於東洋文化的一支。但值得注意的是，由於東西洋繪畫牽涉不同媒材及承載傳統與觀念上的差異，東西洋畫家面對相同議題，面臨的挑戰不同，各有不同的考量與因應策略。臺府展包括油畫、水彩、膠彩、水墨等，並非中立，而是各有其文化傳承與傳統，以主題表達地方性儘管直接明白，卻少了文化歸屬性。

---

\* 　對日治時期南畫發展的研究，緣起於對國立臺灣美術館魏清德書畫收藏研究之啟發，原文發表於國立中央大學藝術學研究所《藝術學研究》編輯委員會編，《藝術學研究》10 期（2012.05），頁 133-208，經修改並酌減原文篇幅。

\*\* 　國立歷史博物館研究組研究員。

臺灣的文化歸屬性來自南畫（水墨畫、文人畫），日治時期南畫發展，不論風格或主題都仍依據傳統繪畫，在現代化的潮流下，要如何具備地方色彩，又不失東洋藝術精神的文化表徵？如何建構出歸屬於亞洲又具獨特臺灣特性的美術作品，是值得探討的問題。南畫向來以及在日後的研究中，較少獲得關注，現實上的原因是：日治時期來臺審查的日本南畫家在臺時間都不長，而主要的四位臺展日本審查員專長都不在南畫。鹽月桃甫、鄉原古統、木下靜涯、石川欽一郎分別擅長油彩、膠彩與水彩。日治時期的南畫因此缺乏有力人士的提倡及指導，影響了南畫在官展中的發展。

本文探討日治時期畫家對東洋藝術精神的探索與定義過程，透過文本、公共論述與歷史文獻的鋪陳，經由評論家對歷屆臺展的論述如魏清德、大澤貞吉、鹽月桃甫、松林桂月等；輔以分析畫家之作品，包括結城素明、小澤秋成、石川欽一郎，以及林玉山、潘春源、朱芾亭、徐清蓮等。討論議題包括：一、東西洋畫的挑戰與課題不同，探討西洋畫家採用東洋藝術的元素與手法；二、東洋膠彩畫必需現代化但不失去傳統特色與東洋精神的挑戰。試圖理解地方色彩、南畫風格及臺灣文化認同之意涵，更重要的是，以此勾勒出日治時期臺灣美術追尋文化主體性的過程與面貌。

關鍵字：日治南畫、東洋、主體性、地方色彩、臺府展、臺灣美術

# 一、前言

20 世紀初，面對現代化（西化），日本畫壇或臺灣官辦展覽會中的東西洋畫家都企圖創作出具有東洋文化特徵的作品。南畫（水墨畫）做為中國、日本、韓國及臺灣等地區的共同傳統，是建基於亞洲各地區文化的同質性上。以文化認同的建構來看，集體認同尋求同質性，個別認同則展現出地區異質性，也就是地方特殊性。共同與個別差異性兩重不同脈絡的文化認同交錯，彼此獨立又互相重疊，構成了文化認同的複合與多元性。具體呈現在日治時期的臺灣，反映在地方色彩與東洋主體性的追求上。

日治時期官展中許多作品描繪「臺灣獨特的人文、地理、風俗民情」等意象，成為近年研究日治時期臺灣美術發展的主要議題，許多研究聚焦於地方色彩與臺灣文化認同之間的相關性。[1] 地方特色究竟是出自對帝國主義的從屬，是異國風情，抑或是臺灣獨立自覺的文化主體性？此一議題顯示出地方色彩連結文化認同所牽涉的複雜性。

地方色彩是臺灣美術展覽會（以下內文簡稱臺展）提倡的主張，以日治展覽機制來看，殖民政策的操作與帝國意識的影響是不容置疑的。[2] 臺展建構之初，總督府文教局局長石黑英彥於第一回臺展前發表的談話中，表示希望在美術中看到臺灣特色的發展。臺展評論中也提到官方對地方色彩的鼓勵與推動：「臺灣美術展數年來雖極力鼓吹提倡，云欲發揮鄉土藝術，築南國美之殿堂。」[3]、「第六回臺灣美術展開矣。鄉土藝術。高唱入雲

---

1 賴明珠，〈日治時期的「地方色彩」理念——以鹽月桃甫及石川欽一郎對「地方色彩」理念的詮釋與影響為例〉，《視覺藝術》3 期（1990.05），頁 43-74。

2 顏娟英，〈臺展東洋畫地方色彩的回顧〉，收於顏娟英，《風景心境——臺灣近代美術文獻導讀》（以下簡稱《風景心境》）（臺北：雄獅圖書股份有限公司，2001），頁 486-501。

3 魏清德，〈島人士趣味一班（七）書道繪畫界之一瞥〉，《臺日報》（1930.07.20），版 4。

之今日。」[4] 更說明地方色彩的推動是殖民政府主導的。

畫家選擇表現地方色彩的題材豐富並具多樣性：石川欽一郎以紅瓦磚屋、綠樹竹林的臺灣風景，日本畫家鹽月桃甫描繪原住民及其特殊風俗的圖像，[5] 臺灣畫家林玉山取材臺灣生活經驗的水牛、竹林等家園圖像。[6] 日本畫家鄉原古統〈南薰綽約〉表現出南國風情的熱帶植物；郭雪湖的〈圓山附近〉具有帝國領域意涵，是「日本統治國泰民安」下新殖民生活的臺灣樣貌，另一件作品〈南街殷賑〉林列的臺日市招呈現「日臺交融」的景象，無不符合殖民者的預期，充分表現政治正確的表象。[7]

近年臺灣地方色彩的主題已累積豐富的論述與研究，環繞著臺灣風物的題材。畫家創作出一連串多樣的地方色彩意象，如芭蕉、竹林、相思樹、廟宇、水牛、原住民等，[8] 這類由臺灣畫家創作，符合中央觀點的異國風情的「地方色彩」是否直接等同「本土主體性」，令人質疑。更何況日治時期的藝術家與評論家都已意識到了僅以地方性主題作為範疇定義，不夠完整與多項缺失，如飯田實雄所言：「府展條文中，也要求所謂富有臺灣地方色彩的作品，這並不是單純地指殖民的土產印象性繪畫而已，而應該理解為臺灣獨自的特色，如果不是這樣的話，也可以說是文化的地方性自殺。」[9]

---

4　一記者，〈臺展會場之一瞥（上）東洋畫依然不脫洋化。而西洋畫則近東洋〉，《臺日報》（1932.10.25），夕刊版 4。

5　楊永源，〈石川欽一郎臺灣風景畫中「地方色彩」概念的建構〉，《藝術學研究》3 期（2008.05），頁 73-129。

6　顏娟英，《風景心境》，頁 486-501。顏娟英，〈日治時期地方色彩與臺灣意識問題──林玉山從「水牛」到「家園」系列作品〉，《新史學》15 卷 2 期（2004.06），頁 115-143。

7　顏娟英，《風景心境》，頁 494。薛燕玲，《日治時期臺灣美術的「地域色彩」》（臺中：國立臺灣美術館，2004）。

8　謝世英，〈妥協的現代性──日治時期臺灣傳統廟宇彩繪師潘春源〉，《藝術學研究》3 期（2008.05），頁 131-169。曾作過簡短的討論。

9　飯田實雄，〈臺灣美術界秋季展望〉，《臺灣時報》（1939.10），收於顏娟英，《風景心境》，頁 538-539。

畫家由主題發展「地方色彩」是不容忽視的努力，但從這些藝術評論中，可以意識到以主題表示地方性之外，文化層面是更重要的問題。畫家採用油畫、膠彩、水墨等不同繪畫媒材，面臨的難題是不同的，而在作品中融合不同文化元素絕非易事，東西繪畫不僅在媒材表現、美感知覺上具差異性，更重要的是不同畫類各源自不同的文化，承載、傳承著不同的歷史，不同文化的媒材在其歷史發展過程中，每個畫類的既有主題框架及特徵與元素不盡相同。為締造地方特色，又須與西方作區分，因此首要問題是：東洋藝術精神是什麼？是如何被定義的？

## 二、東洋藝術精神：氣韻生動與筆墨線條

什麼是東洋？代表東洋的藝術精神是什麼？西洋與東洋成為相對概念的看法，開始於 19 世紀的日本。世界被理解成東西兩邊，相對於西洋的歐美國家，東洋包括亞洲大部分地區，中國、日本、朝鮮、臺灣、琉球，甚至越南等。甲午戰爭之後，日本取代中國，中國雖仍被視為亞洲文化淵源之一，但日本成為近代時期的大東亞文化中心。大東亞文化認同的建構，在於企圖將亞洲地區整合為共同體，以抗衡西方帝國主義的威脅侵略。[10] 共同體建基於相互歸屬感，彼此共享傳統與典範，以提供個體在感情上的連結與投注。這些「傳統」是 20 世紀亞洲面臨西方威脅之時，被「發明」與建立的。[11] 因此共同傳統、典範的建構不完全是中立的，而是包含著日本殖民主義「超越西方」的企圖與意識型態。

---

10　「興亞論」是明治初年大久保利通組成「振亞社」時，提出的振興亞洲的口號。理論包括日、中、韓應成為「和邦」，實現以日本為首的亞洲。內藤湖南也認為應以儒家文化為聯合東亞的依據。參見李圭之，〈在傳統中發現近代——京都學派學者內藤湖南的東洋意識〉，《國家發展研究》7 卷 1 期（2007.12），頁 121-149；151-152。

11　美術上，日本學者岡倉天心（1862-1932）提出了「Asia is one」（亞洲一體）的主張，他在其著作《東洋的理想》（The Ideals of the East）中提出亞洲為一體的概念。Eric Hobosbawm, "Introduction: Inventing Traditions," in The Invention of Tradition, ed. E. Hobsbawm and T. Ranger, (Cambridge University Press, 1983), pp. 1-14.

第三回臺展日本南畫家松林桂月審查評論時，[12] 曾提及東洋包括朝鮮、日本、臺灣等地理區域，並說明這幾個地區雖然種族不同，但具有共通的東洋文化，就是漢字文化圈，藝術上就是水墨畫。[13] 松林將東洋文化精神詮釋為：枯淡、風雅、風流、瀟灑、典雅等高尚品味。依他的想法，臺灣的地理位置屬於中國長江以南，文化傳承「中國南方的南宗畫」，[14] 因此他將臺灣所屬風格定位在南宗畫。當松林桂月看到臺展充滿日本畫的現象，他將此現象批評為「內地的延長」，對松林而言，臺展應該發展的是南宗畫。因此松林對臺展、鮮展鮮少有水墨畫作品感到遺憾，深切期望在臺展看到屬於「漢畫系」的作品。

> 也就是說，做為東洋畫最大源頭的中國畫，和西洋畫比起來，具有相當特殊之處。……細分所謂的東洋，可分為朝鮮、日本、臺灣等不同種族。但若綜合其共同精神，統稱為東洋，則明顯可看出，東洋的精神就是枯淡、風雅、風流、瀟灑、典雅等高尚的精神……。[15]

> 這次審查令人感到不可思議的是漢畫系的作品很少。本來臺灣就地理上的關係而言，作品應屬中國南方的南宋畫，然而搬入作品中的南宗畫卻很少，令人感到不足之處是，整體的氣氛可說是內地的延伸。……然而這種東洋即南畫的精神，特別在水墨畫的表現上，臺展和鮮展都非常少，這是很令人遺憾的事。[16]

---

12　松林桂月自第二回臺展（1928）起來臺擔任臺展審查員，陸續於第三回（1929）、第五回（1931）、第七回（1933）、第八回臺展（1934），以及第二回府展（1939）等擔任審查員。

13　與主張南畫的日本學者田中豐藏想法相同。

14　《臺灣日日新報》上原文是「南宋畫」，應是「南宗畫」的誤植。

15　松林桂月撰、邱彩虹譯，〈臺展審查的感想〉，《臺灣教育》329 期（1929），頁 103；轉引賴明珠，〈日治時期的「地方色彩」理念——以鹽月桃甫及石川欽一郎對「地方色彩」理念的詮釋與影響為例〉，《視覺藝術》3 期（1990.05），頁 50。

16　松林桂月，〈表現個性乃是藝術尊貴之處感嘆於窠臼的追求〉，《臺日報》（1929.11.15）。

與西方繪畫概念對照，南畫是東洋文化的代表特徵，這個論述其實是 20 世紀的現代產物。[17] 南畫或日本是稱為文人畫（bunjinga）的繪畫形式，18、19 世紀由中國傳到日本，至 20 世紀初在日本流傳了兩個世紀。[18] 19 世紀晚期至 20 世紀初期，在西方現代化的衝擊下，南畫（文人畫）曾被視為落後的象徵。歷經一番轉折，南畫中的「氣韻生動」或書法筆意線條等元素，被詮釋為東洋文化的特徵。[19]

日本江戶晚期至明治早期（1860 至 1870 年代），文人畫受到日本新政府及當社會菁英士紳份子的支持與欣賞，19 世紀晚期，由於日本在「脫亞入歐」的思想及富國強兵的目標下，努力學習西方文化，文人畫的發展受到相當程度的影響與衝擊。1907 年成立的日本文展（Bunten）只設立西洋畫、日本畫及雕塑部三個畫部，說明當時官展並不重視文人畫。[20] 東京美術學校成立時，課程也未列入文人畫，[21] 著名的日本文人畫家富岡鐵齋（1836-1924）在當時氣氛下，曾表示不熱中參與官展，只在私人、非

17    Eric Hobsbawm 指出許多傳統其實都是 20 世紀之時的發明與建構。Eric Hobsbawm, "Introduction: Inventing Traditions," in *The Invention of Tradition*, pp. 1-14.

18    Robert Treat Paine and Alexander Soper, *The Art and Architecture of Japan* (1955; rpt. England: Penguin Group, 1990), p. 236.

19    Aida-Yuen Wong, "A New Life for Literati Painting in the Early Twentieth Century: Eastern Art and Modernity, a Transcultural Narrative," in Artibus Asiae. Vol. 60, No. 2(2000), p. 299, Website: <http://www.jstor.org/stable/3249921>（2011.09.30 瀏覽）。

20    臺展東洋畫部使用傳統媒材的繪畫，不包括書法、四君子，但包括日本畫與南畫兩者。日本不用「東洋畫」一詞，東洋畫特指日本之外使用傳統媒材的作品。日本當時的美術展覽會文展於 1919 年改成帝展（1919-1922、1924-1934）。1937 至 1944 年因主辦單位的更換改為新文展。鮮展（1922-1944）包括西洋畫、東洋畫與書法，1924 年起書法畫部包括四君子畫，1932 年取消書法畫部，四君子畫被移到東洋畫部。1926 年起西洋畫部包括雕塑部。雕塑部後來又自西洋畫部移出，成為獨立畫部，並增加了工藝部。

21    Aida-Yuen Wong, "A New Life for Literati Painting in the Early Twentieth Century: Eastern Art and Modernity, a Transcultural Narrative," pp. 279-326. 南畫還是包括在當時的美術學校課程中，日本畫家幸野楳嶺回憶，在京都美術學校學習時使用的是《芥子園畫譜》。《芥子園畫譜》自 1679 年就出現於日本，一直是日本文人的重要參考資料。20 世紀明治時期的日本南畫家學習、參考各種印刷品。Hirota Takashi, "Example (Tehon) and Textbooks (Kyokasho)," *Nihonga, Transcending the Past: Japanese-style Painting, 1868-1968*, ed. Ellen P. Conant (St. Louis, Mo.: St. Louis Art Museum; Tokyo: Japan Foundation, c. 1995), p. 88.

官方的畫會如 1906 年成立的日本南畫協會的展覽會中展示他的作品。[22]
日本文人畫的轉折發生在 1880 年之後，當時幕府政權轉換到現代君主憲
政，不論是在日本國內或外國學者的眼中，文人畫都不獲好評。[23] 1882
年美國學者費諾羅沙（Ernest F. Fenollosa, 1852-1908）在東京龍池會上發
表演說，題目是「美術真說」（The true theories of art），費諾羅沙反對文
人畫臨摹過去大師，認為只知摹仿、缺乏創新，缺少了形式和諧的繪畫形
式，鼓勵回到日本文化本質與古老傳統的大和繪。[24]費諾羅沙晚年寫書《東
亞美術史綱》（*Epochs of Chinese and Japanese Art*）於 1912 年出版，[25] 書
中對文人畫有所貶抑：「文人畫空洞得像是癌症侵害健康細胞。」[26]

文人畫並未因一場演講從此一蹶不振，[27] 1910 至 1930 年代，日本文人畫
出現另一轉折。在西方文化衝擊下，為建構文化主體性，文人畫被認為
是東洋藝術的精髓，[28] 成為崛起及再度被重視的主因。大正時期（1912-
1926），不論是採用西洋或是日本畫風格的畫家，都努力嘗試融入南畫

22　日本南畫協會是田能村直入（1814-1907）於 1897 年在京都成立的私人畫會，他並於 1891 年創立南宗畫學
　　校。Michiyo Morioka, *Literati Modern, Bunjinga from Late Edo to Twentieth-Century Japan: the Terry Welch collection
　　at the Honolulu Academy of Arts* (Honolulu: Honolulu Academy of Arts, 2008), pp. 28-38; Aida-Yuen Wong, "A New
　　Life for Literati Painting in the Early Twentieth Century: Eastern Art and Modernity, a Transcultural Narrative," pp.
　　279-326.

23　Michiyo Morioka, *Literati Modern, Bunjinga from Late Edo to Twentieth-Century Japan: the Terry Welch collection at
　　the Honolulu Academy of Arts* , pp. 28-38.

24　在費諾羅沙與學生岡倉天心兩人的提倡之下，摻雜了西方觀念的日本畫成為日本在亞洲「現代」的代名詞。
　　1890 年費諾羅沙離開日本，任職於美國波士頓美術館東洋部主任，同上註。

25　《東亞美術史綱》一書，費諾羅沙去世前已完稿，但至 1912 年才出版。參見巫佩蓉，〈20 世紀初西洋眼
　　光中的文人畫——費諾羅沙的理解與誤解〉，《藝術學研究》10 期（2012.05），頁 87-132。

26　「bunjin-ga [literati painting] inanities have eaten up all healthy tissue *like a cancer*.」Ernest F. Fenollosa, *Epochs of
　　Chinese and Japanese Art: An Outline History of East Asiatic Design* (1912; New York: Dover Publications, 1963), II,
　　p. 158.

27　巫佩蓉，〈20 世紀初西洋眼光中的文人畫——費諾羅沙的理解與誤解〉，頁 87-132。

28　Aida-Yuen Wong, "A New Life for Literati Painting in the Early Twentieth Century: Eastern Art and Modernity, a
　　Transcultural Narrative." , pp. 279-326. Kuo-sheng Lai, *Rescuing Literati Aesthetics: Cheng Hengke (1876-1923) and the
　　Debate on the Westernization of Chinese Art* (College Park, Md: University of Maryland, 1999), p. 111.

的意味，企圖在作品中展現東洋文化的特徵。畫家如平福百穗（1877-1933）、小杉放菴（1881-1964）、森田恆友（1881-1933）、平川敏夫（1884-1962）等，作品中都呈現這種傾向。[29] 這一波日本新南畫運動最早出現在 1917 年，基本上是一個包含廣泛的運動，並不指某種特別風格的成立，被冠上「新」南畫名稱的作品，表現出了某種在原先書畫傳統中沒有的嘗試與創新傾向。[30] 在此文化氛圍下，文人畫也漸有轉變，包括創作上不特別重視題款、詩、鈐印等，轉而著重繪畫的卓越性與形式。

當時中日學者都意識到亞洲正面臨西方文化的威脅與影響，企圖建構出獨特的東方文明以與西方抗衡。20 世紀初期（明治晚期到大正時期），東京帝國大學藝術史學者瀧精一（1873-1945）定義的東洋文明地理區域涵蓋廣闊，自日本到中國，包括印度、泰國與西藏以及其他地區；田中賴璋（1868-1940）說明，當時日本人提到東洋藝術，指的是日本畫與中國繪畫。在美術史的脈絡中，東洋指中國、日本。因此這種將文人畫理解為東洋文化本質的論述，在 1910 年左右成為當時南畫的主要論點。[31]

日本著名學者大村西崖（1868-1927）也對南畫重新提出詮釋，認為文人畫的特徵在於不求客觀形似與表面美感等特點。[32] 在謝赫六法中，「氣韻」與「形似」兩個原則具有同等的重要性，特別強調「氣韻生動」重要性的詮釋，是在 20 世紀初期才漸漸形成的，並且把「氣韻」與「形似」予以

---

29 Michiyo Morioka, *Literati Modern, Bunjinga from Late Edo to Twentieth-Century Japan: the Terry Welch collection at the Honolulu Academy of Arts*, pp. 28-38.

30 Michiyo Morioka, *Literati Modern, Bunjinga from Late Edo to Twentieth-Century Japan: the Terry Welch collection at the Honolulu Academy of Arts*, pp. 28-38.

31 Aida-Yuen Wong, "A New Life for Literati Painting in the Early Twentieth Century: Eastern Art and Modernity, a Transcultural Narrative." p. 305.

32 陳師曾主張，文人畫的特點在於主觀與氣韻生動，他在同一本書中的觀點則是由早前發表的文章改寫而來，部分學者認為陳師曾的觀點是受大村西崖影響，有的認為是從反對主張西化的陳獨秀等人的論點而來，但皆是因應西方文化的衝擊而產生。

對照。瀧精一主張西方繪畫傾向客觀性（形似），南畫是主觀性（氣韻）繪畫，這種東西方二元對立的論述來自於 20 世紀多方因素的影響，包括西方文化的威脅、費諾羅沙對南畫的批評等造成的影響。

日治時期，臺灣畫壇也呼應東洋藝術精神及南畫的論述。在《臺灣日日新報》上，日治時期文人魏清德力主應在臺灣發展南畫，批評臺展東洋畫缺少筆墨線條的意味，強調氣韻生動及書卷氣才是臺灣的鄉土藝術，反對臺灣美術過於洋化的傾向：色彩細密填塗、寫生寫實、大尺幅作品等流行風氣。[33] 另外，不少評論家、藝術家都曾提到水墨在東洋藝術中的獨特性，王白淵認為東洋精神具體表現在水墨：「水墨畫向來被視為東洋藝術的精華……。」[34] 大高文濤認為：「東洋畫的精華是依墨色濃淡變化，展現出五彩的光輝……。」[35] 而鹽月桃甫認為墨色就是色彩的特殊手法，就是東洋的獨特性：「以單一墨色描寫有色彩的大自然，瞬間呈現春夏秋冬的變化，這對西洋人來說是相當困難的。」[36]

## 三、西洋畫中融入的東洋藝術意味

以西洋畫媒材水彩及油畫作品來分析，更能清楚理解畫家採用的東洋藝術精神特徵與要素。水彩媒材是西方繪畫的媒材，但一向被藝術家視為與東方的水墨畫具有相通性；不過除媒材之外，兩者在觀念與主題的採用上具有相當的差異。石川欽一郎的作品以水彩為主，他首次來臺（1907.11-1916.08）所創作的臺灣風景畫，如描繪臺北舊城門、老火車站等處的風景，

---

33　魏清德對臺灣美術的期望與主張，筆者在分析整理魏清德書畫收藏時曾詳述。參見謝世英，〈從追逐現代化到反思現代性——日治文人魏清德對臺灣美術的期望〉，《藝術學研究》8 期（2011.05），頁 127-204。

34　王白淵，〈第六回府展雜感——藝術的創造力〉，《臺灣文學》4 / 1（1943.12）；轉引顏娟英，《風景心境》，頁 299。

35　大高文濤、宮武辰夫，〈臺展第十回展論〉，《臺日報》（1936.10.25），版 6；轉引顏娟英，《風景心境》，頁 253。

36　鹽月善吉，〈第八回臺展前夕〉，《臺灣教育》（1934.11）；轉引顏娟英，《風景心境》，頁 235。

就成為地方色彩的典範。[37] 這些作品中的元素，如黃色的道路、瓦家屋、相思樹和點景人物等，成為典型臺灣風景的要素。這樣的組合在第四回臺展（1930）頗受歡迎，形成風潮，許多水彩畫家爭相學習，造成主題類似的作品充滿展覽會場。

> 第三室中陳列的水彩畫除了兩三件之外，幾乎都是黃色的道路、臺灣瓦的家屋、相思樹和點景人物組成的郊外風景或田園風景。選取此類畫題之外的作品很少，令人覺得臺展水彩的畫題相當有限，無法令人滿足。[38]

石川欽一郎第二次（1924.1-1932.4）[39] 來臺的作品〈新竹二重埔〉（1933）（圖1）、〈南投的新高山〉與〈霧社人止關〉，就不只是在主題上，更經由運用筆觸、構圖，融入東洋精神。學者顏娟英認為這些作品具「古意」與「空靈」的氛圍，[40] 並指出大片留白空間、簡潔、書寫式的筆墨線條，是構成「古意山水」與「空靈意境」的元素，這些元素都隸屬南畫風格。石川欽一郎「懷古詩情」的「空靈」氣氛屬於東方（日本）文化主體的氛圍，顯示他企圖在水彩中建立屬於東洋的文化特徵，正是以日本為首的大東亞文化主體，這個文化主體也是松林桂月所指源自南宗水墨畫，臺灣所

---

37　石川欽一郎對臺灣風景的選擇與建構，題材上來自與日本的差異性，對比之下，臺灣風景的特色在於鮮豔多變化、風景線條強硬、活潑熱鬧。依石川欽一郎的觀察，從臺灣北部愈南，這項特色愈明顯。參見顏娟英，《水彩‧紫瀾‧石川欽一郎》（臺北：雄獅美術，2005），頁105。

38　N生，〈第四回臺展觀後記〉，《臺日報》（1930.11.03），版6；轉引顏娟英，《風景心境》，頁202。

39　石川欽一郎1924年1月30日再度來臺。參見顏娟英，《水彩‧紫瀾‧石川欽一郎》，頁84。

40　石川欽一郎此類具有南畫風格的水彩風景，顏娟英以「懷古詩情」或「古意山水」形容，並認為石川欽一郎1933年的作品〈新竹二重埔〉最能代表石川此時期的古意山水，古意山水包括冬天、農舍、老人，採用留白、運筆快速等元素，具有日本南畫、中國文人畫的味道。參見顏娟英，《水彩‧紫瀾‧石川欽一郎》，頁105-112。另外楊永源以「空靈」形容其稀疏墨綠竹林、紅簷磚壁的房舍題材，中景入畫的構圖使畫面具有遼闊的效果，他認為不論是空間的處理、用筆或完成畫面，石川的畫作都與中國南宋與浙派山水式相近，具有南畫意味。他並舉出《山紫水明集》中〈南投的新高山〉與〈霧社人止關〉兩件作品為例證，提出石川在技巧與理論方面受到英國水彩的影響，但文化主體上仍是屬於日本文化。參見楊永源，〈石川欽一郎臺灣風景畫中「地方色彩」概念的建構〉，《藝術學研究》3期（2008.05），頁95。

**圖 1** 石川欽一郎，〈新竹二重埔〉，1933，水彩，28×36.5cm，新竹李氏家族典藏，圖片來源：顏娟英，〈水彩・紫瀾・石川欽一郎〉（臺北：雄獅美術，2005），頁 112。

屬的文化共同體。

石川欽一郎在 1926 年〈初冬漫步〉一文中指出，臺北冬季竹林稀疏、老農、鴨群點景的景色，正是他心中南畫風格的景色：「……成群的家鴨映入眼中便如詩如畫。追趕家鴨的老農在初冬微寒的風中抖擻著幾根白鬍鬚，田埂上殘留著收割後的稻穗，老農跟隨著鴨群茫然地向前走的姿影，宛如南畫中的人物一般……。」[41] 石川欣賞並對南畫懷有興趣，[42] 尤其是《山紫水明集》中的作品〈南投的新高山〉，風格類似南宋或明朝山水，是「南畫風格的化身」。[43] 他的學生倪蔣懷認為石川的技巧手法高明，其他畫家無可相比，他說明石川融合了水墨的手法如皴法、筆墨：「技巧上，他合併洋畫與南畫的特長，隨心所欲地運用潤筆法、乾筆法、潑墨法、沒骨法、豎筆、橫筆、點、線、面等；色調明快，筆致輕妙、氣韻生動，絕非他人所能項背……。」[44] 在石川的水彩作品中，不僅採用東洋的意境，更採用水墨手法。

在油畫作品中也不乏類似的努力，陳澄波與小澤秋成（1886-1954）都努力

---

41 石川欽一郎，〈初冬漫步〉，《臺灣時報》（1926.12.87-92）；轉引顏娟英，《風景心境》，頁 36。
42 楊永源，〈石川欽一郎臺灣風景畫中「地方色彩」概念的建構〉，頁 73-129。楊永源以「空靈」來形容石川欽一郎這類具有南畫風格的作品，並說明南畫對石川的影響多於英國風景畫。
43 楊永源，〈石川欽一郎臺灣風景畫中「地方色彩」概念的建構〉，頁 96。
44 倪蔣懷，〈恩師 石川欽一廬先生〉，《臺灣教育》（1936.11）；轉引顏娟英，《風景心境》，頁 410。

融入東洋精神。對於第四回臺展中陳澄波的油畫作品〈蘇州的虎丘山〉（圖2），評論家 N 生指出其富於「中國水墨畫的意境」以及「草書筆意」的意味：「陳澄波〈蘇州的虎丘山〉是非常有趣的試作。落葉已盡的古寺樹林，好像颳著乾風般，灰色的天空中匆忙地歸巢的烏鴉，令人不禁懷想起蘇州。陳澄波作表現出中國水墨畫的意境。相對於其他畫作都傾向於西洋風格的油畫，陳氏的嘗試與努力值得注目。」[45] 這種枯淡的意境無疑是屬於東方的。另一則評論更指出，〈蘇州的虎丘山〉運用了書法筆意的線條：「陳澄波之蘇州可圖。宛若以草書筆意為之，而著眼在色之表現。」[46] 讓油畫作品透露出東方意味。陳澄波對倪雲林及八大作品的欣賞，經常在臺灣美術研究中被引用。陳澄波居住在上海期間曾自述，他欣賞倪雲林的線條及八大的塊面筆觸，受其影響，他在創作中加入了東洋畫風的新嘗試：「……我最欣賞的是倪雲林、八大山人的作品。前者運用線描，畫面生動；反之，後者則表現塊面的筆觸，技巧偉大。我近年的作品大致受到這兩位的影響。……以東洋的色彩與東洋的感受來畫出東洋畫風，豈不是很好嗎？」[47] 無疑的，對陳澄波而言，線條與筆墨是東方的特色。

圖2　陳澄波，〈蘇州的虎丘山〉，1930，油彩、畫布，第四回臺展西洋畫部無鑑查。

45　N 生，〈第四回臺展觀後記〉，《臺日報》（1930.10.31），版 6；轉引顏娟英，《風景心境》，頁 202。
46　一記者，〈第五回臺灣美術展之我觀（下）〉，《臺日報》（1931.10.26），版 4。
47　陳澄波，〈臺陽畫家談臺灣美術〉，《臺灣文藝》（1935.07）；轉引顏娟英，《風景心境》，頁 161。

圖 3　小澤秋成，〈臺北風景（一）〉，1931，油彩、畫布，61×91cm，國立臺灣博物館典藏，　3 │ 4
　　　　第五回臺展西洋畫部無鑑查。
圖 4　小澤秋成，〈臺北風景（二）〉，1931，油彩、畫布，第五回臺展西洋畫部無鑑查。

小澤秋成參加第五回臺展（1931）的〈臺北風景（一）〉（圖 3）與〈臺北風景（二）〉（圖 4），獲得《臺灣日日新報》主筆大澤貞吉（1886-）的激賞，大澤認為小澤秋成的作品是「令人跌破眼鏡的作品」，其特殊之處在於小澤在他的油畫對「線條」使用，是「東洋藝術風格的油畫」。[48]大澤貞吉指出，小澤秋成的油畫在處理樹幹、電線桿時，都以線條來表現，是因為他熟悉東洋畫的線條。小澤原是位優秀的東洋畫家，因此在油畫中不採「學院式地塗抹顏料」的手法，卻採用東洋畫的筆墨線條，大澤貞吉肯定：這樣的油畫所具有的東洋藝術風格，不是西洋人能創出的。

　　　　看得見塔的〈臺北風景（一）〉比起三線道的〈臺北風景（二）〉
　　　　更好……然而小澤的筆觸與他（尤特里羅）完全不同，不愧是非常

---

48　大澤貞吉畢業於日本東京大學哲學系，1923 年入《臺灣日日新報》擔任編集局局長，1926 年參與臺展的籌備，臺展開辦後又身為幹事，1934 年為報董事之一。魏清德、大澤貞吉、尾崎秀真三人都是《臺灣日日新報》的記者，日治時期的文化界人士，也是對臺展做評論的第一代記者，且重視東洋水墨的發展。參見顏娟英，〈百家爭鳴的評論界〉，收於顏娟英，《風景心境》，頁 314。大澤喜獲爭議性作品的興奮，引起風潮，次年大澤貞吉就發現小澤秋成的《風景》及前不久的個展作品差異不大，加上臺展西畫部出現大量摹仿小澤風格的作品，大澤貞吉因此改變對小澤的評價。顏娟英指出，大澤貞吉 1931 年力捧小澤秋成，小澤因此留在臺灣寫生，擔任臺展審查員直至 1933 年。參見顏娟英，〈百家爭鳴的評論界〉，收於顏娟英，《風景心境》，頁 317。

熟練的純正東洋畫家的技法，內容生動，躍然畫面，極具優異的精神性。東洋藝術的精神內涵滲透於事物的美感中……這樣的油畫絕對不是西洋人能畫得出來的……像這樣以強有力的線條畫成的油畫……卻是受到不知什麼東洋畫尤其是日本畫的影響刺激，形成東洋藝術風格的油畫，此因緣實在不可思議。[49]

不論是石川欽一郎水彩抑或陳澄波及小澤秋成的油畫，作品題材無疑都是臺灣風景，[50] 但特殊的手法如留白、筆墨線條、水墨暈染等，是取自南畫的要素。這種試圖在西洋媒材作品中創作出東洋藝術精神，在西洋繪畫中融入東洋藝術的主張，是 20 世紀初亞洲畫家經歷西化／現代化，在主題、風格上追尋東洋文化主體的過程。

## 四、不失東洋藝術精神；贋品西畫與膠彩西畫

畫家採用傳統材質，創作出的整體效果卻像是西洋畫，這樣的作品是東洋畫嗎？對於日本東洋畫家結城素明（1875-1957）參加第六回臺展（1932）的作品〈鵝鑾鼻〉（圖5），技巧手法優異成熟，但大澤貞吉評為：「看起來似贋品的西畫……。」是傳統媒材的作品，但已失去東洋畫特徵，還是東洋畫嗎？還是要稱為西畫嗎？這件作品只留下黑白照片，但依大澤敘述，是一件設色水墨作品，畫面的線條並不具傳統皴法或書法筆意，整體效果似西畫（水彩），雖有爭議，但大澤認為是新南畫的嘗試。

> 結城素明審查員的作品〈鵝鑾鼻〉一反平素纖細、縝密的筆法，而以沒骨法描繪出新南畫的境界。海的顏色、天空的氣氛以及前景

---

49　鷗汀生（大澤貞吉）、XYZ生，〈第五回臺展評論〉，《臺日報》（1931.10.26），版3；轉引顏娟英，《風景心境》，頁206-210。

50　陳澄波以中國為題材，仍是歸屬於大東亞地區。

圖5 結城素明，〈鵝鑾鼻〉，1932，水墨，第六回臺展東洋畫部無鑑查，圖片來源：財團法人學租財團，《第六回臺灣美術展覽會圖錄》（臺北：財團法人學租財團，1932），頁49。

俐落的處理手法，不愧是一位老練的畫家。然而，正因為採用沒骨描法，使得作品看起來似贗品的西畫，卻又沒有西畫的敏銳感，令人有些意猶未盡的感覺。不過，這在結城素明的一生作品中還是很少見的，故值得後世珍視吧！[51]

〈鵝鑾鼻〉的主題是臺灣海岸最南端的鵝鑾鼻燈塔，展現出下村海南和歌頌揚的意象「站立在日本國土南端的盡頭。眺首遠望，黑潮舞動」。[52]臺灣成為日本殖民地之後，日本帝國領域最南端延伸到鵝鑾鼻，再往南可望見巴士海峽的水平線，越過了水平線就是南洋，展現出日本帝國的領域。〈鵝鑾鼻〉描繪臺灣南部海岸風景，有燈塔、植物、海岸線。[53]近景是海岸邊的樹叢、植物，稍遠處隔著海水，可見另一道海岸，觀者像是站在海灣往海外望去。這幅畫的構圖與當時的風景明信片相似，近景圖左側

---

51 鷗亭生（大澤貞吉），〈第六回臺展之印象〉，《臺日報》（1932.10.26-11.03）；轉引顏娟英，《風景心境》，頁213-218。下村宏（1875-1957），字海南，1915年10月經柳田國男推薦，轉任臺灣總督府民政長官（1919年8月官制改革後稱總務長官），1921年7月10日辭職後返日。〈下村宏文書〉，《中央研究員臺灣史研究所・檔案館》，網址：<https://archives.ith.sinica.edu.tw/acquisition_type_01con.php?no=1>（2022.09.02 瀏覽）。

52 鹽月桃甫，〈臺灣的山水〉，《臺灣時報》（1938.01）；轉引顏娟英，《風景心境》，頁74。

53 如N生等期望東洋畫中可以飛機為主題。N生，〈第四回臺展觀後記〉，《臺日報》（1930.11.03），版6；轉引顏娟英，《風景心境》，頁202。

前景是較大的樹叢，接著是幾大叢的矮樹叢排列，以交叉雜亂的筆法描繪長年受海風吹打的圓樹叢，樹岸邊還有類似瓊麻之類葉脈狹長的植物。樹叢後方是大片狹長海水，海水的遠處岸邊結束在右端的三角形尖，狹長的海岸隔開海天，海岸盡頭處隱約呈現為小墨點的兩、三層建築體，即是燈塔。[54] 以細緻工整的線條所描繪的燈塔，顯示結城素明在風俗畫上的功力。

結城素明為東京美術學校的教授，生於東京都。本姓森田、名貞松。拜川端玉章為師，創立金鈴社後，又組織大日本美術院。活躍於日本官辦展覽文展及帝展。1925 年，他成為帝國美術院會員。他也曾任第六、七、十回臺展審查員。結城素明擅長日本風俗美人畫，鮮少嘗試水墨，因此大澤貞吉指出〈鵝鑾鼻〉與結城素明平常的手法不同，「……一反平素纖細、縝密的筆法」轉向「沒骨描法」。沒骨指隱藏輪廓墨線。但大澤貞吉指出，此特殊手法讓〈鵝鑾鼻〉「看起來似贗品的西畫」，但缺少了西畫的優點：「敏銳感」，但畫家個人的新嘗試，其特殊性值得注意。

圖6　林玉山，〈夕照〉，1933，膠彩，第七回臺灣美術展覽會東洋畫部特選，圖片來源：臺灣教育會，《第七回臺灣美術展覽會圖錄》（臺北：財團法人學租財團，1934），頁 46。

林玉山的〈夕照〉是參展第七回臺展（1933）的作品（圖6），〈夕照〉描繪嘉義紅毛埤附近層層蜿蜒的大片梯田，前景安排農夫一家歷經忙碌的一天，在夕陽餘暉中返回家去，農夫荷鋤牽著小孩，趕

---

54　燈塔的部分模糊，僅略可見。

著水牛，妻子揹著小孩跟隨在後，人物在比例上占整幅畫作不大的規模，天上有白鷺在暮色中，大片梯田占了畫面的大半，創造出平遠空曠的感覺，梯田間點綴著臺灣典型的混合林，遠景的平遠山，各項安排都顯示林玉山在傳統山水畫上的功力。林玉山日後回憶當時創作這幅畫時，他心中浮起一首唐詩的詩句「樹樹皆秋色，山山唯落暉」。[55] 〈夕照〉無疑是一幅臺灣農村日常生活樸實之美的情景。今日只剩臺展圖錄上的黑白照片，無法得知林玉山在色彩上對餘暉的表現。

> ……不斷力爭上游的努力之作，就屬林玉山的〈夕照〉為首。林君以鳥瞰圖式認真處理寬廣的場景，其辛勤用功可想而知！然而，完成的作品感覺像是以膠彩顏料畫成的西畫。令人懷疑這件作品有否東洋藝術的真正價值。但是為期將來能夠成大器，像他這樣努力地累積功力，寫生的階段也是必經過程。就此而言，〈夕照〉仍不失為珍貴的作品。[56]

大澤貞吉多方面肯定林玉山的〈夕照〉，不論是鳥瞰構圖與優秀寫生技巧，還是林玉山的努力用功，作品也獲得「臺展賞」的獎勵。[57] 〈夕照〉採用妍麗的膠彩描繪夕陽餘暉，以整體效果來考量，無疑是個適當的選擇，但是這件作品大澤貞吉評為效果像西畫，並且懷疑這樣的作品是否具有東洋藝術的真正價值。因此縱然是以寫生手法，使用傳統的媒材，描繪臺灣風景的優良佳作，但若少了東洋精神的要素、意境、筆墨，並未達成展現出東洋藝術的價值。

55　林玉山，〈藝道話滄桑〉，《臺北文物》3 卷 4 期（1955.03），頁 77-80。
56　鷗汀生（大澤貞吉）、永山生，〈今年第七回的臺展〉，《臺日報》（1933.10.29）；轉引顏娟英，《風景心境》，頁 222。
57　林玉山的〈白雨迫〉、〈故園追憶〉等也是「家園」系列作品。參見顏娟英，〈日治時期地方色彩與臺灣意識問題〉，《歷史月刊》214 期（2005.11），頁 24-36；顏娟英，〈日治時期地方色彩與臺灣意識問題──林玉山從「水牛」到「家園」系列作品〉，《新史學》15 卷 2 期（2004.06），頁 115-143。

由石川欽一郎與陳澄波、小澤秋成、林玉山、結成素明等藝術家在創作中的努力，由鹽月桃甫、松林桂月、大澤貞吉、魏清德的評論，可知不論採用是東方或西方的繪畫媒材，要創作出屬於地方色彩的獨特性，除主題之外，東洋藝術精神的表現、東洋的意境或是傳統筆墨線條的採用，是其中的關鍵要素。

## 五、南畫面臨時代性的衝擊

南畫是東洋藝術精神的代表，然而南畫在 20 世紀已被視為落後、不合時宜。在近現代需要「創新」、與時並進之時，南畫的主題具有傳統象徵性與理想性，面臨時代性（現代化）的挑戰，需要回應時代潮流，突破既有傳承的框架。對於南畫的主題，N 生在第四回臺展批評東洋畫題材老舊重覆，總是圍繞著花卉、美人、季節等傳統題材，因而強烈建議飛機、戰鬥艦、工場、群眾、鋼鐵建築等都可成為主題，因此南畫面臨的問題，不在於風格，而在具有時代性的主題。

> 強調氣韻與幽雅的東洋畫，以纖細的裝飾為始末的日本畫，真的能夠表現此劇烈變化的時代嗎？我們都熟悉所謂日本文藝復興時期的安土桃山時期，狩野山樂（1550-1653）曾經如實地將殺伐的武家魂表現在大和繪中，那麼，飛機、戰鬥艦、工場和群眾，鋼鐵建築絕對都可以成為東洋畫、日本畫的題材。然而當我進入臺展東洋畫第三室時，卻看到「八仙花」、「立葵」、「立秋」、「年輕時候」，全都重覆著過去的畫題。[58]

類似「描繪臺灣」就是地方色彩的表現，是過於簡單化的論述。由諸多評論中，可知採用傳統媒材不等同於東洋藝術精神的表現，因此以現代

---

[58] N 生，〈第四回臺展觀後記〉，《臺日報》（1930.11.03），版 6；轉引顏娟英，《風景心境》，頁 204。

事物的主題入畫不能等同於南畫的現代化，只能做為建議之一。而且將橋樑、建設等現代事物入畫，近現代時期中、日、臺藝術家皆嘗試過，在畫面上總是格格不入。在日治時期臺展的南畫作品中，畫家由「傳統」南畫朝「新」南畫發展，「新」南畫不是另外建立一個風格，而是改變、增加、融合了不同元素。這歷程不只是主題上的地方化，以及寫生手法的運用，也包含形式、尺幅、筆法構圖上的轉變。

郭雪湖以南畫作品〈松壑飛泉〉入選第一回臺展（1927）（圖7），年輕的郭雪湖，筆墨線條仍有改進空間，但已令評審肯定他未來發展的潛力。「……純粹之南畫又不設色，則內地人鷹取岳陽氏之〈雲嶺清江圖〉而外。厥惟郭雪湖君之〈松壑飛泉〉，年齒無多。故其筆力較弱，然實具有天才，岩壑分明，饒有生氣。」[59] 被視為是「純粹」南畫的〈松壑飛泉〉，郭雪湖採用傳統元素，松樹、山石、山泉，元素隱含理想性與象徵性。前景岩石上

**圖7** 郭雪湖，〈松壑飛泉〉，1927，水墨、紙本，162×70cm，第一回臺灣美術展覽會東洋畫部入選，圖片來源：臺灣日本畫協會，《第一回臺灣美術展覽會圖錄》（臺北：臺灣日本畫協會，1928），頁10。

三、兩棵的松樹，組成一小片整齊的松樹林，是全幅的主要焦點，遠景為高聳的山脈，山脈後有遠山、山澗瀑布，瀑布溪流穿過松樹林至前景。整幅圖的構圖、山、瀑布、松樹等，創作出文人嚮往的理想式山水意境。

---

59 〈臺灣美術展讀書記〉，《臺日報》（1927.10.27），版4。

**圖 8** 加藤紫軒，〈太魯閣峽〉，1927，第一回臺灣美術展覽會東洋畫部入選，圖片來源：臺灣日本畫協會，《第一回臺灣美術展覽會圖錄》（臺北：臺灣日本畫協會，1928），頁 11。

日本畫家加藤紫軒的南畫作品〈太魯閣峽〉（圖8）獲得第一回臺展入選。以臺灣景色為主題：花蓮太魯閣峽谷。弧線形的山、橢圓山石，成組層層相疊的山群，山群與山群之間留白處就成為雲。整件作品以米芾筆法完成，以墨點橫點堆疊山脈，很具規則性，運用傳統皴法的技術佳，但大澤貞吉不特別欣賞，評為單調及毫無變化。但以「創新」的角度來考量，顯然加藤紫軒已意識到南畫地方性主題的趨勢。

加藤紫軒的南畫〈太魯閣峽〉及〈群山層翠〉兩作品，技術高超，然而這兩件作品都缺乏提煉全景的妙境，只是漫然地描繪山姿。簡單地說，還是忘了畫面的中心點。自始至終，單調的水墨畫毫無墨色變化，令觀者枉費苦心。[60]

事實上，加藤紫軒的〈太魯閣峽〉雖是米家式山水，但他融入了地方性及寫生觀念，畫面上太魯閣山谷狹長深邃，左側中間由山壁切出的一條小路，可知是太魯閣古道的寫生。整件作品採用傳統的長軸構圖與米家墨點的山石面、米家墨點排列的樹叢。若缺少畫題的說明，〈太魯閣峽〉形式上更接近傳統，與真實花蓮山脈的面貌仍有相當差距。這件畫作

---

60 鷗亭生（大澤貞吉），〈第一回臺展評〉，《臺日報》（1927.10.30-11.02）；轉引顏娟英，《風景心境》，頁 188-191。

圖 9　郭雪湖，〈朝霧〉，1932，第六回臺灣美術展覽會東洋畫部無鑑查，圖片來源：財團法人學租財團，《第六回臺灣美術展覽會圖錄》（臺北：財團法人學租財團，1932），頁 33。

反映著地方色彩的訴求，以及實景寫生山水為南畫帶來的挑戰與開拓。

郭雪湖在第六回臺展的〈朝霧〉（圖9）有所突破，作品被視為是「新」南畫。〈朝霧〉採橫式構圖，描繪臺灣鄉下瓦厝的庭院景色，瓦厝左右各一棵的高大樹木是主體，是鄉下常見的相思樹。兩棵大相思樹之間隱約可見淡墨點描繪的遠處相思樹林。臺灣鄉下常見瓦厝，庭院有竹籬笆，公雞漫步其中，數隻家禽在瓦厝前，前庭有闊葉植物，瓦厝右邊有個荷花池塘。在〈朝霧〉中，郭雪湖展現了優秀的寫生技巧，但他捨棄精細準確的筆法，以不太工整的筆墨表現寫意、隨性的意味，對荷花葉形狀隨意隨性描繪。兩棵大樹是引人注意的焦點，枝椏分枝間細細的樹葉，一小團一小團地組成大一點的圓形樹形，具有天真拙趣，他的線條被大澤貞吉形容為「素樸」，具有「新味」，是「未來新南畫的嶄新嘗試」。

　　……而年紀尚輕的郭君，去年觀摩日本的美術界後，已很快將方向轉為南畫。其作品〈朝霧〉雖屬試作性質，卻掌握得很好。線

描表現出的素樸很有新味。只是右邊蓮花池以淡墨表現的遠近法，
應該更鮮明些吧！……由細膩寫生出發的這位年輕畫家，已漸漸
從寫實主義轉為寫意主義，也是只有臺展才可看到的未來新南畫
的嶄新嘗試。[61]

徐清蓮入選第八回臺展的〈曉〉（圖10），是類似新南畫的作品，與〈朝
霧〉同樣採用臺灣鄉間的瓦厝庭院、相思樹、竹籬笆、飼養的家禽與家畜，
雞鴨在籬笆外等的鄉村景色，個別植物、動物都仔細描繪。除徐清蓮之外，
轉向類似方向，呈現臺灣鄉下尋常平淡生活及質樸鄉村景色的南畫者，還
有臺南的潘春源與嘉義的朱芾亭，在臺展上都有不錯的成績，第七回臺展三
人都有作品獲入選：潘春源的〈山村曉色〉（圖11）、朱芾亭的〈雨霽〉（圖
12）與徐清蓮的〈秋山蕭寺〉（圖13）。

圖10 徐清蓮，〈曉〉，
1934，第八回臺灣美術展
覽會東洋畫部入選，圖片來
源：財團法人學租財團，《第
八回臺灣美術展覽會圖
錄》（臺北：財團法人學租
財團，1935），頁38。

61 鷗亭生（大澤貞吉），〈第六回臺展之印象〉，《臺日報》（1932.10.26-11.03）；轉引顏娟英，《風景心境》，
頁213-218。

圖 11　潘春源，〈山村曉色〉，1933，第七回臺灣美術展覽會東洋畫部入選，圖片來源：臺灣教育會，《第七回臺灣美術展覽會圖錄》（臺北：財團法人學租財團，1934），頁59。

圖 12　朱芾亭，〈雨霽〉，1933，第七回臺灣美術展覽會東洋畫部入選，圖片來源：臺灣教育會，《第七回臺灣美術展覽會圖錄》（臺北：財團法人學租財團，1934），頁52。
圖 13　徐清蓮，〈秋山蕭寺〉，1933，第七回臺灣美術展覽會東洋畫部入選，圖片來源：臺灣教育會，《第七回臺灣美術展覽會圖錄》（臺北：財團法人學租財團，1934），頁44。

| 12 | 13 |

（轉向南畫是新傾向變化不多）……向來喜歡使用強烈色調的潘春源，其作品〈山村曉色〉幡然轉為恬淡的南畫，值得注意。朱芾亭君〈雨霽〉也是件用心的力作。徐清蓮君的〈秋山蕭寺〉是竭盡全力完成的作品，表現大膽、不落南畫窠白，頗為有趣。然而這些南畫家都來自南部，不是臺南人就是嘉義人，也頗值得思考。[62]

潘春源、朱芾亭、徐清蓮三人都是春萌畫會的會員，[63] 林玉山與潘春源（1892-1972）是春萌畫會的主要代表畫家。潘春源來自臺南，字科，又名進盈，[64] 在臺南地區從事傳統的廟宇門神彩繪、壁畫的生意。[65] 朱芾亭（1904-1977）為嘉義人，本名木通，號芾亭，又號虛秋，他是詩人也開過金店，並且印製各種書帖，晚年是執業中醫師。繪畫上朱芾亭受林玉山的影響，並曾與魏清德交遊。朱芾亭於 1935 年到過上海及蘇杭兩地，在上海之時晤會賀天健與劉海粟兩位畫家。[66] 徐清蓮（1910-1960）是嘉義人，自學畫家，以開香舖為業。

潘春源與朱芾亭採用傳統長軸，構圖仍是傳統框架，但轉化創新出更多元素。〈山村曉色〉是潘春源入選臺展作品中唯一一件山水畫作品，由美人

---

62 鷗汀生（大澤貞吉）、永山生，〈今年第七回的臺展〉，《臺日報》（1933.10.29）；轉引顏娟英，《風景心境》，頁 222-226。

63 潘春源自第二回臺展以〈牧場所見〉（1928）入選；〈浴〉及〈牛車〉（1929）入選第三回臺展；〈琴笙雅韻〉（1930）入選第四回臺展；〈婦女〉（1931）入選第五回臺展；〈武帝〉（1932）入選第六回臺展，〈山村曉色〉（1933）入選第七回臺展。其中〈山村曉色〉是以山水為題材，其他題材則人物、美人、神像等都有。朱芾亭〈公園小景〉（1930）入選第四回臺展；〈雨去山色新〉（1932）入選第六屆臺展；〈雨霽〉（1933）入選第七回臺展；〈水鄉秋趣〉（1934）入選第八回臺展；〈返照〉（1936）入選第十回臺展；〈暮色〉（1940）入選第三回府展。題材都是山水畫。徐清蓮自第二回臺展（1928）就以〈八掌溪〉與〈春宵之圖〉入選，第四回臺展以〈春宵〉入選，三件作品都是以日本畫的風格作畫，只有第六、七回入選臺展的〈山寺曉藹〉與〈秋山蕭寺〉是山水畫南畫風格。

64 謝世英，〈妥協的現代性──日治時期臺灣傳統廟宇彩繪師潘春源〉，《藝術學研究》3 期（2008.05），頁 131-169。

65 蕭瓊瑞，《府城民間傳統畫師專輯》（臺南：臺南市政府，1996），頁 36。

66 林玉山，《雨聲草堂吟草》，（臺南：長流，1982），頁 33-34。

畫「幡然轉為恬淡的南畫」，其畫面具備傳統山水畫元素，山脈、溪流、小橋、山村，映著淡墨遠山的背景，小溪自前景流過，橋可過到溪河對岸，溪流中半露石頭，小徑往上坡走可見小山村幾棟瓦厝，順石階下達河岸邊，石階盡頭有婦人浣衣，一旁擱置兩個木桶。全幅是以傳統筆墨皴法，以濕筆、淡墨描繪晨霧中的山脈與樹林稠密覆蓋的坡面，似無特定師承的筆法，形式。然而，潘春源的新意在於以連綿平緩丘陵地取代高聳山脈、瓦厝取代山中樓閣、河邊的日常浣衣取代文人徜徉山林與書僮烹茗，〈山村曉色〉將傳統山水元素轉換為鄉間日常生活情景，顯現潘春源的南畫新意。

〈雨霽〉描繪臺灣水塘蘆草、樹木竹林圍繞著鄉村房舍的景象，簑衣農夫的背影、水塘中數隻水鴨、屋後竹林延伸到遠景山脈，朱芾亭以隨意的筆觸描繪雨氣雲煙遮掩中的山脈，賦予日常生活景致理想的意境，筆墨率性且隨意。〈雨霽〉前景的樹、房舍、風雨中被吹得倒向不同方向的竹葉，都具書法意味。與潘春源〈山村曉色〉相較，朱芾亭更寫意。[67] 徐清蓮〈秋山蕭寺〉（1933）則更大膽，構圖特別。〈秋山蕭寺〉前景有兩棵大樹，疏疏落落的數棵樹環繞著白土角牆寺廟，遠處山脈採俯視高處往下看的視角構圖，各個元素分開獨立，重疊處很少。〈秋山蕭寺〉整張圖創意十足，不拘限於傳統的手法，令人矚目。

郭雪湖〈朝霧〉、潘春源〈山村曉色〉、朱芾亭〈雨霽〉、徐清蓮〈秋山蕭寺〉等在現代化的衝突下，創新南畫繪畫元素。理想的傳統山水轉變為臺灣鄉村景致，描繪簑衣農夫、河邊洗衣，以及農家飼養的雞、水鴨、豬、牛等日常生活情景。臺灣鄉間常見的相思樹、竹林、香蕉樹、木瓜樹、水

---

67 朱芾亭入選第八回臺展的〈水鄉秋趣〉（1934），展現出南畫風格結合臺灣鄉下風景題材：遠景丘陵山脈，山坡下幾棟房屋連接著一畦畦的稻田，三棟房舍，兩棵香蕉樹，婦人溪邊浣衣，溪流對岸有幾棵大樹。朱芾亭與潘春源的作品〈雨霽〉、〈水鄉秋趣〉、〈山村曉色〉等都以傳統水墨風格、山水的形式，取臺灣鄉間景致為題材。

塘荷花、土塊厝房舍與竹籬笆，組成臺灣鄉村的地方色彩。南畫的寫生概念與技巧，在筆觸上更朝向線條的使用及書法筆意的寫意風格。日治時期畫家努力描繪各式臺灣風景，確實也對臺灣土地產生相當程度的認同。南畫的筆墨線條、寫意風格的地方色彩將傳統南畫轉化成新南畫，也賦予東洋藝術精神新的意涵，成為塑造集體臺灣文化認同形成的重要因素之一。

## 六、小結

地方特色是日治時期官辦美術展覽會提倡的發展方向，為的是建構臺灣地區美術的獨特性。然而地方色彩的建構不僅在於畫什麼（主題），也在於畫家對於媒材、構圖、色彩的掌握，要怎麼畫（風格），因此以臺灣的風景、人事物、風俗為主題仍然不足。南畫風格是亞洲中、日、臺、朝鮮等地區的共同文化，也是特別得以與西方文化相對比，因此東洋文化精神象徵，反映在美術上的是線條、筆墨、古意、空靈等南畫風格的屬性。

以文化認同的角度來看，20 世紀亞洲面臨西方列強經濟、政治、武力的威脅，在與西方文化的對比下形成東洋，即以日本為首的大東亞共同體。共同體的連結與建構是以彼此共享共通的文化傳統為基礎，形成歸屬感。臺灣文化認同是建構於大東亞（集體）與臺灣（個別）的相互關係上，不同脈絡互相重疊與交錯，構成複合、多元性的文化認同。西洋繪畫被認為是科學、客觀、寫實、塗抹塊面的手法，對照之下，東洋文化的獨特性則是建構在主觀、不求形似、氣韻生動與筆墨線描等上，由此形成對東洋文明主體的認知。

地方色彩在藝術家筆下創作出豐富多樣的臺灣主題。風格上，由於臺灣文化歸屬於中國南方的南宗畫，因此企圖在作品中透露出東洋藝術精神的特徵或意味。日本學者如大村西崖、瀧精一則主張南畫是東洋文化的精髓。然而，南畫與西洋繪畫不論在使用媒材、主題、技術、風格樣貌上，都極具差異性。為在作品中展現東洋藝術精神的特徵，不論採用西洋或是傳統

媒材，皆要嘗試融入南畫的意味，這對畫家是個挑戰。西洋畫家陳澄波對倪雲林、八大筆墨的欣賞，小澤秋成描繪電線桿的筆墨線條，石川欽一郎在臺灣風景中構圖留白，其古意與空靈的意境，都是在作品中企圖融入東洋文化的特徵，表現東洋文化獨特性的結果。

採用傳統媒材如膠彩與水墨，並不直接代表東洋藝術的價值。以林玉山、結城素明的作品為例，兩件作品都是佳作，林玉山的膠彩作品〈夕照〉展現優秀的寫生技巧，被評為膠彩西畫，結城素明〈鵝鑾鼻〉的沒骨法則被評為膺品西畫，皆因為缺少了筆墨與屬於東洋藝術的意境。郭雪湖、潘春源、朱芾亭、徐清蓮等傳統水墨畫家以臺灣鄉間風景為主題，取代傳統理想式的山水意境，採用元素包括亞熱帶的平緩山脈、河邊浣衣取水的婦人與雨天著簑衣的農夫，還有農家的雞、水鴨、豬、牛等。鄉間常見的相思樹、竹林、香蕉樹、木瓜樹、水塘荷花等，都是南畫新的題材元素。描繪手法上更趨向寫意的表現，構圖強調畫面的繪畫性，取代詩書畫一體，畫面上題款、鈐印的重要性。

臺灣畫家在殖民統治下，描繪臺灣風土人情。地方色彩的推動，雖有國家主義的意涵，但在相當程度上確實也產生對臺灣這塊土地的認同。南畫在20世紀初多元文化脈絡的發展下，在題材、構圖、風格及筆墨技巧上，都呈現出不同的手法與安排。由地方色彩、新南畫及大東亞框架來理解臺灣文化認同的意涵、建構與發展，能呈現出日治時期臺灣美術追尋文化主體性的複雜過程與多元面貌。

## 參考資料

### 中文專書

- 李戊崑、周文等著，《臺灣美術丹露》，臺中：國立臺灣美術館，2007。
- 林玉山，《雨聲草堂吟草》，臺南：長流，1982。
- 林柏亭，《嘉義地區繪畫之研究》，臺北：國立歷史博物館，1995。
- 蕭瓊瑞，《府城民間傳統畫師專輯》，臺南：臺南市政府，1996。
- 薛燕玲，《日治時期臺灣美術的「地域色彩」》，臺中：國立臺灣美術館，2004。
- 顏娟英，《風景心境——臺灣近代美術文獻導讀》，臺北：雄獅圖書股份有限公司，2001。
- 顏娟英，《水彩‧紫瀾‧石川欽一郎》，臺北：雄獅美術，2005。

### 中文期刊

- 李圭之，〈在傳統中發現近代：京都學派學者內藤湖南的東洋意識〉，《國家發展研究》7:1（2007.12），頁 121-152。
- 林玉山，〈藝道畫滄桑〉，《臺北文物》3:4（1954），頁 77-80。
- 劉曉路，〈大村西崖和陳師曾——近代為文人畫復興的兩個異國苦鬥者〉，《故宮學術季刊》15:3（1998.02），頁 115-128。
- 蔣采萍，〈現代日本畫與顏料和技法的革新〉，《美術史論》4（1994），頁 34-36。
- 賴明珠，〈日治時期的「地方色彩」理念——以鹽月桃甫與石川欽一郎對「地方色彩」理念的詮釋與影響為例〉，《視覺藝術》3（1990.05），頁 43-74。
- 謝世英，〈妥協的現代性——日治時期臺灣傳統廟宇彩繪師潘春源〉，《藝術學研究》3（2008.05），頁 131-169。
- 顏娟英，〈日治時期地方色彩與臺灣意識問題——林玉山從「水牛」到「家園」系列作品〉，《新史學》15:2（2004.06），頁 115-143。
- 顏娟英，〈日治時期地方色彩與臺灣意識問題〉，《歷史月刊》214（2005.11），頁 24-36。
- 楊永源，〈石川欽一郎臺灣風景畫中「地方色彩」概念的建構〉，《藝術學研究》3（2008.05），頁 73-129。

### 報紙資料

- 〈臺灣美術展讀書記〉，《臺灣日日新報》，1927.10.27，版 4。
- 〈美展談談〉，《臺灣日日新報》，1927.10.29，版 4。
- 〈臺灣美術展會場中一瞥作如是我觀〉，《臺灣日日新報》，1928.10.26，版 4。
- 一記者，〈第三回臺展之我觀（上）〉，《臺灣日日新報》，1929.11.16，夕刊版 4。
- 一記者，〈第四回臺灣美術展之我觀〉，《臺灣日日新報》，1930.10.25。版 4。
- 一記者，〈第五回臺灣美術展之我觀（下）〉，《臺灣日日新報》，1931.10.26，版 4。
- 一記者，〈臺灣會場之一瞥（上）東洋畫依然不脫洋化。而西洋畫則近東洋〉《臺灣日日新報》，1932.10.25，夕刊版 4。
- 一記者，〈臺展會場之一瞥（下）東洋畫依然不脫洋化。而西洋畫則近東洋〉，《臺灣日日新報》，1932.10.25，版 8。
- 松林桂月撰、邱彩虹譯，〈臺展審查的的感想〉，《臺灣教育》329（1929），頁 103。
- 松林桂月，〈沒有遊戲成分，期待擁有臺灣特色〉，《臺灣日日新報》，1929.10.17，版 8。
- 松林桂月，〈表現個性乃是藝術尊貴之處感嘆於窠臼的追求〉，《臺灣日日新報》，1929.11.15。
- 潤，〈第七回臺展之我觀（下）〉，《臺灣日日新報》，1933.10.28，夕刊版 4。
- 潤，〈臺展東洋畫一瞥〉《臺灣日日新報》，1935.10.26，夕刊版 4。
- 魏清德，〈島人士趣味一班（七）書道繪畫界之一瞥〉，《臺灣日日新報》，1930.7.20，版 4。

### 網站資料

- 橫路啟子，〈日據時期的藝術觀〉，2000.06，網址：<http:www.srcs.nctu.tw/joyceliu/TaiwanLit/online_papers/Shioya3.htm>（2006.10.05 瀏覽）。
- 〈下村宏文書〉，《中央研究員臺灣史研究所‧檔案館》，網址：<https://archives.ith.sinica.edu.tw/acquisition_type_01con.php?no=1>（2022.09.02 瀏覽）。

## 西文著作

- Addiss, Stephen. "The Flourishing if Nanga," *An Enduring Vision: 17th-to 20th century Japanese Painting from the Gitter-Yelen Collection*. New Orleans: New Orleans Museum of Art (2002): 27-48.
- Bhabha, K. Homi. "Culture's in Between,". in Ed. Bennett, David. *Multicultural States: Rethinking Difference and Identity*. London & New York: Routledge (1998): 29-37.
- Bhabha, K. Homi. *The Location of Culture*. New York: Routledge, 1993.
- Fenollosa Ernest F. *Epochs of Chinese and Japanese Art: An Outline History of East Asiatic Design*. New York: Dover Publications, 1963.
- Hobsbawm, Eric. "Introduction: Inventing Traditions," in Eds. E. Hobsbawm and T. Ranger. *The Invention of Tradition*. Cambridge: Cambridge University Press (1983): 1-14.
- Lai, Kuo-sheng. *Rescuing Literati Aesthetics: Cheng Hengke (1876-1923) and the Debate on the Westernization of Chinese Art*. University of Maryland College Park Md, 1999.
- Morioka, Michiyo. *Literati Modern, Bunjinga from Late Edo to Twentieth-Century Japan: the Terry Welch collection at the Honolulu Academy of Arts*. Honolulu Academy of Arts (2008): 28-38.
- Eds. Ellen P. Conant. *Nihonga, Transcending the Past: Japanese-style Painting, 1868-1968*. Saint Louis, MO: The Saint Louis Art Museum; Tokyo: Japan Foundation, 1995.
- Treat Paine Robert and Soper Alexander. *The Art and Architecture of Japan*. England: Penguin Group, 1955; rpt 1990.
- Wong, Aida-Yuen. "A New Life for Literati Painting in the Early Twentieth Century: Eastern Art and Modernity, a Transcultural Narrative," *Artibus Asiae* 60:2(2000): 279-326, Website: <http://www.jstor.org/stable/3249921> （2011.09.30 瀏覽）。

# 陳敬輝的臺灣婦女畫作風格初探

文／施慧明 *

## 摘要

陳敬輝（1911-1968）是第一位在京都接受完整日本膠彩畫學院教育的臺籍畫家。他的繪畫承襲京都畫派，京派以圓山‧四條派為主流，由幸野楳嶺、竹內栖鳳、上松村園、土田麥僊等人為代表，倡導客觀的寫生主義，接受歐洲繪畫自然主義的手法，透過立體感的掌握、透視畫法等寫實再現的手法，完成明快的寫實畫風。1932 年陳敬輝返臺定居，積極參與官辦美展活動，在臺灣藝壇展現輝煌的成就，入選臺展和府展達十一次之多，曾奪得兩次「特選」獎、獲頒一次「臺日賞」和兩次「推薦」、一次「推選」的榮譽。陳敬輝才華洋溢，終身創作不輟，留下精彩的人物畫作，是臺灣重要的膠彩畫家之一。

戰後，國民政府遷臺，大陸來臺人士對日本繪畫的主流「膠彩畫」充滿仇視，被指為是「日本畫」，因而在省展中失勢。這個轉變對膠彩畫家來說是嚴重的打擊，從此失去了展現藝術的舞臺。但是，陳敬輝並未喪志，他

---

\*　國立臺灣藝術大學人文學院兼任講師。

勤讀中國繪畫理論，嘗試在作品中加入中國繪畫的元素，甚至採用與古代名家同樣的題材來作畫，企圖轉變並找出新的風格。最終，他還是創造出一個運用寫實筆法描繪現代女性的繪畫風格，成為臺灣現代婦女畫的先驅畫家。

本研究將簡述陳敬輝的生命史，進而論及他的藝術創作與風格演變，以文獻蒐集陳敬輝的作品資料，並訪談其學生黃光男、林玉珠、李乾朗等人，針對陳敬輝的為人、美感觀念等做一深入了解，試圖逐步拼貼出陳敬輝筆下臺灣女性的當代風貌，也將比對其臺展、府展與省展時期的作品，從其構圖、筆墨線條的運用，推敲出陳敬輝描繪臺灣女性過程中繪畫風格的轉變。

**關鍵字**：臺展、府展、臺灣女性形象、陳敬輝、膠彩畫、京都畫派

# 一、研究動機與困難

陳敬輝在四歲時東渡日本京都從幼稚園起開始接受日式教育，小學畢業後，如願考進京都美術工藝學校與市立繪畫專門學校（1909 年設立，現今京都市立藝術大學之前身）修習專業繪畫技藝，是臺灣美術史上第一位在日本完成京派學院教育的臺灣畫家。他在就學期間即以作品〈女〉參加 1930 年在臺灣舉辦的第四回美術展覽會，初試啼聲即獲得「入選」榮譽。1932 年學成返臺定居後，他積極參與官辦的臺展與府展等美術展覽會，總計參與十一次，作品中僅有一件第九回臺展出品的〈海鱗〉題材是描繪臺灣海產，其餘十件均屬人物畫（表 1）。

光復後陳敬輝擔任省展國畫部評審，從第一至十七屆是國畫部審查委員，第十八至二十二屆則擔任國畫二部審查委員，以第一至二十二屆來估算，每次都有一至三張作品展出，總計三十二件（表 2），目前已知現存作品僅有五件。另外陳敬輝參與臺陽展第六至八屆（1940-1942）、第十一至十七屆（1948-1954），也展出計十七件（表 3）作品。上述紀錄並沒有掌握到 1954 年之後的部分，推測從 1955 到 1968 年（陳敬輝過世），每年參加臺陽展以一件作品計算，也有十三件，推估他一生的創作至少有七十三件大作，雖然現存戰後作品（表 4）不多，但借助留下的圖檔，也非常有助於了解其構圖、筆法等。

從陳敬輝返臺後參加臺展的作品〈路途〉，到他生前參與 1968 年第二十三屆省展的最後一件作品〈街頭〉，期間的畫作風格變化很大，

| 表 1：陳敬輝戰前人物作品清單 | |
|---|---|
| 作品年代 | 作品參與展出 |
| 1930 | 第四回臺展入選〈女〉 |
| 1931 | 未提出作品 |
| 1932 | 第六回臺展入選〈少女戲圖〉 |
| 1933 | 第七回臺展臺日賞、推薦畫家〈路途〉 |
| 1934 | 第八回臺展入選〈製麵二題〉 |
| 1935 | 第九回臺展〈海鱗〉 |
| 1936 | 第十回臺展特選〈餘韻〉 |
| 1938 | 未提出作品 |
| 1939 | 第二回府展推選〈朱胴〉 |
| 1940 | 第三回府展入選〈持滿〉 |
| 1941 | 第四回府展入選〈馬糧〉 |
| 1942 | 第五回府展入選〈尾錠〉 |
| 1943 | 第六回府展推薦〈水〉 |
| 創作年代不詳 | 〈穿制服的少女〉，宣紙設色，170×172cm |

作者整理製表

## 表 2：陳敬輝受邀於全省美術展覽會展出作品

| 年代 | 作品參與展出 |
|---|---|
| 1946 | 第一屆全省美展作品〈蚊〉 |
| 1947 | 第二屆全省美展作品〈琴譜〉 |
| 1948 | 第三屆全省美展作品〈課餘〉 |
| 1949 | 第四屆全省美展作品〈織毛衣〉 |
| 1950 | 第五屆全省美展作品〈舞餘小憩〉 |
| 1951 | 第六屆全省美展〈水�境〉、〈殘夢〉 |
| 1952 | 第七屆全省美展〈鴨寮 1-3〉 |
| 1953 | 第八屆全省美展〈雨後〉 |
| 1954 | 第九屆全省美展〈山間霧雨〉、〈香味〉 |
| 1955 | 第十屆全省美展〈尖山〉、〈習作〉 |
| 1956 | 第十一屆全省美展〈容姿〉、〈晨〉、〈河岸〉 |
| 1957 | 第十二屆全省美展〈東海邊色〉、〈紅鞋〉、〈毛毛雨〉 |
| 1958 | 第十三屆全省美展〈默想〉、〈漁港黃昏〉 |
| 1959 | 第十四屆全省美展〈慶日〉 |
| 1960 | 第十五屆全省美展〈毛毛雨〉 |
| 1961 | 第十六屆全省美展〈菊〉 |
| 1962 | 第十七屆全省美展〈水境樂家〉（臺北市立美術館收藏作品名為〈淡水河口〉） |
| 1963 | 第十八屆全省美展〈香港仔〉 |
| 1964 | 第十九屆全省美展〈初秋〉 |
| 1965 | 第二十屆全省美展〈閑日〉〈瀧〉 |
| 1966 | 第二十一屆全省美展〈海岸〉 |
| 1967 | 第二十二屆全省美展〈石壁曲路〉 |
| 1968 | 第二十三屆全省美展〈街頭〉（臺北市立美術館收藏作品名為〈少女〉） |

作者整理製表

## 表 3：陳敬輝參與臺陽美術協會展作品清單

| 作品年代 | 展覽 | 作品 |
|---|---|---|
| 1940 年 4 月 | 第六屆臺陽美術協會 | 〈朱衣〉 |
| 1941 年 4 月 | 第七屆臺陽美術協會 | 〈早晨〉 |
| 1942 年 4 月 | 第八屆臺陽美術協會 | 〈二朱〉 |
| 1948 年 6 月 | 第十一屆臺陽美術協會 | 〈午夢〉等兩件 |
| 1949 年 5 月 | 第十二屆臺陽美術協會 | 〈開帆〉 |
| 1950 年 3 月 | 第十三屆臺陽美術協會 | 〈千潮〉 |
| 1951 年 5 月 | 第十四屆臺陽美術協會 | 〈麗日〉等三件 |
| 1953 年 5 月 | 第十五屆臺陽美術協會 | 〈河邊春色〉等兩件 |
| 1954 年 5 月 | 第十六屆臺陽美術協會 | 〈香蘭〉等三件 |
| 1954 年 7 月 | 第十七屆臺陽美術協會 | 〈雨後〉等兩件 |

資料來源：王白淵，〈臺灣美術運動史〉，《臺北文物》3 卷 4 期（1955），頁 16-64。

| 表 4：陳敬輝戰後人物畫清單 | |
|---|---|
| 作品年代與參展資料 | 時代性物件 |
| 〈蚊〉，1946（民國 35 年丙戌），第一屆全省美展參展作品。 | 剪刀、旗袍 |
| 〈仕女圖〉，年代不詳，水墨淡彩，54×35cm。 | 假山石桌椅、服裝、飾品 |
| 〈剪指甲的少婦〉，年代不詳，膠彩，76×92cm。 | 燙髮、手錶、指甲剪 |
| 〈舞者〉，1958（民國 47 年戊戌），膠彩，紙本，36.7×51.7cm，長流美術館典藏。 | 羽毛頭飾、芭蕾舞衣、舞鞋 |
| 〈默想〉，1958（民國 47 年戊戌），膠彩，78.5×57cm，國立臺灣美術館典藏，第十三屆全省美展參展作品。 | 燙髮、手錶、手錶、旗袍、繡花鞋 |
| 〈慶日〉，1959（民國 48 年己亥），膠彩，77×91.5cm，國立臺灣美術館藏，第十四屆全省美展參展作品。 | 燙髮、扇子、旗袍、繡花鞋 |
| 〈菊〉，1961（民國 50 年辛丑），第十六屆全省美展。 | 菊花、戲服、頭飾 |
| 〈少婦〉，1963（民國 52 年癸卯），膠彩，72×53.5cm，新北市文化局典藏。 | 燙髮、耳環、珍珠項鍊、旗袍、沙發椅、有柄圓鏡 |
| 〈芭蕾舞少女〉，年代不詳，紙本設色，129×87cm，長流美術館典藏。 | 燙髮、芭蕾舞衣、鞋子、沙發凳 |
| 〈看琴譜的少女〉，年代不詳，紙本設色，132×134cm。 | 燙髮、手鍊、皮底拖鞋、旗袍、樂譜、節拍器 |
| 〈少婦〉，年代不詳，紙本設色，93×78cm。 | 清代粉彩瓷枕（臺灣 1970 年代的陶瓷產業以外銷為主）、手錶 |
| 〈韓國姑娘〉，年代不詳，膠彩，72×87cm，順益臺灣美術館典藏。 | 韓國女子國服、鞋子 |
| 〈吉普賽女郎〉，年代不詳，宣紙設色，171×94cm。 | 燙髮、鏤空蕾絲布料頭紗與裙子、項鍊、手鐲、舞鞋 |
| 〈唐服女舞者〉，年代不詳，紙本設色，129×87cm。 | 戲服、燙髮、繡花鞋、彩帶 |
| 〈著藍衣少女〉，1966（丙午），膠彩，150×87cm。 | 大型長條髮、無袖洋裝、鱷魚皮包、手錶、地毯 |
| 〈持花少女〉，1967，膠彩、紙本，115×84.2cm，國立臺灣美術館典藏。 | 杜鵑花、旗袍 |
| 〈街頭〉，1967（民國 57 年戊申），膠彩、紙本，161×72.5cm，臺北市立美術館典藏，第二十三屆全省美展參展作品。 | 無袖高領上衣、啦叭褲、網編提袋 |

作者整理製表

這個過程也讓人十分好奇。本研究將以陳敬輝臺、府展作品跟戰後的作品比較，試圖探究他有哪些改變？他是如何走出自己的現代仕女風格？

陳敬輝留存作品不多的主要原因是他為人氣度極大，對學生尤其慷慨，以學生為模特兒的作品，待展覽完畢就將作品送給擔任模特兒的學生，或是在學生婚禮時做為賀禮；另一個因素是高中美術老師的收入並不優渥，仍須靠販售作品得來的費用維持生活，所以作品逸散於各處。

在研究上遭遇的困擾是：（一）每件作品沒有固定的題目，以 1968 參加

省展的作品〈街頭〉為例，在淡水藝文中心展出時名為〈少女〉，臺北市立美術館入藏時也用〈少女〉為作品名稱；（二）同一個名稱的作品有兩到三件，光是參與省展的作品裡，就有兩件〈毛毛雨〉、三件〈鴨寮〉，而且很多作品名稱都是〈少婦〉。推測造成如此現象的原因，可能是畫作背面缺乏文字記載的資料，以至於協助整理的人不清楚作品名稱，展出時為了應急，就取了新名稱；（三）日本膠彩畫為保持畫面乾淨，藝術家僅有簽名與印章，並無年代的記載，所以在核對陳敬輝的早期作品時，又缺少一個可以辨別的條件。

## 二、陳敬輝的藝術養成與京派的學院教育

京都是日本古都及文化的孕育之地，在明治初期是各種傳統藝術持續傳承與發展的據點，創造出日本藝術的燦爛時期。但是京都的藝術家們滿足於前期浪漫主義風格的餘韻，並沒有像東京的藝術家那麼重視赴國外留學的藝術家所帶回的西方印象派、後期印象派的美術思潮，這些思潮促成東京畫壇積極向追求創新日本畫的方向邁進。兩相比較之下，突顯出京都畫壇守舊的弱點。

京都的日本畫自成一格，被稱為「京派」。而京派之中，又以根基於寫生主義，畫風明快的「圓山・四條派」為主流。到了明治 20 年代（1890 年代），京都畫壇也開始進入新舊交替的階段，隨著老畫家們相繼過世，以竹內栖鳳（1864-1942）、山元春舉（1872-1933）為首的新興勢力開始占據畫壇。

特別是竹內栖鳳，他在明治 33 年（1900）前往歐洲旅行七個月。歸國後，他認為：「以往的觀念認為西洋繪畫就是寫實，其實並非如此，西洋繪畫在許多地方與東洋的寫意有很多相近的地方。因此，積極探討如何將西洋的寫實性與京都傳統的寫生精神結合起來的新畫風，成為京都畫壇的發展方向。」

京都市立美術工藝學校的前身為「京都府畫學校」，創設於 1880 年，是全日本最早的公立美術學校，日本政府為配合當時京都畫壇人士的要求，在努力推行近代化的期望下設立，1901 年改稱為「京都市立美術工藝學校」，與東部的東京美術學校相抗衡，該校也成為日本西部的美術工藝教育中心。1909 年，京都又設立了「京都市立繪畫專門學校」（今京都市立藝術大學前身，以下內文簡稱京都繪專），比起東京美術學校設立的時間足足晚了十年。建校初期適逢日本文展第三屆，為了跟東京的畫家們競爭，學校教授們積極將新的美術思想灌輸給學生，尤其是竹內栖鳳、山元春舉等教授有意追求新穎畫派的鮮明態度，更加速了革新的風氣。兩校也在大正、昭和年間培育出許多京都畫壇上出色的領導人物。竹內栖鳳並於 1909 年受聘於京都繪專任教，培育出了許多傑出畫家，如海老名正夫（1913-1980）、堀井香坡（1897-1990）等，對京都畫壇的影響力極為重要。

根據《京都市立藝術大學百年史》的資料，1924 至 1929 年，京都美工學校實技科的實習內容是循序由基礎的寫生培養描繪能力，臨摹古畫、佛畫，再漸進培養創作能力。陳敬輝在繪畫科就讀時，擔任他一至五年級實習課的教師有：二宮一鳩、柴原希祥、德田隣齋、宇田荻邨、佐野一星及川本參江、川北霞峰等，老師們都是活躍在京都藝壇上的專業畫家。

1929 年，陳敬輝完成美術工藝學校的畢業作品〈女〉，描繪冬日裡一名穿著和服的女性，在閱讀雜誌時稍作休息，她跪坐在坐墊上，雙眼望向前方，左手拿著的雜誌順勢滑落在腿邊，右手輕輕貼在火鉢邊上取暖。陳敬輝採用三角構圖法，以色彩的濃淡來表現人物及周邊景物的空間感。此時期他的創作仍偏重以學院所傳授的西方透視、光影描繪等寫實技法來描繪人物主題，而且他已確認自己繪畫的方向是與當時代相結合的人物畫，所以畫面中出現了火鉢與雜誌等新時代的產物（圖 1）。這件作品在 1930 年被送回臺灣，參加第四回臺灣美術展覽會獲得入選，《臺日報》記者 N生於 1930 年 11 月 3 日發表的〈第四回臺展觀後記〉一文中寫道：

**圖 1** 陳敬輝,〈女〉,1930,第四回臺展東洋畫部入選。

臺展東洋畫中,以陳進為首,許多作品以婦人、溫帶或寒帶的婦人為題材,然而幾乎所有作品的素描都不夠正確。如果只看其手足的表現,就可以了解多麼難看。第五室大瀨紗香慧〈靈祭日〉有如蘿蔔的手,野村誠月〈盛裝日〉畸形的手,第六室宮田彌太郎〈夕映〉沒有關節的手,村上無羅〈後庭〉如蠟像般的手,第二室宮田彌太郎〈女人遊交〉如刀形的手,令人說不盡難以入耳的評語,其中表現最好的大概是受岸田劉生(1891-1929)影響的陳敬輝,他的作品〈女〉中在火鉢上的手吧!

這篇評論對尚在京都繪專就讀的陳敬輝來說,是一個很大的鼓勵。

## 三、影響陳敬輝藝術風格的日本老師

陳敬輝 1929 年 3 月進入京都繪專就讀,1932 年 3 月畢業。他在繪專的老師是畫壇上屬於大師級的教授,其中不乏文展、帝展的委員,每一位都有自己獨到的特色。京都繪專的老師對陳敬輝在實技方面的傳授,可說奠立了他往後美人畫的創作基礎,使其畢業後有更成熟的表現。老師中擅長人物畫或風俗美人畫[1] 創作者,有西山翠嶂、菊池契月、宇田荻邨及中村大三郎四位,尤以宇田荻邨和中村大三郎兩位的影響最大。

明治時代關西(京都、大阪)的京派美人畫是傳承圓山・四條畫派的系譜,

---

1　風俗畫主要描述人民的日常生活、風景和演劇。

多以追求高尚生活情趣，描繪出感性、豐麗的美人畫為目標，是典型的京都美人的美化藝術。畫家們不只是描繪女性微笑中的美，更追求女性從個性中散發的美，在喜怒哀樂的情緒中展現女性特有的美。大正、昭和初期，日本畫的新古典風格盛行，以新觀點來復興東方古典，並引用西方自然主義的手法來改良傳統日本畫的表現。竹內栖鳳的作品〈第一次被畫的作品〉、西山翠嶂大正 12 年（1923）的〈槿花〉（圖2），都表達了大正時期盛行描寫內在哀愁感、寂寞感、嬌羞感的作品，刻畫出女性內心深處的情感。這幾位老師的繪畫特質都可以在陳敬輝

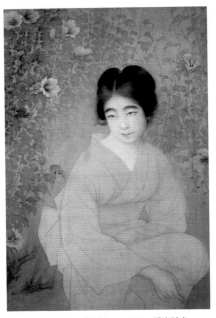

圖2　西山翠嶂，〈槿花〉，1923，絹本設色，129×85cm，京都市京瓷美術館典藏。

的作品中看到，可以說在京都，陳敬輝得到了最完整的京派學院訓練。

西山翠嶂（1979-1958）是京都人、竹內栖鳳的得意門生，其創作領域極為廣泛，舉凡歷史、人物、風景、動物等題材，都有佳作存世。自第一回文展獲「三等賞」之後，在文展也多次獲獎，後任帝展審查員、京都市立繪畫專門學校教授、京都市立繪畫專門學校校長、帝國藝術院會員，也是文化勳章得主。論者多認為西山翠嶂的人物畫「沉靜安穩」、「平易高雅」，並散發出一股「清純的芳香」。其畫作所蘊含的這種獨特的抒情韻味，無疑是承襲自竹內栖鳳嚴謹的寫實主義及日本傳統繪畫的本質。著名作品〈槿花〉描寫坐在花叢中的少女，她眼神望向前方的花朵，嘴角微微向上，觀者可以感受到少女心中的歡喜。

菊池契月（1879-1955）於明治 30 年（1897）開始追隨四條派的菊池芳文

學畫，明治 39 年（1906）娶了芳文的長女後，成為其正式傳人。大正 11 年（1922）遊歐之後，契月的畫風逐漸轉向「清澄」、「知性」之美，他用乾淨俐落的白描法、澄淨高雅的用色，描繪歷史中武士家族的女性，或以近世中產階級婦女為主要的創作主題。

宇田荻邨（1896-1980），大正 2 年（1913）入菊池芳文門下，京都市立繪畫專門學校畢業後遭逢師父過世，改入菊池契月門下，作品經常於新文展、帝展等官辦美展展出，在國畫創作協會時期，曾展出古典主義風格、帶著頹廢幽暗氣氛的人物畫作品。1919 年以〈夜晚的力量〉入選帝展第一回。1920 年的作品〈太夫〉[2]（圖 3）細膩描寫夜間燈火下盛裝花魁的裝扮與服飾，卻被評為「黑暗、頹廢、妖豔、憂鬱」氣息的負面作品。服役歸來後，他轉向明亮清澄的風格，帝展第六回作品〈山村〉、帝展第七回作品〈水車〉連續獲得特選，〈水車〉一作亦奪得帝國美術院賞。1925 年任教於京都美工學校，1929 年為京都繪專教授。1956 年菊池契月過世後，他開設白甲社畫塾指導後進，並擔任日本藝術院會員。

中村大三郎（1898-1947）是京都美工學校（1912-1916）及京都繪專（1916-1919）的畢

圖 3　宇田荻邨，〈太夫〉，1920，絹本設色，194.3×178.4cm，京都市京瓷美術館典藏，第二回帝展入選。

2　最高級的花魁。

圖 4　中村大三郎，〈鋼琴〉，1926，絹本設色，164.5×302cm，京都市京瓷美術館典藏，第七回帝展入選。

業生，1921 年完成京都繪專研究科的學業課程。在學期間即連續入選文展及帝展，並獲得第二、四回帝展的「特選」，是京都繪專同屆學生中表現最優秀者。1924 年，大三郎即被京都美工學校聘為教師，1925 年升為京都繪專的助教授。大三郎除了教學之外，仍以帝展及新文展為創作發表的舞臺。

中村大三郎於大正 15 年（1926）為帝展第七回提出的作品〈鋼琴〉，以新婚妻子為模特兒，描繪一名女子挽起頭髮，穿著紅色振袖，[3] 專心彈著一臺巨大的黑色鋼琴，大三郎的畫風和題材趨向於表現具有時代特色的美人畫。論者評其〈鋼琴〉（圖 4）一作，有三項特點：「構圖大膽」、「氣品高雅」、「質感細膩」。女子彈奏的樂器是鋼琴，它取代傳統的古琴，

---

3　振袖主要是給年輕女性穿着，參加特別活動或儀式的正式服飾，一般用於成人式及參加結婚典禮。振袖的袖子非常長，是向下垂放的剪裁。袖長區分為：約 114cm 長的為大振袖、100-95cm 長的中振袖、85cm 左右的小振袖三種。大振袖被視為最高規格，是結婚新嫁裳的正式服飾；中振袖在成人式或參加他人婚禮時穿着；小振袖則是畢業典禮、觀賞戲劇或派對的服裝。

表現出當時日本女子接受西式的教養。中村大三郎充分表現出一種「時代新鮮風貌的真實感」。因而在展出期間，作品廣受眾人注目，並獲得該屆帝國美術院賞的候補。1928 年他獲聘為第九回帝展審查員。1929 年陳敬輝升入京都繪專一年級學生時，中村大三郎成為他實習課的指導老師，傳授他許多美人畫的創新觀念與技法，為他奠定了良好的基礎。

1932 年陳敬輝繪製的繪專畢業作品〈少女戲圖〉，描繪兩位日本女學生在室內一隅嬉戲的情景。右側少女用雙手撐地屈膝而坐，衣服上的線條圖紋起伏凌亂，好像剛坐下還來不及整理，她的眼眸微微上揚，專注地看著左側站立的少女，後者雙手握拳舞動，左腳往前伸直點地，身體則微微後傾的動作，好似在示範一種舞步。在〈少女戲圖〉中，陳敬輝以流暢的線條細膩描繪兩位少女毛衣上的幾何圖紋及擺動的裙襬。歷經京都繪專三年的進階訓練與培育之後，陳敬輝已具備精準的造形、質感的表達能力，對人物神態與姿勢的掌握也漸趨純熟。尤其在他的作品中，宛如嫋嫋清韻般流瀉而出、婉轉流麗的線條，日後成為他獨特的美人畫特徵。整體而言，類似〈少女戲圖〉這般清麗、婉約的風格，在他回臺之後仍持續於官展作品中出現。

## 四、臺展的表現

陳敬輝於昭和 7 年（1932）3 月完成京都繪專的學業之後，返臺定居並於淡水女學堂 [4] 任教，擔任圖案科的老師，另外也是淡江中學的美術教員。陳敬輝返臺後，除第一回沒有提出作品參展外，他所參與的每一屆臺展和府展，作品都獲入選，達十一次之多，其中一次獲頒臺日賞（臺展第七回），兩次獲得特選（臺展第七回、第十回），兩次獲得推薦 [5]（府展第五回、府展第六回），一次獲得推選（府展第二回）。

---

4　昭和 13 年因應日本學制改為「私立淡水女子高等學校」。

5　畫家可以獲下回作品參展免審查的待遇。

昭和 8 年（1933）第七回臺展，陳敬輝提出新作〈路途〉（圖 5）參展，奪得特選與臺日賞的榮耀。〈路途〉的女主角是立於畫面右側第二個位置，臉上塗濃妝，穿著琵琶襟旗袍、高跟鞋，並配耳環、項鍊、手鐲，身材高䠓的摩登中年婦人，她的雙眼向前望去，左手插腰，右手則牽著一隻毛色健康、受過良好訓練的獵犬。婦人帶著愛犬和女傭出現在街道上時，顯然引起一陣騷動，吸引了大街上其他人的目光；摩登婦人的身後緊緊跟隨著一個腳踩木屐的短髮女傭，身穿花鳥紋的上衣與白色短褲，手提謝籃，籃裡有一隻已經脫了毛的全鴨及其他禽類，推測是隨主人去市場購物，正在返家的途中。左側的三位婦女中，最左邊穿著花卉圖案旗袍者較年長，是畫面上的第二女主角，她的頭髮束在後腦，右手握著淺色手握包，視線聚焦於牽狗婦人身上；中立者年紀較輕，頂著前額蓋有瀏海的髮型，身著小圓點花色上衣及深色西式褶裙，左手拿著油紙傘，左手臂緊依著左邊女子，目光直視前方，似乎在看著圍觀的人群；最右邊的一位，她的位置最接近畫面中心，年齡與身旁拿油紙傘那位相仿，兩人緊緊相依，可能是姊妹。她戴著一串珍珠項鍊，身穿斜條紋洋式上衣與條紋格子裙，右手插腰，左手置於小腹之前，可以清楚看見她手腕上戴著手鐲，中指戴了戒指，表示她已經訂婚了，她的目光注視著牽狗的婦人。

這樣的場景應該是婦人帶著兩個女兒走在人來人往的大街上，巧遇名門貴婦出現，於是大家停下腳步，互相打量的一霎那。女人們在街上相逢的情景，雖然尚未互相打招呼寒暄，說些客套話，但穿著及配件也展現出雙方的身分與地位。臺灣是移民社會，小鎮上大家都有某種程度的關係，不是親戚就是同鄉、同學等。小鎮裡很難藏有秘密，路上相遇一定要問候打招呼，這也是臺灣自古以來家庭教育中最重要的禮節。這件作品讓人聯想到臺灣野臺歌仔戲的場景，舞臺上主角們立於前排，專心地展現每個腳色的姿勢與表情，並將情緒的張力拉到最強的瞬間，背景本應垂掛五顏六彩的布幕來增加舞臺的景深，但是陳敬輝用的是一個空白的布幕，沒有任何街景的圖案，卻達到將畫面的重點集中在人物身上的效果，是一件絕妙佳作。

圖5　陳敬輝，〈路途〉，1933，第七回臺展東洋畫部特選、臺日賞。

〈路途〉乃是陳敬輝返臺一年多之後，透過觀察體會臺灣社會的結果，以他所擅長的美人畫法，描繪日治時期臺灣社會女性的生活面貌；旗袍的描繪也是他相當拿手的，當時的婦女已接受了西式教育，為了行動上的方便，改良式的唐裝與旗袍廣受大家的喜愛。1930年代臺灣經濟體系的建構完備，社會經濟漸趨繁榮，一般百姓的物質生活呈現出多樣的社會面貌。上流家庭的婦女，特別在意的正是如何運用衣著、裝扮及飾物來襯托自己的身分地位。陳敬輝藉由當時社會要求體面、講究裝扮的禮儀（早期受日式教育的臺灣婦女，外出時非常講究衣著與搭配飾品，甚至要戴上帽子；臉部一定要化妝，這是基本禮貌，至今還是有許多年長婦女仍保持著這個習慣），反映出臺灣俚語所述的「輸人不輸陣，輸陣歹看面」，也充分描寫了上流階層婦女們爭奇鬥豔的微妙心態。

1934年第八回臺展作品〈製麵二題〉（圖6）獲得入選，這幅畫描寫製作麵線過程中「繞麵」（左屏）與「曬麵」（右屏）兩個步驟。左屏「繞麵」描寫廠房內綁雙馬尾的女工站在木臺前，用手將麵條從大陶缽中拉出來，以8字形纏繞在已固定於木架的竹桿上，她的腳邊有滿滿兩大桶竹桿。置

圖6　陳敬輝，〈製麵二題〉，1934，第八回臺展東洋畫部入選。

於女工後方的大木箱是醒麵區，把纏繞好的麵條一組一組垂掛在木箱內的木條上，讓麵條再次發酵，麵條也因重量而往下延展。右側木箱裡堆滿了袋裝麵粉，上面還擺了一個銅製水煙壺，推測是女工有吸食水煙的高雅嗜好，在工作的空檔中放鬆一下。女工來回在木臺與醒麵區之間，活動空間不是很大，是一個蠻辛苦的工作。汗流浹背的她，臉頰通紅，早已將外衣脫去，僅穿著有蕾絲裝飾的無袖上衣，在緊湊的工作節奏中忙碌著，臉龐也展露出自食其力的自信。陳敬輝很注重細節的描繪，女工穿的褲子是細細的橫條紋、醒麵區木箱上貼有報紙等，都一筆一筆仔細畫出來。

右屏「曬麵」描寫兩名女工將一排排麵條掛到戶外的架子上，置於太陽下掛曬。左邊頭戴斗笠穿白色衣褲的站立女工，正用細長桿子理順麵線。右邊蹲著的女工也戴著斗笠、著花上衣，臉上用布巾護住雙頰防風吹日曬，她蹲下從竹枝上將曬乾的麵線收捲起來。兩人重複同樣的動作，這是趕時間的工作，必須早早完成，讓麵條有機會在風吹與烈日曝曬中脫去水分，趕在下午時分將捲好的麵條裝入袋子拿去販售。曬麵廠的背後是當時臺灣最常見的板牆屋，屋前還曬著衣物，當天風大，竹竿上的衣服隨風飄動，這組作品已脫離京派仕女畫的範圍，是一幅紀實的風俗畫。

1936 年第十回臺展，陳敬輝提出參展作品〈餘韻〉（圖7），畫面描寫一名穿著旗袍的女子於琵琶彈罷後，躺在涼椅上回味所奏的樂曲，這件作品獲得特選。當時陳敬輝在搬運作品時，不小心撞到桌角，畫面上弄出一個大洞；他二話不說，先將破洞糊好後，在女子腳下畫出了一塊條紋花樣的地毯，畫面

圖7　陳敬輝，〈餘韻〉，1936，第十回臺展東洋畫部特選。

因此更加平穩，線條花紋也增加了畫面的節奏感。[6]

## 五、府展的表現

皇民化時期（即日本化運動，指 1937 至 1945 年期間），陳敬輝配合日本政府要求，更改姓名為中村敬輝。1938 年臺展改由臺灣總督府文教局舉辦，簡稱為「府展」。第一屆展覽時陳敬輝沒有提出作品參展。1939 年的第二屆府展起一直到 1943 年府展最後一回，歷屆府展陳敬輝都有作品參展。

1939 年第二回府展，他提出四屏大的作品〈朱胴〉，描寫淡水高女裡女學生學習長刀術（薙刀）的情景，畫面右側站著一位全副武裝、戴金絲框眼鏡的女性，應該是教官或是教練，她束起頭髮套上髮帶，綁上腰帶，穿著胸部護具、手套，右手持長刀，左手持面罩，準備上場示範；畫面左側則跪坐著兩位學生，木刀放在身體右側，準備隨時聽從命令學習長刀術。

---

6　2000 年 11 月間筆者數度訪談女畫家林玉珠（1919-2005），林女士看著臺府展圖錄將陳敬輝先生作品一件一件詳細說明，筆者至今對林女士的親切仍銘記在心。

太平洋戰爭源於 1937 年開始的中日戰爭，日本為支持對華戰爭的需求而對外侵略，使美國對日本實行經濟制裁，斷絕戰略物資的輸入。日本因此決定發動戰爭，以武力奪取歐美在大洋洲的各殖民地。因此，對殖民地臺灣學校的管理變為軍事化的管理，要求學生習劍道修養武士精神，並增強軍事訓練課程，一方面徵用中學畢業生為日本皇軍，一方面也為敵人登陸後保鄉護民做準備，所以女學生也加入武術訓練課程。陳敬輝生活重心在淡江中學的環境裡，他的繪畫題材都源自生活所見，真實描寫其切身感受。

1940 年，第三回府展陳敬輝以作品〈持滿〉（圖 8）參展，這件六屏大的作品氣勢非凡，畫面上有四位全副裝備的女學生，三位學生朝右前方蹲坐著，僅有第二位學生是朝左方 90 度角站立著，正用左手握弓，右手拉箭，準備將箭射出去，地上還有一支還沒射的箭。第一位學生已射出一支箭，所以她恢復蹲坐姿勢，左手握弓右手持箭，等候下一輪射箭的順序。畫面右側兩位蹲坐著的學生將弓立在地上，兩支箭呈 90 度垂直，與弓交錯，她們用左手頂住，右手插腰，隨時要就定位射箭，瞪大的眼睛流露出緊張的心情。以構圖來論，陳敬輝運用弓與箭的線條構成畫面的結構，畫面的地平線切割成兩個區域，與女學生深色的褲裝及上衣裝飾的花紋形成有趣的比例，是一件布局精細、結構完整的好作品。

圖 8　陳敬輝，〈持滿〉，1940，第三回府展東洋畫部入選。

圖 9　陳敬輝，〈穿制服的少女〉，年代不詳，宣紙設色，170×172cm（雙幅）。

1941 年第四回府展的參展作品〈馬糧〉是雙屏，描寫一名淡水高女學生穿著帶有馬刺的馬靴，手提木桶，為馬匹準備糧草。右側地上堆有兩堆牧草，左前方有切草用的木槽，木槽後的竹簍裡裝滿了小麥桿，木桶裡好像已裝了些東西，沉沉的重量壓在她的右腿上。這時期陳敬輝除了教職外擔任學校馬術教官，每日管理騎術隊，所以會畫出了這類題材。

另一幅現存的陳敬輝作品〈穿制服的少女〉（圖 9）創作年代不詳，畫中一位少女伸長雙腿，用雙手撐住向後仰，正與另一位曲腳坐著的女生面對面談天。少女們都梳著辮子頭，穿著淡水高女的制服與戰時的燈籠褲，應該是屬於 1940 年代的作品。陳敬輝描繪出少女們紅紅的雙頰，左邊曲腿的少女向前傾，雙眼注視著右側的少女說著話，右側的少女仔細地聆聽，但也會調皮地將腳板前後擺動著。陳敬輝描寫少女手腳的線條輕快活潑，非常傳神，衣服的紋路線條如流水一般流暢，將少女的身形展現出來。

第五回府展的參展作品〈尾錠〉（扣環）獲得推薦獎，作品描寫兩名男學生全副武裝準備出發行軍的情形，右下角的機關槍暗示現代武器的可怕，流露出臺灣同胞參戰的悲壯心情。戰爭期間淡中常舉行野外演習、三十公里強行軍、臺北與淡水間的夜行軍，並定期舉辦北區聯合對抗演習（一夜二日）。當時中學男生的穿著是卡其制服、皮鞋，小腿上也使用綁腿帶，揹著裝備，腰間插著小刀，還要帶長槍。至於機關槍等軍械，是日本政府為了訓練學生以便徵調青年前往戰場作戰，特別在 1938 年由日本陸軍配發至淡水中學做為基礎訓練使用的。日本戰敗後撤出臺灣，臨走前卻未處理這批槍械，校方也沒有上繳給中華民國軍方，這批槍械計有總數超過兩百把的日製三八式步槍、八挺機關槍，以及眾多指揮刀、鋼盔、防毒面具、九七式手榴彈等，一直存放在淡中的槍械室。這批槍械也為二二八事變時淡江中學師生受難事件埋下了禍根。

1943 年，陳敬輝第六回府展的參展作品〈水〉（圖 10）描寫三名梳辮子頭的年輕女生，上身穿著襯衫，搭配戰時方便躲空襲的燈籠褲。三人帶著鋤頭、耙子等農具，在烈日下行進，紅紅的雙頰，不難想像她們已經勞動了一段時間，看她們攜帶的農具就知道是從事粗重的工作，趁著空檔飲水解渴。在此幅作品中，陳敬輝大膽描繪出三名女學生與她們在陽光照射下留在地上的影子，強烈的黑白對比，暗示在烈日下工作的辛苦。為了描寫勞動力的剛強，這三名女學

**圖 10** 陳敬輝，〈水〉，1943，第六回府展東洋畫部無鑑查。

生身軀壯碩，腳部沒有被畫入畫面中，頭身比約 1：6，跟平日描寫的仕女畫大異其趣，充滿強大有力的份量感。戰爭時期缺乏物資，大家日子過得很清苦，學校經常停課要求女學生們去做勞動服務，如挖防空洞、前往淡水高爾夫球場種地瓜、種植供給飛機當油料的蓖麻植物等生產活動。

## 六、戰後的困境與膠彩畫的式微

1947 年 2 月 28 日，因查緝私煙在臺北爆發「二二八事件」。來臺的軍政人員抱著勝利者的優越感，對臺灣民眾產生歧視的心態；而長期在日本統治下的臺灣人民，見聞了來臺人員的言行之後，由原本的滿懷期望轉變成失望，導致官民關係愈趨惡劣，終於因一起緝菸血案而使累積一年多的民怨爆發，抗暴怒火席捲全臺。淡水鎮民聽到臺北發生的事件，也群起響應，這些群眾裡也有淡中畢業生，他們強行進入淡江中學，取走槍械室裡的槍械。1947 年 3 月 5 日早上，他們集結於淡水鎮公所二樓開完會後，由一位吳姓青年（淡中 1941 年畢）指揮近百位年輕人搭乘兩輛卡車，進攻水梘頭國民政府軍營。由於缺乏武器又過分輕敵，且無實戰經驗。在進攻時，國民政府守軍一開火，淡水青年就潰散，棄槍逃命。國民政府守軍下來收拾現場時，發現槍上都寫有「淡水中學校」和編號，因此認為這次行動是淡江中學所為，這樣沒有傷亡的「戰役」，卻成為日後國軍對淡江中學採取行動的藉口，有二十一名淡水人因此事被捕和槍決。

3 月 10 日，一輛滿載武裝士兵、車頂架著重機槍的軍用卡車，加上約兩百多名國民政府士兵，由油車口方向殺進淡水街頭。3 月 11 日清晨，軍隊進入淡江中學執行「清鄉」、「肅奸」的行動，強行抓走陳敬輝的表姊夫陳能通校長跟淡中老師黃阿統先生與盧園先生。舅舅偕叡廉為了解救陳能通等人，勇敢地前去軍營和警總參謀長柯遠芬會面協商，期能搭救學校同仁，但是沒有結果，從此陳校長與老師們均下落不明。

雖然在淡水攻擊事件中，淡中經歷了許多苦難，全校籠罩在哀傷的氣氛

下，每年 3 月開學的慣例被迫延遲到 4 月才獲准開學。但是陳敬輝盡其所能地想在心靈上為學生提供紓解壓力的方式，於是在校門口前的日式建築「和寮」開設了美術教室及美術館，提供學生一個接近美感的場所。他以課外活動的方式教導喜愛繪畫的學生，除了在校內寫生，也時常帶著學生到河邊、漁港，甚至帶學生坐船到對岸八里寫生，並在學校的美術館為學生舉行畫展。陳敬輝不但不收分文，還提供繪畫材料，出錢出力。

1945 年日本戰敗，臺灣回歸中華民國版圖，當時擔任長官公署諮議的楊三郎、郭雪湖等名畫家向有關當局建議，於 1946 年籌辦「臺灣省全省美術展覽會」，設國畫、西畫、雕塑三部。國畫部承襲了臺、府展時期的東洋畫部，參展畫作仍以膠彩畫居多。第一屆省展國畫部評審有日治時期即已聞名的東洋畫畫家五人：郭雪湖、林玉山、陳進、陳敬輝、林之助，同時亦聘請其他社會名流擔任名譽審查委員：游彌堅、李萬居、陳兼善、王潔宇、周延壽。

第一屆全省美術展覽會時，陳敬輝擔任評審並受邀參展，他提出作品〈蚊〉。筆者由邱維邦的論文〈臺灣近代美術中女性再現的時代意涵——以「殖民現代性[7]」觀點詮釋〉見到了此件作品的圖片，論文指出：「畫中描繪一名女子手拿剪刀，坐在地上，女子的袖口一長一短，顯示女子可能為了配合流行而自行剪裁袖口與下擺。此外，女子尷尬地望著右邊短袖口露出的肩膀，被蚊子叮咬而突起的地方。藝術家顯然在該作中，對女性追逐流行之事，有所批判與嘲諷。」

---

[7] 殖民現代性的理論定義，至今仍未獲得共識。指批判普世以現代性及西方為中心論的歷史論述，並修正過去強調「帝國 vs. 邊陲」以及「殖民者 vs. 被殖民者」二元對立架構，強調現代性傳佈過程中在不同時期、區域、族群、階層與性別上的多重歷史脈絡，以及在政經與文化層面複雜的互動關聯。進而發掘邊緣底層人民的聲音，重建被殖民者的文化主體性，作為批判西方現代史學論述的另類歷史觀點。參見張隆志，〈殖民現代性分析與臺灣近代史研究——本土史學史與方法論芻議〉，收於若林正丈、吳密察主編，《跨界的臺灣史研究——與東亞史的交錯》（臺北：播種者文化有限公司，2004），頁 152。

若以陳敬輝當時身處的時空來論，政府遷臺後臺灣民眾對國民政府的失望、淡江中學校地被來台軍隊長期占住、教會財產被掠奪等，這些種種不平等的待遇，畫家都透過畫作，以暗喻的形式呈現出他的處境，〈蚊〉一作確實反映了他內心的苦悶，恰如一位女子想為自己修改身上的衣服來搭配，但是裸露出來的手臂卻被蚊子無情的叮咬，暗示著避不掉的苦難要來臨了，隔年就發生了二二八事件。但是該作被指為「對女性追逐流行之事，有所批判與嘲諷」。筆者從多位前輩藝術家處耳聞陳敬輝的為人是屬於英國紳士風範的長者，外加陳氏是虔誠的基督教徒，這般嘲諷的行為應該不是他的行事風格。

第三屆省展後，國畫部陸續加入大陸來臺的書畫家擔任評審，雖然從第五屆以後已不再另聘名譽審查委員，但是評審結構卻逐漸失衡，臺籍畫家的比例日趨減少，喪失了原有的主導權。大批中原水墨畫家參與全省美展的評審工作，對得獎名額的分配問題常有爭議。戰後，從中國來臺灣的藝術家們堅持「國畫是中國畫，而非日本畫」，兩者的定位問題不僅在 1950 年代產生了「正統國畫爭論」，更延燒了數十年之久。

日本的文化源於中國，在江戶時代以前，唐畫、南宋院體畫、禪意文人畫及明清的文人畫等，先後都對日本繪畫產生極大的影響。中日繪畫的分歧，主要是明治維新以後日本受西化衝擊的結果。甲午戰爭後，日本獲得中國割讓臺、澎而取得文化支配權，日本具中國繪畫血統的膠彩畫也隨著殖民政權引進臺灣，成為藝術上的主流。戰後國民政府遷臺，日本侵略中國和殖民臺灣的史實記憶猶新，仇日的意識型態阻撓了「膠彩畫」歸併為中國畫類。到了 1974 年的第二十八屆全省美展，出現了較大的改變，增設了油畫、水彩、版畫、美術設計等部門，並無預警廢除了國畫第二部，此項改變無異扼殺了膠彩作品的展覽空間。昔日以膠彩畫為主的本省籍畫家，有的停筆；有的嘗試改水墨畫，水墨的揮灑，縱使偶而出現短暫的暢快，終究不是膠彩畫家所熟悉的線條掌握及色彩經過層層填染所產生的各種色彩變化。

# 七、陳敬輝繪畫風格的轉變

由於大陸畫家帶來的水墨畫風格慢慢成為當時的流行，膠彩界的畫家們不得不轉進水墨。陳敬輝也掙扎著要在水墨畫中開拓出新的繪畫風格，試著融入傳統水墨的筆趣與墨韻。他勤讀中國畫論、臨摹古人畫作來體會中國繪畫的精華，只是他的「臨摹」不同於一般照圖重畫的方式，而是用自己的觀點去呈現原作的精神。這個時期他會在畫作題上「淡水潮見臺」，潮見臺指看得到潮水的高臺，是他為畫室取的名字，潮見臺時期的作品都是他努力學習中國水墨畫的辛苦結果。

唐代是中國古代繪畫發展史中仕女畫創作的繁盛時期，產生了張萱、周昉等傑出的仕女畫畫家，以娟秀端莊，眉目和髮髻的精細鉤勒、暈染勻整來描繪仕女形象。宋代李公麟的筆觸圓細流利，衣紋線條道勁暢利。南宋李唐及元人剛健轉折的筆法，具有剛柔相濟、工筆寫意並用的特點。明代唐寅繼承了五代和宋人工筆重彩的傳統，兼用寫意筆法。人物面容娟秀，體態端莊。衣紋用筆粗簡，勁力流暢，頓挫宛轉。敷色濃豔鮮明，技法精工，對細部的刻畫尤其一絲不苟，頗具新意。

**圖 11** 陳敬輝，〈仕女圖〉，年代不詳，水墨淡彩，54×35cm。

陳敬輝的水墨作品〈仕女圖〉（圖11）描繪一名女子坐在庭院石椅上，身體靠著石桌，托腮沉思，正在休憩。她交叉的雙腳，讓人想起唐伯虎所畫的〈紅葉題詩仕女圖〉（現藏於美國克拉克藝術

中心露絲和謝爾曼·李日本藝術研究所日本藝術研究所〔Ruth & Sherman Lee Institute for Japanese Art, Clark Center〕），畫中女子將右腳翹高在左膝上，衣紋採用細勁流暢的鐵線描，服飾施以濃豔的色彩，顯得綺羅絢爛。雖然陳敬輝的仕女並沒有將紅葉放在翹高的腿上題詩，但托腮沉思的姿勢另有一番意境。不過唐伯虎畫中翹腳的姿勢，也開啟了他日後作品中採用身軀強烈扭轉的姿勢表現的作法，有別於臺府展作品中優雅的感受。

陳敬輝從第一屆省展起就擔任評審委員，僅第二十一屆未參與，一直到他於 1968 年過世那年，仍提出作品〈街頭〉參加第二十三屆全省美展的展出。從第十五屆開始，國畫分成兩部，仍合併審查，到第十八屆開始分別審查，國畫第一部以水墨立軸的形式裝裱，國畫第二部即膠彩畫，由此暫時平息了「正統國畫」的爭議，因當時的教育決策權皆掌握在渡臺的大陸籍人士手中，各級學校的國畫課僅傳授水墨，在學院教育裡無法傳授膠彩，使得膠彩畫在臺灣日漸式微，當時活躍的畫家，也因此失去舞臺。

## 八、跨越苦難自創風格

陳敬輝戰後的人物畫具有強烈的個人風格，揉合中國文人筆墨與東洋寫生筆法，充分表達出時尚的現代人物畫風格，作品特色包含：外形的掌握、身體的動態轉折、衣著花紋的描寫，甚至內在的情感、單色氛圍的背景變化處理等。他主張：「藝術家必須在審美的過程中，提出更為新奇的視覺經驗，才能展現被稱為藝術家的創作力量。書畫是作者對現實環境的體悟與期許，不只是外在形式，能體悟出美感更重要。」[8]

筆者從陳氏畫作中試著歸納出陳氏畫作上的美感經驗：

---

8　1994 年 6 月訪談時任臺北市立美術館館長黃光男，並參閱黃光男，《近代美術大師的講堂》（臺北：藝術家出版社，2018），頁 102-111。

## （一）人物內在情緒描寫與衣著花紋之美

陳敬輝早期作品承襲京都學院派的特色，對形象、質感掌握得特別好，這些表現可從他參加臺、府展的作品中得到驗證。戰後，他曾嘗試注入文化意涵，如 1967 年的〈持花少女〉（圖 12）一作中，著藍衣的少女手持臺灣春天盛開的杜鵑花，卻面無表情望向前方，象徵對二二八悲慘事件的哀傷。作品〈默想〉（1958）、〈少婦〉（年代不詳）（圖 13）、〈韓國姑娘〉（年代不詳）、〈舞者〉（1958）等四件作品的姿態都採用低頭、側臉、坐姿，手的姿勢雖然不同，有拉著衣服，有抱膝，還有用右手撐著頭，但都是負面情緒的描寫，尤其〈默想〉一作讓人看著畫面都能感受到畫中人無奈的嘆息聲。在衣服的花紋上，陳敬輝下了很大的功夫描繪，表現出畫中人物身體的立體感及整張作品的律動感。

作品〈剪指甲的婦人〉（年代不詳）中的女子彎曲身體，兩手環抱膝蓋，專注地用指甲刀修剪腳趾甲。她穿著中式絲綢棉襖，棉襖在燈光下正閃著美麗的光芒，下身穿著舒適的長條紋棉褲。陳敬輝從衣料的質感中找到新的視覺經驗，試圖在質感的表達中，闢出一條新的道路。

## （二）透過表演者的肢體與臺製織品展現的美感

陳敬輝也從舞蹈與戲劇中發掘出新的視覺經驗，作品〈舞者〉（1958）、〈芭蕾舞少女〉（年代不詳）、〈唐朝女舞者〉（1949）、〈吉普賽女郎〉（年代不詳）（圖 14）等作品，在舞蹈的動態中找到他想要的元素。他擷取一個定格畫面做為表現的姿勢；使用臺灣所製造的透明鏤空布料製作的舞衣，也為陳敬輝帶來了另一種視覺經驗。

同一時期的作品〈看琴譜的少女〉（年代不詳）、〈慶日〉（1959）、〈少婦〉（1963）（圖 15）等佳作也產生了，被畫者的肢體語言產生了大轉折，畫中人已經將身體舒展開來，面部表情也顯得愉悅，尤其是〈少婦〉一作，

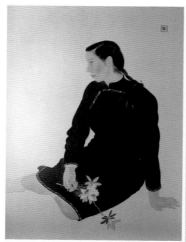

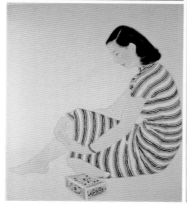

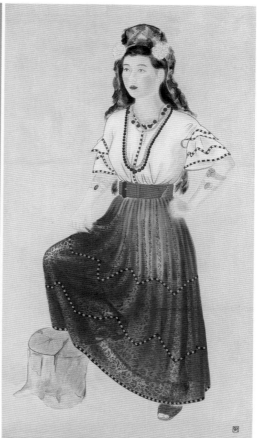

圖 12　陳敬輝，〈持花少女〉，1967，膠彩、紙本，115×84.2cm，國立臺灣美術館典藏。
圖 13　陳敬輝，〈少婦〉，年代不詳，膠彩、紙本，93×78cm。
圖 14　陳敬輝，〈吉普賽女郎〉，年代不詳，宣紙設色，171×94cm。

| 12 | |
|----|14|
| 13 | |

畫中人雙眼直視著觀畫者，眼神中充滿對未來的憧憬，背景也嘗試作出
肌理的變化。

第十六屆全省美展作品〈菊〉（1961）描寫一名著古裝的人物，右手拿著
一朵菊花，此幅僅畫人物半身像，猜測是戲劇中的演員，畫面的人物貌似

圖 15　陳敬輝，〈少婦〉，1963，膠彩，72×53.5cm，新北市文化局典藏。

歌仔戲名伶楊麗花。畫中人物雖穿著「旦角」的衣服，卻畫著濃眉大眼的「生角」扮相，右手很女性化地拿著一朵菊花，或許自小就精通臺語的陳敬輝也有欣賞歌仔戲的嗜好。戲劇演員自古以來就有「反串」的需求，如何在畫面上呈現「女扮男」或「男扮女」，就要看藝術家的巧思了。

## （三）時代元素之美

〈著藍衣少女〉（1966，又名〈待〉）（圖16）、〈街頭〉（1967，現名〈少女〉）（圖17）二作是陳敬輝 1965 年罹患重症肌無力之後的作品，畫中女子的姿態呈現出一種自信，在衣著上採用當時流行的款式。尤其是〈街頭〉中的女子，穿著 1970 年代流行的喇叭褲與削肩上衣，拎著有嬉皮風的編織網袋，充分表達出阿哥哥年代崇尚自然、反戰的氣息。〈著藍衣少女〉描寫一位身著藍色絲絨套裝的女子，翹腿坐在鋪地毯大廳的長沙發上，左手臂靠在椅背上，眼睛向右邊望去，像是在等候開場時間或朋友。漂亮的藍色套裝上，用深色染出衣服的皺褶，增加了身體的立體感。這件作品最特殊的是女子的雙臂與雙腿，用了較粗獷的鐵線描來鉤勒，跟京都畫派的細線描繪技法差異很大，順著線條看下去，才發現女子左手上還勾著鱷魚皮包。她聽著大廳的音樂，右手拇指與中指摩擦，彈著手指隨著節奏

圖 16　陳敬輝，〈著藍衣少女〉，1966，膠彩，150×87cm。
圖 17　陳敬輝，〈少女〉，1967，膠彩、紙本，161×72.5cm，臺北市立美術館典藏。

打拍子。她穿著長度不及膝蓋的短裙，為避免走光並展示優雅儀態，才採用「翹腿」的坐法。陳敬輝用線條指示著觀者的視覺動線，也許在畫家的想法裡，「線條」才是畫作裡真正的主角。

## 九、結論

陳敬輝因現存作品數量不多，過世後又無人協助整理相關資料，以至於手稿素描等作品沒有留下來，陳景容曾在舊書攤購得陳敬輝就讀京都繪專時的素描本數冊。在現階段，陳敬輝的人物畫作風格，只能以太平洋戰爭前後區分為兩個階段：

### （一）戰爭前參加臺、府展作品及其他作品

1. 筆法承襲京都畫派流暢的線條、細膩的描繪能力，展現清麗、婉約風格。
2. 大膽嘗試各種表現方式：紀實風俗畫〈製麵二題〉、〈路途〉的劇場形式、〈水〉的西方繪畫觀點、畫出影子等。
3. 將女性柔美轉化成勞動所需的壯美：〈水〉作品中的人物頭身比約 1：5.5-1：6。
4. 畫幅巨大，以群像為主。
5. 背景採用淡色暈染營造氣氛。

### （二）戰爭之後省展參展作品及其他作品

1. 筆法受到中國仕女畫影響，善用十八描線法，注重線條粗細、輕重。
2. 運用時代產物豐富畫面，如傢俱、服飾、配件、舞衣、戲服等。
3. 立體感混入西畫畫法，表現在人物、傢俱、物件上，勝過京派的寫實表現法，頭身比拉長為約 1：6 到 1：8，或依畫幅調整。
4. 畫幅變小，以個人像為主，女子姿勢採用動態的瞬間，或身軀採用大角度扭轉，納入透視角度。
5. 單色氛圍的背景採用花紋或肌理變化處理。

對陳敬輝來說，只要能體悟出新奇的視覺經驗，生活中的時空環境、物質、社會價值觀，都成為可以影響人物作品的元素，他以嚴謹而寫實的手法，描寫生活在臺灣裡的女性。他擅於利用富時代性的特色，如臺式建築物、流行的髮型、衣著樣式、鞋子款式、首飾及臺灣出產的布料材質、藤製椅子、外銷瓷器、皮包等物件，所以「時代性」與「臺灣元素」也是陳敬輝畫作中的重要元素。

人心中的喜怒哀樂等情緒才是生命力的源頭，陳敬輝的人物畫帶有強烈的情緒，是他獨有的個人風格，作品中呈現深沉的靜謐與詩意。透過他的畫作，可以一窺日治時期臺灣婦女的生活面貌、政權移轉時期的處境及戰後走向康復自信的心路歷程。在陳敬輝的作品中，臺灣女性是自信、健康、樂觀、優雅、樂在工作中的，悲傷時也仍能展現出堅韌的性格，愛好藝術，對流行時尚敏感，也樂於嘗試。

## 參考資料

### 中文專書

· 尚恩・霍爾（Sean Hall）著、呂奕欣譯，《這就是符號學！探索日常用品、圖像、文本，76 個人人都能讀懂的符號學概念》，臺北：積木文化，2015。
· 若林正丈、吳密察主編，《跨界的臺灣史研究──與東亞史的交錯》，臺北：播種者文化有限公司，2004。
· 宮崎興二著、黃友玫譯，《形的解謎──○△□解讀日本》，臺北：漫遊者文化，2007。
· 淡水藝文中心，《陳敬輝》，臺北縣：淡水鎮公所，1995。
· 黃冬富，《臺灣全省美展國畫部門之研究》，高雄：復文出版社，1988。
· 黃光男，《近代美術大師的講堂》，臺北：藝術家出版社，2018。
· 蕭瓊瑞，《臺府展圖錄復刻別冊》，臺中：國立臺灣美術館，2020。
· 施慧明，《嫋嫋・清音・陳敬輝》，臺中：國立臺灣美術館，2020。
· 顏娟英，《風景心境──臺灣近代美術文獻導讀》，臺北：雄獅圖書股份有限公司，2001。

### 中文期刊

· 王白淵，〈臺灣美術運動史〉，《臺北文物》3.4（1955），頁 16-64。
· 邱琳邦，〈臺灣近代美術中女性再現的時代意涵──以「殖民現代性」觀點詮釋〉，《藝術論壇》10（2016），頁 49-54。

### 報紙資料

· N生，〈第四回臺展觀後記〉，《臺日報》，1930.11.03，版 8。

# 誰的主體性？
# 臺府展（1927-1943）「地方色彩」的隱喻與誤讀

文／孫淳美 *

## 摘要

1927 年臺展開辦第一回的東洋畫部，出現了「臺展三少年」，引起落選傳統水墨畫家們的爭議。評審松林桂月曾在 1928 年對參展作品提出〈期待臺灣的獨特色彩〉（台灣特有のカラーが欲しい）一文。自此，經過媒體的推波助瀾，「地方色彩」（ローカルカラー）似乎成了每回臺展的評論核心。從包括來臺評審的觀點、參展作品的表現等來看，到底什麼是臺灣的「地方色彩」？雖是媒體焦點，卻莫衷一是。本論文透過藝術史方法學來探討臺府展作品的圖像脈絡，一方面討論評審的言說，對參展作品可能產生引（誤）導的風格趨勢。另一方面，也探討藝術家如郭雪湖等如何巧妙回應（迴避）評審的主觀（矛盾），甚至評審之間也有各自的主觀看法，如東洋畫評審下指導棋時的期待、石川欽一郎以日本景觀比較臺灣風景、藤島武二眼中的「地方色彩」如何充滿了異國情調等。在西洋畫部，評審或參展藝術家都對現代藝術充滿好奇與熱情。透過陳澄波的收藏圖

---

\*　國立臺南藝術大學藝術史學系助理教授。

錄，我們得以管窺一次大戰後日本連續十年舉辦的大規模「歐美現代藝術原作」展如何影響了新世代的東亞藝術家。1932 年起，西洋畫部由鹽月桃甫主導，臺展後期的評審不只背景各異，觀點更多元，回應媒體對「地方色彩」的評論，亦多有獨特、甚至批判性的見解。透過圖像脈絡探討臺府展作品，本論文的研究目的，是在提醒「地方色彩」一方面呈現出日治時期官展的權力不對等機制，另一方面代表著殖民時代展覽會的新聞話題。在民主化以後的臺灣，這些作品的討論應回歸其藝術表現，不宜誤讀「地方色彩」為「本土認同」。

**關鍵字**：主題性、地方色彩、異國情調、鹽月桃甫、藤島武二、梅原龍三郎

# 一、前言

臺展評審松林桂月（1876-1963）曾在1928年
對參展作品提出〈期待臺灣的獨特色彩〉（台
灣特有のカラーが欲しい）一文。自此，經過
媒體的推波助瀾，「地方色彩」（ローカルカ
ラー）似乎成了每回臺展的評論核心。從包括
來臺評審的觀點、參展作品的表現來看，到底
什麼是臺灣的「地方色彩」？雖是媒體焦點，
卻莫衷一是。自臺灣社會解嚴（1987）後，臺
府展「地方色彩」的討論，也成為臺灣美術史
論述的熱門議題。王秀雄是第一位專文討論官
展發展風格及同期大眾傳播與藝評的學者，他
在文中指出，「臺展型的東洋畫」概念源自評
審鄉原古統（1887-1965）（圖1）。[1] 王秀雄
也認為：「『地方色彩』（Local color，日人
以片假名音譯）亦可解釋成『地方特色』。它
不僅包括南國炎熱的特有色彩，亦包含臺灣特
有的自然景色與動植物、臺灣街景，甚至包括
了風俗民情、宗教節慶以及高山同胞的習俗與

**圖1** 〈臺展正統とローカルカ
ラー特選、臺展賞、臺日賞選定
された事情〉，《臺灣日日新
報》（1930.10.28），夕刊版1。

生活等『鄉土藝術』。」[2] 王秀雄文章歸納了包含臺展成立之初的文教局長
官、審查員與媒體各方的看法。白適銘則認為「地方色彩」的出現應提前

---

1 「鄉原古統審查員談：特選作品中，林玉山的〈蓮池〉、陳進的〈若き日〉（青春）是最正統的臺展型以及被認
　為是最優秀的作品，林玉山的作品、郭雪湖的〈南街殷賑〉共同被授予臺展賞。」參見〈臺展正統とローカルカ
　ラー特選、臺展賞、臺日賞選定された事情〉，《臺灣日日新報》（1930.10.27），夕刊；（1930.10.28），夕刊版1。

2 王秀雄提出有別於解嚴前臺灣美術論述的三大主張：第一要把東洋畫、西洋畫作品放在一起同時探討；第
　二要把臺、日籍參展藝術家的作品「放在同一持平的天秤上，予以比較、分析與評量」；第三，官展的行
　政措施、審查員的藝術觀及藝術批評，與官展的發展方向很有密切關係。參見王秀雄，〈日據時代臺灣官
　展與風格探釋——兼論其背後的大眾傳播與藝術評論〉，收於林吉峰主編，《中華民國美術思潮研討會論
　文集》（臺北：臺北立美術館，1992），頁287-330。

至 1910 年代，為「以日本為中心並輻射至包含臺灣、朝鮮、滿州、中國等地」的議題，不僅是「20 世紀初期東亞區域文化流動、文化受容的歷史變遷」，並且是「藉以建構『東亞／地方文化主體』的一種自覺過程」。[3] 白文進一步將「地方色彩」視為「現代化」的表徵：「日治時期臺灣近代美術『現代化』文化建構的討論上，『地方色彩』最為重要。」除了前述王秀雄提及的臺展行政、評審與媒體，白適銘另提出臺灣留日藝術家如黃土水（1895-1930）、陳植棋（1906-1931）及陳澄波（1895-1947）等希望「創造出具時代性的臺灣特色」的觀點。[4]

且不論言說提出者的身分各異，王、白文中所引述的日治時期諸觀點，大抵都屬於實證美學中的「丹納美學」，亦即藝術（地方色彩）的理想取決於「種族、環境與時代」三大要素。但我們不要忘了，法國的實證主義者丹納（Hippolyte Taine, 1828-1893）出版《藝術哲學》的同時，詩人波特萊爾（Charles Baudelaire, 1821-1867）也發表了《現代生活的畫家》，提出藝術表現的獨特性優於傳統／時代範式的主張：「現代性（Modernity）是偶然的，且稍縱即逝。」[5] 無獨有偶，相較於前述對「地方色彩」的「丹納式」表述（南國炎熱的、臺灣鄉土、時代的），臺府展也出現表述「獨特性」的不同觀點，如西畫部評審鹽月桃甫（1886-1954）曾表示，無法認同那些只描繪臺灣風物就被稱為具備臺灣特色的作品：「有人說臺展的繪畫漸漸失去了臺灣色（地方特色）。只要描寫臺灣的風物，便具備了臺

---

3　白適銘，〈「地方色彩」問題再議——日治時期臺灣美術文化論述中的東亞視域與主體建構〉，收於《波瀾中的典範——陳澄波暨東亞近代美術史國際學術研討會》（臺北：中央研究院臺灣史研究所、國立故宮博物院、財團法人陳澄波文化基金會，2015）。

4　陳植棋，〈致本島藝術家〉，《臺灣日日新報》（1928.9.12），版 3；轉引顏娟英，《風景心境——臺灣近代美術文獻導讀》（以下簡稱《風景心境》）（臺北：雄獅圖書股份有限公司，2001），頁 133。參見白適銘，前引文，註 11。

5　按：H. Taine, *Philosophie de l'art*, Paris: éditions Germer Baillière, 1865（初版）。參見傅雷譯，《藝術哲學》（臺中：好讀發行，2004）。Ch. Baudelaire, 'Le peintre dans la vie moderne', *Le Figaro*（1863.11.26-12.03）；英譯：*The painter of modern life and other essays*, London Phaidon, 1995。

灣色，想起來真有些奇怪吧！」他認為現代世界交通發達，臺灣和世界的距離愈來愈近：「既然生活在特別的地理環境下，加上畫家個人獨自的創作方式，我們期待能從中綻放出一些香味獨特的藝術花朵。」[6] 除文教局長石黑英彥、評審松林桂月等人的官方主張之外，我們亦可見到媒體的不同表態，如 1928 年臺展評審意見公布後，國島水馬曾在「臺日漫畫」專欄中嘲諷東洋、西洋畫部評審是在標註「地方色彩」的燈光下篩選雞蛋（隱喻參展作品）（圖2）。[7] 進入府展時期（1938-1943），「地方色彩」的詮釋已開始異化，藝術家如立石鐵臣（1905-1980）曾提出質疑：到底是誰的「地方色彩」？「同樣在臺灣這塊土地上，內地人與本島人的感性不同，所以無法歸納成一種臺灣的地方色彩。」[8] 他甚至提出作品若看不出「地方色彩」，也沒有什麼關係。其他年輕藝術家如桑田喜好（1910-1991）等，已不再關注如何表現或何謂「地方色彩」，轉而關心臺灣畫壇的貧瘠（〈想到臺灣繪畫界的貧瘠〉〔台灣畫壇の貧弱さを想ふ〕）。[9]

他對 1930 年代臺灣的新興洋畫界一窩風追趕野獸派、超現實主義的現象感到憂慮，認為沒有批判性的思想深度，只追求表面的形式，「如在砂上築樓閣一般」。[10]

**圖2** 國島水馬，〈地方色彩〉，《臺灣日日新報》（1928.10.22），版6「臺日漫畫第8卷355號」。

6　鹽月善吉，〈第八回臺展前夕〉，《臺灣教育》（1934.11）；轉引顏娟英，《風景心境》，頁 234-236。

7　國島水馬，生卒年不詳，日本愛知縣人，筆名「水馬生」，《臺灣日日新報》之「臺日漫畫」專欄執筆人，諷刺漫畫〈地方色彩〉（ローカルカラー）原刊於《臺灣日日新報》（1928.10.22），版6「臺日漫畫第8卷355號」，收於國島水馬、謝里法、戴寶村，《漫畫臺灣年史》（臺北：前衛出版社，2017）。

8　立石鐵臣，〈地方色彩〉，《臺灣日日新報》（1939.05.29）；轉引顏娟英，《風景心境》，頁 169。

9　桑田喜好，〈想到臺灣繪畫界的貧瘠〉，《臺灣日日新報》（1934.07.14），版3。參見林振莖，〈第二故鄉——論桑田喜好（1910-1991）對臺灣美術的貢獻〉，《臺灣美術》106 期（2016.10），頁 44-67。

10　蔡家丘，〈砂上樓閣——1930 年代臺灣獨立美術協會巡迴展與超現實繪畫之研究〉，《藝術學研究》19 期（2016.12），頁 35。

## 二、「地方色彩」：隱喻或誤讀

有別於上述「地方色彩」正、反面的表述，本論文將透過藝術史方法學來探討臺府展時期的作品，希望以圖像脈絡的舉例來討論「觀看的方式」。一方面探討評審的言說，檢視參展作品可能引（誤）導的風格趨勢，同時觀察言說與實踐之間的變化。賴明珠曾探討西畫部兩位創始評審石川欽一郎（1871-1945）、鹽月桃甫對「地方色彩」的詮釋與影響。[11] 賴文中引用王淑津、廖瑾瑗分別提出的「雙重意義」、「二律背反」觀點，表示以殖民官方角度而言，「地（域）方色彩」，既是被擺在「日本美術的框架中思考」，同時也蘊含「另一層在地性的文化意義，而不只是日本文化的移植」。這是王對鹽月桃甫、廖對木下靜涯（1889-1988）的研究觀點。賴明珠也舉自己對桃園書畫家邱創乾（1900-1973）的研究為例，說明他是「殖民官方『地方色彩』理念在一位地域性畫家作品中所呈現的、既具地方特色又具在地人文色彩的案例」。[12] 然而，我們無從明瞭殖民官方眼中的「地方色彩」與一位「地域性」畫家作品呈現的「地方特色」有何異同，畢竟在官展當中，評審的觀點就是作品的評價，如當年的「臺展三少年」事件，代表許多傳統寫意水墨的作品被淘汰，但難道傳統水墨既無法表現地方特色又無在地人文色彩嗎？

讓我們暫時回到第四回臺展（1930）的評審受訪現場，鄉原古統正是在當時評選出他心目中最正統的臺展型「地方色彩」作品：林玉山（1907-2004）的〈蓮池〉、陳進（1907-1998）的〈青春〉（若き日）。[13] 而在同一回的西洋畫評審眼中，符合臺展「地方色彩」的作品是何面貌呢？「石

11　賴明珠，〈日治時期的「地方色彩」理念——以鹽月桃甫及石川欽一郎對「地方色彩」理念的詮釋與影響為例〉，《視覺藝術》3 期（2000），頁 43-74。
12　同前註，頁 45。
13　〈臺展正統とローカルカラー特選、臺展賞、臺日賞選定された事情〉，《臺灣日日新報》（1930.10.27），夕刊；（1930.10.28），夕刊版 1。

川審查員談：廖繼春的〈持籠童女〉表現出完全出色的地方色彩……。」[14]
可惜廖繼春（1902-1976）獲第四回臺展賞的此幅少女肖像原作不存，很難進一步探討其如何出色？論其母題（童女），也難以揣摩究竟此作符合了什麼臺灣「地方特色」？又如何展現了怎樣的臺灣「在地人文色彩」？不論中外歷史／藝術史——試問哪個文化會公開歌頌發育中的少女赤裸上半身的肖像畫？[15]〈持籠童女〉獲獎的依據，就是評審來自明治維新後日本殖民母國的中、老年男性的眼光。

另一方面，在如此權力傾斜的官展機制，藝術家們如何回應（迴避）評審的主觀（矛盾）？甚至評審各自的主觀看法有何異同？如與林玉山同（1930）年獲第四回臺展賞的郭雪湖（1908-2012），作品〈南街殷賑〉描繪大稻埕中元時節的鬧市人潮（圖3、圖4），巧妙地加高街道兩側街屋的樓層，擴大透視空間（行人與建築物比例更懸殊）來增加畫面景深。這般只見於19世紀末印象派的現代都會城市街景構圖，代入臺灣傳統節慶母題竟無絲毫違和。[16]〈南街殷賑〉表現

圖4　太平町路，明信片，拉法葉學院數位資料使用指南（Lafayette Digital Repository）典藏。圖片來源：《拉法葉學院數位資料使用指南》，網址：<http://digital.lafayette.edu/collections/eastasia/lin-postcards/cf0339>（2022.09.30瀏覽）。

---

14　第四回（1930）臺展賞，廖繼春作品原題〈籠を持てる童女〉（持籠童女），參見《臺展作品資料庫》，網址：<https://ndweb.iis.sinica.edu.tw/twart/System/database_TE/04te_search/DetailForm.jsp?Aid=1992>（2021.03.05瀏覽）。引文見〈臺灣正統とローカルカラー特選、臺展賞、臺日賞選定された事情〉，《臺灣日日新報》（1930.10.27），夕刊；（1930.10.28），夕刊版1。

15　歐洲藝術中的「裸體」需先是希臘眾神，再是貴族間相互餽贈的「私房畫」，在19世紀民主化時代以前，從未被公開展示，如提香（Titian, 1490-1576）〈烏畢諾的維納斯〉（1534）。參見達尼埃爾．阿拉斯（Daniel Arasse）著，何蒨譯，《我們什麼也沒看見——一部別樣的繪畫描述集》（北京：北京大學出版社，2007）。

16　如莫內（C. Monet）〈巴黎蒙特哥耶街〉，1878，巴黎奧塞美術館（Musée D'Orsay）藏。

圖 3 郭雪湖，〈南街殷賑（色稿）〉，1930，彩墨、紙本，195×95cm，家屬自藏。
圖片來源：孫淳美攝影提供。

出「現代性」要素中的某種「臨場感」，與一同受賞的林玉山〈蓮池〉平面華麗的裝飾趣味大異其趣。郭在此前兩年（1928）獲臺展特選的〈圓山附近〉，已著墨描繪大自然、動植物、梯田的地毯式鋪陳等裝飾趣味。但我們若希冀能從臺展作品中的「地方色彩」發掘出表現臺灣的主體性，有時卻可能會落入了典型的「錯時論」（Anachronism）。難道我們相信當年的「圓山」附近，真有一位渡海來臺的日本農婦？或當時島上的農民都穿和服下田？郭雪湖的作品說明了臺府展中所謂的「地方色彩」，從來都不是藝術家的本土認同，而是由評審主導的官展品味。近百年後，21世紀觀眾眼中作品的「地方色彩」到底是對殖民的反思還是一種懷舊？對「地方色彩」的討論到底是隱喻還是誤讀？我們不能忽略詮釋因人而異，更何況同一評審自身的情感／觀點也可能隨著時間改變。

除了東洋畫評審下指導棋式的品評，西洋畫評審石川欽一郎曾在介紹臺灣風景的文章中以日本景觀來比較。「鑑賞臺灣地區的風景時，首先一定要進行對照，從日本的風景角度來考慮」，[17] 如此一來，臺灣風景是否就成了如賴明珠形容的「地域性」景色？身兼畫家與教育家的石川也像許多曾長駐居留地的旅人般，離開臺灣後對臺灣風景有過依戀之情。在他開啟另一趟異地之遊，於遊歐途中的石川曾在水彩畫作《山紫水明集》的風景速寫題記中提到臺灣。如他在遊歐第三幅題記〈拿坡里的小巷〉（ナポリの横丁）圖說中寫道，拿坡里的

**圖 5** 石川欽一郎，〈三、ナポリ〉，收於石川欽一郎，《山紫水明集》（臺北：秋田洋畫材料店，1932），頁 90。圖片來源：孫淳美攝影提供。

---

17 石川欽一郎，〈臺灣地區的風景鑑賞〉，《臺灣時報》（1926.03）；轉引顏娟英，《風景心境》，頁34。

圖6　石川欽一郎，〈七、ヴヱニス〉，收於石川欽一郎，《山紫水明集》（臺北：秋田洋畫材料店，1932），頁94。圖片來源：孫淳美攝影提供。

小巷道讓他想起大稻埕的「裏通」（後巷），巷道邊撐起白色帆布篷帳的小販攤位，也讓他想起「大稻埕的早點攤位……忍不住起了思鄉之情」（圖5）；[18] 第七幅〈威尼斯〉（ヴヱニス）的圖說寫道，聖・馬可廣場就像「臺北的龍山寺、東京淺草的觀音寺般熱鬧……」（圖6）。[19]石川不是唯一有類似「他鄉作故鄉」情結的評審，在另一位評審藤島武二（1867-1943）眼中，臺灣的「地方色彩」充滿了異國情調。

## 三、地方色彩作為一種「異國情調」

除了兩位原在臺的創始評審石川欽一郎、鹽月桃甫，藤島武二應是臺展西洋畫部輩分最高的評審。討論藤島身為評審對臺展機制或臺灣美術發展的影響，除了錦上添花，還有何意義呢？所有競賽展覽的評審都必然會影響展出作品的風格形成，然而這裡不討論藤島身為客座評審與臺展的問題意識，至少不是藝術史的。但只有透過藤島的創作面貌，才能理解一位藝術家的觀點，特別是他對臺展提倡的「地方色彩」，要如何去詮釋？身為藝

---

18　石川欽一郎，〈三、ナポリ〉，收於石川欽一郎，《山紫水明集》（臺北：秋田洋畫材料店，1932），頁90（資料來源：《國家圖書館臺灣記憶》，網址：<https://tm.ncl.edu.tw/>〔2022.09.12 瀏覽〕）。

19　石川欽一郎，〈七、ヴヱニス〉，收於石川欽一郎，《山紫水明集》，頁94。

術家的藤島又如何在創作中實踐？這才是藝術史方法學探討的核心。

藤島武二與另一位日本畫家岡田三郎助（1869-1939）同為 1896 年黑田清輝（1866-1924）創立東京美術學校（以下內文簡稱東美）西洋畫科時的助教授。起初習日本畫，至廿四歲才改學油畫，並拜師留法的山本芳翠（1850-1906）。[20] 藤島年少時的日本畫背景，使他日後頗著迷於平面圖案或裝飾趣味的表現，他也被視為浪漫風格的日本現代西洋畫家。如藤島一般先後兼領過東西繪畫訓練的另一個例子，是日後在巴黎成名的藤田嗣治（1886-1968）。

藤島執教東美西洋畫科四十餘年，且是一戰後 1919 年起改制的日本「帝國美術展覽會」（帝展）西洋畫部的評審團召集人，可以想見留日的東亞西畫家幾乎無人不識此位藤島「畫伯」。[21] 臺展自 1927 年創立以來，終於在第七回（1933）盼來這位「畫伯」的參展作品，卻出乎意料地引來媒體的批評。署名鷗汀生的記者評論道：「看了第七屆臺展的作品，首先浮上腦裡的感觸，就是臺展的審查員再不能故步自封……筆者對於從日本來的兩位大家也不免有些失望啊！特別是藤島武二，我原先對他抱著極大的期待，卻只送來兩件小作品〈波〉及〈淡水風景〉，實在令人無法滿足。」[22] 鷗汀生文中絲毫不掩飾他對這位藤島「畫伯」的失望。慕名藤島「昔日頗受好評的人物畫」，這位記者原期待看到大師「如實描繪夢幻世界、具有音

---

20　山本芳翠是明治時期（1867-1911）第一位法國巴黎美院的日本校友，鼓勵當年巴黎大學法學院的留學生黑田清輝改習繪畫，並介紹黑田為巴黎美院教授柯林（Raphaël Collin, 1850-1916）私人畫室的入室弟子。山本的學生藤島武二也是黑田清輝鹿兒島市薩摩藩的小同鄉。

21　考入東京美術學校西洋畫科藤島武二指導教室的東亞留學生有：臺灣的劉錦堂、顏水龍、張秋海、張舜卿、吳天華；中國的許敦谷、周天初、譚華牧、王道源、衛天霖、許幸之、熊汝梅、龔譓、王式廓；朝鮮的張翼、金鴻植、吳占壽、林學善、金應灼、朴根鎬、李康�、李馬銅、金河鍵、鄭寬澈及滿州的唐國卿、左輝、田風。參見吉田千鶴子，《近代東アジア美術留學生の研究──東京美術學校留學生史料》（東京：ゆまに書房，2009）。

22　鷗汀生／永山生，〈今年第七回的臺展〉，《臺灣日日新報》（1933.10.29）；轉引顏娟英，《風景心境》，頁 222。

樂氣氛的風景畫」，沒想到卻看到「好像畫給初學者看的畫稿般的作品，站在鑑賞家的立場，我相當不滿意」，他忿忿地寫道。第一次受邀來臺擔任官展評審的藤島於開幕一週前抵臺，展出來臺寫生的小幅油畫〈淡水風景〉。這篇臺北藝文記者喝了倒彩的評論，不論臺展主辦方或藤島本人似都不以為意。因為在藤島眼中，臺灣「是保留給我們畫家的處女地」。

藤島第二次擔任臺展（第八回）評審時，同樣於開幕前十日抵臺，由留法歸來的東美門生顏水龍（1903-1997）自日本神戶陪同登船抵基隆港（顏亦擔任該屆臺展西洋畫部評審）。他訪臺三週期間，由嘉義地區的東美校友陳澄波（1895-1947）等擔任地陪，上阿里山看日出；該年年底（1934）耶誕節再次來臺，於南部寫生月餘，至跨年2月初返日。我們可見到1934年第八回臺展藤島武二展出的〈山間赤陽〉構圖與隔年（1935）陳澄波的作品〈阿里山之春〉類似，畫面右半部皆呈現高海拔的山勢，左下方是海拔較低的梯田。藤島武二第三次來臺展出的〈波濤〉，在宮田彌太郎筆下，其「洗鍊清爽而優美的筆觸格外動人，描寫真實」。[23]〈波濤〉油彩原作現藏於日本福岡石橋財團美術館，不到A3尺寸的畫幅（33.3×45.6公分）可能讓習慣大尺幅畫作的臺展觀眾失望，然而大筆觸運用淺紫、粉紅與淡藍交替表現拍打岸邊的浪與浪花，的確展現了優越的色感與即興而精準的筆觸。

藤島昔年訪臺作品散見於日本各公私收藏單位。就題材言，大多為風景畫作、包括阿里山、新高山（今玉山）的曉日。人物畫存世者有油彩〈臺灣娘〉，另有一幅頗含情色意味的〈裸婦青衣〉粉彩速寫，推測此畫創作於臺南，因典藏此粉彩原作的藤島家鄉鹿兒島市立美術館亦可見畫家同年（1933）的〈臺灣的船〉（台灣の船）、〈臺南孔廟〉（臺灣聖廟）等

---

23 宮田彌太郎，〈第九回臺展相互評〉，《臺灣日日新報》（1935.10.30），版6；轉引顏娟英，《風景心境》，頁248。

粉彩畫。描繪前景有綠蔭
的紅色宮牆〈臺南孔廟〉，
可能是遠眺赤崁樓的〈臺
南風景〉等油彩。日本東
京國立近代美術館亦藏有
一幅紅色宮牆的油彩畫
作〈臺南孔廟〉。據當年
報導，藤島以舊都臺南為
題材，共創作過油彩三十
餘件、粉彩數十件，1935
年元月底於臺北鐵道旅館
接受媒體訪問時，他曾就
此發表感想。

鷗汀生文中，藤島「昔日
頗受好評的人物畫」最著
名者，有早年（1908）留
學法、義年間的〈黑扇〉，
在罩著白色頭帽披巾的歐

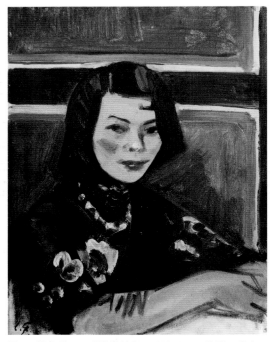

圖7　藤島武二，〈臺灣娘〉，1933-1935，油彩、畫布，
41×32cm，佐賀大學美術館典藏，圖片來源：練馬區立美術館、
鹿兒島市立美術館、神戶市立小磯紀念美術館，《生誕150年紀
念──藤島武二展》（東京：東京新聞，2017），頁104。

洲女人手持黑色摺扇的這幅油彩肖像畫中，明快的筆觸與光影／黑白對比
的流暢感，淋漓盡致，實是典型印象派風格的人物畫傑作，此作亦由日本
石橋財團基金會收藏。一戰1914年起至戰後1920年代，藤島開始嘗試他
的東方情調風格的女性肖像，如1915年著高領傳統長衫的桌前女子倚坐
像〈香水〉（匂い）、結合文藝復興復古範式的平塗與中國風裝飾趣味
的「側面」像，如1926年〈芳蕙〉。可惜鷗汀生沒有看到藤島當年在臺
灣繪製的〈臺灣娘〉（圖7）這幅身著黑底白花的高領現代旗袍、梳著旁
分赫本頭、雙臂交叉於桌前的女性半身像。藤島很巧妙地在畫面中心勾勒
出女子紅唇，作為點睛之筆。藤島受訪談到他眼中「純粹的本島女子」時
表示：「純粹臺灣女子比起東京女子更美……她們好像西洋人與東京人的

混血，臉龐輪廓分明，頭髮剪成大膽的短捲髮……。」[24] 在他眼中，身著上海流行改良式旗袍的女子「肢體柔軟而與衣服貼切配合，寫入畫中，姿色頗為有趣」，他提到畫中模特兒身分時說道：「我所畫的女子大多是大稻埕花柳街上的藝妓或女服務生……特別是在臺南市新町，被招待到本島人的妓院參觀。」藤島眼中的臺灣女子充滿「異國情調」：「這些在陋巷窮窟內生活的人們所獨具的特異性更能打動我的心靈。」以至於他忘卻了刻意經營近十年的細密描繪的裝飾趣味，重拾睽違已久的流暢筆觸，令人回想起早年他留歐洲時期的〈黑扇〉。此幅展現 1930 年代臺灣摩登女子形象的作品現存於日本佐賀大學美術館。不知何時有緣回到臺灣的觀眾眼前？但盼鷗汀生魂兮歸來，當年失望或可聊慰一二。

藤島接連三年受聘來臺擔任評審，每次訪臺都受到臺灣藝術圈前呼後擁的迎接。在他眼中：「臺灣的天空、樹木、建築，甚至生活中的人物，色彩和諧，比起南歐的景物更能刺激我的創作慾。」看到臺灣水牛倘伴的田園景色、穿著黑色衣服的農婦竟然讓他想起「羅馬郊外的風景，與義大利、西班牙的風俗非常類似，令人懷念」。[25] 不論他如何比擬，我們至少明白臺灣令他懷念起早年留學歐洲的「異國」，較之石川欽一郎以日本來比較臺灣風景的色調，藤島武二則選擇以地中海岸的景色比擬臺灣。不約而同地，媒體「也想要透過這位圓熟的藝術家之眼了解『亞熱帶的異國情調』，亦即臺灣的『大自然』與『女性』的繪畫魅力」。就像立石鐵臣曾對「地方色彩」提出的質疑，藤島武二眼中的臺灣無疑是一種異國情調，這個情調的魅力，展現在他所描繪臺灣「大自然」與「女性」題材的繪畫作品中。

24　藤島武二，〈映入藝術眼中的臺灣風物詩──藤島畫伯談繪畫之旅〉，《臺灣新聞》（1935.02.03），頁 2；轉引顏娟英，《風景心境》，頁 99。
25　同上註，頁 98。

## 四、臺府展評審與二科會

二科會的成立,猶如打開日本大正時期「新興(前衛)美術」的潘朵拉盒子,這股風潮也逐漸影響了臺灣的西洋畫。[26] 臺展成立前,《臺灣日日新報》已行之有年地關注二科會,自 1918 年便刊出二科會第五回展覽會場的圖文報導,逐年追蹤。如 1923 年 8 月〈來到二科會的法國名畫〉(二科會に来た佛國の名畫)報導作品開箱,預告該會 9 月將於東京舉行「日佛交換畫展」。[27] 1920 年代的東京畫壇與巴黎交流密切,經年舉辦歐洲現代藝術原作聯展,我們從陳澄波留日當年在東京觀展的圖錄收藏可一窺當時盛況。府展來臺評審有島生馬(1882-1974)的作品亦散見於陳澄波收藏的二科會展明信片中。

臺展創立以來,西洋畫部一直是新舊並陳的作品風格,如 1927 年第一回評審石川欽一郎承襲 19 世紀自然主義的風景畫〈角板山道〉、鹽月桃甫受馬諦斯啟發的東方主義裸女〈夏〉。[28] 在該年特選其一廖繼春的〈靜物〉中,可見塞尚的蘋果與呈對角線斜鋪的花紋桌巾,其二陳植棋〈海邊〉的岩礁與水紋,刻畫出孟克式的扭曲線條。處於日本洋畫新舊交界的二科會

---

26　1914 年二科會成立不過幾年,就有「未來派美術協會」(1920)、「アクション」(Action, 1922)、「一九三〇年協會」(1926)等協會如雨後春筍般成立,乃至昭和初期也有「獨立美術協會」(1930)等陸續成立。參見〈近代日本美術の流れ——洋画〉,收於河北倫明主編,《近代日本美術事典》(東京:講談社,1989),頁 416-417。

27　1923 年 11 月 1 日至 12 月 16 日的第十六回巴黎秋季沙龍推出「日本『二科會』特展」,有島生馬、石井柏亭、津田青楓、古賀春江、中川紀元、安井曾太郎等計二十七位會員聯合展出。參見 Sanchez, P., '1923: 16ème exposition, Grand Palais des Champs-Elysées... Section Japonais organisée par la Socitété des artistes "Nikwa"...', 'Liste des salons', *Dictinnaire du salon d'automne: Repertoire des exposants et liste des oeuvres présentées,* tome I, 2006, pp.37-38.

28　愛德華・薩依德(Edward W. Said)在其《東方主義》(*Orientalism*)書中曾提出批判觀點,「東方主義」原泛指歐陸以外東方阿拉伯等文化的題材,如 19 世紀法國官展沙龍安格爾展出〈宮女〉、德拉克洛瓦展出〈室內的阿爾及利亞女人〉。參見愛德華・薩依德著、王志弘等譯,《東方主義》(臺北:立緒文化,1999)。另,馬諦斯(H. Matisse)在歐戰後的 1920 年定居南法尼斯,展開約十年以 Odalisque 母題變化的「裸女」系列創作,畫作背景空間融合原色對比、阿拉伯掛毯、圖案裝飾等趣味,風靡了兩次大戰之間的歐亞藝術家。參見 Fourcade, D., "An Interrupted Story." In *Henri Matisse: The Early Years in Nice, 1916–1930,* ed. Jack Cowart. New York: Harry N. Abrams, Inc., 1986.

共同發起人有島生馬，對臺灣留法藝術家多有提攜，1928 年攜女赴法習音樂，邀臺灣畫家陳清汾同船啟航。[29]四年後他來臺參觀陳清汾的「滯歐作品展」，在同一月份發表了兩篇繪畫評論。除了評論陳清汾的留法作品，也寫了一篇歡送另一門生劉啟祥赴法前作品的評析。

進入 1930 年代，石川退休返日，現代作風的鹽月桃甫在臺展的評審日顯重要，日本獨立美術協會也同步於臺北舉行展覽。這些「新興」藝術在臺灣，除了形式以外，前衛精神的貧乏，曾引起如「砂丘上築樓閣」的評語。[30]然而此期間受邀來臺的評審，也有不少《白樺》、二科會的成員及其同人。他們汲取現代藝術的包容態度，讓臺展後期的西洋畫增添幾許「新興洋畫」的面貌。1938 年於戰爭中開辦的府展，在其西畫部作品中，野獸派、現實主義等風格逐漸嶄露頭角，如山下武夫〈孤獨的崩壞〉（孤獨の崩壞）。一方面見證了有島等《白樺》雜誌作家群譯介現代思潮的普及，另一方面，歐洲戰後達達、超現實的創作反思也引起戰爭期間年輕藝術家的共鳴。遲至第二回府展才受邀來臺的有島生馬，雖只展出後印象派風格的〈池畔初夏〉，當年西畫部除了山下以外，我們仍可看到如特選的桑田喜好〈聖多明哥〉（サン・ドミニヨ）和入選的飯田實雄〈曠原〉、鶴岡義雄（網）等流露出曖昧、陰鬱的超現實風格。陳澄波亦有一「推選」作品〈濤聲〉原作留存至今，赭石岩礁、青藍海面，交織著白色勾勒的浪花，的確是充滿現代性原創的色彩筆觸。

## 五、地方色彩 v. s. 東方情調

西洋畫部另一位評審梅原龍三郎（1888-1986）常被視為郭柏川（1901-

---

29　〈有島生馬氏ら巴里へ臺湾の洋畫家陳君も同行〉，《臺灣日日新報》（1928.02.09），版 5。

30　蔡家丘，〈砂上樓閣──1930 年代臺灣獨立美術協會巡迴展與超現實繪畫之研究〉，《藝術學研究》19期（2016.12），頁 35。

1974）的日本老師，源自兩人 1930 年代末戰爭時同在北平，採用相近的創作題材。郭柏川 1928 年錄取東京美術學校西洋畫科，入岡田三郎助（1869-1939）的畫室。事實上，直至受邀擔任臺展第九、十回（1935、1936）評審員，梅原未任教過東京美術學校。

梅原是臺展西洋畫部最知名的「在野」審查員，其一，他是二科會創始成員；其二，他不是東美校友。梅原與另一位京都同鄉安井曾太郎（1888-1955）並稱為「昭和洋畫雙壁」，同是日本關西地區洋畫家淺井忠（1856-1907）的知名弟子。兩人先後赴法，各自發展了不同的「非典型」藝術生涯。安井 1907 年見證了當年秋季沙龍首次的「塞尚回顧展」，次年（1908）梅原赴法，在巴黎盧森堡美術館（Musée du Luxembourg）看見雷諾瓦（A. Renoir）的作品〈煎餅磨坊的舞會〉，深受感動。[31] 梅原親訪南法鄉居的雷諾瓦，古稀之年的大師也親自接待了這位遠道而來的日本青年。其後梅原固定往返於南法與巴黎，至 1913 年返日。他首次個展的海報圖版，是向大師致敬的作品〈金色項鍊〉（首飾り）。[32]

歐戰以來，不斷受野獸派、立體派、前衛等藝術潮流衝擊，梅原這一代的年輕「朝者」（海歸派）亦如他們的前輩，面臨立足日本洋畫界的風格轉換、路線抉擇的混沌期，他不滿意二科會一再複製、有如法國「分店藝術」的形式，覺得應在「下意識中區分自然與傳統，流露出更複雜、具有教養的種族之性情，以成就真正屬於我們的藝術。若非如此，則令人感覺有如殖民地的崇洋和空虛」。[33] 從此，梅原漸與日本的「新興（前衛）美

---

31  雷諾瓦，〈煎餅磨坊的舞會〉，1876，巴黎奧塞美術館（Musée D'Orsay）藏。
32  雷諾瓦在 1918 年給梅原的信中，詳述歐戰期間妻子去世、二子先後負傷的經過，盼望有生之年能再見梅原。然因戰爭阻隔，1919 年底，梅原才從新聞獲知雷諾瓦死訊。遂於次年（1920）秋二度赴法，取道坎城寫生、過冬。1921 年初拜訪雷諾瓦遺族。是年春，梅原的足跡也自南法延伸至義大利，抵拿坡里。參見嶋田華子編著，《梅原龍三郎とルノワール──增補ルノワールの追憶》（東京：中央公論美術出版，2010），頁 96-99。
33  兒島薫撰、林以珞、邱函妮譯，〈1920-30 年代日本油畫中對於「獨特性」的探究──在歐洲與亞洲之間〉，《國立臺灣大學美術史研究集刊》37 期（2014），頁 51。

術」分道揚鑣，1922 年參與春陽會的創立，1925 年又同另一位留法畫家川島理一郎（1886-1971）一起加入國畫創作協會（以下簡稱國畫會）創設的洋畫部門，兩人一起「斡旋」了「仏國大家」（法國大師）馬諦斯的作品〈花與女人〉（花と女）於國畫會的展出。[34] 在陳澄波舊藏明信片中，我們發現了梅原、川島等這段風格轉變期的作品圖版，可見當年國畫會洋畫展邀請表現東方主義的馬諦斯，引起了新一代年輕人的共鳴。1920 年代起，梅原的作品愈見走向融合東方元素的裝飾趣味，比如混雜野獸派對比用色的裸女題材〈裸女與大麗花〉（裸婦ダリヤ）。

梅原與臺灣結緣，也許來自川島，後者於 1928 年後多次訪臺，1933 年發表〈臺灣歌妓〉。梅原於 1933 年秋首次訪臺，巧遇臺展審查員的留法前輩藤島武二，並獲邀參加於蓬萊閣舉行的藤島離臺前懇親會。梅原的存世小幅油畫〈臺灣少女〉，較之藤島來臺所繪的〈臺灣娘〉，一朱紅熱情、一墨藍冷冽，可看出各自不同的東方情調。大凡日本洋畫家尋覓立足本土的東方視覺符號，或取材戲曲人物，或描繪著長衫、旗袍的女子，雖說日治時臺展定調於「地方色彩」，然而「畫伯」們所擷取的東方元素，也是典型的「他者」觀看：一種情不自禁的異國情調。臺展第九回（1935）的西洋畫部評審，除了藤島，也邀請了梅原。[35] 是屆臺展開幕後，由東美校友李梅樹作東於三峽聚會，彷如臺日師生同學會，出遊清水祖師廟前在樹下合影時（圖 8），在場另一校友陳澄波也同步拿出速寫本，自另一角度捕捉了這個「決定性瞬間」（圖 9）。[36]

---

34　1927 年川島曾赴臺，於臺北的博物館舉辦「留歐作品個人展」，1933 年也曾發表來臺所繪的〈臺灣歌妓〉，該展報導也是《臺灣日日新報》中第一次出現梅原的名字。參見〈川島氏個展二日開始於博物館開放〉，《臺灣日日新報》（1927.12.01），版 5。

35　梅原以日本帝國美術院會員的身分擔任 1935 年的臺展評審員。參見〈臺展審查員表格〉，《臺展資料庫》，網址：<https://ndweb.iis.sinica.edu.tw/twart/System/database_TE/02te_lists/te_lists_judgment.htm>（2022.09.12 瀏覽）。

36　此處延伸 20 世紀法國紀實攝影家布列松（H.-C. Bresson, 1908-2004）所提出的觀念，「決定性瞬間」意指選擇按下快門的關鍵時刻。參見 H.-C. Bresson, *The Decisive Moment*, ed. Simon and Schuster, 1952。

圖8 1935年於三峽祖師廟前的李梅樹與梅原龍三郎（左2）、藤島武二（左4）、鹽月桃甫（左5），腳蹬 Polo 鞋站立者應為顏水龍（右1）。圖片來源：黃才郎，〈熱心教育的李梅樹〉，《雄獅美術》107 期（1980.01），頁 57。

圖9 陳澄波，〈人物速寫（150）-SB20：35.11.1〉，1935，鋼筆、紙本，13.5×18.2cm，中央研究院臺灣史研究所典藏，圖片來源：財團法人陳澄波文化基金會提供。

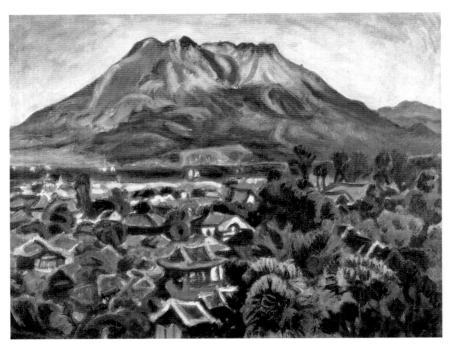

圖 10 梅原龍三郎，〈櫻島〉，1935，大阪高島屋史料館典藏，圖片來源：鹿兒島市立美術館，「櫻島百景——大櫻島繪畫展」海報，2012。

1935 年梅原臺展出品的〈櫻島〉（圖 10），在宮田彌太郎眼中「強有力地表現出葛飾北齋的紅色富士山那樣的古典美」。[37] 梅原連續三年來臺，回程順訪了日本九州最南端的這座溫泉小島，先後發展了赤色、青色系列山景，他迷戀刺激感官的對比色彩，一生不輟，猶如這座日日噴發的〈櫻島〉小火山。中日開戰後創作的〈竹窗裸婦〉，被認為是梅原「確立自我風格」的代表作。[38] 戰爭期間，梅原與藤島也先後被邀至朝鮮、滿州國的官展擔任評審。[39]

1939 至 1943 年間，梅原六度赴北京寫生。[40] 他下榻王府大街旁的北京飯店，窗外可遠眺紫禁城。梅原嘗試將礦物顏料混合油彩，敷塗於日本紙上；同在戰時北平的郭柏川則選擇將油彩繪製於宣紙上。「以西方角度面對中國，然而藉由繪畫材料來遠離西洋，以確保他困難的立足點」，[41] 雖在戰爭時期，但兩位臺日畫家也留下難得的創作實驗與交流情誼。

## 六、結論

綜上所述，我們歸納出兩方面的結論，其一為重新討論臺府展（1927-1943）的分期時，至少就西洋畫部而言，檢視了臺府展評審們的背景後，不能只滿足於以中日開戰而停辦的 1937 年為界，而應以石川欽一郎退休

---

37　宮田彌太郎，〈第九回臺展相互評──東洋畫家所見西洋畫的印象〉，《臺灣日日新報》（1935.10.30），版 6；轉引顏娟英，《風景心境》，頁 248。

38　兒島薰撰、林以珞、邱函妮譯，〈1920-30 年代日本油畫中對於「獨特性」的探究──在歐洲與亞洲之間〉，頁 51。

39　藤島武二曾任 1935 年第十四回朝鮮美術展覽會、1938 年第一回滿州國美術展覽會任西洋畫評審；梅原龍三郎任 1939 年第二回滿州國美術展覽會西洋畫評審。參見吉田千鶴子，《近代東アジア美術留學生的研究──東京美術學校留學生史料》，頁 65、93。

40　河北倫明，〈梅原龍三郎年譜〉，收在河北倫明，《日本近代繪畫全集第 13 卷──梅原龍三郎》（東京：講談社，1962），頁 69-71。

41　兒島薰撰、林以珞、邱函妮譯，〈1920-30 年代日本油畫中對於「獨特性」的探究──在歐洲與亞洲之間〉，頁 56。

返日的 1932 年夏天為分水嶺。自從鹽月桃甫成了臺府展西洋畫部唯一的在臺評審，這也是他面對「地方色彩」提問時，開始挑戰「臺灣色」表述的年代。1932 年前後，亦是二科會成員開始參與臺府展評審的時期。[42] 至少在西洋畫部，評審或參展藝術家都對現代藝術充滿好奇與激情。這是因為一戰後，日本曾連續長達十餘年舉辦大規模的「歐美現代藝術原作」展，影響了新一世代的東亞藝術家。臺府展西洋畫部的評審不只背景各異，觀點更多元。回應媒體對地方色彩的評論時，亦有較獨

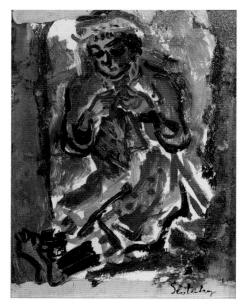

圖 11　鹽月桃甫，〈刺繡〉（局部），1930 年代，油彩、木板，顏水龍舊藏，圖片來源：孫淳美攝影提供。

特、甚至批判性的見解。須知過於強調日治官方「正統」的言說，落入「丹納式」的「地方色彩」表述，則易忽略藝術作品中流露的實驗精神（如郭雪湖〈南街殷賑〉畫面空間所表現的「現代性」），也容易忽略某些題材的藝術表現（如鹽月桃甫描繪的臺灣原住民）（圖 11）其實已超越了族群（階級）藩籬。即便如今難以拒絕作品圖像形成的「共構記憶」，亦須避免將昔日「地方色彩」嫁接入民主化之後臺灣的「本土認同」情感，藝術作品仍有待觀眾更深層、更多面的凝視，此其二也。

---

42　如南薰造（1930 來臺）與有島生馬在 1910 年曾由「白樺社」主辦，舉行「滯歐繪畫作品」雙人展。鹽月的東美「圖畫師範科」校友小澤秋成（1931-1933 來臺）、「府展」第四回評審中山巍都是二科會員，有島生業師藤島武二亦曾三度受邀來臺評審（1933-1935），梅原龍三郎（1935-1936 來臺）與有島生馬同期留法。參見〈審查員表格〉，《中央研究院臺展作品資料庫》，網址：<https://ndweb.iis.sinica.edu.tw/twart/System/database_TE/02te_lists/te_lists_judgment.htm>（2022.09.12 瀏覽）。

## 參考資料

### 中文專書

- 林吉峰主編，《中華民國美術思潮研討會論文集》，臺北：臺北市立美術館，1992。
- 國島水馬、謝里法、戴寶村，《漫畫臺灣年史》，臺北：前衛出版社，2017。
- 愛德華‧薩依德（Edward W. Said）著，王志弘等譯，《東方主義》，臺北：立緒文化，1999。
- 達尼埃爾‧阿拉斯（Daniel Arasse）著，何蓓譯，《我們什麼也沒看見──一部別樣的繪畫描述集》，北京：北京大學出版社，2007。
- 顏娟英，《風景心境──臺灣近代美術文獻導讀》，臺北：雄獅圖書股份有限公司，2001。

### 中文期刊

- 林振莖，〈第二故鄉──論桑田喜好（1910-1991）對臺灣美術的貢獻〉，《臺灣美術》106（2016.10），頁 44-67。
- 兒島薰撰、林以珞、邱函妮譯，〈1920-30 年代日本油畫中對於「獨特性」的探究──在歐洲與亞洲之間〉，《國立臺灣大學美術史研究集刊》37（2014），頁 43-61+63-66+238。
- 蔡家丘，〈砂上樓閣──1930 年代臺灣獨立美術協會巡迴展與超現實繪畫之研究〉，《藝術學研究》19（2016.12），頁 1-60。
- 賴明珠，〈日治時期的「地方色彩」理念──以鹽月桃甫及石川欽一郎對「地方色彩」理念的詮釋與影響為例〉，《視覺藝術》3（1990.05），頁 43-74。

### 報紙資料

- 〈川島氏個展二日開始於博物館開放〉，《臺灣日日新報》，1927.12.01，版 5。
- 〈臺展正統とローカルカラー特選、臺展賞、臺日賞選定された事情〉，《臺灣日日新報》，1930.10.27，夕刊。
- 〈臺展正統とローカルカラー特選、臺展賞、臺日賞選定された事情〉，《臺灣日日新報》，1930.10.28，夕刊版 1。

### 日文專書

- 石川欽一郎，《山紫水明集》，臺北：秋田洋畫材料店，1932。
- 吉田千鶴子，《近代東アジア美術留學生の研究──東京美術學校留學生史料》，東京：ゆまに書房，2009。
- 河北倫明，《日本近代絵画全集第 13 卷──梅原龍三郎》，東京：講談社，1962。
- 河北倫明主編，《近代日本美術事典》，東京：講談社，1989。
- 嶋田華子編著，《梅原龍三郎とルノワール──增補ルノワールの追憶》，東京：中央公論美術出版，2010。

### 西文專書

- Fourcade, D., "An Interrupted Story." In *Henri Matisse: The Early Years in Nice, 1916–1930*, ed. Jack Cowart. New York: Harry N. Abrams, Inc., 1986.
- H.-C. Bresson, *The Decisive Moment*, ed. Simon and Schuster, 1952.

### 網路資料

- 〈臺展審查員表格〉，《臺展資料庫》，網址：<https://ndweb.iis.sinica.edu.tw/twart/System/database_TE/02te_lists/te_lists_judgment.htm>（2022.09.12 瀏覽）。
- 〈審查員表格〉，《中央研究院臺展作品資料庫》，網址：<https://ndweb.iis.sinica.edu.tw/twart/System/database_TE/02te_lists/te_lists_judgment.htm>（2022.09.12 瀏覽）。

# 李石樵藝術觀之轉向

以戰前、戰後初期參展人像畫為考察對象

文／徐婉禎 *

## 摘要

自 1927 年的第一回臺展至最終 1936 年的第十回臺展，甚至接續臺展之後，1938 年第一回府展乃至 1943 年因戰事緊張而不得不畫下句點的最終第六回府展，李石樵無役不與，為臺展府展時期的指標人物。戰後初期詩人王白淵提倡「民主主義藝術」，李石樵則以其具體行動表現認同，1946 年擔任第一屆省展審查員的參展畫作〈市場口〉，以及同年的〈河邊洗衣〉，後續來年創作的〈建設〉、〈田家樂〉，成為該時期少數服膺社會現實的「民主主義藝術」代表作。

本研究先以李石樵 1927 至 1943 年之臺展府展作品進行考察，再對同時期之帝展／新文展作品進行共時性創作的異同比較、對戰後的省展作品進行歷時性創作的異同比較。研究方法為對畫作進行主題分類之數據分析，蒐集李石樵散落各處之曾發表的言論以茲輔證。意圖藉此探析李石樵之藝術觀，試圖回答李石樵意義下的人物肖像畫美學為何？其日本時代畫作是否合乎殖民藝術「地方色」的潮流趨勢？從參與展覽到審查展覽再到舉辦個展，從「地方色」到「民主主義」再到「現代繪畫」，李石樵作品顯現之藝術觀作如何轉折？

**關鍵字**：臺展府展、李石樵、寫實主義、民主主義美術

---

\* 　臺南應用科技大學美術系助理教授。

# 一、前言

日本時代絕大多數的臺灣藝術家是以入選官方展覽為努力的重要目標，故而以官方展覽作為美術史研究開展之核心，便能充分反應藝術家之藝術理念，及其與當時代互動之時代性，而使得立基於此的臺灣美術史研究深具意義。以官展為研究脈絡，其中最不能被埋沒的便是出生於日本時代的畫家李石樵。自 1927 年第一回臺展至最終 1936 年第十回臺展，甚至接續臺展之後，1938 年第一回府展乃至 1943 年因戰事緊張而不得不畫下句點的最終第六回府展，李石樵無役不與，繪製畫作送件展出從不間斷。參展臺展府展的過程中，李石樵亦同時征戰日本內地的官展戰場，1933 年以 130 號巨幅油畫〈林本源庭園〉首次入選第十四回帝展，連同接續帝展之後改名的新文展，李石樵因為入選多次而成為首位獲得「無鑑查」（免審查）展出資格的臺籍畫家。因此，將李石樵視為官展代表藝術家並不為過。

戰後初期詩人王白淵提倡「民主主義藝術」，李石樵則以其具體行動表現認同，1946 年擔任第一屆省展審查員的參展畫作〈市場口〉，以及同年〈河邊洗衣〉，後續來年創作〈建設〉、〈田家樂〉，成為該時期少數服膺社會現實的「民主主義藝術」代表作，受到臺灣美術史研究者極度的重視。然而 1958 年 6 月 13 日至 17 日，李石樵在臺北中山堂舉行個展所展出的九十六幅作品，按其所言，卻是在展現其對現代繪畫探索的成果。觀其創作歷程，大致 1955 至 1975 年間的畫作風格的確有別於過往，李石樵全心投入研究並創建其個人獨特意義的「現代繪畫」。

晚年的李石樵以其前瞻視野為自己建立基金會及美術館，將一生豐碩精彩的作品完整保留下來，卻鮮少留下文書手稿對創作理念或對作品進行說明或詮釋，以致李石樵研究的進行應回歸到作品本身，直接對畫作進行觀察研究之餘，本研究亦蒐集李石樵散落各處之相關藝術思想理論，以此輔證從畫作得來的觀察。

對於李石樵藝術的創作歷程，許多研究進行分期。王哲雄以繪畫風格分為三個階段三種類型：[1] 第一階段第一類型為 1929 至 1950 年、第二階段第二類型為 1950 至 1970 年、第三階段第三類型為 1970 至 1990 年，此明確標示出各階段類型的時間點。王德育將王哲雄第一階段第一類型細分為三，而將李石樵創作生涯分為五期：[2] 第一期日據時代求學經過和初期發展、第二期日據時代在臺灣的繪事、第三期光復初期反映現實的藝術觀、第四期探索現代畫的中年、第五期回歸寫實的晚期風格，這裡王德育明確指出自第三期至第五期出現「現實」、「現代畫」、「寫實」等風格的轉折。而莊明中則回到王哲雄的分期並將第二階段第二類型細分為二，成為四期的分期：[3] 第一期早期寫實、第二期 1950 年代探索西洋現代畫法、第三期 1960 年代的「幾何抽象風格」和「月光」系列、第四期 1970 年之後回歸寫實的晚期風格。[4] 胡朝復乃立於莊明中的基礎上，將「幾何抽象風格」和「月光」系列獨立分開，使成為五個時期：第一期早期寫實時期、第二期 1950 年代探索西洋現代畫法時期、第三期 1960 年代的「幾何抽象風格」、第四期 1970 年代的「月光」系列、第五期回歸寫實的晚期風格。[5] 白雪蘭探討風格轉變的脈絡，[6] 將李石樵繪畫風格歷程總結為五個階段：[7]

1　王哲雄，〈探索西方藝術的奧妙，找回自我的光燦──李石樵的繪畫風格〉，收於《李石樵畫集》（臺北：臺北縣立文化中心，1996），頁 4-5。

2　王德育，〈高彩度的追逐者──李石樵〉，收於王德育，《臺灣美術全集 8 ──李石樵》（臺北：藝術家出版社，1993），頁 17-43。

3　莊明中，《發現李石樵──豐原班的歷史回應》（臺中：臺中市立文化中心，1999），頁 11-36。

4　莊明中對李石樵創作生涯的四個分期有更細緻的說明。第一期早期寫實，包括 A. 啟蒙時期；B. 油畫性質及個人風格之摸索階段，強調「素描」的重要性；C.「厚重風格」用色濃厚，強調塊面，明暗對比；D. 肖像畫：個別肖像畫（寫實傳神）、群體肖像畫（重幾何式構圖）；E. 日據時代在臺灣的繪事；F. 反映現實的藝術觀：〈市場口〉、〈田家樂〉、〈建設〉。第二期 1950 年代探索西洋現代畫法；第三期 1960 年代的「幾何抽象風格」和「月光」系列，包括 A. 幾何抽象、B.「月光」系列；四、1970 年之後回歸寫實的晚期風格，包括 A.「裸女」系列、B.「群像」系列、C. 因旅遊頻繁而屢增的「風景畫作品」和「休閒活動」系列、D.「玫瑰花園」系列、E.「校園櫻花」系列。參見莊明中，《發現李石樵──豐原班的歷史回應》，頁 11-36。

5　胡朝復，《李石樵人物畫之研究》（臺北：國立臺灣師範大學美術學系在職進修碩士班碩士論文，2006）。

6　白雪蘭，《李石樵繪畫研究》（臺北：臺北市立美術館，1989），頁 16。

7　白雪蘭，《李石樵繪畫研究》，頁 53-77。

寫實主義的佼佼者（1929-1946）、西洋現代畫風實驗期、增殖性連鎖反應與「月光」系列時期、「群像」與「裸女」系列時期、美國與臺北風景時期。從中，白雪蘭將李石樵的作品依主題統分為「人物」、「靜物」、「風景」三種，分析各主題隨時間變化的發展過程，[8] 並繼續探討作品所呈現之構圖、色彩、空間、造形、背景等畫面構成元素，[9] 整理出李石樵獨特的風格特徵：[10]（一）對光的描寫達到爐火純青的地步；（二）對色彩的性質、理論有深刻及獨到的見解；（三）他是一位綠色的詮釋者；（四）他視人物造形為繪畫構成要素；（五）他將油彩上得平而薄。

關於李石樵的研究論述，可發現多屬對其生平的介紹或記述性描寫；而對李石樵作品的研究，則大多著重於主題風格的探討，期間或有論及作品與社會的時代性關係。李石樵被譽為「天才畫家」，[11] 日本時代其畫作入選每一回的臺展府展，李石樵臺展府展時期的作品於眾多研究中，則被含混歸於求學初期或寫實風格一筆帶過，即便出現跨越題材、跨越時間，融合各階段的統整性分析，雖然已清楚明列李石樵有別於其他美術家之獨特性風格，卻仍侷限於畫面之形式，而未能深入探討李石樵畫作各階段背後的思想。回應白雪蘭所言，李石樵繪畫風格之形成，有受地方環境、時代背景的影響，但他重思考的個性，才是他塑造自我面貌的主因。[12] 李石樵的藝術思想成為本研究關心的重點。

---

8　白雪蘭將李石樵各題材的發展過程，按時序整理得出：「人物」題材─寫實肖像、抽象人體、群像系列、裸女系列、美國風景之點景人物；「靜物」題材─寫實花果、立體派畫室靜物、裸女系列配置物、花卉系列；「風景」題材─寫實風景、群像系列陪襯風景、美國風景、臺北風景。參見白雪蘭，《李石樵繪畫研究》，頁 142。

9　白雪蘭對李石樵畫作進行畫面分析，就不同方面得到結果：「構圖」─穩重（重心多居中，或以穩定三角形呈現）；「色彩」─單一色塊豐厚多層，搭配色彩對比中求協調，主觀色彩濃厚，瑩亮透明；「空間」─透視準確，層次分明（一度用反透視及多點透視）；「造形」─寫實風格造形精確，除此則為畫面構成略作變形；「背景」─重視氣氛烘托，講究主、賓性質配合。參見白雪蘭，《李石樵繪畫研究》，頁 142。

10　白雪蘭，《李石樵繪畫研究》，頁 143。

11　白雪蘭，《李石樵繪畫研究》，頁 15。

12　白雪蘭，《李石樵繪畫研究》，頁 16。

白雪蘭承辦 1988 年 10 月 8 日在臺北市立美術館所舉辦之李石樵大展，有機會記錄下李石樵親口闡述自己的藝術觀：

> 藝術是一場真刀實槍的輸贏，必須要有極大的勇氣與堅強的決心，才能從事這項工作，它並非是拿刀執劍比劃即可，如果是這樣，只要精彩美妙，讓人激賞不已就好；所以繪畫的目的也不是在求畫面的完美而已，而要有深刻的內容及思想。[13]

其中簡明扼要地指出「內容及思想」的重要，藝術雖要求精彩美妙、要求畫面的完美，卻不僅止於此，最重要的是要有深刻的內容及思想。李石樵曾評論第六回府展作品與吳天賞對談時說到：「不過現代的創作一定要以知性投入，否則不行，以娛樂性隨便的態度絕對不行。」[14]他強調「知性」，即思考性的藝術觀。

本論文即以李石樵臺展、府展之作品為考察對象，兼論其帝展、臺陽展、省展初期之畫作，試圖探討李石樵之藝術觀及其轉變。

## 二、李石樵於臺府展之「地域景觀」考察

如果將「地域景觀」[15]一類定義為「以地域景觀為主題」或「以地域景觀為畫面背景」，對李石樵 1927 至 1943 年臺展府展的作品進行統計分析，關於「地域景觀」的畫作計有：臺展三件、府展零件，如果再延伸至同時

---

13　白雪蘭，《李石樵繪畫研究》，頁 53。

14　李石樵、吳天賞對談，〈第六回府展作品與美術界〉，《新竹州時報》（1943.12）；轉引顏娟英，《風景心境——臺灣近代美術文獻導讀》（以下簡稱《風景心境》）（臺北：雄獅圖書股份有限公司 2001），頁 310。

15　在此使用「地域景觀」一詞，有別於「地方」之指涉空間所在地點之「點」的描述，「地域」較多著重在有一範圍的區域性；使用「景觀」一詞則強調藝術家主體對眼前景象之觀看，而非「風景」抽離主體自身之對景象進行客觀描繪。

**圖 1** 李石樵臺展作品中「地域景觀」、「人像」、「靜物」各占比例。
**圖 2** 李石樵府展作品中「地域景觀」、「人像」、「靜物」各占比例。

期的帝展／新文展（以下將帝展／新文展簡稱「帝展」）則有兩件如下：1927 年第一回臺展入選〈大橋〉（〈大橋〉）、1928 年第二回臺展入選〈後巷〉（〈町の裏〉）、1929 年第三回臺展入選〈樹蔭下〉（〈木影ニテ〉）、1933 年第十四回帝展入選〈林本源庭園〉、1936 年第十七回帝展入選〈楊肇嘉氏之家族〉。

整理李石樵 1927 至 1936 年臺展作品中「地域景觀」、「人像」[16]、「靜物」三類所占比例（圖 1），從比例上看，李石樵作品於臺展之「地域景觀」作品占 23%、「人像」占 46%、「靜物」占 31%，顯示臺展期間，李石樵臺展作品以「人像」雖佔多數卻未過半，三者維持尚稱均衡的比例。李石樵府展作品中「地域景觀」、「人像」、「靜物」各類所佔比例如圖 2，其中「地域景觀」作品占 0%、「人像」占 83%、「靜物」占 17%。「地域景觀」作品在臺展原占 23%，府展期間已消失完全不見；「靜物」作品也自31% 下降至 17%，而「人像」在臺展作品中已占多數，在府展作品更是大幅增加至 83%，可見「人像」主題是李石樵於府展作品的最大重心。李石樵畫作之著重在「人像」一類，也在李石樵入選帝展作品中得到應證，如圖 3，整理李石樵作品於 1927 至 1943 年帝展之「地域景觀」作品占 22%、「人像」占 67%、「靜物」占 11%，「人像」比例超過半數。進一步將李石

---

16　人物肖像。

圖3 李石樵帝展作品中「地域景觀」、「人像」、「靜物」各占比例。
圖4 以李石樵臺展、府展、帝展作品作為數據母體，所進行「地域景觀」、「人像」、「靜物」各類所占比例。

樵於臺展府展、帝展的作品整合作為數據母體，進行「地域景觀」、「人像」、「靜物」各類統計，因臺展府展、帝展舉辦的回數不同，整合統計使得展覽各回的權重均勻，可得各類所佔比例為：地域景觀於臺展11%、地域景觀於府展0%、地域景觀於帝展7%、人像於臺展21%、人像於府展18%、人像於帝展21%、靜物於臺展14%、靜物於府展4%、靜物於帝展4%，如圖4。

從統計數據中可見，李石樵或許會選擇特具指標性意義的地域景觀入畫，像是〈大橋〉描繪臺北橋（圖5）、〈林本源庭園〉背景描繪板橋林家庭園、〈楊肇嘉氏之家族〉背景描繪臺中公園湖心亭，但其他作品甚至不具地域景觀的特殊性，顯見「地域景觀」主題並非李石樵1927至1943年間創作的主軸。

鹽月桃甫於首回臺展就洋畫部概述時有提出兩個重要的觀點，首先他指出：「我相信徒然媚於流俗、沿襲膚淺形式之作品，絕非臺展將來發展之可喜方向。同時亦深切期望，真心期待臺展獨特成長的有識之士，勿受制於淺薄狹隘的小趣味，而是為南方藝術特色的發育成長，盡一份明智的後援力量。」[17] 此咸被視為是日本時代臺灣美術強調「地方色」的重要證據。

---

17　鹽月桃甫，〈第一回臺展洋畫概評〉，《臺灣時報》（1927.11）；轉引顏娟英，《風景心境》，頁192。

圖 5　李石樵，〈大橋〉（臺北橋），1927，水彩、紙本，32×47cm，私人收藏，
第 1 回臺展西洋畫部臺入選，圖片來源：藝術家出版社提供。

然從李石樵臺展府展「地域景觀」作品顯示，李石樵雖以寫生出發或以個
人因素，卻不見得特別迎合對「地方色」的強調。鹽月桃甫繼續談及「紀
實」：「紀實的繪畫無論誰都可以瞭解，可是作品若沒有表現出情緒交流
的生命，在繪畫藝術上並不具有任何價值。」[18] 我們有理由相信，尤其李
石樵作為西洋畫畫家、幾乎每回臺府展都有作品入選參展，李石樵應是閱
讀過鹽月這篇對臺展概評的文字，然而李石樵是如何思考「紀實」這個概
念？

李石樵就讀臺北師範期間，正逢石川欽一郎在校任教，「與學生組織校外
寫生會，利用假日在臺北近郊如圓山、景美、淡水等地寫生，然後在校內
舉辦展覽會，甚至也在省立博物館開學生作品展覽會」，[19] 李石樵雖受石
川啟迪而或有寫生作品產出，但卻不似同時代其他畫家以寫生來展現「地
方色」：

---

18　同前註。
19　白雪蘭，《李石樵繪畫研究》，頁 23。

他（李石樵）並不常應學生之要求——出外寫生，因為他主張室內的素描基礎好，描寫戶外景物才會有成績。很多學生也常要求他傳授繪畫的秘訣，以期能像他有好的表現。但是他說如果他們自己不動手、不思考，每天在旁邊看他作畫，怎麼能知道調色時的力道、油彩多少比例，有如何效果呢？他告訴學生，唯一的秘訣就是每天畫十個小時以上，自己仔細體會。他從不限制學生畫何種風格的作品，但是不要和他的一樣才好。[20]

李石樵甚至質疑石川的風景畫不具真正的自我：

石川先生的繪畫，自然具有相當的技巧與水準，但嚴格說來他並不是一位真正的藝術家。當我在東京美術學校時期，有機會在日本見到石川，我曾私下問他，為何不畫油畫，或可否拋開風景畫，畫一些真正有自我的作品？[21]

由此或可知，李石樵的藝術思想重視「自我」，作畫不以寫生風景為創作重心，也不以「地方色」為藝術核心，作為創作者的李石樵，景物寫生或所謂的「地方色」在他的藝術思考當中並沒有占據特殊的地位。

## 三、李石樵於臺府展之「人像」「靜物」考查

比例上李石樵 1927 至 1943 年臺展府展的作品，關於「人像」的畫作計有：臺展六件、府展五件，如果再論及相同時間的帝展（包含第十六回帝展西

---

20　白雪蘭，《李石樵繪畫研究》，頁 45。

21　白雪蘭，〈李石樵先生口述錄音〉，收於白雪蘭，《李石樵繪畫研究》，頁 25-26。

洋畫部退出自組的「第二部會展」）作品[22] 則有如下：

1930 年第四回臺展「臺日賞」[23]〈編織的少女〉（〈編物する少女〉）

1931 年第五回臺展入選〈男子肖像〉（〈男ノ像〉）[24]

1932 年第六回臺展「無鑑查」（免審查）〈人物〉（〈人物〉）

1933 年第十四回帝展入選〈林本源庭園〉

1934 年第八回臺展「特選」〈少女〉（〈ムスメ〉）

1935 年第九回臺展「推薦」[25]〈閨房〉（〈閨房〉）

1935 年〈編物〉入選「第二部會展」[26]

1936 年第十回臺展「臺展賞」〈珍珠首飾〉（〈真珠の首飾〉）[27]

1936 年第十七回帝展入選〈楊肇嘉氏之家族〉

1938 年第一回府展「無鑑查」〈初孫〉（〈初孫〉）

1938 年第二回新文展[28] 入選〈窗邊座像〉

1939 年第二回府展「特選」「推薦」[29]〈女二人〉（〈女二人〉）

1940 年「紀元二千六百年奉祝美術展覽會」[30] 入選〈溫室〉

1941 年第四回府展「入選」〈前庭的孩童〉（〈庭先ノ子供達〉）

---

22　臺北市立美術館曾去函日本文化廳文化部藝術課查出李氏入選帝展紀錄如下：
　　昭和 8 年（1934）帝國美術院第十四回展覽會〈林本源庭園〉入選
　　昭和 9 年（1935）帝國美術院第十五回展覽會〈畫室內〉入選
　　昭和 9 年（1935）第二屆日本美術展覽會〈編物〉入選
　　昭和 11 年（1936）昭和十一年文部省美術展覽會（鑑查展）〈楊肇嘉氏之家族〉入選
　　昭和 13 年（1938）第二回文部省美術展覽會〈窗邊座像〉入選
　　昭和 15 年（1940）紀元二千六百年奉祝美術展覽會〈溫室〉入選
　　昭和 17 年（1942）第五回文部省美術展覽會〈閑日〉入選
　　參見白雪蘭，《李石樵繪畫研究》，頁 33-36。
23　「臺日賞」是由《臺灣日日新報》提供獎金，盼給有獨特表現的畫家，相當次等特選。
24　以四弟李堆鍛為模特兒之油畫作品。
25　李石樵獲推薦免審查。
26　第十六回帝展西洋畫部退出，自組「第二部會展」。
27　同年 2 月〈楊肇嘉氏之家族〉入選帝展。以〈橫臥裸女〉及〈屏風與裸婦〉參加第二屆臺陽展，接受警方查驗時，警察以「立姿可以展出，躺著的禁止展覽」為理由，取消該作的參展權。
28　1937 年帝展改組定案，改稱「文部省美術展覽」，俗稱「新文展」。
29　因首回府展採用招待出品制度，引起興論界之評擊，次回起遂廢止招待出品制度，恢復推薦制度。
30　配合總動員令，第四回新文展臨時改為「紀元二千六百年奉祝美術展覽會」。

1942 年第五回府展「推薦」〈小憩〉（〈憩ひ〉）

1942 年第五回新文展入選〈閑日〉

1943 年第六回府展「推薦」〈坐像〉（〈坐像〉）

聯合圖 1、圖 2、圖 3、圖 4 之統計資料，「人像」之臺展作品在所有李石樵臺展作品中占 46%，在所有李石樵臺展府展、帝展作品中占 21%；「人像」之府展作品在所有李石樵府展作品中占 83%，在所有李石樵臺展府展、帝展作品中占 18%；「人像」之帝展作品在所有李石樵帝展作品中占 67%，在所有李石樵臺展府展、帝展作品中占 21%。

統計李石樵 1927 至 1943 年臺展府展的作品，關於「靜物」的畫作計有：臺展四件、府展一件，如果再論及同時期的帝展則有一件，如下：

1931 年第五回臺展「特選」「臺展賞」〈桌上靜物〉（〈桌上靜物〉）

1932 年第六回臺展「無鑑查」〈靜物〉（〈靜物〉）

1933 年第七回臺展「特選」「朝日賞」[31]〈室內〉（〈室內〉）

1934 年第十五回帝展入選〈畫室內〉

1935 年第九回臺展入選〈桌上果實圖〉（〈桌上果實圖〉）

1940 年第三回府展「入選」〈石榴〉（〈柘榴〉）

聯合圖 1、圖 2、圖 3、圖 4 之統計資料，「靜物」之臺展作品在所有李石樵臺展作品中占 31%，在所有李石樵臺展、府展、帝展作品中占 14%；「靜物」之府展作品在所有李石樵府展作品中占 17%，在所有李石樵臺展、府展、帝展／新文展作品中占 4%；「靜物」之帝展作品在所有李石樵帝展作品中占 11%，在所有李石樵臺展、府展、帝展作品中占 4%。上述數字占比顯示，「人像」主題正是李石樵 1927 至 1943 年間創作的主軸，「靜物」次之，最後才是「地域景觀」，欲探求李石樵臺展府展時期

---

31 「朝日賞」由日本大阪朝日新聞社提供獎金所新設。

的藝術觀，從人像主題入手進而延伸到靜物主題似乎是更適合的切入點。

## 四、李石樵於臺展府展之寫實主義

眾多美術史學者都將李石樵歸類為寫實主義畫家，而李石樵於臺展府展期間又以「人像」主題兼之「靜物」主題為其創作重心，那麼，李石樵於臺展府展時期以「人像」、「靜物」主題為出發點的寫實主義，究竟是如何的一種寫實主義？

鷗亭生／XYZ 生於第五回臺展批評李石樵作品：

> 第二室中獲得特選的李石樵作品〈桌上靜物〉，獲臺日賞的廖繼春〈庭〉，臺展賞的南風原朝光〈靜物〉，三件都只可以說是挑不出毛病的習作，並沒有達到特別值得獲獎的程度，特別在色彩或立體感及生動感上，三件作品都並不很傑出。不過，從這些作品可以感覺到他們還年輕，明年可以創作出更優秀的作品。將來這些人的作品能夠擺脫習作階段時，臺展也方才具有真正像是繪畫的形式。[32]

鷗亭生在第六回臺展繼續述及李石樵的肖像畫（即本文「人像」畫），期待其進一步培養思考深度：

> 一如往常，李石樵實力堅強，「人物」處理得幾乎過於嚴謹；靜物的表現也很熟練，敷色及對物像的色調感覺也很正確。若能更進一步培養思考深度，成就必然更高。[33]

---

32 鷗亭生／XYZ 生，〈第五回臺展評論〉，《臺日報》（1931.10.26）；轉引顏娟英，《風景心境》，頁209。

33 鷗亭生，〈第六回臺展之印象〉，《臺日報》（1932.10.26-11.03）；轉引顏娟英，《風景心境》，頁213。

宮武辰夫評論臺展第十回為文〈臺展漫步觀西洋畫〉論及李石樵「人像」作品〈珍珠首飾〉（圖6）：

> 李石樵〈珍珠首飾〉。巧妙的消化客體，令人感覺畫家的能力熟練。然而色彩上表現出臺灣人所共通的某種不流暢感。如果能擺脫這樣的色彩癖好，便能創造出此民族提升進步的空間，同時藝術的血壓也會平靜下來吧！[34]

岡山蕙三〈第一回府展漫評〉提及李石樵「人像」作品〈初孫〉：「招待參展的李石樵〈初孫〉，技法巧妙，然而這次發表作品過於學院派，缺乏生氣，人物有些太多，希望明年作品更努力。」[35]

楊三郎與吳天賞對談之第三回府展洋畫評論，其中吳天賞論及李石樵：「我想應該可以期待這位畫家將來繼續發展，拿出反學院派的氣概吧！偉大的個性才是反學院派的基礎。」楊三郎則回應：「雖然不是李君（李石樵）最努力的作品，但卻非常深刻而正直，予人好感。像這樣坦然直率地向自己的道路勇往直前的，李梅樹的作品也是一例。」[36]

立石鐵臣〈第五回府展記〉述及李石樵的肖像畫（即本文「人像」畫），並比較李石樵作品〈小憩〉和李梅樹作品〈麗日〉：

> 訪問霧峰林獻堂時，進入屋內便看到掛著林獻堂的肖像油畫，感覺頗佳，走近看署名，才知道是李石樵的作品。此後在臺陽展也看過

---

34　宮武辰夫，〈臺展漫步觀西洋畫〉，《臺日報》（1936.10.25）；轉引顏娟英，《風景心境》，頁258。

35　鷗汀生、岡山蕙三，〈第一回府展漫評〉，《臺日報》（1938.10.24-29），版3；轉引顏娟英，《風景心境》，頁267。

36　楊三郎與吳天賞對談，〈第三回府展洋畫評論〉，《臺灣藝術》（1940.12）；轉引顏娟英，《風景心境》，頁279。

圖6　李石樵，〈珍珠首飾〉，1936，油彩、畫布，72.5×60cm，國立臺灣美術館典藏，第10回臺展西洋畫部臺展賞。

其他李君所畫的肖像畫，也都感覺蠻好。他好像已經畫過許多肖像畫，雖然還未能深刻描寫性格，但是技法熟練，有如面對真人般相當生動。像李君這樣，有許多好機會製作肖像畫，應該更加用心，傾一己之精力，努力加強觀察的深度。肖像畫之外，所謂文展型風俗畫往往也是展覽會場上的傑作。……李石樵的〈小憩〉，畫中美女在沙發上休息，表現婦人休憩的悠閒情景。他的筆法較李梅樹明快。李梅樹的〈麗日〉背景為田園風光，幾位當地的少女聚集在一起，而且意識到有人在觀看。此為農村的風格，但如果就此認為比悠閒的婦人畫更親切，這也是不對的。……此與李石樵的相同，都是為了創作找來模特兒擺好姿勢而畫。但是他（李梅樹）的群像缺乏結構，而且畫筆較鈍，我想從各方面看來，李石樵流利地切入畫面的手法表現較佳。[37]

綜觀眾位美術家或藝術評論家對李石樵臺展府展作品的評論：「特別在色彩或立體感以及生動感上，三件作品都並不很傑出」、「『人物』處理得幾乎過於嚴謹；靜物的表現也很熟練，敷色及對物像的色調感覺也很正確」、「巧妙的消化客體，令人感覺畫家的能力熟練」、「技法巧妙」、「過於學院派，缺乏生氣」、「拿出反學院派的氣概吧！」、「坦然直率」、「雖然還未能深刻描寫性格，但是技法熟練，有如面對真人般相當生動」、「流利地切入畫面的手法表現較佳」、「素描底子極其紮實」、「全身像予人略微僵硬之感」，正負兩面兼具的評價當中，可窺得李石樵人像畫及靜物畫的特色，即以學院派技法對對象進行客觀忠實描繪，此乃李石樵於臺展府展人像畫及靜物畫所展現的「寫實」。

然而從白雪蘭觀察李石樵人像畫的論述中：「李氏的素描根基深厚，使他的寫實作品無往不利，他的輪廓正確、明暗合理，色彩亦相當調和。

---

37　立石鐵臣，〈本島畫家的任務〉，《臺灣時報》（1942.11）；轉引顏娟英，《風景心境》，頁281。

他不將物體扭曲變形，空間的關係也一定立體化層次分明，色彩絕對忠於實物。」[38] 李石樵台展、府展人像畫、靜物畫，這種嚴格遵循客觀對象的理性作畫方式的「寫實」亦遭受批評，吳天賞於 1940 年批評李石樵的作品，直指李石樵受過去的盛名所累，依循理論的制約進行畫面的處理，為了濃縮表現而變得僵硬拘謹，太過小心因此缺乏猛烈筆觸的恣意揮灑：

> 李石樵的作品感覺萎縮拘謹。因為陷入瓶頸中，所以將過去的技能匯集，作成優點濃縮式的作品。……請放下過去的榮譽而反璞歸真，休息一下吧！……若勉強地講，不使用猛烈的筆觸是有點美中不足。〈我是一年級生〉（僕一年生）的臉部變僵硬，身體也是，應釐清是什麼原因所引起。……依理論性來處理畫面的變化，卻反而成為未完成的形式。[39]

陳春德則批評李石樵的人像畫「堅實而毫無缺點」但卻「個性不足」：「〈老人〉及〈父〉作品中的人像，也是堅實而毫無缺點的肖像畫，但可惜的是個性不足。」[40]

與李石樵同一時代而足可與之匹敵，同樣被歸類為寫實主義的畫家李梅樹，其對「寫實」的論述，是否能推得李石樵對「寫實」的認知？李梅樹於 1940 年 6 月《臺灣藝術》對「寫實主義」下了如此定義：「以 19 世紀自然性為基調的繪畫精神，若可以被視為自然主義的精神，那麼以 20 世紀之レアリテ（寫實性）為基調的繪畫精神，也可以說就是寫實主義的精

---

38　白雪蘭，《李石樵繪畫研究》，頁 57。

39　吳天賞，〈臺陽展洋畫評〉，《臺灣藝術》（1940.06）；轉引顏娟英，《風景心境》，頁 334-335。

40　陳春德，〈全體與個人融合之美──觀今春之臺陽展〉，《興南新聞》（1942.05.04）；轉引顏娟英，《風景心境》，頁 339。

神。」[41] 文中卻沒有言明所謂「寫實性」者為何？是「題材內容的現實性」抑或是「技法表現的寫實性」？[42]

如果無法從同為寫實主義、同時代畫家李梅樹對「寫實」的直接論述推敲得到，那麼，到底對李石樵而言，何謂「寫實」？何謂「寫實主義」？李石樵對於自己人像畫的評述，傳達出他的寫實藝術觀。華南銀行曾出資將李石樵作品〈三美圖〉印於火柴盒，以作為行銷廣告。火柴盒上同時標語李石樵的話：「繪畫絕不允許捉摸不到的作品存在，畫維納斯就必須能抱住她。」其中「捉摸得到」、「抱得住」，即意謂雙手可觸及、展現特質而可被掌握，那必是占據空間的實體存在，此即，李石樵企圖以平面繪畫作品繪製出，使觀者得以自觀看出發卻能滿足身體觸覺的實體存在，便是融合了「題材內容的現實性」與「技法表現的寫實性」之「以學院派技法對對象的忠實描繪」。

白雪蘭論及李石樵的人像畫：

> 這些人物的描寫，從姿態上判斷顯然是有模特兒為對象，她們大部分是坐在有靠背的椅子上，雙手自然合攏，但表情沉靜肅穆（如〈畫室內〉、〈窗邊座像〉、〈溫室〉），畫面上看起來是悠閒的家居生活之寫照，但氣氛並不輕鬆，令人有莊重、拘謹的感覺。而就技巧而言，他的素描嚴謹，構圖紮實，色彩穩重，這些條件就是他入選帝展的關鍵。[43]

---

41　李梅樹，〈臺陽展近況與理想〉，《臺灣藝術》（1940.06）；轉引顏娟英，《風景心境》，頁338。其中，「レアリテ」為「reality」假名譯音，「寫實性」則是李梅樹使用的漢字譯詞。

42　鄭惠美，〈序論〉，收於鄭惠美，《臺灣現代美術大系・西方媒材類——鄉土寫實繪畫》（臺北：文化建設委員會，2004），頁12。

43　白雪蘭，《李石樵繪畫研究》，頁36。

面對第六回府展，王白淵撰文討論「藝術的創造力」，而以李石樵「畫像」
作品為例：

> 李石樵的「畫像」，令我們思考很多事。一頭栽進人物畫的他，
> 由於經過學院訓練，故素描底子極其紮實。坐在椅子上的年輕女
> 性全身像予人略微僵硬之感，這可能是模特兒不夠熟練所致。外
> 行人乍看也許對這幅畫不會有什麼感覺，但是愈看愈覺得心思沉
> 靜了下來。我來回看了這幅畫好幾次。因而對李氏及其藝術彷彿
> 有所領悟的感覺。希臘的藝術是在明朗的理性和清澄的感情之上
> 燦開的花朵，故而藝術之美經常伴隨著科學之美。這對個人也是
> 相通的。從李氏的藝術中，我窺見了此意涵的鱗爪。[44]

王白淵在此將李石樵人像畫與希臘藝術聯繫起來：「愈看愈覺得心思沉靜
了下來」、「希臘的藝術是在明朗的理性和清澄的感情之上燦開的花朵，
故而藝術之美經常伴隨著科學之美。這對個人也是相通的。從李氏的藝術
中，我窺見了此意涵的鱗爪。」[45] 在在說明了李石樵之寫實主義乃融合「題
材內容的現實性」與「技法表現的寫實性」之「以學院派技法忠實對象的
客體描繪」，因此帶有類似新古典主義「崇高的單純和靜默的偉大」的美
學傾向，唯不同的是，新古典主義企圖恢復古希臘樣式，取材自歷史故事
或希臘神話，相對於秀美而展現出壯美，李石樵或許沒有對壯美的追求，
卻企圖透過藝術去追求對象實體帶有崇高靜默的存在。

---

44　王白淵，〈臺府展雜感──藝術的創造力〉，《臺灣文學》4卷1期（1943.12）；轉引顏娟英，《風景心境》，
　　頁304。
45　同前註。

## 五、李石樵寫實主義之轉向

李石樵於 1944 年第十回臺陽展中展出作品〈合唱〉（〈歌ふ子供達〉），乃鑑於第二次世界大戰臺灣作為日本殖民地遭受盟軍轟炸，畫作以防空洞為背景，身穿軍衣軍帽的孩童正高唱著愛國歌曲。1945 年 3 月李石樵曾經參加一場名為「以臺陽展為中心談戰爭與美術」的座談會，會中分析自己的作品〈合唱〉（圖 7）：

> 我從以前就想以小孩為題材繪畫，卻未能實現。結果與今日時局結合而創作出來，這樣的情況，我自己也相當地困惑。因為此時局下的臺灣，已經有各式各樣的展覽會出現直接描寫軍隊，或根據照片而創作的作品，但我總覺得那樣的事無法接受。最後，我所看到現實風景的一面，社會的一面，如何與小孩們結合來描寫呢？到最後，由於時局是那樣逼迫緊張，我們一定要保持喜悅與希望，一直到最後關頭也必須抱持這樣的心情。因此最後發展成防空洞前唱歌的小孩。防空洞意味非常的緊迫，可是小孩正在這前面唱歌。唱什麼歌都可以，不過，因時局關係不唱奇怪的歌，唱軍歌吧，我想即使不說也很清楚。可以說是一種痛苦、掙扎之後，與希望及快樂的結合。單單表現一種痛苦比較容易，但是將痛苦帶入喜悅的境界，這不是時間性或空間性，而是有距離的。[46]

李石樵的說話中，清楚表示其對社會現實的關懷，但藝術上卻不能對社會現實作直接挪移的描繪。李石樵提問：「我所看到現實風景的一面，社會的一面，如何與小孩們結合來描寫呢？」顯現李石樵正思索不同於以往臺展府展時期的新的藝術型態，要以非直接描繪現實來表達對現實的關懷。

---

46　楊佐三郎等八人座談，〈臺陽展為中心談戰爭與美術〉，《臺灣美術》（1945.03）；轉引顏娟英，《風景心境》，頁 349。

圖7　李石樵，〈合唱〉，1943，油彩、畫布，116.5×91cm，李石樵美術館典藏，圖片來源：李石樵美術館提供。

陳水財評析李石樵〈合唱〉作品時說道：

> 〈合唱〉表現了李石樵在現實苦難與藝術美感之間取得平衡的一種創
> 作思維，為橫陳於畫家眼前之現實與藝術之間的鴻溝，取得了解決
> 方式。李石樵的發言頗有思辯的意味，相對於當時畫家們普遍的藝術
> 論題或『地域風格』之討論，李氏的思維要顯得深沉許多。這段談
> 話也可能是臺灣美術文獻中，首度出現關於『社會議題』的論述。[47]

陳水財在此呼應了李石樵曾評論第六回府展作品而與吳天賞對談時所
說：「戰爭畫最值得吟味的是力量感與希望感。」[48]顯示出李石樵對於戰
爭畫，注重的不是烽火激烈的實況場景，而是將「戰爭」作為引子，真正
要表達的是從中顯現的「力量感與希望感」。

1945 年 8 月 15 日，日本戰敗宣布投降，從二戰結束到國府遷臺（1945-
1949）的四年間，李石樵在 1946 年以〈市場口〉參加首屆省展並任省展
審查員，1946 年作〈河邊洗衣〉，1947 年作〈田家樂〉、〈建設〉參加
第二屆省展，這幾幅作品以社會性議題為創作主題，是乃臺灣美術發展中
同時期之繪畫所僅見。

〈市場口〉（圖 8）設定臺北市永樂市場為場景，擁擠往來的人群是人物
群像的延伸變體，作品中共描繪了約二十人，畫家猶如影劇導演，指導安
排每個人不同的角色給予不同的位置，其中海派裝扮的女子與牽著腳踏車
的女孩，都是以大女兒李美女為模特兒繪出：[49]

---

47 陳水財，〈介入 逃避 分享——從「社會性」觀點解讀李石樵的藝術〉，收於曾芳玲主編，《畫壇的長跑者
——李石樵百年誕辰紀念展》（高雄：高雄市立美術館，2007.09），頁 10。

48 李石樵、吳天賞對談，〈第六回府展作品與美術界〉，《新竹州時報》（1943.12）；轉引顏娟英，《風景
心境》，頁 308。

49 李女士回憶過去放學後都要當父親的模特兒，同樣的姿勢要維持一段時間非常不易，感覺非常的辛苦，但
是父親執著及嚴謹的態度她非常佩服，所以不敢有所怨言。參見白雪蘭，《李石樵繪畫研究》，頁 87。

圖 8　李石樵，〈市場口〉，1945，油彩、畫布，157×146cm，李石樵美術館典藏，圖片來源：李石樵美術館提供。

打扮入時的海派女子出現在畫面的中央，墨鏡下驕傲的眼神，雖然不見但亦可感受到。而衣服破舊的小販，雖然各有各的神情動作，不過他們之間的前後左右位置安排，不僅得宜，也產生一種相互牽引輝映的力量，連最前方骨瘦如柴的狗，也是那個時代物資缺乏的象徵。然而海派的女子依舊衣著光鮮，打扮摩登，形成社會的對比，這就是藝術家對社會的批判。[50]

〈田家樂〉以觀音山為遠景，營造出和樂融融的田家風光，延續〈市場口〉的作畫方式以家人為描繪依據的模特兒，再依需要安置各人的角色和所在畫面空間的位置。父親是白髮老人位居畫面中央，長女李美女打扮成年輕農婦手持竹耙子立於右方，自己的太太李夫人是坐在左下方餵乳的年長農婦，兩個幼童也是以自己的小孩為畫像。〈河邊洗衣〉的遠景是臺北橋，前景正中描繪的兩位婦女正從河邊洗衣歸來，右邊揹著嬰孩、手提衣籃的婦女，是以太太李夫人為模特兒所繪，左邊雙手拿捧者衣盆的是以長女李美女為模特兒所繪。〈建設〉所設定的場景是位於總統府後方的圖書館正在改建當中，然此卻非實際發生的事件，李石樵虛構出受戰爭毀壞的斷垣殘壁正待重新建設，畫中人物的衣著與擔負的工作性質，展現出不分階層、不分身分地位，齊心同力為建設而付出貢獻。

呂赫若曾論及〈合唱〉一作：「對於李先生的〈唱歌的小孩〉（〈合唱〉），並非是臉部表情或防空洞如何，而是李石樵精神昇華之後的作品。」[51] 呂赫若更進一步說：「我想描寫物體而不成功，當然那是無法肉體化的關係，所以〈唱歌的小孩〉是李先生擁有一股力量，將所看到的現實肉體化的緣故。」其中所謂「精神昇華」、「現實肉體化」，點出了李石樵的畫作自

---

50　白雪蘭，《李石樵繪畫研究》，頁 86。
51　楊佐三郎等八人座談，〈臺陽展為中心談戰爭與美術〉，《臺灣美術》（1945.03）；轉引顏娟英，《風景心境》，頁 348。

之前的「客觀寫實」已然轉向「主觀寫實」。李石樵於此時期的寫實主義，成為一種以非直接描繪現實來表達對現實關懷的主觀式寫實，某種程度更接近庫爾培式的寫實主義，或可稱之為「現實主義」。

寫實主義這個詞可以追溯到 1855 年 6 月 28 日庫爾培（Gustave Courbet, 1819-1877）在巴黎蒙丹大道七號（7, Avenue Montaigne）以「庫爾培四十件畫作與四件素描展示與銷售會」（Exhibition et vente de 40 tableaux et de 4 dessins de l'oeuvre de M. Gustave Courbet）為題，自費辦的一場個人畫展。畫展入口處販售的展覽作品目錄中，一篇以「LE RÉALISME」為題的展覽說明日後被視為一份宣言，代表一種新的繪畫思維。而中文接受了和製漢語的影響，也將之譯為「寫實主義」。[52]

吳宇棠解讀庫爾培的「宣言」：

> 「寫實主義」做為一種創作態度的宣示，主張的是：以創作主體獨立性的觀察角度，「傳譯」（traduire）時代的現狀。首先，它不是學院主義下的「為藝術而藝術」的承襲，而是從主體「我」（Je）的角度，再現「在生活中」的藝術，「現代的」（de mon époque）藝術。其次，這種「再現」（représentation）既不是形式的模仿（imitation），也不是視覺上逼真的幻象（illusionniste），而是將自己「對入」時

---

52  摘錄庫爾培之展覽目錄，被視為〈寫實主義宣言〉：「將寫實的稱號強加於我頭上，就如同把浪漫的稱號強加在 1830 年代的那些人身上一樣。稱號從來無法把準確理念賦予其所涉及之事物；否則，作品實屬多餘。……我無意針對此一稱號進行關於準確性方面的解釋，因為可以預期它無法被正確理解。我只執著於以些許文字說明來鏈除誤解。……我以不預設立場的態度研究了所有體制，此外還研究了著時代藝術和新時代藝術。我無意模仿或抄襲其中任何一個；我的思維更不可能走向『為藝術而藝術』這個不確定的目標。不！我只是要藉著對傳統的全面認識，汲引出我個性中合理且獨立的情感。……有知識是為了有能力，這是我的理念。能夠依我自己的評價，來傳譯這個時代的風俗、思想和面貌，也就是說，能夠創作活生生的藝術，這就是我的目標。」轉引吳宇棠，《臺灣美術中的「寫實」（1910-1954）——語境形成與歷史》（新北：天主教輔仁大學比較文學研究所博士論文，2009），頁 47。

代之中，與自己生活的氛圍結合在一起，與時代的思想、氣質同步
化的再現。[53]

這裡強調了從創作者的主觀角度，不作肖似的形式模仿，而是「將自己『對
入』時代之中，與自己生活的氛圍結合在一起，與時代的思想、氣質同步
化」，「『傳譯』時代的現狀」，相當程度等同於王白淵[54]提倡之「民主
主義美術」。

1946 年 10 月 22 日首屆省展在臺北市中山堂舉行，李石樵展出 120 號油
畫〈市場口〉。參展前月餘之 1946 年 9 月 12 日，李石樵參加由《新新》
雜誌所主辦的「談臺灣文化前途」座談會。隨後《新新》雜誌第七期於
1946 年 10 月刊出座談會紀錄，編輯部在〈卷頭語〉闡釋了這個座談會的
精神主軸，指出：

> 過去的文化，我們姑且置之不論，現在和將來的文化，我相信絕
> 不是為少數人的文化，而是為大多數人的文化。貴族階級和士
> 大夫的玩具於我們已經是無用的了……一切都是為了人民的時
> 代。……現在的政治是不是為了人民，現在的所有經濟政策是不
> 是為了人民，現在的一切文化施設是不是為了人民，人民大眾都
> 會以『現實』來決斷，絕不會以一場宣傳演講詞或一篇宣傳文章
> 來決斷。總而言之，反對民主，離開大眾生活的一切文化活動，
> 在現在的臺灣，已經是沒有意義的了。所以我們主張臺灣文化運
> 動的民主化和大眾化！而我們《新新》的同仁也願與本省各界的

---

53  吳宇棠，《臺灣美術中的「寫實」（1910-1954）——語境形成與歷史》，頁 47。
54  戰後初期王白淵任職於《臺灣新生報》，之後成為「臺灣文化協進會」創會理事，並擔任該會會刊《臺灣
    文化》編輯；又擔任左翼刊物《臺灣評論》月刊編輯。中文說寫流利的王白淵，是當時橫跨政治與文藝領
    域最活躍的臺籍文化人士之一。

文化人，共同向這個方向努力。[55]

座談中繼之文化議題，王白淵將話題導向美術，提出：「在美術方面也一樣，從沙龍美術的領域跨出來是絕對必要的，因為這已經面臨到今天世界性的潮流」的看法，並現場徵詢李石樵的意見。李石樵難能可貴地闡述了他的藝術理念說：

> 只有畫家能理解而他人不能理解的美術，是脫離了民眾的美術。這樣的美術便不能稱為民主主義的文化。若今後的政治屬於民眾，那麼美術和文化也必須屬於民眾。因此，繪畫的取材也應從這個方向來考慮。必須放棄僅止於形式上好看的作品，創作出有主題、有主張與思想意識（「イデオロギー」〔ideology〕）的作品。如此一來，就能開拓出今後我國藝術發展的路線。世界美術的發展方向大體是如此，而目前的做法卻是脫離了世界的潮流。[56]

在同期雜誌中，另有一篇〈李石樵專訪〉是《新新》出刊八期中唯一的一篇畫家專訪，足見李石樵受到《新新》極大的認同與重視。該期出刊時間更是選在第一屆省展開幕之前五天，專訪版面的下方還刊登一則「第一屆臺灣省美術展」的預告。從這裡可以看出李石樵在當時臺灣文化界的聲望，至少代表他以《新新》為核心的文化界人士心目中的位置。[57] 專專訪文中李石樵也提到相同的主張：

---

55　〈卷頭語〉，《新新》7 期（1946.10），頁 1；轉引吳宇棠，《臺灣美術中的「寫實」（1910-1954）——語境形成與歷史》，頁 265。

56　〈談臺灣文化前途〉，《新新》7 期（1946.10），頁 6；中譯文主要參照王德育《臺灣美術全集 8 ——李石樵》頁 25 與顏娟英〈戰後初期臺灣美術的反省與幻滅〉頁 89 譯文，並經原文對照修飾。轉引吳宇棠，《臺灣美術中的「寫實」（1910-1954）——語境形成與歷史》，頁 265。

57　陳水財，〈介入 逃避 分享——從「社會性」觀點解讀李石樵的藝術〉，收於曾芳玲主編，《畫壇的長跑者——李石樵百年誕辰紀念展》，頁 9。

換言之，畫作係畫家人品的反映。所以，做一個畫家必須自問，自己的畫作在今日世界中扮演什麼角色，以及具有何種存在的價值？今日的美術必須要有主題意識。而且必須要有確定的目標。抱定從現實中努力探索的態度，致力於完成富有美感價值的藝術。繪畫存息於社會之中，當然要與大眾共處於當下。但這不是意味著畫家媚世的態度。而是畫家從良心深處自然流露的表現。今天我國美術的存在現況，便是應當要有明確的主題。[58]

專訪文中，李石樵亦如王白淵，鼓吹「民眾的美術」、「抱定從現實中努力探索的態度」或「民主主義文化」，[59] 此已然有別於臺展、府展時期的寫實主義內涵。

戰後初期李石樵所倡言的「民眾的美術」，主張的是「有主題、有主張與思想意識的作品」、「朝向世界性」的發展；[60] 而其創作態度是「抱定從現實中努力探索的態度，致力於完成富有美感價值的藝術」，「繪畫存息於社會之中，當然要與大眾共處於當下」。[61] 於是，隨著戰後初期對「民眾的美術」的重視，李石樵的創作揮別「文展型風俗畫」、「學院主義」、「寫實作風」，而轉向部分類似庫爾培「現實主義」的藝術觀。李石樵藝術觀的轉向，使其作品出現具象肖似真實的形式上虛構想像的內容，將對社會的期許寄託於畫面，展現對現實的關懷，以其繪畫創作身體力行王白淵「民主主義美術」。

---

58　王俊明，〈洋畫壇的權威──訪問李石樵畫伯〉，《新新》7期（1946.10.17），頁21；中譯文主要參照王德育《臺灣美術全集8──李石樵》頁25-26與顏娟英〈戰後初期臺灣美術的反省與幻滅〉頁84譯文，並與日文原稿對照修飾。轉引吳宇棠，《臺灣美術中的「寫實」（1910-1954）──語境形成與歷史》，頁267。

59　吳宇棠，《臺灣美術中的「寫實」（1910-1954）──語境形成與歷史》，頁265-270。

60　參見〈談臺灣文化的前途〉，《新新》7期（1946.10），頁6。

61　王俊明，〈洋畫壇的權威──訪問李石樵畫伯〉，頁21。

# 六、結語

本文將李石樵視為日本時代官展的代表藝術家，試圖探詢李石樵藝術觀的轉折，由於李石樵很少對外發表創作論述，考查因此從作品分析著手，分類研究李石樵臺展府展作品以及戰後初期畫作，輔以各藝術家或藝術理論家對李石樵作品的評論，尤其重要的是極少數李石樵自己對自己藝術理念的闡述作為驗證。

臺展府展時期的臺灣美術雖非直接承襲自法國印象主義，卻也是輾轉自日本受到法國印象主義影響，而其中對「現代生活」的強調，則是自庫爾培「現實主義」[62] 延續至「印象主義」藝術思潮的重心。法國印象主義隨日本對臺灣美術教育及臺展、府展等官展舉辦，間接地影響當時的臺灣美術家。雖非原封不動的移植，然而輾轉的折衷過程中，某種程度也隱含著對「現代生活」的重視。李石樵作為臺灣美術史脈絡的一員，自是不能自絕於外，而發展出對現代生活進行寫實的作品。考查李石樵臺展府展乃至同時期帝展作品，「地域景觀」類作品不刻意突顯地方風情之特殊性、不刻意迎合對「地方色」的強調；此時期李石樵以「人像」類作品為創作重心，然綜覽對李石樵「人像」畫正負兼有的評論，李石樵臺展府展時期作品的「寫實」，乃以學院派技法對對象進行客觀忠實描繪。

臺展府展過渡到省展期間，或許因為戰爭以及所處政權的更迭，對臺灣社會整體生活掀起劇烈波瀾與衝擊，致使李石樵將其藝術視野聚焦投射在現代生活之社會「現實」的關注。然而，李石樵的轉變並非突然發生的跳躍，早在戰爭末期（1943），吳天賞已經開始提醒李石樵有關美術創作中「時

---

62 庫爾培 1855 年在其展覽目錄中所附的〈Le Réalisme〉短文——日後被視為「現實主義宣言」（Manifeste du réalisme, The Realist Manifesto）。吳宇棠，〈緒論〉，《臺灣美術中的「寫實」（1910-1954）——語境形成與歷史》，頁 5。

代精神」的問題。吳天賞認為「不論是不是戰爭畫,創作絕對需要魄力認真的態度,表現出時代精神才行。一定要以繪畫的力量展現時代精神來訴諸觀眾」,然而「在臺灣還看不到絕對令觀眾動容、感動、認同的大作,實在覺得淒涼」;[63] 吳天賞因此鼓勵李石樵,認為他的畫作既屬於「帝展風」、「正統的畫法」、「技巧已相當成熟」,各種題材應該都可以畫得很好,希望他把握機會全力投入,創作出讓大家感動的畫作;當時李石樵也以充分的自信予以回應。這是在李石樵被立石鐵臣批評其「文展型風俗畫」之後一年,而這一年他創作了具有「時局色」態度的〈合唱〉,[64] 似乎不無回應立石鐵臣批評的意味。

縱然美術史家多將李石樵籠統歸為「寫實主義」畫家,然於臺展府展時期與戰後初期的李石樵創作藝術觀在本質上確存在有差異。臺展府展時期李石樵藝術觀傾向於「寫」實主義,追求作畫對象之形象逼真的客觀再現實體,而戰後初期李石樵藝術觀的「現」實主義則傾向生活現實的主觀表現現象,對社會大眾所面臨的處境展現出藝術家的關懷與建言,此即以藝術作品呼應了王白淵所力倡的「民主主義美術」。

---

63　李石樵、吳天賞對談,〈第六回府展作品與美術界〉,《新竹州時報》(1943.12.);轉引顏娟英,《風景心境》,頁 310。

64　目前所有的李石樵資料,都將這一幅畫作的創作年分標示為 1943 年;這一年分的最早來源是白雪蘭主編之《李石樵的繪畫世界》展覽專刊(臺北:臺北市立美術館,1988)頁 28。後來白雪蘭在其李石樵研究專書中再次標示這一創作年分,參見白雪蘭,《李石樵繪畫研究》,頁 93。由於白雪蘭籌畫 1988 年臺北市立美術館李石樵畫展期間曾與李石樵進行訪談,李石樵也親自審定參展作品,因此這一年分應當是出自李石樵所述。

## 參考資料

### 中文專書

- 《李石樵畫集》，臺北：臺北縣立文化中心，1996。
- 王德育，《臺灣美術全集 8──李石樵》，臺北：藝術家出版社，1993。
- 白雪蘭，《李石樵繪畫研究》，臺北：臺北市立美術館，1989。
- 朱佩儀、謝東山，《臺灣寫實主義美術 1895-2005》，臺北：典藏藝術家庭股份有限公司，2006。
- 吳宇棠，《臺灣美術中的「寫實」（1910-1954）──語境形成與 史》，新北：天主教輔仁大學比較文學研究所博士 文，2009。
- 吳佩熙，《李石樵畫風與臺灣文藝思潮關係之研究──從帝展畫家到現實批判者》，新竹：國立清華大學臺灣研究教師在職專修碩士學位班碩士論文，2011。
- 李欽賢，《高彩‧智性‧李石樵》，臺北：雄獅圖書股份有限公司，1998。
- 胡朝復，《李石樵人物畫之研究》，臺北：國立臺灣師範大學美術學系在職進修碩士班碩士論文，2006。
- 蔡小瑛，《論李石樵畫作的具象與抽象之抉擇》，臺北：中國文化大學藝術研究所美術組碩士在職專班碩士論文，2005。
- 鄭宜欣，《寫實的形塑與割裂──論李石樵戰後作品之風格與意涵（1945-1949）》，臺北：國立臺灣師範大學美術研究所碩士論文，2003。
- 顏娟英，《風景心境──臺灣近代美術文獻導讀》，臺北：雄獅圖書股份有限公司，2001。

### 中文期刊

- 梅丁衍，〈戰後初期臺灣「新現實主義」美術之孕育及流產──以李石樵畫風為例〉，《現代美術》雙月刊 88（2000），頁 42-56。
- 盛鎧，〈建設巴別塔──試論李石樵的「建設」及其人物群像畫〉，《現代美術學報》7（2004），頁 79-94。

# 從日本美術史的觀點出發

在日本殖民時代的韓國和臺灣所展示的日本繪畫「參考作品」之研究（1922-1945）

文／高美琳（Magdalena KOLODZIEJ）[*]

## 摘要

過去三十年來，韓國與臺灣的美術史學者充實了我們對日本帝國擴張如何影響韓國和臺灣美術的認識，尤其是美術史學家對官方美展的體制史及地方色彩或鄉土色彩等議題的探討，更增進了美術界對這方面的理解。相較之下，較少見到日本美術史學者探討殖民地對日本美術界的影響。移居殖民地的日本藝術家或留日的朝鮮與臺灣藝術家的作品，較少出現在日本美術史的觀察範圍內。

本文重新檢視日本美術界在 1920、1930 年代的作品，聚焦於所謂的「參考作品」，包括當時朝鮮美術展覽會和臺灣美術展覽會展出的日本畫和西洋畫，以及在朝鮮京城府（今首爾）德壽宮扮演同樣角色的參考作品。1933 年成立於京城府的德壽宮，是世界上第一座以展示日本近代美術作品為主的美術館（1938 年改名為李王家美術館）。這些範例說明了 1930

---

[*]　日本東洋英和女學院大學國際社會學部助理教授。

年代的日本藝術家如何視自身為帝國美術界的一份子。移居殖民地的日本藝術家與政府官員舉著文明教化的大旗在殖民地推廣日本美術，仰賴殖民的他者建構日本美術在東亞地區相對於西方美術的先進地位，藉由藝術進步與社會達爾文主義的論述，將日本畫與西洋畫提升至現代美術的地位。參考作品便是以此顯露出日本藝術家與政府官員對現代美術的認知，其藝術承襲了日本畫與西洋畫的繪畫主題與繪畫技法，在各大美術展覽會上多次展出。儘管如此，日本美術假定的優越性並不穩固，也非不言自明，仍須透過藝術與官方的論述、印刷媒體和各種展示持續強調和推動，這樣的過程可稱為「殖民主義的實踐」（labor of colonialism）。本文檢視日本美術在殖民時期的朝鮮與臺灣較少被提及的展出歷史，提供日本帝國美術界與殖民地關係的重要洞見。

**關鍵字**：帝國美術界、日本近代美術、參考作品、李王家美術館、德壽宮

# 一、前言

長久以來，韓國和臺灣美術史學者對日本殖民期間朝鮮和臺灣藝術家的情況有許多討論和爭辯，其中多為對於再現（representation）及地方色和鄉土色彩等關鍵字的論述。起初，研究學者以合作和抗拒的二元對立來陳述殖民地藝術家的立場。近期則嘗試對這些藝術家的認同成形過程提供更細緻的理解，同時指出日本本土藝評家對殖民地畫家與作家的期待有矛盾及對立之處。[1]

相較之下，研究同時期日本美術史的學者卻較少論及帝國對日本美術與藝術家的影響。戰後對日本近代美術史的撰寫多以日本為一個民族國家為出發點，移居殖民地的日本藝術家（settler-artist）或韓國和臺灣藝術家並不在日本近代美術史的論述範圍內。這個情況近年來逐漸在改變。[2] 本文嘗試檢視日本近代繪畫常遭忽略的展示，亦即 1920、1930 年代在殖民時期韓國與臺灣展出的日本畫與西洋畫參考作品，將帝國逆寫（write back）入日本近代美術史。本文不探討韓國和臺灣殖民美術政策的差異，反而著重於比較參考作品在韓國和臺灣的使用上有何相似之處。本文探討這些展示如何呈現日本近代美術，以及當時的日本藝術家如何理解自身在全球藝術網路中的定

---

1 　參 見 Nayoung Aimee Kwon, *Intimate Empire: Collaboration and Colonial Modernity in Korea and Japan* (Durham: Duke University Press, 2015)；邱函妮，〈「故鄉」の表象——日本統治期における台湾美術の研究〉（東京：東京大學大學院博士論文，2016）；林明賢編，《美麗新視界——臺灣膠彩畫的歷史與時代意義學術研討會論文集》（臺中：國立臺灣美術館，2008）；顏娟英，〈自畫像、家族像與文化認同問題——試析日治時期三位畫家〉，《亞洲研究東南審查》33 期（2011），頁 34-68；廖瑾瑗，〈台湾近代画壇の「ローカルカラー」——台湾美術展覧会の東洋画部を中心に〉，收於岩城見一編，《芸術／葛藤の現場——近代日本芸術思想のコンテクスト》（京都：晃洋書房，2002），頁 190-222。本文為作者論文章節的修訂加長版，參見 Magdalena Kolodziej, *Empire at the Exhibition, The Imperial World of Modern Japan (1907-1945)* (2018)，特別感謝 Stephanie Su、Eriko Tomizawa-Kay 和出席杜克大學演講的聽眾對本文先前版本的意見。

2 　參見吉田千鶴子，《近代東アジア美術留学生の研究——東京美術学校留学生史料》（東京：ゆまに書房，2009）；五十殿利治，《「帝国」と美術——一九三〇年代日本の対外美術戦略》（東京：国書刊行会，2010）；福岡アジア美術館編，《東京・ソウル・台北・長春——官展にみる近代美術》（福岡：福岡アジア美術館，2014）；金子一夫，〈旧植民地の図画教員〉，《一寸》62 號（2015），頁 48-62。

位。簡言之，本文將從日本美術史的觀點，研究日本近代美術成形過程中內含的文化帝國主義，說明文化帝國主義的立論假定，以及維持文化帝國主義必要的實踐。我認為這對全球近代美術的研究具有含意，值得探究，同時亦可補充說明韓國和臺灣藝術家對殖民時代經驗的陳述。

本文首先簡短介紹日本美術作品在殖民時代韓國與臺灣的展覽史。當時朝鮮美術展覽會和臺灣美術展覽會的主辦單位會向東京畫壇商借日本畫和西洋畫做為展品，也就是所謂的「參考作品」。第一、二屆朝鮮美術展覽會總共從日本借了二十五件作品，第一屆臺灣美術展覽會則借了二十六件作品。後來每屆臺灣美術展覽會都有來自日本的評審，並展出評審的作品為參考，也就是所謂的「審查員出品畫」。朝鮮美術展覽會則是在 1924 年、1932 年和 1941 年都有展出評審的畫作。

整體而言，這兩個美術展僅展示了少量的參考作品，但參考作品這個概念本身影響了移居殖民地的日本藝術家，也受到非官方美展的青睞，當時的京城府（今首爾）和臺北都有以同時代的日本繪畫為參考作品的私人美展。[3] 移居韓國和臺灣的日本藝術家也向殖民政府請願，要求成立美術學校及展出參考作品。[4] 1933 年 10 月，朝鮮京城府的德壽宮舉辦了日本現代美術常設展，展示日本畫、西洋畫、雕塑和工藝作品。德壽宮是日本帝國內第一間專門陳列現代美術作品，由政府出資成立的美術館，希望藉由

3　井内佳津惠，〈『京城日報』の美術記事にみるグループ活動〉，《한국근현대미술사학》27 卷（2014），頁 133；〈大家の作品を網羅し、参考作品展覧会〉，《臺灣日日新報》（1932.10.31），版 7。

4　參見〈第十回を前に作家・鑑賞家・当局者—鮮展を語って（6）〉，《京城日報》（1931.05.14），版 6；〈三つの建物が欲しい——公会堂、劇場、美術館〉，《京城日報》（1932.06.22），版 3；〈在城画家が蹶起す美術館建設の叫びを挙ぐ〉，《京城日報》（1932.05.30），版 2。立石鐵臣，〈美術常設館の設立其の他〉，《臺灣教育》（1934.11）。立石鐵臣在另一篇文章中，對臺灣沒有展示日本古典美術的美術館表示遺憾，參見立石鐵臣，〈臺灣美術論〉，《臺灣時報》（1942.09），頁 52。1941 年，《南方美術》刊出一篇匿名的文章，建議政府官員出資贊助臺灣藝術家前往日本本土看秋季美展的旅費，將日本美術介紹到臺灣。參見〈台湾美術発展策の具体的な方法試案〉，《南方美術》1 卷 2 期（1941），頁 20。

參考作品的展示，推動殖民地現代美術的發展。[5]

本文認為，研究日本參考作品在殖民時期韓國和臺灣的展示，可以進一步瞭解日本藝術家對現代美術的理解。首先，參考作品的展示，顯示現代美術的定義取決於地緣政治因素。日本藝術家與政府官員將 19 世紀末置日本於西方世界外緣的社會達爾文主義、文化帝國主義與進步的理念內化。隨著日本帝國在 20 世紀初期的興起，日本藝術家與政府官員採用上述理念強化自信心，將日本畫與西洋畫提升至現代美術的地位，舉起文明教化的大旗，在殖民地提倡日本美術，仰賴殖民他者建構日本美術在東亞地區可與西方美術匹配的先進地位。

其次，參考作品突顯現代美術作品在制度和藝術上必須符合的標準。美術作品必須透過展覽制度嶄露頭角，才會被視為現代美術作品，同時須符合本土（日本）和帝國（西方）對繪畫技巧與主題的各種常規。事實上，日本藝術家與政府官員對日本殖民地藝術的期待，與西方藝評家對日本藝術的期待相似。[6] 外緣地區的藝術應帶有「地方色」，符合「帝國標準」。當時日本有許多人認為，藝術家應藉由模仿最優秀的範例精進自身的技巧，並以此為鑑發展自身的藝術創作。[7] 本國過去的藝術作品（經典名家）和當代帝國美術作品（近代名家）均可做為學習的最佳參考範本。然而，由於現代美術的建構主要不是仰賴藝術成分，而是地緣政治的考量，因此殖民地的藝術家往往無法取得認可的標籤。

第三，即使是在日本帝國最強盛的時期，日本美術的現代性與優越性也不夠

---

5　日本近代美術在德壽宮的常設展持續展出至 1945 年 3 月。當時因日軍轟炸而無法準備下一輪展品。 京都國立近代美術館，《韓國國立中央博物館所藏日本近代美術展》（東京：朝日新聞社，2003），頁 112。

6　西方藝評家對日本美術的期待與某位日本藝術家對此一狀況的評論，參見 Alicia Volk, *In Pursuit of Universalism: Yorozu Tetsugorō and Japanese Modern Art* (Berkeley: University of California Press, 2010).

7　藤島武二，《芸術のエスプリ》（東京：中央公論美術出版，2004），頁 221-222。

穩定或不言自明，必須持續透過藝術與官方印刷媒體、論述與展示等方式持續推動。這種為了再造文化帝國主義意識型態的努力，我稱為「殖民主義的實踐」（labor of colonialism）。日本美術在殖民時期韓國與臺灣的推動有許多人參與，包括移居殖民地的日本人、殖民地的政府官員、移居殖民地的日本藝術家、日本藝術家與日本本國政府官員等，通常是由移居殖民地的日本藝術家先採取行動。曾任藝術行政官員的正木直彥（1862-1940）與幾位日本藝術家負責挑選要送到韓國和臺灣等殖民地展示的畫作，當時就有移居殖民地的日本藝術家質疑他們的決定。政府單位、半官方單位與民間機構之間的討論與協商，促成了帝國美術界的興起。日本美術作品在殖民時期朝鮮與臺灣的展出甚少被提及，檢視這方面的歷史，可提供我們瞭解帝國美術界及其內部焦慮與不安的重要洞見。

## 二、文明教化的使命與近代美術

日本美術作品在殖民地以參考作品的角色展出，反映並重現了藝術的進步與衰退程度與各國國力發展有關的世界觀。此一觀點為法國哲學家與歷史學家伊波利特·泰納（Hippolyte Taine, 1828-1893）參考黑格爾和達爾文的理論所提出並廣為傳播的。泰納認為，種族／國家、環境與時代影響藝術，因此國家的本質會透過藝術體現。[8] 受到這些觀念影響，日本藝術家與政府官員也認為藝術的「進步」與「退步」與國力的起落同步，因此，他們相信日本帝國的藝術地位與西方世界同樣「先進」，亦即同樣「現代」。

日本文部省在 1907 年首度舉辦年度官方美術展覽會並不是巧合。文展的成立，反映日本美術界在日俄戰爭和中日戰爭後新建立的自信。

---

8　Christine Boyanoski, Decolonising Visual Culture: *Canada, Australia, New Zealand and South Africa and the Imperial Exhibitions, 1919-1939* (PhD diss., University of London, 2002), pp. 38-39.

此外，首屆朝鮮美術展覽會展出兩幅歐洲畫作，一幅是向朝鮮的日軍總部商借，即保羅·高更（Paul Gauguin）的〈海〉，另一幅是移居殖民地的日本藝術家高木背水（1877-1943）提供，由不知名藝術家所繪的女性圖像（圖1）。這兩幅作品的展出意味著展覽會的主辦單位將日本西洋畫的教育性提升至與歐洲名畫同等的地位。[9]

圖1　佚名，〈婦人〉，年代不詳，圖片來源：朝鮮寫真通信社編，《第一回朝鮮美術展覽會圖錄》（京城：朝鮮寫真通信社，1922），頁62。

日本政府官員與藝術家以政治與藝術互為增長的觀點為基礎，多次陳述殖民地區在現代美術方面的匱乏。例如，油畫家藤島武二（1867-1943）就曾明確表示，殖民時期的朝鮮「基本上沒有值得一看的（現代）美術」。[10] 許多日本收藏家、考古學家和歷史學家當時都較看重朝鮮過去的藝術作品。日本學者關野貞1932年撰文書寫朝鮮藝術史時，重述朝鮮過去的光輝與當前文化的停滯。這類敘述將日本對朝鮮半島的殖民統治合理化。[11] 他們也指出，韓國現代美術的「空缺」，應由日本進行「美術上的占領」。在臺灣，移居殖民地的藝術家多次重申

9　參見高更作品與其他參考作品的廣告文宣：〈仏蘭西のゴーガンの力作〉，《京城日報》（1922.06.15），版5；〈「海」フランス　ゴーガン作（鮮展參考品）〉，《京城日報》（1922.06.16），版5。作品亦以〈石頭、海〉之名出現在高更的作品集裡。Daniel Wildenstein, Gauguin: *A Savage in the Making: Catalogue Raisonné of the Paintings, 1873-1888*. Vol. 1 (New York: Wildenstein Institute, 2002), p. 296.

10　藤島武二，〈朝鮮觀光所感〉，《美術新報》13卷5號（1914.03），頁13。

11　喜多惠美子，〈朝鮮美術展覽会と朝鮮における「美術」受容〉，收於五十殿利治，《「帝国」と美術——一九三〇年代日本の対外美術戦略》，頁307-339。亦參見 Kuraya Mika, "Künstler Auf Koreareise. Das Fremde in Japanischem Blick (1895 Und 1945)," *Comparativ*, no. 3 (1998): 88-89; Jun Uchida, *Brokers of Empire: Japanese Settler Colonialism in Korea, 1876-1945* (Cambridge, Mass.: Harvard University Asia Center, 2011), pp. 197-198.

在當地很難見到高品質的畫作，要求日本評審攜帶他們本身最具代表性和啟發性的作品到臺灣，做為參考範本。[12]

獲任美術展覽會評審的日本藝術家認為這是在為現代美術進行文明教化，強調透過參考作品來研究藝術的重要性，直接或間接地指出日本美術為參考來源。例如，評審小室翠雲（1874-1945）表示，朝鮮的藝術家應多接觸前輩的作品，尤其是日本前輩畫家的作品。[13] 另一位評審池上秀畝則認為「優秀的參考作品是推動藝術進步的動力」，若無好的作品供參考，年輕藝術家容易走偏。[14] 他也建議舉辦朝鮮美術展覽會時，應同時展出同時代或前輩日本名家的畫作給當地畫家和觀眾欣賞。[15] 同樣擔任過評審的田邊至則鼓勵造訪殖民地的日本藝術家在當地舉辦個展，認為他們有義務展示其作品，做為當地藝術家的參考指引。[16] 這些論述顯示文明教化任務背後有更深層的動機，包含評審們高高在上的態度，以及對當地藝術市場的興趣。

1933 年 10 月，在朝鮮京城府舉辦的日本美術常設展開展時，殖民地的政府官員認為這是讓當地觀眾與移居朝鮮的日本民眾欣賞藝術的絕佳機會，透過參考作品的展出能促進殖民地現代美術的發展。[17] 展覽的官方名稱為「李王家德壽宮日本美術陳列」，藝術家和藝評家卻稱之為「近代美術館」或「現代美術館」，因為只展出明治時期（1868-1912）至 1933 年的

---

12  〈台展の洋画──四四八点〉，《臺灣日日新報》（1928.10.16），夕刊版 2；T&F，〈第八回台展評〉，《大阪朝日新聞臺灣版》（1934.11.01），版 13；〈府展の搬入〉，《臺灣日日新報》（1940.10.19），版 3；〈Taiten o kataru zadankai〉，《臺灣公論》11 月號（1942），頁 103。

13  小室翠雲，〈徒に洋風を模倣するな〉，《京城日報》（1923.05.12），夕刊版 2。

14  〈絵を見る機会を作れ〉，《京城日報》（1931.05.16），版 2。

15  同上註。

16  田邊至，〈変わった傾向に乏しい〉，《京城日報》（1929.08.29），夕刊版 2。

17  〈徳壽宮を府民に開放〉，《朝鮮》221 號（1933），頁 132-133；〈朝鮮の博物館と陳列館（其一）〉，《朝鮮》277 號（1938），頁 93；佐藤明道，〈李王家美術館成る〉，《博物館研究》11 卷 7-8 號（1938），頁 1。亦參見朴昭炫，〈金基昶（キム・キチャン）（1914~2000）の〈古翫〉（1939）にみる「理想の観覧者像」〉，《文化資源学》4 號（2006），頁 51-61。

繪畫、雕塑、工藝作品，包含已過世的明治時期名畫家狩野友信（1843-1912）、川端玉章（1842-1913）、橋本雅邦（1835-1908）、川村清雄（1852-1934）、淺井忠（1856-1907）及黑田清輝（1866-1924），日本美術展的知名畫家如竹內栖鳳（1864-1942）、橫山大觀（1868-1958）、上村松園（1875-1949）、鏑木清方（1878-1972）、川端龍子（1885-1966）、藤田嗣治（1886-1968）和梅原龍三郎（1888-1986），以及幾位年輕一代的新進藝術家。至於在世藝術家，主辦單位請參展藝術家本人挑選參展作品，顯示應由藝術家而非作品來制訂正在成形的正典。展出的畫作從日本商借，日本畫為每月更換一次，西洋畫、雕塑與工藝作品則每年更換一次。[18] 館方也開始購置畫作收藏，至 1938 年已有二十六幅日本畫、十九幅西洋畫、五件雕塑作品和十六件美術工藝作品。[19]

一份紀念圖錄的前言提到：

> ……盛大展出日本現代美術名家的作品，意在提供觀眾欣賞傑出美術作品的機會，做為美術教育的參考。這樣的機會在朝鮮半島上並不多見。[20]

上述文字為曾任朝鮮李王職長官的篠田治策（1872-1946）所寫，重申殖民地缺乏優質美術作品，將日本畫與西洋畫列為美術學習的參考作品，並將之提升至現代美術的地位。

總而言之，日本政府官員與藝術家認為藝術進展與國力有關，並據此自認為日本美術已提升至現代的地位。如歷史學家麻生典子所言，「日本政策複製而非拒絕了仍由西方強權主導的文明階層的權力動能」。[21]

---

18　根據第二本圖錄的前言，日本畫在第一年共輪替了十二回。

19　李王職，《李王家美術要覽》，頁 11-18。

20　《李王家美術館陳列日本美術図錄》第 6 輯，1940。

21　Noriko Aso, *Public Properties: Museums in Imperial Japan* (Durham: Duke University Press, 2014), p. 107.

## 三、現代美術的建構

分析日本文部省早期從美術展購置的作品、在韓國與臺灣殖民時期展出的日本畫和西洋畫參考作品，以及德壽宮常設展的畫作，可看出日本藝術家和政府官員對現代美術特色的定義。事實上，頭兩屆朝鮮美術展覽會的十二幅參考作品曾在文部省美術展覽會展出並大獲好評。

木島櫻谷（1877-1938）的〈陣雨〉（圖2）曾兩度借展給朝鮮美術展覽會，一次是1923年，一次是1937年在德壽宮展出。因此，有許多作品既曾在美術展展出，也被當作參考作品，又是德壽宮收藏的經典名作，三類作品具有諸多共同特質與正典般的性質。

圖 2　木島櫻谷，〈陣雨〉，1907，圖片來源：MOMAT / DNPartcom 提供。

美術作品必須入選美術展才會被視為現代美術。20世紀初的日本藝評家認為美術展是現代民族國家的普遍特點。[22] 知名油畫家黑田清輝主張，國家級美術展可提升藝術家的社會地位，提供畫作比較研究的寶貴機會，發掘「可與歐美強大對手抗衡」的優秀藝術家。[23] 同時他也認為，美術展是找出「優秀藝術」的有效機制，很少有藝術家的傑出作品不是透過美術展

---

22　吉田班嶺，《帝国絵画宝典──一名・文展出品秘訣》（東京：帝国絵画協会，1918），頁303。吉田班嶺提到：「幾乎每個國家都會籌劃官辦美展，包含法國的沙龍展和英國的皇家藝術學院展。」

23　黑田清輝，《黑田清輝著述集》（東京：中央公論美術出版，2007），頁329。

產生的。[24] 因此，文部省美術展覽會的理想目標是產生傑出的作品，足以在由西方帝國強權主導的國際藝壇上競爭。

從風格與主題兩方面來看，當時的現代美術可說是包羅萬象，結合了歐洲（帝國）與日本（本土）的多種藝術慣例與做法。文部省美術展覽會將日本畫與西洋畫分成兩種不同的類別，反映日本藝術家與政府官員的觀點，此體系反映出他們認為國家藝術應以絹或紙的水墨與彩繪等日本傳統為基礎，同時也應納入在全球各地日益普及的西洋油畫媒材。文部省美術展覽會的圖錄將西洋畫歸類為「西方繪畫流派」或「歐洲繪畫」，但其實多為日本藝術家的畫作。這類用詞證實油畫的重要性，在英法帝國擴張後隨之躍升。而日本文部省的做法，同時也是把油畫降為多種美術「繪畫流派」（school）中的一種。藝術的日本性是如何構成、又如何透過藝術表現，長久以來是經常討論的議題。[25]

從文部省在首屆文部省美術展覽會中選購的作品（表1）與朝鮮美術展覽會第一、二屆的參考作品（表2、表3）、第一屆臺灣美術展覽會的參考作品（表4）中，可發現適合現代名作的主題包含：風景畫、花鳥畫、歷史畫、人物畫、裸婦和靜物畫。其中，韓國和臺灣美術展的一部分參考作品，確實是由東京美術學校校長兼文部省美術展覽會主要共同主辦人正木直彥所挑選。[26] 其他參考作品則由移居殖民地的日本藝術家和殖民政府官員挑選。許多參考作品都是曾在文部省美術展覽會展出的畫作。

---

24　黑田清輝，《黑田清輝著述集》，頁331。

25　參見兒島薰對石井柏亭與高村光太郎討論的論述：福岡アジア美術館編，《東京・ソウル・台北・長春——官展にみる近代美術》，頁193。

26　臺灣美術展覽會的主辦單位一開始是請正木直彥徵求知名畫家的新作品在臺展展出，然而，考慮到時間有限，正木直彥建議挑選文部省和東京美術學校收藏的作品送至臺北展出。參見正木直彥，《十三松堂日記・四卷》（東京：中央公論美術出版，2004），頁492。

| 表 1：文部省在 1907 年第一屆文部省美術展覽會購置的作品 | |
|---|---|
| 日本畫 | Shimomura Kanzan 下村観山, Autumn Among Trees 木間の秋（評審） |
| | Takeuchi Seihō 竹内栖鳳, After a Shower 雨霽（評審） |
| | Konoshima Ōkoku 木島桜谷, Drizzling Shower of Rain しぐれ（二等獎） |
| | Noda Kyūho 野田九浦, Nichiren's Preachment 辻説法（二等獎） |
| | Yamamoto Baisō 山本梅荘, Autumn Landscape 秋景山水 （三等獎） |
| 西洋畫 | Kuroda Seiki 黒田清輝, White Flower 白芙蓉（評審） |
| | Mitsutani Kunishirō 満谷国四郎, Purchasing a Dream 購夢（評審） |
| | Wada Sanzō 和田三造, South Wind 南風 (second prize) |
| | Yamamoto Morinosuke 山本森之助, Deepest Part of Woods 森の奥 （三等獎） |
| | Nakagawa Hachirō 中川八郎, Summer Light 夏の光 （三等獎） |
| | Nakazawa Hiromitsu 中澤弘光, Summer 夏（三等獎） |
| | Yoshida Hiroshi 吉田博, New Moon 新月（三等獎） |

<div align="right">作者整理製表</div>

| 表 2：1922、1923 年第一、二屆朝鮮美術展覽會展出的日本參考作品清單 | |
|---|---|
| 日本畫<br>1922 | Kawai Gyokudō 川合玉堂, Waterfall 瀑布（評審）朝鮮總督府借展 |
| | Hoshino Kūgai 星野空外, Spring 春, 1913 年第七屆文部省美術展覽會展出（三等獎），文部省借展 |
| | Ōtsubo Masayoshi 大坪正義, Music 管弦, 1913 年第七屆文部省美術展覽會展出（優選獎），文部省借展 |
| | Tsuchida Bakusen 土田麥僊, Island Women 島の女, 1912 年第六屆文部省美術展覽會展出（優選獎），文部省借展 |
| | Tanaka Raichō 田中賴章, Roaring Tiger in the Mountains 高月山声一虎猛, 朝鮮總督府借展 |
| | Yamamoto Beika 山岡米華, Landscape 山水, 朝鮮總督府借展 |
| | Terasaki Kōgyō 寺崎廣業, Su Dongpo 蘇東坡, 朝鮮總督府借展 |
| | Mochizuki Kinpō 望月金鳳, Crane in the Pines 松上鶴, 朝鮮總督府借展 |
| | Suzuki Shōnen 鈴木松年, Old Pine 老松, 朝鮮總督府借展 |
| | Kawabata Gyokushō 川端玉章, Autumn Grasses 秋草, 朝鮮總督府借展 |
| | Matsumoto Fūko 松本楓湖, Iga no Tsubone 伊賀の局, 朝鮮總督府借展 |
| | Sakuma Tetsuen 佐久間鉄園, Landscape 山水, 朝鮮總督府借展 |
| 日本畫<br>1923 | Yamamoto Shunkyo 山本春挙, Snow and Pines 雪松, 1908 年第二屆文部省美術展覽會展出，文部省借展 |
| | Terasaki Kōgyō 寺崎廣業, Four Scenes of Mountain Stream 渓四題, 1909 年第三屆文部省美術展覽會展出，文部省借展 |
| | Shimomura Kanzan 下村観山, Autumn Among Trees 木間の秋, 1907 年第一屆文部省美術展覽會展出，文部省借展 |
| | Konoshima Ōkoku 木島櫻谷,〈陣雨〉, Drizzling Shower of Rain しぐれ, 1907 年第一屆文部省美術展覽會展出（二等獎），文部省借展 |

| 西洋畫<br>1922 | Okada Saburōsuke岡田三郎助, *In the Bath* 浴湯にて（評審）1911 年第五屆文部省美術展覽會展出，文部省借展 |
| --- | --- |
| | Nakamura Tsune 中村彝, *Portrait* 肖像，文部省借展 |
| | Kuroda Seiki 黑田清輝, *White Flower* 白芙蓉，1907 年第一屆文部省美術展覽會展出（二等獎），文部省借展 |
| | Kuroda Seiki 黑田清輝, *Setting Sun in a Wild Garden* 荒苑の斜陽，1910 年第四屆文部省美術展覽會展出（二等獎），朝鮮軍司令部借展 |
| 西洋畫<br>1923 | Tsuji Hisashi 辻永, *Falling Leaves* 落葉，1915 年第九屆文部省美術展覽會展出（三等獎），文部省借展 |
| | Yamamoto Morinosuke 山本森之助, *Deepest Part of Woods* 森の奥，第一屆文部省美術展覽會展出（三等獎），1907 年，文部省借展 |
| | Tsuda Seifū 津田青楓, *Purple Dahlia* 紫のダリア，朝鮮總督府借展 |

資料來源：展覽圖錄；高橋濱吉，〈鮮展を終わるまで〉，《朝鮮》88 期（1922），頁 96。

| 表 3：1922、1923 年第一、二屆朝鮮美術展覽會展出的非日本參考作品清單 | |
| --- | --- |
| 朝鮮畫<br>1922 | Lee Kwanjae 李貫齊, *Still Life* 静物, *Lesson in a Cave* 石授崛書 |
| | Kim Haekang 金海岡, *Bamboo* 墨竹, *Moon Pines Waterfall* 月松瀑布 |
| 歐洲畫<br>1922 | 高更, *Sea* 海，朝鮮軍司令部借展 |
| | 畫家不明, *Woman* 婦人，高木背水借展 |
| 歐洲畫<br>1923 | (?) ゼービツゴツト, *Entertainment* 歡楽，畫家天満善次郎借展 |

作者整理製表

| 表 4：1927 年第一屆臺灣美術展覽會展出的日本參考作品清單 | |
| --- | --- |
| 日本畫 | Takeuchi Seihō 竹内栖鳳, *Monkeys and Rabbits* 飼はれた猿，文部省借展（可能與 1908 年第二屆文部省美術展覽會展出者同一幅） |
| | Yamamoto Shunkyo 山本春挙, *Recesses of Shiobara* 塩原の奥，文部省借展（可能與 1909 年第三屆文部省美術展覽會展出者同一幅） |
| | Kikuchi Hōbun 菊池芳文, *Young Bamboo* 若竹 |
| | Komuro Suiun 小室翠雲, *High Tide at Haining* 海寧観湖，和田織衣借展 |
| | Kawai Gyokudō 川合玉堂, *Fishing Chars* いわな釣，（可能與 1921 年第三屆帝國美術展覽會展出者同一幅） |
| | Yūki Somei 結城素明, *Guan Cry* (?) 関睡 |
| | Araki Jippo 荒木十畝, *Drizzle* 煙雨 |
| 西洋畫 | Fujishima Takeji 藤島武二, *Yacht* ヨツト，東京美術學校借展 |
| | Okada Saburōsuke 岡田三郎助, *Nude* 裸婦 10 号，東京美術學校借展、*Waterfront* 水邊 |
| | Mizutani Kunishirō 満谷国四郎, *Early Spring at the Lake* 湖畔の早春 20 号，東京美術學校借展 |
| | Nagahara Kōtarō 長原孝太郎, *Clear Stream* 清流 25 号，東京美術學校借展 |

| | |
|---|---|
| 西洋畫 | **Kobayashi Mango** 小林萬吾, *Autumn* 秋 8 号, 東京美術學校借展 |
| | **Tanabe Itaru** 田邊至, *Persian Vase* ペルシア壺花 25 号, 東京美術學校借展、*Landscape of Izu* 伊豆風景, *Young Girl* 少女 |
| | **Ishikawa Toraji** 石川寅治, *Maiden* 乙女 12 号, 東京美術學校借展 |
| | **Nakazawa Hiromitsu** 中澤弘光, *Maiko* 舞妓 12 号, 東京美術學校借展 ( 水彩と油絵、二枚 ) |
| | **Minami Kunzō** 南薫造, *Roses* ばら F 8 号, 東京美術學校借展 |
| | **Shirotaki Ikunosuke** 白瀧幾之助, *Peony* 芍薬 25 号, 東京美術學校借展 |
| | **Yamamoto Kanae** 山本鼎、*Snow* 雪 |
| | **Yamamoto Morinosuke** 山本森之助、*Spring in French Countryside* フランスの田舎の春 |
| | **Ishii Hakutei** 石井柏亭、*Mount Myōgi* 妙義山 |
| | **Masamune (Tokusaburō?)** 正宗 ( 得三郎？ )、*Torrents at Mount Takao* 高雄山の渓流 |
| | **Tsuji Hisashi** 辻永、*Harbin* ハルビン |
| | **late Aoki Shigeru** 青木繁、*Garden* 庭 |
| | **Makino Torao** 牧野虎雄, *Nude* 裸婦 |

資料來源：〈博物館に公開する台展參考品〉,《臺灣日日新報》(1927.10.12), 版 5；石川欽一郎,〈台展參考館〉,《臺灣日日新報》(1927.10.28), 版 4；〈台展第一日の入場者一万〉,《臺灣日日新報》(1927.10.29), 版 3。

日本畫的參考作品涵蓋多種具代表性的日本繪畫風格，例如重振後的琳派、圓山四條派、大和繪、又稱文人畫的南畫等。木島櫻谷 1907 年的得獎作品〈陣雨〉展現畫家著名的繪畫技巧，以極其貼近自然的筆觸描繪鹿身上的軟毛，且不描邊。該作以鹿和細雨為主題，襯托出深秋或初冬季節的特色，也與文部省美術展覽會舉辦的時間（10 月底至 11 月）相呼應。此外，以鹿為主題讓人聯想到溫文儒雅的貴族氣息和優雅而有教養的姿態，將京都圓山四條畫派雅致的畫風，以國家藝術的姿態重現在普羅大眾眼前。[27]

---

27  Robert Schaap, *A Brush with Animals. Japanese Paintings 1700-1950* (Hotei Publishing, 2007).p. 10. Rosina Buckland 提到日本畫畫家瀧和亭（1830-1901）有類似的情況，他在國際展覽會上展出的畫作重現象徵日本美術的花鳥畫。參見 Rosina Buckland, *Painting Nature for the Nation: Taki Katei and the Challenges to Sinophile Culture in Meiji Japan* (Leiden: Brill, 2012).p. 127.

**圖3** 黑田清輝，〈白芙蓉〉，1907，圖片來源：朝鮮寫真通信社編，《第一回朝鮮美術展覽會圖錄》（京城：朝鮮寫真通信社，1922），頁 59。

西洋畫的參考作品則為油畫設立了典範，其中特別包含黑田清輝和岡田三郎助的裸體畫。人體描繪是掌握油畫技巧的關鍵要素，因此裸體畫相當重要。黑田清輝的〈白芙蓉〉（圖3）中的站姿裸女上半身赤裸，下半身圍了一塊布。這幅畫被譽為「最受讚揚的洋畫」，將日本美術對季節的感知融入油畫媒材，[28] 背景的白花將場景定調為初秋。此外，藝評家也認為此作嘗試描繪日本（或東亞）女性的軀體，因為畫中人物並非理想化的西方體格。[29] 1922 年在朝鮮美術展覽會展出的岡田三郎助〈浴湯裡〉強調女性的頸背，嘗試將裸體「日本化」。[30] 岡田三郎助的〈裸婦〉（1935）（圖4）則是李王家美術館早期購置的作品之一，當時還曾廣為宣傳，突顯此一主題的重要性。這幅畫呈現絕佳的繪畫技巧，費時四年完工，輕點層疊的油墨細膩描繪出女性的肌理。1935 年秋在東京首次展出即備受好評，接著又在 1936 年第四次年度輪展時在朝鮮京城展出。

28　《美術画報 / Magazine of Art》22, no 13 (1908.02).

29　日展史編纂委員会，《日展史 22》（東京：日展，1980），頁 1-147。

30　岡田三郎助的某幅裸體畫亦曾送至東京，於第一屆臺灣美術展覽會展出。但警方認為有違善良風俗，禁止展出。參見〈台展第一日の入場者一万〉，《臺灣日日新報》（1927.10.29），版 3。

如前所述，日本藝術家與政府官員並不認為當時朝鮮與臺灣的美術稱得上「現代」，反而預期殖民地的「現代美術」會在日本帝國的指導下發展。當時各大帝國似乎普遍持同樣的態度。例如，1932 年在紐西蘭成立的帝國藝術借展協會（Empire Art Loan Collections Society）在 1930 年代舉辦多場巡迴展，從英國借展品至加拿大、澳洲、紐西蘭與南非等領地展出，希望藉由巡迴展展示當代作品和經典名作，促進上述有許多白人移民的自治領地形成國內畫派。[31] 此類展覽顯現出移居殖民地的藝術家在推動帝國藝術上扮演的重要角

圖 4　岡田三郎助，〈裸婦〉，1935，圖片來源：佐賀縣立博物館／美術館提供。

色，也突顯了參考作品在美術教育中的重要性。

日本政府官員與藝術家對殖民時期朝鮮和臺灣現代美術作品的期待，呼應了他們對日本現代美術的看法：朝鮮和臺灣美術應結合當地傳統與歐洲和日本等帝國的美術技法。這個觀念也體現在於朝鮮展出的參考作品上。首屆朝鮮美術展覽會有四幅做為參考作品的文人畫是出自韓國畫家之手，包含兩幅李道榮（貫齊，1884-1933）和兩幅金圭鎮（海岡，1868-

---

31　參見 Christine Boyanoski, *Decolonising Visual Culture: Canada, Australia, New Zealand and South Africa and the Imperial Exhibitions, 1919-1939*.

1933）（圖5）的畫作。這兩位畫家都是朝鮮新一代的藝術家，立志成為職業畫家，是舊時代社會地位低微的工匠與視繪畫為休閒嗜好的政治菁英階級兩者間的橋樑。[32] 朝鮮美術展覽會後來成立第三部書法部，或許是有政治動機，也是為了要吸引朝鮮藝術家參與。[33] 其中一位主辦人高橋濱吉明確表示，朝鮮藝術家的作品不足以支撐地方藝術的發展，參考作品大多必須由知名的日本藝術家提供。[34]

此外，部分在德壽宮展出的日本畫與西洋畫描繪的是朝鮮主題，當時一定是認為這樣才具有指導意義，土田麥僊（1887-1936）未完成的畫作〈朝鮮藝妓的家〉就是一個重要的例子。德壽宮在1939年2月購入此畫與其底稿（下繪）（圖6）和三百三十張初期的素描。[35] 土田麥僊在1935年秋前往朝鮮，原本計畫在1936年完成畫作交給美術展覽會，卻突然因病過世，未能完稿。李王家美術館在1939年4月展出畫家未完成的作品與底稿及相關素描。京城的日本媒體在報導中指出，這些作品之所以吸引大眾

圖5　金圭鎮，〈墨竹〉，年代不詳，圖片來源：朝鮮寫真通信社編，《第一回朝鮮美術展覽會圖錄》（京城：朝鮮寫真通信社，1922），頁66。

---

32　National Museum of Modern and Contemporary Art, Korea, *Art of the Korean Empire: The Emergence of Modern Art* (Seoul: National Museum of Modern and Contemporary Art, Korea, 2018), p. 350.

33　水墨畫在第一、二屆朝鮮美術展覽會時以「四君子」為主題，安插在東洋畫部，自第三屆起於書法部展出。1932年取消書法第三部，由工藝部取代。

34　高橋濱吉，〈鮮展を終わるまで〉，《朝鮮》88號（1922），頁96。

35　〈麥僊作〈妓生の家〉買上〉（1939.02），《美術界年史（彙報）》，網址：<http://www.tobunken.go.jp/materials/nenshi/5066.html?s=%E5%A6%93%E7%94%9F%E3%81%AE%E5%AE%B6>（2022.09.29瀏覽）。

圖6　土田麥僊，〈朝鮮藝妓的家〉底稿，1936，圖片來源：韓國國立中央博物館藏品（E-museum）提供。

的關注，是因為它們直接呈現了知名畫家的創作過程，是寶貴的「參考資料」。[36]

這幅畫描繪朝鮮藝妓（妓生）的居所，藝妓是專業的女性表演者，畫中一名上流社會的客人來到藝妓的居所，由一位年長的女性迎接他入內。土田麥僊經常以日本風月場所的女性表演者為作畫主題，在朝鮮時也受到相同題材的吸引。畫家採用單點透視，從室內花園的視角呈現房子的內部。他在開始作畫前精心準備，挑選模特兒，描繪屋內的景象。據當代藝評家所述，土田麥僊找的藝妓臉孔符合朝鮮當時的美學觀點，並不是以日本美學為標準。[37] 多少諷刺的是，當時許多日本觀眾不明白土田麥僊為貼近當地真實情況付出的努力，誤以為畫中主角是朝鮮藝妓與其父母。德壽宮展出

---

36　〈半島学芸通信〉，《画観》6 卷 5 號（1939），頁 23。《首爾日報》刊出其中許多幅素描。〈麦僊の「妓生の家」〉，《京城日報》（1939.04.21），夕刊版 4；參見《京城日報》4 月 22、25、27 日和 5 月 9 日的報導。

37　高木紀重，〈土田さんの妓生の家〉，《白日》13 卷 5 期（1939），頁 12。

的作品說明畫家如何融合當地主題與歐洲和日本的視覺語言，創造現代佳作。

在朝鮮京城和臺北的官辦美展擔任評審的日本藝術家，不管宣稱對地方色彩多有興趣，最後通常還是選擇帶有日本畫和西洋畫色彩的作品。每年邀請的評審幾乎都不一樣，觀點也不見得相同，但整體而言，1939年擔任朝鮮美術展覽會東洋畫部評審的矢澤弦月（1886-1952）充分代表著評審們的態度。矢澤弦月認為，朝鮮藝術家應研究大自然、古典與日本前輩畫家的作品，以在朝鮮半島上建立屬於地方的原創美術風格。他的論點是畫家經過一段時間的模仿後，應多少可消化上述知識，創作出屬於自己的作品。同時，他也詳細列出朝鮮美術展覽會的審查標準，例如是否依循朝鮮的美術傳統、是否透過色彩與繪畫技法表達朝鮮的特質、是否能熟練掌握日本美術技法等。[38] 藝術史學家朴昭炫（Park Sohyun）有力地主張，第十八屆朝鮮美術展覽會展出的金基昶（1914-2000）獲獎名作〈古翫〉（1939）之所以成功，是因為畫家將自己定位為德壽宮「傑出畫作的觀眾」，吸收日本與朝鮮的特色，符合矢澤弦月的入選標準。[39] 一年前，德壽宮才在展出現代日本作品的石造殿旁開設新展區，展出前現代的朝鮮作品，這兩個展區後來更名為李王家美術館。[40] 儘管評審列出了審查標準，但在實務上，許多殖民地的藝術家仍認為評審的標準不夠精確，相互矛盾。因此，如何傳達以「地方色」一詞涵蓋的朝鮮性或臺

38　京都國立近代美術館，《韓國國立中央博物館所藏日本近代美術展》，頁120；矢澤弦月，〈鑑審查を終りて〉，《朝鮮》290號（1939），頁11。

39　朴昭炫，〈金基昶（キム・キチャン）（1914~2000）の〈古翫〉（1939）にみる「理想の觀覽者像」〉，頁54。

40　朝鮮的展覽以瓷器為大宗，符合當時日本學者和收藏家的喜好。一樓的四個展間依照年代先後順序，展示古代、新羅王朝、高麗王朝、朝鮮王朝等時代的瓷器。二樓展間分別展出工藝、繪畫與佛教雕塑。入口走廊上有幾座雕塑。新建築則設有展示間、講堂、放映室、貴賓室、儲藏室和辦公室。參見〈博物館ニュース〉，《博物館研究》11卷7-8號（1938），頁54；〈李王家美術館新館〉，《建築雜誌》52輯642號（1938），頁95。

灣性，長期以來一直是核心議題。

德壽宮現代美術展區的作品並不包括朝鮮或臺灣的畫作，符合帝國對殖民地美術「匱乏」的看法。在此同時，現代美術展區的設置也意味著未來有可能納入殖民地美術作品。德壽宮的第三次年度輪展曾展出日本畫家天草神來（1872-1917）的日本畫。天草神來在 1902 至 1915 年間移居朝鮮。更重要的是，德壽宮第二、四次年度輪展時，也曾展出朝鮮漆器藝術家姜昌奎（1906-1977）的作品。姜昌奎畢業自東京美術學校，專長為乾漆技法，作品曾入選 1933 年、1934 年、1936 年和 1938 年的東京官辦美展。他的作品在德壽宮展出成為重要的先例，代表來自殖民地、曾至日本學習美術的年輕藝術家也能成為代表帝國現代美術的範例。

## 四、帝國美術界內的焦慮

日本政府官員、移居殖民地的日本藝術家、從日本來訪的藝術家及殖民者社區，都是在殖民地推動日本美術及打造帝國美術界的重要推手。由於日本美術的現代性並不穩定也非不言自明，即使在日本帝國最強盛的時候也是如此，因此美術界一直在努力建構其假定的優越性。這種為了在美術界再造文化帝國主義意識型態的努力，我將之稱為「殖民地主義的實踐」。例如，朝鮮和臺灣的各大日文報紙經常強調來自日本的參考作品的傑作地位。朝鮮的《京城日報》會報導參考作品先前在文部省美術展覽會的展出歷史，說明各藝術家知名作品的類別與流派，[41] 也刊出部分作品並稱讚其筆觸如何成功呈現出了東亞繪畫的特色。[42]《臺灣日日新報》則在展覽前宣傳參考作品，並在開展後刊出石川欽一郎（1871-1945）對參考作品的

---

41　〈仏蘭西のゴーガンの力作〉，《京城日報》（1922.06.15），版 5。
42　〈櫻谷氏の鹿の手法〉，《京城日報》（1923.05.04），版 3；〈「雪松図」山本春挙作〉，《京城日報》（1923.05.05），版 3。

感性評論。石川欽一郎是移居臺灣的主要畫家，也是臺灣美術展覽會的評審。他在刊出的藝評中提到：

> 展示的參考作品是藝術鑑賞家與藝術研究的綠洲。我接觸到這些優秀的作品，感受到藝術名家如何毫不費力地吸引你的注目，就像和緩的水流，感覺像完全籠罩在靜謐中。[43]

朝鮮的日文刊物也為德壽宮的美展做宣傳。每一年的輪展都有手冊列出展出作品的名稱、創作者、收藏者，以及創作者所屬的美術協會或組織和出生年等資訊，讓讀者瞭解創作者在藝術界的地位。[44] 京城的旅遊指南強調德壽宮的藏品蒐羅廣泛，前所未見。[45]《京城日報》在報導中提到，在東京以外不曾看過如此「壯觀的藏品」。每次輪展《京城日報》均有報導，也會刊出部分作品並說明其傑出之處。[46] 這類宣傳既進行了殖民主義的必要實踐，向殖民地的觀眾宣傳日本美術的價值，也向在日本的藝術家重申日本美術的優越性。

德壽宮美術館的開幕是從帝國的角度重新想像日本美術界的重要階段。同時，這也顯示京城是日本美術的重要市場。日本油畫家兼朝鮮美術展覽會評審伊原宇三郎（1894-1976）對德壽宮的展品表示讚嘆，認為這是「日本唯一專門聚焦於純美術的美術館」。[47] 臺灣出生的日籍畫家立石鐵臣（1905-1980）曾為臺灣的日文雜誌撰文，表達他希望臺灣也能成立一間和德壽宮一樣的美術館。他相信臺灣島上的美術作品有一天將在臺灣

43　石川欽一郎，〈台展參考館〉，《臺灣日日新報》（1927.10.28），版 4。

44　參見《李王家美術館近代日本美術品目錄昭和十三年六月五日》（李王職，1938）。

45　《京城案內》（京城觀光協會，1936）。

46　參見〈德壽宮美術展一部掛替へ〉，《京城日報》（1933.12.03），夕刊版 3；〈東西名畫陳列替へ〉，《京城日報》（1936.09.29），版 7；〈李王家美術館の近代畫陳列替へ〉，《京城日報》（1941.06.03），夕刊版 3。

47　伊原宇三郎，〈朝鮮の近代美術〉，《モダン日本》8 卷（1940），頁 144。

圖 7　石造殿，圖片來
源：李王職編，《李王家
德壽宮陳列日本美術品圖
錄》（東京：大塚工藝社，
1933）。

的美術館展出。[48] 而有在臺灣的藝術家知道德壽宮美術館存在這件事，其
實也驗證了帝國內部專業藝術網絡的存在。

此外，德壽宮美術館的開幕賦予了日本藝術社群新的信心。在東京美術學
校教授工藝史的田邊孝次（1890-1945）同時也是朝鮮美術展覽會的評審，
他在受歡迎的藝術雜誌《中央美術》撰文，向讀者詳細介紹德壽宮美術館。
他表示，日本渴望多時，終於有了這座可與法國盧森堡博物館並駕齊驅的
美術館之後，「現在可以在國際藝壇抬頭挺胸」了。[49] 日本帝國首座官方
成立的近代美術館設在德壽宮的石造殿（圖 7），由英國建築師約翰·哈
定（John Reginald Harding）設計，是大韓皇室為進行外交而打造的宮殿，
竣工後不久日本即入侵韓國。田邊孝次與其他日本藝評家強調石造殿曾是
皇室宮殿，可與羅浮宮等西方宮殿美術館媲美。事實上，這也是東京美術
行政官員當時面臨的大問題，儘管早有規畫希望在日本本土成立近代美術

---

48　立石鐵臣，〈美術常設館の設立其の他〉，頁 39。
49　田邊孝次，〈朝鮮德壽宮石造殿日本美術陳列に就て〉，《中央美術》5 號（1933），頁 70-71。

館，卻找不到合適的建築。石造殿屬於廣受全球博物館（新興的世俗「藝術殿堂」）歡迎的英式新古典建築風格，暗示著館內展示的藝術品具有普世價值。[50]

日本美術界自信心的提升，掩飾了日本藝術家對自身在全球藝壇地位的不安全感。德壽宮開展一年後，油畫家藤島武二在《臺灣日日新報》上撰文發表他的觀察：

> 日本油畫無法和法國相比，但遠優於義大利和德國的油畫，因此可說是世界排名第二。來到日本的外國人對日本畫感興趣，花很多時間研究。可是外國人對日本的油畫不是很關注，認為日本油畫還在發展初期。如果有機會在國外展出日本油畫，應該很不錯。同樣的，臺灣也進步很多，如果日本觀眾也懂得欣賞臺灣的油畫作品，應該會很不錯。[51]

藤島武二的話顯示他很看好日本油畫（西洋畫），認為許多西方人偏好日本畫，忽略了日本的西洋畫。而他明顯偏好臺灣美術的態度，則是源自他對臺灣的認同，認為臺灣值得在全球美術界享有更高的地位。值得注意的是，藤島武二表示，日本油畫比義大利和德國「更進步」。義大利和德國跟日本一樣，都是較晚才開始建構帝國。油畫是因為歐洲帝國主義的興起而在全球各地興盛。藤島武二是油畫家，也是東京美術學校的教授兼美術展評審，負責審查殖民時期朝鮮和臺灣美術的播散和發展。他的話顯示他對自身地位隱含著焦慮和尚未完成的希冀。

李王家美術館同時展出日本現代美術作品和韓國前現代美術作品，意味

---

50　朴昭炫，〈金基昶（キム・キチャン）（1914~2000）の〈古翫〉（1939）にみる「理想の觀覽者像」〉，頁53。

51　〈台展の畫を内地で見せる〉，《臺灣日日新報》（1934.10.14），版7。

著帝國美術史的書寫過程隱含著焦慮與緊張不安的情緒。藝術史學家指出，上述兩類展品重現了殖民者與被殖民者、現代與傳統之間的分歧。[52]這種二分法式的討論通常較偏好殖民者與現代。我認為，我們必須體認到關於藝術進步的論述如何影響著這類解讀，李王家美術館將前現代朝鮮美術與現代日本美術並列，引人對兩類不同展品進行比較，結果不一定對日本美術有利。京城帝國大學教授奧平武彥（1900-1943）就曾說，他走在連接兩棟展區建築的走廊時，「忍不住思索起藝術與工藝的興衰與國家的興衰同步起伏的論點」。他也認為「現代繪畫與工藝」區比展出「前朝」展品的區域更有影響力。[53]這句對日本美術的陳述出現在他文章的末尾，相當突兀，也很簡短。這種在文章結尾才突然褒揚日本美術的方式，或許是為了淡化他自身對朝鮮藝術的喜愛，畢竟他的文章大部分都在詳述朝鮮藝術名作。許多日本收藏家就和奧平武彥一樣，非常欣賞朝鮮美術，也瞭解朝鮮美術歷來對日本藝術創作的影響。因此，可以想見某些日本觀眾瀏覽《李王家美術館導覽手冊》，看到朝鮮與日本美術的代表性展品依創作年代排列時，會感覺有點不安。譬如，手冊上先出現沉思菩薩的鍍金銅像和高麗王朝青瓷香爐，緊接著卻是橫山大觀的〈靜寂〉和岡田三郎助的〈裸婦〉（圖4）。[54]李王家美術館展示朝鮮美術巔峰時期的作品，根據藝術進步的論點，將之列為「經典」。由這點看來，李王家美術館的展出，似乎未能成功將日本美術提升至傳承朝鮮美術遺產的地位。

---

52  朴昭炫，〈「李王家德壽宮日本美術陳列」について〉，《近代画説》15號（2006），頁138；後小路雅弘，〈昭和前半期の美術植民地・占領地の美術〉，收於東京文化財研究所企畫情報部編，《昭和期美術展覧会の研究・戦前篇》（東京：中央公論美術出版，2009），頁47-61；京都國立近代美術館，《韓國國立中央博物館所藏日本近代美術展》，頁112。

53  奧平武彥，〈秘色の殿堂——李王家美術館をみる〉，《京城日報》（1938.06.07），夕刊版4。當時有許多日本文獻分別稱這兩棟建築為「近代美術館」和「古代美術館」。參見〈半島通信〉，《画觀》5卷3號（1938），頁38。

54  這件菩薩像是目前韓國的第八十三號國寶，為彌勒菩薩。1938年的目錄標示為觀世音菩薩。文中提到的青瓷香爐則是韓國第九十五號國寶。

最後，移居殖民地的日本藝術家對日本參考作品的態度也褒貶不一。一方面，他們熟悉日本本土的美術發展，希望看到日本同儕的畫作原件。立石鐵臣便曾感嘆未能親眼目睹恩師梅原龍三郎的大作〈櫻島〉首次於東京國展的展出。因此1935年梅原龍三郎擔任臺灣美術展覽會的評審時，〈櫻島〉亦隨之前來展出。立石鐵臣對此表達喜悅。[55] 有些參考作品讓人印象深刻，多年後仍有藝評家在評論中提及。[56] 另一方面，移居殖民地的日本藝術家對參考作品也抱持著負面看法。例如，鹽月桃甫（1886-1954）主張，在第一屆臺灣美術展覽會後，就應停辦大規模展出參考作品的活動，因為費用高昂，且不如展覽會本身受大眾青睞。[57] 展出參考作品似乎也在不經意間貶低了殖民地美術界，認為其「開發程度較低」。首屆朝鮮美術展覽會舉辦時就有藝評家提到，展出土田麥僊的〈島之女〉（圖8）和星野空外（1888-1973）的〈春〉，只是提醒了到京城看展的觀眾殖民地畫家的程度不如日本本土畫家。[58] 此外，移居殖民地的日本藝術家也經常對參考作品的水準感到失望。這一點在臺灣尤其明顯，因為在臺灣展示的參考作品，多為前來擔任評審的個人提供。移居臺灣的日本藝術家經常抱怨，來訪評審的作品在品質、尺寸、代表性和教育性等方面不如預期。[59] 根據他們對現代美術的理解，他們希望看到在繪畫主題和表現風格方面具有代表性且有展出歷史的大型作品。有些移居殖民地的日本藝術家與藝評家甚至質疑來訪的日本評審對臺灣美術界的態度不夠認真。總而言之，移

---

55　立石鐵臣，〈台展を見る（2）〉，《大阪朝日新聞臺灣版》（1935.10.29），版5。梅原龍三郎的另一件小型畫作〈裸婦圖〉也在同年當成參考作品展出，此作是借展自一位不知名的政府官員。〈妍を競う台展〉，《臺灣日日新報》（1935.10.25），版7。

56　新井英夫，〈朗らかに喇叭が鳴る（上）台展をめぐりて〉，《臺灣日日新報》（1935.10.20），夕刊版7。

57　鹽月桃甫，〈臺灣美術展の故事〉，《臺灣時報》11.27（1933）。

58　村上狂兒，〈朝鮮美展個々評〉，《朝鮮公論》10卷7號（1922），頁78。

59　〈台展を語る座談会〉，《臺灣公論》11月號（1942），頁103。參見評論松林桂月作品的一篇藝評：T&F，〈第八回台展評〉，《大阪朝日新聞臺灣版》（1934.11.01），版13。1933年有另一篇對藤島武二的作品有類似的評論：鷗汀生，〈今年の台展〉，《臺灣日日新報》（1933.10.29），版2。

圖 8　土田麥僊，〈島之女〉，1912，圖片來源：MOMAT / DNPartcom 提供。

居殖民地的日本藝術家對參考作品的態度，顯露出他們對自己身為殖民地美術界的「先鋒」，同時也是在東京畫壇以外地區創作的藝術家，懷有定位上的焦慮與不安全感。

## 五、結論

畫家黑田清輝在 1907 年撰文提及他對日本美術的未來發展感到樂觀。他相信文部省美術展覽會經過三十到五十年的初期學習階段後，在國際上將取得與法國沙龍展同樣重要的地位。[60] 他的預測沒有完全成真，因為私人藝廊與國際藝術雙年展將取代國家級美術展，成為戰後推動當代藝術的主要機制。然而，東京畫壇確實在 1920、1930 年代蓬勃發展，吸引了朝鮮與臺灣的年輕學子前來學習美術。有些是受到前衛美術或無產階級美術運動的吸引，有些則立志入選帝國美術院美術展覽會。此外，移居朝鮮與臺

---

60　黑田清輝，《黑田清輝著述集》，頁 332。

灣的日本藝術家及日本政府官員，也分別成立了朝鮮美術展覽會和臺灣美術展覽會，推動日本美術在這兩個殖民地的發展，使朝鮮與臺灣成為日本近代美術的重要市場。

戰後，日本帝國被否定，日本的美術史也被放在本土架構內重新思考。1951 年，神奈川縣立近代美術館在鎌倉開幕，今日普遍認為它是日本第一座公立近代美術館。1952 年，東京國立近代美術館成立，存放著文部省戰前收藏的藝術作品，包含許多曾在殖民地展出的參考作品。然而，當今很少有學者瞭解到，朝鮮的德壽宮其實是第一座展出日本近代美術作品的公立美術館，比東京國立近代美術館更早。也許是學術界對現代主義與前衛美術過於關注，較不注重所謂的沙龍美術展，因此未能充分理解日本近代美術與殖民政策的關係。我建議對日本與韓國、臺灣和中國的關係做更多的學術研究，進一步探討日本帝國對日本美術與藝術家的影響。

更重要的是，我認為建構日本美術的現代性要仰賴殖民他者。換句話說，現代美術不僅是前現代美術的相對名詞（古代／古典），也反映殖民地美術相對應的「匱乏」或「未開發」。在一個抱持文明階層與藝術進步觀的世界裡，現代美術被賦予了文明教化的任務。在那個世界中，木島櫻谷的代表作不僅是技巧精湛、如夢似幻的得獎畫作，更是相對於殖民地美術更優越的母國美術之象徵。木島櫻谷的畫作在朝鮮德壽宮的展出是範例也是參考，說明如何建構與發展本國畫派。同時，要強調日本美術的現代性就需要實踐，其中蘊含了美術界的焦慮與不安。

實務上，建構現代美術時，要同時維持朝鮮與臺灣的「地方」色彩與歐洲和日本的「帝國」色彩相當困難，也因此有所謂「地方色」的爭辯。即使是一些移居殖民地的藝術家如鹽月桃甫等，也認為對殖民地的藝術家抱持這樣的期待很矛盾，盼望這種矛盾的期待有一天會消失，現代藝術有一

天會在臺灣出現。[61] 這類期待反映了 1930 年代的普遍觀念，認為日本是由各地區的多元文化組成。歷史學家凱特・麥當勞（Kate McDonald）曾用「文化多元主義的地理」（geography of cultural pluralism）加以形容。[62] 最後，我們也必須記得，日本藝術家本身也在努力思考如何創造兼具「地方」（日本）與「帝國」（歐洲）色彩與特質的美術。這顯示了日本準帝國的地位，以及日本在全球藝術界的相對位置。[63] 從地方色彩與帝國主義的交集中尋求現代美術的建構，終究是全球各地都有的現象，而這個現象正是根植於文明階層與藝術進步的世界觀。

---

61　鹽月桃甫，〈第八回臺展前夕〉，《臺灣教育》11 卷（1934），收於顏娟英，《風景心境——臺灣近代美術文獻導讀》（臺北：雄獅圖書股份有限公司，2001），頁 281。

62　McDonald, Kate, *Placing Empire Travel and the Social Imagination in Imperial Japan* (Oakland, California: University of California Press, 2017), pp. 17, 85, 159. 朝鮮與臺灣美術同時發生的「地方化」與「日本化」，呼應著殖民政府透過同化政策整頓邊界的過程。一方面給朝鮮和臺灣人日本的公民資格，一方面透過戶籍制度維持日本人與被殖民者之間的明確界線。

63　亦見 Kwon, *Intimate Empire*, p. 11.

## 參考資料

### 中文專書

· 林明賢編，《美麗新視界──臺灣膠彩畫的歷史與時代意義學術研討會論文集》，臺中：國立臺灣美術館，2008。

· 顏娟英，《風景心境──臺灣近代美術文獻導讀》，臺北：雄獅圖書股份有限公司，2001。

### 中文期刊

· 顏娟英，〈自畫像、家族像與文化認同問題──試析日治時期三位畫家〉，《亞洲研究東南審查》33（2011），頁 34-68。

### 日文專書

· 《李王家美術館近代日本美術品目錄昭和十三年六月五日》，李王職，1938。

· 五十殿利治，《「帝国」と美術──一九三〇年代日本の対外美術戦略》，東京：国書刊行会，2010。

· 日展史編纂委員会，《日展史 22》，東京：日展，1980。

· 正木直彦，《十三松堂日記・四卷》，東京：中央公論美術出版，2004。

· 吉田千鶴子，《近代東アジア美術留学生の研究──東京美術学校留学生史料》，東京：ゆまに書房，2009。

· 吉田班嶺，《帝国絵画宝典──一名・文展出品秘訣》，東京：帝国絵画協会，1918。

· 京都國立近代美術館，《韓國國立中央博物館所藏日本近代美術展》，東京：朝日新聞社，2003。

· 岩城見一編，《芸術／葛藤の現場──近代日本芸術思想のコンテクスト》，京都：晃洋書房，2002。

· 東京文化財研究所企畫情報部編，《昭和期美術展覧会の研究・戦前篇》，東京：中央公論美術出版，2009。

· 邱函妮，《「故郷」の表象──日本統治期における台湾美術の研究》，東京：東京大學人文社會系研究科美術史學博士論文，2016。

· 黒田清輝，《黒田清輝著述集》，東京：中央公論美術出版，2007。

· 福岡アジア美術館編，《東京・ソウル・台北・長春──官展にみる近代美術》，東京：美術館連絡協議会，2014。

· 藤島武二，《芸術のエスプリ》，東京：中央公論美術出版，2004。

### 西文專書

· Volk, Alicia. *In Pursuit of Universalism: Yorozu Tetsugor and Japanese Modern Art.* Berkeley: University of California Press, 2010.

· Boyanoski, Christine. *Decolonising Visual Culture: Canada, Australia, New Zealand and South Africa and the Imperial Exhibitions, 1919-1939.* PhD diss., London: University of London, 2002.

· Daniel Wildenstein, *Gauguin: A Savage in the Making: Catalogue Raisonné of the Paintings, 1873-1888. Vol. 1.* New York: Wildenstein Institute, 2002.

· Jun Uchida, *Brokers of Empire: Japanese Settler Colonialism in Korea, 1876-1945.* Cambridge, Mass.: Harvard University Asia Center, 2011.

· McDonald, Kate, *Placing Empire Travel and the Social Imagination in Imperial Japan.* Oakland, California: University of California Press, 2017.

· National Museum of Modern and Contemporary Art, Korea, *Art of the Korean Empire: The Emergence of Modern Art.* Seoul: National Museum of Modern and Contemporary Art, Korea, 2018.

· Kwon, Nayoung Aimee. *Intimate Empire: Collaboration and Colonial Modernity in Korea and Japan.* Durham: Duke University Press, 2015.

· Aso, Noriko. *Public Properties: Museums in Imperial Japan.* Durham: Duke University Press, 2014.

· Schaap, Robert. *A Brush with Animals. Japanese Paintings 1700-1950.* Hotei Publishing, 2007.

· Buckland, Rosina. *Painting Nature for the Nation: Taki Katei and the Challenges to Sinophile Culture in Meiji Japan.* Leiden: Brill, 2012.

### 外文期刊

· Kuraya Mika, "Künstler Auf Koreareise. Das Fremde in Japanischem Blick (1895 Und 1945)," *Comparativ* 3 (1998): 88-89.

- 〈半島学芸通信〉，《画観》6.5（1939），頁 23。
- 〈台展を語る座談会〉，《臺灣公論》11（1942），頁 103。
- 〈台湾美術発展策の具体的な方法試案〉，《南方美術》1.2（1941），頁 20。
- 〈朝鮮の博物館と陳列館（其一）〉〉，《朝鮮》277（1938），頁 93。
- 〈德壽宮を府民に開放〉，《朝鮮》221（1933），頁 132-133。
- 井內佳津惠，〈『京城日報』の美術記事にみるグループ活動〉，《한국근현대미술사학》27（2014），頁 133。
- 朴昭炫，〈金基昶（キム・キチャン）（1914-2000）の〈古翫〉（1939）にみる「理想の観覧者像」〉，《文化資源学》4（2006），頁 51-61。
- 佐藤明道，〈李王家美術館成る〉，《博物館研究》11.7-8（1938），頁 1。
- 金子一夫，〈旧植民地の図画教員〉，《一寸》62（2015），頁 48-62。
- 髙木紀重，〈土田さんの妓生の家〉，《白日》13.5（1939），頁 12。

**報紙資料**

- 〈「海」フランス　ゴーガン作（鮮展参考品）〉，《京城日報》，1922.06.16，版 5。
- 〈「雪松図」山本春挙作〉，《京城日報》，1923.05.05，版 3。
- 〈三つの建物が欲しい──公会堂、劇場、美術館〉，《京城日報》，1932.06.22，版 3。
- 〈大家の作品を網羅し、参考作品展覧会〉，《臺灣日日新報》1932.10.31，版 7。
- 〈仏蘭西のゴーガンの力作〉，《京城日報》，1922.06.15，版 5。
- 〈台展の画を内地で見せる〉，《臺灣日日新報》，1934.10.14，版 7。
- 〈台展の洋画──四四八点〉，《臺灣日日新報》，1928.10.16，夕刊 2。
- 〈台展第一日の入場者一万〉，《臺灣日日新報》，1927.10.29，版 3。
- 〈在城画家が蹶起す美術館建設の叫びを挙ぐ〉，《京城日報》，1932.05.30，版 2。
- 〈妍を競う台展〉，《臺灣日日新報》，1935.10.25，版 7。
- 〈李王家美術館の近代画陳列替へ〉，《京城日報》，1941.06.03，夕刊版 3。
- 〈麦僊の「妓生の家」〉，《京城日報》，1939.04.21，夕刊版 4。
- 〈府展の搬入〉，《臺灣日日新報》，1940.10.19，版 3。
- 〈東西名画陳列替へ〉，《京城日報》，1936.09.29，版 7。
- 〈第十回を前に作家・鑑賞者・当局者──鮮展を語って（6）〉，《京城日報》，1931.05.14，版 6。
- 〈絵を見る機会を作れ〉，《京城日報》，1931.05.16，版 2。
- 〈德壽宮美術展一部掛替へ〉，《京城日報》，1933.12.03，夕刊版 3。
- 〈櫻谷氏の鹿の手法〉，《京城日報》，1923.05.04，版 3。
- T&F，〈第八回台展評〉，《大阪朝日新聞臺灣版》，1934.11.01，版 13。
- 小室翠雲，〈徒に洋風を模倣するな〉，《京城日報》，1923.05.12，夕刊版 2。
- 田邊至，〈変わった傾向に乏しい〉，《京城日報》，1929.08.29，夕刊版 2。
- 立石鐵臣，〈台展を見る（2）〉，《大阪朝日新聞臺灣版》，1935.10.29，版 5。
- 立石鐵臣，〈美術常設館の設立其の他〉，《臺灣教育》，1934.11。
- 立石鐵臣，〈臺灣美術論〉，《臺灣時報》，1942.09，頁 52。
- 奥平武彥，〈秘色の殿堂──李王家美術館をみる〉，《京城日報》，1938.06.07，夕刊版 4。
- 新井英夫，〈朗らかに喇叭が鳴る（上）台展をめぐりて〉，《臺灣日日新報》，1935.10.20，夕刊版 7。
- 鹽月桃甫，〈臺灣美術展的故事〉，《臺灣時報》11.27（1933）。

**網路資料**

- 〈麦僊作「妓生の家」買上〉（1939.02），《美術界年史（彙報）》，網址：<http://www.tobunken.go.jp/materials/nenshi/5066.html?s=%E5%A6%93%E7%94%9F%E3%81%AE%E5%AE%B6>（2022.09.29 瀏覽）。

# From the Viewpoint of Japanese Art History

## A Study of Japanese Paintings Displayed as Models in Colonial Korea and Taiwan (1922-1945)

Magdalena KOLODZIEJ

## Abstract

In the past thirty years, art historians working on Korea and Taiwan have enriched our understanding of the impact of Japan's imperial expansion on the arts of those countries. In particular, scholars have examined the institutional history of official exhibitions and the issue of local color（地方色・郷土色）. In comparison, art historians working on Japan have been reticent to discuss the impact of the colonial encounter on Japan's art world. Activities of Japanese settler-artists or the presence of Korean and Taiwanese artists in Japan remain largely outside of the purview of Japanese art history.

The aim of this article is to rethink the Japanese art world in the 1920s and 1930s by focusing on the so-called model works（参考品）. For example, a number of Japanese paintings, nihonga（日本画）and seiyōga（西洋画）, were displayed at Korea Fine Arts Exhibition（朝鮮美術展覧会）and Taiwan Fine Arts Exhibition（台湾美術展覧会）as model works. Moreover, in 1933 the first art museum dedicated to Japanese modern art was established at the Tŏksugung Palace（德寿宮）in Seoul, serving a similar role as a display of model works（in 1938 it was renamed as the Yi Royal Fine Arts Museum〔李王家美術館〕). Through these case studies, I demonstrate how by the 1930s artists in Japan saw themselves as part of an imperial art world. Japanese settler-

artists and bureaucrats promoted Japanese art in the colonies under the banner of a civilizing mission. They relied on the colonial other to construct Japanese art's advanced position in East Asia and vis-à-vis the West. The discourse of artistic progress and social Darwinism helped elevate nihonga and seiyōga to the status of modern art. In this way, model works reveal what Japanese artists and bureaucrats at the time understood as modern art. It was art that followed a variety of local and western artistic conventions regarding subject matter and painting techniques, and had a prominent exhibition history. Yet, the putative superiority of Japanese art was not self-evident or stable. It needed to be constantly emphasized and promoted through art and bureaucratic discourse, print media, and displays. I define this process as the "labor of colonialism." （植民地主義という営み）Examining the rarely acknowledged exhibition history of Japanese art in colonial Korea and Taiwan provides us with crucial insights into Japan's imperial art world and its tensions.

**Keywords:** imperial art world 帝国美術界 , Japanese modern art 日本近代美術 , model works 参考品 , Yi Royal Fine Arts Museum 李王家美術館 , Tŏksugung 徳寿宮

Art historians studying Korea and Taiwan have long debated the situation of Korean and Taiwanese artists during the Japanese rule. A large part of these debates tackled the issue of representation and is known under the keyword of "local color." （地方色・郷土色） Initially, scholars framed the experience of colonized artists in binary terms of collaboration and resistance. More recently, scholars have attempted to provide a more nuanced understanding of these artists' identity formation. Also, they have pointed out the paradoxical and contradictory nature of metropolitan critics' expectations towards colonized painters and writers.[1]

In comparison, art historians working on the same period in the history of Japanese art （日本美術） have been reluctant to acknowledge the impact of the empire on Japanese artists and art. The history of Japanese modern art （日本近代美術史） written in the postwar period took as its starting point the nation-state. As a result, activities of settler-artists or the presence of Korean and Taiwanese artists were not part of its purview. The situation

---

1    See for example: Nayoung Aimee Kwon, *Intimate Empire: Collaboration and Colonial Modernity in Korea and Japan* (Durham: Duke University Press, 2015); Chiu Hanni, *'Kokyō' no hyōshō: Nihon tōjiki ni okeru Taiwan bijutsu no kenkyū* (PhD diss., Tokyo: Tōkyo Daigaku Daigakuin, 2016); Lin Ming-hsien, ed. *New Visions / Meili xinshijie: Collected Papers on the Historical Significance of Taiwan's Gouache Paintings / Taiwan jiaocaihua de lishi yu shidai yiyi xueshu yantaohui lunwenji* (Taichung: National Taiwan Museum of Fine Arts, 2008); Yen Chuanying, "Self-Portraits, Family Portraits, and the Issue of Identity: An Analysis of Three Taiwanese Painters of the Japanese Colonial Period," *Southeast Review of Asian Studies* 33 (2011): 34-68; Liao Chinyuan, "Taiwan kindai gadan no 'rōkarukarā': Taiwan Bijutsu Tenrankai no tōyōgabu o chūshin ni," in Iwaki Ken'ichi, ed. *Geijutsu / kattō no genba: kindai Nihon geijutsu shisō no kontekusuto.* (Kyoto: Kōyō shobō, 2002): 190-222.
This paper is a revised and expanded version of my dissertation chapter. See: Magdalena Kolodziej, *Empire at the Exhibition: The Imperial Art World of Modern Japan (1907-1945)* (PhD diss., Durham Duke University, 2018). I would like to thank Stephanie Su, Eriko Tomizawa-Kay, and attendees of my talk at Duke University for their comments on earlier versions of this paper.

has been changing slowly in the recent years.[2] My article attempts to write the empire back into the history of modern Japanese art by examining the often-overlooked displays of Japanese modern painting—so called nihonga（日本画）and seiyōga（西洋画）—in colonial Korea and Taiwan as "model works"（参考品）in the 1920s and 1930s. As a result, in my article I highlight the similarities between the use of model works in colonial Korea and Taiwan, rather than discussing differences between the colonial art policies in the two countries. I ask: What do these displays tell us about Japanese modern art and how Japanese artists at that time understood their own place within global artistic networks? In short, this is a study of cultural imperialism inherent in the formation of Japanese modern art, told from the viewpoint of Japanese art history. It exposes the assumptions on which cultural imperialism is based and the labor necessary to sustain it. I suggest that it is a worthwhile story to tell, as it has implications for the study of modern art worldwide. This story complements the accounts of Korean and Taiwanese artists' experiences.

First, I will briefly introduce the history of displays of Japanese art in colonial Korea and Taiwan. Organizers of the Korea Fine Arts Exhibition（朝鮮美術展覧会）and the Taiwan Fine Arts Exhibition（台湾美術展覧会）were loaned some nihonga and seiyōga from Tokyo to showcase as so-called "model works," literally "objects for reference." The first and second Korea Fine Arts Exhibitions featured in total 25 paintings from Japan as models. The first Taiwan Fine Arts Exhibition featured 26 works. Subsequent Taiwan Fine Arts Exhibitions had each year a few works by

---

2　See for example: Yoshida Chizuko, *Kindai Higashi Ajia bijutsu ryūgakusei no kenkyū: Tōkyō Bijutsu Gakkō ryūgakusei shiryō* (Tokyo: Yumani Shobō, 2009); Omuka Toshiharu, ed. *'Teikoku' to Bijutsu: 1930nendai Nihon no taigai bijutsu senryaku* (Tokyo: Kokusho kankōkai, 2010); Kitazawa Noriaki, Satō Dōshin, and Mori Hitoshi, eds. *Bijutsu no Nihon kingendaishi: seido gensetsu zōkei* (Tokyo: Tōkyō Bijutsu, 2014); Fukuoka Ajia Bijutsukan, *Kanten ni miru kindai bijutsu: Tōkyō Souru Taipei Chōshun* (Tokyo: Bijutsukan Renraku Kyōgikai, 2014); Kaneko Kazuo, "Kyūshokuminchi no zuga kyōin," *Issun*, no. 62 (2015): 48-62.

jurors visiting from Japan displayed as models（審査員出品画）. In 1924, 1932, and 1941 jurors' works were also on display at the Korea Fine Arts Exhibition.

Overall, the number of paintings displayed as models at the two salons was relatively small, yet the idea of models itself loomed large among settler-artists. It became popular outside of the official salons, and some privately organized exhibitions in Seoul and Taipei also featured contemporary Japanese paintings（同時代の日本の絵画）as models.[3] Settler-artists in Korea and Taiwan petitioned the colonial government, demanding an establishment of an art school and displays of models.[4] In October 1933, a comprehensive permanent display of Japanese modern art (nihonga, seiyōga, sculpture, and crafts) opened at the Tŏksugung Palace（徳寿宮）in Seoul. It was in fact the first government-sponsored art museum in the empire dedicated to modern art. It was considered to function as a source of models for developing modern art in the colony.[5]

I suggest that by studying these displays of Japanese art models in colonial Korea

---

3    Iuichi Kasue, "'Keijō Nippō' no bijutsu kiji ni miru gurūpu katsudō," *Han'guk kŭnhyŏndae misulsahak* 27 (2014): 133. "Taika no sakuhin o mōrashi sankō sakuhin tenrankai," *Taiwan nichinichi shinpō* (1932.10.31), A.M. ed., 7.

4    See for example: "Dai10kai o mae ni sakka kanshōka tōkyokusha Senten o katatte (6)," *Keijō nippō* (1931.05.14), A.M. ed., 6; "Mittsu no tatemono ga hoshii: kōkaidō gekijō bijutsukan," *Keijō nippō* (1932.06.22), A. M. ed, 3; "Zaigaka ga okosu bijutsukan kensetsu no sakebi o agu," *Keijō nippō* (1932.05.30), P.M. ed., 2; Tateishi Tetsuomi, "Bijutsu jōsetsukan no setsuritsu sono ta," *Taiwan kyōiku*, no. 11 (1934). In another article, Tateishi expressed his regret that a museum for classical Japanese art (Nihon bijutsu no koten) had not been established in Taiwan. Tateishi Tetsuomi, "Taiwan bijutsu ron," *Taiwan jihō*, no. 273 (1942): 52. In 1941, an anonymous proposal published in journal *Southern Art*（南方美術）appealed to the government officials for supporting artists in Taiwan by subsidizing the artists' trips to the metropole to visit the major art exhibitions in the fall and by creating opportunities to introduce Japanese art in Taiwan. "Taiwan bijutsu hattensaku no gutaiteki hōhō shian," *Nanpō bijutsu* 1, no. 2 (1941): 20.

5    The permanent display of Japanese modern art at the Tŏksugung continued until March 1945, when the bombings of Japan rendered preparations for another rotation impossible. Kyōto Kokuritsu Kindai Bijutsukan, *Kankoku Kokuritsu Chūō Hakubutsukan shozō Nihon kindai bijutsu ten* (Tokyo: Asahi Shinbunsha, 2003), p. 112.

and Taiwan we can get a better understanding of what artists in Japan understood as modern art. First, displays of model works reveal that the definition of modernity in art depended on geopolitics. Japanese artists and bureaucrats internalized the ideas of progress, social Darwinism, and cultural imperialism that situated Japan on the periphery of the West in the late nineteenth century. With the rise of imperial Japan in the early decades of the twentieth century, they used these same ideas to boost their own confidence and to elevate nihonga and seiyōga to the status of modern art. They promoted Japanese art in the colonies under the banner of a civilizing mission, relying on the colonial other to construct Japanese art's advanced position in East Asia and as one rivaling Western art.

Second, model works expose a set of institutional and artistic criteria deemed constitutive of modern art. To be considered modern, art had to emerge through the exhibition system. Also, it had to incorporate a variety of local (Japanese) and imperial (western) artistic conventions regarding subject matter and painting techniques. In fact, Japanese artists and bureaucrats had similar expectations towards art in Japan's colonies as Western critics held towards art in Japan.[6] Art in the periphery had to demonstrate "local color" and also meet "imperial standards." Many in Japan at that time believed that artists should learn their trade through copying the best examples and based on this experience develop their own art.[7] Past art of one's own country ("classical masters") and imperial art of the present ("modern masters") were deemed as the best models one should use for such studies. In the end, however, as constructing modern art depended not on artistic but primarily geopolitical considerations, artists in the colonies would be denied such label.

---

6   For a discussion of Western critics' expectations towards Japanese art and one Japanese artist's response to this situation, see Alicia Volk, *In Pursuit of Universalism: Yorozu Tetsugorō and Japanese Modern Art* (Berkeley: University of California Press, 2010).

7   Fujishima Takeji, *Geijutsu no esupuri* (Tokyo: Chūō Kōron Bijutsu Shuppan, 2004), pp. 221-222.

Third, the modernity and superiority of Japanese art was not stable or self-evident, even at the height of the Japanese empire. It had to be constantly promoted through art and bureaucratic discourse, print media, and displays. I define such efforts to reproduce the ideology of cultural imperialism as the "labor of colonialism" (植民地主義という営み). Many people were involved in promoting Japanese art in colonial Korea and Taiwan: Japanese settlers, colonial bureaucrats, settler-artists, Japanese artists and bureaucrats living in Japan, etc. Often, initiatives began with settler-artists. Art administrator Masaki Naohiko (正木直彦，1862-1940) and artists in Japan were in charge of selecting paintings for display in colonial Korea and Taiwan. Settler-artists would at times question their choices. Japan's imperial art world emerged as a result of negotiations between these government, semi-official, and private sectors. Examining the rarely acknowledged exhibition history of Japanese art in colonial Korea and Taiwan provides us with crucial insights into the imperial art world (帝国美術界), its tensions, and anxieties.

## Civilizing Mission and Modern Art

The display of Japanese salon art as models in the colonies reflected and reproduced a worldview according to which artistic progress and decline were aligned with the putative development of countries. French philosopher and historian Hippolyte Taine (1828-1893) popularized this way of thinking, drawing on Hegel and Darwin. He proposed that race/nation, environment, and the epoch impacted art, and therefore, the essence of a nation would reveal itself in art.[8] Influenced by these ideas, Japanese artists and bureaucrats also imagined that art "progresses" or "declines" in parallel with the rise or fall of a country. Accordingly, they believed in an "advanced" status of art in

---

8    Christine Boyanoski, *Decolonising Visual Culture: Canada, Australia, New Zealand and South Africa and the Imperial Exhibitions, 1919-1939*. (PhD diss., London: University of London, 2002), pp. 38-39.

**Figure 1.** Unidentified artists, *A woman*, not dated, Image Source: Chōsen shashin tsūshinsha, ed., *Daiīkai Chōsen bijutsu tenrankai zuroku* (Keijō: Chōsen shashin tsūshinsha, 1922), p. 62.

imperial Japan and the West. By "advanced" they meant "modern."

It is no coincidence that the Ministry of Education (文部省) launched its first annual official exhibition (美術展覧会) in 1907. The establishment of this exhibition reflected the newfound confidence of Japan's art world after the Sino-Japanese and Russo-Japanese wars. Moreover, the first Korea Fine Arts Exhibition featured two European oil paintings: Paul Gauguin's Sea (〈海〉), on loan from the Headquarters of the Japanese Army in Korea, and an oil painting depicting a woman by an unidentified artist (Figure 1) provided by a Japanese settler-artist Takagi Haisui (高木背水, 1877-1943). The inclusion of these two paintings suggests that the organizers strived to promote seiyōga as equal in their educational status and as masterpieces to oil paintings from Europe. [9]

Japanese bureaucrats and artists often stated that the colonies lacked modern art, based on their belief in the mutually reinforcing relationship between politics and art. For example, oil painter Fujishima Takeji (藤島武二, 1867-1943) stated clearly that

---

[9] See the advertisement for Gauguin's work and other models: "Furansu no Gōgan no chikarasaku," *Keijō nippō*, 15 June 1922, A.M. ed., 5. "Umi, Furansu, Gōgan saku (Senten sankōhin)," *Keijō nippō* (1922.06.16), A.M. ed., 5. This work is included in Gauguin's catalogue raisonné under the title "Rocks, sea." Daniel Wildenstein, *Gauguin: A Savage in the Making: Catalogue Raisonné of the Paintings, 1873-1888*. Vol. 1 (New York: Wildenstein Institute, 2002), p. 296.

there was "basically no (modern) art worth seeing" in colonial Korea.[10] Many Japanese collectors, archaeologists, and art historians at the time highly valued older Korean art. In 1932 a Japanese scholar, Sekino Tadashi（関野貞）, wrote a history of Korean art that rehashed the story of Korea's past glory and current cultural stagnation. Such narratives legitimized Japan's colonization of the peninsula.[11] They also suggested that Korea was "empty" of modern art and thus available for Japanese "artistic conquest." In Taiwan, settler-artists repeatedly stated how difficult it was to see high-quality paintings on the island and requested that jurors visiting from Japan bring their most representative and stimulating works with them to serve as models.[12]

Japanese artists appointed as jurors at the salons envisioned a civilizing mission for modern art. They emphasized the importance of studying art through models, pointing indirectly or directly to Japanese art as a source of models. For example, juror Komuro Suiun（小室翠雲，1874-1945）stated that artists in Korea should come in touch with works of their senior colleagues（先輩）, presumably those from Japan.[13] Juror Ikegami Shūho（池上秀畝）argued that "good models were the driving force behind the progress of art," and that without them, young artists would go astray.[14] He also suggested that an exhibition should be organized in parallel with the Korea Fine Arts Exhibition with works by contemporary masters from Japan or earlier

---

10  Fujishima Takeji, "Chōsen kankō shokan," *Bijutsu shinpō* 13, no. 5 (1914): 13.

11  Kida Emiko, "Chōsen Bijutsu Tenrankai to Chōsen ni okeru 'bijutsu' juyō," in *'Teikoku' to bijutsu: 1930nendai Nihon no taigai bijutsu senryaku,* ed. Omuka Toshiharu, 306-39 (Tokyo: Kokusho Kankōkai, 2010): 313-16. Compare also: Kuraya Mika, "Künstler Auf Koreareise. Das Fremde in Japanischem Blick (1895 Und 1945)," *Comparativ,* no. 3 (1998): 88-89. Jun Uchida, *Brokers of Empire: Japanese Settler Colonialism in Korea, 1876-1945* (Cambridge, Mass.: Harvard University Asia Center, 2011), pp. 197-198.

12  "Taiten no yōga 448ten," *Taiwan nichinichi shinpō* (1928.10.16), P.M. ed., 2. T&F, "Dai8kai Taiten hyō," *Ōsaka asahi shinbun Taiwanban,* November 1 1934, 13. "Futen no hannyū," *Taiwan nichinichi shinpō* (1940.10.19), A.M. ed., 3. "Taiten o kataru zadankai," *Taiwan kōron,* no. 11 (1942): 103.

13  Komuro Suiun, "Itazurani yōfū o mohō suruna," *Keijō nippō* (1923.05.12), P.M. ed., 2.

14  Ikegami Shūho, "Nikayotteiru Senten to Taiten," *Keijō nippō* (1932.05.26), A.M. ed., 6. "Senten shinsain naichigawa no kawakiri," *Keijō nippō* (1931.05.16), A.M. ed., 2.

masterpieces for the benefit of artists and general audiences.[15] Similarly, juror Tanabe Itaru（田辺至）appealed to Japanese artists visiting the colonies to hold solo exhibitions, suggesting that they had an obligation to provide guidance to local artists by displaying works that would serve as models.[16] Such statements suggest deeper motives behind the civilizing mission, including the jurors' sense of self-importance and their interest in the local art market.

When a permanent display of Japanese art opened in October 1933 in Seoul, colonial bureaucrats thought of it as an invaluable opportunity for audiences in Korea, including the settlers, to appreciate art. They also saw it as a source of models for developing modern fine arts in the colony.[17] The exhibition's official title was "Japanese Art Exhibit at the Yi Royal Household's Tŏksu Palace"（李王家徳寿宮日本美術陳列）. However, artists and art critics casually referred to it as a "modern art museum"（近代美術館 or 現代美術館）since it only displayed painting, sculpture, and crafts dating from the Meiji period (1868-1912) until the present. Paintings on display featured the deceased masters of the Meiji period, such as Kano Tomonobu（狩野友信，1843-1912）, Kawabata Gyokushō（川端玉章，1842-1913）, Hashimoto Gahō（橋本雅邦，1835-1908）, Kawamura Kiyoo（川村清雄，1852-1934）, Asai Chū（浅井忠，1856-1907）, and Kuroda Seiki（黒田清輝，1866-1924）; the successful artists at major salons in the metropole, including Takeuchi Seihō（竹内栖鳳，1864-1942）, Yokoyama Taikan（横山大観，1868-1958）, Uemura Shōen（上村松園，1875-1949）, Kaburaki Kiyokata（鏑木清方，1878-1972）, Kawabata Ryūshi（川端龍

---

15  "E o miru kikai o tsukure," *Keijō nippō* (1931.05.16), P.M. ed., 2.

16  Tanabe Itaru, "Kawatta keikō ni toboshii," *Keijō nippō* (1929.08.29), P.M. ed., 2.

17  Tokujukyū o fumin ni kaihō," *Chōsen*, no. 221 (1933): 132-33."Chōsen no hakubutsukan to chinretsukan (Sono 1)," *Chōsen*, no. 277 (1938): 93. Satō Akimichi, "Riōke Bijutsukan naru," *Hakubutsukan kenkyū* 11, no. 7-8 (1938): 1. See also: Park So-Hyun, "Kim Kich'ang (1914-2000) no 'Kowan' (1939) ni miru 'risō no kanransha zō,'" *Bunka shigenkaku*, no. 4 (2006): 51-61.

子‧1885-1966），Fujita Tsuguharu（藤田嗣治‧1886-1968）and Umehara Ryūzaburō（梅原龍三郎‧1888-1986）; and a handful of emerging artists of the younger generation. In the case of living artists, the organizers left the choice of the work to be exhibited to the artist in question, suggesting that the canon in the making privileged the artist over the work. Works on display were on loan from collections in Japan and changed in monthly (nihonga) and annual (seiyōga, sculpture, crafts) rotations.[18] The museum also began purchasing works for its own collection. By 1938 it had acquired 26 nihonga, [19] seiyōga, five sculptures, and 16 pieces in the arts and crafts（工芸）category.[19]

An introduction to one of the commemorative catalogues reads:

> … *the gorgeous display of Japan's modern masters aims to provide an opportunity to appreciate the best art, so lacking on the peninsula, and to serve as an educational model.* [20]

Again, the rhetoric of lack of quality art enabled Shinoda Jisaku（篠田治策‧1872-1946），director of the Yi Royal Household and author of this text, to promote nihonga and seiyōga as educational models and thus as modern fine art.

In sum, Japanese bureaucrats and artists adopted the idea of artistic progress and based on this notion constructed their own understanding of Japan's art as modern. As historian Noriko Aso aptly summarized: "… *Japanese policy replicated rather than rejected the power dynamics of civilizational hierarchy still dominated by Western powers.*" [21]

---

18    According to the introduction to the second catalogue, there were 12 rotations for *nihonga* during the first year.

19    Riōshoku, *Riōke Bijutsukan yōran*, 11-18.

20    *Riōke bijutsukan chinretsu nihon bijutsuhin zuroku*, vol. 6, 1940.

21    Noriko Aso, *Public Properties: Museums in Imperial Japan* (Durham: Duke University Press, 2014), p. 107.

# Constructing Modern Art

An analysis of the Ministry of Education's early purchases from the salon, nihonga and seiyōga displayed as models in colonial Korea and Taiwan, and paintings on permanent display at the Tŏksugung Palace in Seoul reveals what Japanese artists and bureaucrats considered as defining characteristics of modern art. In fact, twelve models from the first two Korea Fine Arts Exhibitions were paintings that had been previously displayed to great acclaim at the Ministry of Education Fine Arts Exhibition. Konoshima Ōkoku's （木 島 桜 谷，1877-1938）*Drizzling Shower of Rain* （〈 し ぐ れ 〉）(Figure 2) travelled to Seoul twice: for the Korea Fine Arts Exhibition in 1923 and for the

**Figure 2.** Konoshima Ōkoku, *Drizzling Shower of Rain*, 1907, Image Source: MOMAT / DNPartcom.

Tŏksugung Palace display in 1937. In this way, there are many overlaps between salon paintings, model works, and masterpieces from the Tŏksugung Palace. The three groups of paintings share many characteristics and a canon-like character.

To be considered modern, art had to emerge through the exhibition system. In the early twentieth century, commentators in Japan considered the salon to be a universal attribute of a modern nation-state.[22] Prominent oil painter Kuroda Seiki argued that a national salon would elevate an artist's standing in society, provide an invaluable

---

22  Yoshida Hanryō, *Teikoku kaiga hōten: ichimei Bunten shuppin hiketsu* (Tokyo: Teikoku Kaiga Kyōki, 1918), p. 303. Yoshida stated, "Including the Salon in France, the Royal Academy in England, etc., almost all countries organize official exhibitions."

opportunity for a comparative study of paintings, and identify the most successful artists who could then "face the formidable rivals of Europe and America."[23] Also, he noted that it was extremely rare for artists to produce outstanding works outside of the salon and therefore found this institution very effective in identifying "great art." [24] Thus, the envisioned goal for the Ministry of Education Fine Arts Exhibition was to produce art considered competition-worthy in an international arena dominated by Western imperialist powers.

From a stylistic and thematic viewpoint, modern art was considered a capacious category that combined multiple European (imperial) and Japanese (local) artistic conventions. Artists and bureaucrats established two separate divisions for painting at the Ministry of Education Fine Arts Exhibition: 1) nihonga, and 2) seiyōga. This system reflected their understanding of how national art should be grounded in the vernacular tradition of painting in ink and color on paper or silk, as well as in the Western and increasingly global medium of oil painting. The Ministry of Education Fine Arts Exhibition catalogues referred to seiyōga works—the majority of which were produced by Japanese artists—as "Occidental Schools" and as "European Paintings." Such usage testified to the significance of oil painting in the wake of the French and British imperial expansion. At the same time, it also particularized and decentered oil painting as only one "school" among many. What constituted Japaneseness in art and how to achieve its expression were long debated issues.[25]

The selection of the Ministry of Education's purchases from the first Fine Arts

23  Kuroda Seiki, and Tōkyō Bunkazai Kenkyūjo Kikaku Jōhōbu, *Kuroda Seiki chojutsushū* (Tokyo: Chūō Kōron Bijutsu Shuppan, 2007), p. 329.

24  Ibid., 331.

25  See for example Kojima Kaoru on the exchange between Ishii Hakutei and Takamura Kōtarō in: Fukuoka Ajia Bijutsukan, *Kanten ni miru kindai bijutsu: Tōkyō Souru Taipei Chōshun* (Tokyo: Bijutsukan renraku kyōgikai, 2014), p. 193.

Exhibition (Table 1), model works at the first and second Korea Fine Arts Exhibition (Tables 2 and 3), and model works from the first Taiwan Fine Arts Exhibition (Table 4) codified the subject matter suitable for modern masterpieces as: landscapes（風景画）, bird-and-flower paintings（花鳥画）, history paintings（歴史画）, genre paintings（人物画）, nude（裸婦）, and still lifes（静物画）. Some of the models for Korea and Taiwan must have been chosen by Masaki Naohiko, director of the Tokyo School of Fine Arts（東京美術学校）and major co-organizer of the Ministry of Education Fine Arts Exhibition.[26] Other models were selected by colonial bureaucrats and settler-artists. Models included many paintings that had previously been displayed at the Ministry of Education Fine Arts Exhibition.

Models in the nihonga category featured a variety of representative vernacular painting styles: the revived Rimpa-style（琳派）, Maruyama-Shijō School（円山四条派）,

| Table 1: Works purchased by the Ministry of Education at the first Ministry of Education Fine Arts Exhibition in 1907. | |
|---|---|
| **nihonga** | Shimomura Kanzan 下村観山 , *Autumn Among Trees* 木間の秋（juror） |
| | Takeuchi Seihō 竹内栖鳳 , *After a Shower* 雨霽（juror） |
| | Konoshima Ōkoku 木島桜谷 , *Drizzling Shower of Rain* しぐれ（second prize） |
| | Noda Kyūho 野田九浦 , *Nichiren's Preachment* 辻説法（second prize） |
| | Yamamoto Baisō 山本梅荘 , *Autumn Landscape* 秋景山水 （third prize） |
| **seiyōga** | Kuroda Seiki 黒田清輝 , *White Flower* 白芙蓉（juror） |
| | Mitsutani Kunishirō 満谷国四郎 , *Purchasing a Dream* 購夢（juror） |
| | Wada Sanzō 和田三造 , *South Wind* 南風（second prize） |
| | Yamamoto Morinosuke 山本森之助 , *Deepest Part of Woods* 森の奥 （third prize） |
| | Nakagawa Hachirō 中川八郎 , *Summer Light* 夏の光（third prize） |
| | Nakazawa Hiromitsu 中澤弘光 , *Summer* 夏（third prize） |
| | Yoshida Hiroshi 吉田博 , *New Moon* 新月（third prize） |

---

26　Initially, the Taiwan Fine Arts Exhibition's organizers asked Masaki Naohiko to commission new works with major artists for display. However, due to a tight timeline, Masaki suggested to send to Taipei a selection of works from the collection of the Ministry of Education and the Tokyo School of Fine Arts instead. Masaki Naohiko, *Jūsanshōdō nikki*, 4 vols. (Tokyo: Chūō Kōron Bijutsu Shuppan, 2004), 2:492.

| Table 2: Japanese paintings on display as models at the first and second Korea Fine Arts Exhibition in 1922 and 1923. | |
|---|---|
| **nihonga 1922** | Kawai Gyokudō 川合玉堂 , *Waterfall* 瀑布 (juror), on loan from the Government-General of Korea. |
| | Hoshino Kūgai 星野空外 , *Spring* 春 , on display at the seventh Ministry of Education Fine Arts Exhibition (third prize), 1913, on loan from the Ministry of Education. |
| | Ōtsubo Masayoshi 大坪正義 , *Music* 管弦 , on display at the seventh Ministry of Education Fine Arts Exhibition (honorable mention), 1913, on loan from the Ministry of Education. |
| | Tsuchida Bakusen 土田麥僊 , *Island Women* 島の女 , on display at the sixth Ministry of Education Fine Arts Exhibition (honorable mention), 1912, on loan from the Ministry of Education . |
| | Tanaka Raichō 田中頼章 , *Roaring Tiger in the Mountains* 高月山声一虎猛 , on loan from the Government-General 朝鮮総督府 . |
| | Yamamoto Beika 山岡米華 , *Landscape* 山水 , on loan from the Government-General 朝鮮総督府 . |
| | Terasaki Kōgyō 寺崎廣業 , *Su Dongpo* 蘇東坡 , on loan from the Government-General 朝鮮総督府 . |
| | Mochizuki Kinpō 望月金鳳 , *Crane in the Pines* 松上鶴 , on loan from the Government-General 朝鮮総督府 . |
| | Suzuki Shōnen 鈴木松年 , *Old Pine* 老松 , on loan from the Government-General 朝鮮総督府 . |
| | Kawabata Gyokushō 川端玉章 , *Autumn Grasses* 秋草 , on loan from the Government-General 朝鮮総督府 . |
| | Matsumoto Fūko 松本楓湖 , *Iga no Tsubone* 伊賀の局 , on loan from the Government-General 朝鮮総督府 . |
| | Sakuma Tetsuen 佐久間鉄園 , *Landscape* 山水 , on loan from the Government-General 朝鮮総督府 . |
| **nihonga 1923** | Yamamoto Shunkyo 山本春挙 , *Snow and Pines* 雪松 , on display at the second Ministry of Education Fine Arts Exhibition, 1908, on loan from the Ministry of Education. |
| | Terasaki Kōgyō 寺崎廣業 , *Four Scenes of Mountain Stream* 渓四題 , on display at the third Ministry of Education Fine Arts Exhibition, 1909, on loan from the Ministry of Education. |
| | Shimomura Kanzan 下村観山 , *Autumn Among Trees* 木間の秋 , on display at the first Ministry of Education Fine Arts Exhibition, 1907, on loan from the Ministry of Education. |
| | Konoshima Ōkoku 木島櫻谷 , 〈陣雨〉, *Drizzling Shower of Rain* しぐれ , on display at the first Ministry of Education Fine Arts Exhibition (second prize), 1907, on loan from the Ministry of Education. |
| **seiyōga 1922** | Okada Saburōsuke 岡田三郎助 , *In the Bath* 浴湯にて (juror), on display at the fifth Ministry of Education Fine Arts Exhibition, 1911, on loan from the Ministry of Education. |
| | Nakamura Tsune 中村彝 , *Portrait* 肖像 , on loan from the Ministry of Education. |
| | Kuroda Seiki 黒田清輝 , *White Flower* 白芙蓉 , on display at the first Ministry of Education Fine Arts Exhibition, 1907, on loan from the Ministry of Education. |
| | Kuroda Seiki 黒田清輝 , *Setting Sun in a Wild Garden* 荒苑の斜陽 , on display at the fourth Ministry of Education Fine Arts Exhibition, 1910, on loan from the Headquarters of the Japanese Army in Korea 朝鮮軍司令部 . |
| **seiyōga 1923** | Tsuji Hisashi 辻永 , *Falling Leaves* 落葉 , on display at the ninth Ministry of Education Fine Arts Exhibition (third prize), 1915, on loan from the Ministry of Education. |
| | Yamamoto Morinosuke 山本森之助 , *Deepest Part of Woods* 森の奥 , on display at the first Ministry of Education Fine Arts Exhibition (third prize), 1907, on loan from the Ministry of Education. |
| | Tsuda Seifū 津田青楓 , *Purple Dahlia* 紫のダリア , on loan from Government-General of Korea 朝鮮総督府 . |

Source: exhibition catalogues; Takahashi Hamakichi, "Senten o owaru made," Chōsen, no. 88 (1922): 96.

| Table 3: Non-Japanese paintings on display as models at the first and second Korea Fine Arts Exhibition in 1922 and 1923. | |
|---|---|
| **Korean painting 1922** | Lee Kwanjae 李貫齊 , *Still Life* 静物 , Lesson in a Cave 石授崛書 |
| | Kim Haekang 金海岡 , *Bamboo* 墨竹 , Moon Pines Waterfall 月松瀑布 |
| **European painting 1922** | 高更 , *Sea* 海 , on loan from the Headquarters of the Japanese Army in Korea 朝鮮軍司令部 . |
| | 畫家不明 , *Woman* 婦人 , on loan from Takagi Haisui. |
| **European painting 1923** | (?) ゼーピツゴツト , *Entertainment* 歓楽 , on loan from painter Tenman Zenjirō 天満善次郎 . |

| | Table 4: Japanese paintings on display as models at the first Taiwan Fine Arts Exhibition in 1927. | | |
|---|---|---|---|
| nihonga | Takeuchi Seihō 竹内栖鳳, *Monkeys and Rabbits* 飼はれた猿, on loan from the Ministry of Education (probably the same screen that was on display at the second Ministry of Education Fine Arts Exhibition in 1908). | | |
| | Yamamoto Shunkyo 山本春挙, *Recesses of Shiobara* 塩原の奥, on loan from the Ministry of Education (probably the same handscroll that was on display at the third Ministry of Education Fine Arts Exhibition in 1909). | | |
| | Kikuchi Hōbun 菊池芳文, *Young Bamboo* 若竹 | | |
| | Komuro Suiun 小室翠雲, *High Tide at Haining* 海寧観湖, on loan from 和田織衣. | | |
| | Kawai Gyokudō 川合玉堂, *Fishing Chars* いわな釣, (probably the same work that was on display at the third Imperial Academy of Fine Arts Exhibition in 1921). | | |
| | Yūki Somei 結城素明, *Guan Cry* (?) 関睡 | | |
| | Araki Jippo 荒木十畝, *Drizzle* 煙雨 | | |
| seiyōga | Fujishima Takeji 藤島武二, *Yacht* ヨット, on loan from the Tokyo School of Fine Arts. | | |
| | Okada Saburōsuke 岡田三郎助, *Nude* 裸婦 10 号, on loan from the Tokyo School of Fine Arts、 Waterfront 水辺. | | |
| | Mizutani Kunishirō 満谷国四郎, *Early Spring at the Lake* 湖畔の早春 20 号, on loan from the Tokyo School of Fine Arts. | | |
| | Nagahara Kōtarō 長原孝太郎, *Clear Stream* 清流 25 号, on loan from the Tokyo School of Fine Arts. | | |
| | Kobayashi Mango 小林萬吾, *Autumn* 秋 8 号, on loan from the Tokyo School of Fine Arts. | | |
| | Tanabe Itaru 田辺至, *Persian Vase* ペルシア壺花 25 号, on loan from the Tokyo School of Fine Arts; *Landscape of Izu* 伊豆風景, *Young Girl* 少女. | | |
| | Ishikawa Toraji 石川寅治, *Maiden* 乙女 12 号, on loan from the Tokyo School of Fine Arts. | | |
| | Nakazawa Hiromitsu 中澤弘光, *Maiko* 舞妓 12 号, on loan from the Tokyo School of Fine Arts（水彩と油絵、二枚）. | | |
| | Minami Kunzō 南薫造, *Roses* ばら F 8 号, on loan from the Tokyo School of Fine Arts. | | |
| | Shirotaki Ikunosuke 白瀧幾之助, *Peony* 芍薬 25 号, on loan from the Tokyo School of Fine Arts. | | |
| | Yamamoto Kanae 山本鼎, *Snow* 雪 | | |
| | Yamamoto Morinosuke 山本森之助, *Spring in French Countryside* フランスの田舎の春 | | |
| | Ishii Hakutei 石井柏亭, *Mount Myōgi* 妙義山 | | |
| | Masamune (Tokusaburō?) 正宗（得三郎？）、*Torrents at Mount Takao* 高雄山の渓流 | | |
| | Tsuji Hisashi 辻永、*Harbin* ハルビン | | |
| | late Aoki Shigeru 青木繁、*Garden* 庭 | | |
| | Makino Torao 牧野虎雄, *Nude* 裸婦 | | |

Source: "Hakubutsukan ni kōkai suru Taiten sankōhin," *Taiwan nichinichi shinpō* (1927.10.12), A.M. ed., 5.; Ishikawa Kinichirō, "Taiten sankōkan," *Taiwan nichinichi shinpō*, (1927.10.28), A.M. ed., 4.; "Taiten no daiichinichi no nyūjōsha ichiman," *Taiwan nichinichi shinpō* (1927.10.29), ed., 3.

Yamato-e（やまと絵）, and a literati painting（文人画・南画）. Konoshima Ōkoku's prize-winning work from 1907, *Drizzling Shower of Rain*, exemplifies the artist's renowned technique of rendering the deer's fur in a highly naturalist manner without using any outlines. The motif of deer and the drizzle underscore the seasonal references of the work to late autumn and early winter, matching the salon's season

of late October and November. Also, by using the motif of the deer with its associations of gentility, elegance, and courtly nobility, this work refashions the refined traditions of Kyoto's Maruyama Shijō's painting style as national art for the mass audiences.[27]

Models in the seiyōga category set an example for appropriating oil painting. In particular, seiyōga models featured Kuroda Seiki's and Okada Saburōsuke's nudes. The nude was of great import because the ability to paint the human body was considered a key element in mastering oil painting. Kuroda Seiki's *White Flower*（〈白芙蓉〉）(Figure 3) depicts a standing female, nude from the waist up with a cloth draped over her lower body. The work, hailed as "the most acclaimed among *yōga*," incorporated seasonal sensibility from Japanese art into the medium of oil painting.[28] The white flower in the background anchors the scene in an early autumn setting. Also, critics saw this work as an attempt to depict a Japanese (or an East Asian) woman, as the model's physique did not follow that of an idealized Western body.[29] Okada Saburōsuke's *In the Bath*（〈浴湯にて〉）, on view in Seoul in 1922, highlighted the woman's back and nape in an attempt to "Japanize" the nude.[30] The fact that Okada Saburōsuke's *Nude* （〈裸婦〉，1935）(Figure 4) was one of the early and well-advertised purchases at the Yi Royal Fine Arts Museum testifies to the importance of this subject matter. The work was a tour de

---

27 Robert Schaap, *A Brush with Animals. Japanese Paintings 1700-1950* (Hotei Publishing, 2007), p. 10. Rosina Buckland discusses a similar phenomenon in relation to nihonga artist Taki Katei (1830-1901). She argues that through his submissions to international expositions he reinvented the bird-and-flower painting as an emblem of Japanese art. Rosina Buckland, *Painting Nature for the Nation: Taki Katei and the Challenges to Sinophile Culture in Meiji Japan* (Leiden: Brill, 2012), p. 127.

28 *Bijutsu gahō / Magazine of Art* 22, no 13 (February 1908).

29 Nittenshi Hensan Iinkai, *Nittenshi*, 22 vols. (Tokyo: Nitten, 1980), 1:147.

30 One of Okada Saburōsuke's nudes was also dispatched to Tokyo for display at the first Taiwan Fine Arts Exhibition. However, the police found it injurious to public morals and forbade its display. "Taiten dai1nichi no nyūjōsha 1man," Taiwan nichinichi shinpō (1927.10.29), A.M. ed., 3.

3 | 4

**Figure 3.** Kuroda Seiki, White Flower, 1907, Image Source: Chōsen shashin tsūshinsha, ed., *Dai1kai Chōsen bijutsu tenrankai zuroku* (Keijō: Chōsen shashin tsūshinsha, 1922), p. 59
**Figure 4.** Okada Saburōsuke, *Nude*, 1935, Image Source: Saga Prefectural Museum / Art Museum.

force of painting skills. It took four years to complete, with the artist layering paint in dabs and endowing the woman's skin with a tactile quality. It was first displayed in the fall of 1935 in Tokyo to high acclaim and then was on view in Seoul during the fourth annual rotation (1936).

As discussed in the previous section, Japanese bureaucrats and artists did not consider existing art in Korea and Taiwan as "modern." Instead, they envisioned that "modern art" would develop in the colonies under their imperial tutelage. Such an attitude appears to have been widespread among imperial nations. For example, in the 1930s, the Empire Art Loan Collections Society (est. 1932 in New Zealand) organized traveling art exhibitions of works from British national collections to the Dominions: Canada, Australia, New Zealand, and South Africa. The goal of these traveling exhibitions was to foster the emergence of a national school in each of

these former white colonies of settlement through displays of contemporary works and old masters.[31] Such exhibitions reveal the important role of settler-artists in the promotion of imperial art and the emphasis on models in art education.

Japanese bureaucrats and artists' expectations towards the content of modern art in colonial Korea and Taiwan mirrored those that they had towards modern art in Japan: Art in Korea and Taiwan should combine local (Korean or Taiwanese, respectively) and imperial (Euro-Japanese) artistic conventions. We find this idea reflected in model works on display in Korea. The first Korea Fine Arts Exhibition included four literati paintings by Korean artists as model works: two works each by Lee Doyoung ( 李 道 榮 , artist's name Kwanjae〔 貫齊 〕 , 1884-1933 ) and Kim Kyujin （ 金圭鎭 , artist's name Haekang 〔 海 岡 〕 , 1868-1933 ) (Figure 5). The two artists belonged to the new generation of artists in Korea, who approached painting as a distinct profession, bridging the long-established divide between professional artisans of low social status and political elites that painted for leisure.[32] The establishment of the third division for calligraphy at the Korea Fine Arts Exhibition may have also been

**Figure 5.** Kim Kyujin, *Bamboo*, not dated, Image Source: Chōsen shashin tsūshinsha, ed., *Dai Ikai Chōsen bijutsu tenrankai zuroku* (Keijō: Chōsen shashin tsūshinsha, 1922), p. 66.

---

31    Boyanoski, "Decolonising Visual Culture."

32    National Museum of Modern and Contemporary Art, *Korea, Art of the Korean Empire: The Emergence of Modern Art*. (Seoul: National Museum of Modern and Contemporary Art, Korea, 2018), p. 350.

**Figure 6.** Tsuchida Bakusen, *Underdrawing for Kisaeng's House*, 1936. Image Source: Collection of the National Museum of Korea (E-museum).

politically motivated and an attempt to attract Korean participation.[33] Takahashi Hamakichi（高橋浜吉）, one of the exhibition organizers, stated clearly that works by artists from Korea would not suffice to support development of local art, so the majority of models had to be provided by acclaimed Japanese artists. [34]

Furthermore, a number of nihonga and seiyōga works at the Tŏksugung featured Korean subject matter and thus must have been considered particularly instructive. One important example of such work was Tsuchida Bakusen's （土田麦僊 ，1887-1936）unfinished painting *Kisaeng's House*（〈妓生 の家〉）.The museum purchased it in February 1939 together with an underdrawing（下絵）(Figure 6) and 330 preparatory sketches.[35] Tsuchida traveled to Korea in the fall of 1935 and planned to submit the painting to the salon in 1936, yet his illness and premature death prevented him from completing the work. The Yi Royal Fine Arts Museum displayed the unfinished

---

33    At the first and second Korea Fine Arts Exhibition, ink paintings with the theme of the "Four Gentlemen" were included in the tōyōga division. From the third exhibition onward, they were on display in the calligraphy division. This third division was abolished and replaced by crafts in 1932.

34    Takahashi Hamakichi, "Senten o owaru made," *Chōsen*, no. 88 (1922): 96.

35    "Bakusen saku 'Kiisan no ie' kaiage," *Bijutsukai nenshi ihō* (1939.02), Website: <http://www.tobunken.go.jp/materials/nenshi/5066.html?s=%E5%A6%93%E7%94%9F%E3%81%AE%E5%AE%B6> (Retrieved 2022.09.29).

painting together with the underdrawing and preparatory sketches in April 1939. The Japanese press in Seoul reported how they attracted attention as "precious models" （参考資料） because they gave direct insight into the creative process of an acclaimed artist. [36]

The painting depicts a Korean house occupied by a kisaeng, a professional female entertainer. An upper-class patron is paying a visit and an elderly woman welcomes him. Tsuchida often depicted women working as professional entertainers in pleasure quarters in Japan and was attracted to the same subject matter during his stay in Korea. We can see the interior of the house from the inner garden, executed with the use of a single point perspective. He put great effort in preparing for this painting, selecting the model, and rendering the house interior. According to an account by a contemporary critic, Tsuchida selected a kisaeng with a face that matched the Korean standards of beauty at the time rather than those of the Japanese.[37] It is perhaps ironic that many viewers in Japan at the time could not appreciate Tsuchida's efforts at authenticity and mistook the scene for one depicting the kisaeng with her parents. At Tŏksugung, the work demonstrated how to combine local subject matter with European and Japanese visual languages to create a modern masterpiece.

Japanese artists serving as the jurors at the official exhibitions in Seoul and Taipei tended to accept works informed by nihonga and seiyōga, despite their often-proclaimed interest in art with "local character." Jurors changed almost every year and their ideas were not all uniform. Overall, however, the words of Yazawa Gengetsu （矢沢弦月・1886-1952）, juror for the tōyōga division at the Korea Fine Arts Exhibition in

---

36   "Hantō gakugei tsūshin," *Gakan* 6, no. 5 (1939): 23. The *Seoul Daily* reproduced many of the sketches. "Bakusen no Kiisan no ie," *Keijō nippō* (1939.04.21), P.M. ed., 4. For reproductions see *Keijō nippō*, 22, 25, 27 April, 9 May issues.

37   Takagi Kijū, "Tsuchida san no Kiisan no ie," *Hakujitsu* 13, no. 5 (1939): 12.

1939, exemplify well the jurors' attitudes. Yazawa stated that all artists in Korea should study nature, the classics（古典）, and works by their senior colleagues from Japan, and in this way establish an original art of the peninsula. His assumption was that after a period of copying, artists would be able to somehow digest this knowledge and make it their own. Yazawa also presented also a detailed list of criteria he used to evaluate submitted works to the Korea Fine Arts Exhibition, such as: adherence to old Korean traditions, expression of Koreanness through color and painting technique, and mastery of the techniques of metropolitan (Japanese) artists.[38] Art historian Park Sohyun has convincingly argued that Kim Kichang's（金基昶，1914-2000）award-winning painting *Love of Antiquities*（〈古翫〉，1939）on view at the 18th Korea Fine Arts Exhibition was so successful precisely because the artist was able to position himself as a "viewer of masterpieces" from the Tŏksugung—both Japanese and Korean—and thus meet Yazawa's criteria.[39] Just the previous year, a new wing dedicated to pre-modern Korean art opened adjacent to the Sŏkchojŏn（石造殿）building devoted to modern Japanese art and the two displays were renamed as the Yi Royal Fine Arts Museum（李王家美術館）.[40] In practice, however, many artists in the colonies would find the jurors' criteria imprecise and contradictory. As a result, the question of how to express Korean-ness (or Taiwanese-ness) in art, known under the keyword of "local color," became the center of long-standing debates.

---

38    Kyōto Kokuritsu Kindai Bijutsukan, *Kankoku Kokuritsu Chūō Hakubutsukan shozō Nihon kindai bijutsu ten*, 120. Yazawa Gengetsu, "Kanshinsa o owarite," *Chōsen*, no. 290 (1939): 11.

39    Park, "Kim Kich'ang (1914-2000) no 'Kowan' (1939) ni miru 'risō no kanransha zō,'" 54.

40    The Korean exhibit focused heavily on ceramics, following the interests of Japanese scholars and collectors at the time. All four rooms on the first-floor displayed ceramics organized in a chronological order from the ancient times to the Silla, Koryŏ, and Chosŏn periods. Other crafts, painting, and Buddhist sculpture occupied one room each on the second floor. Some additional sculptures stood in the entry hallway. The new building housed exhibition rooms, a lecture hall, a room for screening movies, a VIP room, storage facilities, and offices. "Hakubutsukan nyūsu," *Hakubutsukan kenkyū* 11, no. 7-8 (1938): 54. "Riōke Bijutsukan shinkan," *Kenchiku zasshi* 52, no. 642 (1938): 95.

The Tŏksugung display did not include any painters from Korea or Taiwan in its "modern wing," in line with the imperialist logic of "lack." Yet, it suggested the possibility of incorporating them in the future. The third annual rotation featured a nihonga work by Amakusa Shinrai（天草神来，1872-1917）, a Japanese settler-artist living in Korea from 1902 until 1915. More importantly, Korean lacquer artist Kang Ch'angkyu（姜昌奎，1906-1977）had his work displayed during the second and fourth annual rotation. Kang had graduated from the Tokyo School of Fine Arts, specialized in dry lacquer technique, and had his works accepted to the official exhibition in Tokyo in 1933, 1934, 1936, and 1938. His participation in the Tŏksugung display set an important precedent for categorizing the production of young colonial Japan-trained artists as modern art of the empire.

## Tensions of the Imperial Art World 帝国美術界

Japanese bureaucrats, settler-artists, artists visiting from Japan, and the settler-community at large were the major agents promoting Japanese art in the colonies and in the creation of the imperial art world. As modernity of Japanese art was not stable or self-evident, even at the height of the Japanese empire, ongoing efforts were required to stage its putative superiority. I define such efforts to reproduce the ideology of cultural imperialism in the realm of art as a "labor of colonialism"（植民地主義という営み）. One example is that the major Japanese language newspapers in Korea and Taiwan often emphasized the masterpiece status of model works from Japan. The *Seoul Daily*（京城日報） reported such works' previous exhibition history at the Ministry of Education Fine Arts Exhibition, and noted the genre for which each artist was famous and his artistic lineage（流派）.[41] It also reproduced some of the works and praised their brushwork as successfully displaying the characteristic

---

41　"Furansu no Gōgan no chikarasaku," *Keijō nippō* (1922.06.15), A.M. ed., 5.

of East Asian painting.[42] The *Taiwan Daily News*（台湾日日新報 ) advertised the models in advance of the exhibition. After the exhibition's opening, the newspaper featured an emotional review of the models penned by a major settler-artist and Taiwan Fine Arts Exhibition juror, Ishikawa Kinichirō（石川 欽一郎 ，1871-1945 ）:

*The models displayed are an oasis of art for art connoisseurs and the study of [art]. Having come in contact with these fine works, I feel that art by great masters draws you in without effort, just like that, quietly, like the gentle flow of water. It feels like being completely embraced by serenity.*[43]

Japanese language publications also advertised the Tŏksugung display. Pamphlets accompanying each rotation listed each work's title, artist, owner, and information about the artist's art association memberships and birth year, allowing the reader to gauge the artist's status within the art establishment.[44] Tourist guidebooks to Seoul emphasized the unprecedentedly comprehensive character of the collection.[45] The *Seoul Daily* reported that one would not find such a "splendid selection" of works in Tokyo. The newspaper advertised each rotation, reproduced some of the works, and highlighted their masterpiece status.[46] Such publicity performed the labor of colonialism necessary to impart the value of Japanese art to audiences in the colonies and assert its superiority in the eyes of artists in Japan.

---

42  "Ōkoku no shika no shuhō," *Keijō nippō*, 4 May 1923, A.M. ed., 3. "Sesshōzu Yamamoto Shunkyo saku," *Keijō nippō*, 5 May 1923, A.M. ed., 3.

43  Ishikawa Kinichirō, "Taiten sankōkan," *Taiwan nichinichi shinpō*, 28 October 1927, A.M. ed., 4.

44  See for example *Riōke Bijutsukan kindai Nihon bijutsuhin mokuroku Shōwa 13nen 6gatsu 5ka* (Riōshoku, 1938).

45  "Kakuha kyoshō no sōdōin mizōno bijutsuten 10gatsu Tokujukyū ni hiraku," *Keijō Annai* (Keijō Kankō Kyōkai, 1936).

46  See for example: "Tokujukyū bijutsuten ichibu kakekae," *Keijō nippō* (1933.12.03), P.M. ed., 3. "Tōzai meiga chinretsukae," *Keijō nippō* (1936.09.29), A.M. ed., 7. "Riōke Bijutsukan no kindaiga chinretsukae," *Keijō nippō* (1941.06.03), P.M. ed., 3.

The opening of the Tŏksugung display was an important moment in the process of re-imagining the Japanese art world on imperial terms. Also, it pointed to the position of Seoul as a major market for Japanese art. Japanese oil painter and juror at the Korea Fine Arts Exhibition Ihara Usaburō（伊原宇三郎，1894-1976）marveled at the Tŏksugung display, emphasizing how it was the "only museum in Japan dedicated to pure fine arts"（美術館）.[47] Writing for a Japanese language magazine in Taiwan, Taiwan-born Japanese oil painter Tateishi Tetsuomi（立石鉄臣，1905-1980）expressed his hopes that an art museum with a display similar to that of the Tŏksugung's be established in Taiwan. He was confident that works of artists active on the island would be featured there in due time.[48] The fact that artists in Taiwan knew about the Tŏksugung art museum testifies to the existence of intra-imperial professional art networks.

Furthermore, the opening of the Tŏksugung display endowed Japan's artistic community with new-found confidence. Tanabe Takatsugu（田辺孝次 1890-1945）, professor of the history of crafts at the Tokyo School of Fine Arts and juror at the Korea Fine Arts Exhibition, introduced this museum in detail to the readers of the popular art magazine *Central Art*（中央美術）. He stated that Japan could "hold up its head now in the international community" having finally secured the creation of this much-desired institution, comparable to the Luxembourg Museum in France.[49] This first government-sponsored museum for modern art in the empire was housed in Sŏkchojŏn (Figure 7), a former palace building designed by British architect John Reginald Harding for diplomatic purposes shortly before Japanese occupation. Tanabe and other Japanese

---

47  Ihara Usaburō, "Chōsen no gendai bijutsu," *Modan nihon*, no. 8 (1940): 144.

48  Tateishi Tetsuomi, "Bijutsu jōsetsukan no setsuritsu sono ta," 39.

49  Tanabe Takatsugu, "Chōsen Tokujukyū Seikizōden Nihon bijutsuhin chinretsu ni tsuite," *Chūō bijutsu*, no. 5 (1933): 70-71.

**Figure 7.** Sŏkchojŏn, Image Source: Riōshoku, ed. *Riōke tokujukyū chinretsu nihon bijutsuhin zuroku* (Tokyo: Ōtsuka kōgeisha, 1933).

commentators emphasized how the building used to be a royal palace and compared it to similar palace-museums in the West, including the Louvre. In fact, the major problem faced by art administrators in Tokyo, who had long planned to establish a modern art museum in the metropole, was lack of an appropriate building. The English neoclassicist style of the Sŏkchojŏn was popular across the globe for museums—the new secular "temple of the arts"—and suggested a putatively universal value of art displayed inside.[50]

The rise of confidence belied Japanese artists' unstable and relative sense of their own position in the global artistic ranking. Oil painter Fujishima Takeji's statement for the *Taiwan Daily News*, made only one year after the opening of the Tŏksugung display, provides us with some insight into this matter:

> *Japanese oil painting does not rival France. However, it is far better than oil painting in Italy or Germany, and therefore, we should consider it as ranking second in the world. When foreigners come to Japan, they are interested in nihonga and spend much effort studying it. Because they do not pay much attention to oil painting, they consider it infantile. It would be good if there was an opportunity to show our works abroad. Similarly, Taiwan has progressed considerably, and for this reason, it would be good to have [the audiences] in Japan appreciate its works.[51]*

---

50    Park, "Kim Kich'ang (1914-2000) no 'Kowan' (1939) ni miru 'risō no kanransha zō,'" 53.
51    "Taiten no e o naichi de miseru," *Taiwan nichinichi shinpō* (1934.10.14), A.M. ed., 7.

Fujishima's words reveal his high regard for Japanese oil painting (seiyōga) and a recognition that many Westerners disregarded it in favor of nihonga. His seemingly favorable attitude towards art in Taiwan stems precisely from his identification with a country that undeservedly occupied a lower place in the global artistic ranking. It is noteworthy that he considered Japanese oil painting to be "more advanced" than oil painting in Italy or Germany – two countries that were latecomers to the empire-building, just like Japan. This suggests that his position as a painter working in the medium of oil painting, which achieved global prominence due to European imperialism, and as an exhibition juror and a professor at the Tokyo School of Fine Arts engaged in supervising its dissemination to colonial Korea and Taiwan, entailed tensions and unresolved desires.

The Yi Royal Fine Arts Museum, with its displays of Japanese modern art and Korean pre-modern art, indicated tensions inherent in the writing of an imperial art history. Art historians have pointed out that the two displays reproduced a dichotomy between the colonizer and the colonized, modernity and tradition.[52] Such discussions of binaries tend to favor the side of the colonizer and modernity. I argue that we need to recognize how the discourse of artistic progress complicates such interpretations. The juxtaposition of premodern Korean art and modern Japanese art invited comparisons between the two collections, which may not necessarily have been favorable to the Japanese side. For example, Okudaira Takehiko（奧平武彦，1900-1943）, a professor at Keijō Imperial University（京城帝国大学）, stated that when walking through the hallway connecting the two buildings he, "could not help but think

---

52  Park So-Hyun, "'Riōke Tokujukyū Nihon bijutsu chinretsu' ni tsuite," *Kindai gasetsu* 15 (2006): 138. Ushiroshōji Masahiro, "Shōwa zenhanki no bijutsu – shokuminchi senryōchi no bijutsu," in Tōkyō Bunkazai Kenkyūjo Kikaku Jōhōbu, ed. *Shōwaki bijutsu tenrankai no kenkyū. Senzen hen*. (Tokyo: Chūō Kōron Bijutsu Shuppan, 2009), pp. 47-61. Kyōto Kokuritsu Kindai Bijutsukan, *Kankoku Kokuritsu Chūō Hakubutsukan shozō Nihon kindai bijutsu ten*, p. 112.

about the theory of how arts and crafts flourish and decline according to a country's rise and fall." Also, he found the "modern painting and crafts" section much more powerful than sections featuring art from the "previous periods." [53] This statement on Japanese art appears suddenly at the end of his article and is very short. This last-minute effort to elevate Japanese art may have been aimed to downplay his interest in Korean art, since the majority of his article is devoted to a detailed description of masterpieces of Korean art. Just like Okudaira, many collectors in Japan greatly appreciated Korean art and were aware of its historical impact on artistic production in Japan. We can imagine that some Japanese viewers would feel unease when flipping through the *Yi Royal Fine Arts Museum Handbook*（『李王家美術館要覧』）, which featured a selection of representative objects from the two collections in chronological order, with the gilt bronze pensive Bodhisattva and Koryŏ period celadon incense burner followed by Yokoyama Taikan's *Stillness*（〈静寂〉）and Okada Saburosuke's *Nude*（〈裸婦〉）(Figure 4).[54] The Yi Royal Fine Arts Museum featured Korean art at its peak—according to the logic of artistic progress—and constructed it as "the classics." As a result, the museum's success in promoting Japanese art as a worthy successor of Korea's artistic heritage was tenuous at best.

Finally, settler-artists showed ambivalent attitudes towards the Japanese model works. On the one hand, settler-artists were well informed of artistic developments in the metropole and desired to see original paintings of their peers in Japan. For example, Tateishi Tetsuomi described the sadness he had felt upon not being able to see *Sakurajima*（〈桜島〉）, an acclaimed work of his former teacher Umehara

---

53  Okudaira Takehiko, "Hisoku no dendō Riōke Bijutsukan o miru," *Keijō nippō* (1938.06.07), P.M. ed., 4. Many contemporary Japanese sources referred to the two buildings simply as the "modern museum" (kindai or gendai bijutsukan) and the "ancient museum" (kodai bijutsukan). See for example: "Hantō tsūshin," *Gakan* 5, no. 3 (1938): 38.

54  Today the Boddhisattva figure is Korea's national treasure number 83, and it is identified as Maitreya; the 1938 catalogue identifies it as Avalokitesvara. The celadon incense burner is the national treasure number 95.

Ryūzaburō, when it was first displayed in Tokyo at the *Kokuga* exhibition（国展）. Then, he went on to express the joy of finally having the opportunity to view the painting in person at the Taiwan Fine Arts Exhibition in 1935 when Umehara brought it with him in his capacity as a juror.[55] Some models left such a lasting impression that art critics recalled them years later in their reviews.[56] On the other hand, settler-artists had also negative feelings towards the models. Settler-artist Shiotsuki Tōho（塩月桃甫，1886-1954）stated that it was a good idea to stop organizing large displays of model works after the first Taiwan Fine Arts Exhibition because that display was expensive to organize and not as popular as the exhibition itself.[57] Inadvertently, models seemed to gesture to the "underdeveloped" state of the colonial art world. A reviewer of the first Korea Fine Arts Exhibition suggested that Tsuchida Bakusen's *Island Women*（〈島の女〉）(Figure 8) and Hoshino Kūgai's （星野空外，1888-1973）*Spring*（〈春〉）were on display only to remind the exhibition visitors in Seoul of the metropole's superior artistic level, which painters in the colony had yet to reach.[58] Also, settler-artists were often disappointed with the models. This was especially the case in Taiwan, where they had to rely on the goodwill of individual jurors invited from Japan. Settler-artists in Taiwan often complained because the visiting juror's works would not match their expectations of quality, size, representativeness, and educational merits.[59] According with their understanding of what constituted

---

55    Tateishi Tetsuomi, "Taiten o miru (2)," *Ōsaka asahi shinbun Taiwanban* (1935.10.29), ed., 5. Another smaller work by Umehara entitled Nude, from the collection of an anonymous government official, was also on display as a reference work that year. "Ken o arasou Taiten," *Taiwan nichinichi shinpō* (1935.10.25), A.M. ed., 7.

56    Arai Hideo, "Hogarakani rappa ga naru (jō) Taiten o megurite," *Taiwan nichinichi shinpō* (1935.10.20), P.M. ed., 7.

57    Shiotsuki Tōho, "Taiwan Bijutsuten monogatari," *Taiwan jihō*, no. 11 (1933): 27.

58    Murakami Kyōji, "Chōsen Biten koko hyō," *Chōsen kōron* 10, no. 7 (1922): 78.

59    "Taiten o kataru zadankai," *Taiwan kōron*, no. 11 (1942): 103. See for example review of juror Matsubayashi Keigetsu's work in: T&F, "Dai8kai Taiten hyō," *Ōsaka asahi shinbun Taiwanban* (1934.11.01), ed., 13. A similar critique was targeted at Fujishima's works in 1933. Ō Teisei, "Kotoshi no Taiten," *Taiwan nichinichi shinpō* (1933.10.29), A.M. ed., 2.

**Figure 8.** Tsuchida Bakusen, Island Women, 1912, Source: MOMAT / DNPartcom.

modern art, they wanted to see large-size paintings with an exhibition record that featured representative style and subject matter for the artist in question. Some settler-artists and critics suspected that the Japanese jurors did not take the Taiwanese art world seriously. In sum, settler-artists' attitudes towards the model works reveal the tensions inherent in their position as self-appointed "pioneers" of colonial art and artists working outside of the metropolitan art circles（東京画壇）.

## Conclusion

Writing in 1907, painter Kuroda Seiki was optimistic about the future development of Japanese art. He believed that after an initial learning period of 30 to 50 years the Ministry of Education Fine Arts Exhibition would become as important on the international stage as the French salons.[60] His prediction did not quite come true, as private galleries and international biennales would supersede the national salons as the major institutions of contemporary art in the postwar period. However, in

---

60  Kuroda and Tōkyō Bunkazai Kenkyūjo Kikaku Jōhōbu, *Kuroda Seiki chojutsushū*, p. 332.

the 1920s and 1930s Tokyo did develop a vibrant art world（画壇）. It attracted young art students from Korea and Taiwan. Some were drawn to the avant-garde circles or the proletarian art movement; others aspired to exhibit at the Imperial Fine Arts Exhibition（帝国美術院美術展覧会）. Moreover, Japanese bureaucrats and settler-artists in Korea and Taiwan launched the Korea Fine Arts Exhibition and the Taiwan Fine Arts Exhibition, promoting Japanese art in the two colonies. Korea and Taiwan had become important markets for Japanese modern art.

In the postwar period, the empire was disavowed and Japan's art history has been reconceptualized within a national framework. In 1951, the Museum of Modern Art（神奈川県立近代美術館）opened in Kamakura and today it is widely considered as the first public modern art museum in Japan. In 1952, the National Museum of Modern Art Tokyo（東京国立近代美術館）was established. It houses the Ministry of Education's prewar art collection, including many works that had been displayed as models in the colonies. Yet, few scholars recognize today that the Tŏksugung display was in fact the first government-sponsored art museum for modern Japanese art and thus a forerunner to the National Museum of Modern Art Tokyo. Perhaps the preoccupation of scholarship with modernism and the avant-garde rather than the so-called salon art helped obscure the entanglement of Japanese modern art in colonialism. I suggest that we need more scholarship which considers Japan's relationship with Korea, Taiwan, and China and further illuminates the impact of empire building on Japanese art and artists. More importantly, I argue that the very construction of modernity in Japanese art relied on the colonial other. In other words, modern art was a counterpart not only to pre-modern (ancient / classical) art but also to the "lacking" or "underdeveloped" art in the colonies. In a world where people believed in civilizational hierarchies and the idea of artistic progress, modern art was endowed with a civilizing mission. In that world, Konoshima Ōkoku's signature work (Figure 2) turned from an award-winning painting recognized for its technical virtuosity and illusionistic character into a symbol

of the putatively superior level of the metropolitan art world vis-à-vis its colonial counterpart. On display at the Tōksugung, Konoshima Ōkoku's painting modeled how to develop a distinct national school. At the same time, insistence on Japanese art's modernity required labor and was fraught with tensions.

The construction of modern art as simultaneously "local" (Korean or Taiwanese) and "imperial" (European / Japanese) proved difficult to implement in practice, resulting in well-known debates on "local color." Even though some settler-artists, like Shiotsuki Tōho, found these expectations towards artists in the colony contradictory, they still hoped that such contradictions would be overcome, and a distinct modern art would emerge in Taiwan in due time.[61] Such expectations reflected an idea popular in the 1930s that Japan was a nation of diverse cultural regions, which historian Kate McDonald has described as a "geography of cultural pluralism."[62] Finally, we need to remember that artists, themselves, in Japan wrestled with the issue of how to create art that would be both "local" (Japanese) and "imperial" (European). This situation indicated the semi-imperial status of Japan and its relative position in the global artistic ranking.[63] In the end, the construction of modern art at the intersection of the local and the imperial was a global phenomenon, deeply rooted in the worldview of civilizational hierarchy and artistic progress.

---

61  Shiotsuki Tōho, "Dai 8-kai Taiten no mae ni," *Taiwan kyōiku*, no. 11 (1934), reprinted in: Yen Chuanying, and Tsuruta Takeyoshi, eds. *Feng Jing Xin Jing: Taiwan Jin Dai Mei Shu Wen Xian Dao Du*. Vol. 2 (Taipei: Xiong shi tu shu gu fen you xian gong si, 2001), p. 281.

62  McDonald Kate, *Placing Empire Travel and the Social Imagination in Imperial Japan* (Oakland, California: University of California Press, 2017), pp. 17, 85, 159. The simultaneous "localization" and "Japanization" of art in Korea and Taiwan, respectively, echoed the process of policing boundaries through assimilation policies. On the one hand, these policies endowed Korean and Taiwanese with Japanese citizenship. On the other hand, they maintained clear distinctions between the Japanese and colonized subjects through the household registration system etc.

63  See also: Kwon, *Intimate Empire*, p. 11.

# 參考書目

- "Bakusen no Kiisan no ie," *Keijō nippō*, 1939.04.21, P.M. ed., 4.
- "Bakusen saku 'Kiisan no ie' kaiage," *Bijutsukai nenshi ihō* (1939.02). Website: <http://www.tobunken.go.jp/materials/nenshi/5066.html?s=%E5%A6%93%E7%94%9F%E3%81%AE%E5%AE%B6> (Retrieved 2022.09.29).
- "Chōsen no hakubutsukan to chinretsukan (Sono 1)," *Chōsen* 277 (1938): 93.
- "Dai10kai o mae ni sakka kanshōka tōkyokusha Senten o katatte (6)," *Keijō nippō*, 1931.05.14, A.M. ed., 6.
- "E o miru kikai o tsukure," *Keijō nippō*, 1931.05.16, P.M. ed., 2.
- "Furansu no Gōgan no chikarasaku," *Keijō nippō*, 1922.06.15, A.M. ed., 5.
- "Futen no hannyū," *Taiwan nichinichi shinpō*, 1940.10.19, A.M. ed., 3.
- "Hakubutsukan ni kōkai suru Taiten sankōhin," *Taiwan nichinichi shinpō*, 1927.10.12, A.M. ed., 5.
- "Hakubutsukan nyūsu," *Hakubutsukan kenkyū* 11.7-8 (1938): 54.
- "Hantō gakugei tsūshin," *Gakan* 6.5 (1939): 23.
- "Hantō tsūshin," *Gakan* 5.3 (1938): 38.
- "Ken o arasou Taiten," *Taiwan nichinichi shinpō*, 1935.10.25, A.M. ed., 7.
- "Mittsu no tatemono ga hoshii: kōkaidō gekijō bijutsukan," *Keijō nippō*, 1932.06.22, A. M. ed., 3.
- "Riōke Bijutsukan no kindaiga chinretsukae," *Keijō nippō*, 1941.06.03, P.M. ed., 3.
- "Riōke Bijutsukan shinkan," *Kenchiku zasshi* 52.642 (1938): 95.
- "Senten shinsain naichigawa no kawakiri," *Keijō nippō*, 1931.05.16, A.M. ed., 2.
- "Taika no sakuhin o mōrashi sankō sakuhin tenrankai," *Taiwan nichinichi shinpō*, 1932.10.31, A.M. ed., 7.
- "Taiten dai1nichi no nyūjōsha 1man," *Taiwan nichinichi shinpō*, 1927.10.29, A.M. ed., 3.
- "Taiten no daiichinichi no nyūjōsha ichiman," *Taiwan nichinichi shinpō*, 1927.10.29, ed., 3.
- "Taiten no e o naichi de miseru," *Taiwan nichinichi shinpō*, 1934.10.14, A.M. ed., 7.
- "Taiten no yōga 448ten," *Taiwan nichinichi shinpō*, 1928.10.16, P.M. ed., 2.
- "Taiten o kataru zadankai," *Taiwan kōron* 11 (1942): 103.
- "Taiwan bijutsu hattensaku no gutaiteki hōhō shian," *Nanpō bijutsu* 1.2 (1941): 20.
- "Tokujukyū bijutsuten ichibu kakekae," *Keijō nippō*, 1933.12.03, P.M. ed., 3.
- "Tokujukyū o fumin ni kaihō," *Chōsen* 221 (1933): 132-33.
- "Tōzai meiga chinretsukae," *Keijō nippō*, 1936.09.29, A.M. ed., 7.
- "Umi, Furansu, Gōgan saku (Senten sankōhin)," *Keijō nippō*, 1922.06.16, A.M. ed., 5.
- "Zaigaka ga okosu bijutsukan kensetsu no sakebi o agu," *Keijō nippō*, 1932.05.30, P.M. ed., 2.
- Arai Hideo. "Hogarakani rappa ga naru (jō) Taiten o megurite," *Taiwan nichinichi shinpō*, 1935.10.20, P.M. ed., 7.
- Bijutsukan, Fukuoka Ajia *Kanten ni miru kindai bijutsu: Tōkyō Souru Taipei Chōshun.* Tokyo: Bijutsukan renraku kyōgikai, 2014.
- Boyanoski,Christine. *Decolonising Visual Culture: Canada, Australia, New Zealand and South Africa and the Imperial Exhibitions, 1919-1939.* Ph.D. dissertation, London: University of London, 2002.
- Buckland, Rosina. *Painting Nature for the Nation: Taki Katei and the Challenges to Sinophile Culture in Meiji Japan.* Leiden: Brill, 2012.
- Chiu Hanni. *'Kokyō' no hyōshō: Nihon tōjiki ni okeru Taiwan bijutsu no kenkyū.* Ph.D. dissertation, Tōkyō Daigaku Daigakuin, 2016.
- Fujishima Takeji. "Chōsen kankō shokan," *Bijutsu shinpō* 13.5 (1914): 13.
- Fujishima Takeji. *Geijutsu no esupuri.* Tokyo: Chūō Kōrom Bijutsu Shuppan, 2004.
- Ihara Usaburō. "Chōsen no gendai bijutsu," *Modan nihon* 8 (1940): 144.
- Ikegami Shūho. "Nikayotteiru Senten to Taiten," *Keijō nippō*, 1932.05.26, A.M. ed., 6.
- Ishikawa Kinichirō. "Taiten sankōkan," *Taiwan nichinichi shinpō*, 1927.10.28, A.M. ed., 4.
- Iuichi Kasue. "'Keijō Nippō' no bijutsu kiji ni miru gurūpu katsudō," *Han'guk kŭnhyŏndae misulsahak* 27 (2014): 133.
- Iwaki Ken'ichi, ed. *Geijutsu / kattō no genba: kindai Nihon geijutsu shisō no kontekusuto.* Kyoto: Kōyō shobō, 2002.
- Kolodziej, Magdalena. *Empire at the Exhibition: The Imperial Art World of Modern Japan (1907-1945).* Ph.D. dissertation, Durham: Duke University, 2018.
- Komuro Suiun. "Itazurani yōfū o mohō suruna," *Keijō nippō*, 1923.05.12, P.M. ed., 2.
- Kuraya Mika. "Künstler Auf Koreareise. Das Fremde in Japanischem Blick (1895 Und 1945)". *Comparativ* 3 (1998): 82–97.

- Kuroda Seiki and Tōkyō Bunkazai Kenkyūjo Kikaku Jōhōbu, *Kuroda Seiki chojutsushū.* Tokyo: Chūō Kōron Bijutsu Shuppan, 2007.
- Kwon, Nayoung Aimee. *Intimate Empire: Collaboration and Colonial Modernity in Korea and Japan.* Durham: Duke University Press, 2015.
- Kyōto Kokuritsu Kindai Bijutsukan, *Kankoku Kokuritsu Chūō Hakubutsukan shozō Nihon kindai bijutsu ten.* Tokyo: Asahi Shinbunsha, 2003.
- Lin Ming-hsien, ed. *New Visions / Meili xinshijie: Collected Papers on the Historical Significance of Taiwan's Gouache Paintings / Taiwan jiaocaihua de lishi yu shidai yiyi xueshu yantaohui lunwenji.* National Taiwan Museum of Fine Arts, 2008.
- Masaki Naohiko, *Jūsanshōdō nikki,* 4 vols. Tokyo: Chūō Kōron Bijutsu Shuppan, 2004.
- McDonald, Kate. *Placing Empire Travel and the Social Imagination in Imperial Japan.* Oakland, California: University of California Press, 2017.
- Murakami Kyōji. "Chōsen Biten koko hyō," *Chōsen kōron* 10.7 (1922): 78.
- National Museum of Modern and Contemporary Art, Korea, *Art of the Korean Empire: The Emergence of Modern Art.* Seoul: National Museum of Modern and Contemporary Art, Korea, 2018.
- Nittenshi Hensan Iinkai, *Nittenshi,* 22 vols. Tokyo: Nitten, 1980.
- Noriko Aso, *Public Properties: Museums in Imperial Japan.* Durham: Duke University Press, 2014.
- Ō Teisei. "Kotoshi no Taiten," *Taiwan nichinichi shinpō,* 1933.10.29, A.M. ed., 2.
- Okudaira Takehiko. "Hisoku no dendō Riōke Bijutsukan o miru," *Keijō nippō,* 1938.06.07, P.M. ed., 4.
- Omuka Toshiharu, ed., *'Teikoku' to bijutsu: 1930nendai Nihon no taigai bijutsu senryak.* Tokyo: Kokusho Kankōkai, 2010.
- Park So-Hyun. "'Riōke Tokujukyū Nihon bijutsu chinretsu' ni tsuite," *Kindai gasetsu* 15 (2006): 138.
- Park So-Hyun. "Kim Kich'ang (1914-2000) no 'Kowan' (1939) ni miru 'risō no kanransha zō,'" *Bunka shigenkaku* 4 (2006): 51-61.
- Satō Akimichi. "Riōke Bijutsukan naru," *Hakubutsukan kenkyū* 11.7-8 (1938): 1.
- Schaap, Robert. *A Brush with Animals. Japanese Paintings 1700-1950.* Hotei Publishing, 2007.
- Shiotsuki Tōho. "Taiwan Bijutsuten monogatari," *Taiwan jihō* 11 (1933): 27.
- T&F. "Dai8kai Taiten hyō," *Ōsaka asahi shinbun Taiwanban,* 1934.11.01, ed., 13.
- Takagi Kijū. "Tsuchida san no Kiisan no ie," Hakujitsu 13.5 (1939): 12.
- Takahashi Hamakichi. "Senten o owaru made," *Chōsen* 88 (1922): 96.
- Tanabe Itaru. "Kawatta keikō ni toboshii," *Keijō nippō,* 1929.08.29, P.M. ed., 2.
- Tanabe Takatsugu. "Chōsen Tokujukyū Seikizōden Nihon bijutsuhin chinretsu ni tsuite," *Chūō bijutsu* 5 (1933): 70-71.
- Tateishi Tetsuomi. "Bijutsu jōsetsukan no setsuritsu sono ta," *Taiwan kyōiku* 11 (1934).
- Tateishi Tetsuomi. "Taiten o miru (2)," *Ōsaka asahi shinbun Taiwanban,* 1935.10.29, ed., 5.
- Tateishi Tetsuomi. "Taiwan bijutsu ron," *Taiwan jihō* 273 (1942): 52.
- Tōkyō Bunkazai Kenkyūjo Kikaku Jōhōbu, ed. *Shōwaki bijutsu tenrankai no kenkyū. Senzen hen.* Tokyo: Chūō Kōron Bijutsu Shuppan, 2009.
- Uchida, Jun. *Brokers of Empire: Japanese Settler Colonialism in Korea, 1876-1945.* Cambridge, Mass.: Harvard University Asia Center, 2011.
- Volk, Alicia. *In Pursuit of Universalism: Yorozu Tetsugorō and Japanese Modern Art.* Berkeley: University of California Press, 2010.
- Wildenstein, Daniel. *Gauguin: A Savage in the Making: Catalogue Raisonné of the Paintings, 1873-1888,* Vol. 1. New York: Wildenstein Institute, 2002.
- Yazawa Gengetsu. "Kanshinsa o owarite," *Chōsen* 290 (1939): 11.
- Yen Chuanying and Tsuruta Takeyoshi, eds. *Feng Jing Xin Jing: Taiwan Jin Dai Mei Shu Wen Xian Dao Du.* Vol. 2. Taipei: Xiong shi tu shu gu fen you xian gong si, 2001.
- Yen Chuanying. "Self-Portraits, Family Portraits, and the Issue of Identity: An Analysis of Three Taiwanese Painters of the Japanese Colonial Period," *Southeast Review of Asian Studies* 33 (2011): 34-68.
- Yoshida Hanryō, *Teikoku kaiga hōten: ichimei Bunten shuppin hiketsu.* Tokyo: Teikoku Kaiga Kyōki, 1918.

# 官展工藝部開設相關討論
# 與背景之比較研究

文／盧茱妮雅（Junia Roh）[*]

## 摘要

若比較日本本土、朝鮮、臺灣、滿洲國的官展構成狀況，雖然第一部日本畫（東洋畫）、第二部西洋畫是共同的，但在雕塑、工藝、書法方面，各地情況則頗為不同，其比重也比繪畫小得多。或許正因為如此，針對不同官展作品的研究，迄今仍然壓倒性地以繪畫為中心。本論文關注的是：在美術展覽會的制度裡，相較於其他美術類型，工藝較晚才獲編入，甚至根本未被編入。

就連在日本，工藝部的設置也比其他類型晚了許多。直到 1927 年，也就是在文部省美術展覽會成立二十年後，才實現設置第四部「美術工藝部」的型態。同理，朝鮮當地要等到 1932 年迎來第十一屆朝鮮美術展覽會，才終於增加了第三部「工藝部」。臺灣則是從 1927 年開設臺灣美術展覽會，到 1943 年舉辦最後一屆臺灣總督府美術展覽會為止，在當地官展的歷史裡，工藝作品從未納入策展範圍。另一方面，滿洲國從 1938 年開設滿洲國美術展覽會起，第三部「美術工藝」就包含在內，一直持續到1944 年。

---

[*]　日本學術振興會特別研究員。

這樣看來，各個官展開設工藝部門與否以及名稱的差異究竟從何而來？本論文企圖細察各國圍繞在開設工藝部上所出現的討論及其各種背景。不過，考量到臺灣美術展覽會未曾開設工藝部，以及滿洲國美術展覽會目前僅有第一至三屆的圖錄流傳下來的現實限制，討論範圍只能局限於以日本和朝鮮為主。首先，我們將整理一下日本與朝鮮工藝部開設過程曾經出現的各種討論，進而將視野拓展到民藝運動、古蹟調查和博物館，考察開設工藝部的時代背景。

明治時期的殖產興業政策，加上日本致力於萬國博覽會期間自我宣傳的文明國家形象，遂令工藝在日本取得了美術的地位。然而，美術展覽會卻未開設工藝部，工藝創作者們心生不滿，於是透過集體行動，最終促使官展增設了「美術工藝部」。另一方面，在朝鮮則是憑藉著留日畫家的群起呼籲，才得以廢除書部，以工藝部取而代之，接受了日式美術概念的朝鮮畫家們宛如扮演著日本美術的某種外延力量。原本在朝鮮，「美術工藝」指的是古代美術或古董，工藝家身兼創作者的概念並不存在。然而，隨著展覽會制度的籌設，創作並發表各種作品，意圖藉此反映自身個性與表現慾的各方工藝創作家也接連登場。不過，畫家們的討論之所以能立即落實為新興制度，原因在於先前的古蹟調查和民藝運動等，提升了日本內地和總督府官僚們對朝鮮工藝的理解，化為背後的支持助力。

本次研究固然未能詳細討論臺灣和滿洲國，但期待日本與朝鮮的比較研究，能成為日後臺灣和滿洲國研究的端緒。

**關鍵字**：官展工藝部、美術工藝（craft as art）、美術類型間之階層關係（hierarchy）、古蹟調查、民藝運動

# 一、前言

迄今為止，針對在日本、朝鮮、臺灣、滿洲國（按開辦順序排列）舉行的東亞官展，相關研究主要集中在繪畫方面，[1] 原因在於四地官展皆將繪畫安排在最前面（第一部日本畫或東洋畫、第二部西洋畫），且從參展作品的數量來看，繪畫也占了最大宗。相較之下，雕塑、工藝、書藝等部門設置與否，各國情況相異，所占比例也遠低於繪畫。這可以說是反映了日本明治時期各美術類型間形成階層關係（hierarchy）的結果，繪畫被置於純美術的最頂端。

本文關注的不是四地官展的相同點，而是不同之處。特別值得矚目的是，在美術展覽會的制度裡，相較於其他美術類型，工藝作品較晚才獲得編入，甚至根本沒有被納入考量。

就連日本本土的官展，工藝部的設置也比其他類型晚了許多。1907 年文部省美術展覽會（以下內文簡稱文展）開設後的二十年間，一直維持著第一部日本畫、第二部西洋畫、第三部雕塑的分類，直到 1927 年才設置第四部「美術工藝部」。1922 年朝鮮首次舉行的官展，起始體制為第一部東洋畫、第二部西洋畫與雕塑、第三部書藝（兩年後追加四君子）；1932年舉行第十一屆朝鮮美術展覽會（以下內文簡稱朝鮮美展）時，第三部書藝遭到汰除，取而代之增設的是「工藝部」。另一方面，臺灣從 1927 年開設臺灣美術展覽會（以下內文簡稱臺展），到 1943 年舉辦最後一屆臺灣總督府美術展覽會（以下內文簡稱府展）為止，歷屆臺灣官展（臺展、府展）從未納入工藝。最後，滿洲國從 1938 年的滿洲國美術展覽會開設起，繼東洋畫、西洋畫之後，第三部即為「美術工藝」，在朝鮮已經消失的書藝部則以第四部法書之名納入。

---

1 2014 年，在日本三間美術館巡展的「東京‧首爾‧臺北‧長春——官展中的現代美術」展，可謂迄今針對日本、韓國、臺灣各地東亞官展研究之集大成。相關展示的進行同樣以繪畫為中心。

這樣看來，各地官展開設工藝部與否、彼此名稱的差異究竟源自何處？藉由比較異同，可以瞭解到明治日本從西歐引進的純美術階層關係，如何透過日本再度移植到各個殖民地。

首先，在本文中，我們將仔細審視各國圍繞著工藝部開設掀起的討論及其各種背景。不過，考量到臺灣美術展覽會未曾開設工藝部，以及滿洲國美術展覽會目前僅有第一至三屆的圖錄流傳下來的現實限制，討論範圍只能局限於日本與朝鮮。因此，本文將比較日本和朝鮮的工藝部開設過程，仔細審視帝國與殖民地之間的差異，進而將民藝運動、古蹟調查、博物館收藏等納入視野，考察當時官展開設工藝部的時代背景。

## 二、工藝部開設過程的相關討論

### （一）日本

美術展覽會該不該設置工藝部門的問題，終究歸結為工藝是否為美術的問題。那麼在日本，工藝是從何時開始被理解為美術的呢？

在日語當中，「美術」與其下屬類型「繪畫」、「雕塑」等用語的共同點，在於它們同為明治維新以來的官定用語。美術以 1873 年維也納萬國博覽會、繪畫以 1882 年內國繪畫共進會、雕塑以 1876 年工部美術學校設置雕塑科為起點，分別展開了正式的使用與流傳。這些用語都是來自西方的移植概念，用漢字重新造詞。[2] 然而，「工藝」是漢字文化圈的既存詞語。明治維新以後，需要一個用語說明產業化的新概念，因此，原本廣義泛指整體技術與職業的「工藝」，被賦予了尖端工業、富國強兵產業、運用機

---

2　佐藤道信，〈美術史の枠組み〉，收於国際シンポジウム「日本における「美術」概念の再構築」記錄集編集委員会編，《「美術」概念の再構築（アップデート）──「分類の時代」の終わりに》（東京：ブリュッケ，2017），頁 59。

器的製造業等較狹義的概念。

「美術」納入工藝一詞的原因，在於日本美術終究有別於西洋美術，今日稱為工藝的手工藝品，當時未列入繪畫或雕塑類別，但它們的比重頗高，處於占日本出口十分之一以上的特殊地位。明治政府受到日本主義（Japonisme）現象的鼓舞，一方面將工藝用於殖產興業，另一方面也將工藝當成國家對外宣傳的策略。為尋求外界認可，躋身與西方列強同等的文明國家之列，遂有必要打入萬國博覽會美術館，在這個過程中，工藝的純美術化於焉產生。[3]

日語的「美術工藝」一詞，並非單純將「美術」與「工藝」並列，前面的「美術」對後面的「工藝」發揮了修飾詞的功能。換句話說，這個詞語是「具美術價值之工藝」的簡稱，反映日本將工藝認可為一種美術的情況。「美術工藝」一詞是從 1880 年代中期開始使用，當時的民粹主義氛圍高漲。1887 年，東京美術學校以日本畫、木雕、工藝（金工、漆工）的體制建校，美術學校以教授純美術之學院為宗旨，將工藝專科涵蓋在內。1890 年第三屆內國勸業博覽會上，美術部門下開始納入「美術工藝」的類別。由此看來，可以說最遲從 1880 年代末起，工藝開始被理解為純美術的一種類型。

然而，後來在 1907 年開設的文部省美術展覽會，最初只由繪畫（日本畫、西洋畫）和雕塑部門組成，並未包括工藝部門。雖然農商務省主辦的圖案及應用作品展覽會（農展）自 1913 年起開設，但從農展由農商務省主辦這點來看，可以推見該展覽會是殖產興業政策的延續，進一步謀求振興在海外市場具競爭力之「產業性質工藝」。

---

3　盧莘妮雅，〈日本美術向西歐宣戰──獨立性與東方主義〉，《日本評論》11 卷 1 期（2019），頁 103-105。

此時，在東京美術學校學習美術性質的工藝概念，並以創作者身分活動的工藝家已有一定數量，被任命為帝室技藝員的工藝家也不在少數。像這些志在純美術的工藝家們自然會心生不滿，認為自己欠缺展示個人作品的公共舞台。為了確立工藝是美術的一種類型，同時提升工藝家的地位，他們展開運動，呼籲文展開設工藝部門。[4]

1919 年，隨著帝國美術院的創設，文展的營運單位從文部省變更為帝國美術院，名稱也更改為帝國美術院展覽會（以下內文簡稱帝展）。這個契機促成了展覽會開設工藝部門的氛圍，同年 11 月，約三十五位工藝家以東京美術學校畢業生為中心，組成了工藝美術會。他們向帝國美術院提交開設工藝部門的陳情書。雖然其活動未能立即取得成果，但 1922 年 7 月原本就贊成設立工藝部門的畫家黑田清輝接任帝國美術院院長，於是決定在帝展上新設第四部工藝部門。

不過，由於預算編列不及，工藝部門的開設持續推遲。特別是在 1923 年 12 月召開的帝國美術院臨時大會上，縱使全場一致決議通過將配合 1926 年東京府美術館（今東京都美術館）的開館設置工藝部門，但由於預算不足，所以再度被迫延期。同年 6 月，以板谷波山、香取秀真、津田信夫等為首的全國工藝家合力組成日本工藝美術會，展開了「工藝美術部門設置運動」。他們企圖將「工藝美術」與繪畫、雕塑並列展示，究問其真實價值。同年 10 月在東京府美術館，第一屆工藝美術展與第七屆帝展同時舉行，顯示其水準已達到足以進入美術展覽會的高度。如此持續力爭的結果，同年帝國美術會議終於編入工藝部門的預算，翌年 1927 年的第八屆帝展上，工藝部門藉由「美術工藝」的名稱順利開設。

---

4　以下工藝部門開設的相關內容，係參考整理自木田拓也，《工芸とナショナリズムの近代──「日本的なもの」の創出》（東京：吉川弘文館，2014），頁 69-73。

在帝展工藝部門的開設運動中，撰寫鼓動性文章激勵工藝家的金工家高村豐周將「工藝美術」稱為「純工藝」，並將「工藝美術」定義為表面上具有實用品形態，但非以實用為首要目的的工藝作品，它和繪畫、雕塑作品一樣，能供作富意義的鑑賞。他也列出「工藝美術」的重要條件為：作者的出色感知、作者的個性、作品的唯一性等，強調它與「美術」的各種共同點，表明它與農展企圖振興的「產業工藝」並不相同。[5] 能促成美術展覽會納入工藝部門，正是工藝家們親自起身抗爭的成果。

只是，並非所有參與者都有這樣的認識。首次開設工藝部門的第八屆帝展徵得一千零一十八件作品，其中入選作品僅一百零四件，不過十分之一而已。根據評審員之一香取秀真所言，進行評審的頭兩天，他們先將較適合陳列於市內吳服店或商工展（由原先的農展衍生而來）的作品予以剔除，而後針對縮減至三百五十件的作品，再次進行為期兩天的正式評選。[6] 由此可知，在帝展開設工藝部門的初期，參加徵件的工藝家對「美術工藝」並無明白確立的共識，僅由少數以創作為志向的工藝家帶頭引領。

## （二）朝鮮 [7]

1922 年開設的朝鮮美術展覽會，起始體制為第一部東洋畫、第二部西洋畫與雕塑、第三部書藝（兩年後追加四君子）。朝鮮美展是在 1932 年開設工藝部，亦即日本官展增設工藝部的五年後。特別值得一提的是，當時的「工藝部」與帝展的「美術工藝」不同，且還伴隨著既有的雕塑與書藝被廢除、四君子被編入東洋畫部的變化。

---

5　高村豐周，〈工芸と工芸美術の問題〉，《工芸時代》1 卷 1 號（1926.12），頁 4。

6　香取秀真，〈帝展第四部の監査審查にたづさはりて〉，《美之國》3 卷 9 期（1927.01），頁 113-114。

7　關於朝鮮美術展覽會工藝部的內容，係根據以下拙著寫成：〈對於朝鮮美術展覽會工藝部開設過程的考察——透過展覽會形成與擴散近代工藝概念〉，《美術史論壇》38 期（2014），頁 93-123。

隨著朝鮮西洋畫和西方美術概念的普及，日本在 1890 年代再度出現了書藝是否能算藝術的相關爭論。但值得關注的是，隨著該爭論而來的是廢除書藝、以工藝取而代之的主張。1926 年第五屆朝鮮美展舉行前，日本留學生出身的李漢福、李象範、金昌燮、加藤松林、堅山坦等東洋畫家聚在一起，做出以下決議：「每年參展的書藝與四君子等並無藝術價值，當然無法認可其美術展展出資格，所以決議拒絕其參加未來的展覽會，秉持此衷，將向總督府學務局遞交陳情書。」[8] 該爭論於 1928 年再度掀起，不久《每日新報》的評論中就出現了將四君子編入東洋畫部、開設工藝部門，就此取代書部的主張。[9] 這則評論闡述了以畫家為主對書藝與四君子抱持的不滿、書藝實非藝術的氛圍正在擴散、朝鮮缺少獎勵工藝的機構而亟需增設等。

最後，在 1931 年第十屆朝鮮美展的契機下，代表創作者們共同決議通過有關推薦制度、評審員、獎金等的改革方案，其中之一就是廢除朝鮮美展中的書藝與四君子。[10] 第二年，第三部就將書藝與四君子變更為工藝部。然而，如此大聲疾呼，最終促成工藝部成功設立的人士，以畫家為主，這樣的狀況與日本本土的情況截然不同。雖然工藝家可說直接涉及了實際的利害關係，工藝部的創建賦予了他們自主活動的絕佳舞台，但不曾發現他們為此主動發聲。原因在於當時的朝鮮對美術展覽會的工藝概念比較陌生，具備創作者意識的工藝家也不存在。朝鮮美展設立工藝部，對當時無法自主發聲的朝鮮工藝界來說，有如被動坐收漁利的結果。

相對於日本的情況，當時朝鮮將工藝視為純藝術的概念並不普遍，也沒有指導這類工藝的教育機構。1908 年設立的李王職美術品製作所其實是製

---

8　〈書法與四君子不可在美展展出作品〉，《朝鮮日報》（1926.03.16）；〈書法和四君子只是素人藝術〉，《每日新報》（1926.03.16）。

9　〈評論──關於朝鮮美術展覽會〉，《每日新報》（1928.05.19）。

10　〈美展改革運動〉，《東亞日報》（1932.06.07）。

作工藝品的機構，但名稱卻使用「美術」一詞。在那裡製作工藝品的人並不是能以個人名義發表作品的創作者，而更像是無名職工、甚至匠人，協助製作由京工匠負責的高級手工藝品。在近代學校制度下接受教育的第一代工藝設計領域的留學生，有東京美術學校圖案科出身的任瓏宰（1928年畢業）和李順石（1931年畢業）、漆工科出身的姜昌奎（1933年畢業）等，他們歸國後投入活動也是在朝鮮美展設立工藝部時的事。在此之前，朝鮮對工藝一詞本身很陌生，所以工藝概念並未獲得認真看待；因此，朝鮮美展工藝部的開設並非源於工藝家們的不平之鳴，而是始自畫家們的團結發聲。

一篇引人注目的新聞報導確切反映了這種狀況：「這次展覽會的第三部工藝部，出現了展出者姓名並非創作者的情形。亦即和信百貨店的申泰和、姜亨善等。該商店製作部的展出作品，直接以該商會要員與高階店員的姓名掛名展出，這或許能讓和信百貨店著名職工引以為傲，但違反了展覽會的原旨。展覽會當局對此一無所悉，因而決定重新進行調查，更正為製作者本人。」[11]

一般來說，傳統工藝品不會明確標註創作者是誰，銷售作品時，也多以贊助者或工坊的名義為之，而非實際製作作品的人掛名。概念上是認為工藝家並非獨立的創作者，而是沒沒無聞的職人甚至工匠。同樣地，即使是工藝相關的從業人員，也沒有自己就是創作者的概念，無法領會在所謂的美術展覽會應當展出什麼才好。

從第十一屆朝鮮美展首度設立工藝部時的一篇評論，可以看出當時的朝鮮民眾對「美術工藝」的概念是多麼陌生。

---

11　〈無視創作者而以店主名義展出之作品〉，《朝鮮日報》（1932.05.29）。

雖然形式上號稱為「第三部」，但擺放陳列的工藝品無比寒酸，乏善可陳。枕套、婚禮用唐衣、涼蓆、刺繡屏風、酒杯、火爐、小飯桌、爐台等，展出的朝鮮工藝產品近三十件。看起來像是物產獎勵廉賣場，與百貨公司一隅沒什麼兩樣。別只抱怨評選員沒有眼光，把這些當藝術品參展的人也未免流於厚顏。不必多說，就吐個口水，第三部就此打住吧。[12]

也就是說，官展開設工藝部，表面上看來與日本一樣，但實際情況卻截然不同。朝鮮美展的工藝部，不像帝展一樣命名為「美術工藝」，而是取名為「工藝部」。相關原因雖然找不到具體紀錄，但筆者認為，可能是當時主辦單位自知朝鮮的創作環境貧瘠，所以對工藝之前加上「美術」一詞有所猶豫。如果說日本本土的帝展與其美術的外延發展之間有五年的時間落差，那麼內涵上要足以等量齊觀還需要更久的時間。

美展不是旨在振興產業的博覽會，而是「美術」展覽會，但在工藝家缺少「作品」參展的情況下，工藝部設立後仍需要畫家們踴躍參與，主要是透過展覽的相關評論，建立制度後，才能形成對工藝的討論。工藝部開設的第一年，由於朝鮮工藝界的情況惡劣，畫家金周經嚴苛批評了參展作品的水準。他考量朝鮮美術工藝概念淡薄的情況，用教育性、啟蒙性的語調簡單說明什麼才是真正適合美術展覽會的工藝。他說明工藝發展的必要條件是純美術的發展，工藝本身的價值最終取決於是否富有美感，由此可以看出，他本人抱持的乃是反映西洋美術階層關係的日式美術工藝概念；據載，他是東京美術學校圖畫師範科出身（1928 年畢業）。

此外，東京女子美術學校（今女子美術學校）畢業的羅蕙錫針對第十二屆留下評論：「雖然今年工藝品只是第二屆，但與去年相比，已取得驚人的

---

12　〈第十一屆朝鮮美展漫評〉，《第一線》6 集（1932.07），頁 96-99。

249

進步。前方道路的光明隱約浮現。聽評選員說，有些作品連在日本也看不到，大有可為。工藝品是結合實際生活的。因此，我們無法將它單單視為美術品。究竟工藝品的另一個名字為何？工藝品是美術。意即，藉由工藝品的手段和形體來表現美。換句話說，它是一品製作。」[13] 從這部分可以看出，她同樣主張展覽會的工藝作品應首重美學要素。同樣地，東京美術學校出身的鮮于澹，在他針對第十三屆的評論中也可以看到「工藝亦立足於純藝術」[14] 的觀點，可見朝鮮美展工藝部鼓勵美術工藝參展，展覽會本身成為學習工藝概念的場所。而在此過程中，日本留學出身的西洋畫家確實扮演著重大角色。

雖然朝鮮美展一開始對美術工藝的認識非常淡薄，但隨著屆數增加，概念也逐漸形成，到了後期，作家身分的工藝家登場，作品水準也取得了進步的評價。比較 1937 年螺鈿漆器特選作者趙基俊的一段採訪與朝鮮美展剛開設時的情形，可以推估出工藝家創作者意識的發展程度與成熟度：「要一邊維持生計，一邊利用閒暇時間創作，因此沒辦法進行充分的研究。最困難的一點是，隨著家屋制度的變遷，還要研究出搭配的新樣式設計。不能單純追求和洋式，因此正在努力融合現代與朝鮮古典美。」[15]

出身於李王職美術品製作所之官立機關的職人們平時並無機會以本名成名，而朝鮮美展新設的工藝部則成為他們頂著本名坦然活動的舞台。此外，朝鮮美展也發揮了留學生活動場所的新功能。可想而知，擺脫工坊師徒式教育、接受近代西式制度美術教育的歸國留學生，多半具備明顯的作家意識。東京美術學校漆工科出身的姜昌奎在第二十三屆的評論中表示，他想「簡單展現身為創作者的感受」，[16] 堂而皇之地表露自己身為創作者

13　〈美展的異彩〉，《每日新報》（1933.05.21）。

14　〈混亂·矛盾——看第十二屆朝美展二部、三部（五）〉，《朝鮮日報》（1933.06.03）。

15　〈特選之異彩——古豪與新進們〉，《每日新報》（1937.05.14）。

16　〈鮮展評〉，《每日新報》（1944.06.24）。

的意識；此外，羅姒均、張善禧、尹鳳淑等東京女子美術專門學校刺繡科出身的女留學生同樣表現活躍。由於當時的女性社會活動飽受拘束，如果沒有展覽會，這些女性進行公共活動的範圍勢必大幅縮小。

由此可見，在朝鮮這個美術工藝概念幾乎闕如的地方，透過留學東洋學習西方美術概念的畫家們率先建立展覽會制度並形成討論，造就出了美術性質的工藝概念，從而培養出了以創作者自居的工藝家。

文展是模仿法國沙龍而成立的，與沙龍同樣是從繪畫與雕塑起步；但在日本，工藝是在殖產興業和文明國家的宣傳下取得美術地位。工藝家們主張在美術展覽會中設置工藝部門，因此繼繪畫與雕塑之後，增設了「美術工藝」部門。官展制度移植至殖民地時，由於各殖民地的環境不同，形成各不相同的組織。在殖民地中最早開設官展的朝鮮，考慮到傳統畫壇的影響，而將書藝與四君子包含在內。但留學期間接受日式美術概念的朝鮮畫家們，意圖成為日本美術外延發展的一部分，結果導致書部被廢除，同時催生了工藝部。在此之前，朝鮮的「美術工藝」指的是在博物館展示的文物或前代物品、古美術或古董，但隨著展覽會制度的籌設，身為創作者的工藝家概念逐漸形成，反映出作者個性及表現慾的作品也完成製作與發表。

只是，朝鮮美展的功能不僅局限於落實美術工藝的概念。日本會定期舉行內國勸業博覽會或農展與工商展來處理所謂的「非美術工藝」；朝鮮在這方面並不相同，朝鮮美展甚至得部分負起勸業博覽會或工商展之類的功能。[17] 朝鮮沒有其他制度可扮演衡量「是否為美術」的過濾角色，所以朝鮮美展反而展現了綜合性質，只要能夠稱為工藝，任何東西都有機會嘗試。最能體現這

---

17　為紀念朝鮮總督府執政五年、二十年、三十年，朝鮮分別於 1915 年舉行朝鮮物產共進會、1929 年舉行朝鮮博覽會、1940 年舉行朝鮮大博覽會，此外還曾舉行眾多小規模的博覽會和共進會，但沒有定期每年舉行的產業博覽會。

種性質的，莫過於參展作品同時反映了創作者故鄉知名特產的現象。參加朝鮮美展的石製工藝，大部分是硯台。從工藝部整體來看，京城出身的參賽者比例占了壓倒性的優勢，硯台的製作者則大部分是總督府獎勵硯台生產的平安北道委員出身。類似現象還包括以扇子參展的創作者們，出身地乃是以韓紙特產地聞名的全羅北道全州。諸如此類參展作品反映了藝術家故鄉具備哪些特產的傾向，是在日本帝展裡找不到，反而在博覽會或共進會才能見到的現象。

## 三、工藝部開設的時代背景探討

### （一）民藝運動

關於殖民地工藝，要探討的另一個主題是民藝運動。柳宗悅在 1925 年初次使用「民藝」一詞，次年發表《日本民藝美術館設立趣意書》，民藝運動正式展開。如同前述其他日本工藝家的集體行動，民藝運動並未直接影響帝展的工藝部開設。然而，在民藝運動下，工藝製作者們不再停留於模仿與再現過往事物，形成了一股重視個人自我表達的氛圍，且獲得了相關的理論背景支持；因此，美術工藝之所以順利獲得純美術官展的納入，民藝運動亦可解釋為因素之一。[18]

另一方面，關於民藝運動與朝鮮的關係，亦是眾所周知。連結柳宗悅、富本憲吉、濱田庄司、河井寬次郎等民藝派主要成員的共同點，正是他們對朝鮮陶瓷的共鳴與激賞。特別是柳宗悅在民藝概念成形之前，追求以物件來具現思想，而扮演這種角色的，正是朝鮮的庶民陶瓷。[19]

---

18　東京國立近代美術館編，《近代工芸案内》（東京：東京國立近代美術館，2005），頁 24-25。

19　鄭銀珍，〈朝鮮に魅せられた兄弟——浅川伯教と巧〉，收於東京國立近代美術館編，《越境する日本人——工芸家が夢みたアジア 1910s-1945》（東京：東京國立近代美術館，2012），頁 28。

1916 年，柳宗悅首次訪問朝鮮，他落腳在淺川巧首爾家中期間，直接體驗了被朝鮮日常器物圍繞的生活與生活方式，大幅激發了他對朝鮮工藝的關注。不久，1920年 12 月，他計畫與淺川巧共同設立美術館，並在《白樺》1921 年 1 月號發表題為〈關於朝鮮民族美術館之設立〉的文章。1924 年，景福宮開設朝鮮民族美術館（圖 1），它是小型美術館，專門介紹朝鮮王朝時代無名職人製作的庶民日用

圖 1　朝鮮民族美術館展場一景

圖 2　1922 年 10 月 5 日至 7 日於京城．黃金町朝鮮貴族會館舉辦的「李朝陶瓷器展覽會」

品之美，今日的日本民藝館即是以當年的朝鮮民族美術館為起點。[20] 另一方面，1921 年 5 月，廣泛蒐集朝鮮工藝品的「朝鮮民族美術展覽會」在東京神田舉行，次年 10 月，蒐集約四百件朝鮮陶瓷的「李朝陶瓷器展覽會」（圖 2）在首爾的朝鮮貴族會館舉行。[21]

20　〈日本民芸館について〉，《日本民藝館》，網址：<http://www.mingeikan.or.jp/about>（2022.04.24 瀏覽）。
21　木田拓也，〈工芸家が夢みたアジア——工芸の「アジア主義」〉，收於東京國立近代美術館編，《越境する日本人——工芸家が夢みたアジア 1910s-1945》，頁 15。

可以推測的是，當時日本人對朝鮮工藝的關心，或許也是朝鮮美展工藝部得以開設的原動力。掌管展覽會的主體是總督府，也就是日本政府，因此，內地的情況與需求反映在殖民地政策上，可謂理所當然。在朝鮮工藝獲得高度評價與共鳴的情況下，朝鮮美術界有呼聲要求開設工藝部時，總督府不正可以立即回應要求，從次年開始實現工藝部的開設嗎？

事實上，1921 年 12 月 26 日的朝鮮美展開設討論會議上，已有關於成立工藝部的意見。[22] 而且，第一屆朝鮮美展圖錄的序言中曾表明：「有些爭議是在於，為何不設置朝鮮工藝品的項目。（中略）在停滯的朝鮮美術界，我們承認今日的工藝品反而比較有特色，但基於這是第一屆展覽會，囿於設備與其他因素，不得不將此事推遲到以後。」[23] 由此可知，在長期遭低估的朝鮮美術中，當時工藝的高水準已獲得認可。尤其，原本期待能從第一屆起開設工藝部，卻由於設備等問題而推遲，這點是理解日後朝鮮美展改革方案提出時，何以終於能享有迅速反應的關鍵。

民藝運動不僅對朝鮮美展是否開設工藝部產生了影響，還持續影響了開設後的運作。淺川巧在 1929 年和 1931 年先後出版了《朝鮮小飯桌》和《朝鮮陶瓷名考》。除了已獲眾人關注的陶瓷之外，他還特別研究了朝鮮的小餐桌，據此主張朝鮮文化的獨立性。1932 年是朝鮮美展開設工藝部的第一年，從一篇評論刊登的報名與入選作品統計來看，在陶器、漆器、石器、玻璃、雕金、鑄金等一般根據材料或技法所做的類別中，朝鮮小飯桌（朝鮮膳）（圖 3）則是以獨立項目提出。[24] 如果根據材料或技法來分，小飯

---

22　直木友次良編，《高木背水傳》（東京：大肥前社，1937）。

23　原文：一部の論難を招いたのは第一に何故に朝鮮の工藝品をも加へざりしか（中略）沈滯した朝鮮の美術界に於て工藝品が今日比較的其の特色を存して居ることは吾等も亦之を認めて居るのであるが、第一回の展覽会としては設備其の他の關係もあり己むを得ず之を後年に讓ることとされたのである。參見朝鮮寫真通信社，〈序〉，收於朝鮮寫真通信社編，《朝鮮美術展覽会図録第 1 回》（京城：朝鮮寫真通信社，1922）。

24　神尾一春，〈鮮展を通じて觀たる朝鮮の美術工藝〉，《朝鮮》207 期（1932.08），頁 31-35。

桌應該納入木家具或漆器的類別，但
每個家庭都擁有數個的普通小飯桌，
在這裡被特別視為一種獨立的工藝類
型。在我看來，這是受到淺川巧影響
的結果。此外，他的哥哥淺川伯教從
第十六到十九屆為止，都被任命為工
藝部的助理評選員。所以他們的朝鮮
相關活動，顯然對朝鮮美展工藝部產
生了直接或間接的影響。

圖 3　朝鮮小飯桌（朝鮮膳）

## （二）古蹟調查與博物館

日本關注朝鮮工藝的另一個重要契
機，則是古蹟調查工作。由關野貞為
首的日本官學者主導的古蹟調查，自
1902 年韓日合併之前就展開，1909
年正式重啟，到 1915 年朝鮮全境的
調查宣告結束。特別是在韓半島北部
平壤近郊發掘的樂浪古蹟，在日本工
藝界甚至引起了大轟動。

東京美術學校也派遣曾為圖樣史（模
樣史）主任教授的小場恒吉進行樂浪
古蹟調查，留下許多以古墓出土之木

圖 4　小場恒吉，《樂浪時代漆器模樣圖解》示
範插圖，1919。

製品、漆器、青銅器、陶器等模樣為主題的圖解。（圖 4）東京美術學校
收藏的這些圖解，估計對當時的工藝家與學生一度產生相當大的影響。[25]

---

25　小場恒吉，《樂浪時代漆器模樣図解》（東京：朗文堂，2008）（原刊本出版於 1919 年）。

這種影響也反映在帝展上。例如，龍村平藏在第八屆帝展的參展織毯（圖5），就是應用樂浪古蹟出土的圓筒形青銅器[26] 表面之狩獵文所製作的作品。[27] 此外，六角紫水參與挖掘出土之樂浪漆器的修復，並根據該經驗應用樂浪文物的圖案，製成精細的線描漆器（圖6）在帝展展出。他還擔任第二十、二十三屆朝鮮美展工藝部的評審員。

朝鮮總督府博物館（圖7）則是以古蹟調查成果為基礎而設立。1915 年設置在朝鮮王朝正宮景福宮內的朝鮮總督府博物館中，對於古蹟調查和保存工作中的發掘文物擔任了典藏庫的功能。負責朝鮮美展的總督府學務局也同時管轄朝鮮古蹟調查工作和博物館、美術館事業。由此可以推測，朝鮮美展要求開設工藝部之際，實際執行公務的負責部門人員對朝鮮工藝已累積了某種程度的理解。此外，朝鮮美展評審員在訪問朝鮮時一併視察古蹟調查工作的現狀，也化為某種不成文的規定。

圖5　龍村平藏，〈樂浪〉，1927，圖片來源：橫溝廣子等編，《工藝的世紀：從明治的裝飾品到當代藝術》（東京：朝日新聞社，2003）。

圖6　六角紫水，〈刀筆天部奏樂方盆〉，1927，廣島縣立美術館典藏。

26　現由東京藝術大學大學美術館收藏。根據紀錄，自樂浪古墓出土的馬車配件是在 1927 年 6 月購入，後來被指定為日本的重要文化遺產。

27　東京藝術大學大學美術館編，《工芸の世紀》（東京：東京藝術大學大學美術館，2003），頁 158。

在朝鮮總督府博物館的
藏品中，樂浪文物占了
相當大的比重。1918
至1943年發行的《朝
鮮總督府博物館陳列品
圖鑑》是瞭解展品構
成的資料，其中收錄
四百一十八件文物，若
按時代分類，樂浪·
帶方時代的文物足足有
九十四件，所占比例
達22.5％。這樣的比例
也近似日本學者所認定
的，朝鮮工藝巔峰期之
新羅與高麗時代的總和
占比。

**圖7** 朝鮮總督府博物館本館正面。

**圖8** 入選朝鮮美術展覽會的樂浪紋樣漆器，圖片來源：《第十八屆朝鮮美術展覽會圖錄》（1939）。

這類樂浪基本圖案，亦成為朝鮮美展工藝部最常使用的主題之一。圖錄中載有許多利用樂浪紋樣的入選作品。（圖8）此外，雖然第二十屆以後未製作圖錄，每年仍有多件寫有「樂浪紋樣」字樣的作品被收進入選作品名錄，反映了應用樂浪古蹟出土文物之基本圖案的創作傾向始終延續著。

然而，依據官學家的說法，樂浪考古學實為論述朝鮮歷史異質性的殖民史觀主要部分之一。樂浪文物在朝鮮美展中如此具有影響力，也印證了朝鮮美展確實被用來正當化各種殖民統治的手段。

## 四、拓展視野：臺灣與滿洲國

最後，我想談一談臺灣與滿洲國的例子，做為今天的結論。臺灣是從

1927 年舉辦臺灣美術展覽會，直到 1943 年最後一屆臺灣總督府美術展覽會為止，在當地官展的歷史裡，工藝作品從未納入策展範圍。1927 年是日本增設美術工藝部的第一年，當時朝鮮美展尚未設置工藝部。因此，臺灣展在籌備之際，固然可能未隨日本的例子將工藝納入考量，但此後直到 1943 年為止，是否仍未有任何工藝部的相關討論，迄今仍屬疑團。或許是因為這裡不像朝鮮，並不存有應當廢除的書部，所以畫家們並沒有積極主張體制的變化。囿於語言限制，筆者未能找到相關資料，但期待未來臺灣研究者可以針對此一部分進行研究。

1915 年，臺灣總督府博物館（前身為 1908 年開館的民政部殖產局附屬博物館）與朝鮮總督府博物館同年開館，該館的收藏品以動植物或地質礦物等學術標本為主，從今日的概念來看，它或許更接近自然史博物館。主要針對工藝文物予以收藏的博物館要到戰後才出現，所以臺灣總督府博物館與工藝部開設的討論，兩者似乎難以聯結思考。

另一方面，柳宗悅首次接觸臺灣工藝，是在 1914 年東京上野舉行的大正天皇即位紀念博覽會上，不過他本人直到 1943 年才為了民藝運動而親自造訪臺灣。當年的 3 月 9 日至 4 月 21 日，他接受東洋美術國際研究會和日本民藝館相關委託，在臺灣全境展開對民間生活用具的調查活動。柳宗悅對原住民工藝品中的織物特別讚不絕口，認為它們混在日本正倉院的寶物裡也無違和感，同時他也盛讚以牛角製成的菸斗、竹製手工藝品等使用當地產物加工製成的工藝品，認為不僅材質優良、具有美感，作品也散發了地方獨有風格。他從臺灣民藝當中，發現了從過去以來視為理想的民藝美，參觀舊英國領事館建築時，也流露出意圖打造臺灣民藝館的願望。[28] 為期約一個月的調查結束後，4 月 13 日他受邀前往臺北帝國大學演講「民

---

28　詳見林承緯，〈台湾の民芸と柳宗悦〉，《デザイン理論》49 號（2006），頁 63-73；角南聰一郎，〈民芸運動と台湾原住民の工芸〉，《人類学研究所研究論集》2 號（2015），頁 69-80。

藝是什麼」，並在 4 月 16 日、17 日兩天舉行調查報告展示會，調查時蒐集的各項工藝品現均收藏於東京日本民藝館。當時已經是日美戰爭加劇的時期，也是府展最後一年舉行。如果民藝派更早一點展開臺灣的實地調查，說不定有機會連帶引發工藝部創設的準備作業。與此相關的是，原本日本的目光鎖定中國大陸，在朝鮮進行的調查和活動也是基於同樣考量，柳宗悅一直到 1940 年代才訪問臺灣，據悉可能與日本政策自當時起從北方轉向南方有關。[29]

1937 年的訪日宣詔記念美術展覽會，乃是滿洲國美術展覽會的前身，雖然當時沒有工藝部門，但滿洲國美術展覽會自 1938 年開設起就包含第三部「美術工藝」，持續到 1944 年。關於滿展，幾乎沒有可以做為研究基礎的資料與作品留傳下來，因此難以進行研究。[30] 值得關注的是，從第五屆開始，其工藝部正式更名為滿洲國會繪畫工藝書圖展，明文規定由工藝和設計圖案組成。朝鮮美展未曾有圖案入選的例子，帝展確有幾次圖案入選，但展覽會的部門名稱中並未明示放入「圖案」。滿展的圖錄沒有留傳下來，所以無法知道實際的參展作品是什麼圖案，不過考量帝展曾經入選的圖案，推測有可能是產品設計或室內裝飾。此外，名為安東美術工藝所的機關也以接待檯（檯桌）等家具參展。非以個人、而以製作所名義參展的情形，在帝展和朝鮮美展現場不曾見到。從這些特點可以看出，滿展工藝部的開設，初期雖有「美術工藝」之名，但比起純美術性質的工藝振興，更偏重於產業性質的工藝，亦即以提升滿洲國居民生活的工藝振興為主要目的。考慮到滿展開設的時期（1938），或者滿州國被用來做為侵華後方基地的地理條件，滿展的工藝部很可能是支援事變（戰爭）政策之一環。

---

29  負責本次研討會提問的文貞姬敏銳指出這一點，特此致謝。

30  值得參考的研究：崔在爛，〈滿州国美術展覧会研究〉，《近代画説》16 號（2007）；江川佳秀〈滿洲国美術展覧会をめぐって〉，收於東京文化財研究所企畫情報部編，《昭和期美術展覧会の研究：戰前篇》（東京：東京文化財研究所，2009），頁 189-190；ラワンチャイクン寿子編，《東京・ソウル・台北・長春——官展に見る近代美術》（福岡アジア美術館等，2014）。

反之，臺灣身為島嶼的地理條件，則能與侵略大陸的行動保持一定距離。囿於現有資料的限制，詳細內容不得而知，但從不足的資料中，依然可以如此推測，盼能藉此論述成為各國工藝概念與制度比較研究的起點。

## 參考資料

### 日文專書

- 国際シンポジウム「日本における『美術』概念の再構築」記録集編集委員会編，《「美術」概念の再構築（アップデイト）──「分類の時代」の終わりに》，東京：ブリュッケ，2017。
- 小場恒吉，《楽浪時代漆器模様図解》，東京：朗文堂，2008。
- 朝鮮寫真通信社編，《朝鮮美術展覧会図録第 1 回》，京城：朝鮮寫真通信社，1922。
- 直木友次良編，《高木背水傳》，東京：大肥前社，1937。
- 東京文化財研究所企畫情報部編，《昭和期美術展覧会の研究：戦前篇》，東京：東京文化財研究所，2009。
- 東京國立近代美術館編，《越境する日本人──工芸家が夢みたアジア 1910s-1945》，東京：東京國立近代美術館，2012。
- 東京國立近代美術館編，《近代工芸案内》，東京：東京國立近代美術館，2005。
- 東京藝術大學大學美術館編，《工芸の世紀》，東京：東京藝術大學大學美術館，2003。
- 木田拓也，《工芸とナショナリズムの近代──「日本的なもの」の創出》，東京：吉川弘文館，2014。

### 日文期刊

- 角南聰一郎，〈民芸運動と台湾原住民の工芸〉，《人類学研究所研究論集》2（2015），頁 69-80。
- 香取秀真，〈帝展第四部の監査審査にたづさはりて〉，《美之国》3.9（1927.01），頁 113-114。
- 高村豊周，〈工芸と工芸美術の問題〉，《工芸時代》1.1（1926.12），頁 4。
- 神尾一春，〈鮮展を通じて観たる朝鮮の美術工藝〉，《朝鮮》207（1932.08），頁 31-35。
- 林承緯，〈台湾の民芸と柳宗悦〉，《デザイン理論》49（2006），頁 63-73。

### 韓文期刊

- 〈第十一屆朝鮮美展漫評〉，《第一線》6（1932.07），頁 96-99。
- 盧荣妮雅，〈日本美術向西歐宣戰──獨立性與東方主義〉，《日本評論》11.1（2019），頁 100-121。
- 盧荣妮雅，〈對於朝鮮美術展覽會工藝部開設過程的考察──透過展覽會形成與擴散近代工藝概念〉，《美術史論壇》38（2014），頁 93-123。

### 報紙資料

- 〈書法與四君子不可在美展出作品〉，《朝鮮日報》，1926.03.16。
- 〈書法和四君子只是素人藝術〉，《每日新報》，1926.03.16。
- 〈評論──關於朝鮮美術展覽會〉，《每日新報》，1928.05.19。
- 〈無視創作者而以店主名義展出之作品〉，《朝鮮日報》，1932.05.29。
- 〈美展改革運動〉，《東亞日報》，1932.06.07。
- 〈美展的異彩〉，《每日新報》，1933.05.21。
- 〈混亂、矛盾──看第十二屆朝美展二部、三部（五）〉，《朝鮮日報》，1933.06.03。
- 〈特選之異彩──古豪與新進們〉，《每日新報》，1937.05.14。
- 〈鮮展評〉，《每日新報》，1944.06.24。

### 網頁資料

- 〈日本民芸館について〉，《日本民藝館》，網址：<http://www.mingeikan.or.jp/about>（2022.04.24 瀏覽）。

# 관전 공예부 개설을 둘러싼 논의와 배경에 대한 비교 연

노유니아 ( Junia Roh )

## 초록

일본과 조선 , 타이완 , 만주국에서 열렸던 관전의 구성을 비교해보면 , 제 1 부 일본화 (동양화) , 제 2 부 서양화는 공통적이지만 , 조각과 공예 , 서예는 각국마다 사정이 달랐으며 , 그 비중도 회화에 비해서는 훨씬 작았다 . 그래서인지 지금까지 관전에 대한 연구는 압도적으로 회화 중심으로 이뤄져왔다 . 본 발표에서는 미술전람회라는 제도 안에 공예가 다른 미술 장르에 비해 늦게 편입되었던 것 , 혹은 아예 편입되지 못한 것에 주목할 것이다 .

일본에서도 공예부는 다른 장르에 비해 상당히 늦게 설치되었다 . 1907 년 문부성 미술전람회가 개설된 지 20 년이 지난 1927 년이 되어서야 제 4 부 '미술공예부'의 설치라는 형태로 실현될 수 있었던 것이다 . 마찬가지로 조선에서도 조선미술전람회가 제 11 회를 맞이한 1932 년부터 제 3 부 '공예품의 부'가 추가되었다 . 타이완에서는 1927 년 타이완미술전람회가 개설되어 1943 년 타이완총독부미술전람회 마지막회가 열릴 때까지의 타이완 관전 역사상 공예는 한 번도 포함되지 않았다 . 한편 만주국에서는 1938 년 만주국미술전람회 개설 때부터 제 3 부에 '미술공예'가 포함되어 있었고 1944 년까지 지속되었다 .

이와 같은 , 각 관전에서의 공예부 개설 여부와 그 명칭의 차이는 어디에서 비롯된 것일까 . 본 발표에서는 각국에서 공예부의 개설을 둘러싸고 일어났던 논의와 그 제반 배경을 살펴보고자 한다 . 그런데 타이완미술전람회에는 공예부가 개설되지 않

앉던 점, 만주국미술전람회의 도록은 현재 제1회부터 제3회까지밖에 전해지지 않는 현실적인 제약을 고려하면, 논의는 일본과 조선을 중심으로 이뤄질 수밖에 없다. 먼저 일본과 조선에서 공예부가 개설되는 과정에 있었던 논의에 대해 정리할 것이다. 나아가, 민예운동과 고적조사, 박물관에까지 시야를 넓혀 공예부 개설의 시대적 배경에 대해 고찰할 것이다.

메이지기 식산흥업 정책, 그리고 만국박람회에서 문명국가임을 선전하기 위해, 일본에서 공예는 미술의 지위를 획득했다. 따라서 미술전람회에 공예부가 개설되지 않은 것에 대해 공예가들의 불만이 생겨났고, 그들의 집단행동을 통해 관전에 '미술공예'가 추가될 수 있었다. 반면, 조선에서는 일본 유학을 경험한 화가들에 의해 서가 폐지되는 대신 공예부가 개설되었다. 일본적인 미술 개념을 수용한 조선의 화가들은 스스로 일본 미술의 외연과 같아지려고 했던 것이다. 그전까지 조선에서 '미술공예'는 고미술이나 골동품을 일컫는 말이었고, 작가로서의 공예가 개념은 존재하지 않았다. 하지만 전람회라는 제도가 마련됨으로써 그러한 작가의 개성과 표현욕구를 반영한 작품을 만들어 발표하는 공예가들이 등장하기에 이르렀다. 그런데 화가들의 논의가 곧바로 제도 개설로 실현될 수 있었던 것은, 고적조사와 민예운동 등으로 인해 일본 내지와 총독부 관료들 사이에 조선 공예에 대한 이해가 뒷받침되어 있었기 때문이었다.

이번 조사에서는 타이완과 만주국에 대해서는 자세히 논하지 못했지만, 일본과 조선의 비교연구가 추후 타이완과 만주국 연구의 실마리가 될 수 있기를 기대한다.

**Keywords:** 관전 공예부, 미술공예 (craft as art), 미술 장르간 히에라르키 (hierarchy), 고적조사, 민예운동

# 一、서론

지금까지 일본, 조선, 타이완, 만주국 (개설순으로 나열) 에서 열린 동아시아 관전에 대한 연구는, 압도적으로 회화 중심으로 이뤄져왔다.[1] 네 관전 모두 가장 앞에 회화 (제 1 부 일본화 혹은 동양화, 제 2 부 서양화) 가 배치되어 있으며, 출품작의 수로 보더라도 가장 큰 비중을 차지했기 때문일 것이다. 이에 비해 조각과 공예, 서예는 각국마다 개설여부에 관한 사정이 달랐으며, 그 비중도 회화에 비해서는 훨씬 낮았다. 이는 순수미술의 가장 위에 회화를 둔, 메이지기 일본에 정착됐던 미술 장르 간 위계질서 (hierarchy) 가 반영된 결과라 할 수 있다. 본 발표에서는 네 관전의 같은 점이 아닌 차이점에 주목하고자 한다. 특히 미술전람회라는 제도 안에 공예가 다른 미술 장르에 비해 늦게 편입되었던 것, 혹은 아예 편입되지 못한 것에 주목할 것이다.

일본 본토의 관전에서도 공예부는 다른 장르에 비해 상당히 늦게 설치되었다. 1907년 문부성미술전람회가 개설된 지 20 년 동안 제 1 부 일본화, 제 2 부 서양화, 제 3 부 조각으로 유지되다가 1927 년이 되어서야 제 4 부 '미술공예부'가 설치되었다. 1922 년에 첫 관전이 열렸던 조선에서는 제 1 부 동양화, 제 2 부 서양화 및 조각, 제 3 부 서 (2 년 후 사군자가 추가되었다) 의 체제로 출발하였고, 조선미술전람회가 제 11 회를 맞이한 1932 년, 제 3 부에서 서가 탈락되고 대신 '공예품의 부'가 추가되었다. 한편 타이완에서는 1927 년 타이완미술전람회가 개설되어 1943 년 타이완총독부미술전람회 마지막회가 열릴 때까지의 타이완 관전 (대전, 부전) 역사상 공예는 한 번도 포함되지 않았다. 마지막으로, 만주국에서는 1938 년 만주국미술전람회 개설 때부터 동양화, 서양화에 이어 제 3 부에 '미술공예'가, 그리고 조선에서는 이미 사라진 서의 부가 제 4 부 법서라는 이름으로 포함되었다.

---

1  2014 년, 일본의 3 개 미술관에서 순회전시한 〈東京・ソウル・台北・長春  官展に見る近代美術〉 전은, 그전까지 일본, 한국, 타이완에서 진행된 동아시아 관전에 대한 연구의 집약체라 할 수 있다. 이 전시 역시 회화를 중심으로 진행되었다.

그렇다면 이와 같은 각 관전에서의 공예부 개설 여부와 그 명칭의 차이는 어디에서 비롯된 것일까. 그 차이를 비교해 봄으로써 메이지 일본이 서구에서 받아들였던 순수미술의 위계질서가, 다시 일본을 통해 각 식민지에 어떻게 이식되었는지를 파악할 수 있을 것이다.

먼저, 본 발표에서는 각국에서 공예부의 개설을 둘러싸고 일어났던 논의와 그 제반 배경을 살펴보고자 한다. 그런데 타이완미술전람회에 공예부가 개설되지 않았던 점, 만주국미술전람회의 도록이 현재 제 1 회부터 제 3 회까지밖에 전해지지 않는 현실적인 제약을 고려하면, 논의는 일본과 조선을 중심으로 이뤄질 수밖에 없다. 따라서 일본과 조선에서 공예부가 개설되는 과정을 비교하여 제국과 식민지 간의 차이점을 살펴보고자 한다. 나아가, 민예운동과 고적조사, 박물관 컬렉션까지를 시야에 넣어, 관전에 공예부가 개설되던 당시의 시대적 배경을 고찰할 것이다.

## 二、공예부 개설 과정에 대한 논의
### (一) 일본
미술 전람회에 공예 부문이 설치될 수 있는가, 아닌가의 문제는 결국 공예가 미술인가, 아닌가의 문제로 수렴된다. 그렇다면 일본에서 공예가 미술로 이해된 것은 언제부터일까.

일본어에서 '미술'과 하부 장르로서의 '회화', '조각'과 같은 용어는 메이지유신 이래 관제용어로 성립됐다는 공통점을 가진다. 미술은 1873 년 빈 만국박람회, 회화는 1882 년 내국회화공진회, 조각은 1876 년 공부미술학교 조각과 설치를 기점으로 공식적으로 사용되기 시작했다. 이들 용어는 모두 서양으로부터의 이식개념이면서 한자로 새롭게 조어됐다. [2] 그러나 '공예'는 한자문화권에 원래 존

---

2    佐藤道信 ,「美術史の枠組み」, 国際シンポジウム「日本における「美術」概念の再構築」記録集編集委員会編 ,『「美術」概念の再構築（アップデイト）—「分類の時代」の終わりに』, ブリュッケ , 2017, p.59.

재하던 단어였다 . 메이지유신 이후 산업화를 위한 새로운 개념을 설명할 용어가 필요하게 되자 , 기술과 직업 전반을 넓게 의미하던 '공예'에 첨단 공업 , 부국강병을 위한 산업 , 기계를 이용한 제조업 등을 의미하는 더 좁은 개념을 부여했다 . 그러한 공예에 '미술'이 더해진 것은 , 일본미술이 서양미술과는 달리 회화에도 조각에도 들어가지 않는 세공품 – 오늘날 공예라고 부르는 것들 – 의 비중이 매우 컸으며 , 그러한 세공품들이 그 당시 일본 수출의 10 분의 1 이상을 차지하던 특수한 상황 때문이었다 . 메이지 정부는 자포니즘 현상에 힘입어 공예를 식산흥업에 이용하는 한편으로 , 국가의 대외선전을 위한 전략에도 공예를 이용하고자 했다 . 서구 열강들과 동등한 문명국으로 인정받기 위해서는 만국박람회 미술관에 입성할 필요가 있었는데 , 이 과정에서 공예의 순수미술화가 일어났다 .[3]

일본어의 '미술공예'는 단순히 '미술'과 '공예'를 병렬한 단어가 아니다 . 앞의 '미술'이 뒤에 오는 '공예'를 수식하는 역할을 한다 . 즉 , '미술적인 공예'를 줄여 쓴 말로 , 공예를 반드시 미술로 인정받아야만 하는 일본의 사정이 반영된 단어인 것이다 . 이 '미술공예'라는 용어가 사용되기 시작한 것은 1880 년대 중반부터로 , 국수주의 기운이 높아지던 때였다 .

1887 년 , 도쿄미술학교는 일본화 , 목조 , 공예 ( 금공 , 칠공 ) 의 체제로 개교했다 . 순수미술을 가르치는 아카데미를 지향하던 미술학교에 공예 전공이 포함되어 있었던 것이다 . 또한 1890 년 제 3 회 내국권업박람회에서 미술 부문 아래에 '미술공예'라는 구분이 포함되기 시작하였다 . 따라서 늦어도 1880 년대 말부터는 공예가 순수미술의 한 장르로 이해되고 있었다고 보아도 좋을 것이다 .

그러나 이보다 한참 후인 1907 년에 개설된 문부성미술전람회는 당초 회화 ( 일본화 , 서양화 ) 와 조각 부문으로만 구성되었고 공예 부문은 포함되지 않았다 .

---

3    노유니아 , 「서구를 향한 일본미술 선전 - 독자성과 오리엔탈리즘」 , 『일본비평』 11, 서울대학교 일본연구소 , 2019, pp.103-5.

1913 년부터 農商務省 주최의 図案及応用作品展覧会 (농전) 가 개설되었지만, 농전은 농상무성 주최라는 것에서 짐작할 수 있듯, 식산흥업 정책의 연장선상에서, 해외시장에서 경쟁력을 갖추기 위한 '산업으로서의 공예'의 진흥을 도모하는 전람회였다.

이미 이 즈음에는 도쿄미술학교에서 미술로서의 공예 개념을 학습하고 작가로 활동하던 공예가들의 수가 적지 않았고, 제실기예원 (帝室技芸員) 으로 임명된 공예가도 적지 않았다. 이들처럼 순수미술을 지향하는 공예가들에게 개인으로서의 작품을 선보일 공적인 무대가 없다는 불만이 생기는 것도 당연했다. 이들은 곧 공예를 미술의 한 장르로 확고히 하기 위해, 그리고 공예가들의 지위 향상을 위해 문전에 공예부문 개설을 요구하는 운동을 전개하기 시작했다.[4]

1919 년, 제국미술원이 창설되면서 문전의 운영 주체가 문부성에서 제국미술원으로 바뀌었고, 그 명칭도 제국미술원전람회 (제전) 이 되었다. 이를 계기로 전람회에 공예 부문을 개설하자는 분위기가 형성되었고, 같은 해 11 월, 도쿄미술학교 졸업생을 중심으로 하는 약 35 명의 공예가들이 공예미술회 (工芸美術会) 를 결성했다. 이들은 제국미술원에 공예부문의 개설을 요청하는 진정서를 제출했다. 이들의 활동이 바로 결실을 맺지는 못했지만, 1922 년 7 월, 공예부문 신설 찬성파에 속했던 화가 구로다 세이키 (黒田清輝) 가 제국미술원장에 취임한 뒤, 제전에 제 4 부 공예부문을 신설하기로 결정되었다.

그러나 예산 수립이 따르지 않아 공예부문 개설은 계속 늦어졌다. 특히 1923 년 12 월 개최된 제국미술원 임시총회에서 1926 년에 東京府美術館 (현 東京都美術館) 개관에 맞춰 공예부문을 설치할 것이 만장일치로 의결됐음에도 불구하고, 다시 예산부족을 이유로 연기되어야 했다. 이에 같은 해 6 월, 이타야 하잔 (板

---

4  이하, 공예부문 개설과 관련된 내용은 木田拓也『工芸とナショナリズムの近代：「日本的なもの」の創出』吉川弘文館, 2014, pp. 69-73 을 참고하여 정리하였다.

谷波山 ) , 가토리 호쓰마 ( 香取秀真 ) , 쓰다 시노부 ( 津田信夫 ) 등을 비롯해 , 전국의 공예가가 집결하여 일본공예미술회 ( 日本工芸美術会 ) 를 결성하여 '공예미술 부문 설치운동'을 전개하기 시작했다 . 그들은 '공예미술'을 회화 , 조각과 나란히 전시하여 그 진가를 묻겠다는 의도를 갖고 , 같은 해 10 월 , 도쿄부미술관에서 제 7 회 제전과 같은 시기에 제 1 회 공예미술전을 개최하여 그 수준이 충분히 미술전람회에 입성할 수 있을 정도로 높음을 어필했다 . 이렇게 투쟁적인 운동의 결과 , 그 해 제국미술회의에서 공예부문 개설을 위한 예산이 계상되었고 , 이듬해인 1927 년 , 제 8 회 제전에 공예부문이 '미술공예'라는 명칭으로 개설될 수 있었던 것이다 .

제전 공예부문개설운동에서 선동적인 문장을 써서 공예가를 격려한 금공가 다카무라 도요치카 ( 高村豊周 ) 는 '공예미술'을 '순수공예'라고 부르면서 , '공예미술'은 외견상 실용품의 형태를 갖고 있지만 , 실용을 제 1 목적으로 하는 게 아니라 회화 , 조각과 같은 의미에서 감상을 주로 하는 공예 작품이라고 정의했다 . 또한 '공예미술 ' 의 요건으로 작자의 뛰어난 감각 , 작가 개인의 개성 , 작품의 유일성 등을 들어 '미술'과의 공통점을 강조하고 , 농전이 진흥하려고 하는 '산업공예'와의 차이를 명확히 했다 .[5] 이와 같이 , 미술전람회에 공예 부문을 포함시킨 것은 , 다름 아닌 공예가들 스스로의 투쟁을 통해 이뤄낸 결과였다 .

단지 이러한 인식이 모든 참가자들에게 공통적으로 있었던 것은 아니었다 . 처음 개설된 제 8 회 제전에는 1,018 점의 작품이 응모되었는데 , 그 중 입선된 것은 10 분의 1 에 불과한 104 점이었다 . 심사원 중 한 명이었던 香取秀真 에 의하면 , 심사 기간 중 첫 이틀 동안은 시중의 오복점에 있을만한 것이나 상공전 ( 농전의 후신 ) 에 내는 편이 나은 것들을 제외하고 , 축약된 350 점을 대상으로 다시 이틀 동안 본격적으로 심사했다고 한다 .[6] 제전에 공예부문이 개설된 초기 단계에서는 작

---

5    高村豊周「工芸と工芸美術の問題」『工芸時代』1, 1926.12. p. 4.
6    香取秀真「帝展第四部の監査審査にたづさはりて」『美之国』3-9, 1927.1., pp. 113-114.

품을 응모한 공예가들 사이에도 '미술공예'에 대한 공통적인 인식이 분명하게 확립된 것은 아니었고, 소수의 작가지향 공예가들에 의해 선도되었던 것을 알 수 있다.

## ( 二 ) 조선[7]

1922년 개설된 조선미술전람회는 제1부 동양화, 제2부 서양화 및 조각, 제3부 서(2년 후 사군자가 추가되었다)의 체제로 출발하였다. 조선미전에 공예부가 개설된 것은 일본에서 관전에 공예부가 추가된 지 5년이 지난 1932년이 되어서였다. 이 때 특기할 점은 제전의 '미술공예'와는 달리 '공예품의 부'였다는 점, 기존의 조각과 서가 폐지되고 사군자는 동양화부로 편입되는 변화를 동반하였다는 점이다.

조선에 서양화와 서구의 미술개념이 보급됨에 따라, 일본에서 1890년대에 일었던 서가 예술인지 아닌지에 대한 논쟁이 재현되었다. 그런데 이 논쟁이 서의 폐지 대신 그 자리에 공예를 넣자는 주장으로 이어졌다는 점이 주목할 만하다. 1926년 제5회 조선미전 개최에 앞서, 일본 유학생 출신인 이한복, 이상범, 김창섭, 가토 쇼린(加藤松林), 가타야마 단(堅山坦) 등을 비롯한 동양화가가 모여, "해마다 출품되어 오던 글씨와 사군자 등은 예술의 가치가 없으므로 당연히 미술전람회 출품될 자격을 인증치 않는 동시에 앞으로 개최될 전람회에는 출품시키지 않도록 결의를 한 후 그와 같은 뜻으로 총독부 학무국에 진정서를 제출하리라"는 내용을 결의했다.[8] 이 논쟁은 1928년 다시 일어나, 이윽고 『매일신보』의 논설에 사군자를 동양화부에 편입하고, 서 대신에 공예부문을 개설하자는 주장이 게재되기에 이르렀다.[9] 이 논설에는 서와 사군자에 대한 불만이 화가를 중심으로 일었던 것, 서

---

7   조선미술전람회 공예부에 대한 내용은, 졸고「조선미술전람회 공예부의 개설 과정에 대한 고찰 : 전람회를 통한 근대 공예 개념의 형성과 확산」,『미술사논단』38, 2014, pp. 93-123. 을 바탕으로 작성하였다.

8   「글씨와 四君子 美展에 出品은 不可」,『조선일보』, 1926. 3. 16.;「書와 四君子는 素人芸術에 不過」,『매일신보』, 1926. 3. 16.

9   「論説 : 朝鮮美術展覧会에 대하여」,『매일신보』, 1928. 5. 19.

가 예술이 아니라는 분위기가 확산되고 있었던 것 , 또한 , 조선에는 공예를 장려하는 기관이 없으므로 개설이 시급하다는 내용이 서술되어 있다 .

결국 1931 년 제 10 회 조선미전을 계기로 , 대표적인 작가들이 모여 추천제도 , 심사원 , 상금 등에 관한 개혁안을 결의했는데 , 그 중 하나가 조선미전에서 서와 사군자를 폐지하는 것이었다 .[10] 그리고 다음해 , 제 3 부는 서와 사군자에서 공예부로 바뀌게 되었다 .

그런데 이렇게 공예부가 개설되기까지 목소리를 낸 사람들은 주로 화가라는 사실이 일본의 경우와 전혀 다르다 . 정작 직접적인 이해관계가 얽혀있다고 할 수 있는 공예가들의 언설은 , 자신들이 활동할 수 있는 절호의 무대가 생겼음에도 불구하고 찾아볼 수가 없다 . 그도 그럴 것이 , 당시 조선에서는 미술전람회를 위한 공예라는 개념이 생소했었고 , 작가 의식을 지닌 공예가도 존재하지 않았기 때문이다 . 조선미전에서의 공예부 개설은 , 스스로의 목소리를 낼 수 있는 상황이 아니었던 조선의 공예계에 있어서는 어부지리와도 같은 결과였다 .

일본의 경우와는 대조적으로 , 당시의 조선에서는 순수예술로서의 공예 개념이 일반적이지 않았고 , 그러한 공예를 지도하는 교육기관도 없었다 . 1908 년 설립된 이왕직미술품제작소가 실제로 공예품을 제작하는 기관이지만 그 명칭에 '미술'이라는 용어를 사용하고 있다 . 하지만 그곳에서 제작에 종사하던 사람들은 개인의 이름으로 작품을 발표할 수 있는 작가가 아니라 , 경공장이 담당하던 고급 수공예품을 만들어내기 위한 이름없는 직공 내지 장인에 가까웠다 . 근대적인 학교 제도 하에서 교육을 받은 공예 디자인 부문 유학 1 세대들 – 도쿄미술학교 도안과 출신의 임숙재 ( 任璹宰 , 1928 년 졸업 ) 와 이순석 ( 李順石 , 1931 년 졸업 ), 칠공과 출신인 강창규 ( 姜昌奎 , 1933 년 졸업 ) 등 – 이 귀국해서 국내 활동을 시작한 것 역시 조선미전에 공예부가 개설되는 무렵의 일이다 . 그 전까지 공예라는 용어 자체가 생소했고 , 따라

---

10 「美展改革運動」, 『동아일보』 , 1932. 6. 7.

서 공예 개념이 아직 진지하게 생각되어 본 적이 없었던 조선에서는, 공예부의 개설이 공예가들의 목소리가 아닌, 화가들의 목소리에서부터 시작된 것이다.

이러한 상황이 잘 나타나 있는 신문기사가 있어 눈길을 끈다.

> 이번 전람회 第三部 공예품부는 출품자의 명의가 작자의 명의 아닌 것이 있다. 즉 화신백화점 ( 和信百貨店 ) 신태화 ( 申泰和 ), 강형선 ( 姜亨善 ) 등이다. 이는 그 상점 제작부의 출품을 그 상회 중역과 고급 점원의 명의로 출품한 것인데 이것은 화신백화점에서 유명한 직공을 가졌다는 자랑은 될는지 몰라도 전람회의 본지에는 위반되는 것이다. 전람회 당국에서도 이런 것은 몰랐다가 다시 조사하여 제작자의 명의로 정정하기로 되었다.[11]

일반적으로 전통 공예품은 작가가 누구인지 잘 알려져 있지 않다. 작품을 판매할 때에도, 실제 작품을 만든 사람이 아니라, 후원자나 공방의 이름을 붙이는 경우가 많았다. 공예가를 한 명의 독립한 작가로서가 아니라, 이름 없는 직인 내지는 장인 개념으로 인식하고 있었던 것이다. 마찬가지로 공예와 관련된 일에 종사하고 있었던 사람이라고 하더라도, 자신이 작가라는 개념을 갖고 있지 않았고, 미술전람회라고 하는 곳에 무엇을 출품해야 좋을지도 파악하지 못하고 있던 상황이었다.

공예부가 개설되고 첫 번째 해였던 제 11 회 조선미전의 비평을 통해 당시의 조선인들에게 '미술공예'라는 개념이 얼마나 생소한 것이었는지를 알 수 있다.

> 허울 좋게 第三部라 하여 공예품을 진열하여 놓았으나 한심하기 짝이 없어서 말할 재미도 나지 않는다. 베갯잎, 결혼식용 당의, 돗자리, 병풍, 술잔, 화로, 소반, 爐臺 등 속의 朝鮮工産物이 近

---

11  「作者를 無視코 店主名義 出品」, 『조선일보』, 1932. 5. 29.

三十點 있다. 物産獎勵廉賣場도 같고 백화점의 일부와 다를 것이 없다. 눈 어두운 심사원만 나무랄 것이 아니라 예술품이라고 출품한 사람들이 여간 비위가 아니다. 여러 소리할 것 없이 침 한번 탁 뱉고 第三部를 그만두자.[12]

즉, 관전에 공예부가 개설되었다는 외형 면에서는 일본과 같아졌지만, 실질적인 상황은 전혀 달랐다는 것을 알 수 있다. 조선미전의 공예부는 제전과 같이 '미술공예'가 아니라, '공예품의 부(工芸品の部)'라는 이름이 붙게 되었는데, 이 이유에 대해서는 구체적인 기록을 찾아볼 수 없었으나, 어쩌면 당시 조선의 척박한 제작 환경을 파악하고 있던 주최 측에서 공예 앞에 '미술'이라는 단어를 붙이는 것에 대해 주저했던 것은 아닐까 하는 생각이 든다. 일본의 제전과 5년이라는 시차를 두고 미술의 외연이 같아졌다고 한다면, 그 내용적인 측면까지 같아지기까지는 훨씬 더 오랜 시간이 소요됐다.

산업 진흥을 목표로 하는 박람회가 아닌 '미술'전람회에 '작품'을 출품할 만한 공예가가 없는 상황에서, 개설 이후에도 화가들의 관여가 필요했다. 이는 주로 전시에 대한 비평을 통해 이루어졌으며, 제도가 마련되자 비로소 공예에 대한 담론이 형성될 수 있었던 것이다. 공예부가 개설된 첫 해, 화가 김주경(金周經)은 열악한 조선 공예계의 사정을 감안하면서도, 출품된 작품의 수준을 혹평하였다. 그는 미술공예의 개념이 희박한 조선의 상황을 고려하여, 교육적이고 계몽적인 어조로 미술전람회에 적합한 공예란 무엇인지 알기 쉽게 설명했다. 공예 발전의 필수조건은 순수미술의 발전이며, 공예로서의 가치는 결국 그것이 아름다우냐의 여부에 달려있다는 설명에서는 그가 서양 미술의 히에라르키가 반영된 일본식 미술공예 개념을 가지고 있던 점을 알 수 있다. 그는 도쿄미술학교 도화사범과 출신(1928년 졸업)이다.

또한, 도쿄여자미술학교를 졸업한 나혜석(羅蕙錫)이 제 12 회에 남긴 비평 중,

---

12  「第十一回 朝鮮美展漫評」, 『第一線』 6, 1932.7., pp.96-99.

"공예품은 금년이 제 2 회이건만 작년에 비하여 놀랍게 진보하였다 . 前道의 광명이 보인다 . 심사원의 말을 들으면 일본에서도 보지 못하든 것이 있다고 하여 매우 유망하다고 한다 . 공예품은 실생활과 결합한 것이다 . 그럼으로 우리는 다만 미술품으로만 볼 수 없는 것이다 . 대체 공예품은 무엇을 이름일까 ? 공예품은 미술이다 . 즉 공예품의 수단과 형체를 빌리어 미를 표현한 것이다 . 다시 말하면 一品製作이다 ."[13] 라는 부분을 통해 , 전람회를 위한 공예는 무엇보다도 미적인 요소를 가장 우선시해야 한다는 주장을 펼치고 있음을 알 수 있다 . 마찬가지로 도쿄미술학교 출신 선우담 ( 鮮于潭 ) 도 제 13 회 비평에 "공예도 순수예술에 입각할 것" [14] 이라는 견해를 보이고 있어 , 조선미전 공예부에는 미술공예의 출품이 장려됐으며 전람회 자체가 곧 공예 개념에 대한 학습의 장소가 되었음을 알 수 있다 . 그리고 그 과정에서는 일본 유학 출신의 서양화가들의 역할이 컸던 것이 확인된다 .

미술공예에 대한 인식이 매우 희박한 상태에서 출발한 조선미전이지만 , 회를 거듭할수록 그 개념이 정착 , 후기가 되면 작가로서의 공예가가 등장하고 작품의 수준도 진보하였다는 평가를 받게 된다 . 1937 년 나전칠기로 특선한 조기준 ( 趙基俊 ) 의 인터뷰를 통해 , 조선미전 개설시와 비교해서 공예가들의 작가 의식이 얼마나 성장했는지를 가늠할 수 있다 . "생업을 하여 가며 그 여가를 이용하려니까 충분한 연구를 할 수 없습니다 . 제일 힘드는 점은 가옥제도가 변천함에 따라서 그 새로운 양식에 조화시키도록 의장을 고안하는 것입니다 . 그렇다고 순전히 和洋식만을 좇을 수도 없어서 현대적인 데다가 조선적 고전미를 잘 융합시키고자 애쓰고 있습니다 ."[15]

조선미전 공예부는 전에는 자기 이름을 내세우지 않았던 이왕직미술품제작소의 관립기관 출신 직인들이 자기의 이름을 내걸고 활동하는 무대가 되었다 . 또한 조선미전은 유학생의 활동의 장으로서 기능도 수행하였다 . 공방의 사제식 교육을 벗어나 근대 서양식 제도의 미술교육을 받고 돌아온 유학생들이 뚜렷한 작가의식

---

13    「美展의 印象」,『매일신보』, 1933. 5. 21.

14    「混亂 · 矛盾 第十二回朝美展二部 , 三部를 보고 ( 五 )」,『조선일보』, 1933. 6. 3.

15    「特選의 異彩 古豪와 新進들」,『매일신보』, 1937. 5. 14.

을 지니고 있었을 것이라는 점은 쉽게 추측할 수 있다 . 도쿄미술학교 칠공과 출신인 강창규는 제 23 회 비평에서 "한 사람의 작가로서 느낀 바를 간단히 피력코자 한다 ."[16] 라고 시작하고 있어 , 자신이 작가라는 의식을 당당하게 드러내고 있다 그 외에도 , 나사균（羅姒均）, 장선희（張善禧）, 윤봉숙（尹鳳淑） 등 , 도쿄여자미술전문학교 （현 여자미술학교） 자수과 출신인 여자 유학생들의 활약이 두드러졌다 . 여성의 사회적 활동에 제약이 있던 시대였으므로 전람회가 없었더라면 이들 여성들에게는 공적인 활동무대의 범위가 훨씬 줄어들었을 것이다 .

이와 같이 , 미술공예 개념이 전무하다시피 했던 조선에 , 일본에서 서구의 미술개념을 학습하고 온 화가들을 통해 전람회라는 제도가 먼저 만들어졌고 , 제도를 통해 담론이 형성되면서 미술로서의 공예 개념이 형성되고 , 작가로서의 공예가들이 길러졌다는 것을 알 수 있다 .

프랑스의 살롱을 모방하여 만든 문전은 , 살롱과 같이 회화와 조각으로 출발했다 . 하지만 일본에서는 , 식산흥업과 문명국가 선전을 위해 공예가 미술의 지위를 획득한 상태였다 . 공예가들은 미술전람회 안에 공예부문을 설치할 것을 주장했고 , 회화와 조각에 이어 '미술공예'라는 부문이 추가되었다 . 관전이라는 제도가 식민지에 이식될 때에는 , 각 식민지의 사정을 고려하여 구성을 달리 했다 . 식민지 중에서 가장 먼저 관전이 개설된 조선에는 전통화단의 영향력을 고려하여 서와 사군자가 포함되었다 . 하지만 유학을 통해 일본적인 미술 개념을 수용한 조선의 화가들은 스스로 일본 미술의 외연과 같아지려고 했고 , 그 결과 서가 폐지되고 공예부가 개설되었다 . 그전까지 조선에서 '미술공예'는 박물관에 전시된 유물이나 전세품 등 , 고미술이나 골동품을 일컫는 말이었지만 , 전람회라는 제도가 마련됨으로써 작가로서의 공예가 개념이 형성되었고 , 그러한 작가의 개성과 표현욕구를 반영한 작품을 만들어 발표하기에 이르렀다 .

---

16　「鮮展評」, 『매일신보』, 1944. 6. 24.

다만, 조선미전의 기능이 미술공예 개념을 정착시키는 데 국한됐던 것은 아니다. 내국권업박람회나 농전과 상공전이 정기적으로 열려, 이른바 '미술이 아닌 공예'를 취급하고 있던 일본과는 달랐던 조선에서는, 조선미전이 권업박람회나 상공전과 같은 역할까지도 일부 담당해야 했다.[17] 오히려 '미술인가 아닌가'를 가늠하여 걸러낼 필터 역할을 할 수 있는 다른 제도가 없었던 조선에서는 조선미전이 공예라는 이름을 붙일 수 있다면 무엇이든 시도될 수 있는, 종합적인 성격을 갖고 있었다. 이러한 성격이 가장 잘 드러난 점으로, 출품작에 작가의 출신지방의 특산물이 반영된 현상을 꼽을 수 있다. 조선미전에 출품된 석공예는 대부분이 벼루이다. 공예부 전체적으로 경성 출신의 참가자 비율이 압도적인데, 벼루 작가는 총독부에 의해 벼루 생산이 장려되었던 평안북도 위원 출신이 대부분이다. 비슷한 현상으로 부채를 출품한 사람의 출신지는 한지의 특산지로 이름난 전라북도 전주이다. 이렇게 출품작에 출신지방의 특산물이 반영되어 있는 것은 일본의 제전에서는 찾아볼 수 없는 경향으로, 오히려 박람회나 공진회에서 찾아볼 수 있는 현상일 것이다.

## 三、공예부 개설의 시대적 배경 검토

### (一) 민예운동

식민지 공예와 관련하여 검토해야 할 또다른 주제로, 민예운동을 들 수 있다. 야나기 무네요시(柳宗悦)가 '민예'라는 용어를 처음 사용한 것은 1925년으로, 그 다음 해에 「일본민예미술관 설립 취의서(日本民芸美術館設立趣意書)」를 발표하며 민예운동이 본격화되었다. 민예운동이 앞서 설명한 일본의 다른 공예가들의 집단행동처럼 제전에 공예부가 개설되는 것에 직접적인 영향을 미친 것은 아니다. 그러나 공예 제작자들이 과거의 것을 모방, 재현하는 데에서 그칠 것이 아니라, 개성적인 자기 표현을 중요시하는 분위기를 형성하며 그에 대한 이론적 배경을 뒷받침해줌으로써, 순수미술을 대상으로 하는 관전에 미술공예가 진입할 수 있었던 동

---

17  조선총독부의 시정(施政) 5년, 20년, 30년을 기념하여 각각 1915년에 조선물산공진회, 1929년에 조선박람회, 1940년 조선대박람회가 열렸고, 그 외에도 군소 박람회와 공진회가 열리기는 했으나 정기적으로 매년 열렸던 산업박람회는 없었다.

인 중 하나로 작용했다고 해석된다 .[18]

한편 , 민예운동과 조선의 관계에 대해서는 너무나 잘 알려져 있다 . 야나기 무네요시 , 도미모토 겐키치 （富本憲吉）, 하마다 쇼지 （濱田庄司）, 가와이 간지로 （河井寬次郎） 등 , 민예파의 주요 멤버를 연결해준 공통 분모는 바로 조선의 도자에 관한 공감이었다 . 특히 야나기가 민예 개념에 도달하게 되기까지는 사상을 구체화하기 위한 대상물이 필요했는데 , 그 역할을 담당한 것이 바로 조선의 서민적인 도자였다 .[19]

1916 년 처음으로 조선을 방문했던 야나기 무네요시는 , 아사카와 다쿠미 （浅川巧） 의 서울 집에 체류하면서 조선의 일상잡기에 둘러싸인 생활과 그 생활방식을 직접 경험하게 되었는데 , 이를 통해 야나기의 조선의 공예에 대한 관심이 비약적으로 높아졌다고 한다 . 이윽고 1920 년 12 월 , 그는 다쿠미와 함께 미술관 설립을 계획 ,『시라카바 （白樺）』1921 년 1 월호에「조선민족미술관의 설립에 관해서（朝鮮民族美術館の設立に就て）」라는 글을 발표한다 . 이윽고 1924 년 , 경복궁 내에 조선민족미술관 [ 도 1] 을 개설하는데 , 이는 주로 조선시대의 이름 없는 직인이 만든 민중의 일상품으로서의 미를 소개하기 위한 소규모의 미술관으로 , 현재 일본민예관에서는 바로 이 조선민족미술관을 자신들의 원점이었다고 소개하고 있다 .[20] 한편 , 1921 년 5 월 도쿄 간다 （神田）에서는 조선의 공예품 전반을 폭넓게 모은 < 조선민족미술전람회 > 가 , 다음해인 10 월에는 서울의 조선귀족회관에서 조선 도자 약 400 점을 모은 < 이조도자기전람회 >[ 도 2] 가 개최되었다 .[21]

당시 일본인들이 가지고 있던 조선 공예에 대한 관심이 , 조선미전 공예부를 개설할

---

18 東京国立近代美術館編 ,『近代工芸案内』東京国立近代美術館 , 2005, pp. 24-25.

19 鄭銀珍「朝鮮に魅せられた兄弟 - 浅川伯教と巧」,『越境する日本人：工芸家が夢みたアジア 1910s-1945』東京国立近代美術館 , 2012, p.28.

20 「日本民芸館について」,『日本民藝館』, 網址：<http://www.mingeikan.or.jp/about>（2022.04.24 瀏覽）。

21 木田拓也「工芸家が夢みたアジア―工芸の「アジア主義」,『越境する日本人』, 東京国立近代美術館工芸館 , 2012, p.15.

수 있었던 원동력으로 작용하지는 않았을까 하는 추측이 가능하다. 전람회를 관장한 주체는 총독부, 즉 일본 정부였으므로 내지에서의 상황과 수요가 식민지 정책에 반영되는 것은 당연한 일이다. 조선의 공예를 높게 평가하는 공감이 형성되었던 상황에서, 조선의 미술계에서 공예부의 개설을 요구하는 목소리가 있었을 때, 총독부는 그 요구에 즉시 대응하여 바로 다음 해부터 공예부 개설을 실현할 수 있었던 것은 아닐까.

도 1   朝鮮民族美術館

도 2   李朝陶磁器展覧会·1922 年 10 月 5 日 -7 日·京城·黃金町の朝鮮貴族会館にて。

사실 1921 년 12 월 26 일의 조선미전 창설을 논하는 회의에서 이미, 공예부의 개설에 관한 의견이 있었다고 한다.[22] 또한, 제 1 회 조선미전 도록의 서문은 "일부 논란을 불렀던 것은 조선의 공예품을 왜 설치하지 않는 것인가이다. (중략) 침체한 조선의 미술계에 있어서 공예품이 오늘날 비교적 그 특색을 가지고 있는 것은 우리들도 그 상황을 인정하고 있지만, 제 1 회 전람회로서는 설비와 기타 관계도 있어 부득이하게 이후의 일로 미루기로 하였다."[23] 라

22   直木友次良編『高木背水伝』大肥前社, 1937.
23   원문 : 一部の論難を招いたのは第一に何故に朝鮮の工藝品をも加へざりしか（中略）沈滞した朝鮮の美術界に於て工藝品が今日比較的其の特色を存して居ることは吾等も亦之を認めて居るのであるが、第一回の展覧会としては設備其の他の関係もあり己むを得ず之を後年に譲ることとされたのである。序,『朝鮮美術展覧会図録 第 1 回』朝鮮写真通信社, 1922.

고 밝히고 있어 , 이를 통해 저평가하고 있던 조선미술에서 공예만큼은 높은 수준을 인정하고 있었던 것을 알 수 있다 . 특히 제 1 회부터 공예부를 개설하는 것이 바람직하지만 , 설비 상의 문제 등으로 인해 연기한다고 하는 부분은 , 이후 조선미전 개혁안이 나왔을 때 있었던 신속한 대응에 대해 수긍이 가게 하는 대목이다 .

민예운동은 조선미전 공예부의 개설에만 영향을 끼친 것이 아니라 , 개설 후 그 운영에까지도 지속적인 영향을 미쳤다 . 아사카와 다쿠미는 , 1929 년에『조선의 소반 ( 朝鮮 の膳 ) 』, 1931 년에는『조선도자명고 ( 朝鮮陶磁名考 ) 』를 잇달아 출간했다 . 그는 이미 많은 사람들이 주목하고 있던 도자 이외에도 특별히 조선의 소반을 연구하여 조선 문화의 독자성을 주장하였다 . 조선미전

도 3 　소반 ( 朝鮮膳 ) 의 한 예

에 공예부가 개설되고 첫 해인 1932 년 , 한 비평에 실린 출품·입선작 통계를 보면 도기 , 칠기 , 석기 , 유리 , 조금 , 주금 등 재료나 기법에 의한 일반적인 장르 구분 속에 , 조선소반 ( 朝鮮膳 ) [ 도 3 ] 이 하나의 독립적인 항목으로 제시된 것이 나타난다 .[24] 재료나 기법의 구분에 의하면 소반은 목가구 , 혹은 칠기의 구분에 포함되는 것이 마땅하지만 , 각 가정마다 몇 개씩은 가지고 있었을 평범한 소반을 특별하게 하나의 공예 장르로 취급한 것이다 . 이는 다쿠미의 영향으로 인한 결과라고 생각한다 . 한편 그의 형 아사카와 노리타카 ( 浅川伯教 ) 는 제 16 회부터 제 19 회까지 공예부의 심사원 보조인 참여 ( 参与 ) 로 임명되기도 하였다 . 이렇게 이들의 조선 관련 활동이 조선미전 공예부에 직간접적으로 영향을 미친 것은 분명하다 .

## ( 二 ) 고적조사와 박물관

일본이 조선 공예에 대해 관심을 갖게 된 또 하나의 중요한 계기는 고적조사사업

---

24　神尾一春 ,「鮮展を通じて観たる朝鮮の美術工藝」,『朝鮮』207, 1932. 8., pp.31-35.

이었다 . 세키노 다다시 ( 関野貞 ) 를 비롯한 일본 관학자들의 주도로 한일 합병 이전인 1902 년부터 시작된 고적조사는 1909 년 본격적으로 재개되었고 , 1915 년의 시점이 되면 조선 전역의 조사가 완료되었다 . 특히 한반도 북부의 평양 근교에서 발굴된 낙랑 고적은 일본 공예계에서도 일대 센세이션을 일으켰다 .

도쿄미술학교에서도 모양사 ( 模様史 ) 주임 교수였던 오바 쓰네키치 ( 小場恒吉 ) 를 낙랑 고적 조사에 파견하였는데 , 그는 고분에서 출토된 목제품 , 칠기 , 청동기 , 도기 등의 모양을 모티프로 한 도해를 다수 남기고 있다 . [ 도 4] 도쿄미술학교에 소장되어 있는 이들 도해는 , 당시의 공예가와 학생들에게 상당한 영향을 미쳤을 것이라 짐작된다 .[25] 이러한 영향은 제전에서도 드러난다 . 예를 들어 다쓰무라 헤이조 ( 龍村平蔵 ) 가 제 8 회 제전에 출품한 타피스트리 [ 도 5] 는 낙랑 고적에서 출토된 원통 모양의 청동기 [26] 표면에 그려진 수렵문을 응용해서 제작한 작품이다 .[27] 또한 롯카쿠 시스이 ( 六角紫水 ) 는 발굴사업에서 출토한 낙랑 칠기의 복원 수리에 참가했는데 , 그 경험을 살려 낙랑 유물의 도안을 응용하여 제작한 , 세밀한 선묘의 칠기 [ 도 6] 를 제전에 출

도 5 龍村平蔵 ・ 〈 楽浪 〉 ・ 1927 ( 『工芸の世紀 : 明治の置物から現代のアートまで』 ・東京 :朝日新聞社 ・ 2003 ) 。

---

25 小場恒吉 , 『楽浪時代漆器模様図解』 ( 朗文堂 , 2008 ) ( 원본은 1919 년 출간 ).

26 현재 도쿄예술대학 대학미술관 소장 . 낙랑고분에서 출토된 마차의 부품으로 , 1927 년 6 월 매입했다고 기록되어 있다 . 일본의 중요문화재로 지정되어 있다 .

27 『工芸の世紀』東京芸術大学大学美術館 , 2003, p.158.

도 6　六角紫水,〈刀筆天部奏楽方盆〉, 1927, 広島県立美術館 。
도 7　조선총독부박물관

품하였다 . 그는 조선미전 공예부의 제 20 회 , 제 23 회 심사원을 맡기도 했다 .

고적조사의 성과를 토대로 세워진 것이 조선총독부박물관 [ 도 7] 이다 . 1915 년 조선왕조의 정궁인 경복궁 안에 설치한 조선총독부박물관은 고적조사와 보존사업에서 발굴된 유물의 수장고 역할을 했다 . 조선미전의 담당부서였던 총독부 학무국은 조선고적조사사업과 박물관 , 미술관 사업을 함께 관할하고 있었다 . 이는 , 조선미전에 공예부를 개설해달라는 요구가 있었을 때 , 실제로 공무를 진행하게 되는 담당 부서원들에게 이미 조선의 공예에 대한 이해가 어느 정도 형성되어 있었다는 사실을 짐작하게 한다 . 또한 , 조선미전의 심사원이 되어 조선을 방문하게 될 때에는 고적조사사업의 현황도 같이 시찰하는 것이 이른바 규정 코스처럼 되어 있었다 .

조선총독부박물관의 소장품 중 , 낙랑 유물은 큰 비중을 차지했다 . 전시의 구성을 알 수 있는 자료로 , 1918 년부터 1943 년까지 발행된 『조선총독부박물관진열품도감』을 들 수 있는데 , 여기에 실린 유물 총 418 점을 시대별로 분류하면 낙랑 · 대방 시대의 유물이 무려 94 점으로 22.5% 에 달한다 . 이는 일본인 학자들이 조선 공예의 절정기로 꼽은 신라와 고려시대를 합친 것과 비슷한 정도의 비중이다 .

이러한 낙랑 모티프는 조선미전 공예부에서도 가장 많이 사용된 모티프 중 하나이

기도 하다 . 도록에는 낙랑 문양을 이용한 입선작이 다수 실려 있다 .[ 도 8] 또한 , 도록이 제작되지 않은 제 20 회 이후에도 매년 '낙랑 문양'이라는 단어가 들어간 작품이 여러 점 입선작 명부에 올라있어 , 작품에 낙랑 고적에서 출토된 유물의 모티브를 응용한 제작 경향은 지속되었다는 것을 알 수 있다 .

그런데 낙랑 고고학은 관학자들에 의해 조선 역사의 타율성을 논하기 위한 식민사관의 주요 레퍼토리 중 하나였다 . 조선미전에서 낙랑 유물이 이토록 큰 영향력을 행사했다는 것은 조선미전이 식민통치를 정당화하는 수단의 하나로 이용됐었다는 것을 뒷받침하는 구체적인 근거이기도 하다 .

## 四、시야를 확장하여 : 타이완과 만주국

결론을 대신하여 , 타이완과 만주국의 사례에 대해 언급하며 논의를 마치고자 한다 . 타이완에서는 1927 년 타이완미술전람회가 개설되어 1943 년 타이완총독부 미술전람회 마지막회가 열릴 때까지의 타이완 관전 역사상 공예는 한 번도 포함되지 않았다 . 1927 년은 , 일본에서도 미술공예부가 추가된 첫 해이자 조선미전에는 아직 공예가 설치되지 않았던 시점이다 . 따라서 대전을 준비할 당시에는 일본의 예를 따라 공예를 염두에 두지 않았을 수 있지만 , 그 이후 1943 년까지 한 번도 공예부 추가에 대한 논의가 없었을 지에 대해서는 의문이다 . 어쩌면 조선의 경우처럼 폐지해야 할 대상으로 여겨진 서 부문이 존재하지 않았기 때문에 , 화가들이 적극적으로 체제의 변화를 주장해야 할 상황에 놓여있지 않았을지도 모르겠다 . 발표자는 언어의 한계로 인해 자료를 찾지 못했지만 , 추후 타이완인 연구자들께

서 이 부분에 대해 검토해주시기를 기대한다 .

조선총독부박물관과 같은 해인 1915 년에 개관한 타이완총독부박물관 ( 전신 민
생부 식산국 부속박물관은 1908 년 개관 ) 은 동식물이나 지질광물 등의 학술 표
본 중심의 컬렉션을 갖춰 , 오늘날의 개념으로 보면 자연사박물관에 가까웠다 . 공
예 유물이 컬렉션의 중심이 되는 박물관은 전후의 일이므로 , 타이완총독부박물관
과 공예부 개설에 대한 논의를 연결지어 생각하지는 어려울 것 같다 .

한편 , 야나기 무네요시가 타이완의 공예를 처음 접한 것은 , 1914 년 , 도쿄 우에노
에서 열린 다이쇼 천황 즉위 기념 박람회에서였지만 , 그가 민예운동과 관련하여 타
이완을 찾은 것은 1943 년이 되어서였다 . 그는 그 해 3 월 9 일부터 4 월 21 일까지
동양미술국제연구회와 일본민예관의 위탁을 받아 타이완 전역에서 민간생활용구
에 대한 조사활동을 벌였다 . 야나기는 원주민 공예품 중 특히 직물에 대해서는 정창
원 보물에 섞여 있어도 위화감이 없을 정도라고 절찬하였으며 , 소뿔로 만든 파이프 ,
죽세공품 등 , 현지 산물을 가공해서 제작한 공예품에 대해 양질의 재료가 갖는 미감
외에 지방 특유의 풍격을 갖고 있다고 상찬하였다 . 그는 타이완의 민예에서 이전부
터 이상으로 생각하고 있던 민예미를 발견하였으며 , 구 영국영사관 건물에 대해서
는 타이완 민예관으로 만들고 싶다는 욕심을 비치기도 했다 .[28]

약 한 달 간의 조사를 마친 후 , 4 월 13 일 타이페이제국대학에서 < 민예란 무엇인
가 > 라는 테마의 강연을 가졌고 , 4 월 16 일과 17 일 , 이틀 간 조사보고 전시회를
열었다 . 조사하면서 수집한 공예품은 현재 도쿄 일본민예관에 수장되어 있다 . 당
시는 이미 일본과 미국과의 전쟁이 심화되고 있던 시기로 , 부전이 마지막으로 열
린 해이기도 하다 . 조금 더 이른 시기에 민예파의 타이완 조사가 진행되었더라면 ,
공예부 개설의 움직임으로 이어졌을지도 모르는 일이다 . 이와 관련하여 , 일본의

---

28   더 자세한 것은 , 林承緯「台湾の民芸と柳宗悦」『デザイン理論』49 号 , 2006, pp. 63-73; 角南聡一郎「民
     芸運動と台湾原住民の工芸」『人類学研究所研究論集』2 号 , 2015, pp. 69-80.

시선은 당초 중국 대륙을 중시하고 있었고, 조선에서의 조사나 활동은 그와 관련된 것이었으며, 야나기가 1940년대가 되어서야 타이완을 방문한 것은 일본의 정책이 그 즈음부터 북방정책에서 남방정책으로 전환되었던 것과 관련된 것은 아닌가 하는 지적을 받은 바 있다.[29]

만주국미술전람회의 전신이 된 1937년 방일선조기념미술전람회에는 공예 부문이 없었지만, 1938년 만주국미술전람회 개설 때부터 제3부 '미술공예'가 포함되었고 1944년까지 지속되었다. 만전에 대해서는 연구의 기초가 되는 자료와 작품이 거의 전해지지 않아 연구가 진행되기 어려운 상황이다.[30] 공예부에서 주목할 만한 점은, 제5회부터 정식 명칭이 만주국회화공예서도전으로 변경되면서, 공예부가 공예와 의장도안으로 구성된다고 명시한 점이다. 조선미전에는 도안이 한점도 입선한 예가 없으며, 제전에는 도안이 몇 차례 입선됐던 것이 확인되지만, 전람회의 부문 명에 '도안'이 명시적으로 들어가지는 않았다. 만전에 실제 어떤도안 작품이 출품되었는지는 도록이 전해지지 않아 알 수가 없지만, 제전에 입선됐던 도안을 감안하면 프로덕트 디자인이나 실내장식이었을 것으로 추정된다. 또한, 안동미술공예소 (安東美術工芸所) 라는 기관에서 응접대 (테이블) 등 가구를 출품한 것이다. 개인이 아닌 제작소 명의로 출품한 것은 제전과 조선미전에서는 볼 수 없는 일이다. 이러한 특징을 통해 만전의 공예부 개설은 개설 초기에 '미술공예'라는 명칭을 갖고있었더라 하더라도 순수미술로서의 공예 진흥보다는 산업으로서의 공예, 즉 만주국 거주민들의 생활 향상을 위한 공예 진흥의 목적이컸음을 알 수 있다. 만전이 개설된 시기 (1938년) 나, 중국 침략을 위한 병참기지로 이용됐던 지리적 조건을 감안하더라도 만전의 공예부는 사변 (전쟁) 을 지원하기 위한 정책의 일환이었을 가능성이 높다. 반면 타이완은 섬이라는 지리적

---

29  이번 심포지움의 질의를 맡은 문정희 선생님께서 이와 같은 예리한 지적을 해주셨다. 이 자리를 빌려 감사를 표한다.

30  참고할 만한 연구로, 崔在爀「滿洲国美術展覧会研究」『近代画説』16, 2007. 江川佳秀「滿洲国美術展覧会をめぐって」東京文化財研究所企画情報部編『昭和期美術展覧会の研究：戦前篇』中央公論美術出版, 2009.『東京・ソウル・台北・長春　官展に見る近代美術』, 福岡アジア美術館 他, 2014.

조건으로 인해 대륙 침략과 일정한 거리를 유지할 수 있었을 것이다 . 현재 자료의 제약으로 자세한 것은 알 수 없으나 , 부족하나마 이렇게 추측에 가까운 논지를 개진한 것은 , 이를 통해 각국의 공예 개념과 제도에 대한 비교 연구의 출발점이 되기를 기대하기 때문이다 .

## 參考資料

### 日文專書
- 国際シンポジウム「日本における『美術』概念の再構築」記録集編集委員会編,《「美術」概念の再構築（アップデイト）——「分類の時代」の終わりに》,東京：ブリュッケ,2017。
- 小場恒吉,《楽浪時代漆器模様図解》,東京：朗文堂,2008。
- 朝鮮寫真通信社編,《朝鮮美術展覧会図録第 1 回》,京城：朝鮮寫真通信社,1922。
- 直木友次良編,《高木背水傳》,東京：大肥前社,1937。
- 東京文化財研究所企畫情報部編,《昭和期美術展覧会の研究：戦前篇》,東京：東京文化財研究所,2009。
- 東京国立近代美術館編,《越境する日本人——工芸家が夢みたアジア 1910s-1945》,東京：東京国立近代美術館,2012。
- 東京国立近代美術館編,《近代工芸案内》,東京：東京国立近代美術館,2005。
- 東京芸術大学大学美術館編,《工芸の世紀》,東京：東京芸術大学大学美術館,2003。
- 木田拓也,《工芸とナショナリズムの近代——「日本的なもの」の創出》,東京：吉川弘文館,2014。

### 日文期刊
- 角南聡一郎,〈民芸運動と台湾原住民の工芸〉,《人類学研究所研究論集》2（2015）,頁 69-80。
- 香取秀真,〈帝展第四部の監査審査にたづさはりて〉,《美之国》3.9（1927.01）,頁 113-114。
- 高村豊周,〈工芸と工芸美術の問題〉,《工芸時代》1.1（1926.12）,頁 4。
- 神尾一春,〈鮮展を通じて観たる朝鮮の美術工藝〉,《朝鮮》207（1932.08）,頁 31-35。
- 林承緯,〈台湾の民芸と柳宗悦〉,《デザイン理論》49（2006）,頁 63-73。

### 韓文期刊
- 〈第十一屆朝鮮美展漫評〉,《第一線》6（1932.07）,頁 96-99。
- 유니아,〈조선미술전람회 공예부의 개설 과정에 대한 고찰——전람회를 통한 근대 공예 개념의 형성과 확산〉,《미술사논단》38（2014）, 頁 93-123。
- 유니아,〈서구를 향한 일본미술 선전 – 독자성과 오리엔탈리즘〉,《일본비평》11.1（2019）,頁 100-121。

### 報紙資料
- 〈글씨와 四君子 美展에 出品은 不可〉,《조선일보》,1926.03.16。
- 〈書와 四君子는 素人芸術에 不過〉,《매일신보》,1926.03.16。
- 〈論説——朝鮮美術展覧会에 대하여〉,《매일신보》,1928.05.19。
- 〈作者를 無視코 店主名義 出品〉,《조선일보》,1932.05.29。
- 〈美展改革運動〉,《동아일보》,1932.06.07。
- 〈美展의 印象〉,《매일신보》,1933.05.21。
- 〈混亂·矛盾 第十二回朝美展二部,三部를 보고（五）〉,《조선일보》,1933.06.03。
- 〈特選의 異彩 古豪와 新進〉,《매일신보》,1937.05.14。
- 〈鮮展評〉,《매일신보》,1944.06.24。

### 網頁資料
- 〈日本民芸館について〉,《日本民藝館》,網址：<http://www.mingeikan.or.jp/about>（2022.04.24 瀏覽）。

# 臺展、府展時代日本官展中的日本畫新趨勢

從「故鄉」觀點進行考察

文／兒島薰 [*]

## 一、前言

歷經 1923 年關東大地震帶來的經濟、社會活動巨大變化後，1927 年（昭和 2 年）可說是日本實質上揭開昭和時代序幕的一年。到了 1930 年代，現代主義已經深深滲透入都市生活，與此同時，日本也已經開始走上戰爭之路。始於這個時代的臺灣美術展覽會（以下內文簡稱臺展）中，臺灣畫家如何形成其「臺灣美術」認同，過去已有過許多熱烈討論。近年來邱函妮在其中加入了「故鄉」觀點加以分析。這種「故鄉」概念乃基於成田龍一的下列討論。成田龍一認為，在現代化過程中，人們開始離鄉背井遷徙到都市，也因此開始意識到自己生長的土地為「故鄉」。[1] 換句話說，「故鄉」是因為有「都市」的存在才產生的概念，是一種在意識上形成的認知。他認為在現代都市空間中，「故鄉象徵」和「都市象徵」的事物相互定義，使得在都市生活者形成了複合式的認同。成田龍一發現，「故鄉」是因為共享歷史、空間、語言，因而被視為一種共同體，而這樣的結構與民族國家有著共通之處。[2]

邱函妮也認為，臺灣畫家在留學東京美術學校等求學過程中意識到「故

---

[*]   日本實踐女子大學文學部美學美術史學科教授。

[1]   成田龍一，《所謂「故鄉」的故事——都市空間之歷史學》（東京：吉川弘文館，1998），頁 144-149。成田書中以明治時期大量成立的「同鄉會」（來自同一故鄉所組成的團體）會刊分析為本，在文學作品的分析之外，也嘗試架構理論。

[2]   成田龍一，《「所謂「故鄉」的故事——都市空間之歷史學》，頁 90-100。

鄉」的存在，發現了「與自己自我認同相連的『故鄉』『臺灣』」，她基於這個假設來分析個別畫家的活動。[3] 除此之外她還提及，臺灣雖因現代化喪失了被殖民地化的「故鄉」，但是「因現代化而失去『故鄉』或面臨認同危機、不僅僅是臺灣藝術家的問題。其實同時代的日本藝術家也面臨著同樣的問題。這個時期美術創作的重要課題，應該是追求文化獨特性，以擺脫失去『故鄉』和認同危機的狀態」，而她也點出，這個問題在日本屬於「國家」問題，在殖民地則被置於「鄉土」的地方層級來討論。[4] 為回應這種說法，本文找出幾位與官展關係深厚的日本畫家，運用「故鄉」這個概念，試圖解讀在臺灣畫家追求認同的同一時代，日本畫家如何意識到自己的認同，這又如何成為「國家」層級的問題。

## 二、日本畫的「新古典主義」

1920 年代末期到 1930 年代，有人用「新古典主義」來描述當時日本畫出現的嶄新表現手法。思考這個詞彙之前，筆者想先回溯當時的時代狀況。日本的大正時代（1912-1925）常被認為是充滿個性、自由藝術活動的時代。而支撐這個時代的，是當時的新興企業家，其背景則是第一次世界大戰的特殊需求帶來的蓬勃景氣。但是戰爭結束後，接著發生了 1923 年 9 月 1 日的關東大地震，為日本經濟帶來了極大的打擊。因此許多藝術家贊助者紛紛割愛藏品，或者停止不再收藏。古田亮特別關注當時攝政、也就是日後的昭和天皇於 1923 年 11 月 10 日頒發的「詔書」。詔書中寫著「國華興隆之本在於國民精神之剛健」，認為國民應該為國家竭力勤勉，力求綱紀肅正、質實剛健，一改「輕佻詭激」之風。上面除了內閣成員的署名，

---

3　邱函妮，《「故鄉」的表象——日本統治時期之臺灣美術研究》（東京：東京大學大學院人文社會系研究科博士學位論文，2016.01），頁 15。

4　邱函妮，《「故鄉」的表象——日本統治時期之臺灣美術研究》，頁 245-246。

還印有天皇「御璽」後公布。[5] 如此強調「國民精神」的天皇訊息，想必也對美術帶來不小的影響。古田注意到，川合玉堂發表了「從輕佻浮薄到嚴謹認真」的談話：「應研究自古以來的正確藝術運動，對線條、色彩等其他描繪手法費心觀察注意。」[6]也關注到這與之後日本畫界「古典主義的傾向」之間的關係。其實皇室與美術界之間，早在這之前就已經有更密切的關係。從大正天皇在皇太子時代的 1900 年「御成婚」以來，皇室每逢喜慶便會向美術家訂購各種奉祝獻上品。筆者認為，震災之後，美術家的民間贊助者消失，對皇室或宮內省的依賴比重加深，這也加快了美術界的階級化，並與之後的報國風氣有關。[7]

另一方面，許多建築物燒毀的都心區域蓋起了新的鋼筋混凝土建築，產生了所謂的「帝都」空間，現代主義文化便誕生於此。在這樣的新時代中，部分日本畫家以抑制色彩、重視線條來表現強調精神性的趨勢。過去向來以「新古典主義」來稱呼這種創作風格，但是「新古典主義」（Le néo-classicisme）當然是借自西洋美術史的用語，為何以此特別用在日本畫上，原因不明。此外，究竟以何為「古典」，也並不明確。濱中真治曾經調查日本美術史文獻中使用過「新古典主義」的例子，發現首次出現在森口多里的《美術五十年史》（鱒書房，1943 年）中，除了土田麥僊、小林古徑之外，對中村大三郎、吉岡堅二、福田平八郎等呈現現代主義傾向的作品，也使用了「新古典主義」此一詞彙，但並未提出明確

5　古田亮，《何謂日本畫——近代日本畫論》（東京：角川選書，2018），頁 230-231。（薄冊名：關於國民精神作興．御署名原本．大正十二年．詔書十一月十日）。

6　古田亮，《何謂日本畫——近代日本畫論》，頁 231-232；原文來自川合玉堂，〈後退的美術界與雕刻界——從輕佻浮薄到嚴謹認真〉，《太陽》，頁 112-114，值得注意的是，此文並非發表於美術雜誌，而是一般大眾雜誌。

7　兒島薰，〈大眾導引的國家主義——奉祝時代〉，《近代畫說》27 號（2018），頁 4-7。

的定義。[8] 森口認為土田麥僊、小林古徑、中村大三郎的作品「省略了屬性描寫，線形洗練、沉靜而均整」，並使用了「清淨」、「知性」等偏感性的表現字眼。濱中發現，戰後的美術評論家河北倫明很積極地使用「新古典主義」這個詞彙。河北倫明是 1952 年國立近代美術館開館時的課長，也是深具影響力的美術評論家。在河北以後，小林古徑旅歐後所畫的作品被視為「新古典主義」的代表。河北倫明對再興日本美術院的畫家高度肯定，對官展及擔任東京美術學校教師的日本畫家則不表興趣，這可能影響了至今日本畫歷史多以院展作家為中心來討論的傾向。另一方面，近年來古田亮更常使用「古典主義」而非「新古典主義」一詞，他關注現代主義的變化，認為「古典主義式的現代主義」是昭和初期日本畫的特質。[9] 這類討論中的畫家視為規範的「古典」美術，可能是日本、中國 7、8 世紀到 13 世紀左右的古畫，或者江戶初期的琳派，甚至是西洋古代到文藝復興藝術，範圍相當廣泛。[10]

另一方面，西洋美術史家鈴木杜幾子將拿破崙時代的泛歐風格視為歐洲的新古典主義，拿破崙時代之後的浪漫主義則與各國的國家主義有密切關係，她認為日本「新古典主義」也與這種政治思想有關。[11] 如果把前述川合玉堂談話中的「從輕佻浮薄到嚴謹認真」連接到之前的詔敕，應可看出國粹主義式的意識。濱中也指出，國粹主義的加速，與西洋畫和建築等「文化各方面想

---

8　濱中真治，〈什麼是「新古典主義」？——摘自研究筆記〉，收於山種美術館學藝部編，《山種美術館開館 30 周年紀念論壇報告書　日本有新古典主義繪畫嗎？——檢驗 1920-30 年代的日本畫》（東京：山種美術館，1999），頁 61-71。論壇於 1996 年 10 月 5 日在山種美術館舉辦。

9　古田亮，《何謂日本畫——近代日本畫論》，頁 264。

10　古田亮，《何謂日本畫——近代日本畫論》，頁 243 中指出，畫家所認為的「古典」有「①裝飾畫風（琳派等）②線描畫（佛畫、繪卷類等）③水墨畫（中國古畫）④浮世繪（風俗畫、肉筆浮世繪）」，但其描述中交雜著各種畫風與技法、類別，可見得難以有明確的分類。

11　鈴木杜幾子，〈歐洲的新古典主義時代〉，收於山種美術館學藝部編，《山種美術館開館 30 周年紀念論壇報告書　日本有新古典主義繪畫嗎？——檢驗 1920-30 年代的日本畫》，頁 22-25。

確立日本、東洋認同的顯著傾向」有關。[12]

基於這些論點，關於這個時代的日本畫中所謂「古典」的探求，與日本人在現代化中的認同有何關係，以下將舉出幾個日本畫家為例，從「故鄉」這個觀點加以考察。

# 三、發現「故鄉」日本

## （一）菊池契月（1879-1955）

畫家菊池契月自文部省美術展覽會（以下內文簡稱文展）開辦以來便屢次獲獎，也曾擔任帝國美術院展覽會（以下內文簡稱帝展）的評審委員，活躍於京都。與古徑一樣，旅歐返國後，他從運用色彩的寫生式表現，漸漸走向重視線描、抑制色彩的清澄畫面。他未曾到過臺灣，但是身為官展的權威畫家，仍具有一定的影響力。以下將以菊池契月為例，觀察 1920 到 1930 年代的變化。

菊池契月是慣於描繪人物的畫家。明治時期他經常以廣為人知的歷史故事人物或中國故事為題材，在展覽中發表人物畫。但進入大正時期後，他開始發表〈鐵漿蜻蛉〉（1913 年，第七屆文展，東京國立近代美術館）、〈黃昏〉（1914 年，第八屆文展，京都國立近代美術館）等現代風俗畫。契月在 1922 年跟美學家中井宗太郎／中井愛夫妻、國畫創作協會的日本畫家入江波光、吹田草牧等人一同赴歐視察。契月本身沒有留下什麼相關紀錄，但幾乎與他全程同行的吹田草牧則留下了日記，道

---

12　濱中真治，〈什麼是「新古典主義」？——摘自研究筆記〉，頁 69。

田美貴以此為線索，整理了菊池契月的旅程及內容。[13] 根據道田美貴的整理，契月在巴黎先去參觀了羅浮宮（Musée du Louvre）、盧森堡美術館（Musée du Luxembourg），接著在留學中的洋畫家黑田重太郎介紹下，參觀了黑田所師事的安德烈·洛特（André Lhote）的展覽。旅歐期間他還購買了洛特的鉛筆畫和雷諾瓦（Pierre-Auguste Renoir）的花卉畫。離開巴黎後他還去義大利旅行，在米蘭、帕多瓦、威尼斯、佛羅倫斯、阿西西等地熱切參訪了喬托（Giotto di Bondone）等文藝復興初期及中期的美術作品。據說他在各地不時拿起粉彩筆臨摹，相當熱中於學習。[14]

契月旅歐期間，對 14、15 世紀的義大利美術特別關心，也積極臨摹。這似乎是受到同行美學家中井宗太郎及美術史研究家兼翻譯家中井愛這對夫妻的影響。山本真紗子調查中井夫妻的書信，發現兩人從巴黎一路旅行到英國、德國、義大利，所到各地都熱心參訪美術館藏品。[15] 從書信中可知，中井夫妻深深傾倒於埃及美術、中世紀美術、文藝復興美術，在中井宗太郎旅歐期間開始撰寫的《冰河時代與埃及藝術》（1923）中，圖片除了收錄大英博物館（British Museum）、羅浮宮的藏品，據說還刊載了「同時期人也在巴黎的菊池、入江、石崎光瑤」等人的藏品，可見這群同行者都對古代美術深感興趣。[16] 契月的英國和義大利之旅也與中井夫妻同行，有機會接觸到自古代以來的歐洲美術史。

---

13　道田美貴，〈契月眼中的歐洲〉，收於三重縣立美術館等編，《菊池契月誕生 130 年紀念展》（朝日新聞社，2009），頁 121-125。

14　道田美貴，〈契月眼中的歐洲〉，頁 122。已經確認有臨摹喬托的〈聖母登極〉（烏菲茲美術館）、〈耶穌遇上瑪利亞〉（帕多瓦，競技場禮拜堂），還有臨摹「史特勞斯的聖母畫家」中〈天使報喜〉（14 世紀末，佛羅倫斯，學院美術館）的聖母和大天使加百列的臉部局部。臨摹的作品名稱及鑑定係參考道田的論文。

15　山本真紗子，〈美學者中井宗太郎之旅歐體驗（1922〜23）〉，《人文學報》110 號（2017.07），頁 71-92。

16　山本真紗子，〈美學者中井宗太郎之旅歐體驗（1922〜23）〉，頁 79。中井宗太郎，《冰河時代與埃及藝術》（京都：美術圖書出版部，1925），序言提及它刊載了三人的藏品，收錄作品圖片二十三頁，但並未明示何者為契月所藏。

回國後，契月在 1924 年的第五屆帝展發表了〈立女〉。在其運用許多銀泥、充滿幻想風格的畫面中描繪了兩個女人，其髮型和服裝彷彿天平時代的女性形象或中國唐代的俑，植物和鳥的表現手法則令人聯想到龐貝的壁畫。道田美貴還陸續指出這幅畫與藥師寺〈吉祥天女像〉（8 世紀）、正倉院〈鳥毛立女圖屏風〉（8 世紀）、〈天使報喜〉的大天使加百列等作品的關聯，認為他同時擷取了東西方過去作品的表現手法。

之後契月在 1928 年 6 月首次來到沖繩，以這次的經驗為靈感，在秋天的帝展中展出〈南波照間〉（圖 1）。6 月 7 日他離開神戶，10 日凌晨抵達沖繩，18 日離開，21 日回到京都，前後八天左右的停留，除了沖繩本島以外，並沒有到過其他島。契月在雜誌上發表過關於這趟旅行的短文，將沖繩稱為「琉球」。[17]「古老琉球的紅型染，頻頻向我發出邀約，引我前往琉球。在南方海洋上相隔遙遠的島上，穿著這種服裝的女人，身上似乎還留有日本女

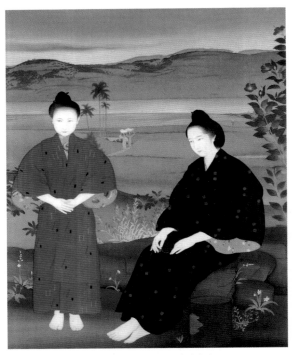

圖 1 菊池契月，〈南波照間〉，1928，絹本設色，224×176cm，京都市美術館典藏，第九屆帝展，圖片來源：三重縣立美術館等編，《菊池契月誕生 130 年紀念展》（朝日新聞社，2009）。

---

17 菊池契月，〈琉球之女──紅型染及其他南島風情〉，《大每美術》7 卷 8 號（1928.08.05），頁 13-17。

人原始的樣貌。」[18] 他當時帶著一種從中央望向地方的觀點,將遠方的島視為一種「原始」的文化。

〈南波照間〉的畫面中是兩個占極大比例的女人,背景是一片南國風景。女人們的髮型、服裝都很有琉球風格。畫中以自由的線條勾勒出鼻子和臉部輪廓,充分反映出契月所描述的沖繩女性臉部特徵:「細長又微微往上勾的眼睛、一對濃眉。」不過一反他文中「膚色黝黑」的描述,畫中的女子膚色非常白。左邊女性在芭蕉布衣服下穿著貝殼圖案的紅型染。右邊女性的衣服上下都是植物圖案。還有一點引人注意的是,兩人都赤腳沒有穿鞋。在背景中,「比(筆者註:京都的)東山低矮、更加平緩的綠色山巒連綿不斷,上面覆蓋著鮮豔的綠色」,是一片綠意盎然的風景。與前景相比,遠景的棕櫚樹、頭頂著農作物搬運的女人們則畫得極小。這種極端的遠近對比,令人想到初期文藝復興或者國際哥德式藝術時代的原始表現。另外,頭頂著東西搬運的女性也經常被用來象徵「未開化」。金泥刷過天空,用以表現出南國明亮的天光。契月說過,當地除了有蘇鐵、芭蕉、棕櫚等「充滿南島氣息的植物」,也有小笠原露兜樹和松樹。不過畫面遠景中只畫了棕櫚和椰子樹,以簡明的手法來強調此為「南方之島」。在風景表現中減少了顯示特定地點的元素,標題也讓人想起比沖繩本島更南、接近臺灣的波照間島。從中可看出從「中央」望向「地方」的視線,以及畫家如何將異國風情投射在南方小島上。

另一方面,契月發現在京都也看得到「女人將東西頂在頭上走路的風俗」,不過在埃及雕刻和繪畫也可以看到。他還提到:「琉球女人個性相當開朗,特別是糸滿的女人,表現出不讓鬚眉的堂堂風姿。粗獷線條、強大堅毅等特點,都是琉球女人和埃及女人的共通之處。」[19] 如同前述,契月曾經購

---

18　菊池契月,〈琉球之女——紅型染及其他南島風情〉,頁13。
19　菊池契月,〈琉球之女——紅型染及其他南島風情〉,頁15。

買埃及的美術作品，似乎也對埃及美術懷抱著憧憬。他在女性服裝和髮型上描繪出琉球文化，但筆下的女性膚色白皙且裸足，較現實中的女性感覺更神聖高貴。

契月在旅行之前就對紅型染很感興趣，有蒐集的習慣，他在當地還從琉球王家尚男爵（尚順）口中聽到紅型染為加賀友禪之源流的說明，[20] 得知染一片樹葉形狀時，上方朱色、中央墨色、下方暈染胭脂的染法，為古老的紅型染，之後由加賀友禪繼承，傳入京都。這種染法將貝殼的顏色化為圖案，也清晰地留下貝殼的圖案。

四年後，契月發表了〈少女〉（1932 年，京都市美術館）（圖 2），其背景留白，畫面上只大大畫了坐在地上的少女。長髮編成辮子垂下的樣子看來極有現代風格。他抑制色彩的使用，以簡潔的衣紋線勾勒出量感來表現女性的身體。以線描在白色畫面上描繪的現代京都女性姿態，剛好跟〈南

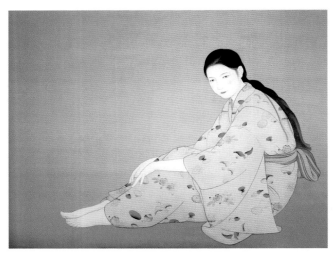

**圖 2** 菊池契月，〈少女〉，1932，絹本設色，118.5×145.5cm，京都市美術館典藏，菊池塾展，圖片來源：三重縣立美術館等編，《菊池契月誕生130 年紀念展》（朝日新聞社，2009）。

---

20 菊池契月，〈琉球之女──紅型染及其他南島風情〉，頁 16-17。

波照間〉中的女性形成對照。假如將兩者視為現代少女形象和土著女性形象、時尚簡練的都會和鄉下的自然，也可以用所謂「新古典主義式」的線描作品和以豐富色彩表現的「地方色彩」作品這種對比，來看待兩幅作品。另一方面，畫中女性的和服有貝、鳥、花等圖案，是與紅型一脈相連的友禪染，友禪成為連接現代與過去、都市與地方的載體。

不過其實契月並非出身京都，他來自長野的深山小鎮。在鐵道逐漸普及的時代，他不顧旁人反對離家，幾經波折後，師事於京都權威畫家菊池芳文門下，並與其長女結婚成為入贅養子。契月也可以說是一個失去故鄉者（Diaspora）。芳文原是擔任文展評審委員的大老，他去世後，契月開始擔任評審委員。但是契月在世時，外界就經常將他與信州的風土和氣質相提並論，七十六歲過世前一年他才獲得「京都市名譽市民」的稱號，[21]可以說他自始至終都沒有被視為真正的京都人。菊池契月在琉球看到頭頂物品載運的女性時，想起了埃及美術和京都風俗。他還將琉球的山與京都相比，有如他因遷徙離開了京都，因而以對「故鄉」的愛戀目光注視著京都。此外，他知道紅型染與現代京都友禪的淵源、了解友禪源流所在後，似乎也開始將與京都具備共通點的琉球視為「故鄉」。〈南波照間〉所描繪的，或許正是他理想中的「故鄉」。

## （二）土田麥僊（1887-1936）

比菊池契月年輕八歲、於同時期活躍於京都的土田麥僊，一開始在文展頗受注目，但是他意識到西洋美術的畫風與文展並不一致，1918 年便離開文展，成立國畫創作協會，但國畫創作協會的經營遭挫於 1928 年解散，1929 年以後他開始參加帝展。麥僊在 1921 年 10 月至 1923 年 3 月間赴歐，

---

21　吉中充代（京都市美術館學藝員）描述了被京都視為他者的契月。晚年契月獲京都市名譽市民身分後，才得以進行市民葬。參見吉中充代，〈從京都看契月〉，收於三重縣立美術館等編，《菊池契月誕生 130 年紀念展》，頁 13-17。

走訪各地。到達馬賽後，他首先拜訪了雷諾瓦位於卡涅的別墅，在巴黎逛了許多畫廊，購買了塞尚、雷諾瓦、魯東（Odilon Redon）、亨利·盧梭（Henri Rousseau）等人的小品。田中修二認為，麥僊在旅歐之前，就已經從身為美學家的弟弟土田杏村及中井愛子等人口中，獲得了文藝復興藝術的相關知識。[22]

麥僊回國後創作的兩件大作〈舞妓林泉〉（1924）、〈大原女〉（1927），以和西洋學院派繪畫相同的過程來繪製。[23] 首先他在數次寫生中讓構想發酵，決定構圖後，依人物、風景等不同部分畫下正確底圖，再進入調整整體的階段而成畫。他以色彩覆蓋整個畫面，顯示他強烈意識到西洋畫的風格，但是各元素平面式地鋪滿畫面，並未呈現出空間的深度。〈大原女〉中的三名女性構成三角形，配置在近正方形畫面的對角線上，地面描繪的蒲公英和背後的棣棠花盛開，提高了裝飾效果。這種原始表現，正如同麥僊旅歐期間勢必看過的初期文藝復興宗教畫。

廣泛吸收了西洋美術的麥僊為何不採用現代風格，而是以這種方式來描繪大原女？回國後不久，麥僊造訪京都帝室博物館（今京都國立博物館），參觀了繪卷和屏風後深受感動：「東海小國日本竟能有如此出色之作，令我略感不可思議。」[24] 另外在奈良帝室博物館（今奈良國立博物館）看到佛像時，他也感受到媲美希臘雕刻之美。最後他還說道：「最近自己反而像異邦人，能對日本的人物或風景感到新鮮有趣，我暗自欣喜。過去不曾注意到的農舍自然的色彩變化、舞妓的髮型、大原女手巾的繫結等，令我

22　田中修二，〈土田麥僊之古典主義——兩次大戰戰間期的日本畫動向〉，《大分大學教育福祉科學部研究紀要》30 卷 2 號（2008.10），頁 87-102。

23　〈舞妓林泉〉，《獨立行政法人國立美術館》，網址：<https://search.artmuseums.go.jp/records.php?sakuhin=2068>（2022.09.29 瀏覽）；〈大原女〉，《獨立行政法人國立美術館》，網址：<https://search.artmuseums.go.jp/records.php?sakuhin=150623>（2022.09.29 瀏覽）。

24　土田麥僊，〈回朝後之第一印象〉，《中央美術》9 卷 9 號（1923.09），頁 141。

感到懾人之美。」[25]之後麥僊也不斷描繪舞妓。筆者曾根據他這番發言分析，回國後的麥僊或許是用與「西洋男性」同化後的視線在注視日本女性，以大原女或舞妓等女性形象來象徵「傳統」文化，因此沒有用現代，而是用古老的形式來表現。不過舞妓的歷史其實不長，這是在京都都市化、現代化中所誕生的職種，而畫家開始以舞妓為模特兒作畫，剛好是他在京都學畫的時代。[26]這裡值得注意的是，舞妓也是一種「被創造的傳統」。麥僊同樣不是京都人。他出身於新潟縣佐渡島，旁人同樣反對他成為畫家。在封閉的京都，麥僊可能也一直沒有被認同為京都人。離開京都，從西洋遙遙回望遠方島國日本，讓他得以脫離狹隘的京都人觀點，重新認識日本這個「故鄉」，進而將京都視為自己的「故鄉」。

關於〈舞妓林泉〉，麥僊自己曾說：「年輕的憧憬、緊密的結構、自然中最美的線條、色彩，或日本民族散發的優美，假如我能表現出幾分，吾願足矣。」[27]換句話說，麥僊意圖表現出他在京都這個地方看到的「鄉土色彩」，但這對帝國子民來說並非「鄉土」，而是連結到「國家」意識，最後成為「日本民族」這樣的詞彙。

經過這個階段，麥僊又發表了讓人想起桃山時代狩野山雪作品的〈朝顏〉（1928），以及本於徹底寫生並參照中國宋元畫樣式的〈罌粟〉（1929年，第十屆帝展），走向結構性的畫面。同樣以舞妓為題材的〈明粧〉（1930年，第十一屆帝展，東京國立博物館）（圖3），整體以白色為基調，大量使用直線的幾何構圖來描寫一間老字號料亭的客間。舞妓就像是為了替畫面增添和服圖案色彩而有的存在。〈舞妓林泉〉描繪的舞妓

---

25　土田麥僊，〈回朝後之第一印象〉，頁141。

26　現在的舞妓始於1872年京都舉辦博覽會時，官民共同提出的「都踊」活動。參見植田彩芳子，〈總論　日本近代描繪之舞妓〉，收於京都文化博物館編，《舞妓摩登──畫家筆下京都之美麗舞妓》（京都：青幻舍，2020），頁8-15。

27　土田麥僊，〈關於舞妓林泉圖其他〉，《Atelier》2卷1號（1925.01），頁127。

跟自然庭園一樣色彩豐富，〈明粧〉
則在高級料亭客間這樣簡單卻充滿人
工作為的空間中，以精湛技巧特意強
調和服，或許也可解讀為前者強調鄉
土性，後者強調都會的洗練。

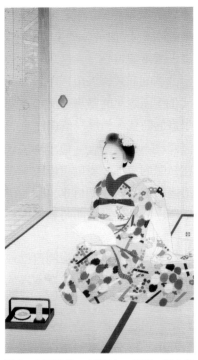

## 四、東京美術學校的教授群

### （一）松岡映丘（1881-1938）

對松岡映丘而言，「古典」的意義很明
確，就是 12 到 15 世紀的繪卷和文學。
映丘九歲起住在東京，十六歲拜於大和
繪畫家山名貫義門下，學習日本畫。他
進入東京美術學校就讀日本畫科，之後
以第一名的成績畢業，1908 年起擔任
東京美術學校日本畫科助教授，之後
當上教授。他在官展發表了如繪卷般
展現大畫面效果的作品，還有以大和
繪技法完成的現代題材作品，也數度

**圖 3**　土田麥僊，〈明粧〉，1930，紙本設
色，184×97cm，東京國立博物館典藏，第
十一屆帝展，圖片來源：東京國立近代美術館
編，《土田麥僊展》（東京：日本經濟新聞社，
1997）。

擔任帝展的評審委員。映丘的弟子們在 1921 年結成新興大和繪會，映丘
給予支持。1930 年他赴歐出席在羅馬舉辦的「日本美術展」開幕儀式，
期間參訪歐洲各地，後經美國返國。他也在 1933 年前往朝鮮擔任朝鮮美
術展覽會評審。1935 年他辭去東京美術學校教職後設立國畫院，之後以
不參加官展的態度加速其國粹主義式的活動。由於上述背景，與當時他在
立場上的重要性相比，他在戰後美術史中獲得的關注相對偏低。

喬舒亞・莫斯托（Joshua Mostow）指出，1940 年代前半期的部分日本文
學學者用「雅」來讚揚平安時代的宮廷文化，將「雅」定義為帝國主義

時代「日本國民之主體」來討論，此現象具有強烈的政治性。[28] 他也討論到，「雅」的概念將優美洗練的京都文化置於上位，與「鄙」、「俚」等「鄉俗」處於對立位置。映丘在這些討論出現之前便已離世，但他的活動可能影響到了上述動向，這或許是他在戰後並未獲得充分肯定的原因之一。

松岡映丘生於兵庫縣醫生之家，哥哥是醫師兼日本文學學者、貴族院議員井上通泰，以及知名民俗學者柳田國男。[29] 柳田也是涉及殖民地行政的官僚。映丘於 1938 年過世，因此他的活動並未直接影響到「雅」的意識型態，但他的晚年作品經常描繪類似繪卷中的貴族武士，這確實與戰時的帝國主義精神相符。另一方面，他也費心運用大和繪技法來表現現代情景，於〈五月待濱村〉（1928 年，第九屆帝展）（圖 4）、〈大三島〉（1932年為高松宮御殿壁畫而製作）中運用了鮮豔的群青和綠青、金泥來描繪現

圖 4　松岡映丘，〈五月待濱村〉，1928，絹本設色，六曲一隻屏風，101.5×189cm，練馬區立美術館典藏，第九屆帝展，圖片來源：練馬區立美術館編，《大正時期之日本畫——金鈴社五人展》（東京：練馬區立美術館，1995）。

---

28　喬舒亞・莫斯托，〈日本美術史言論與「雅」〉，收於東京國立文化財研究所，《回顧日本美術史學》（東京：東京國立文化財研究所，1999），頁 232-239。

29　松岡映丘的基本資訊參見平瀨禮太、直良吉洋、田野葉月、加藤陽介、野地耕一郎，《松岡映丘誕生 130年展》（兵庫：姬路市立美術館，2011）。

代日本沿海的情景。大三島位於距離映丘故鄉兵庫縣不遠的瀨戶內海上，島上有祭祀海上守護神、戰神的神社，但這幅畫與其說是描繪某個特定的地點，更像是日本各地皆能見到的原風景；或許可說是人在東京的映丘腦中回想起的「故鄉」情景。這裡的「故鄉」，意思較接近從帝國主義中心望見日本國土及住在這片國土上的國民。本文未能詳述柳田國男的思想，不過眾所周知，「鄉土研究」在柳田的活動中也扮演著相當重要的角色。而柳田也對映丘的風景表現給予高度評價。[30]

## （二）結城素明（1875-1957）

前文試著站在「故鄉」或「鄉土」意識的角度，分析三位畫家從1920年代末到1930年代的畫風轉變，以下再介紹一位在東京美術學校及官展中其實最重要的畫家：結城素明。結城素明出生於東京，師事於川端玉章。他在東京美術學校學習日本畫，畢業後再考進西洋畫科鑽研西洋畫一段時間，學習到自然主義式的畫風。1900年與謝野鐵幹發行的雜誌《明星》因介紹新藝術（Art Nouveau）等風格而廣為人知，他也曾為第二期雜誌提供插畫。官展方面，他從文展第一屆便開始參展，1919年擔任帝展評審，1925年成為帝國美術院會員。1916年他與松岡映丘等人成立金鈴社。1902至1944年間他任教於東京美術學校，身為教育者也留下卓著功績。1913年起他也開始在民間的川端畫學校教學。[31] 另外值得一提的是1923至1925年，因文部省的派遣加上自費延長，所以結城素明旅居歐洲很長一段時間，以居住巴黎的時間為多。[32] 他曾擔任第六屆（1932）和第七

---

30 柳田給予〈夏立浦〉（1914年，第八屆文展）高度評價，參見柳田國男，〈引人深思之事〉，《塔影》14卷4號（1938.04），頁5-6。另外結城素明也舉出〈夏立浦〉（在關東大地震中燒毀）和〈富嶽茶園〉（1928年，宮內廳三丸尚藏館）是其風景畫的代表作，參見結城素明，〈關於松岡君〉，《塔影》14卷4號（1938.04），頁7-8。

31 江川佳秀，〈川端畫學校沿革〉，《近代畫說》13號（2004），頁41-62。

32 素明的弟弟住在法國，暫時回國時也與他同行，因此他得以自由旅法居留。參見〈素明畫家以文部省留學生身分，預計前往法國　相隔二十年又聞文部省派遣日本畫家旅法之吉報〉，《讀賣新聞》（1923.03.17），版5。

屆（1933）臺灣美術展覽會的評審。儘管素明的存在如此重要，但過去的美術史卻幾乎未曾關注他，正式的回顧展也僅在 1985 年舉辦過一次。[33] 假如不以院展日本畫家而改以素明為軸來思考，昭和日本畫的狀況應該會呈現相當不同的樣貌。

素明曾有一段時間極強調裝飾性風格，畫風跨度極大，但其最大的特徵應可說是採納了西洋畫簡明的自然主義。帝展時代他創作〈朝霽・薄暮〉（1919 年，第一屆帝展）、〈薄光〉（1920 年，第二屆帝展）等作品，描繪悠閒的山村風景。這些作品藉由龐大寬廣的空間來展現自然的雄偉，另外也描繪渺小的人物，表現出生活其中的人。〈山銜夕暉〉（1927 年，第八屆帝展）描繪的是「片瀨江之島採石場的傍晚景觀」，[34] 經過鑿切的石灰岩壁在夕照下綻放白光的樣子對比著蒼綠群山，形成強而有力的畫面。畫面右下方小小地描繪了正在工作的人，更加襯托出山的龐大。〈炭窯〉（1934

圖 5　結城素明，〈炭窯〉，1934，紙本設色，186×140cm，日本藝術院典藏，第十五屆帝展，圖片來源：小杉放菴紀念日光美術館編，《創立 99 年：日本美術精華——日本藝術院所藏作品名品展》（櫪木：小杉放菴紀念日光美術館，2018）。

33　「結城素明展」，山種美術館，1985 年。勝山滋曾說素明畫風極廣，要評論極為困難；參見勝山滋，〈關於近代日本畫壇中對結城素明的再評與金鈴社〉，收於鎌倉市鏑木清方紀念美術館編，《鏑木清方與金鈴社　並論吉川靈華、結城素明、平福百穗、松岡映丘——《中央美術》、《新浮世繪講義》關係資料所收》（鎌倉：鎌倉市鏑木清方紀念美術館，2019），頁 162-164。

34　橫山秀樹作品解說，收於練馬區美術館編，《大正時期之日本畫——金鈴社五人展》（東京：練馬區立美術館，1995），頁 183。

年，第十五屆帝展，日本藝術院）（圖5）中以精緻纖細的筆觸，豐富描繪出鬱蒼森林中的樹木深度。在如此深邃的山中，也有燒炭小屋和在此工作的人。描繪人物讓作品對觀者顯得更加親近，使其成為一個彷彿願意溫暖迎接來客的地方。素明誕生於東京，但婚後經常來往於妻子的娘家福島而將之稱為第二個故鄉，筆下這些風景似是反映了福島的情景。[35] 儘管如此，素明往返東京的過程中所見的日本山區生活情景，幾乎都沒有特定指出哪一個地方，可能是日本某處令任何人都覺得懷念的「故鄉」情景。過去身為西洋美術骨幹、專精於人物畫的藤島武二和梅原龍三郎，昭和初期以後卻開始描繪日本地方風景畫，針對此現象，筆者曾提出「風景國家主義」來討論。[36] 洋畫家若要以西洋美術為規範，就必須追求人物畫的表現。但昭和初期曾舉辦「日本新八景」的全國投票，國民對風景＝鄉土的關注度極高。結城素明與藤島武二在工作上長期合作，從其風景畫中，也可看出此種國土國家主義。由此也不難理解他門下會出現東山魁夷這樣的弟子，東山魁夷在戰後描繪非特定地點的簡明風景畫，大受歡迎。

## 五、與臺灣畫家的比較

河北倫明之後，日本國內美術史的主流是以再興日本美術院展的畫家為中心思考日本畫，直到現在依然如此。撰寫現代日本畫通史的古田亮，一方面承認有許多被稱為「所謂帝展型」的「大型、濃彩、洋畫式寫實畫法等傾向」的作品，但也表示這些作品為「大眾標準」，不同於「所謂高等作品」，所以不予討論。[37] 筆者認為，要比較臺展作品與同時代的其他作品，必須以結城素明為中心，並將許多意識到西洋畫、採用豐富寫實色彩的日本畫參加官展的現象也納入考量，對於以豐富色彩描繪臺灣自然風俗、風

---

35　勝山滋，〈關於近代日本畫壇中對結城素明的再評與金鈴社〉，頁163。

36　兒島薰，〈藤島武二 描繪旭日之時——關於花蔭亭壁畫與裝飾御學問所之繪畫製作〉，《近代畫說》19號（2010），頁18-34。

37　古田亮，《何謂日本畫——近代日本畫論》，頁264。

物的參展作品，或許可以據此做出不同於以往的分析。但是現階段這個問題尚未做出充分的考察，本文僅止於提出問題，尚請包涵。

做為一例，以下提出結城素明的〈炭窯〉與林玉山的〈故園追憶〉（1935年，第九屆臺展，國立臺灣美術館）進行比較。林玉山從 1926 到 1929 年在川端畫學校學習，可能曾有機會接受素明的指導。結城素明的〈炭窯〉如同前述，以俯瞰遠觀的視點來觀察在山中工作的人們，這種自都會關注「第二故鄉」生活的視線，醞釀出一種令人覺得親切、懷舊的氣息。像這樣從構圖到細節都相當精細的寫實描寫，與林玉山從京都思念故鄉而畫的〈故園追憶〉有共通之處。另外畫家們因往返都會和地方，開始覺得「鄉土」或「故鄉」風景令人懷念、覺得親切，而將這種想像化為繪畫，這種體驗也是一個共通點。

製作年分、標題皆不詳的〈樂園（暫題）〉（圖6），是一幅描繪棕櫚般的植物和孔雀的屏風作品。大方伸展的葉片讓人感受到生命力，覆蓋畫面的葉子強調裝飾性，同時表現出樹木的立體感和畫面深度。這幅作品

圖6　結城素明，〈樂園（暫題）〉，大正後期，紙本設色，六曲一雙屏風，166.2×325.2cm，圖片來源：練馬區立美術館編，《大正時期之日本畫──金鈴社五人展》（東京：練馬區立美術館，1995）。

圖7　常岡文龜，〈棕櫚〉，1933，第十四屆帝展特選，
圖片來源：展覽會明信片，作者收藏。

據推測創作於大正後期，[38] 應是素明訪臺之前創作，畫的應該是尚未結實的露兜樹或小笠原露兜樹。無論如何，都是企圖藉由描繪生長在南方的植物，來表現南國風情。將這幅作品與〈林投〉（1935年，第九屆臺展，臺北市立美術館）略作比較，可以發現不畫背景、放大樹木等共通點。另外常岡文龜〈棕櫚〉（1933年，第十四屆帝展特選）（圖7）目前所在地不詳，尚未見過實際作品，但是同樣運用豐富色彩，也使用金粉，[39] 想必也給予了觀者強烈的南國印象。常岡在1939年第三屆文部省美術展覽會（新文展）中擔任評審委員，1938年川合玉堂辭去東京美術學校教授後，素明擔任日本畫科主任，常岡就任助教授，但是如今他已是被遺忘的畫家，並未留下更多詳細資料。邱函妮曾指出臺灣的「地方色彩」無法僅靠「南國」、「熱帶」等「主題」來區分，比起題材，要創造出顯示獨創性的畫風方為困難所在。[40] 比較上述三點，或更可理解該評論的意義。

---

38　本畫曾參加「大正時期之日本畫　金鈴社五人展」，練馬區立美術館，1995年，橫山秀樹在專輯頁181解說中寫為「樂園　大正後期」，並寫到「從大正中期到昭和初期，許多畫家皆抱著熱切的興趣描繪南國的畫題」，「『樂園』之題為暫題」。從畫風來看，筆者也贊同應為大正後期。

39　在對素明弟子日下八光進行的訪談中，日下提到了常岡的畫風，由此可推測常岡是素明門下極受關注的存在。參見〈關於美校時代、晨光會種種〉，《東京藝術大學百年史 東京美術學校篇第三卷》行政，1997年，頁92-94。

40　邱函妮，《「故鄉」的表象——日本統治時期之臺灣美術研究》，頁242-243。

黃水文這位畫家向來習慣在明亮光線下描繪具有臺灣風情的題材，他的〈向日葵〉（1938年，第一屆府展，國立臺灣美術館）精緻的花朵、具立體感的葉片，以及具震撼力的畫面結構，使其作品令人印象深刻。另一方面，還有其他以向日葵為日本畫主題的例子，若與山村耕花的〈向日葵〉（1924年，第十一屆再興日本美術院展）（圖8）相比較，黃水文充滿整個畫面的向日葵更呈現出獨特的存在感。藤田妙子參展新美術人協會展的〈向日葵〉（1940年，第三屆新美術人協會展）描繪一個燙髮、身穿連身裙的年輕女性，坐在現代設計的椅子上，背後畫有向日葵。不過此作目前僅有粗陋的印刷影像。後文會提到的朝倉攝也很喜歡向日葵，1950年他在一采社展及個展中都展出了〈向日葵〉，[41] 不過畫作本身並沒有留下。從展覽會評判斷，畫中應該只描繪了向日葵，以厚塗顏料的方式呈現出近似油彩畫風格的作品。由此前後動向看來，向日葵在當時的日本也被視為現代且新鮮的題材。再次觀察黃水文的作品，可以發現雖然寫實，但筆直伸展的花莖和規則葉片所形成的結構性畫面，散發出了現代感和自立堅韌的強烈生命力。這幅作品並沒有特意在向日葵

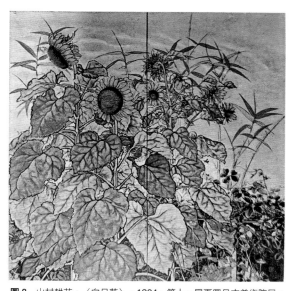

**圖8** 山村耕花，〈向日葵〉，1924，第十一屆再興日本美術院展，圖片來源：展覽會明信片，作者收藏。

---

41 〈展覽會評〉，《三彩》43號（1950.06），頁30-32中，河北倫明〈六窗會與一采社展〉和田近憲三〈朝倉攝個展評〉。

這種題材上寄託臺灣風格、南國風情，可說是因為追求現代性而成功達到認同的表現。

## 六、官展的新世代

戰後引領日本畫的新世代畫家福田豐四郎（1904-1970），其作畫經歷稍顯複雜。福田出身於東北地方秋田縣，家鄉是因礦業而繁榮的小鎮。[42] 福田先在京都跟隨洋畫家鹿子木孟郎，在鹿子木的下鴨家塾短期學習素描。之後投入東京川端龍子門下，又回到京都師事土田麥僊，也在京都市立繪畫專門學校中學習，然後再回到東京就教於川端龍子。龍子因反對帝展而設立了青龍社，但福田持續參加帝展。1938 年他還組織了新美術人協會，其活動也延續為戰後的日本畫革新運動。

福田嘗試過描繪故鄉礦山工廠，但這類作品屬於例外，他投注較多熱情描繪的是「故鄉」情景。〈故山新秋〉（1926 年，第七屆帝展）（圖 9）是其中較早期的作品，以俯瞰的觀點描繪大自然中的故鄉生活。女將站在街道邊的茶屋迎客，橋上一名身穿都會風格服裝的男性在眺望景色，整體以一種故事性手法表現出從都會歸鄉之人的心象風景。就繪畫表現而言，跟前述的林玉山〈故園追憶〉相比，其空間表現並非三次元的寫實風格，但從都會角度懷念故鄉的主題卻是共通的。福田在那之後開始運用抽象手法描寫日本各地的「鄉村」居民及大自然，他根據旅行四國看見的情景畫下〈海濱〉（1936 年，新帝展），〈六月之森〉（1936 年，文展招待展）則令人聯想到他的故鄉秋田，這些作品中的人物都被類型化為圓臉小眼睛、泛紅的臉頰、日曬後微黑的膚色，刻意表現出純樸。

關於「故鄉」，福田曾說：「故鄉是如此遙遠，故鄉有蔥鬱深山、綠意盎

---

42　田中日佐夫，〈福田豐四郎的藝術世界——其原風景與親和力〉，頁 4-5。

圖9 福田豐四郎，〈故
山新秋〉，1926，紙本
設色，四曲一隻屏風，
150.5×197.8cm，東京
國立近代美術館典藏，第
七屆帝展。圖片來源：福
田豐四郎著、福田豐四郎
畫集刊行委員會編，《福
田豐四郎畫集》（出版者：
福田文，1976）。

然的原野、白雪皚皚的冬原、有地爐的房舍、老邁的父親母親，有我稚拙
的夢，故鄉在我的胸口，只能獨歌。途中與狗嬉戲，空中的鳥掠過浮雲，
風微微吹過，我行走的路上，有連綿不絕的山脈。」[43] 這裡所說的故鄉，
除去「雪」和「地爐」這些部分，可說是當時日本隨處可見的景象。但實
際上，福田出生的故鄉是與東京往來極頻繁的現代工業城市，他真正的故
鄉想必沒有他筆下描寫的「故鄉」情景。福田還這麼說過：「回到故鄉就
會想念都市，身在都會又會懷念鄉里，心情宛如旅人般永遠無處安放，我
的生活彷彿總是在進行一場前往遙遠他方的旅行。而我也樂在這樣的生活
中。」「不懂得都會的情感，就唱不出田園之歌。而田園之心也能活在都
會之中。」[44] 成田龍一指出，可以充分看出福田在「都市」和「故鄉」的
相互定義中，找出了自己的認同。如同前述，成田在以這種方式概念化

---

43 福田豐四郎，〈我的歌〉，收於福田豐四郎，《我的歌是故鄉的歌》（東京：南天子畫廊，1972），頁
   13。
44 福田豐四郎，〈走在街上〉，收於福田豐四郎，《我的歌是故鄉的歌》，頁 53。

的「故鄉」意識和民族國家中，發現了共通點。[45] 這一點與福田身為隨軍畫家積極創作作戰紀錄畫的關聯，今後還需繼續研究。

朝倉攝（1922-2014）是雕塑家朝倉文夫的長女，她曾師事伊東深水，1941 年起數度入選新文展[46]，伊東深水、山川秀峰等鏑木清方的弟子們，與自己的弟子共同組織了青衿會。朝倉也從 1940 年第一屆展開始參加青衿會，另於 1942 年向福田成立的新美術人協會提交作品，戰後還參加了創造美術、新製作協會。青衿會是基於伊東本身「希望取材自現代婦人風俗製作」，反映「期許自由發展各自素質」的方針，而研究「人物畫、尤其是風俗畫」的團體。[47] 1942 年第三屆青衿會展包含了朝倉的〈街頭觀察〉（圖10）和陳進的〈或日〉等作品。[48] 陳進的作品描繪一個看似富裕的家庭室內兩名女子正在看著報紙交談，而朝倉的作品描繪的是身穿束口工作褲外出購物的女人們在街角巧遇熟人聊天

圖 10　朝倉攝，〈街頭觀察〉，1942，第三屆青衿會，圖片來源：《國畫》2 卷 3 號（1942.03）。

---

45　成田龍一，《所謂「故鄉」的故事——都市空間之歷史學》，頁 253-254。

46　關於朝倉攝的戰前活動，可參見兒島薰，〈關於朝倉攝初期畫業〉，《實踐女子大學文學部紀要》63 集，計畫於 2021 年 3 月 11 日出刊之論述。

47　伊東深水，〈紫君汀雜談〉，《三彩》30 號（1949.05），頁 40。

48　《國畫》2 卷 3 號，1942 年 3 月之黑白圖版。

的樣子。[49] 兩幅作品都沒有描繪背景，表現出戰時緊張的日常生活一幕。

陳進在東京的女子美術學校學習，畢業後師事鏑木清方。但實際上與其說是直接向清方本人學畫，她應該是接受了清方門下的伊東深水、山川秀峰等人的指導；她也曾參加青衿會。菊屋吉生曾指出陳進的繪畫生涯受青衿會同世代畫家刺激的重要性，另外從同為女性畫家的朝倉攝〈街頭觀察〉等作品中可以「感到共通性」，暗示著兩者的關係。[50]

關於青衿會的方針，深水主張「無論任何繪畫，都無法否定在其製作中無意識地反映了時代思潮、時代精神。每個時代的美學一定會反映在繪畫上。這種現象在婦人風俗畫中特別顯著。游離於時代的生活感情之外的作品，只能視為一種概念上的遊戲」。[51]〈街頭觀察〉和〈或日〉彷彿遵循著這種方針，以高度時事性的內容反映著戰爭的白熱化。

最後筆者想要介紹一篇朝倉攝未公開刊載的訪談原稿。這是她在 1957 年所做的發言，其中提到她還在娘家，推論起來應該是戰前時期，她提到「伊藤老師的入門弟子中，有臺灣人，還有從中國跟朝鮮來的人」。[52] 朝倉看到這些人被歧視，說道：「我很討厭這樣。我跟書生們交情很好。看到這種人種歧視我覺得很氣憤。」這是她向伊東深水學日本畫的時期，因此這裡所說到的「臺灣人」或「書生」，指的很有可能是陳進。假如是這樣，那麼陳進和朝倉可能真的有過交流。在前述論文中，菊屋還提出「陳進身在當時日本畫最新的動向中」，這也是值得關注的一點。陳進關注年紀輕輕便入

---

49　「束口工作褲」是戰時鼓勵女性穿著的服裝，當時人們紛紛將和服自行重製為這類日常服裝。

50　菊屋吉生，〈從陳進「姐妹」一作看人物表現新發展的徵兆〉，收於淡江大學文學院編，《東亞文明主體性國際學術研討會論文集》（臺北：淡江大學文學院，2018.11），頁 1-9。

51　伊東深水，〈紫君汀雜談〉，頁 40。

52　朝倉攝，〈談繪畫論〉（1957），頁 135。〈談繪畫論〉是朝倉攝未出刊的談話筆記原稿。封面寫著「談繪畫論　朝倉攝　昭和三十二年九月四日」，以印有「平凡社原稿用紙」的兩百字稿紙一百四十五張，留下朝倉談話的聽寫紀錄。隨處可見朝倉自己的訂正筆跡，但並未發現公開發行的資料。

選帝展、也參加了新美術人協會的同門朝倉,想來相當合理,個性積極的朝倉主動找陳進交談也並非不可能。不過現在我們只能從些微線索中,想像兩人可能的接觸。

## 七、總結

「日本畫」這個名詞背負著「日本」國號,並未規定任何技術和主題,同樣地,日本畫在現代國家日本的存在中,也肩負著認同之責。帝國日本逐漸擴大、演變為多民族國家的過程中,日本畫該描繪什麼、如何描繪也是日本畫家必須摸索的答案。日本現代美術制度原是以法國和英國等現代社會系統為本,導入日本後,也移植到殖民地。以西洋為本的現代化愈是進展,愈會喪失其「日本固有特色」。在菊池契月和土田麥僊的年代,西洋是令人憧憬的「都市象徵」,但真正前往西洋之後,他們心中開始意識到「日本文化」及形塑著日本文化的過往美術這種「故鄉象徵」。另一方面,像松岡映丘這樣原本就親近「古典」的畫家則企圖讓「大和繪」重生於現代,他們理想中的「故鄉象徵」很容易與國家主義式的思想結合。對此,出身東京的結城素明在「都市象徵」和「故鄉象徵」之間似乎未見到太多掙扎,他畢生的繪畫生涯都巧妙地將西洋美術融會貫通,表現出一種都市生活者眼中的「故鄉象徵」。

本文聚焦於日本畫,僅嘗試舉出與官展相關的部分畫家討論。日本的狀況當然與臺灣藝術家的「鄉土」意識大相逕庭。兩相照映之下,能發現哪些與臺灣藝術家的深度交流或者接觸,將是筆者今後的課題。

謝辭:謹在此感謝國立臺灣美術館邀請筆者參與本次論壇,使筆者有機會發表本論文。也感謝協助論壇及論文發表的各位工作人員。

## 參考資料

### 日文專書

- 山種美術館學藝部編，《山種美術館開館 30 周年紀念論壇報告書　日本有新古典主義繪畫嗎？——檢驗 1920-30 年代的日本畫》，東京：山種美術館，1999。
- 中井宗太郎，《冰河時代與埃及藝術》，京都：美術圖書出版部，1925。
- 古田亮，《何謂日本畫——近代日本畫論》，東京：角川選書，2018。
- 平瀨禮太、直良吉洋、田野葉月、加藤陽介、野地耕一郎，《松岡映丘誕生 130 年展》，兵庫：姬路市立美術館，2011。
- 成田龍一，《所謂「故鄉」的故事——都市空間之歷史學》，東京：吉川弘文館，1998。
- 京都文化博物館編，《舞妓摩登——畫家筆下京都之美麗舞妓》，京都：青幻舍，2020。
- 東京國立文化財研究所，《回顧日本美術史學》，東京：東京國立文化財研究所，1999。
- 邱函妮，《「故鄉」的表象——日本統治時期之臺灣美術研究》，東京：東京大學大學院人文社會系研究科博士學位論文，2016.01。
- 淡江大學文學院編，《東亞文明主體性國際學術研討會論文集》，臺北：淡江大學文學院，2018.11。
- 三重縣立美術館等編，《菊池契月誕生 130 年紀念展》，大阪：朝日新聞社，2009。
- 朝倉攝，《談繪畫論》（未出刊的談話筆記原稿），1957。
- 福田豐四郎，《我的歌是故鄉的歌》，東京：南天子畫廊，1972。
- 練馬區立美術館編，《大正時期之日本畫——金鈴社五人展》，東京：練馬區立美術館，1995。
- 鎌倉市鏑木清方紀念美術館編，《鏑木清方與金鈴社　並論吉川靈華、結城素明、平福百穗、松岡映丘——《中央美術》、《新浮世繪講義》關係資料所收》，鎌倉：鎌倉市鏑木清方紀念美術館，2019。

### 日文期刊

- 〈展覽會評〉，《三彩》43（1950.06），頁 30-32。
- 土田麥僊，〈回朝後之第一印象〉，《中央美術》9.9（1923.09），頁 141。
- 土田麥僊，〈關於舞妓林泉圖其他〉，《Atelier》2.1（1925.01），頁 127。
- 山本真紗子，〈美學者中井宗太郎之旅歐體驗（1922～23）〉，《人文學報》110（2017.07），頁 71-92。
- 田中修二，〈土田麥僊之古典主義——兩次大戰戰間期的日本畫動向〉，《大分大學教育福祉科學部研究紀要》30.2（2008.10），頁 87-102。
- 伊東深水，〈紫君汀雜談〉，《三彩》30（1949.05），頁 40。
- 江川佳秀，〈川端畫學校沿革〉，《近代畫說》13（2004），頁 41-62。
- 兒島薫，〈大眾導引的國家主義——奉祝時代〉，《近代畫說》27（2018），頁 4-7。
- 兒島薫，〈藤島武二・描繪旭日之時——關於花蔭亭壁畫與裝飾御學問所之繪畫製作〉，《近代畫說》19（2010），頁 18-34。
- 兒島薫，〈關於朝倉攝初期畫業〉，《實踐女子大學文學部紀要》63（2021.03.11），頁 11-32。
- 柳田國男，〈引人深思之事〉，《塔影》14.4（1938.04），頁 5-6。
- 結城素明，〈關於松岡君〉，《塔影》14.4（1938.04），頁 7-8。
- 菊池契月，〈琉球之女——紅型染及其他南島風情〉，《大每美術》7.8（1928.08.05），頁 13-17。

### 報紙資料

- 〈素明畫家以文部省留學生身分，預計前往法國　相隔二十年又聞文部省派遣日本畫畫家旅法之吉報〉，《讀賣新聞》，1923.03.17，版 5。

### 網頁資料

- 〈大原女〉，《獨立行政法人國立美術館》，網址：<https://search.artmuseums.go.jp/records.php?sakuhin=150623>（2022.09.29 瀏覽）。
- 〈舞妓林泉〉，《獨立行政法人國立美術館》，網址：<https://search.artmuseums.go.jp/records.php?sakuhin=2068>（2022.09.29 瀏覽）。

# 台展、府展時代の日本の官展における日本画の新傾向について

## 「故郷」の視点からの考察

兒島薫

## 一、はじめに

1923年に起きた関東大震災による経済、社会活動の大きな変化を経て、1927年、昭和2年は日本では実質的な昭和時代の始まりの年であった。1930年代にはモダニズムが都市生活に深く浸透するが、同時にこの頃から日本は戦争へと突き進む。このような時代に始まった台湾美術展覧会において、台湾の画家たちによる「台湾美術」のアイデンティティ形成がどのようにおこなわれてきたかについては、これまで盛んに議論されてきた。近年、邱函妮氏はそこに「故郷」という観点を加えて分析を行っている。この「故郷」という概念については、成田龍一氏による次のような議論を踏まえている。成田氏によれば、近代化の中で人びとが生まれた土地を離れて都市へ移動することが生じ、これにより生まれた土地が「故郷」として意識された。[1] つまり「故郷」は「都市」があることで規定される概念であり、意識的に構成されたものである。そして近代の都市空間においては、「故郷的なるもの」と「都市的なるもの」が相互に規定しあうことで、都市生活者の中に複合的なアイデンティティが形成されると論じた。成田氏は、「故郷」は歴史、空間、言葉といったものを共有することで共

---

1　成田龍一『「故郷」という物語　都市空間の歴史学』吉川弘文館、1998年、p.144-149。本書で成田は、明治期に数多く結成された「同郷会」（出身地が同じことによって結束した団体）の機関誌の分析を元に、文学作品の分析を加えて議論を構築している。

同体として意識されるものであり、そうした構造に国民国家と共通するものを見いだしている。[2]

邱氏もまた、台湾の画家たちが東京美術学校などに留学するなかで「故郷」を意識し、「自分自身のアイデンティティと繋がる「故郷」である「台湾」を発見したと言える」という考えのもとに画家たちの取り組みを個別に分析した。[3] その上で、邱氏は、台湾は近代化によって植民地化され「故郷」を喪失したのであったが、「近代化に巻き込まれたことによる「故郷」の喪失とアイデンティティの危機は、台湾人芸術家だけが抱えた問題ではなかった。実は同時代の日本人芸術家もこの問題に直面していたのである。この時期の美術創作の重要な課題は、「故郷」喪失とアイデンティティ危機の状態から脱出するために、文化上の独自性を追求することであったと考えられる」とも述べ、ただし日本ではそれは「国家」の問題であるが植民地では「郷土」というローカルなヒエラルキーのもとに置かれるということも指摘している。[4] この小論では、この指摘に答えるかたちで、官展と関わりの深い日本画家から数人を取り上げ、台湾人画家たちがアイデンティティを追求している同時代に、日本画家たちはどのようにアイデンティティを意識したのか、そしてそれはどのように「国家」の問題となったのかを「故郷」という概念を用いることで読み解くことを試みる。

## 二、日本画の「新古典主義」

1920 年代末から 1930 年代にかけて日本画にみられた新しい表現については「新古典主義」という言葉が用いられることがある。この言葉について考える前に、時代状況について少し遡って確認しておこう。

---

2　成田龍一『「故郷」という物語　都市空間の歴史学』p.90-100。
3　邱函妮『「故郷」の表象−日本統治期における台湾美術の研究—』東京大学大学院人文社会系研究科博士学位論文、2016 年 1 月、p.15。
4　邱函妮『「故郷」の表象−日本統治期における台湾美術の研究—』p.245-246。

日本の大正時代（1912-1925）は個性の時代、自由な芸術活動がおこなわれた時代として語られることが多い。それを支えたのは、新興の企業家たちであり、さらにその背景には第一次世界大戦による特需により景気が浮揚したことがあった。しかし大戦特需が終わり、さらに1923年9月1日に起きた関東大震災の被害により、日本経済への打撃は大きかった。そのため美術家たちのパトロンたちの多くがコレクションを散逸させたり、収集を止めたりした。古田亮氏は、そうしたなかで、当時摂政だった後の昭和天皇が1923年11月10日に発した「詔書」に注目する。これは「国華興隆ノ本ハ国民精神ノ剛健ニ在リ」とし、国民に国家のために勤勉に尽くすことを求め、綱紀粛正、質実剛健、「軽佻詭激」を改めることなどを内閣のメンバーの署名とともに天皇の「御璽」を押して発したものである。[5] このような「国民精神」に踏みこんだ天皇のメッセージは、美術に与えた影響は少なくなかったであろう。古田氏はこの後、川合玉堂が談話「軽佻浮薄から真面目へ」[6] を発表し、「古来のただしい芸術運動を研究し、線條、色彩、その他の描法手法に精細な注意を拂ふべきである」とのメッセージを発したことに注目し、その後日本画に広がった「古典主義的傾向」との関係性をみている。実は皇室と美術界との関わりは、この前から既に強まっている。大正天皇の皇太子時代の「御成婚」が1900年に行われた頃から皇室の慶事に際して様々な奉祝献上品が美術家たちに発注されるようになる。震災によって民間のパトロンが消えた後、皇室や宮内省の依頼は比重を増したことが美術界に序列化を促し、そして後には報国に繋がっていったのではないかと筆者は考えている。[7]

一方、多くの建物が焼失した都心部には、新たに鉄筋コンクリートの建物が建

---

5　古田亮『日本画とは何だったのか　近代日本画論』角川選書、2018年、p. 230-231。（簿冊名：国民精神作興ニ関スル件・御署名原本・大正十二年・詔書十一月十日）。

6　古田亮『日本画とは何だったのか　近代日本画論』p. 231-232.、原文は、川合玉堂「向後の美術界と彫刻界　軽佻浮薄から真面目へ」『太陽』p. 112-114. 美術雑誌ではなく一般向けの雑誌に発表されたことに注意したい。

7　児島薫「大衆が導くナショナリズム−奉祝の時代」『近代画説』27号、2018年、p. 4-7。

設され、「帝都」と呼ばれる空間が生まれ、ここにモダニズムの文化が生まれることになる。このような新時代において、一部の日本画家たちは、色彩を抑制し線描を重視する表現により精神性を強調する傾向を示す。こうした作風について従来より「新古典主義」という言葉が用いられてきたが、当然ながら「新古典主義」（Le néo-classicisme）は西洋美術史における用語であり、この言葉を敢えて日本画について用いる理由は明らかではない。また何を「古典」と考えるのかも曖昧である。濱中真治氏は、日本美術史の文献のなかで「新古典主義」という言葉が用いられた例を調査し、初出は森口多里『美術五十年史』（鱒書房、1943 年）であり、土田麦僊、小林古径のほか中村大三郎、吉岡堅二、福田平八郎などのモダニズム的傾向を示す作品にも新古典主義という言葉を用いているが明確な定義は述べていないことを指摘している。[8] 森口は「属性描写の省略と線形の洗練と沈静及び均整」を土田麦僊、小林古径、中村大三郎に見いだしており、「清浄」、「知性的」と言った感覚的な表現を用いている。また濱中氏によれば「新古典主義」の語を積極的に用いたのは戦後、美術評論家の河北倫明であった。河北は 1952 年に開館した国立近代美術館の課長であり、美術評論家として大きな影響力を持った。河北以後、小林古径が渡欧後に描いた作品が「新古典主義」を代表するものとされている。河北が再興日本美術院の画家たちを高く評価し、官展および東京美術学校教員の日本画家には関心が薄かったことは、今日まで日本画の歴史を院展の作家を中心に語る傾向を作りだした可能性がある。一方近年、古田亮氏は「新古典主義」よりも「古典主義」という言葉を用い、モダニズムの傾向に注目して、「古典主義的モダニズム」を昭和初期の日本画の特質として指摘している。[9] このような議論のなかで名前があがる画家たちが規範とした過去の「古典」としての美術は、日本、中国の 7-8 世紀から 13 世紀頃までの古画、江戸初期の琳派、さらに西洋の古代から

---

8　濱中真治「〈新古典主義〉って何？−研究ノートより−」、山種美術館学芸部編集発行『山種美術館開館 30 周年記念シンポジウム報告書　日本に新古典主義絵画はあったか？−1920 − 30 年代日本画を検証する -』1999 年 3 月、p. 61-71。シンポジウムは 1996 年 10 月 5 日に山種美術館で開催された。
9　古田亮『日本画とは何だったのか　近代日本画論』p. 264。

ルネサンス美術まで幅広い。[10]

一方、西洋美術史家の鈴木杜幾子氏は、ヨーロッパにおける新古典主義はナポレオン時代の汎ヨーロッパ的なものであったが、ナポレオン時代以後におこったロマン主義は、各国のナショナリズムと密接に結びついたものであったことを踏まえ、日本の「新古典主義」はそのような政治的な思想との関わりを持ったのかということを問いかけた。[11] 前に述べた川合玉堂の談話「軽佻浮薄から真面目へ」をその前の詔勅と関連付ければ、ここに国粋主義的な意識を読み取ることができるだろう。濱中氏も、国粋主義が加速し、洋画や建築など「文化の諸方面においても、日本、東洋のアイデンティティーを確立しようとする傾向が顕著になってくる」こととの関連を指摘している。[12]

こうした指摘を踏まえて、この時代の日本画におけるいわゆる「古典」的なるものの探求が、日本人にとって近代化の中でのアイデンティティーとどのように関わるのかということについて、以下に幾人かの日本画家の事例について「故郷」という視点から考察する。

# 三、「故郷」としての日本の発見

## （一）菊池契月（1879-1955）

菊池契月は、文部省美術展覧会（文展）発足以来入賞を続け、帝国美術院展覧

---

10　古田亮『日本画とは何だったのか　近代日本画論』p. 243 では、画家たちが「古典の在処」とした
　　ものを「①装飾的画風（琳派など）②線描画（仏画、絵巻類など）③水墨画（中国古画）④浮世絵
　　（風俗画、肉筆浮世絵）」としているが、画風と技法、ジャンルを織り交ぜて述べているところに、
　　明確な分類が困難な状況をうかがわせる。
11　鈴木杜幾子「ヨーロッパの新古典主義時代」『日本に新古典主義絵画はあったか？-1920－30 年代
　　日本画を検証する -』p. 22-25。
12　濱中真治「〈新古典主義〉って何？-研究ノートより-」p. 69。

会（帝展）審査委員として京都で活動した画家である。古径と同じく、渡欧経験後に色彩を用いた写生的表現から、線描を重視して色彩を抑えた清澄な画面へと進んだ。台湾には渡っていないが、官展の有力画家として、一定の影響力があったとみられる。菊池契月を例に、1920年代から30年代にかけての変化を見てゆこう。

菊池契月は一貫して人物を描いてきた画家である。明治期には、人々によく知られた歴史物語の人物や、中国の故事を題材とした人物画を展覧会に発表した。しかし大正期になると《鉄漿蜻蛉》（1913年、7回文展、東京国立近代美術館）、《ゆふべ》（1914年、8回文展、京都国立近代美術館）などの現代風俗画を発表する。そして契月は1922年に美学者の中井宗太郎、あい夫妻、国画創作協会の日本画家入江波光、吹田草牧とともに欧州視察に出る。契月自身はほとんど記録を残していないが、ほぼ同道した吹田草牧の日記が残されているため、これを手がかりに道田美貴氏が契月の旅程と内容をまとめている。[13] それによると、パリではまずルーブル美術館、リュクサンブール美術館を見学しているが、さらに留学中の洋画家黒田重太郎の案内で、黒田が師事していたアンドレ・ロートの展覧会を見ている。滞在中にはロートの鉛筆画とルノワールの花の絵を購入したこともわかっている。パリの後イタリア旅行をおこなっており、ミラノ、パドヴァ、ヴェネツィア、フィレンツェ、アッシジで精力的にジョットをはじめとする初期ルネサンス、ルネサンス美術を見学している。各地でパステルを用いて模写をおこなって熱心に勉強したことをうかがえる。[14]

---

13　道田美貴「契月のみた欧州」『生誕130年記念菊池契月展』2009年、三重県立美術館、他編、朝日新聞社発行、p. 121-125。

14　道田美貴「契月のみた欧州」p. 122。ジョット・ディ・ボンドーネによる《栄光の聖母》（ウフィツィ美術館）、《我に触れるな》（パドヴァ、アレーナ礼拝堂）、「シュトラウスの聖母の画家」による《受胎告知》（14世紀末、フィレンツェ、アカデミア美術館）の聖母と大天使ガブリエルの顔の部分模写などが確認されている。模写のもととなった作品の名前の表記と同定は道田氏の論文にもとづく。

契月はヨーロッパ滞在のなかで、特に 14、15 世紀のイタリア美術に関心を抱き、熱心に模写を行った。それは同行者であった美学者の中井宗太郎、美術史研究者で翻訳家のあい夫妻の影響であったようである。山本真紗子氏は中井夫妻の書簡を調査し、2 人がパリからイギリス、ドイツ、イタリアと旅行し、各地で熱心に美術館の所蔵品を見学した様子を明らかにしている。[15] それによれば、中井夫妻は、エジプト美術、中世美術、ルネサンス美術に傾倒し、中井宗太郎が、滞在中から執筆した『氷河時代と埃及藝術』（1923 年）の図版には大英博物館、ルーブル美術館の所蔵品のほか「同時期にパリに滞在していた菊池．入江．石崎光瑤」らの所蔵品も掲載されていることから、古代美術への関心を同行者たちが共有していたことがわかる。[16] 契月はイギリスとイタリアへの旅行にも中井夫妻に同行し、古代からのヨーロッパ美術史に親しんだと考えられる。

契月は帰国後の 1924 年、5 回帝展に《立女》を発表する。これは銀泥を多用した幻想的な画面に二人の女性が描かれた作品である。女性たちの髪型や服装は、天平時代の女性像、あるいは中国唐代の俑を思わせ、植物と鳥の表現はどこかポンペイの壁画を想起させる。道田氏はさらに薬師寺《吉祥天女像》（8 世紀）、正倉院《鳥毛立女図屏風》（8 世紀）、《受胎告知》の大天使ガブリエルといった作品との関連を指摘しており、洋の東西の過去の作品を取り込んだ表現である。その後契月は、1928 年 6 月、初めて沖縄に渡り、その経験をもとに秋の帝展に《南波照間》を出品した（図1）。6 月 7 日に神戸を出て 10 日の未明に到着、18 日に沖縄を発ち 21 日に京都に戻る 8 日程度の滞在であり、沖縄本島以外の島には行っていないようである。契月はこの旅行について小文を雑誌に発表している

15　山本真紗子「美学者中井宗太郎の渡欧体験（1922 － 23）」『人文学報』110 号、2017 年 7 月、京都大学人文科学研究所、p.71-92。

16　山本真紗子「美学者中井宗太郎の渡欧体験（1922 － 23）」p. 79。中井宗太郎『氷河時代と埃及芸術』美術図書出版部、1925 年、序言で 3 名の所蔵品を掲載していることを述べ、作品図版 23 ページを収録しているが、どれが契月所蔵作かは示されていない。

図1　菊池契月，〈南波照間〉，1928，絹本着色，224 × 176cm，京都市美術館典蔵，第九回帝展，図片來源：三重県立美術館，他編，《生誕130年記念菊池契月展》（朝日新聞社，2009）。

が、その中では一貫して「琉球」と呼んでいる。[17]「古い琉球の紅型染が、頻りに私を琉球へ誘ひ出さうとした。南の海にかけ離れた島の中で、此様な着物を着た島の女、そこには日本の女の原始的な俤が遺つてゐる相だ」[18] と述べており、当初は遠方の島に「原始的」な文化を見るという中央から地方への眼差しを持って出かけている。

《南波照間》は画面に大きく2人の女性を配置しており、背景には南国風景が広がる。女性達の髪の結い方、服装は琉球らしいものである。伸びやかな線で鼻や顔の輪郭を描いており、「切れの長い少し釣つた眼、濃い眉」など契月が記しているような沖縄の女性の顔立ちの特徴を反映している。しかし、「顔の色が黒い」と述べていたことに反して肌は非常に白い色で表されている。左の女性は芭蕉布の着物の下に貝の模様の紅形染の着物を着ている。右側の女性の着物は上下ともに植物の模様である。そして眼を引くのは2人が裸足であることである。背景には「（筆者註：京都の）東山より低い、そしてもつとなだらかな緑の山波（さんぱ）が長く長く續いて、夫れを鮮やかな緑が蓋うて居た」と述べているとおり、緑豊かな風景が広がる。前景に比べて遠景の棕櫚の木、頭の上に農作物を載せて運ぶ女性達は極端に小さく描かれている。この遠近の極端な対比は初期ルネサンスか国際ゴシック様式時代のプリミティブな表現を想起させる。また、頭の上に物を載せて運ぶ女

17　菊池契月「琉球の女−紅型染その他の南島情緒−」『大毎美術』7巻8号、1928年8月5日、p. 13-17。
18　菊池契月「琉球の女−紅型染その他の南島情緒−」p. 13。

性は「未開」を示すイメージとしてしばしば描かれるものである。空には金泥が引かれ、南国の明るい光を表そうとしている。契月は現地には蘇鉄や芭蕉、棕櫚などの「南島気分の植物」もあるが、タコノキや松が生えていると述べている。しかし画面遠景には棕櫚または椰子の木のみが描かれており、わかりやすく「南の島」であることを強調する。このように風景表現からは固有の土地を示すものは減らされ、題名も、沖縄本島より南、台湾に近い場所にある波照間島を想起するものにしている。ここには、「中央」から「地方」への眼差しや、南の島にエキゾチシズムを投影する様子を読み取ることができる。

一方で契月は「女が頭上に物を載せて歩るく風俗」は京都でも見ることができるが、エジプト彫刻や絵画にも見られることに気づいている。そして「琉球の女は大變明るく、殊にイトマンの女などには男性的な堂々たる風姿さへ見られた。線の太い、何處となく力強い感じのする點で、琉球の女は埃及の女と共通したものがある様な気はする」と述べている [19]。前述のように契月はエジプト美術の作品を購入しており、エジプト美術に憧れをもっていたようである。女性たちの服装と髪型には琉球文化を写しているが、女性たちは白い肌で裸足であり、現実の女性というよりは、聖なる存在のように高貴に表現されている。

契月は旅行前から紅形染に関心を持ち収集もしていた様子で、現地で琉球王家の尚男爵（尚順）から紅型染が加賀友禅の源流であるという説明を受けている。[20] 一枚の木の葉の形を染める時に上の方を朱、中央を墨、下の方を臙脂にぼかすような染め方が古い紅形染にあり、それが加賀友禅に受け継がれ、さらにそれが京都に入ったという解説を聞く。そのような染め方は貝の色を図案化したものであり、貝の図案そのものもよく見られると記している。

---

19　菊池契月「琉球の女−紅型染その他の南島情緒−」p. 15。
20　菊池契月「琉球の女−紅型染その他の南島情緒−」p. 16-17。

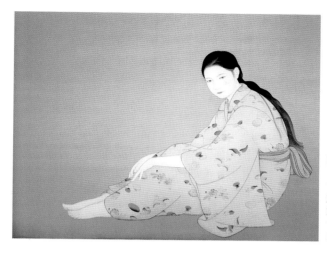

図2　菊池契月,〈少女〉,
1932,絹本着色,118.5 ×
145.5cm,京都市美術館典
蔵,菊池塾展,図片來源:三
重県立美術館,他編,《生誕
130年記念菊池契月展》(朝
日新聞社,2009)。

契月がその4年後に発表した《少女》(1932年、京都市美術館)(図2)は背景
には何も描かず床にすわる少女を画面に大きく描いた作品である。長い髪を三
つ編みに結って垂らしている様子は現代的である。色彩を抑え、簡潔な衣紋線
で女性の身体を量感をもって表している。線描によって白い画面に描かれた現
代の京都の女性の姿は、《南波照間》の女性たちとは好対照をなす。モダンな少
女像と土着の女性像、洗練された都会と田舎の自然、ととらえれば、いわゆる「新
古典主義的」な線描による作品と「地方色」を色彩豊かに表現した作品、という
対比としてこの2つをとらえることができるだろう。その一方で、この女性の着
物の模様は貝と鳥、花であり紅型に通じる友禅染めである。友禅が現代と過去、
都市と地方をつなぐものとなっている。

ところで契月は京都生まれではなく、長野の山深い町の出身であった。鉄道が
ようやく広がり始めた時代に周囲の反対を押し切って家を出て、紆余曲折の末
に京都を代表する画家であった菊池芳文に師事し、その長女と結婚して養嗣子
となった。契月の場合には、故郷喪失者(ディアスポラ)と言ってもよいだろ
う。芳文は文展審査委員を務めた重鎮であり、芳文の没後、契月が審査委員に
なっている。しかし契月の人物像については存命中から信州の風土や気質と関

連させる見方がなされてきたといい、76歳で亡くなる前年に「京都市名誉市民」の称号を贈られた。[21] ずっと京都人とは区別をされていたと考えてよいだろう。契月は琉球で頭の上に物を載せて運ぶ女性を見て、エジプト美術と京都の風俗とを想起した。また琉球の山を京都と比べており、移動によって京都を離れたことで京都に「故郷」としての愛着を見せている。さらに紅型染めが現代の京都の友禅と繋がるという歴史を知り、友禅の源流の生まれた場所であり、京都と共通点のある琉球にも「故郷」を見ようとしたのではなかっただろうか。《南波照間》に描かれたのは、そうした理想の「故郷」であろう。

## （二）土田麦僊（1887-1936）

契月より 8 歳若く同時期に京都で活動をした土田麦僊（1887-1936）は初め文展で注目されるが、西洋美術を意識した画風が文展とは合致せず、1918 年に文展を離れて国画創作協会を立ち上げた。しかし国画創作協会の経営が行き詰まり、1928 年に解散し、1929 年以後は帝展に出品した。麦僊は 1921 年 10 月から 1923 年 3 月まで渡欧し、各地をまわった。マルセイユ到着後はまずカーニュのルノワールの別荘を訪れ、パリでは画廊をまわり、セザンヌ、ルノアール、ルドン、アンリ . ルソーなどの小品を入手した。一方、田中修二氏は、麦僊が渡欧前から、弟で美学者の土田杏村や中井あいから、ルネサンス美術に関する知識を得ていたことを指摘している。[22]

帰国後に麦僊が取り組んだ二点の大作《舞妓林泉》（1924 年）、《大原女》（1927 年）では西洋画のアカデミックなタブロー制作と同様のプロセスによって制作して

---

21　吉中充代（京都市美術館学芸員）は「京都から見る契月」『生誕 130 年記念菊池契月展』信濃美術館、他、2009 年、p. 13-17、のなかで京都から他者とみられてきた契月像を明らかにする。最晩年に京都市名誉市民となったことで市民葬が行われた。

22　田中修二「土田麦僊のクラシシスム - 両大戦間期の日本画の動向 -」『大分大学教育福祉科学部研究紀要』30 巻 2 号、2008 年 10 月、p. 87-102。

いる。[23] まず写生を重ねながら構想を練り、構図が決まってからは人物、風景など部分ごとの正確な下絵を描き、さらに全体をまとめるという段階を踏んで完成させている。画面全体を色彩で覆い尽くし、西洋画を強く意識している。しかし各モチーフは画面を平面的に埋め尽くすように構成され、空間の奥行きは感じられない。3人の女性は三角形を構成し、正方形に近い画面の対角線上に配置される。地面に描かれたたんぽぽと背後の山吹の花は一律に満開であり装飾的な効果をあげている。麦僊が渡欧中に見ていたはずの初期ルネサンスの宗教画のようなプリミティブな表現となっている。

西洋美術を幅広く見学した麦僊が、なぜ大原女を現代的なスタイルではなく、このように描いたのだろうか。帰国した直後の麦僊は京都帝室博物館を訪れて絵巻物や屏風を見て、「よくもこうした立派なものがこの東海の小国、日本に生れたものだと一寸不思議な気がします」と感動を述べる。[24] さらに奈良帝室博物館で仏像を見て、ギリシャ彫刻に匹敵する美を見いだしている。そして最後に「この頃自分は却つてエトランゼーの様に日本の人物、或は風景に新鮮な興味を持つ事が出来るのを喜んで居ます。これ迄気づかなかつた田舎家の自然でしかも変化のある組み立て、又舞妓の髪の形ち、大原女の手拭ひの結びにも動きの取れない美しさを感ずる事が出来ます」[25] と述べている。そして以後麦僊は舞妓を描き続ける。筆者は以前、この発言をもとに、帰国後の麦僊が自身を「西洋人男性」に同一化したまなざしで日本女性を見て、大原女や舞妓といった女性像に「伝統」文化を担わせて近代よりも古いスタイルで表現した、と分析した。しかし実は舞妓の歴史は浅く、京都という街が都市化、近代化する中で生まれたものであり、画家たちが舞妓をモデルにして描くようになったのは、ち

---

23　《舞妓林泉》の画像は、https://search.artmuseums.go.jp/records.php?sakuhin=2068 （2022.09.29 瀏覽）
　　《大原女》の画像は、https://search.artmuseums.go.jp/records.php?sakuhin=150623 （2022.09.29 瀏覽） で見ることができる。
24　土田麦僊「帰朝後の第一印象」『中央美術』9巻、9号、1923年9月、p. 141。
25　土田麦僊「帰朝後の第一印象」p. 141。

ょうど麦僊が京都で絵を学んだ時代であった。[26] 舞妓もまた「創られた伝統」で
あったことは注意しておこう。

麦僊もまた京都生まれではない。新潟県の佐渡島の出身であり、やはり画家にな
ることには周囲の反対があった。おそらく麦僊もまた、閉鎖的な京都の地ではず
っと京都人と認められなかったと考えてよいだろう。京都を離れ、西洋から遠い
島国である日本を振り返ることで、狭い京都人の視点を離れ、日本を「故郷」と
して認識したのであろう。そしてさらに、あらためて京都に自分の「故郷」を見
い出すことができたのではないだろうか。

《舞妓林泉》について麦僊自身は、「若し私の遙に求めてゐる憧憬や、緊密な
る構成、自然の持つ最も美しい線、色、或は日本民族に流れてゐる優美などが
機分でも表現されて居れば満足なのです」と述べている。[27] これは、いわば麦僊
が京都に見いだした「郷土色」の表現が意図されていると言い換えられるが、
それは帝国側の人間においては「郷土」ではなく「国家」意識とつながり、「日
本民族」という言葉になったのであろう。

この段階を経て、麦僊はさらに桃山時代の狩野山雪の作品を想起させる《朝
顔》（1928 年）、徹底した写生に基づきながらも中国宋元画の様式を参照してい
る《罌粟》（1929 年、10 回帝展）という構成的な画面へと進んでいる。同じ舞
妓を題材にした《明粧》（1930 年、11 回帝展、東京国立博物館）（図 3）では、
全体は白を基調とし直線を多用した幾何学的な構図で老舗の料亭の座敷を写して
いる。舞妓はもはや着物の柄の色彩を画面に加えるために存在しているようであ
る。《舞妓林泉》では庭園という自然とともに色彩豊かに舞妓を描き、《明粧》

---

26　植田彩芳子「総論　日本近代における描かれた舞妓」『舞妓モダン　画家たちが描いた京都の美し
　　い舞妓たち』展、2020 年、青幻舎、p. 8-15、によれば、現在につながる舞妓は 1872 年に京都で博
　　覧会が開かれた際に官民で考案された「都をどり」のイベントがもとになっている。
27　土田麦僊「舞妓林泉圖其他に就いて」『アトリエ』2 巻 1 号、1925 年 1 月、p. 127。

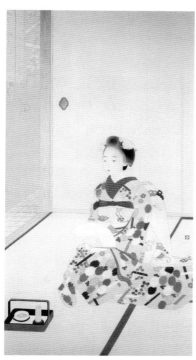

図3　土田麦僊、〈明粧〉、1930, 紙本着色, 184 × 97cm, 東京国立博物館典蔵, 第十一回帝展, 図片來源：東京国立近代美術館編, 《土田麦僊展》（東京：日本経済新聞社, 1997）。

では高級料亭の座敷という簡素ながらも人為的な作為が尽くされた場において技巧を凝らした着物を強調して描くことで、一方では郷土性、一方では都会の洗練さを強調した、と読み解くことが可能であろう。

## 四、東京美術学校の教授たち
### （一）松岡映丘（1881-1938）

松岡映丘にとって「古典」が意味するものは明確であり、12～15世紀の絵巻物と文学であった。映丘は9歳の時から東京に住み、16歳で大和絵の画家山名貫義に入門し、日本画を学んだ。東京美術学校日本画科に入学すると首席で卒業し、1908年から東京美術学校日本画科助教授、後に教授を務めた。官展には絵巻物の画面を大画面にしたような作品や、やまと絵の技法による現代的な画題の作品を発表した。帝展では度々審査委員を務めた。映丘の弟子たちは1921年に新興大和絵会を結成し、映丘もこれを支援した。1930年には「羅馬開催日本美術展」開会式に出席するために渡欧し、ヨーロッパ各地を回り、アメリカ経由で帰国した。さらに1933年には朝鮮美術展覧会の審査員に任じられて朝鮮に渡っている。1935年に東京美術学校教授を辞任して国画院を設立してからは官展に不出品の姿勢で国粋主義的な活動を加速させた。そうした事情からか、当時の立場の重要性に比べると、戦後の美術史における注目度は低い。

ジョシュア・モストウ氏は、1940年代前半に一部の国文学者たちが平安時代の宮

廷文化を「みやび」という言葉を用いて称揚し、「みやび」を帝国主義時代の「日本国民の主体を定義するもの」として議論したことの強い政治性を指摘した。[28]そして「みやび」は優美で洗練された京都の文化を上位に置き、「ひなび」や「さとび」といった「田舎」と対置される概念であったことを論じた。映丘はそれ以前に亡くなったものの、その活動がこうした動きにつながり得るものであったことも、戦後その仕事が十分に評価されてこなかった一因であろう。

松岡は兵庫県の医者の家に生まれ、兄には医師でかつ国文学者、貴族院議員井上通泰や、民俗学者として著名な柳田國男がいた。[29]柳田は植民地行政にも関わった官僚でもあった。映丘は 1938 年に亡くなるため、映丘の活動が「みやび」のイデオロギーと直接つながることはなかったが、晩年に多く描いた絵巻物の場面のような貴族や武士を描いた作品が戦時下の帝国主義に合致したことは確かだろう。一方で大和絵の技法で現代の情景を描くことにも力を入れている。《さつきまつはま村》（1928 年、9 回帝展）（図 4）、《大三島》（1932 年、高松宮御殿壁画として制作）は、鮮やかな群青と緑青、金泥を用いてを用いて現代の日本の海沿いの情景を描いたものである。大三島は映丘の出身地である兵庫県にも近い瀬戸内海の島で海上守護神、戦いの神を祀る神社がある島というが、どちらも、特定の場所というよりは、どこかにありそうな日本の原風景とも言うべき情景である。それは映丘が東京から思い起こす「故郷」の情景があると言えるだろう。この場合の「故郷」は帝国主義の中央からの眼差しのもとにとらえられた日本の国土とそこに暮らす国民という意味に近くなる。ここで柳田國男の思想にまで踏みこむ余裕はないが、「郷土研究」は柳田の活動のなかで、きわめて重要であったことが知られていることと、柳田が映丘による風景表現を高く評価していたこ

28　ジョシュア・モストウ「日本の美術史言説と「みやび」」『今、日本の美術史学をふりかえる』東京国立文化財研究所、1999 年、p. 232-239。

29　松岡映丘についての基本的な情報については、平瀬礼太、直良吉洋、田野葉月、加藤陽介、野地耕一郎執筆『生誕 130 年松岡映丘展』2011 年、姫路市立美術館、他、の図録を参照した。

図4 松岡映丘、〈さつきまつはま村〉，1928，絹本着色，六曲一隻屏風，101.5 × 189cm，練馬区立美術館典蔵，第九回帝展，図片來源：練馬区立美術館編，《大正期の日本画 金鈴社の五人展》（東京：練馬区立美術館，1995）。

とのみ述べておきたい。[30]

## （二）結城素明（1875-1957）

ここまで3人の画家たちの1920年代末から30年代にかけての画風の変化を、「故郷」や「郷土」の意識によって分析することを試みた。次にもう一人、東京美術学校と官展において実は最も重要な画家、結城素明を取り上げる。結城素明は東京に生まれ、川端玉章に師事した。東京美術学校で日本画を学ぶが、卒業後、西洋画科に再入学して一時西洋画を学び、自然主義的な画風を身につけた。またアール．ヌーボーの紹介などで知られる1900年に与謝野鉄幹が発刊した雑誌『明星』には、2号から挿画を提供した。官展には文展1回展から出品し、1919年に帝展審査員、1925年に帝国美術院会員となった。

---

30 柳田國男「考へさせられた事」『塔影』（14巻4号、1938年4月、p.5-6）の中で柳田は《夏たつ浦》（1914年、8回文展）を評価している。また結城素明「松岡君のこと」（同書、p.7-8）では《夏たつ浦》（関東大震災で焼失）と《富嶽茶園》（1928年、宮内庁三の丸尚蔵館）を風景画の代表作としてあげている。

1916 年には松岡映丘らと金鈴社を結成している。東京美術学校では 1902 年から 1944 年まで教えており、教育者としての功績は極めて大きい。また 1913 年からは民間の川端画学校でも指導をおこなった。[31] 文部省からの派遣と私費延長により 1923 年から 25 年まで渡欧し、パリを中心に長期滞在したことも特筆される。[32] 台湾美術展覧会の審査員は 6 回（1932 年）と 7 回（1933 年）担当している。素明はこのように極めて重要な存在でありながら、これまで美術史ではほとんど関心が払われてこず、本格的な回顧展は 1985 年の一度しか開かれていない。[33] 院展の日本画家ではなく素明を軸に考えるならば、昭和の日本画の状況は大きく異なって見えてくるはずである。

素明は、一時装飾的傾向を強め、画風の幅は広いが、その特徴は西洋画を取り入れた平明な自然主義にあるといってよいだろう。帝展時代には《朝霽. 薄暮》（1919 年、1 回帝展）、《薄光》（1920 年、2 回帝展）といった作品で、穏やかな山村風景に取り組んでいる。こうした作品では、大きな広がりのある空間表現により自然の雄大さを表現する一方で、小さく人物を描き込み、そこに暮らす人々の営みを示している。《山衢夕暉》（1927 年、8 回帝展）は「片瀬江ノ島にある石切場の夕方の景観」を描いたものであるが、[34] 切り崩された石灰岩の岩壁が夕日に照らされて白く輝く様子を青々とした山並と対比されて力強い画面である。画面右下には働く人々が小さく描かれ、山の大きさが強調される。《炭窯》（1934 年、15 回帝展、日本芸術院）（図 5）では森の鬱蒼とした樹々の奥行きを、精緻な筆

31 江川佳秀「川端画学校沿革」『近代画説』13 号、2004 年、p. 41-62。

32 以下の新聞記事によれば素明の弟がフランス在住であり、一時帰国した際に同行したため不自由なく渡航、滞在できたという。「文部省留学生として素明畫伯一年の豫定でフランスへ　日本畫画家が文部省から行くのは二十年振りの吉報」『読売新聞』1923 年 3 月 17 日、5 面。

33 個展は「結城素明展」山種美術館、1985 年。また勝山滋「近代日本画壇における結城素明の再評価と金鈴社について」『鏑木清方と金鈴社　吉川霊華、結城素明、平福百穂、松岡映丘とともに――』『中央美術』・『新浮世絵講義』関係資料所収』鎌倉市鏑木清方記念美術館、2019 年、p. 162-164、では、素明の幅広い画風を論じることの困難について述べている。

34 横山秀樹作品解説『大正期の日本画　金鈴社の五人展』練馬区立美術館、1995 年、p. 183。

図5　結城素明，〈炭窯〉，1934，紙本着色，
186×140cm，日本芸術院典蔵，第十五回帝
展，図片來源：小杉放菴記念日光美術館編，《創
立99年　日本美術の精華　日本芸術院所蔵作
品名品展》（栃木：小杉放菴記念日光美術館，
2018）。

を重ねることでボリュームたっぷりに描きだしている。そのような深い山合いにも炭を焼くための小屋があり人々が仕事をしている。人物が描かれることでその場所は見るものにとって身近な存在となり、あたたかく迎え入れてくれそうな場所となる。素明は東京生まれであったが、結婚後は妻の実家があった福島を第二の故郷として親しく通ったといい、そうした福島の情景が反映しているとみられている。[35] そうであっても、素明が東京と往還して見いだした日本の山間の人々の暮らしは、特定の場所を示すものがほとんどの場合には描かれておらず、日本のどこかにある、誰にとっても懐かしい「故郷」の情景と言えるものになっている。

筆者は以前、昭和初期以降、それまで西洋美術の根幹である人物画に取り組んでいた藤島武二や梅原龍三郎が、日本の地方の風景画に取り組んだことについて「風景ナショナリズム」として論じたことがある。[36] 洋画家たちが西洋美術を規範とするならば人物表現を追求しなければならなかった。しかし昭和初期には「日本新八景」の国民的な投票もあり、風景＝郷土への国民的な関心が高まった。藤島武二とは長きにわたりキャリアを共にした結城素明の風景画にも、そうした国土ナショナリズムを見いだすことができるだろう。そして、戦後にどことも特定され

---

35　勝山滋「近代日本画壇における結城素明の再評価と金鈴社について」p. 163。

36　児島薫「藤島武二・旭日を描く度−花蔭亭壁画と御学問所を飾る絵画の制作について」『近代画説』
　　19号、2010年、p. 18-34。

ない平明な風景画を描き、幅広い人気を誇った東山魁夷を、弟子として輩出したこともうなずけることであろう。

## 五、台湾の画家との比較

河北倫明以後、再興日本美術院展の画家を中心に日本画を考える美術史が日本国内では主流であり、現在も続いている。近代日本画の通史を書いた古田亮氏も、「いわゆる帝展型」と呼ばれる「大型化、濃彩、洋画的写実描法といった傾向」の作品が数多くあったことを認めつつも、これらは「大衆基準」であり、「いわばハイレベルの作品群」とは別のものとして却下している。[37] 筆者は、特に台湾美術展覧会の作品との同時代の比較をおこなう上では、結城素明を中心に置き、西洋画を意識した写実的で色彩を多用した表現の日本画が多数官展に出品されていたことを視野に入れる必要があると考える。それにより、台湾美術展覧会の出品作において台湾の自然や風俗、風物を色彩豊かに描いた作品についても、これまでと異なる分析が可能になるのではないかと考えている。しかし現段階では、この問題について未だ十分な考察はできておらず、本稿では問題提起に留まることをお許しいただきたい。

比較の一例として、結城素明の《炭窯》を林玉山《故園追憶》（1935 年、9 回台展、国立臺湾美術館）を比べてみよう。林玉山は 1926 から 1929 年に川端画学校で学び、素明に教えを受ける機会があったとみられる。《炭窯》では、前述のように俯瞰して遠くから見る視点のもとに山中で働く人々の営みがとらえられており、都会から「第二の故郷」の生活に注ぐ視線は親しく、懐かしさを醸し出す。このような構図や細部まで精しく描く写実的な描写には、林玉山が京都から故郷を思って描いた《故園追憶》と共通点を見ることができるだろう。そしてまた、画家たちが都会と地方を往還することによって「郷土」あるいは「故郷」の風景を懐

---

37　古田亮『日本画とは何だったのか　近代日本画論』p. 264。

図6 結城素明，〈楽園〉（仮題），大正後期，紙本着色，六曲一双屏風，166.2 × 325.2cm，図片來源：練馬区立美術館編，《大正期の日本画　金鈴社の五人展》（東京：練馬区立美術館，1995）。

かしい、親しいものとして想像の内に絵画化するという体験にも共通点がある。また、制作年、題名とも不詳の素明による《楽園》（仮題）（図6）は、棕櫚のような植物と孔雀が描かれた屏風である。勢いよく伸びる葉は生命力を感じさせる。画面を覆う葉が装飾性を強調しつつも、樹々の立体感や画面の奥行きも表現されている。大正後期の作品と推定されており、[38] 素明が台湾を訪れる以前のものである。実はなっていないもののアダンか、タコノキの一種ではないかと考えられる。いずれにしても南方に生息する植物を描くことで南国的なものを表現したように見える。この作品を早早《林投》（1935年、9回台展、臺北市立美術館）と比較すると、背景を描かず画面に類似の樹木を大きく描く点が共通する。また、常岡文亀《棕櫚》（1933年、14回帝展特選）（図7）は所在不明であり、

---

[38]　本図は「大正期の日本画　金鈴社の五人展」練馬区立美術館、1995年に出品されており、横山秀樹氏による図録解説では「楽園　大正後期」として「南国を描く画題は大正中期から昭和初期にかけて、多くの作家から熱き想いがこめて扱われている」「なお「楽園」の題は仮題である」と書かれている（p. 181）。筆者も画風から大正後期の推定に同意する。

実作品を未見であるが、色彩を豊富に用い、金粉を使用したということから、[39] おそらく南国的な印象を与えるものであっただろう。常岡は、1939年文部省美術展覧会（新文展）3回展では審査委員になり、1938年川合玉堂が東京美術学校教授を辞任して素明が日本画科主任となると、助教授に就任している。しかし現在では忘れられた画家であり、詳しいことは不明である。邱函妮氏は、台湾における「地方色」が「南国的」「熱帯的」といった「主題」だけによって見分けられるものではなく、むしろ題材よりも独自性を示す画風の創造に困難があったと指摘している。[40] この3点を並べて比較することで、この指摘の示すところがよくわかるのではないだろうか。

黄水文は一貫して台湾らしい題材を明るい光のもとに描いた画家として知られており、《向日葵》（1938年、1回府展、国立臺湾美術館）は精緻な花の描写、立体感のある葉の描写、力強い画面構成において極めて印象深い作品である。一方で、向日葵

図7　常岡文亀，〈棕櫚〉，1933，第十四回帝展特選，図片來源：展覧会葉書，著者蔵。

図8　山村耕花，〈ひまわり〉，1924年11回再興日本美術院展，図片來源：展覧会葉書，著者蔵。

---

39　素明の弟子である日下八光へのインタビュー記事、「美校時代、晨光会のことなど」『東京芸術大学百年史 東京美術学校篇第三巻』ぎょうせい、1997年、p. 92-94、のなかで日下が常岡の画風に言及している。常岡が素明の門下で注目を浴びる存在であったことをうかがうことができる。

40　邱函妮『「故郷」の表象−日本統治期における台湾美術の研究—』p.242-243。

を日本画の画題とする例は他にもあり、山村耕花《ひまわり》（1924年11回再興日本美術院展）（図8）と比較すると、黄水文の作品は画面いっぱいに描かれることでひまわりの花が際立って存在感を放っている。また粗悪な印刷画像でしか見ることができないが、新美術人協会展に出品された藤田妙子《ひまわり》（1940年、3回新美術人協会展）は、パーマネントヘアにワンピースを着た若い女性がモダンなデザインの椅子に座っている背後にひまわりが描かれている。また画像が残っていないが、後で述べる朝倉摂もひまわりを好み、1950年には一采社展に《向日葵》を、また個展にも《向日葵》を展示している。[41] 展覧会評からするとひまわりのみを描き、油彩画と見まがうような絵具を厚塗りした作品であったようである。このような前後の流れからみると、ひまわりは日本側でも当時現代的で新鮮な画題として受け止められていたことがわかる。黄水文の作品を改めて見るならば、写実的ながらもまっすぐ伸びた茎や規則正しい葉の構築的な画面構成に現代的な感覚と自立して伸びる生命の強さを読み取ることができる。この作品では、台湾らしさ、南国らしさをひまわりという題材に頼るのではなく、現代性も追求することでアイデンティティーの表現に成功したと言えるだろう。

# 六、官展の新しい世代

戦後の日本画を牽引することになる新世代の画家、福田豊四郎（1904-1970）の画歴はやや複雑である。福田は東北地方秋田県の出身で、郷里は鉱山の産業で栄えた町であった。[42] 福田はまず京都に出て短期間ながら洋画家鹿子木孟郎のアカデミー鹿子木下賀茂家塾でデッサンを学ぶ。その後東京で川端龍子に弟子入りするが、また京都に戻り、土田麦僊に師事し、京都市立絵画専門学校にも学

41　「展覧会評」『三彩』43号、1950年6月、p. 30-32 のうち、河北倫明「六窓会と一采社展」と田近憲三「朝倉攝個展評」。

42　田中日佐夫「福田豊四郎の芸術世界−その原風景と親和力−」p. 4-5。

び、再び東京で川端龍子にする。龍子は帝展に反旗をひるがえして青龍社を設立するが、福田は帝展に出品を続けた。さらに 1938 年に新美術人協会を組織し、この活動を戦後の日本画の革新運動へとつなげていくことになる。

福田の作品には故郷の鉱山の工場を描いた作品もあるが、それは例外であり、熱心に描いたのは「ふるさと」の情景であった。《故山新秋》（1926 年、7 回帝展）（図 9）はその中でも初期のものであり、自然のなかの故郷の暮らしを鳥瞰的な視点で描いている。街道沿いの茶屋では女将が客を迎えるように立っており、橋には都会的な服装の男性が景色を眺めている。都会から故郷に帰っていく人の心象風景を物語的に表現しているようである。絵画表現としては既に触れた林玉山《故園追憶》に比べて空間表現が三次元的ではなく、写実的では無いが、都会からふるさとを懐かしく意識する主題は共通する。福田はその後はより抽象的な表現を取り入れ、日本の各地の「田舎」の人びとを自然描写とともに描いた。四国へ旅行した時の情景をもとに描いた《海濱》（1936 年、新帝展）、故郷の秋田の森を思わせる《六月の森》（1936 年、文展招待展）などの作品でも、人物は類型化され、丸顔に小さい眼、赤味を帯びた頬、やや浅黒く日に焼けた肌の色で、素朴に表されている。

福田は「ふるさと」について次のように述べている。「ふるさとは、はるけし、ふるさとは樹々深き山、緑ひらく草野、雪つつむ冬野、囲爐裡けむたき家、年老ひし父よ、母よ、幼なかりし夢、ふるさと

図 9　福田豊四郎，〈故山新秋〉，1926，紙本着色，四曲一隻屏風，150.5 × 197.8cm，東京国立近代美術館典蔵，第七回帝展，図片来源：福田豊四郎著、福田豊四郎画集刊行委員会編，《福田豊四郎画集》（出版者：福田文，1976）。

は我が胸にあり、独り歌はめ。道ゆけば、犬と遊び、浮雲に鳥わたる、縹々と風に吹かれて、我が歩む方、はるけき山脈はつづく」。[43] ここに表された故郷は「雪」や「囲爐裡」を取り除けば、当時の日本のどこの場所にもあてはまるだろう。そして実際のところ福田の生まれ故郷の街は東京からの人の往来も多い近代産業の街だったので、このような「ふるさと」の情景がそのままずっと故郷にあったのではないだろう。福田は次のようにも述べる。「ふるさとへ帰れば、都が恋しく、都会にあって郷国を恋ふる心、旅人のやうに落付かない気持、何か遠い遠い何処かに行く度の道程にある様な自分の生活なのだ。その日々を自分は楽しんでゐる。」「都会の感情を知らずに田園の唄を歌へないのだ。又田園の心は都会にも生きてゐる。」[44] ここには成田龍一が指摘するように、「都市」と「故郷」とのが相互に規定し合うなかで福田が自分のアイデンティティを見いだしたことがよくわかる。前述したように成田はこのように概念的に構築される「故郷」意識と国民国家に共通点を見いだしている。[45] このことと福田が従軍画家として作戦記録画を積極的に制作したこととの関連についても、今後検討しなければならない。

朝倉摂（1922-2016）は、彫刻家朝倉文夫の長女であり、伊東深水に師事し、1941年から新文展に入選を重ねた。[46] 伊東深水、山川秀峰ら鏑木清方の弟子達は自分たちの弟子とともに青衿会を組織した。朝倉も1940年の1回展から青衿会に参加する一方、福田の新美術人協会にも1942年に出品し、戦後も創造美術、新制作協会に参加する。青衿会は、伊東自身が「現代婦人風俗に取材して制作したいと思っている」ことに基づき、「自由に各自の素質をのばさしたい」方針を

43　福田豊四郎「わがうた」『わがうたはふるさとのうた』南天子画廊、1972年、p. 13。
44　福田豊四郎「街を歩む」『わがうたはふるさとのうた』p. 53。
45　成田龍一『「故郷」という物語　都市空間の歴史学』p. 253-254。
46　朝倉摂の戦前の活動については、児島薫「朝倉摂の初期の画業について」（『実践女子大学文学部紀要』63集、2021年3月11日刊行予定）で論じた。

反映し、「人物画、とくに風俗画」を研究する団体であった。[47] 1942 年 3 回青衿会には朝倉は《街頭に観る》（図 10）、陳進が《或日》を出品した。[48] 陳進の作品は裕福そうな家庭の室内で二人の女性が新聞のニュースを見て語り合う様子であり、朝倉の作品は街角で買い出しの途中のもんぺ姿の女性達が行き会った知り合いと何かを話し合う様子である。[49] どちらも背景を描かず、戦時下の緊迫した日常の一コマを表現している。

陳進は東京で女子美術学校で学び、卒業後は鏑木清方に師事した。ただ実際のところは清方本人よりも清方門下の伊東深水、山川秀峰に学んだとみられている。そして青衿会にも参加した。菊屋吉生氏は、陳進の画業において青衿会で同世代の画家たちから刺激を受けたことが重要であったことを指摘し、さらに同じ女性画家であった朝倉摂の《街頭に観る》のような作品との「共通性も感じ取れる」と両者の関係性を示唆している。[50]

図 10　朝倉摂，〈街頭に観る〉，1942，第三回青衿会，図片來源：《国画》2 巻 3 号（1942.03）。

---

47　伊東深水「紫君汀雑談」『三彩』30 号、1949 年 5 月、p.40。
48　『國畫』2 巻 3 号、1942 年 3 月に白黒図版。
49　「もんぺ」は戦時中に女性が着用するように奨励されたズボンのような服であり、人々は着物を仕立て直してこうした日常服を自作した。
50　菊屋吉生「陳進筆「姉妹（姐妹）」をめぐる人物表現の新展開の萌し」『東亜文明主體性 国際学術研討会論文集』2018 年 11 月、p.1-9。

青衿会の方針について、深水は「如何なる絵画でも、時代思潮、時代精神が無意識にもその制作に反映することは否定できません。やはり時代々々の美意識が絵画の上に反映しなければならないと思います。とりわけ婦人風俗画に於ては、その現れは更に顕著です。時代の生活感情から遊離したものであっては、やはり観念的な遊び以外のなにものでもあり得ません」[51] とも主張している。こうした方針に沿うように、《街頭に観る》と《或日》は、戦争の激化を反映した時事性の高い内容となっている。

最後に、筆者は朝倉摂の未公刊のインタビュー原稿について紹介しておきたい。これは1957年の発言だがその中で、まだ実家にいた頃、つまり戦前のことであろうが、「伊藤さんの家のお弟子さんで、台湾の人とか、中国の人とか朝鮮の人がいた」と述べている。[52] そして、朝倉はその人たちが差別されていたため、「それが非常にいやだった。私は非常に書生たちと仲がよかった。人種差別にたいへん腹がたったのである」と述べている。これは伊東深水のもとで日本画を学んでいた時期のことであるから、ここで述べている「台湾の人」や「書生」が陳進を指す可能性があるだろう。そうであれば陳進と朝倉とは交流があったことになる。前述の論文のなかで菊屋氏は「陳進が当時の日本画の最も新しい動きのなかに彼女もあったこと」に注意を向ける必要を指摘している。陳進が、若くして帝展に入選し、新美術人協会にも参加した同門の朝倉に注意を払ったと考えることには無理が無いであろうし、積極的な性格の朝倉が陳進に話しかけたとしても不思議ではない。しかし現在のところ、このわずかな発言から二人の接点を想像するに留まる。

---

51 伊東深水「紫君汀雑談」p.40。
52 朝倉摂「絵画論を語る」1957年、p. 135。「絵画論を語る」は朝倉摂による未刊行の談話筆記原稿である。表紙に「絵画論を語る　朝倉摂　昭和三十二年九月四日」と書かれ、「平凡社原稿用紙」と印刷された200字詰め原稿用紙145枚にテープ起こしされた朝倉の談話が記されている。ところどころに朝倉自身による訂正の書込が加えられているが公刊されたものは見つかっていない。

# 七、まとめ

「日本画」という言葉が「日本」という国号を背負うだけで何ら技術も主題も規定していないように、日本画とは近代国家としての日本の存在にそのアイデンティティを負うものであった。帝国としての日本が拡大し、多民族国家へと変容していく中で、日本画は何をどう描くのか、日本の画家たちもまた模索をしなければならなかった。もともと日本の近代美術の制度はフランスやイギリスの近代社会のシステムをモデルにしており、日本はそれを導入し、植民地にも移植した。西洋をモデルとして近代化をおこなえばおこなうほど、「日本らしさ」は失われることになる。菊池契月や土田麦僊の世代においては、西洋は憧れの「都市的なるもの」であったが、西洋に行くことで彼らのなかで「故郷的なるもの」として「日本文化」とそれを形作ってきた過去の美術が意識されることになった。一方、松岡映丘のようにもともと「古典」に親しんでいた画家の場合には「やまと絵」を現代に蘇らせることで理想の「故郷的なるもの」が国家主義的な思想と一層容易に結びつくことになった。これに対して東京出身であった結城素明の場合には、「都市的なるもの」と「故郷的なるもの」の間にはあまり葛藤が見られない。その画業の全体を通じて西洋美術を無理なく自己の中に取り込み、都市生活者からみる「故郷的なるもの」を表現したように見える。

今回は日本画に特化し、官展に関わる一部の画家のみを取り上げて試論を述べるに留まった。このような日本側の状況は、当然ながら台湾の美術家たちにおける「郷土」の意識とは大きく異なるものである。それを合わせ鏡としたときに台湾の美術家たちとのより深い交流や接点を見いだすことができないかを今後の課題としたい。

謝辞：このたびのシンポジウムにお招きいただき、論文発表の機会を与えてくださいました台湾国立美術館に深く感謝申し上げます。発表にあたりお世話をいただいた方々にも深くお礼を申し上げます。

## 參考資料

### 日文專書

- 山種美術館学芸部編，《山種美術館開館 30 周年記念シンポジウム報告書　日本に新古典主義絵画はあったか？— 1920 － 30 年代日本画を検証する—》，東京：山種美術館，1999。
- 中井宗太郎，《氷河時代と埃及芸術》，京都：美術図書出版部，1925。
- 古田亮，《日本画とは何だったのか　近代日本画論》，東京：角川選書，2018。
- 平瀬礼太、直良吉洋、田野葉月、加藤陽介、野地耕一郎，《生誕 130 年松岡映丘展》，兵庫：姫路市立美術館，2011。
- 成田龍一，《「故郷」という物語　都市空間の歴史学》，東京：吉川弘文館，1998。
- 京都文化博物館編，《舞妓モダン　画家たちが描いた京都の美しい舞妓たち》，京都：青幻舎，2020。
- 東京国立文化財研究所，《今、日本の美術史学をふりかえる》，東京：東京国立文化財研究所，1999。
- 邱函妮，《「故郷」の表象—日本統治期における台湾美術の研究—》，東京：東京大学大学院人文社会系研究科博士学位論文，2016.01。
- 淡江大學文學院編，《東亞文明主體性國際學術研討會論文集》，臺北：淡江大學文學院，2018.11。
- 三重県立美術館、他編，《生誕 130 年記念菊池契月展》，大阪：朝日新聞社，2009。
- 朝倉摂，《絵画論を語る》（未刊行の談話筆記原稿），1957。
- 福田豊四郎，《わがうたはふるさとのうた》，東京：南天子画廊，1972。
- 練馬区立美術館編，《大正期の日本画　金鈴社の五人展》，東京：練馬区立美術館，1995。
- 鎌倉市鏑木清方記念美術館編，《鏑木清方と金鈴社　吉川霊華、結城素明、平福百穂、松岡映丘とともに——『中央美術』．『新浮世絵講義』関係資料所収》，鎌倉：鎌倉市鏑木清方記念美術館，2019。

### 日文期刊

- 〈展覧会評〉，《三彩》43（1950.06），頁 30-32。
- 土田麦僊，〈帰朝後の第一印象〉，《中央美術》9.9（1923.09），頁 141。
- 土田麥僊，〈舞妓林泉圖其他に就いて〉，《アトリエ》2.1（1925.01），頁 127。
- 山本真紗子，〈美学者中井宗太郎の渡欧体験（1922 － 23）〉，《人文学報》110（2017.07），頁 71-92。
- 田中修二，〈土田麦僊のクラシシズム—両大戦間期の日本画の動向—〉，《大分大学教育福祉科学部研究紀要》30.2（2008.10），頁 87-102。
- 伊東深水，〈紫君汀雑談〉，《三彩》30（1949.05），頁 40。
- 江川佳秀，〈川端画学校沿革〉，《近代画説》13（2004），頁 41-62。
- 兒島薫，〈大衆が導くナショナリズム—奉祝の時代〉，《近代画説》27（2018），頁 4-7。
- 児島薫，〈藤島武二．旭日を描く度-花蔭亭壁画と御学問所を飾る絵画の制作について〉，《近代画説》19（2010），頁 18-34。
- 兒島薫，〈朝倉摂の初期の画業について〉，《実践女子大学文学部紀要》63（2021.03.11），頁 11-32。
- 柳田國男，〈考へさせられた事〉，《塔影》14.4（1938.04），頁 5-6。
- 結城素明，〈松岡君のこと〉，《塔影》14.4（1938.04），頁 7-8。
- 菊池契月，〈琉球の女—紅型染その他の南島情緒—〉，《大毎美術》7.8（1928.08.05），頁 13-17。

### 報紙資料

- 〈文部省留学生として素明畫伯一年の豫定でフランスへ　日本畫画家が文部省から行くのは二十年振りの吉報〉，《読売新聞》，1923.03.17，版 5。

### 網頁資料

- 〈大原女〉，《独立行政法人国立美術館》，網址：<https://search.artmuseums.go.jp/records.php?sakuhin=150623>（2022.09.29 瀏覽）。
- 〈舞妓林泉〉，《独立行政法人国立美術館》，網址：<https://search.artmuseums.go.jp/records.php?sakuhin=2068>（2022.09.29 瀏覽）。

# 朝鮮美術展覽會書部之開設
# 與殖民地「美術」的整編

文／金正善 *

## 一、前言

日本文部省主辦的文部省美術展覽會在 1907 年舉行，開啟了亞洲近代官展的歷史。從 1922 年的朝鮮美術展覽會（以下內文簡稱朝鮮美展）開始，1927 年的臺灣美術展覽會（以下內文簡稱臺展）、1938 年的滿洲國美術展覽會（以下內文簡稱滿展）接連舉辦，東北亞官展的時代就此展開。眾所周知，這類殖民地官展的設置，是將各國美術整編納入帝國內部，將之改造為順應殖民統治的制度性工具。在這個過程中，特別受到矚目的是「書藝」（書法）[1] 的動向。

在日本國內，由於小山正太郎著名的「書道非美術」（1882）論點主張，一度促使書藝做為語文符號的實用功能備受強調，且在 1900 年代初期殖產興業的政策籠罩下，書藝完全被排除在美術之外。不同於日本官展係由日本畫、西洋畫、雕塑組成，書藝再次以「美術」的形式展示，是在殖民地朝鮮。

---

\* 　韓國東亞大學考古美術史學科助教授。

1 　書藝是以 1945 年 9 月孫在馨主導的朝鮮書畫同研會之創立為契機，開始取代既有之「書道」一詞。近代時期被稱為書、書道等，但本文按照現代語標記，使用書藝一詞。此外，朝鮮美展第三部被標記為書、書部、書之部、書の部等，本文基於方便考量，統一名為書部。

從 1922 年舉辦的朝鮮美展將書藝開設為第三部，直到 1932 年新設工藝部，十年之間，書藝持續以美術的形式存在著。後來，書藝再度出現在官方場所，則是在軍國主義色彩濃厚的 1930 年代後期。自從滿展（第四部法書）起，書藝成為「東洋思想振興與大東亞共榮圈的象徵」，開始受到關注。

有鑑於此，本論文關注書藝做為美術的動向與日本進軍亞洲同軌這一點，從當時的政治脈絡重新思考書部的開設，企圖闡明在殖民地官展的特殊空間下，這類外部因素是書藝得以列入美術範圍的主要條件。

## 二、書部開設背景

關於朝鮮美展的書部開設，大體上以 1921 年 12 月 26 日在總督府召開的意見集合會議為主要契機。第二天 27 日《東亞日報》的報導比較詳細地記述了當天的情況。

> 26 日上午 10 時在總督府第 2 會議室，邀請了朴泳孝、閔丙奭、書畫協會的丁大有、金敦熙、李道榮等諸位、書畫研究會的金圭鎮、日本人方面的書畫家高木背水等，以及其他書畫家相關人士，由水野政務總監轄下的學務當局召集，召開相關會議，全場一致贊成該計畫，因此發表相關規定。[2]

也就是說，在上午 10 點召開的會議上，包括丁大有、金敦熙、金圭鎮等代表性書法家的朝鮮書畫家們大舉出席，[3] 且現有研究說明，當時根據這

---

2　〈美術展覽計畫〉，《東亞日報》（1921.12.27）。

3　「邀請二十名京城的美術鑑定家、書道、畫道名士於 26 日上午 10 時赴總督府第 2 會議室」，〈朝鮮美術展覽會〉，《每日新報》（1921.12.28）。

些朝鮮書畫家的意見，最終決定設置書部。[4] 從總督府的立場來看，為了籠絡朝鮮書畫家踴躍參與並順利舉辦展覽會，設立曾是他們存續基礎的書部可說是必然的決策。

然而，考慮到朝鮮美展乃是三一獨立運動後推進的社會教化事業一環，難以斷定總督府是否是基於單純保障朝鮮書畫家既得權利的心態，才根據他們的意見決定設置書部。加上自從發表了引進書藝的相關規定後，「誇大妄想狂」、「古今未曾有的大革命與冒險」[5] 等畫壇內部的反對意見不少。[6]筆者分析認為，在這樣的爭論中，總督府仍敢開設書部的背景，除了鼓勵和籠絡朝鮮人的參與外，尚與利用書藝推動內鮮融合（譯註：即日本本土與朝鮮的融合）基礎的殖民地政策不無關係。

這項主張也從朝鮮美展書部設置的過程得到印證。舉辦朝鮮美展的提案是在 1921 年中旬左右，政務總監水野鍊太郎邀請相關人士召開準備會議時提出。據悉，當天會議的參加人員以政治家兼名書法家李完用、朴泳孝為首，還有書畫協會的金圭鎮、李道榮等，[7] 日本內地人士當中則有西洋畫家高木背水出席。高木的回憶錄提及：「由於不符朝鮮情況的部分很多，所以要求逐一指正。（中略）在延後設置工藝部的背景下，加入書道取

---

4  關於書部的創設，下列論文均有具體闡述：五十嵐公一，〈朝鮮美術展覽会創設と書画〉，《美術史論叢》19 期（2003），頁 73-84；李重熙，《韓國近代美術史深層研究》（藝經，2008），頁 92-93；金貴粉，〈朝鮮美術展覽会における書部門廃止と書認識の変容〉，《書学書道史研究》26 號（2016），頁 45-116。

5  「書道是象形文字。無法與繪畫、雕塑等同欣賞。若是有人辯護，主張應該讓書幅在朝鮮美展上參展，那與誇大妄想狂沒什麼兩樣。（中略）如果用第四部來增加書部之類的，那必定是古今未曾有的大革命與冒險。」村上一儀，〈芸術上から観た朝鮮美術展覽会の死活問題〉，《朝鮮及滿洲》172 期（1922.03），頁 60。

6  總督府看似也充分意識到這樣的爭議，並在和田執筆的朝鮮美展圖錄序文裡，提出書藝具備的美術意義。和田一郎，〈序〉，收於朝鮮寫真通信社編，《朝鮮美術展覽會圖錄第 1 回》（京城：朝鮮寫真通信社，1922），頁 2。

7  「1921 年秋天，在朝鮮人士裡邀請李完用、朴泳孝等名士，畫家中選定金圭鎮、李道榮，內地人當中也有該方面的相關人士擔任委員，以總督府參贊和田一郎為主任，為舉辦朝鮮美術展覽會進行準備。」朝鮮行政編輯總局編，《朝鮮統治秘話》（帝國地方行政學會，1937），頁 258。

而代之。」[8] 可見在前述 12 月 26 日的會議之前，已經討論過是否引進書藝。「所謂的書道非美術，那已是舊話。在朝鮮，書藝在人氣及數量上遠遠超越其他。」[9] 從當時的評論中可以推測，書部開設顯然是考量了朝鮮當時情況的有意抉擇。

但是，在高木的回顧中，需要注意的一點是，主張引入書藝的一方，並非朝鮮方面的書畫家。實際上，日本書道界從很早就成立六書會（1890）、日本書道會（1907）、日本書道作振會（1923）等由書法家組成的獨立團體，積極展開加入美術的運動，在第二屆東京勸業博覽會（1912）和東京大正博覽會（1914）上，書藝以美術的一種類別參展；[10] 與此不同的是，在朝鮮，書藝歷來隸屬於六藝之一，乃是修身教養的一環。因此，專業的書法家並不多，在書畫一致的傳統下，很難建立獨立的書藝團體。當天與會的金圭鎮、李道榮都是「書畫家」，李完用、朴泳孝也不是專業、職業的書法家。1915 年舉辦的始政五週年紀念朝鮮物產共進會中，儘管書藝被排除在「美術」（參考美術館）之外，[11] 但未有任何特別的問題提出，這可說代表了書法界當時的狀態。由此可見，在書畫的界限如此模糊、書藝團體或書道展之類的單獨展覽會等付之闕如的情況下，朝鮮書畫家們率先主動提議引入書部的可能性相當小。原因在於，書部的設置終究是以書畫分離為前提。

在朝鮮美展舉辦一年前，1921 年 4 月開辦的「第一屆書畫協會展」顯示朝鮮書畫家們仍然沿襲傳統的書畫觀。總共四個展廳中，書藝在第四廳與

---

8　直木友次良編，《高木背水傳》（東京：大肥前社，1937），頁 143-144。

9　片岡怡軒，〈朝鮮美術展覽會第三部書を評す〉，《朝鮮公論》12 卷 4 期（1924.04），頁 112。

10　第二屆東京勸業博覽會（1912）上，第一部（美術）中的第二類（書）、第十四類（篆刻）屬之；東京大正博覽會（1914）上，書藝包含在第二部（美術及美術工藝）的第二十一類（書及篆刻）中。

11　在朝鮮物產共進會上，美術品被分類為第十三部美術品及考古資料，於參考美術館展示該時代的新作品。參展類型分為繪畫、雕塑，繪畫包括東洋畫（含四君子）、西洋畫。參見朝鮮總督府，《物產共進會報告書》（1916），頁 555-560。

**圖 1** 第一屆書畫協會展覽會，圖片來源：《東亞日報》
（1921.04.02）。

四君子一起展示（圖 1）。相較於此，朝鮮美展舉辦之際，四君子與書藝分開，納入了東洋畫部。這意味著既有的書畫觀念正在解體，可以佐證書部設置確實是在總督府政策的框架內實現的。

這種書部設置的政治性，也可以從提議創辦朝鮮美展的和田等相關主要人物藉「以文會」[12] 會員身分活動，以及他們強調文墨的重要性來理解。以文會是以朝、日官僚為中心而組成的詩文團體，會員除了和田、朴泳孝、朴箕陽等官僚之外，還包括安中植、李道榮、金圭鎮等多名書畫家，機關雜誌《以文會誌》也曾刊登包含總督、總監、李完用等多名會員之書畫合璧圖（圖 2）。

曾於新年在私宅聞香閣舉行詩文會，與同仁深入交流的水野總監，談到成立這類詩文團體的意義如下：

---

12　以文會是 1912 年以李完用與總督府人事局長國分象太郎等為首，由親日朝鮮人官僚及朝鮮總督府高級官員們發起成立的文藝團體。它以朝日間的身分與漢字研究為目的，主要從事詩作、書畫創作、古董及書畫鑑賞等。1915 年後發展為會員數超過百人的大規模詩社。

圖2　《以文會誌》封面，水野鍊太郎詩書，書畫合璧圖，圖片來源：《以文會誌》（山口博文堂，1922.12）。

　　日本與朝鮮是同文國家，因此有必要透過日鮮人士雙方的文筆交
流，尋求彼此的思想溝通。朝鮮的學者大官中有很多漢學造詣深
厚、詩文出眾的人，因此所謂的「詩酒徵逐」打造文雅情事的場合，
竭力歡興，也在施政面向做出重大貢獻。（中略）內地人裡也有人
吟誦李完用侯爵所作的詩，內鮮融合之情表露無遺。[13]

如此重視朝鮮與日本之間文墨友好的發言背後，不僅是單純謀求聯誼，還
與從殖民初期開始，日本就將「漢文」視為亞細亞語言，即日本、朝鮮、
中國的共同語言，在殖民地政策上積極利用密切相關。兼備漢文素養的日
本人與朝鮮的舊知識分子透過文墨活動尋求團結，實現了朝鮮及日本共享
同一語言的同種同文論。[14]

---

13　松波仁一郎編，《水野博士古稀記念論策と隨筆》（東京：水野鍊太郎先生古稀祝賀会事務所，1937），
　　頁 743。
14　金藝珍（譯註：人名音譯），〈日本殖民統治時期的詩社活動與書畫合璧圖研究──以珊碧詩社書畫合璧
　　圖為中心〉，《美術史學研究》268 期（2010），頁 198。

書部的設置，最終不僅是為了誘導朝鮮書畫家們參加且成功舉辦展覽會，似乎也有延續「促進內鮮融合與培養健全思想之國民精神」[15] 殖民政策的考量。這個觀點從參展作品的趨勢來看，也獲得了支持。

## 三、書部參展作品趨勢

朝鮮美展書部從 1922 年第一屆到 1932 年第十屆為止，大致上每屆都有一百五十至兩百二十件作品參展，除了引入免審查制度的第五屆之外，入選作品的數量大概在五十件左右（表 1）。鑑於東洋畫的參展作品數量平均為一百三十件左右，可以推見朝鮮國內的書藝人口並不少。

| 表 1：朝鮮美術展覽會書部參展作品／入選作品 [16] | | | | | | | | | | |
|---|---|---|---|---|---|---|---|---|---|---|
|  | 1 屆 | 2 屆 | 3 屆 | 4 屆 | 5 屆 | 6 屆 | 7 屆 | 8 屆 | 9 屆 | 10 屆 | 合計 |
| 參展作品 | 83 | 134 | 159 | 155 | 145 | 152 | 183 | 227 | 222 | 160 | 1,620 |
| 入選作品 | 46 | 51 | 55 | 49 | 18 | 46 | 45 | 51 | 46 | 64 | 471 |

作者整理製表

一方面，在參展作品中，以李白、王維、杜甫等唐詩為代表，〈蘭亭序〉、〈赤壁賦〉等以法帖為主的古典作品構成了參展的大宗；另一方面，強調忠孝、孝行等儒教品德或頌揚天皇的主題也獲得肯定。其中，最頻繁展出的是與明治天皇《教育勅語》（總共七次）和《明治天皇御製》（總共六次）有關的作品。

1890 年頒布的《教育勅語》，內容旨在透過對國家（天皇）的忠誠、孝道、服從等儒教價值觀，培育對天皇竭力獻身與忠誠的皇國新民，從 1911 年起也適用於朝鮮教育。此外，包括選錄天皇創作和歌的《明治天皇御

---

15　長野幹，〈序〉，收於《第三回朝鮮美術展覽會圖錄》（京城：朝鮮總督府朝鮮美術展覽會，1924），頁 1。

16　參照《朝鮮美術展覽會圖錄凡例》、《朝鮮美術展覽會圖錄》一至十冊作成。

**圖3** 金敦熙，〈百姓昭明協和萬邦〉，1927，圖片來源：《第六回朝鮮美術展覽會圖錄》（1927）。

製》、[17] 內含天皇萬壽無疆之意的〈國歌君が代〉、1908 年明治天皇為國民教化發表的〈戊申詔書〉等皆曾入選展品。朝鮮美展評審委員兼朝鮮代表書法家金敦熙在 1925 年迎來昭和新年號之際，發表了以年號為典據的八字〈百姓昭明協和萬邦〉（圖3）。

可以確定的是，在朝鮮美展書部，這些強調忠孝、孝行等涉及國民道德的儒教思想，或是頌揚明治天皇的相關主題，均有入選。雖然不像 1937 年開設的滿洲國美術展覽會法書部（第四部）那樣公然獎勵假名書道，但也沒有對反滿抗日內容進行反覆審查，[18] 這類主題終究涉及了如何培養善良新民的國民道德論，這點亦應一併考量。

實際上，總督府在 1920 年代齋藤總督「尊重可能的朝鮮文化和舊慣」之統治方針下，將朝鮮的傳統文化積極運用在社會教化政策上。代表性的做法如強調忠孝道義的儒教或重視互助的鄉約等，皆在獎勵各種迎合殖民統治的「健全思想」。[19] 而在強迫貫徹絕對效忠天皇的 1940 年代，習字（書藝）從既有的語文科目變成藝能，以「順化皇國臣民情操」之宗旨在校園裡推廣，也是源自於這樣的脈絡。[20] 結果是，在朝鮮美展書部，強調天皇、

---

17　1922 年，文部省從既有的 93032 首天皇詩裡，挑選 1687 首，出版《明治天皇御集》。

18　崔在爀，〈第三節，滿洲國の美術〉，收於北澤憲昭、森仁史、佐藤道信編，《美術の日本近現代史──制度、言說、造型史》（東京：東京美術，2014），頁 378-379。

19　「當務之急是謀求普及健全思想，改善民風。在實行上，鄉約確實是有力的參考資料。」參見富永文一，〈往時の朝鮮に於ける自治の萌芽　鄉約の一斑（三）〉，《朝鮮》（1921），頁 90。

20　朴明仙、許在寧，〈習字‧書法教育的歷時研究〉，《書藝學研究》23 期（2013），頁 281。

忠君、孝道的作品多數入選，可說意味著開設書部的目的與「促進內鮮融合與培養健全思想之國民精神」的殖民政策實踐密切相關。

一方面，朝鮮美展書部的參展作品除了既有的漢字書法之外，還有假名書道、韓文書藝。日本內部國族民粹主義高漲的 1890 年代左右，使用日本假名文字（表音文字）的假名書道，在代表日本獨立自主的造形活動覺醒下經重新評價，納入日本近代書道的陣容。[21] 假名書道從第一屆開始參展，在第四屆以後呈現劇增的情況（表 2）。與韓文書藝僅占整體入選作品的 0.8% 相比，假名書道超過 10%，可見後者在朝鮮美展曾是占有一席之地的主要領域。這從日本殖民統治時期持續的日語普及和斯華會等假名書道專門教育機構的存在，已見端倪，在第十屆美展上，金永勳更以假名寫的〈格語〉獲得入選。

| 表 2：朝鮮美術展覽會書部的假名、韓文（語文）參展作品數 | | | | | | | | | | |
|---|---|---|---|---|---|---|---|---|---|---|
| 語文 | 1 屆 | 2 屆 | 3 屆 | 4 屆 | 5 屆 | 6 屆 | 7 屆 | 8 屆 | 9 屆 | 10 屆 | 合計 |
| 假名 | 3 | 1 | - | 5 | 6 | 8 | 7 | 13 | 6 | 5 | 54 |
| 韓文 | 1 | 1 | 1 | - | - | - | - | 2 | 1 | 1 | 7 |

作者整理製表

20 世紀初，南宮檍、尹伯榮等人將朝鮮時代宮中女官們長久使用的宮體確立為獨立的文字藝術，不再只是手抄繕寫，韓文書藝從此開始普及。韓文書藝首次在公共空間展示，是在朝鮮美展的展場裡。春霆金寧鎮的〈言文〉是第一屆美展的參展作品，純宗稱讚有加且下令購買。[22] 韓文書藝的入選率雖然不及假名書道，但韓文書藝的出現，一方面意味著歷來以漢字為中心的書法，正在被包括假名、韓文在內的新式近代書藝框架所取代。在殖民地形成的國家徵集美術展體制下，做為中國傳統的書法開始解體。

---

21　高橋利，〈近代における「書」の成立〉，《近代畫說》12 號（2003），頁 56-62。

22　〈殿下美展臺〉，《每日新報》（1922.06.07）。

另一方面，評審中提到「遺憾之處在於，一味依賴自流的技巧，偏離了固定的筆法」，[23] 強調無論如何都要嚴謹遵循古典運筆套路。例如，曾任朝鮮美展書部評審委員的長尾雨山，以下的發言備受關注：

> 不同於其他藝術，書法與學問關係深厚，因此，不得不注意研究古人寫書法的方式或例子。字即使劃錯一筆，意義就不通。即使是草書等，也不能隨興所至，擅用奇特的方式書寫。不容許作者怎麼寫都無所謂。即使手法稍嫌拙劣，如果比小功精確，那還可以忍受，但如果作品難得但形式卻過於特異，就不可能入選。[24]

也就是說，比起自由的書體技巧，要更重視基礎，由此律定了以古典書法為基礎的筆法鑽研。這種古典臨書的重要性，在當時的日本國內也獲得強調，日本近代書道的代表比田井天來表示：「學習研究古今極跡，目的也是學習藝術精神，非得發現到其表現方法不可。」[25]「透過各式各樣的古典臨書習得用筆方法，最終達到發展個性與表現個性。」[26] 並提到古典研究在成就書法藝術性的重要地位。

然而，實際參展作品的水準卻是「連全幅位置都無法掌握好，對落款方法也一知半解，主文說明寫得荒腔走板，或者臨書也不明其義。更別說點畫的誤寫等」。[27] 特別針對錯字、漏字等書法基礎章法（為了強化畫面感的配置法）的指責，直到書部廢除之前都持續出現。[28]

---

23　〈美術家登龍門的鮮展評審結果〉，《每日新報》（1930.05.16）。

24　〈 化があってを感ずる〉，《京城日報》（1930.05.15）。

25　書學院雜誌部，〈卷頭言〉，《書道春秋》2 卷 2 期（1932.08）。

26　〈書の趣味〉，收於比田井天來著、田中成軒編，《天來翁書話》（誠之書院，1938）。

27　〈朝鮮美術展覽會第三部書を評す〉，《朝鮮公論》12 卷 4 期（1924.04），頁 112。

28　「雖然各部分一般都呈現進步，但隸書裡的大隸與小隸混雜出現或錯別字橫生，還有四君子方面存在未注意墨色的錯誤，諸如此類令人頗感遺憾。」參見〈鮮展評審結束〉，《朝鮮》193 號（1931.06），頁 180。

分析認為原因在於，在這樣的背景下，雖然出現了以朝鮮美展為舞台的孫在馨、金允重、金瑱珉等新人書法家，但參展者依然多數是以書畫為業餘才華的非專家。

> 佳作不多是因為專門研究的人並不多，著實令人慨惜。[29]
>
> 朝鮮人裡，認為書畫僅僅是道樂的人士不在少數，專業致力於純美術的人士很少，因此，此次嚴格評審的結果，入選者大致減少。[30]

上述報導清楚顯示專業、職業書法家的缺乏。其中還不乏方戊吉、鄭然世[31]等女性書法家、普通學校學生或小學程度兒童的參展作品。[32]結果是，在專業書法家培育養成付之闕如的情況下，這種重視法帖和臨書的創作方式，最終引發了廢除書部的論議。

## 四、書部廢除與工藝部的新設

書部在 1932 年第十屆朝鮮美展結束後宣告消失。廢除書部的要求，舉辦初期就曾有人提出，但主要是在 1924 年畫友茶話會提交陳情書後正式付諸行動。畫友茶話會是以李漢福、李象範、金龍洙等朝鮮書畫家，松田正雄、加藤松林、堅山坦等朝、日東洋畫家為中心，加上金昌燮、多田毅三等西洋畫家參與的組織團體。他們主張「第三部的書藝和四君子藝術性低，而且從作者生活來看，大部分不過是一種素人藝術，因此有必要用某種方法加以區分」，[33]並於 1926 年 3 月 16 日向總督府提交以下陳情書：

29　三角山人，〈對於美展的感想〉，《每日新報》（1922.06.18）。

30　〈美展的異彩〉，《每日新報》（1924.06.02）。

31　〈美展的異彩〉，《每日新報》（1924.06.05）。

32　〈催起開幕的美展之第 2、3 部入選發表〉，《時代日報》（1924.05.29）。

33　〈書與四君子不過是素人藝術〉，《每日新報》（1926.03.16）。

建議書

一、希望朝鮮美術展覽會排除書藝和四君子。理由在於，四君子與書藝固然具備一定價值，但我們同時認為它們的本質不宜與東／西洋畫及雕塑等共同陳列於展場。（以下略）

這裡值得注意的是，他們承認四君子與書藝的價值，但主張由於缺乏藝術美、只不過是業餘者的業餘才華，所以不應與其他類型的作品一起展示。書藝長期以來被認為是文人的必備教養之一，因此專業書法家的出現或區分並不容易，最重要的是書藝特有、聚焦於法帖的臨摹方式，看在畫家眼中很容易被解讀為缺乏「藝術美」價值。比方說，《京城日報》記者兼西洋畫家多田毅三提倡廢除書部的理由如下：

> 書藝及四君子的價值雖然無需否定，但我認為毫無疑問的是，許多人都理解，它們與今日所謂的純藝術作品完全不是同一回事。事實上，它們也不像其他所謂純藝術的作品，並不具備任何明確的變化。（中略）也有單純以形態論亂的人士，不希望看到這類可謂拙劣的作品，與我們蘊含生命努力投入的原創作品一起陳列。[34]

換句話說，臨摹法帖的書藝與四君子反覆呈現的既有形態，因為缺乏藝術性詮釋（生命力），所以無法成為純藝術。對多數畫家來說，書藝是「封建時代的遺物，沒有留存到現代的價值」，[35] 是「讓人感受到骨董店氛圍」[36] 的作品類型，沒辦法與自己的「創作作品」在同一空間展示。最後，在藝文界持續呼籲廢除的聲音中，以臨書為中心、缺乏創造性（真生命）的書藝，在1931年第十屆美展結束後，就此消失於美術領域。

---

34　多田毅三，〈鮮展へ提唱（2）〉，《京城日報》（1930.03.13）。

35　安碩柱，〈看美展〉，《朝鮮日報》（1927.05.27）。

36　〈美展印象〉，《朝鮮日報》（1926.05.15）；〈第6屆朝鮮美展評〉，《現代詩評》1卷6期（1927.07），頁91。

不過，對於書部被廢除並選定以工藝取代的動機，還需要更周密的進一步探討，總之當時畫壇團結一致要求廢除「書藝及四君子」。換句話說，最初的主張並未包括一併設置工藝部。[37] 反而是總督府從朝鮮美展舉辦初期，就認為「在停滯的朝鮮美術界，工藝品在今日比較有其特色」，[38] 明顯積極考慮引入工藝。之後，工藝相關提案在 1930 年代再次登場。據 1930 年 6 月 20 日《京城日報》的報導，當時預定在保留書藝的情況下，於第四部追加工藝，[39] 但最終在 1932 年廢除書藝，第三部改設置工藝。在這方面，畫壇如同前述美展改革運動一樣強烈要求廢除書藝、1927 年帝展工藝部的開設、日本對朝鮮工藝的關注等，[40] 皆可列為原因，但最引人注目的是宇垣一成總督的上任（1931.06-1936.08）與殖民地政策的變化。宇垣總督上任後，提倡農工並進，將鄉村振興和朝鮮工業化做為核心政策，以「賭上朝鮮統治的成敗，傾全力展開」之姿推動社會教化運動，包括鄉村振興運動、心田開發運動（譯註：1930 年代朝鮮總督動員宗教界，企圖培養朝鮮人忠誠天皇臣民的啟蒙運動）等。推測而言之，工藝部的開設與這類鄉村振興政策不無關係。實際上，朝鮮美展工藝部不同於標榜純藝術美術工藝的盛會，從舉辦初期開始就積極鼓勵地區特產參展。[41] 參展作品中，入選的有會寧鎮南浦的陶瓷、安州刺繡、羅州竹器，[42] 還有利

37  金宗泰（譯註：人名音譯）後來提及：「據我所知，三年前中堅作者們曾經發起美展改革後援會，（略）與學務當局折衷的結果，成功達成了兩個條件。一是決定針對特選作品，另行設立昌德宮獎和總督府獎，二是廢除四君子部，新設工藝部。」參見金宗泰，〈美展評（3）〉，《每日新報》（1934.05.27）。

38  和田一郎，〈序〉，收於朝鮮寫真通信社編，《第一回朝鮮美術展覽會圖錄》，頁 2。

39  據 1930 年 6 月 20 日《京城日報》報導，「當局預定設置第 4 部，計畫將美術工藝品納入鮮展，如果明年度要求預算通過，將從明年第 10 屆鮮展開始實行」，照此計畫，1930 年書部維持原狀，同時在第四部設置工藝。參見〈明年度三千圓を計上，短期の美術講習，更に美術工藝品を第四部に〉，《京城日報》（1930.06.20）。

40  有關這段歷史，下列論文有具體闡述：盧茱妮雅，〈對於朝鮮美術展覽會工藝部開設過程的考察——透過展覽會形成與擴散近代工藝概念〉，《美術史論壇》38 期（2014），頁 103-111。

41  「我認為還有許多具地方特色的民藝、鄉土藝術，希望它們能努力參展。」轉引〈鮮展第三部出品について，林學務局長談〉，《朝鮮新聞》（1932.05.05）。

42  〈朝鮮美術出品千百六十点〉，《朝鮮日報》（1934.05.06）。

用平北產出之端溪硯的渭原公立普通學校學生的作品等。[43] 這些例子意味著朝鮮美展從一開始就不是以培育純藝術工藝為宗旨，而是在當代鄉村振興政策的延長線上，以弘揚鄉土之愛並與產業相互折衷為其前提，進行規畫。[44]

實際上，1932 年廢除書藝且引入工藝的同時，宇垣總督正以遍及地方村落的全體民眾為對象，以日鮮融合、經濟更生、生活安定等為目的，展開鄉村振興運動。廢除特定階級享有的書藝，引入以全國民眾為對象的工藝部，我認為這最主要反映了工藝是「時代的趨勢」[45] 這一點，同時反映了上述的當代政策理念。最終朝鮮美展廢除書藝，新設工藝部，在制度上與日本的官展形態相似，但在其內部，當代殖民政策仍然深深介入其中。

## 五、代替結語：再度以「美術」的形式

書藝再度以「美術」的形式出現在公共空間，是在戰雲密布的 1930 年代後期。由 1939 年 7 月 2 日在總督府美術館舉辦的朝鮮書道展覽會打頭陣，繼而又有展出一百五十幀日本、滿州、中華名士與書道大家名筆的大東亞書道展覽會、[46] 皇軍慰問獻納作品書道展覽會等眾多展覽會，「謀求在戰爭事變下的銃後（譯註：意指戰爭後方）半島，振奮日本精神，振興東洋思想」。[47] 這些展覽會乃是基於新的宗旨而舉辦。1937 年的中日戰爭、1941 年的太平洋戰爭就在眼前，這個時機強調的是民族同質性，做為「東

---

43　〈名物渭原硯在美展獲得入選〉，《朝鮮日報》（1935.05.22）。

44　學務局長林茂樹表明，工藝部是以「藝術、鄉土之愛與產業的渾然融和」為規畫方向。參見林茂樹，〈序文〉，收於朝鮮寫真通信社編，《第十一回朝鮮美術展覽會圖錄》（京城：朝鮮寫真通信社，1932）。

45　林茂樹，〈序文〉，收於朝鮮寫真通信社編，《第十一回朝鮮美術展覽會圖錄》（京城：朝鮮寫真通信社，1932）。

46　「1400 餘幀條幅在全國展出，還有 300 餘幀東洋古書畫等歷代傑作，包括從滿洲和中國帶來的清朝歷代皇帝御筆在內，共同融合在燦爛的東洋文化歷史中」〈第 1 屆朝鮮書道展覽會〉，《每日新報》（1939.05.12）。

47　〈第 1 屆朝鮮書道展覽會〉，《每日新報》（1939.05.12）。

洋思想振興與大東亞共榮圈的象徵」，書藝開始重新受到評價。最後，在要求大東亞共榮圈之類的民族團結之際，書藝做為東洋思想的母體，可說再度又被賦予重要角色。這意味著比起書藝內部的造形性，外部情況是書藝得以成為「美術」的主要條件之一。

與朝鮮美展、滿州展不同，臺展並未設置書部，這也反證了書藝本身無法成為美術。據悉，臺展在未曾開設書部的狀況下，採用了東洋畫部、西洋畫部的二部體制。此一傾向可能緣自 1683 年清朝統治下的兩百年間，臺灣只有極少數人士順利通過科舉，因此無法比照中國本土或朝鮮的狀況，促使文人社會充分發展為文化、政治支配階層的程度。[48] 臺灣總督府文教局長石黑英彥反而期待的是「做為亞熱帶的本島，藝術上發揮眾多特色」，[49] 他們需要的不是書法，而是透過雄偉的大自然、原住民等展現熱帶、南國地方色彩。

目前為止，本文嘗試以朝鮮美展為中心追蹤書藝的動向。長期以來，做為文人必備的一門詩文教養，書藝是修己的基礎，從一開始就不存在於透過西洋翻譯語而誕生的「美術」中。書藝之所以能成為美術，最主要是因為存在殖民地此一特殊的歷史政治情況。從這一點來看，朝鮮美展書部從開設到廢除的過程，其實也是一段審視在殖民地官展謀求「內鮮融合與社會教化之日朝」的特殊目的下，歷來傳統的書畫觀如何被解體，書藝如何被編入帝國美術或被排除在外的歷程。期盼本文發揮契機功能，針對殖民地官展促成更活潑多樣的研究與討論。

48  小川裕充，〈東亞美術史的可能性〉，《美術史論壇》30 期（2010.06），頁 60。
49  石黑英彥，〈臺灣美術展覽會に就いて〉，《臺灣時報》（1927.05）。

## 參考資料

### 韓文期刊

- 小川裕充，〈東亞美術史的可能性〉，《美術史論壇》30（2010.06），頁 57-103。
- 文知恩，〈1930 年代日本帝國主義的鄉土教育理論與鄉土教育政策〉，《歷史教育》146（2018.06），頁 297-324。
- 朴明仙、許在寧，〈習字‧書法教育的歷時研究——關注韓語與藝術的關係〉，《書藝學研究》23（2013.09），頁 265-295。
- 李智元，〈三一獨立運動後，日本的殖民社會改革政策與朝鮮民族〉，《學林》45（2020），頁 167-202。
- 金藝珍，〈日本殖民統治時期的詩社活動與書畫合璧圖研究——以珊碧詩社書畫合璧圖為中心〉，《美術史學研究》268（2010），頁 195-227。
- 黃渭周，〈日帝強占期以文會的結成與活動〉，《大東漢文學》33（2010），頁 243-285。
- 盧茱妮雅，〈對於朝鮮美術展覽會工藝部開設過程的考察——透過展覽會形成與擴散近代工藝概念〉，《美術史論壇》38（2014），頁 93-123。

### 日文專書

- 「朝鮮行政」編輯總局編，《朝鮮統治秘話》，東京：帝國地方行政學會，1937。
- 北澤憲昭、森仁史、佐藤道信編，《美術の日本近現代史——制度、言説、造型史》，東京：東京美術，2014。
- 松村松盛，《民眾之敎化》，東京：帝國地方行政學會，1923。
- 松波仁一郎編，《水野博士古稀記念論策と隨筆》，東京：水野鍊太郎先生古稀祝賀会事務所，1937。
- 直木友次良編，《高木背水傳》，東京：大肥前社，1937。
- 福岡アジア美術館編，《東京‧ソウル‧台北‧長春——官展にみる近代美術》，福岡：福岡アジア美術館，2014。

### 日文期刊

- 五十嵐公一，〈朝鮮美術展覧会創設と書画〉，《美術史論叢》19（2003），頁 73-84。
- 金貴粉，〈朝鮮美術展覧会における書部門廃止と書認識の変容〉，《書學書道史研究》26（2016），頁 45-116。
- 高橋利郎，〈近代における「書」の成立〉，《近代畫說》12（2003），頁 50-63。

### 報紙資料

- 〈美術展覽計畫〉，《東亞日報》，1921.12.27。
- 〈朝鮮美術展覽會〉，《每日新報》，1921.12.28。
- 〈兩殿下美展臺臨〉，《每日新報》，1922.06.07。
- 三角山人，〈對於美展的感想〉，《每日新報》，1922.06.18。
- 〈催趕開幕的美展之第 2、3 部入選發表〉，《時代日報》，1924.05.29。
- 〈美展的異彩〉，《每日新報》，1924.06.05。
- 〈書與四君子不過是素人藝術〉，《每日新報》，1926.03.16。
- 〈美展印象〉，《朝鮮日報》，1926.05.15。
- 石黑英彥，〈臺灣美術展覽會に就いて〉，《臺灣時報》，1927.05。
- 安碩柱，〈看美展〉，《朝鮮日報》，1927.05.27。
- 多田毅三，〈鮮展へ提唱（2）〉，《京城日報》，1930.03.13。
- 〈変化があってを感ずる〉，《京城日報》，1930.05.15。
- 〈美術家登龍門的鮮展評審結果〉，《每日新報》，1930.05.16。
- 〈明年度三千圓を計上，短期の美術講習，更に美術工藝品を第四部に〉，《京城日報》，1930.06.20。
- 〈鮮展第三部出品について，林學務局長談〉，《朝鮮新聞》，1932.05.05。
- 〈朝鮮美術出品千百六十点〉，《朝鮮日報》，1934.05.06。
- 金宗泰，〈美展評（3）〉，《每日新報》，1934.05.27。
- 〈名物渭原硯在美展獲得入選〉，《朝鮮日報》，1935.05.22。
- 〈第 1 屆朝鮮書道展覽會〉，《每日新報》，1939.05.12。

# 조선미술전람회 書部 개설과 식민지 '미술'의 재편

金正善

## 一、머리말

1907 년 일본 문부성이 주최하는 문부성미술전람회가 개최되면서 아시아 근대 官展의 역사는 시작된다 . 1922 년 조선미술전람회 (이하 조선미전) 를 시작으로 1927 년 대만미술전람회 , 1938 년 만주국미술전람회의 연이은 개최는 동북아시아 관전의 시대를 열었다 . 그리고 이러한 식민지 관전의 설치가 각국의 미술을 제국 내부로 재편하고 식민통치에 순응하는 제도적 장치로서 기능한 점은 주지의 사실이다 . 특히 이 과정에서 주목되는 것은 '서예'[1] 의 행방이다 .

이미 일본 내에서 서예는 고야마 쇼타로 (小山正太郎) 의 유명한 '서는 미술 아니다' (1882 년) 논쟁으로 촉발된 언어 부호로서의 실용성이 강조되는 가운데 , 1900 년대 초 식산흥업의 정책 아래 미술의 외연에서 배제되었다 . 일본화 , 서양화 , 조각으로 구성된 일본의 관전과 달리 서예가 다시 '미술'로 전시된 것은 식민지 조선에서였다 .

---

1    서예는 1945 년 9 월 손재형이 주도한 朝鮮書畫同硏會의 창립을 계기로 , 기존의 '書道'를 대신 해 사용하기 시작한 용어이다 . 근대기에는 書 , 書道 등으로 칭해졌으나 , 논고에서는 현대어 표기를 따라 서예를 사용했다 . 그리고 조선미전 제 3 부는 書 , 혹은 書部 , 書之部 , 書の部 등으로 표기되었으나 , 논고에서는 편의상 서부 (書部) 로 통일했음을 밝힌다 .

1922 년 개최된 조선미술전람회 (이하 조선미전) 에서 서예는 제 3 부로 개설되어 1932 년 공예부가 신설되기까지 10 년간 미술로서 존속했다 . 이후 서예가 다시 공적 장소에 등장하는 것은 군국주의적 색채가 짙어지는 1930 년대 후반이었다 . 滿展 (제 4 부 法書) 을 필두로 서예는 "동양사상의 진흥과 대동아공영권의 상징"으로 서예가 주목되기 시작한 것이다 .

이에 본 소론에서는 서예의 미술로서의 행방이 일본의 아시아진출과 괘를 같이 하는 점에 주목하여 서부 개설을 당시의 정치적 맥락에서 再考하고 , 이러한 외부적인 요인이 식민지 관전이라는 특수한 공간에서 서예가 미술이 될 수 있는 주요한 요건이었음을 밝히고자 한다 .

## 二、 서부 개설 배경

조선미전 서부 개설과 관련해서는 대체로 1921 년 12 월 26 일 총독부에서 열린 의견 수렴 회의가 주요한 계기로 다루어져 왔다 . 다음날인 27 일자 『동아일보』 기사에는 비교적 당일의 상황이 자세히 기술되어 있다 .

> 26 일 오전 10 시 총독부 제 2 회실에 朴泳孝, 閔丙奭, 서화협회의 丁大有, 金敦熙, 李道榮 외 諸氏, 서화연구회의 金圭鎭씨, 일본인 측 서화가로 다가키 하이스이 (高木背水) 외 여러 명, 그외 서화가에 관계있는 인사를 초청하고 水野 정무총감 이하 학무당국자가 회합하여 이에 관한 회의를 개최한 바, 만장일치로 이 계획에 대한 찬성이 있었으므로 이에 관한 규정의 발표가 있을 것이라는데 [2]

---

2   「미술전람 계획」, 『동아일보』 (1921.12.27).

즉, 오전 10시부터 개최된 회의에는 정대유, 김돈희, 김규진 등 대표적인 서예가를 비롯해 조선인 서화가들이 대거 참석했으며[3] 기존 연구에서는 이들 조선 측 서화가들의 의견에 따라 서부 설치가 최종 결정된 것으로 해석되어왔다.[4] 총독부 입장에서도 조선인 서화가들의 참여를 회유하고 성공적인 전람회 개최를 위해 그들의 존재 기반이었던 서부의 설치는 필연적이었다고 할 수 있다.

그러나 조선미전이 3·1 독립운동 이후 추진되었던 사회교화 사업의 일환이었던 점을 고려하면 총독부가 단순히 조선 서화가들의 기득권을 보호하고 그들의 의견에 따라 서부 설치를 결정했다고는 단정하기 힘들다. 게다가 서예 도입에 관해서는 규정 발표 직후부터 "誇大妄想狂"이라든지, "古今 未曾有의 대혁명이며 모험"[5] 등 화단 내부의 반대의견이 적지 않았다.[6] 이러한 논란 속에서 총독부가 서부 개설을 감행한 배경에는 조선인들의 참여를 독려하고 회유하는 것 이외에 서예가 내선 융화를 근간으로 한 식민지 정책과 무관하지 않았기 때문으로 풀이된다.

이는 조선미전 서부 설치 과정을 통해서도 입증된다. 조선미전 개최 안이 언급된 것은 1921년 중순경으로, 정무총감 미즈노 렌타로(水野錬太郎)는 관련 인사를 초청한 준비 회의를 개최했다. 이날 회의에는 정치가이자 명필가였던 이완용,

---

3    "26일 오전 10시부터 경성에 있는 미술 감식가, 서도, 화도의 명사 이십 명을 총독부 제이 회의실에 초
     대하여", 「조선미술전람회」, 『매일신보』(1921.12.28).
4    서부의 창설에 관해서는 이하의 논문에서 구체적으로 다루었다. 五十嵐公一, 「朝鮮美術展覧会創設と
     書画」, 『美術史論叢』19(東京大学大学院人文社会系研究科·文学部美術史研究室, 2003) ; 이중희, 『한
     국근대미술사심층연』(예경, 2008), pp.92-93; 金貴粉, 「朝鮮美術展覧会における書部門廃止と書認識の
     変容」, 『書学書道史研究』26(書学書道史研究会, 2016)。
5    "書道는 상형문자이다. 회화, 조각과 동등하게 감상하게 할 수 없다. 누군가가 조선미전에 書幅을 출품
     해야한다고 말하는 변론을 토로하는 자가 있다면 그 사람은 誇大妄想狂과 다르지 않다. (중략) 제4부로
     書部와 같은 것을 더하고자 한다면 필시 古今 未曾有의 대혁명이며 모험일 것이다." 村上一儀, 「芸術上
     から観た朝鮮美術展覧会の死活問題」, 『朝鮮及満洲』172호 (1922.03), p.60.
6    이러한 논란에 대해서는 총독부도 충분지 인지하고 있었던 것으로 보이는데, 와다를 비롯해 조선미전도
     록 서문에는 서예가 지닌 미술로서의 의의를 제시하고 있다. 和田一郎, 「序」, 『제1회조선미술전람회
     도록』, 1922, p. 2.

박영효를 비롯해 서화협회의 김규진, 이도영 등이 참석했으며 [7] 내지인 가운데는 서양화가 다가키 하이스이(高木背水)가 출석한 것으로 보인다. 다가키 회고록에 의하면 "조선의 사정에 맞지 않는 것이 많았으므로 하나하나 지적하여 수정을 요구했다. (중략) 공예부 설치는 뒤로 하고 대신 書道를 넣었다" [8] 라고 언급하고 있어, 전술한 12월 26일의 회의 이전에 이미 서예 도입이 논의되었던 것을 알 수 있다. "서가 미술인가 아닌가라는 그러한 것은 옛날이야기이다. 조선에 있어서 서예는 그 인기에 있어 또 그 숫자에 있어서 월등히 다른 것을 능가하고 있다" [9] 라는 당시 논평을 통해 짐작할 수 있듯이 서부 개설이 조선의 사정을 고려한 선택이었던 것은 분명하다.

그런데 다가키의 회고에서 주의를 요하는 것은 서예 도입을 주장한 쪽이 조선 측 서화가들은 아니었다는 점이다. 실제로 일본 서도계가 이른 시기부터 六書會(1890), 日本書道會(1907), 日本書道作振會(1923) 등 서예가들로 구성된 독립된 단체를 결성하고 적극적인 미술 가입 운동을 전개하여 제2회 東京勸業博覽會(1912)와 東京大正博覽會(1914)에 미술의 일부로 서예를 출품했던 [10] 것과 달리, 조선에서 서예는 오랫동안 六藝의 하나로 修身과 교양의 일환으로 향유되어 왔다. 따라서 전문적인 서예가가 많지 않았고, 서화일치의 전통 가운데 독립적인 서예 단체가 조성되기 힘들었다. 이날 참석한 김규진, 이도영은 모두 '서화가'이며, 이완용, 박영효 역시 전문적, 직업적인 서예가는 아니었다. 1915년에 개최된 始政五周年記念 朝鮮物産共進會에서 서예가 '미술'(참고미술관)에

---

7    "1921년 가을 조선인 가운데는 이완용, 박영효 명사를 초청하고, 화가 중에는 김규진, 이도영이라는 사람을 선정하였으며, 내지인 가운데서도 그 방면으로 관계있는 사람들을 위원으로 하고, 총독부 참사관 和田一郎씨를 주임으로 하여 조선미술전람회 개최 준비를 진행하게 되었다." 朝鮮行政編輯總局編, 『朝鮮統治秘話』(帝國地方行政學會, 1937), p. 258.

8    直木友次良, 『高木背水傳』(大肥前社, 1937), pp. 143-144.

9    片岡怡軒, 「朝鮮美術展覽會第三部書を評す」, 『朝鮮公論』12권 4호 (1924.04), p. 112

10   제2회 동경권업박람회(1912)에서는 제1부 [美術] 가운데 제2류 [書], 제14류 [篆刻] 이, 동경대정박람회(1914)에서는 제2부 [美術及美術工藝] 의 제21류 [書及篆刻] 으로 포함되었다.

**도 1** 제 1 회 서화협회전람회, 圖片來源 : 『동아일보』, 1921.04.02。

서 제외되었음에도 불구하고 [11] 별다른 문제 제기가 없었던 것은 이러한 서예계의 상황을 대변한다고 할 수 있다 . 이처럼 서화의 경계가 모호하고 서예 단체나 書道展과 같은 단독의 전람회 등이 부재한 가운데 조선의 서화가들이 먼저 나서서 적극적으로 서부 도입을 발의했을 가능성은 적어 보인다 . 결국 서부의 설치는 서화의 분리를 전제로 하기 때문이다 .

조선미전 개최 한 해 전인 1921 년 4 월에 열린 《제 1 회 서화협회전》은 조선 서화가들이 여전히 전통적인 서화관을 따르고 있었음을 보여준다 . 총 4 개의 전시실 가운데 서예는 제 4 실에 사군자와 함께 전시되었다 ( 도 1 ) . 이에 비해 조선미전 개최 당시 사군자는 서예와 분리되어 동양화부에 포함되었다 . 이는 기존의 서화 관념이 해체되고 있음을 의미하는 것으로 , 서부 설치가 총독부 정책 내에서 실현되었음을 뒷받침한다고 할 수 있다 .

이러한 서부 설치의 정치성은 조선미전 창설을 건의한 와다를 비롯해 관련된 주요

---

11   조선물산공진회에서 미술품은 제 13 부 미술품 및 고고자료로 분류되어 , 참고미술관에는 당대 신작품이 전시되었다 . 출품 장르는 회화 , 조각으로 나누고 회화에는 동양화 ( 사군자 포함 ), 서양화가 포함되었다 . 조선총독부 , 『物産共進會報告書』, 1916, pp. 555-560.

**도 2** 『以文會誌』표지, 水野鍊太郎詩書, 서화합벽도, 圖片來源：『以文會誌』, 山口博文堂, 1922.12。

인물들이 朝·日 관료를 중심으로 결성된 시문단체인 以文會 [12] 회원으로 활동하며, 文墨의 중요성을 강조하고 있었던 점을 통해서도 이해된다. 회원으로는 와다를 비롯해 박영효, 박기양 등의 관료 이외에도 안중식, 이도영, 김규진 등 서화가가 다수 포함되어 있었으며, 기관지인 『以文會誌』에는 총독, 총감, 이완용의 서예작품을 비롯해 회원 수명의 書畵合壁圖가 게재되기도 했다. (도 2)

新年에 자택인 聞香閣에서 詩文會를 개최할 정도로 동인들과 깊이 교류했던 미즈노 총감은 이러한 시문단체 결성의 의의를 다음과 같이 언급하고 있다.

> 일본과 조선은 同文의 나라이므로 日鮮人 간에 문필의 교류를 통해 서로 의사소통을 모색할 필요가 있다. 조선의 학자 대관 중에는 한

---

12 이문회는 1912년 이완용과 총독부 인사국장 고구분 쇼타로 (國分象太郎) 등을 필두로 친일 조선인 관료와 조선총독부의 고급 관료들이 발족한 문예 단체이다. 조일 간의 신분과 한자 연구를 목적으로 시작, 서화창작, 골동품과 서화 감상 등을 주로 했다. 1915년 이후에는 회원 수가 백 명을 넘는 대규모의 시사로 발전했다.

학의 조예가 깊고 시문이 뛰어난 자가 많으므로 소위 詩酒徵逐으로 文雅사정의 자리를 만들어 歡興을 다하는 것이 施政상으로도 크게 이바지하는 것이다 . (중략)  내지인 가운데 이완용 후작이 지은 시를 읊는 자가 있으니 그야말로 내선 융화의 정서가 표출되었다 .[13]

이처럼 조선과 일본 간의 文墨 교우를 중시하는 발언의 이면에는 단순히 친목 도모를 넘어 식민 초기부터 일본이 '한문'을 아시아의 언어 , 즉 일본 , 조선 , 중국의 공동언어로 인식하고 식민지 정책에 적극적으로 활용하고자 했던 사실이 밀접히 관련되어 있다 . 한문의 소양을 겸비한 일본인과 조선의 구 지식인들이 문묵 활동을 통해 결속하는 모습은 조선과 일본이 같은 언어를 공유하는 同種同文論의 실현이기도 했던 것이다 .[14]

결국 서부의 설치는 조선 서화가들의 참가를 유도하고 전람회의 성공적인 개최뿐 아니라 "내선융화와 건실한 사상을 배양한 국민정신의 작흥"[15] 이라는 식민정책의 연장선상에서 고려되었던 것으로 보인다 . 이는 출품작품의 경향을 통해서도 뒷받침된다 .

# 三、서부 출품작 경향

조선미전 서부는 1922 년 제 1 회를 시작으로 1932 년 제 10 회까지 대체로 150~220 점 정도가 매회 출품되었으며 , 무감사 제도가 도입된 제 5 회를 제외하면 입선작 수는 대략 50 점 내외였다 .[ 표 1] 동양화 출품수가 평균 130 점 정도였던 것을 감안하면 조선 내 서예 인구가 적지 않았음을 짐작할 수 있다 .

---

13  松波仁一郎編 , 『水野博士古稀記念論策と隨筆』 , 1937 년 , p. 743.
14  김예진 , 「일제강점기 詩社활동과 書畵合壁圖硏究——珊碧詩社서화합벽도를 중심으로」 , 『미술사학연구』 268(2010), p. 198.
15  長野幹 , 「序」 , 『조선미술전람회도록』 3 권 (1924), p. 1

| [표 1] 조선미술전람회 서예부 출품작 / 입선작 [16] | | | | | | | | | | | |
|---|---|---|---|---|---|---|---|---|---|---|---|
| | 1회 | 2회 | 3회 | 4회 | 5회 | 6회 | 7회 | 8회 | 9회 | 10회 | 계 |
| 출품작 | 83 | 134 | 159 | 155 | 145 | 152 | 183 | 227 | 222 | 160 | 1,620 |
| 입선작 | 46 | 51 | 55 | 49 | 18 | 46 | 45 | 51 | 46 | 64 | 471 |

한편, 출품작 가운데에는 이백, 왕유, 두보 등의 唐詩를 비롯해 蘭亭序, 赤壁賦 등 법첩 중심의 고전이 다수 출품되는 반면, 충효, 효행과 같은 유교적 덕목을 강조하거나 천황을 칭송하는 주제들이 확인된다. 그 가운데 가장 빈번히 출품된 것은 메이지 (明治) 천황과 관련된 〈敎育勅語〉 (총 7회) 와 〈明治天皇御製〉 (총 6회) 이다.

1890년 반포된 교육칙어는 국가 (천황) 에 대한 충성, 효도, 복종이라는 유교적 가치관을 통해 천황에 대한 헌신과 충성을 다하는 황국신민 육성을 내용으로 삼고 있으며, 1911년부터 조선 교육에도 적용되었다. 이외에도 천황이 지은 와가 (和歌) 를 발췌한 〈명치천황어제〉 [16] 를 비롯해 천황의 만수무강을 담고 있는 〈國歌君が代〉, 1908년 메이지천황이 국민교화를 위해 발표한 〈戊申詔書〉 등이 출품되었다. 조선미전 심사위원이자 조선을 대표하는 서예가인 金敦熙는 1925년 새로운 쇼와 (昭和) 의 해를 맞이해 연호의 전거가 된 8글자의 〈百姓昭明協和萬邦〉 (도 3) 를 발표하기도 했다.

**도 3** 김돈희, 〈百姓昭明協和萬邦〉, 1927, 圖片來源 : 『조선미술전람회도록 6』, 1927。

---

16 1922년 문부성에서는 현존하는 천황의 시 93,032수 가운데, 1687수를 선택해 『明治天皇御集』을 발간했다.

이처럼 조선미전 서부에서는 충효, 효행과 같은 국민 도덕과 관련된 유교적인 사상을 강조하거나 메이지천황과 관련된 주제들이 다수 입선한 것이 확인된다. 1937년 개설된 만주국미술전람회의 法書部 (제 4 부) 처럼 가나서예를 노골적으로 장려하거나, 反滿抗日의 내용에 대한 검열이 있었던 것은 아니나,[17] 이러한 주제가 선량한 신민을 양성하기 위한 국민 도덕론과 관련된다는 점에서 주의를 요한다.

실제 총독부는 1920 년대 "가능한 조선의 문화와 舊慣을 존중한다"는 사이토 총독의 통치 방침 아래, 조선의 전래 문화를 사회교화정책에 적극 활용했다. 대표적으로 충효의 도의를 강조하는 유교나 상조를 중시하는 향약 등이 식민통치에 적합한 "온전한 사상"[18] 으로 장려되었다. 천황에 대한 절대적인 충성이 강요되던 1940 년대에 습자 (서예) 가 기존의 언어 과목에서 예능으로 변경되어 "황국신민다운 정조 순화"를 목적으로 학교에 보급된 것 역시 이러한 맥락에서였다.[19] 결과적으로 조선미전 서부에서 천황과 충, 효를 강조한 작품들이 다수 입선한 것은, 서부 개설의 목적이 "내선융화와 국민정신의 작흥"이라는 식민정책 실천과 밀접하게 관련되어 있었음을 의미한다고 할 수 있다.

한편, 조선미전 서부에는 기존 한자 이외에 가나 (假名), 한글 서예가 출품되었다. 일본의 가나문자 (표음문자) 를 활용한 가나서예는 일본 내 국수주의가 팽배했던 1890 년대 경, 일본의 독자성을 대변하는 조형 활동이라는 자각 속에서 재평가되어 일본 근대 서예에 포함되었다.[20] 가나서예는 제 1 회전부터 출품되기 시작해 제 4 회 이후 급증하는 양상을 보인다 [ 표 2]. 한글서예가 전체 입선작의 0.8% 에 그친 것

17  최재혁,「第三節, 滿洲國の美術」, 北澤憲昭、森仁史、佐藤道信編,『美術の日本近現代史——制度、言 、造型史』(東京美術, 2014), pp. 378~379.

18  "온전한 사상을 보급하고 民風의 개선을 꾀하는 것이 최급무이다. 이것을 실행하는데 있어서 향약은 확실히 유력한 참고자료이다." 富永文一,「往時の朝鮮に於ける自治の萌芽 鄕約の一斑 ( 三 )」,『朝鮮』79(조선총독부, 1921), p. 90.

19  박명선, 허재영,「습자・서법 교육의 개시적 연구」,『서예학연구』23(2013), p. 281

20  高橋利郎,「近代における「書」の成立」,『近代画説』12(2003), pp. 56-62

| [ 표 2] 조선미술전람회 서부의 가나 , 한글 (어문) 출품작 수 | | | | | | | | | | | |
|---|---|---|---|---|---|---|---|---|---|---|---|
| 언어 | 1 회 | 2 회 | 3 회 | 4 회 | 5 회 | 6 회 | 7 회 | 8 회 | 9 회 | 10 회 | 계 |
| 가나 | 3 | 1 | - | 5 | 6 | 8 | 7 | 13 | 6 | 5 | 54 |
| 한글 | 1 | 1 | 1 | - | - | - | - | 2 | 1 | 1 | 7 |

에 비해 가나서예는 10% 가 넘을 정도로 조선미전에서 주요 분야로 자리 잡았음을 알 수 있다 . 이는 일제강점기 지속되어 온 일본어 보급과 斯華會와 같은 가나서예 전문 교육 기관의 존재가 주목되는데 , 제 10 회전에는 金永勳이 가나로 쓴 < 격어 > 로 입선하기도 했다 .

한글서예는 20 세기 초 南宮檍 , 尹伯榮 등이 조선시대 궁중에서 궁녀들이 써 오던 궁체를 필사가 아닌 독립된 문자 예술로서 정립하면서 보급되기 시작했다 . 한글서예가 처음으로 공적 공간에서 전시된 것은 조선미전이었다 . 제 1 회전에 출품된 春霆 김영진의 < 언문 > 은 순종이 매우 칭찬하며 구입을 명하기도 했다 .[21] 한글서예의 입선율은 가나서예에 비해 미비하기는 했으나 , 이러한 한글서예의 출현은 한편으로 종래 한자 중심의 서예가 가나 , 한글을 포함한 새로운 근대 서예의 틀로 대체되어 가고 있음을 의미한다 . 식민지에서 이루어진 국가공모미술전이라는 체제 속에서 중국 전통으로서의 서예가 해체되기 시작한 것이다 .

한편 , 심사에서는 "自流의 기교에만 의뢰하여 일정한 서법을 떠남은 유감"[22] 이라하여 어디까지나 고전적 서법을 따를 것을 강조했다 . 예를 들어 조선미전 서부 심사위원이었던 나가오 우잔 (長尾雨山) 의 다음 발언이 주목된다 .

書는 다른 예술과 달리 학문과 깊은 관계를 가지고 있으므로 , 방식이나 古人의 예를 연구하도록 주의하지 않으면 안 된다 . 글자는 한

---

21    「雨 殿下 美展 臺臨」 , 『매일신보』 (1922.06.07).
22    「미술가 등용문인 선전의 심사 결과」 , 『매일신보』 (1930.05.16).

획을 잘못 긋더라도 의미가 통하지 않게 된다 . 초서 등도 기묘하게 쓰는 것에 흥미를 가져서는 안 된다 . 作者가 어떤 것을 써도 괜찮다고 할 수 없다 . 小功보다 정확하다면 조금 기공이 치졸해도 참을 수 있으며 , 모처럼의 작품도 異式이 심하면 입선도 불가능하게 된다 .[23]

즉 , 자유로운 서체의 기교보다 기초를 중시하고 고전을 근간으로 한 서법 연마를 요구하고 있는 것이다 . 이러한 고전 임서의 중요성은 당시 일본 내에서도 강조되던 것으로 , 일본 근대 서예를 대표하는 히다이 덴라이（比田井天來）는 "고금의 極蹟을 배워 연구하는 것도 그 목적은 예술적 정신을 배워 , 또한 그 표현 방법을 발견하는 것에 있지 않으면 안 된다 ."[24] "다양한 고전의 임서를 통해 용필을 획득함으로써 최종적으로 개성이 자라고 또한 개성을 표현하는데 이른다 ."[25] 라고 하여 서예의 예술성을 획득하는데 고전 연구의 중요성을 언급하고 있다 .

그러나 실제 출품된 작품들은 "全幅의 위치도 잡지 못하고 낙관을 쓰는 법도 모르고 主文의 설명에는 터무니없는 것을 쓰거나 혹은 臨書라 해도 어떤 의미인지조차 모른다 . 點畫의 오기 등은 말할 것도 없는"[26] 수준으로 , 특히 오자 , 탈자를 비롯해 서예의 기초적인 章法（화면을 살리기 위한 배치법）에 대한 지적은 서부 폐지 직전까지 지속적으로 등장했다 .[27]

이러한 배경에는 조선미전을 무대로 孫在馨 , 金允重 , 金瓆珉과 같은 신인 서예가들이 출현하기도 했으나 , 여전히 출품자의 다수는 서화를 餘氣로 삼았던 비전문가

23   「化があってを感ずる」, 『경성일보』 (1930.05.15).

24   「卷頭言」, 『書道春秋』 제 2 권 2 호 , 書學院雜誌部 , 1932.08.

25   「書の趣味」, 『天來翁書話』, 誠之書院 , 1938.

26   「朝鮮美術展覽會第三部書を評す」, 『朝鮮公論』 12 권 4 호 (1924.04), p. 112.

27   "각부 모두 일반적으로 진경을 나타내고 있으나 , 隷書 가운데 大隷와 小隷가 섞여 있거나 오자가 많거나 하고 , 또한 사군자 쪽에서는 墨色에 주의하지 않은 잘못이 있어 이것이 유감으로 느끼는 점이다 .", 「선전 심사 끝나다」, 『조선』 제 193 호 (1931.06), p. 180.

들이었기 때문으로 풀이된다.

> 가작이 多치 못함은 專門用功의 人이 不多함이니 실로 慨惜하도
> 다.[28]

> 조선인 중에는 서화를 한갓 道樂的으로 하는 사람이 많고 전문적
> 으로 순정한 미술에 진력하는 사람이 적은 때문에 이번에 감사를
> 엄격히 한 결과 입선자가 대체로 적다한다.[29]

위와 같은 기사는 전문적, 직업적 서예가의 부재를 단적으로 보여준다. 개중에는 方
戊吉, 鄭然世[30]와 같은 여성 서예가나 보통학교 생도나 소학 정도의 아동들의 출품
역시 적지 않았다.[31] 결과적으로 전문적인 서예가의 육성이 부재한 가운데 法帖과 臨
書를 중시하는 이러한 창작 방식은 결국 서부 폐지의 논란을 불러일으키게 된다.

## 四、 서부 폐지와 공예부의 신설

서부는 1932년 제10회를 끝으로 조선미전에서 사라졌다. 서부 폐지에 대한 요구
는 개최 초기부터 제기되었으나 1924년 畵友茶話會가 진정서를 제출하면서 본격
화되었다. 화우다화회는 이한복, 이상범, 金龍洙 등 조선인 서화가를 비롯해 마츠
다 마사오 (松田正雄), 가토 쇼린 (加藤松林), 가타야마 탄 (堅山坦) 등의 朝・
日 동양화가들을 중심으로 김창섭, 다다 기조 (多田毅三) 등의 서양화가가 참여
하여 조직한 단체이다. 이들은 "第三部의 서와 사군자는 예술미가 적고 또 작가들
의 생활을 보더라도 일종의 素人들의 예술에 지나지 않는 것이 대부분이므로 어떠

28  三角山人, 「미전에 대한 감상」, 『매일신보』 (1922.06.18).
29  「美展의 異彩」, 『매일신보』 (1924.06.02).
30  「美展의 異彩」, 『매일신보』 (1924.06.05).
31  「개막을 재촉하는 미전의 2, 3부 입선발표」, 『시대일보』 (1924.05.29).

한 방법으로든지 구분을 해 둘 필요가 있을 줄로 생각한다"[32] 라고 주장하며, 1926
년 3 월 16 일, 다음과 같은 진정서를 총독부에 제출했다.

건의서
一, 조선미술전람회에서 글씨와 사군자를 제외하여 주기를 바랍
니다. 그 이유는 사군자와 서는 그 가치를 인정하는 동시에 이것
을 동·서양화 및 조각 등과 같이 진열하여 전람에 공할 성질이 아
닌 것으로 생각하는 까닭이외다. (중략)

여기서 주목할 점은 그들이 사군자와 서예의 가치를 인정하면서도 예술미가 적고
아마추어의 餘氣에 불과한 까닭으로 다른 장르의 작품들과 함께 전시할 수 없다고
주장하는 점이다. 서예가 오랫동안 문인들의 필수적인 교양의 하나로 여겨졌던 만
큼 전문적 서예가의 출현이나 분화가 쉽지 않았고, 무엇보다도 서예 특유의 법첩을
중심으로 한 임서방식이 화가들에게는 '예술미'가 적은 것으로 이해되었다고 할 수
있다. 가령 경성일보 기자이자 서양화가였던 다다 기조는 서부 폐지의 이유를 아래
와 같이 언급하고 있다.

서와 사군자를 無價値라고 판단하는 것은 아니나, 이들이 오늘날
순정예술로 칭해지는 작품들과 相異한 것에 대해서는 여러 사람이
인식하고 있음에 틀림없다고 생각한다. 다른 순정예술이라 불리
는 작품들만큼 명확한 변화를 가지지 않는 것이 사실이다. (중략)
단순히 형태만으로 생존하는 사람들도 있는데, 이러한 작품이 예
를 들어 졸렬하다고 말할지 모를 우리 작품의 眞生命이 담긴 노력
품과 같이 진열되는 것을 원하지 않는다.[33]

---

32   「서와 사군자는 素人 예술에 불과」, 『매일신보』 (1926.03.16).
33   多田毅三, 「鮮展へ提唱 (2)」, 『경성일보』 (1930.03.13).

즉, 법첩을 그대로 본뜬 서예 및 사군자의 반복된 형태는 예술적 해석 (생명력) 이 결여되었다는 점에서 순정예술이 될 수 없다는 것이다. 다수의 화가들에게 서예는 "봉건시대의 유물인 그것이 현대까지 잔존할 가치도 없는 것"[34] 이며, "骨董店의 분위기를 느끼게 하는"[35] 장르로서, 자신들의 '창작물'과는 같은 공간에서 전시할 수 없는 것이었다. 결국, 임서 중심의 창조성 (진생명) 이 결여된 서예는 폐지에 대한 지속적인 요구 속에서 1931년 제 10 회전을 끝으로 미술의 영역에서 사라지게 된다.

다만, 서부가 폐지되고 대신 공예가 선정된 요인에 대해서는 보다 면밀한 검토가 필요한데, 당시 화단이 대동단결해서 요구한 것은 '서예 및 사군자'의 폐지였다. 즉 공예부 설치는 포함되지 않았다.[36] 오히려 총독부는 조선미전 개최 초기부터 "침체된 조선의 미술계에 있어 공예품이 오늘날 비교적 그 특색을 가지고 있는"[37] 것으로서 공예의 도입을 적극적으로 고려했던 것으로 보인다. 이후 공예 안이 재차 등장하는 것은 1930년대이다. 1930년 6월 20일자 『京城日報』에 따르면 당시에는 서예를 유지한 채 제 4 부에 공예를 추가할 예정이었으나,[38] 결국 1932년에 서예를 폐지하고 대신 제 3 부에 공예를 설치하는 것으로 마무리되었다. 이와 관련해서는 전술했던 미전개혁운동과 같은 서예 폐지에 대한 화단의 강력한 요구와 1927년 帝展 공예부의 개설, 일본의 조선 공예에 대한 관심[39] 등을 원인으로

---

34  안석주, 「미전을 보고」, 『조선일보』 (1927.05.27).

35  「美展 인상」, 『조선일보』 (1926.05.15); 「제 6 회 조선미전평」, 『현대시평』 제 1 권 6 호 (1927.07), p. 91.

36  김종태는 후일, "3년 전에 중견작가들이 미전개혁 기성회를 발기한 일이 있었다 (략) 학무당국과 절충한 결과 두 가지 조건이 성공된 줄로 안다. 一은 특선작품에 창덕궁상과 총독부상을 내기로 한 것이고 二는 사군자부를 철폐하고 새로이 공예부를 설치한 것이다"라고 언급하기도 했다. 김종태, 「美展評 (3)」, 『매일신보』 (1934.05.27).

37  和田一郎, 「序」, 『제 1 회조선미술전람회도록』, 1922, p. 2.

38  1930년으로, 6월 20일자 『경성일보』에 따르면 "당국에서는 미술공예품을 鮮展에 포함시킬 계획으로 제 4 부를 설치할 예정인데, 내년도에 예산을 요구하여 통과되면 내년 제 10 회 선전부터 실현"할 계획으로 1930년 시점에는 서부가 그대로 유지된 채 제 4 부에 공예를 설치할 계획이었다. 「明年度三千圓を計上, 短期の美術講習, 更に美術工藝品を第四部に」, 『경성일보』 (1930.06.20).

39  이와 관련해서는 다음 논문에서 구체적으로 다루었다. 노유니아, 「조선미술전람회 공예부의 개설과정에 대한 고찰 : 전람회를 통한 근대 공예 개념의 형성과 확산」, 『미술사논단』 38(2014), pp. 103-111.

들 수 있겠으나 , 무엇보다 주목되는 것은 우가키 가즈시게 (宇垣一成) 총독의 부임 (1931.6~1936.8) 과 식민지 정책의 변화이다 .

우가키 총독은 부임 직후부터 농공병진을 주창하며 농촌진흥과 조선 공업화를 핵심 정책으로 삼고 , "조선지배의 성패를 걸고 총력을 기울여 전개"할 것으로 일종의 사회교화 운동인 농촌진흥운동 , 심전개발운동 등을 추진했다 . 공예부의 개설은 이러한 농촌진흥 정책과 무관하지 않았던 것으로 추측된다 . 실제 조선미전 공예부는 순수예술로서 미술공예를 표방했던 제전과 달리 , 개최 초기부터 지역 특산품의 출진을 적극적으로 권장했다 .[40] 출품작 가운데에는 會寧 鎭南浦의 도자기 , 安州의 자수 , 羅州의 竹器 [41] 를 비롯해 평북에서 산출하는 단계벼루를 활용한 渭原公立普通學校 학생들의 작품 등이 입선했다 .[42] 이러한 사례는 조선미전이 처음부터 순수 예술로서 공예의 육성보다는 당대의 농촌진흥정책의 연장선상에서 향토애의 고양과 산업과의 절충을 전제로 계획되었음을 의미한다 .[43]

실제로 서예가 폐지되고 공예가 도입된 1932 년은 우가키 총독이 지방의 촌락에 이르는 전 민중을 대상으로 일선융화 , 경제갱생 , 생활안정 등을 목적으로 한 농촌진흥운동을 전개하던 시기였다 . 특정 계급이 향유하던 서예를 폐지하고 전국의 민중을 대상으로 한 공예부가 도입된 것은 무엇보다 공예가 "시대의 추세"[44] 였던 점과 함께 이러한 당대의 정책 이념이 반영된 결과로 생각된다 . 결국 조선미전은 서예를 폐지하고 공예부를 신설함으로써 제도적으로는 일본의 관전과 유사한 형태를 띠게 되었으나 , 그 내부에 있어서는 여전히 당대 식민정책이 깊숙이 개입하고 있었던 것이다 .

---

40  "각 지방 특색의 민예 , 향토예술도 또한 다수 있을 것으로 생각하니 , 분발하여 출품할 것을 희망한다"
    「鮮展第三部出品について , 林學務局長談」, 『조선신문』 (1932.05.05).

41  「朝鮮美術出品千百六十点」, 『조선일보』 (1934.05.06).

42  「名物 渭原硯이 美展에서 入選」, 『조선일보』 (1935.05.22).

43  하야시 시게키 (林茂樹) 학무국장은 공예부가 "예술과 향토애와 산업과의 혼연한 융합"으로 기획된 것임을 밝히고 있다 . 林茂樹 , 「서문」, 『제 11 회 조선미술전람회도록』 (1932.08).

44  林茂樹 , 「서문」, 『제 11 회 조선미술전람회도록』 (1932.08).

## 五、맺음말을 대신해 : 다시 '미술' 로

서예가 다시 공적 공간에 '미술'로 등장하는 것은 전운이 감도는 1930 년대 후반이었다 . 1939 년 7 월 2 일 총독부미술관에서 개최된 조선서도전람회를 필두로 日 , 滿 , 華의 명사와 서도대가들의 명필 150 점을 전시한 대동아서도전람회 [45], 황군위문헌납작품서도전람회 등 다수의 전람회가 "사변하의 총후반도에 일본정신을 작흥시키고 동양사상의 진흥을 도모"[46] 하는 목적 아래 개최되었다 . 1937 년의 중일 전쟁 , 41 년의 태평양전쟁을 앞두고 민족적 동질성이 강조되던 시기 , "동양사상의 진흥과 대동아공영권의 상징"으로서 서예가 재평가되기 시작한 것이다 . 결국 대동아공영권과 같은 민족 통합이 요구될 때 , 서예는 동양 사상의 모체로서 다시금 중요한 역할이 부여되었다고 할 수 있다 . 이는 서예 내부의 조형성보다 외부적 상황이 서예가 '미술'이 될 수 있는 주요한 요건 중 하나였음을 의미한다 .

조선미전 , 만전과 달리 , 臺展에 서부가 설치되지 않은 것 역시 서예 스스로가 미술이 될 수 없었음을 반증한다 . 臺展은 서부를 개설하지 않은 채 , 일괄되게 동양화부 , 서양화부의 2 부 체제를 채용했다 . 이러한 경향은 1683 년 청조 통치 아래 200 년 간 과거에 급제한 인물이 극소수에 불과했고 , 따라서 중국이나 조선처럼 문인사회가 문화적 , 정치적인 지배계층이 될 만큼 충분히 성장하지 못했던 점을 들 수 있다 .[47] 오히려 대만에 있어서는 "아열대의 본섬으로서 예술상 많은 특색을 발휘할 것이라"[48] 는 대만총독부 문교국장 이시구로 (石黑英彦) 의 기대처럼 , 그들에게 필요한 것은 서예 보다는 웅장한 대자연 , 원주민 등을 통한 열대적 , 남국적 지방색이었던 것이다 .

---

45  1400 여점의 서축이 전국에서 출품되었고 , 만주와 중국에서 가지고 온 청나라 역대황제의 어친필을 비롯해 동양의 고서화 300 여 점 등 역대 걸작이 찬란한 동양문화의 역사" 로서 전시되었다 . 「제 1 회 조선서도전람회」 , 『매일신보』 (1939.05.12).

46  「제 1 회 조선서도전람회」 , 『매일신보』 (1939.05.12).

47  小川裕充 , 「동아시아 미술사의 가능성」 , 『미술사논단』 30(2010.06), p. 60.

48  石黑英彦 , 「臺灣美術展覽會に就いて」 , 『臺灣時報』 (1927.05).

이제까지 조선미전을 중심으로 서예의 행방을 추적해 보았다 . 오랫동안 문인들의 필수적 시문교양의 하나로 , 修己의 바탕이 되어왔던 서예는 서양의 번역어로 탄생한 '미술'에는 처음부터 존재하지 않았다 . 서예가 미술이 될 수 있었던 것은 무엇보다 식민지라는 특수한 역사적 , 정치적 상황이 존재했기 때문이다 . 그런 점에서 조선미전 서부의 개설에서 폐지의 과정은 '내선융화와 사회교화의 일조'라는 식민지 관전의 특수한 목적 아래에서 종래의 전통적인 서화관이 어떻게 해체되어 제국의 미술로 편입 혹은 제외되어 갔는지를 살펴보는 여정이기도 했다 . 본 시론을 계기로 식민지 관전에 대한 보다 다양하고 활발한 논의가 이루어지기를 기대한다 .

## 參考資料

### 韓文期刊

- 小川裕充，〈동아시아 미술사의 가능성〉，《미술사논단》30（2010.06），쪽 57-103
- 文知恩，〈1930 년대 일제의 향토교육론과 향토교육 시책〉，《역사교육》146（2018.06），쪽 297-324。
- 박명선，허재영，〈습자．서법 교육의 통시적 연구——국어과와 미술과의 관련성을 중심으로〉，《서예학연구》23（2013.09），쪽 265-295。
- 이지원，〈3．1 운동 이후 일제의 식민지 사회교화정책과 조선 민족성〉，《학림》45（2020），쪽 167-202。
- 김예진，〈일제강점기 시사활동과 서화합벽도연구——산벽시사서화합벽도를 중심으로〉，《미술사학연구》268（2010），쪽 195-227。
- 黃渭周，〈日帝强占期 以文會의 結成과 活動〉，《大東漢文學》33（2010），쪽 243-285。
- 노유니아，〈조선미술전람회 공예부의 개설과정에 대한 고찰 : 전람회를 통한 근대 공예 개념의 형성과 확산〉，《미술사논단》38（2014），쪽 93-123。

### 日文專書

- 「朝鮮行政」編輯總局編，《朝鮮統治秘話》，東京；帝國地方行政學會，1937。
- 北澤憲昭、森仁史、佐藤道信編，《美術の日本近現代史——制度、言説、造型史》，東京：東京美術，2014。
- 松村松盛，《民衆之敎化》，東京：帝國地方行政學會，1923。
- 松波仁一郎編，《水野博士古稀記念論策と隨筆》，東京：水野鍊太郎先生古稀祝賀会事務所，1937。
- 直木友次良編，《高木背水傳》，東京；大肥前社，1937。
- 福岡アジア美術館編，《東京．ソウル．台北．長春——官展にみる近代美術》，福岡：福岡アジア美術館，2014。

### 日文期刊

- 五十嵐公一，〈朝鮮美術展覧会創設と書画〉，《美術史論叢》19（2003），頁 73-84。
- 金貴粉，〈朝鮮美術展覧会における書部門廃止と書認識の変容〉，《書学書道史研究》26（2016），頁 45-116。
- 高橋利郎，〈近代における「書」の成立〉，《近代画説》12（2003），頁 50-63。

### 報紙資料

- 〈미술전람 계획〉，《동아일보》，1921.12.27。
- 〈조선미술전람회〉，《매일신보》，1921.12.28。
- 〈兩 殿下 美展 臺臨〉，《매일신보》，1922.06.07。
- 三角山人，〈미전에 대한 감상〉，《매일신보》，1922.06.18。
- 〈개막을 재촉하는 미전의 2, 3 부 입선발표〉，《시대일보》，1924.05.29。
- 〈美展의 異彩〉，《매일신보》，1924.06.05。
- 〈서서와 사군자는 素人 예술에 불과〉，《매일신보》，1926.03.16。
- 〈美展 인상〉，《조선일보》，1926.05.15。
- 石黑英彦，〈臺灣美術展覽會に就いて〉，《臺灣時報》，1927.05。
- 안석주，〈미전을 보고〉，《조선일보》，1927.05.27。
- 多田毅三，〈鮮展へ提唱（2）〉，《경성일보》，1930.03.13。
- 〈化があってを感ずる〉，《경성일보》，1930.05.15。
- 〈미술가 등용문인 선전의 심사 결과〉，《매일신보》，1930.05.16。
- 〈明年度三千圓を計上，短期の美術講習，更に美術工藝品を第四部に〉，《경성일보》，1930.06.20。
- 〈鮮展第三部出品について，林學務局長談〉，《조선신문》，1932.05.05。
- 〈朝鮮美術出品千百六十点〉，《조선일보》，1934.05.06。
- 김종태，〈美展評（3）〉，《매일신보》，1934.05.27。
- 〈名物 渭原硯이 美展에서 入選〉，《조선일보》，1935.05.22。
- 〈제 1 회 조선서도전람회〉，《매일신보》，1939.05.12。

# 「帝國」內的近代雕塑

戰前日本官展雕塑部與臺日雕塑家

文／鈴木惠可 *

## 摘要

本文探討戰前入選日本官方展覽會雕塑部的臺日近代雕塑家，討論日本官展雕塑部對同時期東亞地域近代雕塑家及雕塑史的影響和意義。

1907 年，日本舉辦了第一回文部省美術展覽會（文展）後，帝國美術院美術展覽會（帝展）、新文展等，經過幾次重組，一直持續到 1944 年。文展仿照法國沙龍模式，是由政府主辦的大型美術展覽，雕塑部與日本畫部、西洋畫部一樣，自成立之初即已設置。自第一回展覽起，雕塑部的存在對確立日本近代雕塑做為一個藝術領域，起了重要作用。一開始參加文展雕塑部的人數並不多，但到了大正時期（1912-1926），報名文展或帝展雕塑部的作品數超過兩百件。這時期除了日本國內，臺灣、朝鮮、中國等出生於其他東亞地域的青年開始到日本學習雕塑，並入選日本官方展覽會。例如，出生於臺灣的近代雕塑家黃土水（1895-1930）在 1920 年的第二回帝展雕塑部，成為第一位入選日本官展的東亞人雕塑家。

另一方面，人才流動不僅是從東亞流向日本，也有從日本流向東亞。一些

---

\*　中央研究院歷史語言研究所博士後。

入選過日本官展的日本雕塑家開始旅居其他東亞地域，當中有些人在當地長期工作。臺灣方面，鮫島台器（1898-?）曾在基隆工作，1929 年移居日本，1930 到 1940 年代多次入選官展。1930、1940 年代，中長期留在臺灣的日籍雕塑家還有後藤泰彥（1902-1938）及淺岡重治（1906-?），也前後入選新文展等日本國內展覽。又，1930 年代，第二代的臺籍青年雕塑家開始赴日學習近代雕塑，這些同時代活動的臺日雕塑家多少互相建立了人際關係，從臺灣各地前往日本，再從日本到臺灣，在臺日之間「迴流」的狀況下，參與著當地近代雕塑創作與活動。

本研究視角從日本官方展覽會雕塑部切入，思考入選日本官展對當時東亞青年雕塑家的意義，以及對他們在日本和出生地之間的美術學習和創作活動的影響。而本文之所以著重討論「官展」，是因為雖然隨著時間推移，官展聲望有所下降，但考慮入選官展在日本近代雕塑中深具意義，以及對從殖民地來的雕塑家的影響，再加上入選展覽的雕塑家有的往返於日本和東亞之間，可以說官展是近代東亞雕塑家間的交匯地。

**關鍵字**：近代雕塑、官展、日治時期臺灣、黃土水、鮫島台器

# 一、前言

從 1907 年日本官方展覽會——文部省美術展覽會（以下內文簡稱文展）第一回開始，「雕塑部」[1]就與「日本畫部」和「西洋畫部」一樣，設置為一個獨立部門。19 世紀後半，日本進入明治時期後，創造了「美術」、「雕塑」等語彙，[2]這些新單字是從西方語言翻譯而來，意味著此前在日本社會中從未存在這些藝術概念。從江戶時期末期到明治時期初期，對西式雕塑的接觸，促使日本人以各種方式創造出新的立體造形。1907 年文展開幕時，雕塑被列入近代藝術的第三部門，且排在日本畫（膠彩畫）與西洋畫（油畫）之後，是雕塑在日本社會中奠定其位置的重要一步。

根據日本美術史研究者北澤憲明的整理，正如維也納萬國博覽會（1873）的展品分類所示，原來雕塑被置於繪畫之上，然而，到第三回內國勸業博覽會（1890），其分類改將繪畫置於雕塑之上。北澤氏將此現象描述為繪畫和雕塑的「Castling」，並指出此時期日本政府的藝術政策，是從殖產興業那般重視經濟，轉變成重視思想或政治，因此繪畫的優越性逐漸被確立。[3]事實上，在文展成立之初，雕塑部門被排在第三位，從參展作品的數量來看，雕塑家的數量也遠遠少於畫家。[4]但是，文展雕塑部

---

1 關於官展的雕塑部門名稱，文展第一回到第十二回、帝展第一回到第五回是「雕刻」部，帝展第六回之後改為「雕塑」部，但本文為方便，統一使用「雕塑」一詞。

2 對於日本近代美術史中如何出現「美術」、「雕塑」等詞彙已有相關研究：木下直之，《美術という見世物——油繪茶屋の時代》（東京：平凡社，1993）；佐藤道信，《〈日本美術〉誕生》（東京：講談社，1996）；田中修二，〈像と彫刻——明治彫刻史序說〉，《國華》120 卷 1 號（2014.08），頁 21-33；田中修二，《近代日本彫刻史》（東京：國書刊行會，2018）等。

3 北澤憲明，《美術のポリティクス——「工芸」の成り立ちを焦点として》（東京：ゆまに書房，2013），頁 37-43。

4 第一回文展（1917）的報名作品數（人數）以及入選作品數（人數）是日本畫：六百二十五件（五百二十一位）／入選八十九件（八十五位）；西洋畫：三百二十一件（一百九十四位）／八十三件（六十一位）；雕塑：四十四件（三十六位）／入選十四件（十四位），參見日展史編纂委員會編，《日展史 1》（東京：日展史編纂委員会，1980），頁 544。

的這種狀況在多年後有所改善，第十二回文展（1918）時，參展作品增長為兩百多件，[5] 1934 年最後一屆帝展的報名作品數更超過五百件。[6] 由此可見，官展在日本近代雕塑史中，有確立雕塑家的社會地位、刺激雕塑家數量增加的意義。但另一方面，今日日本美術史對官展雕塑部的研究並不多，一個原因是官展固定了可以入選的作品風格，批量生產所謂「官展學院派」（官展アカデミズム），形成一群缺乏獨特性的作品。

官展在日本近代雕塑史上的意義有上述兩面，但不可忽略的是，戰前日本的官展參展者除了日本本國人之外，亦包括來自日本統治下的東亞地域如臺灣和朝鮮等的青年雕塑家。以雕塑部門而言，這些人才在 1920 年後帝國美術院美術展覽會（以下內文簡稱帝展）時期開始出現。在出生於東亞地域的雕塑家中，首位入選的是 1920 年入選第二回帝展的臺灣雕塑家黃土水（1895-1930），接著，1924 年朝鮮雕塑家金復鎮（Kim Bok-jin, 1901-1940）首次入選帝展。另外，來自中國大陸的金學成（1905-1990）也在 1936 年入選文展，是第一位入選日本官展雕塑部的中華民國籍人物。這三位皆是東京美術學校雕刻科的畢業生，在日本學習雕塑基礎後入選官展，成為自己出生地的近代雕塑之先驅。

不僅如此，從東亞到日本參加美術界的人物，也有一些入選日本官展的日本雕塑家，他們同時代從日本赴臺灣、朝鮮等。例如，鮫島台器（1898-?）年輕時居住在臺灣基隆，1929 年移居日本，1930 到 1940 年代參加日本官展。戰前在朝鮮度過的日本雕塑家有淺川伯教（Asakawa Noritaka, 1884-1964）、寺畑助之丞（Terahata Sukenojō, 1892-1970）、戶張幸男（Tobari Yukio, 1908-1998）等人。這些日本雕塑家，除了在日本活動之外，亦參加 1922 年開辦的朝鮮美術展覽會（以下內文簡稱朝鮮美展）雕

---

5　參見田中修二，《近代日本雕刻史》，頁 256-257。
6　日展史編纂委員會編，《日展史 11》（東京：日展史編纂委員会，1983），頁 628。

塑部。換句話說，此時期的日本與其他東亞地域的雕塑家，在日本和其出生地兩個地區之間來回平行流動。比較可惜的是，1927年開始的臺灣官方展覽會──臺灣美術展覽會（1927-1936，以下內文簡稱臺展）以及臺灣總督府美術展覽會（1938-1943，以下內文簡稱府展）──直到最後也沒有設置雕塑部。因此，日治時期臺灣雕塑家的情況不如同時期的臺灣畫家或同時期的朝鮮雕塑家，他們無法在日本國內的官展與在出生地的臺展或朝鮮美展同時參展。然而，臺灣年輕雕塑家或與臺灣有關的日本雕塑家經常往來於兩個地方，除了以入選日本官展為目標之外，大約1930年代後，如在臺灣舉辦個展、參加臺灣島內的民間美術團體展覽會等，在臺美術界的雕塑活動也開始相當活躍。

在如此背景下，本論文將戰前日本官展雕塑部做為一個研究起點，探討入選日本官展對當時東亞年輕雕塑家的意義，以及他們在出生地和日本之間流動時，官展如何影響他們的藝術學習及創作發展。

## 二、戰前日本官展雕塑部中的外國雕塑家

戰前參展日本官展的雕塑家，雖然大半是日本人，但可以發現入選者名單中也有一些外國人。從文展（1907-1918）到帝展（1919-1934）初期，一些歐洲人的作品也有展出（表1）。除了這些西方人之外，帝展開始後，日本統治下的臺灣及朝鮮的青年雕塑家也開始參展。關於臺灣雕塑家的部分，為了概觀日治時期臺灣雕塑史的整體，除了官展之外，本文也整理日本國內所舉辦的其他雕塑展覽會之入選者（表2）。此外，表3整理出日治時期來臺日本雕塑家參展日本官展的情形。

## 表1：戰前入選日本官展的西方雕塑家

| 展覽 | 年 | 作家 | 作品名稱 | 國籍 |
|---|---|---|---|---|
| 第七回文展 | 1913 | Feodora Gratin フェオドラ・グラチン | 〈デボンシェーアの少女〉（A little Devonshire lass） | 英國 |
| 第七回文展 | 1913 | Louise Schmidt ルイーゼ・シュミット | 〈肖像〉 | 德國 |
| 第十一回文展 | 1917 | Elizabeth Tcheremissinof エリザベット・チェレミッシノフ | 〈獵裝の本野子〉 | 俄國 |
| 第十二回文展 | 1918 | Elizabeth Tcheremissinof | 〈三井八郎次郎男〉 | 俄國 |
| 第二回帝展 | 1920 | Elizabeth Tcheremissinof | 〈エリザベス（フローレンテヰン風姿））（Elizabeth in Florentin Style） | 俄國 |
| 第三回帝展 | 1921 | Antonio Sciortino アントニオ・ショルチーノ | 〈微笑〉 | 義大利 |
| 第三回帝展 | 1921 | Ottilio Pesci オッテリオ・ペシー | 〈生命の泉〉 | 義大利 |
| 第四回帝展 | 1922 | Ottilio Pesci | 〈伊太利婦人〉 | 義大利 |

作者整理製表

## 表2：日治時期入選日本國內展覽會的臺灣雕塑家

| 展覽 | 年 | 作家 | 作品名稱 |
|---|---|---|---|
| ◎第二回帝展 | 1920 | 黃土水 | 〈蕃童〉 |
| ◎第三回帝展 | 1921 | 黃土水 | 〈甘露水〉 |
| ◎第四回帝展 | 1922 | 黃土水 | 〈ポーズせる女〉 |
| ◎第五回帝展 | 1924 | 黃土水 | 〈郊外〉 |
| 第一回聖德太子奉讚美術展覽會 | 1926 | 黃土水 | 〈南國の風情〉 |
| 第二回聖德太子奉讚美術展覽會 | 1930 | 黃土水 | 〈高木博士の像〉 |
| 第三回第三部 | 1937 | 林坤明 | 〈島の娘〉 |
| ◎第二回新文展 | 1938 | 陳夏雨 | 〈裸婦〉 |
| 第四回第三部 | 1938 | 林坤明 | 〈寺田先生〉 |
| ◎第三回新文展 | 1939 | 陳夏雨 | 〈髮〉 |
| 第五回第三部 | 1939 | 林坤明（故人） | 〈習作〉（〈翁〉） |
| ◎奉祝展 | 1940 | 黃清埕 | 〈若人〉 |
| ◎奉祝展 | 1940 | 陳夏雨 | 〈浴後〉 |
| ◎奉祝展 | 1940 | 蒲添生 | 〈海民〉 |
| 第五回日本雕刻家協會展 | 1941 | 陳夏雨 | 〈座像〉（協會賞） |
| ◎第四回新文展 | 1941 | 陳夏雨 | 〈裸婦立像〉（無鑑查） |
| 第六回日本雕刻家協會展 | 1942 | 黃清埕 | 作品名稱不明（獎勵賞） |
| ◎第六回新文展 | 1943 | 陳夏雨 | 〈裸婦〉（無鑑查） |

◎＝官展，作者整理製表

| 表 3：日治時期來臺日本雕塑家參與戰前日本官展的情形 | | | | |
|---|---|---|---|---|
| 展覽 | 年 | 作家 | 作品名稱 | |
| 第一回帝展 | 1919 | 須田速人 | 臺灣人半身像 | ＊落選 |
| 第二回帝展 | 1920 | 須田速人 | 臺灣人苦力胸像 | ＊落選 |
| 第十三回帝展 | 1932 | 鮫島盛清 | 〈望鄉〉 | |
| 第十四回帝展 | 1933 | 淺岡重治 | 〈若きインテリの悲哀〉 | |
| 第十四回帝展 | 1933 | 鮫島盛清 | 〈山の男〉 | |
| 第十五回帝展 | 1934 | 鮫島台器 | 〈解禁の朝〉 | |
| 昭和十一年文展（招待展） | 1936 | 後藤泰彦 | 〈浮映〉 | |
| 第三回新文展 | 1939 | 鮫島台器 | 〈獻金〉 | |
| 第四回新文展 | 1941 | 鮫島台器 | 〈閑居〉 | 無鑑查 |
| 第六回新文展 | 1943 | 鮫島台器 | 〈古稀の人〉 | 無鑑查 |
| 戰時特別展 | 1944 | 鮫島台器 | 〈共榮圈の獸〉 | 無鑑查 |

作者整理製表

討論日本官展與這些東亞地域雕塑家的關係之前，本文先要提到西方的
參展者。自文展時期以來，有幾位西方雕塑家的作品出現在入選者之
中。其中一位是俄羅斯女性雕塑家伊莉莎白・柴瑞密斯諾夫（Elizabeth
Tcheremissinof，生卒年不詳）。根據當時的日本報紙及雜誌等資料，可以
推測柴瑞密斯諾夫於 1916 年底到 1917 年 2 月之間待在日本東京。[7] 她出
生於俄國聖彼得堡附近的彼得宮城（Petergof），父親是俄國高等官僚，
亦當過萬國鐵道會會長，於俄國國內是有一定社會地位的人物。[8]

柴瑞密斯諾夫在維也納開始美術方面的學習，後來又著手雕塑，在法國巴
黎待過兩年，此時曾訪問羅丹，請他批評指教。1914 年第一次世界大戰
開戰時她在維也納，應是為了避難，結束十多年的國外生活回俄國時，

---

7　關於伊莉莎白・柴瑞密斯諾夫在日本時期的活動以及留下來的作品，參見增淵宗一，〈高村光太郎とチェ
　レミシノフ女史──成瀬仁蔵肖像の考察〉，《日本女子大学紀要・文学部》33 號（1983），頁 77-101；
　關於她來日時期，參考頁 88。本文內容也主要參考這篇論文所提出的相關資料。此外也參考有島生馬，〈美
　術の秋に〉，收於有島生馬，《有島生馬全集》（東京：日本圖書センター，1997）中提到柴瑞密斯諾夫
　製作有島生馬妻子肖像之事。
8　〈ロダンに學びし露國閨秀雕刻家〉，《讀賣新聞》（1917.10.11），版 4。

恰有瑪麗亞皇后紀念像的作品比賽，她也想參加，但剛回國沒有適當的工作室，那時與她父親熟識的一位日本外交官本野一郎（1862-1918）為她提供了空間。柴瑞密斯諾夫後來製作過本野一郎的雕像等，透過她父親，與本野的關係相當密切，並且很有可能因她父親此時過世的緣故，1916 年 11 月本野一郎被選為日本外相要回國時，她也決定跟著本野前往日本。[9]

柴瑞密斯諾夫來到東京後，可能透過本野一郎的人際關係與日本貴族、名士等見面，亦認識日本著名油畫家且具有貴族身分的黑田清輝（1866-1924）。1917 年 2 月28 日國民美術協會主辦小宴會，招待柴瑞

圖 1　在日本東京帝國飯店的伊莉莎白‧柴瑞密斯諾夫，身後是 1917 年秋天入選文展的〈獵裝的本野子〉，圖片來源：《東京朝日新聞》（1917.03.20），版 7。

密斯諾夫和本野一郎。黑田清輝本應參加聚餐，但因父親生病而無法赴會，不過其他屬於國民美術協會的日本藝術家如新海竹太郎、久米桂一郎、武石弘三郎等人皆有參加。[10] 其中，畫家石井柏亭（1882-1958）後來再與柴瑞密斯諾夫相約，於 3 月 13 日到東京帝國飯店拜訪她，此時的採訪內容發表於美術雜誌《中央美術》。[11]

同年秋天，柴瑞密斯諾夫參展第十一回文展，以本野一郎為模特兒的〈獵裝的本野子〉（圖 1）入選，之後第十二回文展（1918）及第二回帝展（1920），總共三次入選日本官展雕塑部。除了官展之外，1920 年 5 月

---

9　石井栢亭，〈來朝の露國女流雕刻家〉，《中央美術》4 月號（1917.04），頁 71-75。

10　石井栢亭，〈藝苑日抄〉，《中央美術》4 月號（1917.04），頁 110。

11　石井栢亭，〈來朝の露國女流雕刻家〉，頁 71-75；石井栢亭，〈藝苑日抄〉，《中央美術》5 月號（1917.05），頁 112。

她與英國女性畫家伊莉莎白・基思（Elizabeth Keith, 1887-1956）等一起在三越百貨丸之內別館舉辦小型展覽會，[12] 會彈鋼琴的她也以演奏者的身分數度參加在東京舉辦的音樂會。[13] 此外，柴瑞密斯諾夫陸續收到製作日本名士雕像的工作邀約，比如三井八郎次郎、[14] 成瀨仁藏，[15] 以及有島生馬的妻子[16] 等。柴瑞密斯諾夫何時離開日本，之後的創作人生如何，目前因資料不足無法得知。但她 1917 年到 1920 年代住在東京，參加展覽會或音樂會，且參與上流階層的交流、製作名士銅像等，活動範圍並不小。

女性雕塑家柴瑞密斯諾夫在東京的同時，另一位義大利雕塑家奧提羅・佩西（Ottilio Pesci, 1879-1954）也在東京。佩西一戰前住在巴黎，為了躲避戰爭而搬到加拿大，1915 年又搬到紐約。後來他從紐約出航，1916 年 5 月抵達日本橫濱。[17] 到日本後，藝術商人黑田太久馬成為他的贊助者。佩西居住於東京四谷，製作日本名士雕像。[18]

根據《黑田清輝日記》，黑田與佩西於 1919 年 6 月 16 日在帝國飯店談話，這是他們第一次見面。黑田寫道：「據說他已經在四谷住了一段時間，所以我順便把 Tchere（チエレ）女士的名片交給他。」[19] 這裡所提到的

---

12　"Art Exhibition is Worth Attending." *The Japan Times & Mail.* May, 26, 1920.〈チエ嬢篤志〉，《讀賣新聞》（1920.09.20），版 4。

13　根據報紙，柴瑞密斯諾夫有參加「慶應曼陀鈴會」（《東京朝日新聞》〔1919.05.18〕，版 7）、與謝野寬的五十歲生日祝賀會（《東京朝日新聞》〔1923.02.27〕，版 5）等。

14　三井八郎次郎（1849-1919），三井物產社長。柴瑞密斯諾夫所製作的〈三井八郎次郎男〉胸像入選第十二回文展（1918）。

15　成瀨仁藏（1858-1919），日本女子大學校長，柴瑞密斯諾夫曾製作成瀨仁藏的浮雕和胸像，詳細內容參見增淵宗一，〈高村光太郎とチェレミシノフ女史——成瀨仁藏肖像の考察〉，頁 77-101。

16　有島生馬，〈美術の秋に 十二、チェレミシノフ〉，收於有島生馬，《有島生馬全集第 3 卷》（東京：日本圖書センター，1997），頁 329-330。

17　〈小高峰夫婦と伊國の美術家〉，《東京朝日新聞》（1916.05.10），版 5。

18　〈厭々出した名作品 世界的の芸術家ベシー氏〉，《東京朝日新聞》（1921.10.09），版 5。

19　黑田清輝的日記內容，參見東京文化財研究所的電子資料庫《黑田清輝日記》，網址：<http://www.tobunken.go.jp/materials/kuroda_diary>（2022.09.12 瀏覽）。

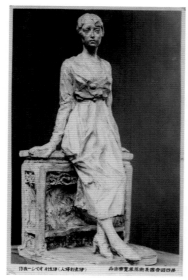

**圖 2** 奧提羅‧佩西，〈伊太利婦人〉，
1922，第四回帝國美術院美術展覽會入選，
圖片來源：戰前明信片，筆者收藏。

Tchere（チエレ）女士就是指柴瑞密斯諾夫，當時在東京的西方雕塑家相當稀少，黑田應是想讓他們兩位互相認識。

佩西也與柴瑞密斯諾夫同樣參展日本官展，在第三回帝展（1921）及第四回帝展（1922）（圖 2）參展兩次。另於 1922 年舉行和平紀念東京博覽會的美術館也有參展。[20] 但是，黑田太久馬說，佩西自己很討厭參展官展，應該是有人勸他才勉強參加。[21]

本文這裡特別提到佩西，是因為在臺灣美術史上，他間接影響了臺灣雕塑家黃土水。1915 年秋天黃土水進入東京美術學校，以木雕為主修，學校同時有塑造實習課程，但沒有大理石石雕的教師。黃土水想學習石雕，但當時要想在日本著名雕塑家門下受訓，除了成為弟子之外，沒有其他辦法，那個時代的弟子通常從家務勞動開始，要經過多年的訓練才能創作作品。因此聽到在東京四谷有一位義大利雕塑家，黃土水就前往佩西的工作室，觀察了他的工作情形，回家後自己再嘗試，以這樣的自學方式學會石雕技術。[22]

佩西於 1916 年 5 月赴日，正好是黃土水來到東京的第二年。此後，佩西和黃土水同時居住於東京，參加了大正時期日本的主要展覽會，如帝展、

---

20　〈平和博の入選雕刻 六十五點〉，《東京朝日新聞》（1922.03.14），版 5，作品名稱是〈夢現〉。

21　〈厭々出した名作品 世界的の藝術家ペシー氏〉，《東京朝日新聞》（1921.10.09），版 5。

22　〈雕刻「蕃童」が帝展入選する迄 黃土水君の奮闘と其苦心談（下）〉，《臺灣日日新報》（1920.10.19），版 7。

和平紀念東京博覽會（1922）等。黃土水因沒有直接拜佩西為師，只是觀察及學習他的工作為參考，因此不清楚佩西本人在多大程度上了解黃土水的存在。儘管如此，佩西在巴黎和紐約已以雕塑家的身分成名，在東京與美術界及政治、實業界也獲得知名人士認識，對當時還是個無名學生的黃土水來說，能有機會親眼看到西方雕塑家的技巧是一件幸運的事。佩西很偶然地在東京逗留，遠離日本雕塑界傳統的教學慣例，因此黃土水能夠自由地觀察西方的大理石石雕技術，透過這樣的方式獲得知識，加上自己的鑽研，大理石石雕之後成為他的代表作品。

進入 1910 年代後，日本官展雕塑部出現如柴瑞密斯諾夫和佩西等幾位西方雕塑家入選者，是因為日本國內也受到第一次世界大戰、俄國革命等世界局勢改變的影響，有些西方藝術家流入東京。雖然他們的活動範圍及活動時期較有限，但可以說，這些西方雕塑家的活動間接或直接影響了日本雕塑界，包括來自殖民地臺灣的年輕雕塑家黃土水。黃土水在 1920 年首次入選帝展，此後日本官展中又出現新一批的雕塑家們，是於日本統治下的殖民地出生的青年雕塑家，或與這些殖民地有關的日本雕塑家。

## 三、黃土水的帝展入選與大正時期的日本雕塑界 ——從高村光雲到北村西望

1920 年，黃土水以臺灣原住民為主題的〈蕃童〉入選第二回帝展，是首位入選日本官展的臺灣藝術家，也是其他東亞地域（臺灣、韓國、中國）出生的雕塑家之中，第一位入選者。

1915 年，黃土水進入東京美術學校雕刻科木雕部，當時擔任木雕部教授的是日本近代木雕家中最著名的高村光雲（1852-1934）。高村光雲在自家也收有很多徒弟，黃土水僅是美術學校的學生之一，不一定能說他是光雲的弟子。然而，美術學校雕刻科木雕部是創校之初即有設置，課程內容

採用光雲及石川光明的方針，黃土水的木雕作品及創作態度亦受到光雲的影響。[23]

另一方面，如果我們觀察官展雕塑部的審查員，高村光雲從第一回文展開始就擔任審查員，直到最後的第十二回（1918），進入帝展時期後有一段時期退下來，第六回帝展（1925）時才回來，之後第七回以及從第十一到第十四回帝展也皆擔任審查員。出生於江戶時代、具有日本傳統木雕徒弟訓練背景的高村光雲，文展開設時已建立其聲譽。相比之下，在文展開始後嶄露頭角、以西式雕塑為主的年輕一代雕塑家們則以文展為發表舞台，透過文展的入選、獲獎經驗展開創作生涯，也從文展後期開始逐漸加入審查員的行列。

例如，朝倉文夫（Asakura Fumio, 1883-1964）從第十一回文展、北村西望（Kitamura Seibō, 1884-1987）和建畠大夢（Tatehata Taimu, 1880-1942）從第一回帝展開始擔任審查員。朝倉文夫、北村西望、建畠大夢三位雕塑家，一般被認為是日本近代雕塑史上的「官展學院派」代表人物。大正初期，他們先後入選文展，透過官展的舞台確立自己的作品風格，帝展初期，三人皆成為審查員。1920 到 1921 年，他們又成為東京美術學校雕刻科的教授，培養出許多學生，直到戰後的日本雕塑界，他們所發揮的影響力相當大。[24] 另一方面，他們的影響力在官展雕塑部中造成了一些審查上的糾紛。北村氏和建畠氏是自學生時代以來的好友，但二十幾歲年紀輕輕就入選文展的朝倉文夫，也以其實力及人格，不僅在東京美術學校也在自家開設的朝倉雕塑塾吸引了許多學生。朝倉門下的勢力之後在官展審查上帶來不小的影響。

---

23　關於高村光雲與黃土水的關係，筆者也曾在〈邁向近代雕塑的路程──黃土水於日本早期學習歷程與創作發展〉，《雕塑研究》14 期（2015.09），頁 87-132 中討論過。

24　田中修二，《近代日本彫刻史》，頁 305。

這裡值得一提的是黃土水和北村西望的關係。北村西望在京都市立美術工藝學校雕刻科及東京美術學校雕刻科畢業後，於 1908 年入選第二回文展，1925 年成為帝國美術院的會員，戰後的 1958 年被授予文化勳章等。在從明治末期至昭和末期的日本近代雕塑史上，他是最具影響力的雕塑家之一。[25] 北村氏以健康、壯健的男性像為其作品特徵，「做為最典型的雕塑風格之一，影響了之後的官展雕塑界」。[26]

黃土水 1920 年 3 月畢業於東京美術學校，北村、朝倉、建畠三位當教授時，黃土水已在研究科，因此與此三位雕塑部的新老師沒有很明顯的師生關係。但是，黃土水與日本大正時期的這些雕塑界派別和人物之間的關係，以往的研究仍藉由一些資料推斷了出來。比如，黃土水曾收藏北村西望親自寫的「勿自欺」書法。[27] 戰後北村西望在答覆黃土水研究者陳昭明的詢問時，在明信片上寫道：「黃土水出身於東京美術學校，是我在那裡當教授時的學生。我仍然記得他是個天才，做得非常優異。」[28] 由此可以推測，在當時的日本雕塑界派系中，黃土水除了高村光雲之外，與北村西望的關係比較密切。然而，由於缺乏相關資料，過去並不是很清楚他們的人際關係究竟有多密切。但是，從最近發掘的新資料來看，黃土水相當積極地參與北村西望的活動。

根據 1925 年創刊的雕塑專業雜誌《雕塑》第三號，1925 年 8 月 9 日於東京舉辦「北村西望帝國美術院會員推薦就任祝賀會」時，黃土水也是參加人之

---

25　關於北村西望的履歷，參見田中修二，〈北村西望〉，收於田中修二編，《近代日本彫刻集成第 2 卷（明治後期・大正編）》（東京：國書刊行會，2012），頁 449-450；〈北村西望〉，《日本美術年鑑》昭和 62・63 年版，頁 328-329，《東京文化財研究所物故者記事》，網址：<https://www.tobunken.go.jp/materials/bukko>（2022.09.12 瀏覽）等。

26　田中修二，〈北村西望〉，收於田中修二編，《近代日本彫刻集成第 2 卷（明治後期・大正編）》，頁 450。

27　國立歷史博物館編輯委員會編，《黃土水雕塑展》（臺北：國立歷史博物館，1989），頁 80。

28　昭和 42 年（1967）5 月，北村西望致陳昭明的明信片。參見王秀雄，〈臺灣第一位近代雕塑家──黃土水的生涯與作品〉，收於王秀雄，《臺灣美術全集 19──黃土水》（臺北：藝術家出版社，1996），頁 28。

一（圖3）。該祝賀會是《雕塑》創辦人遠藤廣[29]發起，由雕塑社主持，於東京本鄉的西餐廳燕樂軒舉行。到場的只有十五個人，由遠藤廣先講話後，再由北村西望談話，然後「中村甲藏、黃土水也發表了有益的談話、希望等」，最後晚上十一點解散。[30]聚餐的發起人遠藤廣說，他原來擔心來參加聚會的人是否只會有北村西望與自己兩

圖3　1925年8月9日北村西望帝國美術院會員推薦就任祝賀會於東京本鄉燕樂軒舉行。北村西望在前排右3，黃土水在後排右4。圖片來源：彫塑社編，《彫塑》3號（1925.09），頁23。

個人，「不過世間還是有富於同情心的人，讓我對前景感到安心與希望」。[31]從其語氣來看，1925年當時，尤其在歷經官展雕塑部審查的激烈論爭後，對於是否參加北村西望及雕塑社主持的聚餐，日本雕塑界也有一些引起派別衝突的憂慮。然而，黃土水特別去參加如此小型但有意義的聚會，並在會上發言，這表示黃土水與和北村西望的關係十分密切。

在舉辦此祝賀會的1925年，落內忠直於〈同情帝展雕塑部的暗鬥〉（帝展の彫刻部の暗闘に同情す）一文開頭說：「帝展雕塑部每年都會發生醜惡的內訌，真令人討厭……。」[32] 1928年田澤良夫也提到：「帝展快開展時，一定會發生一些問題。每年問題的來源都是雕塑部……。」[33] 由此可知，帝

29　關於雜誌《彫塑》以及遠藤廣，可參見淺野智子，〈遠藤廣と雜誌《彫塑》について〉，《藝叢》21號（2004），頁65-90。

30　遠藤廣記，〈北村西望氏祝賀會のこと〉，《彫塑》3號（1925.09），頁22。

31　同前註。

32　落合忠直，〈帝展の彫刻部の暗闘に同情す〉，《アトリエ》2卷12號（1925.12），頁93-99。

33　田澤良夫，〈朝倉塾不出品是々非々漫語〉，《アトリエ》5卷11號（1928.11），頁141。

展雕塑部的內部糾紛問題，在 1920 年代中已臭名遠揚。但比起繪畫，雕塑可以發表的舞台有限，當時在日本，若只看雕塑部門，其他民間展覽會是比不上官展的權威的，因此日本雕塑界的年輕雕塑家，每年還是會為了入選官展而奮鬥。從 1920 到 1924 年，黃土水連續四次入選帝展，但 1925 年，參加北村西望祝賀會後的秋天，他落選帝展，之後他便暫停參加官展。黃土水暫停參展的原因不是很清楚，但 1929 年的《東京日日新聞》報導說，黃土水「厭倦了雕塑界的黑暗鬥爭，此後保持安靜的態度繼續創作」。[34]

自殖民地臺灣到東京的黃土水，當初學習的是木雕，但為挑戰官展，他選擇大理石及塑造等西式雕塑的材料與技術。當時高村光雲年事已高，又是專事木雕的雕塑家，所以正逐漸遠離官展，帝展審查的中心也開始轉移到年輕一代的雕塑家身上。黃土水出生的家庭並不富裕，靠日本高官的推薦及獎學金來到東京的他，學校畢業後就失去了經濟支持。為了成為一個獨立並揚名的藝術家，入選官展是很重要的事。在這種情況下，黃土水不僅製作木雕，其交友範圍也擴大到包含如北村西望等新世代雕塑家。不幸的是，帝展審查上的派別爭鬥使他遠離參加官展，在他短暫的晚年，黃土水以接受許多肖像製作的委託來支撐家計。

## 四、1930 年代的日本雕塑家與臺灣，以及日本官展

### （一）鮫島台器（Samejima Taiki, 1898-?）

黃土水在 1930 年年底去世。在黃土水的時代，臺灣島內沒有可以學習近代雕塑的教育機關，而且黃土水三十五歲就逝世，他與臺灣下一代雕塑家幾乎沒有直接的師生或交友關係。但是，黃土水身為臺灣雕塑家先驅在日本建立的名氣與人際關係，多少影響了下一代雕塑家，這點從日本雕塑家

---

34　〈尊き御胸像を前にして涙する台灣の雕刻家〉，《東京日日新聞》（1929.05.07），版 7。

鮫島台器的活動中可以得知。

鮫島台器（本名盛清）在基隆渡過青年時代，後來搬到東京成為雕塑家。關於鮫島氏的資料並不多，他原籍是日本鹿兒島，似乎童年就與家人開始居住於基隆，1918 年進入臺灣總督府鐵道部從事機關士（司機）的工作。[35]他開始工作後也住在基隆，業餘時間自學雕塑，為基隆人士製作肖像，並參與當地的美術活動，比如 1927 年 9 月 25 日到 26 日在基隆公會堂舉辦的基隆亞細亞畫會展覽中，出現鮫島的名字。[36]

1929 年，鮫島台器辭去鐵道部的工作，專心以雕塑為業。同年 4 月 28 日、29 日他在基隆舉辦個展，展出十幾件基隆知名人士的雕像。7 月 28 日又在臺北市的臺灣日日新報社三樓舉辦個展，這是他帶著作品相冊主動訪問報社而舉辦的。[37]

這般積極行動讓鮫島台器與黃土水認識，亦得到在臺日籍人士的支援，使他得以移居東京，開始學習雕塑。黃土水為他介紹北村西望，於是鮫島氏獨自前往東京後，突然拜訪北村西望。因為北村不收徒弟，起初他被婉拒，不過鮫島氏一年來持續拜訪，最後終於成功成為北村的徒弟。鮫島台器在北村門下期間，還受到雕塑家建畠大夢指導（圖 4）。[38]

35  關於鮫島台器的出生年，美術年鑑社編，《現代美術家総覧 昭和十九年》（東京：美術年鑑社，1944），頁 174，有寫「明治三十一年」（1898）。此外，鮫島台器的活動可參見朱家瑩，《臺灣日治時期的西式雕塑》（臺北：國立臺灣大學藝術史研究所碩士論文，2009）；朱家瑩，〈臺灣日治時期的公共雕塑〉，《雕塑研究》7 期（2012.03），頁 23-73；〈鮫島台器〉，收於田中修二編，《近代日本彫刻集成第 3 卷（昭和前期編）》（東京：國書刊行會，2013），頁 495。
36  〈基隆亞細亞畫會 力作七十點展覽〉，《臺灣日日新報》（1927.09.26），版 3。
37  〈基隆の塑像展〉，《臺灣日日新報》（1929.04.25），版 7。〈鮫島盛清氏彫刻個人展二十八日本社講堂で〉，《臺灣日日新報》（1929.07.26），夕刊版 2。〈台灣出身の鮫島氏帝展に彫塑立像入選〉，《臺灣日日新報》（1932.10.23），版 4。
38  〈台灣出身の鮫島氏帝展に彫塑立像入選〉，《臺灣日日新報》（1932.10.23），版 4。〈隱れたる彫刻家鮫島氏の個人展〉，《新高新報》（1933.03.31），版 9。

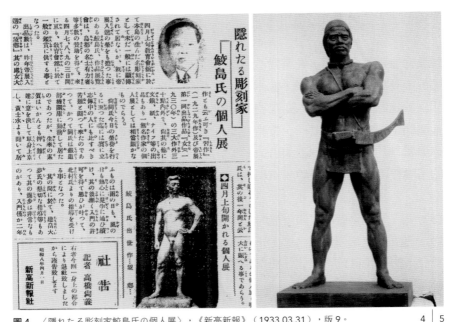

圖 4　〈隱れたる彫刻家鮫島氏の個人展〉，《新高新報》（1933.03.31），版 9。
圖 5　鮫島台器，〈山之男〉，1933，雕塑，圖片來源：《帝國美術院第十四回美術展
覽會圖錄：第三部雕塑》（東京：畫報社，1933），頁 151。

1932 年 10 月，移居東京僅三年後，鮫島台器便首次入選第十三回帝展。[39]
入選作品〈望鄉〉是一位年輕裸體男性的全身雕像，模特兒穩定地站著，
左手輕放在臀部，臉部凝視著遠方。隔年，他又以〈山之男〉[40]（圖 5）入
選帝展。前年的作品〈望鄉〉只在作品名稱中含有他的家鄉——臺灣的暗
示，但在這次的作品中，臺灣的主題更為外顯。〈山之男〉是一位裝扮成
臺灣原住民的男子，在裸露的上半身掛著一把砍刀，兩隻胳膊交叉於胸前，

---

39　〈台灣出身の鮫島氏帝展に彫塑立像入選〉，《臺灣日日新報》（1932.10.23），版 4。

40　鮫島台器的帝展入選作品〈山之男〉（1933）目前原件下落不明，但另一件小型的〈山之男〉（1935）收
　　藏於臺灣 50 美術館，參見郭鴻盛、張元鳳編，《傳承之美——臺灣 50 美術館藏品選萃》（臺北：國立臺
　　灣師範大學文物保存維護研究發展中心，2016），頁 187。此件作品曾於「不朽的青春——臺灣美術再發現」
　　（臺北：北師美術館，2020.10.17-2021.01.17）中展出。

強調他的健壯肌肉及氣勢。兩條腿大大地分開，赤腳牢牢地踩在地上，與前年的〈望鄉〉一樣，作品充分展現男性裸體的毅力。

1934 年，鮫島台器在第三次入選帝展的作品〈解禁的朝〉中，追求同樣的男性裸體，但前兩年的雕像只表現靜止的人物，模特兒只擺出姿勢，1934年的作品則表現出一個年輕漁夫拿著網，準備扔進大海。在報紙採訪中，鮫島氏談到這件作品說：「過去我的作品以靜態為主，但這次在恩師北村老師的指導下，我試圖做出一個擲網的動態瞬間。」[41] 從相對容易製作的靜態，變化為更加動態且具有戲劇性的主題，是因為即使他已多次入選帝展，但地位並不穩固，需要不斷挑戰自己。

關於入選帝展的艱辛，鮫島氏繼續說道：

> 在臺灣，大家認為我是官展常客，但今年也有七、八個經常入選的人經歷了落選的磨難，因此在這條路上，一刻也無法放鬆。只能透過不間斷的勤奮，藝術之光才能閃耀，要窮盡一生不斷下苦心。明年為了獲得特選，我決心做出更大的努力，希望能回應臺灣大家的期望。聽說臺展已經舉辦了八回，我覺得它不僅要有繪畫部，還要成立雕塑部。看來這裡的同行人士也相當多，相信會有如繪畫一般的收穫。[42]

雖然鮫島台器此時已連續三次入選帝展，但他以一種緊迫感來對待每一年的帝展，將目標設定於更高的水準。另一方面，從上述談話可以看出，鮫島氏除了以日本帝展為目標，對臺灣島內的美術活動也相當關心。由於1927 年開始的臺展只有東洋畫和西洋畫的繪畫部門，鮫島氏希望臺展之

---

41　〈鮫島畫伯は語る〉，《新高新報》（1934.11.23），版 7。
42　同前註。

後可以成立雕塑部。

鮫島台器於日本入選帝展後的 1933 年及 1935 年在臺灣舉辦個展。尤其是 1935 年的個展，除了臺北之外，還到基隆、嘉義、高雄等地，舉辦臺灣島內的巡迴展。[43] 從油畫家陳澄波（1895-1947）收藏

圖 6　鮫島台器（後列左邊）與〈小楠公像〉及陳澄波（前排左 2）合影，圖片來源：財團法人陳澄波文化基金會提供。

資料中的一張老照片（圖 6），可以看見陳澄波與鮫島台器及其他幾位人士的合影。相片中，鮫島氏站在大家身後較高的舞台上，陳澄波則在前排。放在舞台最中間的小雕像，似乎是鮫島台器為慶祝日本皇太子（現日本上皇）出生，於 1934 年製作的〈小楠公〉。因此，可以推測這張照片應該是 1935 年鮫島氏在臺灣舉辦個展時的合照。

1933 年 12 月，日本皇太子出生，鮫島台器透過在東京的前臺灣總督府民政長官賀來佐賀太郎（1874-1949），向皇室表明要為皇太子要獻上一尊國粹的東西。鮫島氏獲得許可後，做出〈小楠公〉一作。除了奉獻的這件外，久邇宮家也收藏了鮫島台器另一件同名的〈小楠公〉，在臺灣舉辦的

---

43　鮫島從 1934 年年底開始在臺北逗留後，1935 年 2 月 2 日至 4 日（或 3 月 3 日至 5 日）在基隆公會堂、2 月 9 日至 11 日在臺灣日日新報社舉辦個展。這次展覽除臺北和基隆外，亦擴展到臺灣中南部，於 2 月 23 日至 24 日在嘉義公會堂、3 月 9 日至 10 日在高雄新報社各地舉行。參見〈台灣が生んだ彫刻家 鮫島台器氏個展〉，《新高新報》（1935.01.25），版 21；〈鮫島台器氏の彫刻個人展基隆と台北で〉，《臺灣日日新報》（1935.02.01），夕刊版 2；〈鮫島台器氏彫刻展覽會〉，《臺灣日日新報》（1935.02.23），版 3；〈彫塑個人展（高雄電話）〉，《臺灣日日新報》（1935.03.07），版 3。

展覽中向一般市民公開展出。鮫島台器說，願意製作〈小楠公〉的理由有「繼承已過世的恩人黃土水之意志，想要為臺灣表現氣概」之意。[44]

雖然鮫島台器與黃土水生前接觸的時間不長，但鮫島氏對黃土水懷有不少感激之情。黃土水在創作生涯中曾向皇室獻上幾件作品，也製作過皇族久邇宮邦彥夫婦的肖像雕塑。身為一位出身於臺灣的雕塑家，鮫島台器應該也想像黃土水一樣，為皇室製作作品。尤其是，鮫島氏在東京受到賀來佐賀太郎的照顧，而賀來與黃土水也相識，是黃土水活躍時期的臺灣總督府民政長官。

1935 年帝展停辦一次，1936 年又改組為由文部省主辦的新文展。鮫島台器以〈獻金〉入選 1939 年第三回新文展後，1941 年獲得無鑑查資格（免審查資格），同年在第四回新文展展出〈閑居〉，1943 年第六回新文展時又展出〈古稀之人〉。創作生涯早期，鮫島氏的官展作品以具有健康身體的青年男性裸體像為主，這樣的主題相當類似北村西望的風格。但進入新文展時期後，鮫島台器的入選作品變成老人男性雕像，皆是穿和服或只有頭部的雕像，雖然同樣是男性像，但後期作品已經不再強調肌肉與裸體。戰前最後一次官展，即 1944 年的戰時特別展中，鮫島氏展出〈共榮圈之獸〉。目前尚未找到作品原件及圖片，但很有可能是採用戰爭及大東亞共榮圈的相關主題。鮫島台器在戰後的活動不詳，但根據一些資料，可以知道約 1960 年之前，他仍然在日本繼續創作。[45]

雖然鮫島台器是日本人，但他從日治時期的臺灣前往東京，成為當時日本最著名的雕塑家之一北村西望的弟子，且不久後作品就入選日本官展。他

---

44　〈雕刻御嘉納の光榮に浴した鮫島台器氏は語る〉，《新高新報》（1935.02.01），版 6。

45　根據資料，鮫島有參展第二回日本雕塑展覽會（後期，1954 年）、第三回日本雕塑展（前期，1955 年）、第四回日本雕塑展覽會（1956 年）、第五回日展（1957 年）、第八回日展（1960 年），參見日本彫刻会三十周年記念事業委員会編，《日本彫刻会史——五〇年のあゆみ》（東京：日本彫刻会，2000）。

能走上這條路，背後有黃土水在此前於東京入選帝展而獲得的地位，以及他建立的日本雕塑界人脈。

## （二）後藤泰彥（Gotō Yasuhiko, 1902-1938）

如黃土水、鮫島台器的例子，當時立志成為雕塑家的臺日青年，會從臺灣到東京尋找自己的出路，以入選日本國內官展為最大目標而創作。但同時期，有些日本雕塑家也會從日本來到臺灣。1920 年代後，臺灣第一位雕塑家黃土水開始活躍，除了與臺灣有關的日本人之外，不少臺灣的富裕人士也委託他製作肖像銅像。1930 年黃土水突然去逝之後，則由一些日本雕塑家或黃土水的後輩臺灣雕塑家滿足這些需求。其中兩位日本雕塑家後藤泰彥和淺岡重治，便在 1930 年代來臺灣從事銅像製作。

後藤泰彥（本名寅雄，1902-1938），1902 年出生於日本熊本，他並未受過正式的美術教育，但後來去東京自學，開始創作雕塑。吃了不少苦頭後，他參加了當時革新性的雕塑團體——構造社，獲得大展身手的舞台。[46] 不知後藤泰彥與臺灣最初有什麼緣分，1934 年 5 月後藤氏第一次逗留臺灣之後，[47] 受到臺灣中南部的臺灣名士邀請，1934 至 1936 年約兩年連續製作臺灣人雕像，據說這些與臺灣相關的作品數量有三十幾件。[48] 特別值得關注的是，後藤泰彥認識楊肇嘉（1892-1976）、林獻堂（1881-1956）等臺灣近代史上重要的政治人物。

1934 年 10 月，後藤泰彥應邀前往臺中霧峰林家林烈堂（1876-1947）的

---

46　關於後藤泰彥的履歷，可以參見宇都宮美術館編，《構造社展——昭和初期彫刻の鬼才たち》（東京：キュレイターズ，2005），頁 108-110；朱家瑩，《臺灣日治時期的西式雕塑》（臺北：國立臺灣大學藝術史研究所碩士論文，2009）。另外，李品寬，《日治時期臺灣近代紀念雕塑人像之研究》（臺北：國立臺灣師範大學臺灣史研究所碩士論文，2009）中也有討論後藤泰彥所製作的〈林文欽像〉。
47　宇都宮美術館編，《構造社展——昭和初期彫刻の鬼才たち》，頁 109。
48　宇都宮美術館編，《構造社展——昭和初期彫刻の鬼才たち》，頁 109。

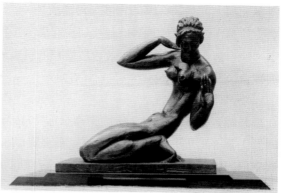

圖7 後藤泰彥，〈林澄堂像〉，1935，圖片來源：《臺灣新聞》（1935.04.09），版7。 7 | 8
圖8 後藤泰彥，〈浮映〉，1936，圖片來源：《昭和十一年文部省美術展覽會圖錄：第三部雕塑》
（東京：審美書院，1937），頁58。

住處，為林烈堂本人創作雕像。[49] 之後後藤為霧峰林家家族製作幾件肖像
雕塑，包括林烈堂母親的胸像〈林烈堂母堂像〉，林獻堂父親的〈林文欽
像〉，以及林烈堂與林獻堂的表兄弟〈林澄堂像〉（圖7），[50] 均製作於
1935年。其中，在霧峰林家的〈林烈堂母堂像〉及〈林文欽像〉兩作尚存。[51]
此外，1934年後藤泰彥亦製作楊肇嘉雕像，並於1935年製作楊肇嘉父母
楊澄若和陳春玉的兩件肖像。[52] 當時後藤泰彥與楊肇嘉及林獻堂等人拍的
合照，至今仍存。[53]

後藤泰彥與臺灣有關的作品大半是肖像雕塑。但在這些作品之中，1935

---

49 宇都宮美術館編，《構造社展——昭和初期彫刻の鬼才たち》，頁109。〈林烈堂像銅像〉，收於謝仁芳，
  《霧峰林家開拓史》（臺中：林祖密將軍紀念協進會，2010），頁179。
50 〈後藤泰彥氏作『林澄堂氏』の像〉，《臺灣新聞》（1935.04.09），版7。
51 〈林烈堂母堂像〉收藏於霧峰林家頤圃，〈林文欽像〉設置於霧峰林家萊園的庭院裡。
52 張炎憲、陳傳興主編，《清水六然居——楊肇嘉留真集》（臺北：吳三連台灣史料基金會，2003），頁
  148。另外，楊肇嘉父母雕像的照片收藏於中央研究院臺灣史研究所檔案館「六然居典藏史料：楊肇嘉文書」
  裡。
53 賴志彰，《臺灣霧峰林家留真集》（臺北：南天書局，1989），頁224。

年參加第九回構造社展的作品〈月潭所見〉[54]，是以臺灣日月潭附近的邵族女性為主題，雕像身著原住民傳統服裝，手持豐年祭使用的鐵杵。後藤泰彥除了製作肖像雕像之外，也以這類取材臺灣當地特色的作品參加日本展覽會。

在臺灣經過這些活動後，後藤泰彥參展 1936 年的文展招待展，展出〈浮映〉（圖8），並在 1937 年第一回新文展以〈清凜〉入選，開始在日本確立自己的雕塑家地位。但中日戰爭進行期間的 1938 年 5 月他收到徵召令，熬夜完成他最後的作品〈永井柳太郎像〉後，就從正在舉辦構造社展覽會的東京府美術館，在朋友們送行下出征。[55] 很不幸地，僅兩、三個月後的 7 月 29 日，他就戰死於中國山西省，享年三十六歲。

## （三）淺岡重治（Asaoka Shigeharu, 1906-?）[56]

淺岡重治（重次）是東京美術學校雕刻科雕塑部的畢業生。關於他進入美術學校之前的生平或家庭背景，目前尚不清楚，但是根據東京美術學校的相關資料，他 1906 年出生於東京，東京府立工藝學校二年級結束後，[57] 1909 年進入東京美術學校。1933 年，他還在美術學校讀書時，以〈年輕知識份子的悲哀〉（若きインテリの悲哀）入選第十四回帝展，1934 年美術學校畢業之後，1935 年左右與在臺南的日本法律家津田毅一的女兒結婚，開始住在臺南。

淺岡重治來臺後，也積極參與藝術活動，比如 1935 年 6 月 1 日、2 日於

54　《アサヒグラフ》618 號（1935.09.11），頁 30。

55　宇都宮美術館編，《構造社展──昭和初期彫刻の鬼才たち》，頁 110。〈看守諸孃に送られた後藤君〉，《讀賣新聞》（1938.05.21），夕刊版 7。

56　關於淺岡重治的活動，亦可以參見朱家瑩，《臺灣日治時期的西式雕塑》。

57　《昭和九年三月 東京美術學校卒業見込者名簿》（東京藝術大學典藏），感謝當時在東京藝術大學美術學部教育資料編纂室的吉田千鶴子老師協助提供資訊。

臺南第二高女舉辦作品展，[58] 一些臺南人也成立淺岡氏的石膏像頒布會。[59] 另外，同年 10 月到 12 月舉辦的始政四十周年記念臺灣博覽會中，於臺南設置的臺南歷史館裡，也陳列著淺岡氏製作的〈濱田彌兵衛像〉。[60] 透過這些推廣，淺岡重治開始在臺灣當地獲得銅像製作委託。由於他住在臺南，故臺灣中南部的工作較多，如臺南師範學校長〈田中友二郎像〉（1936）、[61] 臺南州會議員〈早川直義像〉（1936）[62] 等。其中比較有名的是 1935 年獲託製作的〈國歌少年〉銅像，刻畫當年臺灣中部大地震時死亡的臺灣少年。該銅像於 1936 年 4 月在苗栗公學校舉行揭幕典禮。[63]

目前關於淺岡重治的相關資料並不多，但他 1940 年左右在臺南州立臺南專修工業學校工作，[64] 很有可能在臺南一直生活到戰爭結束。按照 1953 年的東京藝術大學畢業生名簿來看，淺岡氏戰後回日本，定居於東京，[65] 可是之後下落不明，也不知道戰後是否也繼續藝術活動。

這兩位日本雕塑家的足跡與黃土水或鮫島台器相反，他們先於東京學習雕塑，有參展日本國內展覽會的經驗後，再來臺灣。黃土水過世後，第二代臺灣雕塑家開始活動前的 1930 年代前半，是一個人才空白的時期，在臺

---

58　〈浅岡重治氏作品展〉，《臺南新報》（1935.05.30），版 11。

59　〈浅岡重治氏作の胸像頒布会〉，《臺灣日日新報》（1935.09.17），版 5。該會提出以二十五圓為任何人製作雕像。

60　〈快傑浜田彌兵衛の像〉，《臺日畫報》6 卷 10 號（1935.10.10），頁 33。

61　〈臺南／壽建胸像〉，《臺灣日日新報》（1936.03.03），版 8。〈前田中校長の胸像除幕式〉，《臺灣日日新報》（1936.03.16），版 5。

62　〈嘉義市公會堂に建った 早川直義氏の胸像〉，《臺灣婦人界》（1937.03），頁 163。早川翁壽像建設委員編，《早川直義翁壽像建設記》（嘉義：早川翁壽像建設委員會，1939）。

63　〈学びの庭に立つ詹德坤少年の銅像〉，《臺灣日日新報》（1936.04.11），版 9

64　《東京美術學校同窓會會員名簿》，昭和十五年以及昭和十六年版》（東京藝術大學典藏）寫著淺岡的工作單位是「臺南州立臺南專修工業学校」，感謝吉田千鶴子老師協助提供資訊。

65　《東京美術學校・東京芸術大學美術學部 卒業者名簿 昭和二十八年版》（東京藝術大學典藏），感謝吉田千鶴子老師協助提供資訊。

灣島內幾乎沒有具西式雕塑技術的雕塑家。另一方面，當時近代雕塑的概念正慢慢滲透到臺灣社會中，富裕家庭製作家族銅像的需求逐漸增加。1934到1936年在臺灣中南部生活的後藤泰彥剛好遇到這樣的時代縫隙及需求，獲得了很多銅像委託。

## 五、1930年代留日臺灣雕塑家與日本官展

### （一）林坤明與陳夏雨──與來臺雕塑家後藤泰彥的關聯

雖然1930年代初鮫島台器於東京開展了其創作活動，但黃土水過世後，比他年輕約二十歲的下一代臺灣雕塑家，到1930年代後期才開始出現。其中，雕塑家陳夏雨成為黃土水去世後，第二位入選日本官展雕塑部的臺灣人。

陳夏雨（1917-2000）[66] 出生於臺中的富裕家庭，長大後對攝影感興趣，1933年赴東京，在一家照相館工作，然因健康狀況惡化，幾個月後就回臺灣。然而在同一年，他的三舅將日本雕塑家堀進二（Hori Shinji, 1890-1978）製作的外祖父雕像帶回臺灣，這件雕像引發陳夏雨對雕塑的興趣，於是開始自行製作雕塑作品。

1934年左右，另一位在臺中出生的雕塑家林坤明（1914-1939）也開始在臺創作雕塑。林坤明的好友陳夏雨，戰後告訴林坤明的兒子林惺嶽（1939-）兩人剛開始學雕塑時的回憶：

---

66 陳夏雨的主要參考資料以及研究有：雄獅美術編輯部，〈陳夏雨專輯〉，《雄獅美術》103期（1979.09）；雄獅美術編，《陳夏雨雕塑集》（臺北：雄獅圖書股份有限公司，1979）；廖雪芳，《完美·心象·陳夏雨》（臺北：雄獅美術，2002）；王偉光，《陳夏雨的祕密雕塑花園》（臺北：藝術家出版社，2005）；王偉光，《臺灣美術全集33──陳夏雨》（臺北：藝術家出版社，2016）等。關於陳夏雨生平的基本資訊，本文參見以上資料。

在你父親與我剛啟蒙的時期，日本有一個由雕塑家組成的團體——構造社——來到臺灣介紹雕塑藝術，並為臺灣社會名流塑像。你的父親經人介紹得以進入構造社見習。在那個時候，我接到他寄來的明信片，告訴我他正在屏東研習雕塑。我即刻前往，發現你的父親已學得一手翻石膏模型的熟練技巧。尤其是他以農夫當模特兒所雕成的全身人像，其雕法與觸感均非常大膽豪放，更給我極大震撼。[67]

在這篇文章中，陳夏雨說林坤明於「構造社」受雕塑訓練，但沒有提到任何具體的雕塑家姓名。然而，考慮到時間點，以及當時林坤明去屏東研習的資訊，很有可能林坤明是跟著當時剛好在臺灣逗留的日本雕塑家後藤泰彥學習。如上所述，後藤泰彥在 1934 年 5 月來到臺灣後，為臺灣中南部的名流家族製作肖像雕塑。特別是在 1934 年夏天，後藤為高雄東港縣（今屏東）地區的名士製作了幾件肖像雕塑，如〈張山鐘像〉、[68]〈阮達夫氏像〉、〈阮朝江氏像〉等。[69] 當時看到林坤明用真人模特兒進行創作，給了陳夏雨不少的啟發，促使林坤明及陳夏雨兩人不久後決心去東京深造。

隨後，陳夏雨經由臺中出身且畢業於東京美術學校的畫家陳慧坤（1907-2011）介紹，1936 年赴東京，同年 3 月進入雕塑家水谷鐵也（Mizunoya Tetsuya, 1876-1943）門下。[70] 然而，雖然水谷是東京美術學校的雕刻科教授，也是個好人，但陳夏雨在那裡的工作，僅限於在老師要求下製作肖像雕塑或給木雕上色，似乎無法探索自己的藝術創作。1937 年某一天，陳夏雨向一位來水谷工作室後認識的日本雕塑家白井保春（Shirai Yasuharu, 1905-1990）講述他的現況與擔憂，聽完陳夏雨的話後，白井氏

67　林惺嶽，〈不堪回首話當年——為陳夏雨先生雕塑個展而寫〉；轉引林惺嶽，《藝術家的塑像》（臺北：百科文化事業，1980），頁 279。
68　〈張山鐘氏像〉，《臺灣日日新報》（1934.09.30），版 6。
69　宇都宮美術館編，《構造社展——昭和初期彫刻の鬼才たち》，頁 109。
70　王偉光，《陳夏雨的祕密雕塑花園》，頁 13。

又將他介紹給藤井浩祐（Fuijii Kōyū, 1882-1958）。1937 年秋天，[71] 陳夏雨轉到藤井浩祐的工作室，在藤井的門下直到 1944 年左右。[72]

藤井浩祐 1907 年自東京美術學校畢業後，即入選同年甫開辦的第一回文展，之後繼續參加文展直到 1916 年。後來他加入日本美術院（院展）雕塑部，成為院展雕塑部的主要成員之一，其後以院展為活躍舞台。1935年帝展改組（松田改組）時，藤井浩祐退出加入了二十年的院展，回到文展，並成為改組後的新文展審查員之一。[73] 但因為有這些活動背景，即使在藤井氏加入院展後，仍繼續與其他雕塑家進行跨越美術團體的交流。[74] 陳夏雨進入藤井氏門下的時期剛好是日本官展雕塑部的一個重要轉折點。當時藤井氏正好重返官展，陳夏雨成為藤井的弟子後，也開始挑戰新文展。

1938 年，即陳夏雨轉到藤井浩祐門下隔年，他以作品〈裸婦〉入選第二回新文展。這對年僅二十一歲的臺灣青年雕塑家而言，是一個相當斐然的成就。當時日本及臺灣報紙也報導此壯舉（圖 9），報社採訪了陳夏雨及白井保春。在這則報導中，陳夏雨說：「在臺灣著名雕塑家黃土水先生去世後，一直後繼無人，我想為臺灣再興這門藝術」。[75] 此外，白井保春也說：「陳君是本島人中唯一可代替幾年前過世的臺灣雕塑家黃土水、前途有望的人才，很期待他的將來。」[76]

---

71　王偉光，《陳夏雨的祕密雕塑花園》，頁 13。〈陳夏雨君の『裸婦』見事文展に初入選〉，《大阪每日新聞臺灣版》（1938.10.14），版 6 也寫到「自昭和十二年十一月進入藤井浩祐門下」。

72　王偉光，《陳夏雨的祕密雕塑花園》，頁 11-12。

73　齊藤祐子，〈藤井浩祐〉，收於田中修二編，《近代日本彫刻集成第 2 卷（明治後期・大正編）》，頁 493。

74　藤井明，〈藤井浩祐の彫刻と生涯〉，收於井原市立田中美術館、小平市平櫛田中彫刻美術館編，《ジャパニーズ・ヴィーナス——彫刻家藤井浩祐の世界》（岡山：井原市立田中美術館；東京：小平市平櫛田中彫刻美術館，2014），頁 17。

75　〈陳夏雨君の『裸婦』見事文展に初入選〉，《大阪每日新聞臺灣版》（1938.10.14），版 6。

76　〈陳君文展の彫刻に初入選〉，《臺灣日日新報》（1938.10.12），夕刊版 2。

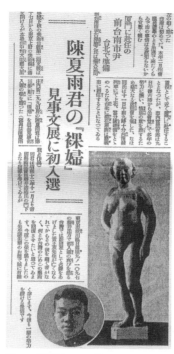

陳夏雨在黃土水去世前從未見過他。然而，當他離開臺灣到東京成為一名雕塑家時，許多人都問他黃土水的事。在戰後的口述中，陳夏雨回憶當時說：「去到那裡（日本），遇到的人都問我認不認得黃土水，因為他曾經替天皇的岳父母鑄銅像，那是不得了的榮譽，所以他在日本雕塑界名聲很大，人人知其名。」[77] 實際上，陳夏雨的新文展入選，是自1924年黃土水入選帝展以後，十四年來首次有臺灣雕塑家在日本官展上獲得入選。

陳夏雨〈裸婦〉是裸體女性的全身雕像，下半身的肉體相當結實沉穩，作品整體具有一種柔和感。女性的頭部和臉的處理略有簡化，不是完全的寫實，讓人想起他的老師藤井浩祐及法國雕塑家麥約（Aristide Maillol, 1861-1944）的風格。在接下來幾

年裡，陳夏雨繼續追求女性裸體的主題。1939年〈髮〉入選第三回新文展，1940年〈浴後〉入選紀元二千六百年奉祝展，1941年獲得免審查資格。除了官展之外，陳夏雨亦加入日本雕刻家協會，1941年他的作品〈坐像〉獲得協會獎，並被推薦為會友。[78]

陳夏雨長期住在東京，直到戰爭結束後的1946年才返臺。他一貫創作女

---

77　黃春秀，〈臺灣第一代雕塑家──黃土水〉，收於國立歷史博物館編輯委員會編，《黃土水雕塑展》，頁69。

78　〈陳夏雨生平年表〉，收於雄獅美術編，《陳夏雨雕塑集》，68頁。

性裸體，入選官展的作品皆是女性裸體全身像。前一代雕塑家黃土水或鮫島台器也是以裸體為創作對象，且在他們的官展入選作品中，兩人都至少有一、兩次選擇臺灣相關的主題，比如水牛、臺灣原住民等。這可能是有意將臺灣要素引入日本國內舉辦的展覽中，使自己的作品與眾不同的一種策略。但臺灣要素並沒有出現在陳夏雨的作品本身中。雖然作品主題的選擇大部分依賴藝術家自己的喜好及創作意圖，但如果只看時代背景，可以說在日本大正時期（1912-1926）黃土水踏入日本美術界時，日本官展雕塑部正處於這些殖民地出身的雕塑家慢慢加入的時期，換句話說，日本官展正好處於從日本島內成長、延伸到日本〈帝國〉的過程中。相比之下，在陳夏雨開始活躍的 1930 年代後半，日本官展納入殖民地出生的雕塑家已有一段時間，參展人不再需要堅持表明他的出身地。

## （二）在東京與臺灣島內的臺灣青年雕塑家之人際關係

由於篇幅有限，本文無法討論日治時期所有雕塑家的活動內容，但要提到入選日本官展雕塑部的臺灣雕塑家，亦有東京美術學校雕刻科畢業的黃清埕（1913-1943）。[79] 黃清埕還在學校時，就在 1940 年以〈年輕人〉（若人）（圖 10）入選紀元二千六百年奉祝展，1942 年又在第六回日本雕刻家協會展獲得獎勵獎等，[80] 年紀輕輕便嶄露頭角。黃清埕與陳夏雨一樣參展日本雕刻家協會展，在東京有交友關係。進入朝倉文夫門下，同於 1940 年以〈海民〉入選紀元二千六百年奉祝展的蒲添生（1912-1996）也是黃清埕的朋友。[81] 此外，陳夏雨的朋友林坤明應也是於 1934 至 1935 年左右到東京短期留學，當時林坤明師事構造社會員齋藤素巖（Saitō Sogan, 1889-1974），應是林坤明還在臺灣時就跟著構造社會員後藤泰彥學習之

---

79 關於黃清埕的家庭背景以及生涯，可以參見黃清舜，《一生的回憶》（澎湖：澎湖縣文化局，2019）；呂赫若，〈嗚呼！黃清呈夫婦〉，《興南新聞》（1943.05.17），版 4。

80 美術研究所編，《日本美術年鑑 昭和十八年版》（東京：美術研究所，1947），頁 26。

81 根據蒲添生長男蒲浩明的口述，東京留學時期蒲添生與黃清埕關係親密，黃清埕將自己的打工工作介紹給蒲添生。

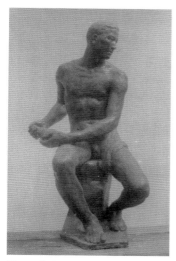

圖 10 黃清埕,〈若人〉,塑造,尺寸不明,1940。圖片來源:《紀元二千六百年奉祝美術展覽會圖錄:第三部雕塑》(東京:美術工藝會,1940),頁 31。

緣故。但是,根據林坤明的親戚回憶,林坤明生前非常尊敬北村西望,他遺留的相簿裡有北村西望的作品照片。[82] 林坤明的遺物裡亦有鮫島台器〈山之男〉(1933)的照片,[83] 由此可推測,林坤明與鮫島台器兩人待在東京的時間有重疊,鮫島台器剛好在北村西望的門下,也許他們在日本接觸過。

臺灣新世代的青年雕塑家在 1930 年代陸續去東京,在東京又建立了臺灣雕塑家之間的交友關係,後來將這些人際關係活用於他們回臺後的藝術活動中。雖然在日治時期,臺灣雕塑家的展覽並沒有像繪畫那麼多,但 1920 年代後半,黃土水個展(1927)及鮫島台器個展(1929)一個接一個舉辦。自 1935 年起,隨著臺灣民間美術團體的活動蓬勃發展,繪畫部門之外,更出現設立雕塑部的美術團體,試圖形成一個綜合性的展覽會。此趨勢的先驅是以住在臺灣的日本藝術家為中心成立的臺灣美術聯盟。1934 年 12 月臺灣美術聯盟成立之初,便是由繪畫部、造形藝術部、雕塑部、文學部四個部門組成,是臺灣第一個除繪畫部外還設置雕塑部的民間美術團體。[84] 在 1936 年的第二回臺灣美術聯盟展覽會中,展出不少雕塑作品。後藤泰彥為支持該展,更特別從東京送來自己的作品展出,居住

82　神林恆道等人著,《歸鄉──林惺嶽創作回顧展》(臺中:國立臺灣美術館,2007),頁 322。

83　葉玉靜,《臺灣美術評論全集林惺嶽卷》(臺北:藝術家出版社,1999),頁 35。過去相關書籍中,這張照片屬於林坤明的遺作,但實際上是鮫島台器〈山之男〉。

84　〈台展の中堅作家　台灣美術聯盟を結成〉,《臺灣日日新報》(1934.12.10),版 7。〈台灣美術聯盟發會式明春第一回展を開く〉,《臺灣日日新報》(1934.12.31),版 3。

臺南的淺岡重治也獲得「後藤氏賞」等，顯見日本雕塑家積極支持此展覽。[85] 然而，臺灣美術聯盟的活動在第二回展覽後就結束，不久後藤泰彥過世，日本雕塑家們在臺灣活動的時間很短，對臺灣近代雕塑史留下的貢獻較有限。

另外，由臺灣藝術家主持的民間美術團體，有 MOUVE 及臺陽美術協會，這兩個團體皆可見雕塑家的參與。1938 年 3 月，美術團體 MOUVE 於臺灣教育會館（臺北）舉辦第一回展覽，黃清埕也展出雕塑及繪畫。[86] 之後，黃清埕繼續參加 1940 年 5 月舉辦的 MOUVE 三人展，[87] 以及 1941 年 3 月 MOUVE 改稱臺灣造形美術協會後的展覽會。[88] 此外，1934 年成立的臺陽美術協會自 1941 年第七回展起設置雕塑部，當時的新會員是鮫島台器、陳夏雨、蒲添生等。[89] 鮫島台器與陳夏雨此前已有幾次入選日本國內的官展，蒲添生也在朝倉文夫門下學習約八年，前年的 1940 年也入選紀元二千六百年紀念美術展覽會，從當時臺灣雕塑界的狀況來看，這三人應該是最適當的人選。臺陽美術協會的雕塑部只辦理 1941 至 1944 年的四次就結束，但是原來臺灣官展沒有設立雕塑部，臺陽美術協會雕塑部的存在，多少影響了戰後重新辦省展時，由開始之初就設置雕塑部的理由。

如此，雖然在臺灣日治末期，臺展及府展到最後都沒有設置雕塑部，但隨著臺灣和日本雕塑家在 1930 年代後半開始活躍，他們不僅在東京，也不時回來臺灣舉辦個展或參加民間美術團體。他們在日本和臺灣之間往來，

85　〈美術連盟畫展 十日から開催〉，《臺灣日日新報》（1936.04.09），版 7。〈台灣美術連盟展覽會開く〉，《臺灣日日新報》（1936.04.11），版 9。

86　野村幸一，〈ムーヴ展評〉，《臺灣日日新報》（1938.03.23），版 10。

87　〈ベートーウン試作（ムーヴ三人展）〉，《新民報》（1940.05.15），版 8；王白淵，〈臺灣美術運動史〉，《臺北文物》3 卷 4 期（1955.03），頁 40。

88　〈臺灣造形美術展〉，《臺灣日日新報》（1941.03.01），夕刊版 2。

89　〈台陽展来月下旬に開く〉，《臺灣日日新報》（1941.03.08），夕刊版 2。

同時參與兩地的藝術活動及展覽，逐漸形成了近代臺日雕塑家的活動空間。

## 六、結語

日本近代雕塑史研究者田中修二指出，官展入選者大多居住在東京，日本近代雕塑有如中央集權一般，展現出東京與其他地方之間的「地域差異」。[90] 本文應可指出，同樣的現象在日治時期臺灣雕塑史上也曾出現。從黃土水開始，出生於臺灣的青年雕塑家都到東京去學習近代雕塑。不僅臺灣人，如鮫島台器等居住於臺灣的日本雕塑家，也從臺灣前往東京。就像日本近代雕塑吸引了日本帝國內其他地方出身者來到「中心」的東京一樣，臺灣人也從臺灣前往帝國首都東京，於美術學校或著名雕塑家門下受訓，踏上成為近代雕塑家之路。在東京舉辦的官展雕塑部，便是這些近代雕塑家的集中地之一。

在出身於日本帝國殖民地的雕塑家中，黃土水是首位入選日本官展雕塑部的人物。從入選作品來看，黃土水在臺灣特色主題與如裸體女性像等近代藝術的普遍主題之間徘徊。日本官展雕塑部也自黃土水第一次入選的 1920 年之後，開始在其內部包含這些與殖民地有關的人才。然而，自 1930 年代起，鮫島台器或陳夏雨等雕塑家崛起，在他們參加日本官展的作品裡，臺灣要素逐漸消失，男女裸體的表現變得更加普遍。黃土水當初應是以入選日本官展為目標和指標，在這樣的挑戰下思考作品主題，但隨著時代變遷，臺灣雕塑家於日本官展中提出的主題也逐漸調整。

許多人從各自的出身地來到東京，但相反地，東京亦成為輩出的日本雕塑家擴散到其他東亞地域的出發點。臺灣的日治時期，後藤泰彥及淺岡重治

---

90　田中修二，《近代日本彫刻史》，頁 259-260。

在東京鞏固其雕塑基礎後來臺，獲委託製作名士雕像。由於當時臺灣島內幾乎沒有具有西洋雕塑技術的人才，如他們這類從近代雕塑「中心」來的人，雖僅活動於特定領域，但也被相當看重。後藤泰彥本是從遠離東京的九州熊本來到東京，再由東京前往當時的殖民地臺灣。

1930 年代中期，在東京經過培訓的臺灣或與臺灣有關的日本雕塑家，開始在東京與臺灣兩地之間活動。他們前往東京，在美術學校或著名雕塑家門下學習，在達到入選官展目標後，不時回家鄉臺灣舉辦個展，或參加民間美術團體的展覽。換句話說，日治時期雕塑家們有雙重的活動場所，既在「中心」的東京，又在自己的家鄉臺灣。這些現象不僅限於臺灣人去日本，或日本人來臺灣，還包括在臺住居或出生，後前往東京並不時返回臺灣的日本雕塑家。因此，當時臺日雕塑家的活動範圍並非一定，不能僅以他們的出生地或戶籍來區別。

然而，要注意的是，這種臺灣與日本的關係，並不如現在的臺日交流是站在平等的平台上，而是以東京為中心的「地方」與「中心」的關係。不少自臺灣前往東京的雕塑家於完成學習後會留在東京，從這個事實可以看出東京在「帝國」近代雕塑中的主導地位。東京不僅繼續從日本島內部吸收人才，還從日本帝國內吸收人才。

本文之所以著重討論「官展」，係因官展雖然隨著時間推移，聲望有所下降，但有鑑於入選官展在日本近代雕塑中深具意義，對從殖民地來的雕塑家也有影響，再加上有些入選展覽的雕塑家是往返於日本和東亞之間，可以說戰前的日本官展雕塑部，是近代東亞雕塑家的交匯地。

** 在撰稿和蒐集相關資料期間，獲得「公益財團法人松下幸之助記念志財團」的研究補助，在此表示感謝。

## 參考資料

### 中文專書

- 王秀雄，《臺灣美術全集 19——黃土水》，臺北：藝術家出版社，1996。
- 王偉光，《陳夏雨的祕密雕塑花園》，臺北：藝術家出版社，2005。
- 王偉光，《臺灣美術全集 33——陳夏雨》，臺北：藝術家出版社，2016。
- 朱家瑩，《臺灣日治時期的西式雕塑》，臺北：國立臺灣大學藝術史研究所碩士論文，2009。
- 李品寬，《日治時期臺灣近代紀念雕塑人像之研究》，臺北：國立臺灣師範大學臺灣史研究所碩士論文，2009。
- 林惺嶽，《藝術家的塑像》，臺北：百科文化事業，1980。
- 林曼麗、顏娟英、蔡家丘、邱函妮、黃琪惠、楊淳嫻、張閔俞，《不朽的青春——臺灣美術再發現》，臺北：國立臺北教育大學，2020。
- 神林恆道等人著，《歸鄉——林惺嶽創作回顧展》，臺中：國立臺灣美術館，2007。
- 國立歷史博物館編輯委員會編，《黃土水雕塑展》，臺北：國立歷史博物館，1989。
- 郭鴻盛、張元鳳編，《傳承之美——臺灣 50 美術館藏品選萃》，臺北：國立臺灣師範大學文物保存維護研究發展中心，2016。
- 黃清舜，《一生的回憶》，澎湖：澎湖縣文化局，2019。
- 張炎憲、陳傳興主編，《清水六然居——楊肇嘉留真集》，臺北：吳三連台灣史料基金會，2003。
- 雄獅美術編，《陳夏雨雕塑集》，臺北：雄獅圖書股份有限公司，1979。
- 葉玉靜，《臺灣美術評論全集林惺嶽卷》，臺北：藝術家出版社，1999。
- 廖雪芳，《完美・心象・陳夏雨》，臺北：雄獅美術，2002。
- 賴志彰，《臺灣霧峰林家留真集》，臺北：南天書局，1989。
- 謝仁芳，《霧峰林家開拓史》，臺中：林祖密將軍紀念協進會，2010。

### 中文期刊

- 王白淵，〈臺灣美術運動史〉，《臺北文物》3.4（1955.03），頁 16-64。
- 朱家瑩，〈臺灣日治時期的公共雕塑〉，《雕塑研究》7（2012.03），頁 23-73。
- 鈴木惠可，〈邁向近代雕塑的路程——黃土水於日本早期學習歷程與創作發展〉，《雕塑研究》14（2015.09），頁 87-132。
- 雄獅美術編輯部，〈陳夏雨專輯〉，《雄獅美術》103（1979.09）。

### 報紙資料

- 〈小高峰夫婦と伊國の美術家〉，《東京朝日新聞》，1916.05.10，版 5。
- 〈ロダンに學びし露國閨秀雕刻家〉，《讀賣新聞》，1917.10.11，版 4。
- 〈慶應マンドリン會〉，《東京朝日新聞》，1919.05.18，版 7
- 〈チェ孃篤志〉，《讀賣新聞》，1920.09.20，版 4。
- 〈雕刻「蕃童」が帝展入選する迄　黃土水君の奮闘と其苦心談（下）〉，《臺灣日日新報》，1920.10.19，版 7。
- 〈厭々出した名作品 世界的の芸術家ペシー氏〉，《東京朝日新聞》，1921.10.09，版 5。
- 〈平和博の入選雕刻 六十五點〉，《東京朝日新聞》，1922.03.14，版 5。
- 〈歌や畫の夜華やかに 與謝野寬氏の誕生五十年祝宴〉，《東京朝日新聞》，1923.02.27，版 5
- 〈基隆亞細亞畫會 力作七十點展覽〉，《臺灣日日新報》，1927.09.26，版 3。
- 〈基隆の塑像展〉，《臺灣日日新報》，1929.04.25，版 7。
- 〈尊き御胸像を前にして涙する台灣の雕刻家〉，《東京日日新聞》，1929.05.07，版 7。
- 〈鮫島盛清氏彫刻個人展二十八日本社講堂で〉，《臺灣日日新報》，1929.07.26，夕刊版 2。
- 〈台灣出身の鮫島氏帝展に彫刻立像入選〉，《臺灣日日新報》，1932.10.23，版 4。
- 〈隱れたる彫刻家鮫島氏の個人展〉，《新高新報》，1933.03.31，版 9。
- 〈張山鐘氏像〉，《臺灣日日新報》，1934.09.30，版 6。
- 〈鮫島畫伯は語る〉，《新高新報》，1934.11.23，版 7。
- 〈台展の中堅作家 台灣美術聯盟を結成〉，《臺灣日日新報》，1934.12.10，版 7。

- 〈台灣美術聯盟發會式 明春第一回展を開く〉，《臺灣日日新報》，1934.12.31，版 3。
- 〈台灣が生んだ彫刻家 鮫島台器氏個展〉，《新高新報》，1935.01.25，版 21
- 〈鮫島台器氏の彫刻個人展基隆と台北で〉，《臺灣日日新報》，1935.02.01，夕刊版 2
- 〈雕刻御嘉納の光榮に浴した鮫島台器氏は語る〉，《新高新報》，1935.02.01，版 6。
- 〈鮫島台器氏彫刻展覧會〉，《臺灣日日新報》，1935.02.23，版 3。
- 〈彫塑個人展（高雄電話）〉，《臺灣日日新報》，1935.03.07，版 3。
- 〈後藤泰彦氏作『林澄堂氏』の像〉，《臺灣新聞》，1935.04.09，版 7。
- 〈岡重治氏作品展〉，《臺南新報》，1935.05.30，版 11。
- 〈岡重治氏作の胸像頒布会〉，《臺灣日日新報》，1935.09.17，版 5。
- 〈快傑浜田彌兵衛の像〉，《臺日畫報》6.10（1935.10.10），頁 33。
- 〈臺南／寿建胸像〉，《臺灣日日新報》，1936.03.03，版 8。
- 〈前田中校長の胸像除幕式〉，《臺灣日日新報》，1936.03.16，版 5。
- 〈美術連盟畫展 十日から開催〉，《臺灣日日新報》，1936.04.09，版 7。
- 〈学びの庭に立つ詹徳坤少年の銅像〉，《臺灣日日新報》，1936.04.11，版 9。
- 〈台灣美術連盟展覧會開く〉，《臺灣日日新報》，1936.04.11，版 9。
- 野村幸一，〈ムーヴ展評〉，《臺灣日日新報》，1938.03.23，版 10。
- 〈看守諸孃に送られた後藤君〉，《讀賣新聞》，1938.05.21，夕刊版 7。
- 〈陳君文展の彫刻に初入選〉，《臺灣日日新報》，1938.10.12，夕刊版 2。
- 〈陳夏雨君の『裸婦』見事文展に初入選〉，《大阪毎日新聞臺灣版》，1938.10.14，版 6。
- 〈ベートーウン試作（ムーヴ三人展）〉，《新民報》，1940.05.15，版 8。
- 〈臺灣造形美術展〉，《臺灣日日新報》，1941.03.01，夕刊版 2。
- 〈台陽展来月下旬に開く〉，《臺灣日日新報》，1941.03.08，夕刊版 2。
- 呂赫若，〈嗚呼！黃清呈夫婦〉，《興南新聞》，1943.05.17，版 4。

## 日文專書

- 木下直之，《美術という見世物——油繪茶屋の時代》，東京：平凡社，1993。
- 日展史編纂委員會編，《日展史 1》，東京：日展史編纂委員会，1980。
- 日展史編纂委員會編，《日展史 11》，東京：日展史編纂委員会，1983。
- 日本彫刻会三十周年記念事業委員會編，《日本彫刻会史——五〇年のあゆみ》，東京：日本彫刻会，2000。
- 田中修二，《近代日本彫刻史》，東京：國書刊行會，2018。
- 田中修二編，《近代日本彫刻集成第 2 巻（明治後期・大正編）》，東京：國書刊行會，2012。
- 田中修二編，《近代日本彫刻集成第 3 巻（昭和前期編）》，東京：國書刊行會，2013。
- 北澤憲明，《美術のポリティクス——「工芸」の成り立ちを焦点として》，東京：ゆまに書房，2013。
- 早川藤像建設委員會編，《早川直義翁壽像建設記》，嘉義：早川翁壽像建設委員會，1939。
- 有島生馬，《有島生馬全集第 3 巻》，東京：日本圖書センター，1997。
- 井原市立田中美術館、小平市平櫛田中彫刻美術館編，《構造社展——昭和初期彫刻の鬼才たち》，東京：キュレイターズ，2005。
- 井原市立田中美術館、小平市平櫛田中彫刻美術館編，《ジャパニーズ・ヴィーナス——彫刻家藤井浩祐の世界》，岡山：井原市立田中美術館；東京：小平市平櫛田中彫刻美術館，2014。
- 佐藤道信，《〈日本美術〉誕生》，東京：講談社，1996。
- 美術年鑑社編，《現代美術家総覧 昭和十九年》，東京：美術年鑑社，1944。
- 美術研究所編，《日本美術年鑑 昭和十八年版》，東京：美術研究所，1947。

## 日文期刊

- 田中修二，〈像と彫刻——明治彫刻史序說〉，《國華》1426（2014.08），頁 21-33。
- 田澤良夫，〈朝倉塾不出品是々非々漫語〉，《アトリエ》5.11（1928.11），頁 141-145。
- 石井栢亭，〈來朝の露國女流雕刻家〉，《中央美術》4（1917.04），頁 71-75。
- 石井栢亭，〈藝苑日抄〉，《中央美術》4（1917.04），頁 110。
- 石井栢亭，〈藝苑日抄〉，《中央美術》5（1917.05），頁 112。

・落合忠直，〈帝展の彫刻部の暗闘に同情す〉，《アトリエ》2.12（1925.12），頁 93-99。
・淺野智子，〈遠藤廣と雜誌《彫塑》について〉，《藝叢》21（2004），頁 65-90。
・增淵宗一，〈高村光太郎とチェレミシノフ女史——成瀨仁藏肖像の考察〉，《日本女子大学紀要・文学部》33（1983），頁 77-101。
・《アサヒグラフ》618（1935.09.11）。
・遠藤廣記，〈北村西望氏祝賀會のこと〉，《彫塑》3（1925.09），頁 20-24。

**網路資料**

・《黑田清輝日記》，網址：<http://www.tobunken.go.jp/materials/kuroda_diary>（2022.09.12 瀏覽）。

# 共構記憶
### 臺府展中的臺灣美術史建構

## Co-Memory:
## The Construction of Taiwan Art History
## in Taiten and Futen

發 行 人｜廖仁義
出 版 者｜國立臺灣美術館
地　　址｜403 臺中市西區五權西路一段 2 號
電　　話｜（04）2372-3552
網　　址｜www.ntmofa.gov.tw
作　　者｜賴明珠、邱琳婷、謝世英
　　　　　施慧明、孫淳美、徐婉禎
　　　　　高美琳（Magdalena Kolodziej）
　　　　　盧茱妮雅（Roh Junia）、兒島薰、金正善
　　　　　鈴木惠可
策　　劃｜蔡昭儀、何政廣
審查委員｜廖新田、賴明珠、林保堯、潘　福
執　　行｜林振莖
編輯製作｜藝術家出版社
　　　　　臺北市金山南路（藝術家路）二段 165 號 6 樓
　　　　　電話：（02）2388-6715 · 2388-6716
　　　　　傳真：（02）2396-5708
編務總監｜王庭玫
文圖編採｜羅珮慈、謝汝萱、周亞澄
美術編輯｜廖婉君、柯美麗、王孝媺
　　　　　張娟如、吳心如、郭秀佩
行銷總監｜黃淑瑛
行政經理｜陳慧蘭
企劃專員｜朱惠慈
總 經 銷｜時報文化出版企業股份有限公司
倉　　庫｜桃園市龜山區萬壽路二段 351 號
電　　話｜（02）2306-6842
製版印刷｜鴻展彩色印刷股份有限公司
裝　　訂｜聿成裝訂股份有限公司
初　　版｜2022 年 11 月
定　　價｜新臺幣 700 元

統一編號｜GPN　1011101341
I S B N｜978-986-532-659-3（平裝）

國立台灣美術館 策劃
National Taiwan Museum of Fine Arts

藝術家 出版社 執行

國家圖書館出版品預行編目（CIP）資料

共構記憶：臺府展中的臺灣美術史建構 =
Co-memory : the construction of
Taiwan art history in Taiten and Futen/
賴明珠, 邱琳婷, 謝世英, 施慧明, 孫淳美,
徐婉禎, 高美琳 (Magdalena Kolodziej),
盧茱妮雅 (Roh Junia), 兒島薰, 金正
善, 鈴木惠可作. -- 初版. -- 臺中市:
國立臺灣美術館, 2022.11

面；　公分

ISBN 978-986-532-659-3( 平裝 )

1.CST: 美術史 2.CST: 文集 3.CST: 臺灣

909.33　　　　　　　　　　111014656